ARCHITECTVRE,

OV ART DE BIEN BASTIR, DE MARC VITRVVE POLLION, MIS de Latin en François, par Iean Martin, Secretaire de Monseigneur le Cardinal de Lenoncourt.

AV ROY TRES-CHRESTIEN HENRY II.

A COLOGNY,
PAR IEAN DE TOVRNES.
M. DCXVIII.

AV ROY.

SIRE, apres auoir souuent consideré que le don faict par vn subiect à son souuerain Seigneur & Prince, rend aucunesfois la voye plus facile pour trouuer acces deuers sa maiesté, il m'a semblé que je ne sçauroye prēdre meilleur conseil que vous dedier ceste Architecture de Vitruue, faicte par moy de Latine Frāçoise. Toutesfois l'ouurage me sembloit de prime face plus duisant au peuple, à la tourbe des artisans, & à ceux qui ont loisir de s'amuser à l'oisiueté des lettres, qu'à vn grand Roy, tousiours empesché aux affaires qui luy suruiennēt pour l'administratiō de son Royaume, & iugeoye vostre Majesté si haute, qu'à peine se daigneroit elle abbaisser à lire ou faire lire ces choses tāt simples & mechaniques. Mais quād je viens à regarder que l'auteur mesme n'auoit eu hōte de s'addresser au seul Monarque Auguste, celà me donna hardiesse de faire le semblable en vostre endroit, ioinct que dés l'annee cinq cents vingt & vn ayant ce liure esté traduit & commenté en Italien, il fut donné au Roy vostre pere par messire Augustin Gallo Referendaire en sa chācellerie de Milan, & encores depuis en l'an cinq cens quarante & quatre luy furent presentees les annotations Latines faictes dessus par maistre Guillaume Philander natif de vos païs, non moins docte en Grec & en Latin, que bien exercité en ceste practique. D'auantage il m'alla souuenir que je suis de vos humbles & tresobeïssans subjects, au moyen dequoy mes labeurs sont comme de souuerain droit acquis à vostre Majesté: & à ceste cause ne doy faillir à vous presenter cestuy-cy, mesmes à vostre heureux aduenement à la Couronne, auquel chacun s'efforce par inuentions nouuelles d'acquerir la grace de vous, Sire, qui congnoissez la magnificence d'vn Prince liberal ne consister moins en receuoir

† ij

auec prompte humanité les presents qui luy sont faicts, qu'à donner grandes recompenses, ou exaucer les donataires, de bas estat en haute & honorable qualité. Certainement il semble que cest autheur ayt esté par vne disposition fatale reserué à vostre seruice, & que l'ordonance du ciel veuille qu'il reuiue sous vostre main, laquelle a puissance de renouueller son antiquité, autoriser sa nouueauté, donner cours à sa lecture, esclarcir son obscurité, rendre sa diction passable, faire adjouster foy à ses doutes, & le reduire en nature immortelle, seulement par vne petite demonstration de faueur en langage que je luy ay appris à parler en deux ans, non sans merueilleuse difficulté, en quoy faisant si je n'ay attainct la perfection que j'eusse bien desiree, la bonne volonté de proffiter à la chose publique de vostre royaume, doit aucunement contenter les homes qui pourroyent asseoir dessus jugement à toute rigueur. Vou qu'il estoit en mon arbitre me satisfaire de la seule entreprise: mais mon esprit ne se voulât repaistre d'vne chose si maigre, ains desirant gouster quelle saueur a le fruict d'vn labeur accompli, n'à jamais cessé de m'aiguillonner jusques à ce qu'il m'ayt eu faict poursuiure tous les dix liures de ceste Architecture, laquelle treshumblement je vous presente, Sire, suppliant vostre Majesté que son bon plaisir soit la receuoir, auec le bon visage qui a force d'attirer à soy les cœurs de toutes personnes, tellement qu'il n'est rien de possible sous le ciel que ne peussiez faire entreprendre pour vostre seruice: & si tant est que telle grace me soit faicte, je consumeray le reste de ma vie en ce que je congnoistray vous pouuoir estre aggreable, & à prier le
Createur pour vostre tresbonne
prosperité & santé.

ADVER-

ADVERTISSEMENT AVX LECTEVRS.

'Opinion de plusieurs hômes, qui se sont deuãt nous employés à examiner cest Auteur, a esté que luy voulãt en dix liures de doctrine comprendre tout le corps d'Architecture, n'auoit faict un onzieme de figures, pour mieux donner à entendre son intention, mais que ledit onzieme, sans paruenir iusques à nous, a esté perdu comme infinis autres, causans dommage inestimable à ceux qui suyuẽt les bonnes lettres. Toutesfois le iugement de Monsieur Philander tres studieux en ceste science, est formellement au contraire, & veut qu'à la fin de chacun d'iceux liures les figures conuenables à la matiere y fussent accommodées, & s'esforce prouuer son dire, par le neufieme chapitre du cinquieme, correspondant au troisieme du tiers, en ce qui concerne le renflement des stylobates ou piedestals. Quant est à moy, ie laisseray vuider ce different par ceux qui le voudront disputer iusques au bout, & me contenteray seulemẽt d'en auoir aduerti, à fin que l'on ne pense que i'aye ignoré l'une & l'autre fantasie. Or ces dix liures sont en vn stile tant obscur, qu'il donne merueilleuse peine à les entendre : parquoy Messire Leon Baptiste Albert au cõmencement du sixieme par luy faict de semblable matiere, dit que Vitruue cherchoit à se monstrer Grec entre les Latins, & Latin entre les Grecs, chose (à mon aduis) qu'il faisoit à propos, ne voulant estre entẽdu par d'aucuns ignorans de son siecle, ausquels il ne portoit gueres bonne affection, comme appreuuẽt manifestement les prologues de ses troisieme, sixieme, septieme, & dixieme : ou bien l'a faict ainsi de certaine industrie pour les causes contenues en celuy de son cinquieme, à quoy ie vous remets, pour euiter superfluité de lãgage : moy dõc, qui par vne bonne affection de proffiter à la chose publique de ce Royaume, & nõ pour vaine gloire, me suis esforcé de le mettre en François, n'ay voulu suyure sa façon de parler, ains faict tout mon possible d'euiter ses tenebres, sçachant qu'il vaudroit mieux ne point escrire, que s'y amuser, & n'estre entendu. Celà (sans point de doute) m'a contraint à paraphraser aucunesfois le texte, par plus longue deduction de paroles, dont aussi

†.iij

je vous vueil bien aduiser, à fin que si quelcun desiroit conferer le François au Latin, qu'il me treuue auoir exposé les sentences, & non suyuie sa diction de mot à mot. D'auātage il faut que ie vous die que cedit Auteur auoit esté si estrangement corrompu en diuers passages, que si Monseigneur le reuerēdissime Cardinal de Lenoncourt mon maistre, ne m'eust donné tout loisir & moyen de mettre la main à l'œuure, mesmes si je ne me fusse preualu du labeur de Frere Iean Iocōde l'Architecte, du susdit Messire Leon Baptiste Albert, de Monsieur Budé, de Monsieur Philander ia nommé, de Messire Sebastien Serlio, de maistre Ieā Goujon, & d'autres excellents personnages dignes de l'immortalité, jamais je ne fusse venu au bout de mon entreprise. Si est-ce (à dire vray) qu'ils ne m'y ont en tout & par tout assisté, ains a souuentesfois cōuenu que ie me soye faict la voye par le moyen de la raison, iointte à l'vsage du cōpas, & practique de pourtraicture, dont j'ay presenté les choses aux ouuriers, telles que je les cōceuoye en fantasie, à fin d'en auoir leur jugemēt auec la proprieté des termes de leurs arts correspondans aux antiques: en quoy du premier coup, ny sans grāds frais ils ne m'ont satisfaict. Mais si ie n'eusse vsé de telle industrie, ie perdoye & mon temps & ma peine, à raison de quoy, pour ne me monstrer ingrat en leur endroit, ie leur ay faict vne declaration des noms propres & termes difficiles contenus en cest Auteur, laquelle a esté mise au dernier du liure. Ce nonobstant, encores ne me vueil-je attribuer d'auoir si parfaictement poli mon ouurage, qu'il n'y puisse estre demeuré aucunes taches de rouilleure, lesquelles, peut estre, fussent aussi bien eschappees à d'autres plus experts que moy, qui espere en la grace du createur, faire en sorte que les plus curieux se deuront contenter de ma diligence, lesquels ie suppli, comme pareillement ie fays tous autres studieux, qui peuuent iuger par eux mesmes combien est malaisee l'explication d'vn tel auteur, qu'ils veuillent prendre en bonne part ce que i'en ay faict, & que si d'auenture aucun calomniateur en mesdisoit en leur presence, ils taschent par douces & honnestes remōstrances de le renger à telle raison qu'il en apprenne à deuenir plus sage & plus modeste: Ce faisant la fin de tous mes estudes sera tousiours dediee au proffit de la chose publique de ce Royaume, que Dieu maintienne en sa tressaincte garde, & luy donne en l.r accroiss.ment de parfaicte prosperité.

LA

LA VIE DE VITRVVE,

RECVEILLIE DE CES PROPRES
ESCRITS PAR G. PHILANDER, ET
maintenant mise en François.

VELQVES vns ont estimé que Vitruue fust natif de Rome: mais je ne puis voir sur quoy ils se fondent. Les autres tiennent qu'il soit issu de Verone, pource qu'en vn vieil arc de Verone se lit ceste inscription,
L. VITRVVIVS L. F. CERDO
ARCHITECTVS.

Mais ceste opiniõ ne me semble pas asseuree: pource que nostre Vitruue s'appelle M. (c'est à dire Marcus,) comme il se void en tous les vieux manuscrits: & ceste inscriptiõ l'appelle L. c'est à dire Lucius. Outre ce que l'Architecte de Verone a mis des dentelures sous les corbeaux, ce que nostre Vitruue n'approuue pas. Ie tien donc que celui de Verone, & nostre auteur soyent deux diuers architectes. Or appert-il que le nostre, par le soing & diligence de ses parents, a appris dés son jeune aage les sciences liberales, & qu'il a paracheué l'encyclopedie, comme luy-mesme le tesmoigne en la preface de son sixieme liure. En la preface de son second il se dit estre de petite stature, que l'aage luy a rendu la face difforme, & que les maladies lui ont affoibli ses forces. En la preface du premier il dit que sa science le fit congnoistre à Iules Cesar, apres le deces, duquel Octauia le recommanda à son frere l'Empereur

Auguste, par lequel il fut employé à l'appareil des arbaleftes, fcorpions, & autres machines, auec M. Aurelle, P. Mimide (que quelques manufcrits appellent Numidic,) & Cn. Corneille: & pour raifon de celuy fut conftituée pẽfion annuelle tandis qu'il viuroit. Eftant efueillé & accouragé par cefte munificence & liberalité, comme il le tefmoigne en fa premiere preface, il efcriuit & enfeigna tout ce qui appartenoit à la fcience de baftir,& le dedia à Augufte, reduifant le tout en dix liures, ainfi qu'il le tefmoigne fur la fin de tout l'œuure:à fin que perfonne ne fe trompe s'imaginant qu'il y euft vn onzieme liure,qui ne continft autre chofe que les figures mentionnees aux dix liures:fous ôbre que parlãt defdites figures il dit qu'il les a defpeintes à la fin du liure:Mais cela fe doit entendre, à la fin de chaque liure. Qu'il ayt efté bien nay, & d'vn bel efprit,le feptieme, neufieme & dixieme liure en font foy. Volaterran efcrit au quatrieme liure de fa Geographie, que l'an 1494. on treuua en vn certain monaftere premierement de Bobio,vn liure de Vitruue, qui traictoit des hoxagones, heptagones, & autres féblables. C'eft tout ce qu'on a peu recueillir touchant Vitruue.

LES

LES CHAPITRES DV PREMIER LIVRE.

QVE c'est qu'Architecture, & quelle doit estre l'institution d'un Architecte. Chapitre 1.
De quelles choses est composee Architecture. 4
Des parties d'Architecture en la distribution des bastiments publiques, puis de la raison gnomonique. 5
De l'election des lieux salutaires, quelles choses nuisent à la santé. 6
Des fondements des murailles. 7
De la diuision des œuures qui sont dedans l'enclos de la muraille. 8
De l'election des lieux pour le commun vsage des habitans. 9

Chapitres du second Liure.

De la vie des premiers hommes, des principes d'humanité & d'Architecture, ensemble de l'augmentation d'icelle. Chap. 1
Des commencements des choses selon les opinions des Philosophes. 2
Des quarreaux ou tuiles. 3
De l'arene ou sable. 4
De la chaux. 5
De la poudre de Poussot. 6
Des perrieres ou carrieres. 7
Des especes de maçonnerie, & de leurs qualités, moyens, & places. 8

†††

Comment & en quelle saison il faut couper le bois dont est faict la charpenterie. 9
Du sapin d'amont & d'aual, ensemble de la description de la montaigne Apennine. 10

Chapitres du troisieme Liure.

De la composition des maisons sacrees, ensemble des symmetries du corps humain. Chap. 1
Des cinq especes de bastiment. 2
Des fondements de muraille sur quoy doyuent poser les Colonnes, ensemble de leurs ornements & architraues, puis de la façon requise à faire iceux fondements tant en lieux plains, que mal vnis. 3

Chapitres du quatrieme Liure.

Des trois manieres de Colonnes, auec leurs origines & inuentions. Chapitre 1
Des membres assis sur les colonnes. 2
De la façon Dorique. 3
De la distribution interieure de l'edifice, & de sa face de deuant. 4
De la situation des edifices selon les regions. 5
Des portes pour les Temples, ensemble de leurs ornements, & la façon de leurs fermetures. 6
La façon de bastir les Temples à la mode Tuscane. 7
La maniere d'establir & situer les Autels des Dieux. 8

Chapitres du cinquieme Liure.

De l'hostel de la ville. Chap. 1
De quelle maniere faut ordonner la Thresorerie, la prison, & l'auditoire à plaider. 2
Du Theatre. 3
De l'harmonie. 4
Des vases ou vaisseaux du Theatre. 5
De l'edification du Theatre. 6
De la couuerture du portique du Theatre. 7
Des trois gentes ou especes de Scenes. 8

Des

Des portiques ou galleries à se promener derriere la Scene. 9
De la disposition des Estuues, & de leurs particularités necessaires. 10
De l'edification des Palestes & Xystes, c'est à dire lieux propres à exerciter les forces du corps & de l'esprit en diuerses manieres. 11
Des Ports, Haures, ou Moules, & autres structures qui se peuuent faire en l'eau. 12

Chapitres du sixieme Liure.

De diuerses qualités de Regions, ensemble de plusieurs aspects celestes, selon lesquels faut disposer les edifices. Chap. 1
Des proportions & mesures qui appartiennent aux edifices particuliers. 2
Des basses courts. 3
Des auantlogis dits Atria, ensemble de leurs flancs & costieres, qui sont Portiques ou promenoirs, auec estudes ou comptoirs, & de leurs mesures, & symmetries. 4
Des grandes salles pour manger, sallettes, exedres ou parloirs garnis de sieges pinacotheces autrement cabinets, & des mesures que ces membres doyuent auoir. 5
Des logis pour banqueter faicts à la mode Grecque. 6
Deuers quelles regions du Ciel toutes especes d'edifices doyuent regarder pour estre commodes & saines aux habitans. 7
Des places propres & conuenables aux edifices tant communs que particuliers, ensemble des façons requises pour toutes manieres de personnes. 8
Des edifices champestres, ensemble la description de plusieurs leurs parties auec leurs vsages. 9
De la disposition des bastiments à la Grecque, ensemble de leurs parties, & la difference de leurs noms, assez diuers des vsages & coustumes Italiennes. 10
De la fermeté des fondements en maisonnages. 11

Chapitres du septieme Liure.

De la ruderation dicte Repous ou placquement de mortier meslé de bricque ou tuyles concassees auec glaire ou quelque autre cyment pour

†† ij

faire terrasses. Chap. 1
Du broyement de la chaux pour faire les œuures de stuc ou incrustature. 2
De la disposition des planchers en voute, ensemble de l'incrustature du dedans, & de leur couuerture par dessus. 3
Des polissements en lieux humides. 4
De la raison de peindre en edifices. 5
Du Marbre, & comment on le prepare pour en decorer les parois. 6
Des couleurs, & premierement de l'Ochre. 7
Du Minium ou Vermillon. 8
De la temperature du Vermillon. 9
Des couleurs qui se font par art. 10
De la preparation du Cerulee ou Bleu, que plusieurs appellent Turquin. 11
Comment se font la Ceruse ou Blanc de plomb ensemble du Verdegris & de la Sandaraque, autrement Massicot. 12
La maniere de faire le Pourpre, qui est la plus excellente couleur de toutes les artificielles. 13
Des couleurs dudict Pourpre. 14

Chapitres du huictieme Liure.

Des manieres pour trouuer eau. Chap. 1
Des eaux de pluye. 2
Des eaux chaudes, & des vertus qu'elles apportent en passant par diuerses veines de metaux, ensemble de la propriété naturelle de diuerses Fontaines, Fleuues, Lacs, & autres reseruoirs d'humidité. 3
Encores de la propriété de quelques païs & fontaines. 4
De l'experience des eaux. 5
De la conduite & niuellement des eaux, ensemble des instrumēts requis à tel negoce. 6
En combien de manieres se conduisent les eaux. 7

Chapitres du neufieme Liure.

L'inuention de Platon pour mesurer vne piece de terre. Chap. 1
De l'Esquierre inuentée par Pythagoras, au moyen de la formation d'vn triangle orthogone, c'est à dire d'angles ou coings droicts. 2

Com-

Comment vne portion d'Argent meslee auec de l'Or, peut estre congnue en vne piece d'œuure. 3

Des raisons gnomoniques inuentees par les ombres aux rayons du Soleil, ensemble du Ciel & des Planettes. 4

Du cours ou passage du Soleil parmi les douze Signes du Zodiaque. 5

Des Astres qui sont à costé du Zodiaque deuers la partie du Septentrion. 6

Des Signes qui sont à costé du Zodiaque deuers la partie de Midy. 7

De la practique pour faire les Horloges ou Quadrans, ensemble de l'ombre des ayguilles au temps de l'Equinocce, c'est à dire quand la nuict est pareille au jour, & de quelle grandeur est ceste vmbre à Rome, & en aucuns autres païs. 8

De la raison des Horloges, ensemble de leur vsage & de leur inuention, mesmes par qui ils furent trouués. 9

Chapitres du dixieme Liure.

Quelle chose est machine, & de la difference qu'il y a entre Organe & elle, mesmes de son commencement inuenté par necessité. Chap. 1

Des machines tractoires ou propres à tirer gros fardeaux, tant pour maisons sacrees, que pour autres ouurages publiques. 2

De diuers noms propres aux machines, & la practique de les affuter pour s'en seruir. 3

D'vne machine pareille à la precedente, mais à qui l'on peut plus seurement fier des charges Colossicoteres, nonobstant qu'il n'y ayt de changé sinon le Moulinet à vn Tympan ou Treuil. 4

D'vne autre espece de Machine tractoire ou pour tirer fardeaux amont. 5

Ingenieuse inuention de Ctesiphon pour trainer gros fardeaux par terre. 6

Comme fut trouuee la Carriere dont fut basti le temple de Diane en Ephese. 7

Des instruments appellés Porrectum, c'est à dire poussant auant, & rotondation ou roulement circulaire, propres à mouuoir gros fardeaux. 8

Des especes & genres d'Organes propres à puiser eau : & premierement du Tympan. 9

Des Rouës & Tympans propres à moudre farine. 10

De la Limace, ou pompe, dite Cochlea, laquelle enliene grande abondance d'eau, mais non si haut comme la precedente. 11

De la Pompe de Ctesibius, laquelle enliene l'eau merueilleusement haut. 12

Des engins Hydrauliques dequoy on fait les Orgues. 13

Comment & par quelle raison nous pouuons mesurer nostre chemin, encores que soyons portés en Charrette, ou que nauiguions dedans quelque Nauire. 14

Des Catapultes ou grandes Machines à lancer traicts, ensemble des Scorpions ou Bacules. 15

Des Arbalestes ou Bricoles à fondes. 16

De la proportion des pierres qui se doyuent mettre en la fonde d'vne Arbaleste. 17

Du bandage des Catapultes & Arbalestes. 18

Des engins pour defendre, mais en premier lieu de l'inuention du Belier, & de sa machine. 19

Preparation de la Tortue commode à remplir fossés. 20

D'autres manieres de tortues. 21

FIN DE LA TABLE.

VERTVS DE L'ARCHITECTE
tirees de Vitruue.

Qve l'Architecte soit magnanime, non arrogant, mais qu'il s'accommode, qu'il soit juste, & fidele, sans auarice. Qu'il ne soit point conuoiteux, ny desireux de receuoir aucun present, mais qu'auec vne certaine grauité il maintienne tousiours son honneur, auec bonne reputation, Qu'il attende d'estre recherché pour commencer quelque œuure plustost que de se presenter premierement.

Icy dessus tu vois de Philander la face,
Dans ce liure verras plus à plein son esprit.

PREMIER LIVRE D'ARCHITECTVRE DE MARC VITRVVE POLLION.

PROEME DE L'AUTEUR.
A CESAR AVGVSTE.

CONSIDERANT que vostre diuine conduite & majesté, ô Cesar Empereur, alloit sousmettant à sa puissance l'Empire vniuersel du Mõde, & que par vostre vertu inuincible subjugant plusieurs ennemis, les Citoyens de Rome se glorifioyent en vos triomphes & victoires, mesmes que toutes nations surmontees au moyen de vos louables conseils & ouuertures, estoyent promptes d'obeïr à vos commandements : je n'auoye pas la hardiesse entre tant d'occupations de mettre en lumiere ces miens liures d'Architecture, à grand labeur composés & mis en ordre, doutant que par interrompre vos negoces, & ne choisir le temps propice, i'offensasse vostre Majesté. Mais apres auoir aduisé qu'elle n'a seulement le soing de la vie de chacun Citoyen, ensemble de l'administration de la Republique, ains aussi bien de la commodité des Edifices publiques, pour faire que la Cité ne soit, sans plus, par vostre pourchas amplifiee de païs & prouinces, mais auec ce, que la dignité de l'Empire puisse auoir souueraine louange en ses bastiments : j'ay pensé qu'il ne seroit honneste de differer plus longuement à vous manifester ceste science, à raison que par son moyen j'en fu premierement cognu de vostre Pere : la vertu duquel me rendit plus affectionné pour luy en faire proffit & seruice. Dont à ceste heure, que par le decret des Dieux il est colloqué aux sieges d'immortalité, & son domaine escheu entre vos mains : ceste mienne affection enraci-

A

née en sa memoire, a faict que ie me suis entierement dedié au seruice d'icelle voſtre Majeſté, laquelle me commanda prendre garde auec Marc Aurelle, Puble Numidic, & Gnee Corneille, à l'appareil des Arbaleſtes ou Bricoles, enſemble des Scorpions ou Bacules, & au renouuellement des autres machines de Guerre: à quoy ie me ſuis touſiours rendu prompt & obeiſſant: de ſorte que j'ay ordinairement, auſſi bien comme ils ont, eſté payé de mon eſtat. Et la premiere fois que voſtredite Majeſté me le fit deliurer, elle eut ſouuenance de la recommendation que ſa ſœur luy auoit faicte en faueur de moy. A ceſte cauſe, congnoiſſant combien ie vous ſuis obligé pour vne liberalité ſi grande, qui me rend aſſeuré de n'auoir jamais poureté: ie commençay à vous eſcrire ces liures, jugeant en mon eſprit, qu'encores que vous ayez baſti beaucoup de maiſons de belle marque, & en baſtiſſez de preſent, meſmes que vous aurez le ſoing de faire qu'il ſoit par cy apres memoire des Edifices tant particuliers que publiques à l'occaſion de leur grande magnificence : je vous ay d'auantage pourtraict les figures parfaictes, à fin qu'en les voyant puiſſiez quelquefois conſiderer vos œuures premieres, & diſcerner en voſtre ſens, comment vous vous deurez gouuerner en celles que pourrez edifier à l'aduenir : car ie declare en ces volumes toutes les raiſons & doctrines qui concernent ceſt art de bien baſtir.

QUE C'EST QU'ARCHITECTURE,
& quelle doit estre l'institution des architectes.

CHAPITRE PREMIER.

RCHITECTVRE est vne science qui doit estre ornee de plusieurs disciplines, & diuerses eruditions: car par le iugement de ceste là sont examinés les ouurages qui se font par tous Artisans: aussi elle prouient de fabrique, & discours, ou communication que les ouuiers ont aucunesfois ensemble.

Fabrique, n'est autre chose que commune & continuelle meditation de l'vsage: & ceste là se fait manuellement de toutes especes de matiere qu'il est besoing de mettre en œuure: pour venir au poinct de la formation. Discours est le moyen par lequel on peut monstrer & donner à entendre comment les choses se doyuent faire par industrie, en gardant bonnes proportions.

Les Architectes donc qui se sont voulus exerciter aux œuures manuelles, sans auoir cognoissance des lettres, n'ont sceu tant faire par leurs labeurs, qu'ils ayent acquis grande reputation: ny les autres aussi qui se sont arrestés aux lettres seules, ou demonstrations par paroles: car ils ont (ce semble) suyui l'ombre & non le neud de la besongne. Mais ceux qui ont eu l'vn & l'autre, comme gents garnis de toutes armes, sont plustost, & auec plus grande reputation, paruenus au but de leur entente: à raison qu'ē toutes choses, & par especial en Architecture, il y a deux poincts principaux & necessaires, à sçauoir ce qui est signifié, & la matiere qui signifie. Or ce qui est signifié, est la chose proposee dequoy l'on parle: & ce qui signifie, est vne demonstration expliquee par bonnes doctrines. A ceste cause il semble que celuy qui veut faire profession d'Architecture, doit estre exercité en chacune de ces parties: & pourtant est requis qu'il soit de bon entendement, & docile en toutes disciplines: d'autant que l'entendement sans doctrine, & la doctrine sans bon jugement, ne

sauroyent faire vn parfaict Architecte. Il est donques besoin qu'il soit lettré, expert en pourtraicture, sçauant en Geometrie, non ignorant de Perspectiue, bien instruict en Arithmetique, ayant cognoissance de plusieurs Histoires, diligent en la lecture des Philosophes, exercité en Musique, practiq en Medecine, & aux traditions des Iurisconsultes, puis tant vsité en Astrologie, qu'il ayt intelligence du cours & mouuement des Cieux.

Les causes qui me meuuent à luy desirer ces particularitez, sont, qu'il faut auant toute oeuure qu'il ayt des lettres, à fin que par lire souuent les bonnes choses, il puisse rendre sa memoire plus ferme.

Il est besoin qu'il sçache bien pourtraire, à ce que par ses desseins ou figures, luy soit loisible de representer toute forme d'ouurage à ceux que bon luy semblera.

Au regard de la Geometrie, elle fait plusieurs grands secours en cest endroict: car par la bonne disposition des lignes, elle apprend l'vsage du compas, au moyen duquel sont plus à l'aise expediees les descriptions des edifices sur les terrasses ou plattes formes: & s'en font plus justement les conduites & directions des traicts, pour les reduire à Reigle & à Nyueau.

Par la Perspectiue l'Architecte entendra comment il faut auec bonne raison donner le iour à ses edifices, & le faire venir de certaines parties du Ciel.

Et au moyen de l'Arithmetique sçaura dresser le compte de tous les frais d'vn bastiment: puis auec les methodes ou brieues narrations de Geometrie, pourra exposer la raison des mesures; ensemble les questions difficiles concernantes les symmetries.

Mais ce qu'il faut qu'il sçache beaucoup d'histoires, est pour ce que souuentesfois les Architectes designent plusieurs enrichissemens en leurs œuures, dont ils doyuent rendre raison quand on leur demande qui les a meus de ce faire: Comme si quelqu'vn en lieu de colonnes, mettoit des statues de marbre portant representation de femmes vestues, que lon nomme Caryatides, & posoit sur leurs testes des Modillons & Cornices: si lon luy demandoit qui le meut, il pourroit respondre en ceste sorte:

Carya ville de Peloponnese, ou selon aucuns, de la Moree, region d'Asie la mineur, fit iadis alliance auec les Persans commus ennemis de la Grece: parquoy les Grecs, estans retournés victorieux

rieux de ceste entreprise, & à leur singulier honneur deliurés de ce grand danger, d'vn commun accord denoncerent la guerre aux Caryens: puis leur ville prise à force d'armes, les hommes meurtris sans aucune merci,& la ville entierement rasee,les vainqueurs emmenerent femmes & filles en seruitude,&ne leur voulurent permettre de despouiller leurs habits de dames, à fin que elles ne fussent menees en vn seul triomphe, ains pour eternel exemple de captiuité,estant chargees d'injures & opprobres, fussent veuës porter la peine de leurs parents,alliés,& maris. A l'occasion de quoy, ceux qui pour le temps d'adonc estoyent Architectes, mirent en leurs edifices publiques les images de ces dames, comme destinees à supporter le faix, à fin que la punition du forfaict des Caryens, fust congnue, & seruist d'exemple à toute la posterité.

Le peuple de Lacedemone n'en fit moins aux Persans: consideré qu'apres que son capitaine Pausanias natif d'Agesipoli, ayāt en la campagne de Platea mis en route vne infinité d'iceux Persans auec petit nōbre de Grecs, & qu'il en eut triomphé en grande louange de victoire: ces Lacedemoniens dresserent dans le portique, gallerie, ou promenoir nommé Persique, vn trophee des despouilles de leurs ennemis, pour exalter la vertu de leurs citoyens, & donner congnoissance de telle victoire à ceux qui viendroyent apres eux. A ceste cause ils y mirent les remembrances des vaincus ornees & pompeuses d'accoustrements barbares: & pour mieux donner à entendre que l'orgueil pernicieux estoit puny de peine conuenable, les ordonnerent à soustenir les couuertures des maisons; voulans que le reste des ennemis, ainsi chastiés, eussent horreur des forces de Lacedemone: & que les habitans du païs, voyans l'exemple de si grande vertu, fussent esleués en gloire, & tousiours appareillés à defendre leur liberté. Voylà d'où est venu que plusieurs Architectes ont mis des statues Persanes à soustenir les epistyles, c'est à dire architraues & autres ornements d'edifices: & de celà ont esté augmentees plusieurs belles diuersités dans les ouurages, dont faut necessairement que l'Architecte ayt congnoissance pour son deuoir.

Au regard de la philosophie, elle rend l'Architecte plus consommé, de haut courage, mais non pas arrogant; ains traictable & modeste, juste, loyal, & sans tache d'auarice, qui est vn poinct singulier entre les autres: car (à la verité) nul ne sçauroit faire vn

oeuure en perfection, s'il n'est fidelle, & pur de conscience,

Il ne faut point aussi qu'il soit ambitieux, ny ententif à receuoir presents: mais qu'auec vne meure grauité il contregarde sa reputation, & cherche d'acquerir bonne renommee. Voilà que veut philosophie: laquelle outre toutes ces particularités luy fait entendre la nature des choses, que les Grecs nomment Physiologie, & qu'il est force à vn tel homme de sçauoir, pource qu'elle fait soudre plusieurs & diuerses questions naturelles, qui suruiennent aucunesfois de la conduite des eaux, qui en leurs cours tiennent des voyes toutes contraires les vnes aux autres, veu qu'elles coulent autrement par les plaines qu'à trauers les païs môtueux. Chose qui vient seulement par les impulsions des esprits naturels, aux violences desquels nul ne sçauroit mettre remede, s'il n'a par la philosophie congnu les principes des choses. Et qui liroit les liures de Thesbias, Archimede, & autres qui ont escrit de matieres semblables, il ne sçauroit accorder auec eux, s'il n'est preallablement institué en ces speculations au moyen de la philosophie.

Il faut aussi que l'Architecte entende la Musique, à fin qu'il cognoisse la raison reguliere & la valeur des quantités, tellement qu'il en puisse faire bien & adroit les temperatures des Arbalestes ou Bricoles, Fondes, Bacules, & autres instruments de traict: car en leurs bouts à dextre & à senestre sont les pertuis ou coches à semitons, par où les cordages de nerfs entortillés sont bádés à leurs cheuilles, & ne les arreste lon aucunement jusques à ce qu'on les ayt tant montés, qu'ils rendent certains sons egaux, aggreables aux oreilles de l'ingenieux: adōc les bras ou branches de leurs arcs, qui se cambrent quand on les tend, doyuent en vn mesme instant & tout ensemble jecter le traict quand on les delasche, & s'ils n'estoient tirés aussi fort l'vn que l'autre, jamais ne pousseroyent leur charge ainsi droit comme il est necessaire. Pareillement faut que les vaisseaux d'airain, qui se mettent aux chambrettes voutees sous les degrés des Theatres, y soyent assis par raison de Mathematique, à ce que les differēces des tons (que les Grecs nomment Echeia (soyent accordantes aux harmonies & doux accents de Chantres, & que le Diatessaron, Diapente, & Diapason, soyent diuisés justement au compas, si que la voix s'espandant par la Scene, puisse resonner en dispositions conuenables, de sorte qu'en rencontrant ses objects, elle s'accroisse & amplifie,

plifie, se rendant neantmoins plus claire & plus douce en entrât dedans les oreilles des assistans.

Vn ouurier ne sçauroit semblablement faire des machines hydrauliques, c'est à dire engins mouuans & resonnans en l'eau, n'y autres semblables à leurs organes, s'il ne sçait les raisons de Musique.

Il faut d'auantage qu'il congnoisse quelque chose en Medecine, à ce qu'il sçache discerner les regions du ciel, que les Grecs appellent climats, & par especial le bon ou mauuais air des contrees, pour juger lequel est salutaire ou dangereux: & que par vne mesme voye il discerne de quelles eaux les habitans deuront vser ou nō: car s'il n'a toutes ces particularités en soy, jamais ne pourra ordonner bastiment où il face bon demourer.

Outre plus est de necessité qu'il ayt quelque intelligence des loix, pour sçauoir decider comment il faut bastir les murailles des edifices qui sont communes ou metoyennes: aussi pour asseoir les goutieres, ordonner les receptoires des immundices, & bien percer les fenestrages. Auec ce il est besoing qu'il entende le cours des eaux, & toutes les choses concernantes ceste practique, à fin qu'auant commencer à bastir, il prenne garde à ne mettre les voisins en proces quand sa besongne sera toute acheuee: mesmes que par la prudence des loix il garde d'entrer en debat le proprietaire & son locatif: chose qui sera facile à faire, pourueu que les conuentions d'entr'eux soyent si loyalement escrites, que l'vn ne puisse estre trompé ny circonuenu de l'autre.

Par les canons d'Astrologie l'Architecte congnoistra l'Orient, l'Occident, le Septentrion, le Midi, les mouuements du Ciel, l'Equinocce, le Solstice, & les cours des Estoiles. Et s'il estoit ignorant de ces choses, jamais ne sçauroit auenir à justifier les Quadrans & Horloges.

Puis donc qu'il faut que ceste Architecture soit ornee de tant d'Eruditions si diuerses, je ne me sauroye persuader qu'à bō droit vn homme se puisse nommer Architecte en peu de temps, si ce n'est que dés son enfance il soit allé montant l'vn apres l'autre, par les degrés de ces disciplines, acquerant l'intelligence de plusieurs sciences & arts, si bien, qu'il ayt peu paruenir au souuerain temple d'Architecture.

Mais (à mon aduis) il pourra sembler estrange & merueilleux aux gents peu experimentés, qu'vn homme naturel puisse apprē-

dre & retenir en sa memoire vn si grand nombre de doctrines. Toutesfois, quand ils viendront à considerer que tous les arts ont certaine affinité & communication par ensemble, lors pourront facilement croire que cela est faisable & possible, veu mesmement que l'Encyclopedie (ou doctrine circulaire) est ne plus ne moins comme vn corps composé de tous ses membres : & de là vient que ceux qui sont de leur jeune aage instruits en sciences diuerses, congnoissent par mesmes characteres les elements de toutes les doctrines, & par ce poinct viennent plus aisément à l'intelligence des choses. A ceste cause entre les vieux Architectes Pythius, qui en la ville de Priene edifia magnifiquement le temple de la deesse Minerue, dit en ses commentaires, qu'il faut que l'architecte puisse plus faire en toutes disciplines, que ceux qui par leurs exercitations & industries ont amené les choses vne à vne à la lumiere où l'on les void de present.

Ce neatmoins ie ne veuil dire que l'Architecte doyue ou puisse estre aussi parfaict Grammairié, que jadis fut Aristarque: mais pour le moins qu'il ne soit sans Grammaire. Ie ne preté aussi qu'il soit tel Musicien comme Aristoxene, ains qu'il entende la Musique. Et ne requier pas en luy qu'il soit autant excellent en peincture, que iadis estoit Apelles : mais qu'il sçache assez bien pourtraire. Ie ne desire semblablement qu'il besongne aussi bien de stuc ou incrustature, que Myron ou Polyclete : mais qu'il en congnoisse passablement la practique. Derechef ie ne cherche pas qu'il soit fondé en medecine autant que fut jadis Hippocrates, ains qu'il en tienne les principes. Et ne quier, pour conclusion, qu'il soit en toutes les doctrines homme excellent, ou singulier sur tous autres, mais que du moins il y entende quelque chose: pource qu'il n'est creature viuante, qui en tant & si grandes diuersités puisse attaindre à la perfection, consideré mesmement qu'il ne tumbe en puissance humaine de pouuoir congnoistre & perceuoir seulement leurs termes & propos communs. Dont ne faut dire que les Architectes seuls entre les mortels ne peuuent en toutes choses paruenir au souuerain degré : car ceux là mesmes qui separement font profession d'vn art, si bien qu'ils en practiquent les proprietés, ne peuuent tant faire qu'ils puissent paruenir à en auoir louange vnique. A ceste cause si aux doctrines separees les artistes qui s'y employent, non pas tous, mais certain petit nombre, peuuent par le cours de leurs vies à grand' peine

acque-

acquerir le bruit de bons ouuriers: comment pourroit vn Architecte, qui doit estre meslé de beaucoup de sciences, se faire grand & admirable en toutes, si bien qu'il n'y ayt que redire? ains surmōte tous autres artisans, encores qu'ils ayent continuellement employé leurs estudes en doctrines distinctes, & mis vne extreme diligence à en sçauoir ce qu'il en faut? Il est maintenāt bon à voir que Pythius a failli en sa tradition, pource qu'il n'a bien regardé que tous les arts sont composés de deux choses, à sçauoir de l'œuure & de son discours: desquelles faut necessairement que l'vne soit propre à ceux qui s'exercitent en vne seule science: & cela est ou l'effect de l'ouurage, ou l'autre, qui est commune à tous hommes doctes, que i'ay desia dicte, discours: comme seroit entre les Medecins & les Musiciens, quand les vns parlent du poux des veines, & les autres des temps de leurs mesures. Ce neantmoins s'il faut medeciner vne playe, ou tirer vn patient de peril, le Musicien n'en fera pas l'office, pource que c'est le propre du Medecin: lequel en semblable pour donner plaisir aux oreilles par la douceur de ses chansons, ne rendra pas melodie de sa voix, mais sera le Musicien. Pareillement il y a dispute commune entre les Astrologues & iceux Musiciens, fondee sur la sympathie ou conuenance des estoiles, & la symphonie ou modulation des accents, en quadrats, trigones, diatessaron, & diapente. Puis encores y a controuerse entre les Geometriens & les dessus nommés Astrologues sur le poinct de la veuë, qui est dit par les Grecs Opticos, c'est à dire Perspectiue, & ainsi en tous autres sçauoirs: car toutes choses, ou la plusppart, sont communes seulement en termes de dispute: mais les principes des ouurages, qui par l'artifice de la main ou ordonnances de l'ouurier doyuent paruenir au poinct de beauté, sont propres & particuliers à ceux qui sont institués en l'art, si bien qu'ils sçauent par où en venir à bout. Cestuy là donques semble auoir assez faict, qui a moyenne congnoissance des doctrines, chacune en son endroit, ensemble de leurs raisons & parties, specialement de celles qui sont requises pour l'Architecture, à fin que s'il est besoin de juger ou prouuer quelques choses qui concernent cela, il ne faille comme ignorant: car ceux à qui nature a tant donné d'industrie, viuacité d'esprit, & fertilité de memoire, qu'ils peuuent auoir parfaicte congnoissance de Geometrie, Astrologie, Musique, & toutes autres disciplines, tels certainement passent le but d'Architectes, & deuienent Mathe-

B

maticiens: de sorte qu'il leur est loisible de disputer à l'encontre des sciences, pource qu'ils sont armés & bien garnis de plusieurs bastons pour offendre & defendre.

Mais lon en treuue peu de ce qualibre, à tout le moins qui soyent semblables à Aristarque de Samos, à Philolap & Archytas de Tarente, à Apolloine de Pergame, à Eratosthenes de Cyrene, à Archimedes & Scopinas de Syracuse, & autres grands personnages, qui ont laissé à la posterité plusieurs instruments organiques & gnomoniques inuentés par force de nombres, & depuis expliqués par raisons naturelles. Puis donc que tels entendements ne sont par la nature concedés ordinairement à tous hommes, mais seulement à peu de gents, & que l'office de l'Architecte est d'estre moyennement exercité en toutes especes de disciplines, mesmes que pour l'amplitude & grandeur de la chose, raison ne veut que l'home s'efforce d'atteindre à la sublimité des arts, ains se contente d'y tenir le moyen: je vous requier, ô Cesar, & tous autres qui lirez ces miens liures, qu'il me soit pardonné si lon y treuue quelques choses non distinctement declarees suyuant les reigles de Grammaire: car je ne me suis mis à les escrire comme Grammairien exercité, ny ainsi que grand Philosophe, ou Rhetoricien bien emparlé, mais comme Architecte enrosé seulement de ces doctrines. Toutesfois ie promets par ces volumes de faire entendre non seulement à ceux qui bastirent, mais aussi bien à tous hommes de sçauoir, quelle est la force de ceste practique, & en quels termes on en doit proprement parler, esperant que je donneray à mes escrits assez force & autorité par raisons & demonstrances infaillibles.

De quelles choses est composee Architecture.
Chap. II.

ARchitecture donc est composee d'ordonnance, que les Grecs appellent Taxis: de disposition aussi par eux nommee Diathesis: de Eurythmie, c'est à dire bonne conuenance des parties d'vn bastiment: de Symmetrie, qui signifie proportion & mesure: puis de decoration & distribution, laquelle semblablement parmy ces Grecs est dicte Oeconomie.

Or n'est ordonnance autre chose, fors vne commodité des membres de l'ouurage, & vn ject ou modelle fait à part correspondant en symmetrie à toute la masse du bastiment: & cela se

composé de quantité, que les Grecs disent Posotes,

Quantité, est vn effect conuenant à la grandeur & largeur de tout le corps de l'œuure, & à toutes les particularités des membres.

Disposition, est vne bonne & raisonnable collocation d'iceux membres, & vn moyen qui donne grace à toute qualité d'ouurage. Les especes de ceste disposition, qui sont dites en Grec Idees, sont celles dont les noms ensuyuent, Ichnographie, Orthographie, Scenographie.

Ichnographie donques est l'vsage ou Practique de la reigle & du compas, par laquelle on fait sur le plan ou terrasse les descriptions & lineaments des plattes formes.

Ortographie est la representation de la figure ou relief du bastiment, pour demonstrer quel & comment il doit estre.

Puis Scenographie est l'adombration ou renfondrement auec la racourcissure du front & des costés d'vn Edifice, faicte par lignes qui respondent toutes à vn Centre: & celà se nomme communement Perspectiue.

Toutes ces especes naissent de la vertu Imaginatiue, & de l'inuention de l'homme,

Or est imagination vn soing esmeu par desir affectionné, qui apres auoir bien exercité la pensee & l'industrie, acquiert souuerain contentement, si l'effect de la chose proposee s'en peut ensuyuir ainsi que lon desire.

Mais inuention est l'esclaircissement des difficultés obscures, & raison manifeste de la chose nouuellement trouuee par la vigeur de l'Ame mouuante. Voylà quelles sont les fins de ces dispositions. Puis, pour determiner les autres,

Eurythmie est vne belle espece & commode representation de la structure des membres: & ceste là se faict quand les particularités correspondent à toute la masse, par especial la hauteur à la largeur, & la largeur à la longueur, comme lors que toutes choses conuiennent en bonne proportion.

Symmetrie est vn consentement & concordance des membres particuliers de l'oeuure, & pour mieux dire, correspondance d'iceux, distingués d'auec la totalité de la masse: comme l'on void au corps de l'hôme, que le bras, le pied, la main, les doigts, & toutes les autres parties, ont leurs offices chacune à part, dont elles s'entr'aident pour le bien & seruice de la personne. Celà pour

B ij

vray s'appelle Symmetrie, laquelle doit estre gardee en la perfection des oeuures, mais specialement en la fabrique des Temples sacrés, où il faut prendre garde à la conuenable grosseur des colonnes au Triglyphe, a l'Embater, ou trou de l'Arbaleste, que les Grecs appellent Peritriton, & qui dans les Nauires est par nos Latins appellé Interscalmium, & par les Grecs dipichaice, qui signifie la iuste distance laissee entre les auirons: & ainsi en tous les autres membres par lesquels se treuue la raison de la Symmetrie.

Decoration, est la belle apparence de l'oeuure, composee de choses bien approuuees, & auec bonne autorité. Ceste decoratiõ se fait en eslisant la situation d'un lieu que les Grecs disent Thematismos, ou par coustume, ou par Nature. Et pour dõner exemple de ceste situation, c'est quand les Edifices pour Iupiter, pour son Foudre, pour le Ciel, pour le Soleil, ou pour la Lune, sont bastis à descouuert & à l'air, à raison qu'en ce Monde inferieur nous voyons les especes & effects de ces Dieux, manifestement & à veuë d'oeil. Mais quãd lon edifie à la façon Dorique pour Minerue, Mars, ou Hercules, il faut que ce soit sans mignotise: autremẽt celà repugneroit à la force & vertu de leurs diuinités. Si c'est pour Venus, Flora, Proserpine, ou quelques Nymphes de Fõtaines, qu'il fale edifier des Temples, ils requierent la mode Corinthienne, d'autant qu'elle en ses proprietés est garnie des delices conuenables à ces Deesses, veu mesmement que pour exprimer leurs natures delicates, on fait toutes ses parties plus simples & moins fortes que les precedentes, & d'auantage lon les orne de fleurs, feuillages, volutes ou tortillements, en quoy la grace & iuste decoration est obseruee. Si c'est à Iuno, à Diane, à Bacchus, & autres semblables, lon leur fera des temples Ioniques, à fin de tenir le moyen: car l'ordre Ionique temperera aucunement la seuerité du Dorique, & la mignardise de celuy de Corinthe: & par ainsi sera entretenue bonne & vraye proprieté. Mais où il faut accommoder le bastiment à l'vsage, la decoration se faict quand les parties interieures sont magnifiques & les auantportails conuenables, monstrans vne belle apparence : car si le dedans du logis estoit triomfant, l'entrée poure ou mal honneste, il n'y auroit point de decoration.

Pareillement si dedans les Architraues Doriques, specialemẽt en leurs Cornices, l'ouurier mettoit des modillons ou Dentilles:

Figure

Figure de Philander monstrant l'erreur de ceux qui mettent des modillons ou dentelles aux cornices Doriques.

ou bien si dedās les chapiteaux Ioniques puluinés, autrement garnis de coussins, ou dedans leurs Architraues, il entailloit des Triglyphes, transferant sans raison les proprietés d'vn ouurage à l'autre, la veuë en seroit offensee, & diroit-on qu'il voudroit amener des coustumes toutes nouuelles.

Quant à la decoration naturelle, elle sera bien poursuyuie, si en la situation de tous temples on prend garde que les regions soyont salutaires, & qu'il y ayt des fontaines d'eau viue: principalement si c'est pour Esculapius, pour la Santé, & autres puissances par la vertu desquelles on void guerir plusieurs maladies: car quand ce vient à transporter les personnes attainctes de perplexités, d'vn lieu infect en vn air salutaire, mesmes où lon a grand vsage de bonne eau de fontaines courantes, il n'y a point de doute que les langoureux en retournent plustost en conualescence: qui fait que ces Deïtés augmentent par la nature du lieu, les opinions du populaire, tellement qu'on les en tient en beaucoup plus grande reuerence, que lon ne feroit autrement.

Ce sera dauantage la decoratiō de Nature, si pour Chambres & pour Estudes en reçoit le iour de la part d'Orient: pour les Estuues, & demeures d'yuer, de l'Occident: pour Garderobes, & autres places où est requise vne lumiere egale, du Septentriō, à cause que celle Partie du Ciel n'est iamais plus claire ny plus obscure par le cours du Soleil, mais demeure certaine & immuable, gardant tousiours sa lumiere en mesme estat, sans varier.

Au reste, distribution est vne certaine administration tant du lieu que de la matiere, & vne temperāce modeste à l'endroit des frais de l'ouurage. Ceste là sera bien conduite, si l'Architecte ne demande les choses que lon ne peut recouurer, ou qui coustent trop à mettre en oeuure: car il ne se treuue par tout de l'Arene de fossé, du Cyment, de l'auct, du Sapin, ny du marbre en abon-

dance:mais vne chose en vn païs,& l'autre en l'autre: qui fait que les frais en sont excessifs,& encores n'en a l'on pas à son aise. Parquoy en defaut d'arene de fossé lon peut vser de sable de Riuiere, ou de Greue marine, pourueu qu'elle soit diligemment lauee: & où lon n'auroit de l'Auet, ou du Sapin, prendre du Cyprès, du Pouplier, de l'orme, du Pin, ou semblables, & s'en aider à son affaire. Encores sera ce vn autre degré de distribution, si on esleue les edifices des peres de famille autant seulement que leur argēt se peut estendre, & non plus, y gardant vne majesté d'ouurage conjoincte auec belle apparence: car il faut autrement bastir les simples maisons de ville, que celles de ceux qui ont rentes de leurs possessions champestres: & ne faut pas que celle des Publicains, Changeurs, & autres qui prestent à vsure, soyent comme les logis des Gentilshommes, & autres personnages viuās en delices. Mais pour les principaux du peuple, par le conseil & ordonnance desquels la Republique est gouuernee, lon bastira selon qu'il est requis à leurs qualités: prenant sur toutes choses garde à ce que les distributions soyent bien commodes à toutes manieres de personnes.

Des parties d'architecture en la distribution des bastiments publics & priués: puis de la raison Gnomonique, c'est à dire reguliere ou demonstratiue, ensemble de la manifacture. Chap. III.

IL est trois parties d'Atchitecture, à sçauoir edification, Regularité, & Manifacture.

L'edification est diuisée en deux parts, dont l'une concerne la collocation des murailles & des œuures communes qui se bastissent en lieux publiques.

L'autre dite Gnomonique ou reguliere, est l'ordonnance des edifices particuliers. Mais où il est question des publics, necessairement faut qu'il y ayt trois distributions, dont la premiere est pour la defense de la ville, la seconde pour les Eglises & maisons de Religion, & la tierce pour la commodité des habitans.

Celle qui est pour la defense, consiste en la bonne collocation des murailles, ensemble des tours & des portes. Ceste là fut inuentee

tee pour repousser les assauts & impetuosités des ennemis.

L'autre appartenante à la religion, est celle qui comprend les contours des edifices ou temples dediés aux Dieux immortels, auec les autres maisons sacrees.

Puis la troisieme seruant à l'usage du Commun, est la disposition ou bonne ordonnance de tous les lieux publics, comme sont ports, halles, portiques ou places à se promener, bains, estuues, theatres, & autres semblables, qui pour appartenir à l'vtilité du populaire, sont destinés en lieux communs. Ceux là se doyuent faire en sorte qu'ils soyent fermes, durables, & plaisans à la veuë. Sans point de faute ils ne sçauroyent estre que bien solides, si lon caue les fondements jusques au tuf, ou lict de terre ferme, & si lon fait bonne & curieuse election de la matiere que l'on y deura mettre, sans l'espargner par auarice.

Ils seront vtiles & durables, si leur disposition ou assiette est si sagement ordonnee, qu'ils n'empeschent aux autres places qui sont en vsage, & si leur distribution est telle que chacun d'eux soit mis en quartier ou region propre à sa qualité.

Pareillement ils se monstreront beaux, si la façon de leur ouurage est aggreable aux regardans, & que la mesure des membres ayt ses iustes raisons de symmetrie.

De l'election des lieux salutaires: quelles choses nuisent à la santé, & de quelles parties du Ciel faut receuoir dans les maisons la lumiere du jour.

Chap. IIII.

AVant que commencer les murailles, premierement est besoin d'eslire vn lieu propre & salutaire. Mais pour le mieux specifier, ie dy qu'il le faut vn petit releué, comme sur vn tertre, non en gros air, ny subject à bruines, mais regardant les regions du ciel non trop chaudes, ny trop froides, ains temperees: semblablement non voisin de marais: car quand les petits vents du matin, qui se lieuent auec le Soleil, paruiendront jusques à la ville, & les nuees issues des Vapeurs seront joinctes auec eulx, mesmes que les haleines infectes des bestes marescageuses, meslees auec ces nuages, viendront à rencontrer les corps des habitans, elles les rendront subjects à grieues maladies. Pareillement si lesdicts murs sont situés au long

de la marine,& qu'ils regardent vers Midi ou Occident,ils ne seront point salutaires,àcause que durant l'esté,la partie meridienne du Ciel se commence à eschauffer dés que le Soleil se leue, & brusle enuiron le Midi. Mais celle qui regarde à l'Occident, se fait tiede au leuer du Soleil,s'eschauffe sur le Midi,& brusle presque sur le vespre.Ainsi par les mutations de chaleur & froidure, les corps residents en ces lieux sont molestés & corrompus. Celà peut-on assez congnoistre par les choses inanimees: car aux celliers ou caues où lon garde le vin, il n'y a personne qui face les souspiraux ou conduits des lumieres,du costé de Midi,ni d'Occident,mais de Septentrion; pource que ceste partie du Ciel n'est jamais subjecte à mutations (comme dit est,) ains tousiours immuable,& en vn mesme estat. Aussi les greniers qui regardent au cours du Soleil,changent soudain leur bonté. Mesmes les fruicts & viandes qui sont mises en la region du Ciel opposite au cours dudit Soleil,ne se gardēt gueres longuement, à raison que toutes & quātes fois que la chaleur est en force,elle diminue la vigueur des choses aëriennes de nature:& desseichāt les vapeurs chaudes (qui sont leurs vertus naturelles)fait qu'elles viennent à se dissoudre & consumer. Puis quand elles se mollifient, peu à peu se rendent imbecilles,& en fin de nulle valeur:cōme l'on peut voir par le fer: car nonobstant qu'il soit dur de nature, s'il est chauffé dedans vne fournaise, il deuiendra si malleable par la vapeur penetrante du feu, que lon le pourra facilement forger en toutes formes pendant qu'il sera mol & ardent. Mais si lon le laisse refroidir, on qu'on le trempe dans l'eau froide, il se rendurcira, & retournera incontinent en sa premiere proprieté.Lon peut aussi congnoistre qu'en la saison d'Esté toutes creatures sont par le chaud rendues lasches & debiles, non seulement aux lieux mal sains,mais aux salutaires,& de bonne temperature:& en hiuer les contrees dangereuses & subiectes à maladies, se font saines, & de bonne habitation,pour autant qu'elles sont restrainctes & consolidees par le froid. A ceste cause les corps qui se transportent de païs froids en regions chaudes, n'y peuuent durer,mais y fondēt & diminuent peu à peu: ou ceux qui vōt des chaudes aux froides & Septentrionales,non seulement ne sont malades par le chāgement de l'air,ains en deuiennent plus sains & plus gaillards. Qui voudra donc conuenablement faire son assiette de murailles,il se devra garder sur toutes choses de les mettre en lieux qui peuuēt

battre

battre les habitans de vapeurs chaleureuses, à raison que estant les corps des hommes composés de chaleur, humidité, terre & air, que les Grecs en vn seul mot appellent Stoicheia, c'est à dire commencements de tout: & que par ces mixtions auec temperature naturelle sont toutes qualités d'animaux formees en ce mode, chacune selon son espece: quand par fois la chaleur est excessiue en aucun de ces corps, elle tue la creature, dissoluant & annichilant par sa vehemence toutes les autres parties de la premiere cōposition. Or est-il que le Ciel extremement chaud en aucunes contrees, est cause efficiéte de ce mal: car il penetre par les pores, autrement ouuertures des veines, plus qu'il ne seroit conuenable, & dissipe les mixtions faictes par temperature naturelle. Pareillement si l'humeur trop abondant vient à occuper les concauités des veines, tant qu'il les rende enflees & mal pareilles, tous les autres cōmencements sont suffoqués & noyés par la corruption de ceste liqueur excessiue, en sorte que les vertus de la composition sont dissoultes & confondues. Aussi (certes) aduient il beaucoup d'inconueniens aux personnes tant par les refroidissemens des humeurs, que par les changemens ou du vent, ou de l'air: & par mesme voye, quand les compositions aërienne & terrestre se viénent à augmenter ou diminuer en vn corps naturel, car cela debilite tous les autres principes, à sçauoir la terrestre par la repletion des viandes, & l'aërienne par vne trop pesante disposition du Ciel.

Si donc quelqu'vn se delecte à considerer plus subtilemét ces choses, Ie suis d'aduis qu'il examine la nature des poissōs, oiseaux, & bestes viuantes en la terre: & en ce faisant il verra les differéces des temperatures, mesmes que l'espece des oiseaux à la mixtion propre, celle des poissons la sienne, & les bestes terrestres vne autre toute differente. Qu'il soit vray, les oiseaux en leur composition ont beaucoup d'air, peu de terre, moins d'humidité, & de la chaleur temperement: qui fait que le voler leur est facile parmi l'impetuosité de l'air, comme estans cōposés de subtils & legiers principes. Les poissons ont vne chaleur téperee, beaucoup d'air, beaucoup de terre, & bien petite portion d'humeur: Ainsi d'autāt qu'ils en ont moins, d'autant durent ils plus aisement en l'eau: & de là vient que quand on les attire à terre, ils perdent la vie quāt & l'humidité. Mais pour dire des bestes terrestres, leurs principes sont temperés d'air & de chaleur. Elles ont peu de terre, & force

C

d'humidité, qui est cause qu'elles ne peuuēt gueres viure en l'eau. Or puis que ces choses sont telles cōme nous les auōs ia deduites, & que les corps des animaux se treuuēt, cōposés des principes que leur auons assignés, si bien qu'ils souffrent merueilleusemēt, voire iusques à dissolution, quand ils ont faute ou trop grande abōdāce d'aucune de ces parties: ie ne doute point qu'il ne fale chercher à toute diligēce d'habiter en lieux qui ayent le Ciel bié tēperé, au moins si nous voulons demeurer sains dedans l'enclos de nos murailles. Et pour ce faire, faut tascher à reuoquer la raison des antiques, lesquels apres auoir sacrifié des bestes qui pasturoyēt aux lieux où ils vouloyēt fōder leurs demeurāces, ou asseoir pour quelque tēps leurs Tentes & Pauillons en passant païs, ils regardoyēt les entrailles de ces bestes: & si les premieres se mōstroyēt cōme meurtries ou corrōpues, incōtinēt en sacrifioyent d'autres, pource qu'ils ne sçauoyēt à la verité si les foyes & intestins estoyēt interessés par maladie, ou vice du pasturage. Ainsi apres auoir faict plusieurs de ces espreuues, s'ils venoyent à trouuer la dispositiō d'icelles entrailles saine & nō corrōpue par l'eau, ny par le pasturage, ils faisoiēt là leurs stations. Mais si par indice apparēt ils les trouuoyēt gastees, s'en alloyent chercher autre demeure, iugeans qu'il en pourroit autāt aduenir aux corps humains par la mauuaise nature des eaux & pasturages nourrissās les bestes dōt ils auroyēt à prēdre leur sustāce. Voyla qui les faisoit chāger cōtrees, pource que sur toutes choses ils desiroyēt à viure en bōne sāté. Or que lō puisse iuger de la proprieté de la terre par les pastures & viandes qui en prouiēnēt, cela se preuue par aucunes cāpagnes de Crete, voysines du fleuue Pothere, lequel passe ētre deux cités, à sçauoir Gnosos, & Cortyne: car d'une part & d'autre de ce fleuue plusieurs troupeaux de bestes y pasturēt: & celles qui sōt du costé de Gnosos, ont biē de la rate en leurs entrailles: mais les autres de la part de Cortyne, n'ē ōt ne peu ne point, au moins qui apparoisse. A ceste cause les Medecins enquerans du motif de cest effect, trouuerēt vne herbe en ce lieu, laquelle estant māgee par les bestes, leur faisoit diminuer la rate: & de ceste herbe qui fut nōmee Asplenion par les habitans de l'Isle, iceux Medecins guerissoient les personnes molestees du mal de la rate. Cela peut donner à cōgnoistre que les proprietés des lieux sont naturellement dangereuses ou saines par le boire & manger qu'elles produisent.

Sēblablemēt si les murailles sont edifiees en lieux marescageux
& que

& que lesdicts marais soyent situés auprès de la marine regardãs vers Septentriõ, ou entre Septentrion & Orient, mesmes que ces Palus soyent plus hauts que la riue de la Mer, lon pourra dire que lesdites murailles seront là situees auec bõne raison: car il ne faut que faire des trenchees pour escouler les eaux en la mer: laquelle venant à enfler par aucuns orages & tempestes, ses regorgements esmeuuẽt l'eau residẽte aux Palus: & la mixtiõ de l'amertume sallee empesche qu'il n'y peut prouenir des bestes marescageuses: & que celles qui en nageãt y arriuẽt des lieux superieurs, sõt incõtinẽt suffoquees par l'inaccoustumance de la salure: chose dont les palus de Gaule nous peuuẽt donner bõne preuue, au moins ceux qui sont auprès d'Altin au territoire de Venise, de Rauenne, d'Aquilee, & autres villes assises en ces lieux prochaines des palus & marescages, pource que à ceste occasion elles sont salutaires au possible. Mais celles où les estangs croupissẽt, & qui n'õt aucunes issues pour s'escouler, ny en fossés, ny en riuieres, comme en la region de Pont, soudainement viennent à se pourrir, & euaporer en ces lieux des humeurs pestilentes & dangereuses. Pareillemẽt au païs de l'Apulia, pres d'une ville fort antique nommée Salapia, que Diomedes bastist en retournant de Troye, ou (selon que d'autres escriuent) un certain Elphias Rhodien, les habitans qui ne failloyent point d'estre tous les ans malades, vindrẽt quelquefois en l'obeissance de Marcus Hostilius, auquel publiquemẽt requirẽt que son plaisir fust leur elire un lieu pour restablir de nouueau leur habitation: à quoy ce gentil Capitaine voulant bien donner ordre, chercha par grand' prudence place conuenable à ce faire: & trouua sur la coste de la marine une possession en lieu fort sain, qu'il achetta pour tel effect, puis demanda licence au Senat & peuple de Rome de pouuoir trãsferer ceste ville: ce qu'il obtint: & apres designa l'enclos des murailles, diuisa les portions des habitans, à chacun desquels imposa un denier sesterce de censiue: & apres fit par des trenchees tumber le Lac iusques dedans la Mer: & de ce Lac fit le port de la ville: tellement que les Salapiniẽs estant montés de quatre mile plus haut que leur vieille cité, habitent maintenant en lieu salutaire & bien disposé.

Des fondements des murailles. Chap. V.

PVis que par les raisons susdites lon congnoist qu'il faut meuremẽt pouruoir à la situatiõ des murailles, si lon desire la san-

de shabitans, je dy en outre, que la region ou contrée doit estre abondāte en fruicts & victuailles pour la nourriture du peuple, & que les voyes ou grands chemins, cōmodités de riuieres, & cours de la marine, doyuent estre faciles, pour y pouuoir apporter toutes prouisiōs: & encores en poursuyuant matiere, je diray par quel art se pourront faire les fondements des tours & des murailles. C'est que lon les creuse jusques à la terre ferme, s'il est possible la trouuer: & sur ceste fermeté lō les face de largeur telle que le besoing de l'œuure le requiert, à sçauoir plus ample que pour la muraille qui doit estre leuee sur terre: & l'ouuerture soit remplie de bon moilon, bloccage, ou pierre dure. Au regard des tours, il les faut jeter en dehors, à fin que quand l'ennemi voudroit impetueusement venir jusques à la muraille, il en puisse estre chassé à coups de traict par les costés d'icelles tours ouuerts autāt à droit qu'à gauche. Et faut sur toutes choses aduiser à ce que lō ne puisse facilemēt venir à forcer ladite muraille, ains doit-on tout à l'étour cauer des grands fossés, & lieux ruineux, mesmes donner ordre que les entrees des portes ne soyent droites, ains gauches ou tortues: car si lon fait ainsi, le costé droit de l'assaillant, qui ne sera couuert de sa rondelle, se trouuera prochain de la muraille dont il pourra estre offensé. Il ne faut aussi faire les assiettes des villes en quarré, n'y d'angles trop saillans en dehors, mais tournoyans, à fin que de plusieurs endroits lō puisse choisir l'ennemi. Et à la verité celles qui sont d'angles trop estēdus, sont mal aisees à defendre, pource que le coing sert plus à l'ēnemi, qu'il ne fait au citoyē.

Ie suis d'opinion que lon face la grosseur du mur tant espaisse, que les gents de guerre allans & venās par dessus, puissent passer sans empeschement les vns des autres: & que dedans ceste espaisseur y ayt pres à pres des barres d'Oliuier bruslees, & entr'enclauees à fiches du mesme bois, à fin que les deux frōts de la muraille liés & estraints l'vn à l'autre comme par ranguillōs de boucles, puissent auoir fermeté perpetuelle: car tempeste, moisissure, ny vieillesse ne peuuēt endommager telle matiere, ains soit ou couuerte de terre, ou plantee en l'eau elle demeure à jamais sans empirer. Parquoy non seulement tel mur, mais aussi ses fondements, ou autres parois que lon voudroit faire de mesme grosseur, ne seront de long temps ruïnees si lon les fait lier en ceste sorte.

Au regard des interualles ou distāces des tours, elles se doiuēt disposer par tel ordre, que l'vne ne soit assize à plus d'vn ject d'arc

de

de l'autre, afin que si l'une estoit assaillie, les ennemis peussét estre repoussés à coups de traict, & autres machines jectees des tours qui seront à droit & à gauche. Et la partie de chacune tour regardāte deuers la ville ou forteresse, doit auoir aussi grāde espace, que porte la ligne de son diametre. Et pour passer de l'une à l'autre, faut qu'il y ayt seulement des pōts volans, ou plāches non clouees ny attachees, à ce que si ledit ennemi occupoit quelque costé de la muraille, ceux qui luy resisterōt, la puissent regaigner en cōbattāt. Et à la verité s'ils y donnēt bō & brief ordre, jamais ne permettrōt qu'il enfōse dedās les autres parties des tours & de la muraille, s'il ne se vouloit d'aueture jetter luy mesme du haut en bas.

Figure d'un bouleuard, tracé par Philander, & comme pour la plus part on les fait pour le jour d'huy.

Il faut donc faire ces tours rondes, ou de plusieurs faces: car si elles sont quarrees, les machines offésiues les en ruïnerōt beaucoup plustost, pourcé que par force de heurter les Beliers demolissent les angles, mais quand elles sont en rondeur, ils n'y peuuét faire gueres de mal, ains seulemēt chassent les pierres deuers le cētre comme vn maillet poussé des coins. Pareillement les defēses des tours & des murailles cōjoinctes aux rampars, en sont beaucoup plus fortes, & mieux asseurees, parce que ny Beliers ny Mines, ny autres sortes de machinations, ne les peuuent greuer.

Toutesfois il ne faut pas se mettre en peine de faire des rempars en tous endroits, ains seulement à ceux où l'on peut de quelque lieu haut par dehors la forteresse arriuer de plain pied pour forcer la muraille. A ceste cause en lieux de telle qualité faut preallablemēt faire des trāchees fort larges & profōdes, puis ēcores cauer dedās le fōdemēt du mur, & le faire de telle espaisseur, que l'amas de terre mis dessus pour Bouleuert, soit facilement soustenu. Dauantage le costé de ce fondement, qui regardera deuers

C. iij.

la ville, doit auoir beaucoup plus grande saillie que celuy de dehors, à fin que les gens de guerre mis en bataille puissent demourer à la defense sur ceste largeur.

Quand les fondements auront esté ainsi edifiés, & de la distãce ou espace que dit est, encores y faudra-il enclauer des Arcs-boutans trauersans & conioints à la masse principale, tãt par dedans que par dehors, & les ordonner ainsi que dents de pignes ou de sies: car quand celà sera bien faict, la grande charge de la terre estant distribuee en petites parties, & toutes les choses pesantes que lon pourra mettre dessus, ne sçauront tant presser le fondemẽt, qu'elles (en aucune maniere que ce soit) puissent faire dementir ou esbouler la liaison de ladite muraille.

Il ne faut pas determiner en cest endroit de quelle matiere on la pourra bastir, pource que ne pouuons recouurer en tous païs ce que nous desirerions bien: parquoy se faudra seruir & accommoder de pierres dures esquarries, de caillou, de bloccage, de brique, de gazeau, de mottes, & autres choses semblables, selon que produira la nature aux lieux où nous edifierons: car on ne fait pas par tout comme en Babylone des murailles de brique, maçonnees de Betum ou Cymẽt liquide, mais en son lieu lon vse de chaulx & de sable auec de la tuile broyee. Ainsi toutes regions & païs peuuent selon leurs proprietés naturelles auoir tant de commodités faisantes vn mesme effect, que chacune a moyen de bastir des clostures bonnes & vallables, qui durent à perpetuité, ou pour le moins beaucoup d'annees.

De la diuision des œuures qui sont dedans l'enclos de la muraille, & de leur disposition pour euiter les mauuais soufflements des Vents. Chap. VI.

ESTANT faict l'ẽclos des murailles ainsi comme il est ordõné, faut venir à la diuisiõ des maisõs pour les habitans, aux places, rues, carrefours, & à leur assiette conuenable selon les regions du Ciel.

Or serõt elles propremẽt ordõnees, si les Vents sõt par bõ aduis & prudẽce destournés des voyes & chemins publics: pource que s'ils sont froids, ils blessẽt: s'ils sõt chauds, ils corrõpent: & s'ils sont humides, ils nuisent grandemẽt.

A ceste

A ceste cause semble qu'il est bien raisonnable d'euiter ces inconuenients, & qu'il faut prendre garde à ne suyure ce que lon fait coustumieremēt en plusieurs villes, par especial come à Mitylene, qui est magnifiquement & en grande somptuosité bastie en l'isle de Lesbos, mais inconsiderement situee: car quād le vent Auster y souffle, les habitans en sont mal: des quand c'est Corus, ils toussent: & quand c'est le Septentrion, ils retournent en conualescence, & neantmoins ils ne sçauroyent demourer ny aux rues, ny aux places cōmunes, à cause de la grande impetuosité du froid. Aussi (sans point de doute) le Vēt n'est autre chose fors vne ondee d'air coulant, menee par incertaine redondance de mouuemēt, & cest esprit s'egēdre quand la chaleur rencontre l'humidité & que la violence d'icelle chaleur contraint & chasse la force dudit esprit soufflant. Lon peut juger ceste chose estre vraye par les Aeolipiles d'airain, autrement boules à souffler feu, par lesquelles, & autres inuētiōs artistes, lō peut cōprēdre les occultes raisōs du Ciel, voire à peu pres dire & exprimer quelle peut estre l'essence diuine.

Qu'il soit ainsi, lon fait ces boules d'airain creuses, qui ont vn petit trou fort estroit, par lequel on les emplit d'eau puis les met on deuant le feu: & auant qu'elles s'eschauffent, n'en sort aucun vent ny haleine: mais aussi tost que le chaud les penetre, elles font vn soufflement impetueux & puissant à merueilles.

Voyla comment par vne petite experience lon peut iuger des grandes & excessiues raisons du Ciel, ensemble des vents, & de la nature. Si donc iceux Vents sont destournés, cela ne rendra seulement vn lieu salutaire aux creatures qui l'habiteront, mais dauātage s'il y a quelques maladies qui par autres inconuenients y soyent engendrees, & qui en autres lieux salutaires sont curables par medecines contraires là, pour la temperature, & destournement des Vents, elles seront plustost gueries. Or les maladies de difficile curation aux païs dessus specifiés, sont, Pesanteur de teste Goutte arthritique, Toux, Pleuresie, Phtisie, Crachemēt de sang, & autres qui ne se guerissent par diminutions purgeantes, mais par remplissements & restauratiōs aux corps des personnes affligees. Et ce qui rend ces maladies de difficile guerison, est premieremēt parce qu'elles sont engēdrees de froid: puis que les forces des malades estant diminuees par l'aspreté de la douleur, encores l'air qui est battu de l'agitatiō des Vēts, viēt à s'ērēdre plus subtil, de sorte qu'il attire la substance des corps plains de mau-

unises humeurs:& par ainsi les fait plus maigres. Mais au cõtraire l'air doux & vn petit grosset, qui n'est gueres battu des Vents, & n'a pas beaucoup de redondances, nourrit & refait les personnes extenuees de ces maladies, & viẽt à augmenter les membres par le moyen de sa stabilité non subjecte à mutation. Quelques auteurs ont voulu dire qu'il n'y a sinon quatre Vents, à sçauoir en l'Orient equinoctial, Solanus: à Midi, Auster: en l'Occident equinoctial, Fauonius: & en la partie Septentrionale, celuy qui est nõmé Septentrion. Mais d'autres qui ont plus curieusement cherché, afferment qu'il y en a huict, entre lesquels principalement est Andronic Cyrrhestes lequel pour en donner exemple, fit en Athenes vne tour de marbre octogone, ou de huict faces: en chacune desquelles estoit taillee de relief la figure d'ũ Vent & posee du costé dont ce soufflement venoit, puis au dessus de la tour fit aussi de marbre vn pignon poinctu, sur lequel assit vn Tritõ d'airain, tenant en sa main vne verge: mais l'artifice en estoit tel, quil se mouuoit auec le vent, & tousiours auoit le visage tourné cõtre celuy qui lors souffloit: dessus la teste duquel il tenoit sa verge, pour seruir de monstre aux regardans.

Ceux là donc qui mettent huict Vents, assignent Eurus du costé d'oriẽt d'hiuer, entre Solanus & Auster. Puis de la part de l'occident d'hiuer logent Aphricus, entre Auster & Fauonius. Apres boutent Caurus, que plusieurs appellent Corus: entre Fauonius & Septentrion. Consequemment assoyent Aquilon entre Septentrion & Solanus, qui me semble expression suffisante du nombre, des noms, & des contrees d'où les Vents procedent.

Maintenant, pour trouuer leurs regiõs & naissances, il y faudra practiquer par ceste voye: Soit mise sur quelque perron, ou autre chose que lon voudra, vne table de marbre bien applanie à la reigle & au niueau: ou bien faites ce perron tant egal, que n'ayez aucun besoin de table de marbre: puis au cẽtre mettez y vn gnomõ ou aiguille d'airain propre à monstrer les ombres. Ceste aiguille est entre les Grecs appelée Sciatheras. Lors enuirõ la cinquiemé heure de deuant Midi, marquez d'vn poinct le fin bout de l'ombre de vostre aiguille: apres mettez vne des iambes du Compas sur le cẽtre où pose laiguille, & l'autre sur le poinct de son õbre: & de cela faictes vn rond pour enclorre la longueur de l'ombre. Ce faict, obseruez apres Midi l'accroissemẽt de l'õbre d'icelle aiguille & quãd vous la verrez toucher iusques à la circõferẽce, de sorté
qu'elle

qu'elle fera l'ombre d'apres Midi pareille à celle du deuant, vous marquerez là vn autre poinct:& apres diuiferez ce rond en parties egales mefurees auec le Compas, & tirerez vne ligne droite de l'vn de ces poincts jufques à l'autre, en paffant par deffus le centre, à fin de cognoiftre les regions de Midi & de Septentrion: puis prendrez la feizieme partie de toute la circōference, & mettrez le cētre en la ligne de Midi qui touche la rōdeur du cercle,& marquerez fur cefte là des poincts à dextre & à feneftre: & autāt au Midi & au Septentrion: puis de ces quatre points vous tirerez des lignes correfpondantes d'une extremité jufques à l'autre en paffant par deffus le centre:& par ce moyē vous aurez la huictieme partie de la defignation qui doit eftre entre Aufter & Septentrion. & pour accomplir les parties reftantes, vous en diftribuerez egalement trois à droit,& trois à gauche, en forte que la diuifion des huict Vents principaux foit juftement defignee en la defcription: puis vous verrez comment deuront eftre conduites & menees les exhalations d'iceux Vēts par les angles eftās entre deux de leurs fituations. Et par cefte diuifion ainfi raifonnablement faicte, la force ennuyeufe de ces Vents fera deftournee des maifons & des rues: car quand les places de la ville feroyent droitemēt tournees au fouffement impetueux, recōmenceant fouuentesfois,& procedant de la fpacieufe concauité du Ciel, s'il fe trouuoit clos dans les deftroits des rues, il poufferoit de beaucoup plus grande viuacité.

Parquoy faut tourner les entrees & iffues de ces rues à l'encōtre de la venue de ces Vents, à fin que leurs violences foyent repouffees & aneanties par les coins des maifons infulaires, c'eft à dire qui ne touchent en rien aux autres.

Parauanture ceux qui congnoiffent plus grand nōbre de vents, s'efmerueilleront de ce que je ne parle que de huict: mais quand ils viendront à confiderer que Eratofthenes Cyrenien a trouué par le cours du Soleil, ombres de l'aiguille equinoctiale, inclinatiō du Ciel, raifons de Mathematique, & methodes de Geometrie, que la circuitiō de la terre n'a finon deux cens cinquāte & deux mille ftades, qui font trois cents fois quinze cents mille pas, ils ne fe deurōt esbahir fi vn vēt vagāt par fi grād efpace, fait en fes reuolutiōs tāt de diuerfités de fouffemēts: car enuirō Aufter à droict & à gauche, ont accouftumé de vēter Leuconotus & Altanus: enuiron Aphricus, Libonotus et Subuefperus: enuiron Fauonius, Ar-

D

gestes,& en certaines saisons les Etesies:A costé de Caurus, Circius & Corus:enuiron Septentriõ,Thrascias & Gallicus:A la part droite & gauche d'Aquilon,Supernas & Boreas enuiron Solanus, Carbas:& en certain tẽps les Ornithies. aussi aux costés d'Eurus, qui est en l'extremité de l'Orient d'hiuer, Cecias & Vulturnus. Il y a dauantage plusieurs autres vents qui prennent leurs noms de diuers lieux,comme de Fleuues,Cauernes, & montagnes. Et qui plus est,il y a les respiratiõs du matin, que le Soleil quãd il vient de dessous terre,fait sortir de l'humidité de l'air,en les poussãt de sa vigueur,si biẽ qu'il esmeut les soufflemẽs qui sourdẽt auãt l'aube du jour:lesquels s'ils durẽt apres son leuer, tiennẽt le rang du vent Eurus , qui pour estre aussi engendré des vapeurs du matin, est nõmé des Grecs Euros,cõme la matinee suyuãt le soir, est entr'eux dicte Aurion,à cause des fraischeurs qui l'accõpagnent. Ie sçay biẽ qu'aucuns niẽt qu'Eratosthenes ayt peu colliger la iuste mesure de la terre. Mais quoy qu'il en soit,ceste mienne escriture ne peut estre taxee de ne bailler les deuës limites des regiõs dõt les vẽts procedẽt:& s'il est ainsi, la certitude ou incertitude de la mesure d'icelle terre,ne fait autre chose en cest endroit,sinõ que les portees des vẽts en sõt plus ou moins lõgues ou courtes. Et pourautãt que ceste matiere est par moy brieuemẽt exposee,à fin que lõ la puisse mieux entẽdre, j'ẽ feray à la fin de mõ liure deux figures,l'vne en telle sorte,que lõ pourra cõgnoistre d'où sortent certaines bouffees de vẽt: & l'autre pour mõstrer par quelle maniere lõ peut euiter par opposites directiõs de rues & places,leurs soufflemẽts dãgereux. Mais pour en donner la practique, Sur vne table biẽ vnie soit faict vn cẽtre marqué par A.& l'ombre de l'aiguille de deuãt Mydi,par B:puis du cẽtre A,en cõpassãt jusques au signe de l'õbre,tirez vne ligne rõde , apres remettez vostre aiguille où elle estoit, & attẽdez iusques à ce que l'õbre descroisse, & face en croissãt derechef l'ombre d'apres midi sẽblable à celle de deuãt,si qu'elle touche la ligne du rõd,& là marquerez le C. a dõc depuis les signes B, & C, faites auec le cõpas en forme de X, vn poinct signé par D. apres de ce poinct marquez de nouueau en forme de X,l'autre costé du cercle,& tirez de ces deux poincts vne ligne àplõb passãt par dessus le cẽtre,laquelle cotterez en ses deux extremités par E,& F. & ceste ligne mõstrera les regiõs du mydi & Septẽtrion. Apres prenez auec le cõpas la seizieme partie de la rõdeur : puis en mettez l'vne des jãbes sur la ligne de midi
où est

où est la lettre E,& signez à droit & à gauche G,H. Plus en la partie de Septentrion posez aussi le compas sur la ligne ronde,où est la lettre F,& notez à droict & à gauche I & K. lors depuis G iusques à K,& depuis H iusques à I, tirez des lignes trauersantes en passant à trauers le cētre. Ce faict, l'espace qui demourra entre G et H,sera la region du vēt Auster & la partie de midi:puis l'autre qui se trouuera entre le I,& le K,sera pour le Septentrion. Les autres parties,trois à dextre,&trois à senestre,se doyuēt diuiser egalement:& celles du costé d'oriēt, estre marquees L,& M. puis les autres de la part d'Occident, designees par N & O, tirant des lignes croissantes depuis M iusques à O,& autant depuis L iusques à N. Voilà comment vous trouuerez egalemēt l'espace des huict vents en vostre circuition. Et quand vous les aurez ainsi constituez, adonc vous recōmencerez en chacun des angles de l'octogone,ou cercle à huict faces. Entre Eurus & Auster sera la lettre G:entre Auster & Aphricus H:entre Aphricus & Fauonius N:entre Fauonius & Caurus O. entre Caurus & Septentrion K:entre Septentrion & Aquilon I:entre Aquilon & Solanus L:entre Solanus & Eurus M. Celà faict vous mettrez l'aiguille parmy des angles de vostre octogone: puis suyuant ceste doctrine,distribuerez les douze partitions des places & ruës de la ville. *Philander soustient,& auec raison, qu'au lieu de douze il faut dire huict.*

De l'election des lieux pour le commun vsage des habitans.
Chap. VII.

Pres les rues diuisees,& les places constituees, il faut traicter de la distributiō du parterre pour la commodité & vsage tant du commun peuple, que des Temples,maisons de Religion,Halles,Marchés, & autres lieux publics. Si les Murs dōc sōt du lōg de la marine,il faut eslire aupres du Port vne place pour faire le Marché. Mais si la ville est mediterrance,c'est à dire loing de la Mer, il faut que ce Marché soit tout au beau milieu.Puis les Tēples & maisōs sacrees,qui sōt dediees aux Dieux protecteurs de la Cité, cōme Iupiter,Iuno,& Minerue,doyuēt estre au plus haut endroit,tellemēt que lō puisse de là veoir la plus grāde partie des murailles. Si c'est pour Mercure,en plein Marché:ou comme à Isis & à Serapis, au lieu qu'on peut nommer la Bourse, où les Marchans font leurs traffiques.Si

D ij

c'est pour Apollo & pour Bacchus, faut bastir aupres du Theatre. Mais si c'estoit pour Hercules, & qu'en la ville n'y eust point de lieux d'exercices ny d'Amphitheatres, faut eriger son temple au Cirque ou place destinee aux jeux. Si c'est pour Mars, le sien doit estre hors la ville, pourueu qu'il y ayt quelque beau châp. Si c'est pour Venus, à la Porte, d'autãt qu'elle luy est dediee par la discipline des Aruspices Hetruriens, qui veulent que ces deïtés, à sçauoir, Venus, Vulcan, & Mars, soient reuerees hors l'enclos des murailles, à fin que les jeunes enfans & meres de famille ne s'accoustument aux voluptés luxurieuses, & que par la force de Vulcan icelles voluptés soient interdites ou mises arriere du pourpris de la Religion, & des sacrifices, si que les edifices semblent estre deliurés de la crainte & danger du feu. Semblablemẽt que si la deïté de Mars est seruie hors la ceincture des Murs, lon estime qu'il ne sourdra aucune mutinerie ou dissension entre les Citoyens : mais que sa puissance leur seruira de Bouleuer contre les assauts des ennemis, & si les pourra deliurer du peril de la guerre. Si c'est pour Ceres, son vray lieu est hors la ville, à raison que les hommes n'ont jamais besoing d'aller à son tẽple, si ce n'est pour sacrifier. Aussi doit-il estre maintenu par religion en toute pureté, & coustumes louables. Finalement, pour tous les autres Dieux il faut faire des edifices en places commodes à la proprieté de leurs cerimonies. Mais quant à ce qui concerne les logis des gents de Religion, ensemble la diuision de leurs places, j'en rendray raison en mes tiers & quatrieme liures, pource qu'en mon second il me semble qu'il faut traicter de la diuersité des matieres propres à bastir, & dire leurs natures & vertus : puis poursuyure les mesures & ordres des maisons, sans oublier aucunes especes de symmmetries, les exposant en chaque liure.

㊂

SECOND

SECOND LIVRE D'ARCHITECTVRE
DE MARC VITRVVE POLLION.

PREFACE.

AV teps qu'Alexandre le grand se faisoit Monarque de l'epire du mode, Dinocrates l'Architecte, se sentant assez pourueu de bonne inuentiõ & industrie, conuoiteux d'acquerir la grace du Roy, partit de Macedoine pour s'é aller où sejournoit l'armee:& à fin d'y auoir meilleur acces,obtint de ses parents & amis, lettres de recommendation addressantes aux principaux Seigneurs & gentils hõmes de la cour:desquels ayant esté humainement receu, requit que leur bon plaisir fust le preséter à sa Majesté:ce que volõtairemét luy accorderét.Mais voyãt Dinocrates qu'ils estoyét trop tardifs à l'execution, attendãs que l'opportunité leur en fust offerte, il estima qu'ils le paissoyét de belles paroles: parquoy delibera se presenter soymesme. Or estoit-il hõme de riche taille, de gracieux visage, & d'apparéce venerable, demõstrant quelque dignité non commune. Parquoy se cõfiant en tels dons de Nature, despouilla en son logis ses accoustremēts ordinaires, oignit son corps d'huile, mit sur sa teste vne courõne de Peuplier, jetta sur sõ espaule gauche la peau d'vn Lyõ, & print en sa main droite vne massue: puis en cest equippage s'é alla deuers le Tribunal où le Roy administroit justice à ses subjects. Adõc le peuple esmeu de telle nouueauté, y accourut de toutes parts: qui fit que sadite Majesté jetta sa veuë sur luy:& s'esmerueillãt que ce pouuoir estre, cõmanda faire place, tant que ce personnage peust approcher son siege.auquel il demãda,qui il estoit. A quoy Dinocrates respõdit. Sire, je suis vn Architecte de Macedoine, qui vous apporte certaines miennes fantasies & desseins, digne de vostre

D iij

Alteſſe: car j'ay formé le mont Athos à la ſemblance d'vne ſtatue d'homme, tenant en ſa main gauche vne ville ſpacieuſe: & en ſa droite vne grād' taſſe, qui receura les eaux de tous les fleuues deriuans de celle mōtaigne, leſquels de là s'ē iront aualler en la Mer. Alexādre eſiouï en la raiſon de telle forme, demanda incontinēt ſi enuirō ce mōt là il y auoit point de terres labourables qui puiſſent entretenir la Cité de grains & autres prouiſions neceſſaires. A quoy luy fut reſpondu que non, ſi ce n'eſtoit par l'apport de la marine. Adonc ſe tournāt deuers Dinocrates, luy dit: Mō ami, j'ay biē entendu la belle inuentiō dōt vous m'auez parlé: qui me plaiſt grādement: toutesfois je conſidere que ſi quelcū enuoyoit la vne Colonie de gēts pour y habiter, lō blaſmeroit ſon jugemēt, pource que tout ainſi qu'vn enfant nouueau nay, ne peut eſtre eſleué ſans le laict de ſa nourrice, ny cōduit par les degrés de la vie croiſſante: ainſi vne Cité ſans terres labourables, & ſans les fruicts qui en prouiennent, leſquels ſe deſpenſent dans l'enclos des murailles, ne ſe peut accroiſtre, auoir aſſemblee de peuple, eſtāt deſgarnie de viures, ny ſe maintenir en eſtat. Ainſi donques cōme j'eſtime beaucoup voſtre deſſeing bien entendu: pareillement je juge que le lieu, deſtitué de telles commodités, n'eſt nullement à approuuer: toutesfois je vous retien en mon ſeruice, & vous veuil deſormais employer en quelques bons affaires. Cela fut occaſion qu'onques depuis Dinocrates ne ſe departit d'auec le Roy, ains le ſuyuit juſques en Egypte: où trouuāt vn port ſeur & bon de ſa nature, conuenable à la traffique de marchandiſe, les terres d'enuiron Egypte fertiles de bōs grains, & les grandes vtilités du merueilleux fleuue, dit le Nil: le plaiſir de ſa Majeſté fut cōmander à iceluy Dinocrates, qu'il edifiaſt là vne ville, & la nommaſt de ſon nō, Alexandrie. Voilà cōment ceſt Architecte paruint en auctorité, pour eſtre hōme de belle preſence & diſpoſition de perſonne. Quant eſt de moy, ô Empereur, la nature ne m'a pas doüé de ſtature gueres haute, l'aage m'a difformé la face, & les maladies extenué mes forces: parquoy me congnoiſſant deſgarni de telles graces, j'eſpere tāt faire à l'aide des bonnes lettres, & au moyē de mes eſcrits, que je paruiendray à quelque reputation.

Conſideré donc qu'en mon premier volume j'ay deſia traicté de l'office de l'Architecte, & dit quelles doyuent eſtre les parties de l'art, ſemblablemēt de la ſituation des murailles, & diſtributiōs des places qui ſe doyuēt faire dās vn pourpris: puis en pourſuyuāt l'ordre,

l'ordre, ay deduit la maniere de bastir & y distribuer les temples ou maisons sacrees, auec les edifices tãt particuliers que publics, donnant raison de quelles proportions & symmetries telles structures doyuent estre: il me semble raisonnable de parler maintenant de quelles matieres, par quelles voyes & raisons d'edifier, vn bastimēt se doit parfaire: pource qu'il faut, auāt toute oeuure, exposer quelles proprietés ont ces choses, & dire de quels principes naturels elles sont tēperees. Si est-ce qu'auant me mettre en ces naturalités, ie traicteray de la façon des maisonnages, disant quels ont esté leurs principes, & par quelle voye leurs inuentions furēt augmentees. Puis ensuyuant les traces de l'antiquité, mesmes de ceux qui par leurs escrits ont estabii les commencements de la vie politique, & trouué des fantasies singulieres, exposeray ce dõt j'ay congnoissance, ainsi que je l'ay d'eux appris.

De la vie des premiers hommes: des principes d'humanité & d'Architecture: ensemble de l'augmentation d'icelle.
Chapitre I.

ANCIENNEMENT les hommes prenoyent naissance comme bestes sauuages, en bois, cauernes, & forests: où ils se nourrissoyent de viandes sauuages, viuans presque brutalement. Or aduint-il qu'en certain lieu les arbres furent agités par tourbillons & orages, en sorte que leurs branches & rameaux s'entrefroissans l'vn contre l'autre par terrible impetuosité, exciterent vne grande flamme de feu, dont ceux qui estoyēt à l'entour furent merueilleusement espouuantés, & s'enfuïrent, à cause de la vision non accoustumee. mais estant icelle flamme aucunement appaisee, ils se rapprocherent peu à peu de plus pres, & sentirent de ceste chaleur vne grande commodité pour leurs personnes: à l'occasion dequoy amasserent d'autre bois qu'ils jecterent au brazier pour l'entretenir: & y amenans les vns les autres, se prindrent à declarer par signes, quelles vtilités ils en receuoyent. Ainsi donques à ceste assemblee d'hommes il leur sortit du gozier quelques voix, autrement de l'vn, autrement de l'autre: & par la continuelle frequentation qu'ils eurent ensemble, constituerent les noms des choses qui leur estoyent plus en vsage, & dont ils auoyent plus à faire, en maniere qu'ils se peurent

entr'entendre,& de là est venuë la façon de parler.

Or estant par le moyen du feu nees & venues en estre, la frequentation, l'assemblee, & l'vsance de viure en cōpagnie, plusieurs s'amasserent en vn lieu:& ayās eu par prerogatiue de Nature pardessus tous autres animaux, qu'ils ne chemineroyent courbés, mais droits, le visage leué, à fin de contempler la magnificēce du Ciel, & par especial des corps celestes: mesmes leur estant facile de faire toutes choses par le moyē de leurs mains & joinctures:aucuns de ceste troupe se mirent à faire des logettes de ramee: les autres à fouïr des Cauernes aux pieds des montaignes: plusieurs imitās la façon des nids des Arondelles, firent leurs bastimēts de fange & de branchettes passees l'vne par dedās l'autre, quasi en maniere de clayes, & se logerent en ce poinct.

Puis les vns obseruant la maniere des autres, l'exercitation des pensees adjousta maintesfois à leurs propres inuentions des nouuelletés exquises: tellement qu'ils alloyent de jour en jour faisant meilleures sortes de Cabanes. Or pour estre ces hōmes de nature docile, & propre à contrefaire les choses naturelles, ils se glorifioyent tous les jours en leurs inuētiōs, mōstrāt les vns aux autres les effects de leurs edifices. Ainsi par exerciter d'heure en heure leurs fantasies en telles contentions proffitables, ils deuindrēt de plus en plus de meilleure apprehension. Tout premierement aucuns plātans & dressans debout des fourches en terre, les entrelassans de branches, & les maçonnans de fange, firēt leurs clostures & parois. D'autres faisās seicher des mottes de terre, edifierēt les murailles, les lians auec du merrien trauersé l'vn dans l'autre: puis pour euiter les chaleurs, pluyes, & telles injures du Ciel, les couurirent de feuillars & roseaux. Toutesfois parapres voyāt que ces couuertures n'estoyent suffisantes pour resister aux violents orages de l'yuer, ils se prindrent à faire des pignons, les enduisant de fange destrempee: & firent decliner leurs toicts en pente, à fin que les eaux se peussent escouler.

Par les choses cy deuant escrites nous pouuōs facilement cōjecturer, que les origines des bastiments ont esté institués en ceste sorte. Et qu'il soit vray, nous voyons encores aujourd'huy que les nations estranges font des edifices à ceste mode, comme en Gaule, Espagne, Portugal, & Aquitaine, où les maisons se couurent de douues faictes de Chesne, que lon nomme Bardeau ou Essende: ou bien de faisseaux de chaume. Aussi en la nation de Colchos,

au païs

au païs de Pont, à cause qu'il y a beaucoup de forests, les hommes y bastissoyent d'arbres arrangés, qu'ils fichoyent en terre tant à droit comme à gauche, laissans certains espaces entredeux, autāt que la grosseur des arbres le pouuoit comporter: puis en l'extremité de leurs coupeaux y en mettoyent des autres en trauers, lesquels ceignoyēt toute l'espace de l'habitation. apres posoyēt des Soliues par dessus, enclauant les coins ou angles de tous les quatre costés. & ainsi faisoyent clostures de ces arbres, les posant les vns sur les autres par estages perpendiculairement ou à plomb, & faisant correspondre ceux d'enhaut à ceux d'embas, tellement qu'ils en esleuoyent des Tours en hauteur competente. Mais les espaces demourans vuydes entre les tiges d'iceux arbres, à cause de la rondeur de la matiere, ils les remplissoyent de lattes & mortier: puis faisant de mortaises enuiron les arestes des quatre coins, y mettoyent des fiches pour ligatures: & suyuoyēt cest ordre d'estage en estage. Cela faict, esleuoyent deuers le milieu, leurs toicts en façon de pyramide ou pignon: lesquels enduisant de mortier & feuillage, ils en faisoyent en leur mode barbare d'assez bons toicts en voute pour leurs Tours.

Les Phrygiens, qui habitent en lieux champestres, & qui pour le defaut des bois ont necessité de merrein, esleurent des petites montaignetes naturelles, qu'ils caueren̄t & creuserent par le milieu: puis firent des allées par dedans, & eslargirent les cōcauités autant que la place le pouuoit permettre: ou bien liant des tronches ensemble par les bouts d'enhaut dresserent des pyramides, qu'ils couurirēt par le faiste de rozeaux & de paille, chargeāt des sus des gros mōceaux de terre. Ainsi par ceste raison de closture ils se trouuoyent chaudemēt en hiuer, & bien fraischemēt en esté.

Quelques vns bastirent leurs Cabānes de iones ou cannes de marais: & en quelques endroits des autres nations les maisonnages s'edifiēt encores en semblable façon. chose que nous pouuōs voir en la ville de Marseille, ou les edifices ne sōt couuerts de tuile, mais seulemēt de terre destrēpée, entremeslée de paille, qu'ō appelle hourder. Mesmes en Athenes l'Areopage, qui est vn exēple d'antiquité, est encores presentement couuert de mortier de terre. Dauātage au Capitole de ceste ville, qui nous peut reduire en memoire les moeurs & coustumes des anciēs, la maison de Romulus assise au dongeon des choses sacrées, est encores pour le jourd'huy couuerte de paille, ou de chaume: qui fait que par tou-

E

tes ces apparences nous pouuons juger que telles furent les inuentions des bastimens de nos premiers predecesseurs.

Mais comme il soit ainsi qu'en mettāt journellement l'entête à l'œuure,les mains des hōmes se rendoyēt plus stilees & ouuieres,les esperits industrieux en l'exercitant par coustume, paruindrēt à la raison des arts: puis au moyē de l'industrie suruenue dās leurs entendements,aduint que ceux qui plus s'addōnoyēt à ces choses commencerent à en faire profession, & s'en dire maistres. Consideré donc que les inuentions eurent tels commēcements, & que Nature n'auoit sans plus orné les personnes de sentiment comme les autres bestes, ains muni leurs pensees de bonnes apprehensions pour soumettre tous autres animaux à leur arbitre: ces premiers peres procedās par degrés à la fabrique de leurs edifices ensemble à tous autres arts,ils paruindrent d'vne vie chāpestre à ciuilité amiable,qui les fit aspirer à plus hautes choses,& s'ēployer à inuentions plus profondes,nees de la diuersité des fātasies,si bien qu'ils s'employerent à ne faire seulement des logettes,mais à bastir belles maisons estoffees de bonnes murailles de brique ou de pierre, & à couurir la charpenterie de tuile ou bardeau. Apres,quād par succession de tēps leurs discretions vindrēt à discourir à trauers les obseruations des estudes,ils sortirent des choses incertaines,& entrerēt en la practique de symmetries:car voyāt que Nature auoit assez produit de matieres,& que l'abondāce estoit suffisante pour bastir,ils se mirēt à nourrir d'exercices leurs fantasies,qui ne faisoyēt que naistre:lesquelles estās augmētees par le moyē des arts ia inuentés,firēt enrichir les bastiments de particularités aggreables pour viure plus honnorablement,& s'entretenir en delices.Voilà pourquoy je diray cy apres selō ma possibilité les choses qui me sēblent cōuenables à l'vsage des edifices,sās oublier leurs qualités,& les vertus qu'elles peuuēt auoir.

Toutesfois, si quelcun vouloit disputer que j'ay peruerti l'ordre en ce liure, & estimoit selon son jugement qu'il deuroit estre le premier:à fin qu'il ne pense que j'aye failli,je luy rendray ceste raison:Quand j'escriuoye en mō premier volume quel doit estre le corps d'Architecture, il me sembla raisonnable de specifier tout d'vne voye de quelles sciences & disciplines elle doit estre decoree:& dire quelles choses il y faut employer: & à quelles fins ou effects ces especes ont esté produites. Sans point de doute cela me fit preallablement diffinir quelles parties doyuent estre

en no-

en nostre Architecte.

Cõsideré donc qu'ē mõ premier liure je pense auoir suffisāmēt parlé du deuoir de l'art:en cestuy-cy je deduiray la naturalité des matieres, & leur vsage:mais je ne m'estendray à dire d'où l'Architecture a pris naissāce,ains cōme les origines des edifices ont esté distincts & instituées:puis poursuyuray par quelles raisons elles ont esté entretenues: & finablemēt cōme elles sont paruenues de degré en degré à la perfectiõ où lõ les voit à ceste heure. Et cela fera que la cõstitutiõ de ce volume sera trouuee bōne en cest ordre.

Maintenāt je retourne à mon propos, pour traicter des matieres conuenables à la structure des maisonnages,& cōme il semble qu'elles ont par Nature esté procreees à cest effet:puis de quelles mixtions de principes les concurrences sont temperees,à fin que cela soit de facile intelligence aux lecteurs:Car,à la verité,nulles especes, aucuns corps, ny autres choses ne peuuent naistre en ce monde sans assemblee de principes, qui ne peut entrer en l'intelligence des hommes vulgaires,d'autant que la Nature ne permet que par les traditions de Physique lon en puisse donner explications veritables,si preallablemēt les causes qui sont en elles, ne sont demonstrees par subtilité de raisons,donnant à entendre comment cela se peut faire,& à quelle fin elles sont procreees.

Des commencements des choses selon les opinions des Philosophes.
Chapitre II.

LE Philosophe Thales Milesius fut le premier qui dit que l'eau estoit cōmencemēt de tout. Apres, Heraclite d'Ephese (lequel pour l'obscurité de ses escrits,fut par les Grecs surnōmé Scotinos)debattit que c'estoit le feu.Cõsequēmēt Democrite,& Epicure son successeur,furent d'opinion que c'estoyēt les Atomes,que aucuns de nos Latins appellent corps impartissables,& les autres indiuisibles. Ce neantmoins la discipline des Pythagoristes adiousta à l'eau & au feu, l'air & la terre. A ceste cause nonobstāt que Democrite n'ayt appellé les choses par nõs propres,ains seulement proposé les corps indiuisibles:si est-ce qu'il semble auoir cõpris toutes ces opinions en la sienne,pourautant que quand les semences des choses sont desioinctes,nul n'a puissance de les assembler. Aussi elles ne sont

E ij

subjectes à perir: & si ne peuuent estre diuisées par aucunes sections, ains retiennent en soy vne permanence infinie, & qui peut durer à perpetuité.

Puis donc que de ces Atomes concurrents & s'assemblans en masse, lon void que toutes choses naturelles ont vne participatiō, & s'en produisēt chacune en son espece, mesmes qu'elles sont separées en infinis genres & substances, il m'a semblé necessaire de specifier leurs differences, & de dire quelles qualités ou proprietés elles ont à l'endroit des maisonnages où lō les applique, à fin que quand elles seront connuës, ceux qui auront volonté de bastir, ne puissent faillir par ignorance, ains preparent pour leurs vsages les matieres qu'ils verront commodes à leur dessein & institutiō.

Des quarreaux ou tuiles. Chap. III.

IE traicteray auant tout œuure, des quarreaux ou tuiles, & diray de quelle terre on les doit faire. Il n'est pas bon les former de substance areneuse, graueleuse, ny bourbier sabloneux: car si on les en fait, en premier lieu ils sōt par trop chargeās: puis quād les pluyes viennent à lauer les murailles qui en sont edifiées, elles se destrempent, dissoluent, & tournent aisement en ruine. Dauātage, la paille que lon met parmi, ne s'y peut attacher, à cause de l'aspreté de la matiere. Il les faut donc former de terre blanche tenant de la Croye, ou de terre rouge, ou bien de Sablon masle rouge, à raison que telles especes, outre ce qu'elles sont legieres, pourueuës d'vne fermeté bien grande, ne chargeant pas beaucoup vn edifice, se reduisent facilement en masse. La saison de les faire, est au Printemps, ou en Autonne, à fin qu'ils seichēt tout d'vn train: d'autāt que si lon les moule durant le Solstice, ils ne valent rien, consideré que le Soleil cuit incontinent le dehors: qui fait que lon les tiēt pour secs: mais par dedās il y a de la moiteur: & apres quād ils se viennent à seicher: facilemēt se retirent & fendent: parquoy estant creuassés, ne valent rien à vsage de maçonnerie. Pour les bien accoustrer donques, il les faut mouler deux ans deuant que les mettre en besongne, & les laisser seicher: car plustost ne le peuuent parfaictement estre.

Ainsi quād ils sont faicts de frais, & nō encores du tout secs, si lō les met en murailles, & que le lict de Mortier assis dessus, soit deuenu

uenu solide: ces mesmes quarreaux ne peuuét cóseruer leur premiere espaisseur, ains font vne telle retraicte, qu'ils ne s'y peuuent allier, mais se separent de sa conjonction: parquoy les ouurages de la maçonnerie venant à se desjoindre & applatir à l'occasion d'icelle retraicte, ne peuuét demourer en estat: dőt est force que le mur se fende, & voilà pourquoy les habitans d'Vtique en Afrique ne bastissent de ces quarreaux, s'ils n'ont eu loisir de secher cinq ans auparauant: mais quand ils ont tout ce temps là, & que les Maistres iurés les appreuuent mettables, adonc s'en seruent ils en l'edification de leurs murailles.

Il s'en fait ordinairement de trois especes. La premiere est celle que les Grecs nomment Didoron: & de ceste là vsent nos Romains. Elle a vn pied de lőg, & demy de large. Des autres deux se font de jour en jour les maisōnages d'iceux Grecs. L'vne est dicte Pentadoron, & l'autre Tetradoron. Or ce que lesdicts Grecs disēt Doron, c'est proprement ce que nous appellons vn Dour. Et de là vient que vn don qui se fait d'vne main en autre, se dit Doron entre iceulx Grecs, pour autant qu'il se porte tousiours en la paume de la main. Ainsi le quarreau qui a de tous costés cinq paumes, est nommé Pentadoron: & celuy qui n'en a que quatre, Tetradoron. De cestuy là qui en a cinq, se font les ouurages publiques: & de l'autre qui n'é a sinon quatre, les priués ou particuliers.

Lon en fait aussi des demis, proportionnés à ces grands: & quād ce viēt à les mettre en œuure, le maçō assiet vne rége des grāds, & puis vn autre des petits: & fait cela iustement à la ligne, tant d'vn costé que d'autre de la muraille: parainsi ces cours distingués & liés parensemble, rendent vne fermeté bien grande, & si ont vne presence belle, & de bonne grace.

Or à Calente, ville d'Espagne vltericure, c'est à dire en la partie Occidētale, à Marseille en Gaule, & à Pitane en Asie, lon y fait des quarreaux, lesquels, quand ils sont secs, ne vont point à fonds s'ils sont jettés en l'eau, mais flottent dessus. Et sēble que lō peut estimer cela prouenir de ce que la terre dont on les forme, est de la nature de Ponce, qui estant legiere sur toutes pierres, quād elle a esté reserree par auoir longuement demouré à l'air, ne reçoit la liqueur en soy, & n'en sçauroit estre abbreuuee. Et pour ceste proprieté nō poreuse, & legiere, ne permet la puissāce humide penetrer en sō corps: dőt faut necessairemēt à raison de sa nature, que l'eau la soustienne: & parainsi les quarreaux ou tuiles faictes de

E iij

ceste matiere, sont de grande vtilité, mesmement pource qu'elles ne chargent gueres vn ouurage, & ne se destrempent par les orages ou rauines de pluye.

De l'Arene ou Sable. Chap. IIII.

Vx bastiments qui se font de moilon ou bloccage, faut sur toutes choses aduiser que le sable soit bon à lier les pierres, & ne se treuue aucunemēt terreux, Les especes de celuy qui se fouille à la besche ou hoyau, sont, Noir, Gris, Rouge, & vn autre de couleur de Carboncle. Mais entre tous cestuy là est le meilleur, qui cracque quand on le frotte entre ses mains. Celuy qui est terreux, & n'a aucune aspreté, ou qui estant mis sur vne robbe blanche, ne la souille point quand elle est secouee, & n'y laisse rien de terrestre, est suffisamment receuable. Mais s'il ne se trouuoit point de sablonniere où lõ en peust fouiller de tels, il en faudra prendre aux riuieres, ou le tirer de terre glaire, ou bien des riuages de la Mer. Toutesfois celuy qui s'en tire, a ces incommoditez en bastissant, qu'il ne peut seicher sinon à peine, & que la muraille qui en est faicte, ne veut estre gueres chargee : mesmes faut qu'on la laisse reposer de temps à autre en la faisant: & si n'est commode à lier voutes, berceaux, ny telles autres façons d'edifices. Et au regard du sable de Mer, encores a il ce vice d'auantage, que quand lon en a faict des murailles, & que lon les a bien couuertes, elles se mettent à suinter, à cause de la salure, qui se vient à dissoudre : chose qui fait creuer les bastimens. Mais le mortier meslé de sable de fossé, se seiche tātost & à proffit: voire si bien, que les œuures que lon en edifie, sont de fort longue duree: & si il s'en estoffe de bonnes voutes : là où si lon prend du sable frais nouuellement tiré des sablonnieres, & que lon le laisse seicher de longue main, il se resout & conuertit en terre, tellemēt que les licts de mortier que lon en met en besongne, ne tiennēt point, ains viennent à se fondre: qui fait qu'ils tumbent en menue poudriere: & les murailles ainsi decimentees, ne peuuent supporter leur charge. Au regard du sable de fossé encores qu'il ayt tāt de proprietés & vertus en bastimēts, si est-ce qu'il n'est gueres duisant en couuertures: car si lon vient à le broyer parmi de la chaux meslee de paille, cela ne peut seicher sans creuasses, à cause de la

graisse

graisse dudit sable, & la grande force qu'il a en soy. Mais l'arene prise en riuiere, pource qu'elle est maigre comme tuiles pilees, quand on l'a bien remuee auecques le hoyau, & appliquee en couuertures, elle s'endurcit & rend forte à merueilles.

De la chaux, & où c'est que la meilleure se cuit. Chap. V.

Vis que nous auons suffisammēt parlé des especes de sable, il nous faut maintenant traicter de la Chaux, sans y rien obmettre: & dire comme elle se cuit de caillou blanc ou pierre dure.

Celle qui sera de matiere plus espaisse & plus forte, se trouuera la meilleure en bastiments de murailles: & ceste là de pierre poreuse, ou pleine de tossettes, sera propre pour les couuertures.

Quand donc icelle pierre sera estaincte, soit meslee auec son sable, comme s'ensuit. Si ledit sable est de fossé, il y en faut trois parts auec vne de chaux. Mais s'il est de riuiere ou de mer, il suffit d'y en mettre deux parties auec vne de chaux. ce faisant, la mixtion & temperature sera bien raisonnable. Toutesfois il est à noter, que si ledit sable est de riuiere, ou de marine, & quelcun y mesloit vne tierce partie de brique ou tuile mise en pouldre, il rendroit la temperature de sa matiere trop meilleure. Mais la raison pourquoy la chaux receuant de l'eau & du sable, fait vne structure ferme, semble estre telle, que les pierres & cailloux sont composés de certains principes aussi bien que les autres corps, desquels ceux qui ont le plus d'air, sont les plus tendres: ceux qui ont beaucoup d'eau, sont doux & traictables: ceux qui ont force terre, sont durs: & ceux qui ont grand' part de feu, sont les plus faciles à rompre, & de là vient que si les pierres auant estre cuites, sont reduites en poudre, puis meslees parmy du sable, & en tel estat mises en œuure, jamais n'acquierent fermeté, & ne sçauroyēt lier vn bastiment. Mais apres auoir esté jettees en vne tournaise, & passé par le feu tant qu'elles ayent perdu la nature de leur solidité premiere, alors estant ainsi bruslees, & leurs forces extenuees, leurs pores ou conduits demeurent ouuerts & addoucis: qui fait que leurs liqueurs corporelles venans à estre desseichees, l'air qui a esté premierement enclos en elles, est facilement jecté dehors, ayant donné lieu à vne cer-

taine chaleur latête: de sorte que quād on les mouille & surfond d'eau, elles endurent violence auant que le feu s'en departe: car quand l'humeur penetre en iceux pores, il commēce à bouillir & fumer, & apres en se refroidissant fait sortir la chaleur hors du corps d'icelle chaux: qui allege grandemēt la matiere. Et celà est facile à voir, consideré que quād les pierres ou cailloux ont assez cuit dedās la fournaise, l'on ne les treuue de tel poids quād on les en tire, qu'ils estoyēt lors qu'ō les y mit: ce nonobstāt les apparēces de leurs masses sont aussi grosses qu'elles estoyēt auāt la cuisson, pourautant que par l'humeur desseichee, la tierce partie de leur poids se reduict à neāt. A ceste cause faut conclure que quād leursdits pores sont ouuerts, & competēmment extenués, ils peuuēt receuoir la mixtion du sable, & seicher l'vn auec l'autre, tellemēt que le mortier qui en est faict s'attache auec la matiere de l'œuure, qui rend vne structure solide, & grandement durable.

De la poudre de pouffol, & à quoy elle sert. Chap. VI.

IL est vne certaine espece de poudre, laquelle fait naturellement des choses admirables: & ceste là prouient en la contree de Baye au Royaume de Naples, & aux terres de sa jurisdiction, qui sont à l'entour du mont Vesuue. Ceste poudre, quand elle est meslee auec de la chaux ou ciment, ne dōne pas seulement fermeté aux edifices que l'on en fait, mais si l'on en iecte des monceaux en la mer, ils s'endurcissent dessous l'eau. qui semble proceder de ceste raison naturelle: à sçauoir que sous icelle montagne, & par les terres d'enuiron, il y a plusieurs fontaines chaudes: lesquelles ne bouillōneroyent pas, si en leurs fōds il n'y auoit des grands feux ardans de Soulfre, d'Alun, ou de Betū, qui est Ciment liquide. Cōme donques il soit ainsi que la vapeur dē la flamme du feu penetrāt par les creuasses de la terre, & permanente en son ardeur, rende ceste terre plus legiere: le Tuf qui naist en ces lieux-là, est de nature succāte, & sans liqueur. Par ainsi quand trois choses de semblable proprieté, formees par l'impetuosité du feu, paruienēt en vne mixtion: aussi tost qu'elles recoyuent quelque liqueur, elles se lient & vnissent ensemble, de sorte qu'estant puis apres cest humeur desseiché, s'endurcissent tant fort, que le battement des vagues, ny la force du flot, ne les peut aucune-

aucunement diſſoudre. Or qu'il y ayt de l'ardeur en ces lieux là, ceſte preuue le peut aſſez faire apparoir. Aux môtaignes de Cuma & de Baye ſe treuuent certaines cauernes expreſſemẽt creuſees en la roche pour y ſeruir d'eſtuues. Dedans celles là, vne vapeur chaude procedant du fonds de la terre, contrainĉte par la force du feu, perce & penetre celle roche, & en paſſant parmy ſes pores, y engendre vn air gros & chaud, qui cauſe de merueilleuſes vtilités pour ceux leſquels y vont ſuer. Auſſi dit-on que anciẽnement ſous les racines du mont Veſuue s'exciterẽt quelques ardeurs, qui puis apres vomirent grandes flammes ſur les cãpagnes du païs d'enuiron. parquoy la pierre que lon appelle auiourd'huy Ponce, ou Eſponge Pompeiane, ſemble par cuiſſon auoir eſté reduite d'vne autre eſpece de pierre en la qualité que lon la void. Toutesfois ce genre de Ponce que lon tire de ſeblables endroits, ne naiſt pas en toutes contrees, mais ſeulement enuiron la montagne d'Etna, & aux vallees de Myſie, qui ſont nommees par les Grecs Catakekaumeni, c'eſt à dire ardentes: & autres qui ſont de pareille nature. Si donques lon treuue en ces lieux des fontaines d'eau bouillante, & que dedans les cauernes des Roches y ayt des vapeurs chaudes, meſmes que les antiques diſent que lon a jadis ſenti des ardeurs ſous les plantes des pieds en cheminant par ces campagnes, il ſemble eſtre choſe certaine, que ceſte exhalation eſt par la ſubtilité du feu eſleuee hors de ce tuf & de la terre, cõme celle de la chaux en fournaiſes. Quand donc aucunes eſpeces diſſemblables & de qualité differẽte ſont priſes & reduites en maſſe, l'humeur chaude qui a longuement jeuſné, ou eſté priuee de nourriture, ſe venant ſoudainement à remplir & ſaouler de la ſubſtance qu'elle treuue dedans les corps cõmuns, cõmẽce lors à fumer, à l'occaſion de la chaleur latẽte, & les fait vehementemẽt aſſeubler: meſmes (qui plus eſt) prõptement & ſans autre demeure receuoir la vertu de ſolidité. Mais ſi quelcun venoit ſur ce poinĉt à demãder, Puis qu'au païs d'Hetrurie (maintenãt dit Tuſcane) il y a pluſieurs ſources d'eau chaude: pourquoy n'y naiſt il auſſi bien de la pouſſiere de laquelle par meſme raiſon les baſtimẽs s'endurciſſent en l'eau? Il me ſẽble qu'auant laiſſer faire ceſte demande, il eſt raiſonnable d'y reſpõdre, & dire ce qui en eſt. En toutes regiõs & cõtrees les terres ne ſõt pas d'vne pareille proprieté, & ne croiſt par tout de la pierre: car certains endroits ſõt terreux, aucuns ſablonneux, quelques vns glaireux, & d'autres produi-

F.

sans arene graueleuse. Mesmes encores s'en treuue il qui sõt tous
cõtraires ou differéts en espece, ainsi que les diuersités sont aux
païs, ce que lon peut cõsiderer voyãt que de tous les costés par où
la mõtagne Apennine enuirõne les regiõs d'Italie & de Tuscane,
quasi en tous lieux il n'y a faute d'arene ou sable de fossé: mais cel-
le montaigne passee, en la partie qui regarde la mer Adriatique,
ou Venitienne, il n'y en a ne peu ne point. Pareillemẽt en Achaïe,
Asie, & en tous les païs doutremer, n'en est (sans plus) faicte au-
cune mention: dont ne faut dire qu'en tous lieux où il y a certai-
nes sources d'eau chaude, toutes ces opportunités y puissẽt estre:
car Nature les a ainsi fortuitemẽt procreées: non à la volonté des
hommes, ains vne chose en vn lieu, & l'autre en l'autre. Ainsi aux
endroits où les montaignes ne sont terreuses, mais les matieres
disposees de conuenable qualité, la force du feu trauersant par
leurs conduits, cuit & desseiche lentement leur substance, de for-
te que ce qui est mol & tendre, se vient à consumer peu à peu &
ce qui est dur & robuste, se restraint & demeure en vigueur, Com-
me donques en la Campagne de Naples, la terre bruslee deuient
poudre: ainsi au païs de Tuscane la matiere cuite & digeree se cõ-
uertit en sable de couleur de Carboncle. Toutesfois l'vne & l'au-
tre de ces matieres sont singulierement commodes à bastir: mais
l'vne est propre aux edifices terrestres, & l'autre pour les Moules
ou Haures de marine. Aumoins il y a en icelle Tuscane vne chose
materielle plus molle que le Tuf, & plus solide que la terre: la-
quelle en aucuns quartiers du païs estant arse par la vehemence
de la vapeur procedant du fonds de la terre, se conuertit en ce gẽ-
re d'arene, lequel a couleur de Carboncle, comme dit est.

Des perrieres ou carrieres & de leurs qualités.
Chap. VII.

IE pense auoir suffisãment parlé de la chaux & du
sable, ayant dit de quelles diuersités & vertus ils
sont doués par la Nature: maintenãt doit ensuy-
ure l'ordre & traicté des Carrieres, dont lon tire
abondãce de pierres de taille, ensemble du moel-
lon, conuenable à bastir. Certainement lon
treuue que ces carrieres sont de proprietés differentes: car les v-
nes sont molles, comme sont les rouges aux enuirons de Romme:
les Pallienses, les Fidenates au païs des Sabins, & celles d'Albe.

Les

Les autres sont temperees, comme les Tyburtines. celles d'A-miterne, les Soractines, & autres qui se treuuent de ceste qualité. Il en est aussi de dures, comme sont roches & cailloux: puis autres plusieurs genres & especes, comme en la Campagne de Naples, le Tuf rouge & noir. Puis en la Marque d'Ancone, au païs d'Ascoli, & autour de Venize, la Ponce y est blanche, mesmes se peut couper à la sie comme vne piece de bois.

Or toutes pierres qui sont molles, ont ceste vtilité en soy, que quand l'on en a tiré les cailloux, on les taille facilement pour mettre en œuure : & qui les loge en lieux sous toict, elles supportent assez de peine. mais qui les met à descouuert, se restraignent aux gelees & bruïnes de l'yuer, en maniere quelles s'esclattent & desbrisent en peu de temps.

Plus si elles sont à l'air de la marine, la salure les ronge : & les delaye peu à peu: & outre ce n'endurent point les flots de la maree. Mais les Tyburtines, & autres de telle qualité, endurent toutes heurtes, specialement grands fardeaux, & violences de tempestes: toutesfois elles ne se defendent gueres du feu : car si elles en sont attainctes, elles se dissipent violentement, pource qu'en leur temperature naturelle n'y a quasi comme point d'humeur.

Aussi à cause qu'elles n'ont gueres de terrestre, mais participẽt beaucoup tant de l'air, que du feu, à raison que l'humidité & terreïté sont les deux moindres portiõs en elles: aussi tost que le feu les viẽt à toucher, & que par la force de sa vapeur, l'air enclos en leur masses, est violentement poussé dehors, ceste vapeur luy succedãt, & venãt à occuper les espaces des pores, les eschauffe de sorte qu'elle les rẽd incõtinent sẽblables à son corps ardant. Il y a dauẽtage plusieurs auttes carrieres sur les finages des Tarquiniẽs en la cãpagne de Naples, lesquelles sõt dites Anitiennes, pareilles en couleur à celles d'Albe: & s'ẽ treuue de grãds atteliers enuirõ le Lac de Bolsene, & en la preuosté de Statonique. Celles là ont des proprietés infinies: cõsideré que la rigueur desgelees, n'y l'attouchement de la flâme, ne les peuuẽt corrõpre: mais demeurẽt en leur entier, & partant sont de bien longue duree. La raison est qu'elles, en leur mixtion naturelle, ont peu d'air & de feu, mais au contraire contiennent beaucoup d'humidité & de terreïté, qui les rend tellement solides, que les rauines ou orages, n'y la violẽce du feu, ne leur peuuent faire mal.

Celà peut on juger par les fragmẽts d'antiquité qui sõt enuirõ

F ij

la iurisdiction de Ferente au païs des Sabins ou Samnites, faicts des pierres d'icelles carrieres. car il s'en void encores à present des statues belles & grandes, taillees de bonne main,& pareillement aucunes moyenes & petites:ensemble des fleurons & feuillages de Branque Vrsine, refendus & releués aussi artistement qu'il est possible.

Toutes ces choses,encores qu'elles soyent tresantiques,se mõstrent aussi fraisches que si lon les venoit de faire tout à l'heure. Et de là vient que les fondeurs ou iecteurs en fonte, cherchent à auoir leurs moules de la pierre d'icelles carrieres,pource qu'ils en tirent de merueilleuses vtilités en la fusion du metal.

Qui me fait dire,que si les atteliers de ces pierres estoyẽt pres ceste ville de Rome,il seroit bõ que lon en fist tous les ouurages: mais pource que la necessité contraint à mettre en œuures les pierres tirees des carrieres rouges, & celles de Pallian, à cause qu'elles nous sõt voisines,si lon veut besongner sans reprehẽsion, il faudra preparer le cas en ceste sorte.Quand il sera question de bastir,les pierres auant estre appliquees en la maçonnerie,deurõt auoir esté preallablement tirees de ces carrieres en Esté,non pas au temps d'hiuer, & reposé par deux ans en places aërees:puis faudra regarder celles qui en tel espace auront esté interessees par les pluyes,rauines, & orages,& les iecter aux fondemẽts. mais les autres qui seront demourees entieres,ayant soustenu l'espreuue de nature, se pourront mettre au bastiment hors de terre. Et ne faut seulement obseruer ceste practique à l'endroict des grãdes pierres de taille, ains aussi bien pour congnoistre le moellon dont lon remplit le dedans des murailles.

Des especes de maçonnerie,& de leurs qualités,moyens,& places.
Chapitre. VIII.

LEs especes de maçonnerie sont,celle qui est faicte en rets ou eschiquier,de laquelle chacũ se sert au temps qui court:& l'antique appellee incertaine. Celle en eschiquier, est de forme beaucoup plus belle;toutesfois elle est merueilleusemẽt subiecte à se fẽdre,à cause qu'estãt desioincte en toutes ses parties, ses troux, qui ont esté faicts pour eschaffauder, & ces liaisons, ne se peuuent si biẽ maçonner cõme il seroit requis.

L'incer-

L'incertaine ou antique n'est pas d'vne si bonne grace, à raison qu'elle a ses couches de pierres ou cailloux arrangees & entrelassees tellement quellement les vnes sur les autres: mais aussi elle en est trop forte.

L'vne & l'autre de ces façõs se doyuēt farcir de petit bloccage, à fin que les murailles biē abbreuuees & gachees de mortier faict à chaux & à sable, soyent de meilleure liaison, & en durent plus longuement: car estāt ce bloccage de proprieté molle & poreuse, il attire en suçcant le iust de son morrier:& de tant qu'il a plus de chaux & de sable,la muraille ayāt plus d'humeur,ne se desseiche pas si tost,mais est retenue en son entier par le moyē de telle humidité:& aussi tost que la puissāce humide est euaporee à trauers les porosités du moelon, la chaux se departant du sable, se vient à dissoudre & reduire en terre, tellement que le bloccage se depart d'auec le mortier:& cela par succession de temps fait ruiner la muraille: chose que lon peut aisement voir par certaines reliques d'antiquité qui sõt hors de Rome,faictes de marbre & pierres de taille esquarries, lesquelles estans par le milieu du dedans sellees,& pressees par les fractures de vieillesse,d'autāt que la substance humide s'ē est euaporee par la porosité d'iceux moellons, tumbent & se dissipent, à cause que les liaisons se viennent à desioindre.Parquoy qui se voudra garder de choir par inaduertence en tel inconuenient,face dedās l'espaisseur de la muraille des contreforts de deux pieds en quarré,continués depuis le bas jusques au haut,& estoffés de caillou rouge esquarri,ou de brique, ou de pierre dure commune,puis soyent les fronts ou reuestements d'icelles structures fortifiés à grosses barres de fer attachees auec du plomb.Ce faisant,tel ouurage,qui ne sera pas conduit tout d'ū monceau,mais par bon ordre,pourra durer à perpetuīté, & sans danger de ruïne, veu mesmemēt que les couches posans les vnes sur les autres,& enclauees aux arestes des joinctures, ne permettront que le bastiment panche d'aucun costé: ny que les contrefors vnis à luy,se puissent demolir.

Il semble donc qu'il ne fale faire peu de compte de la façon de bastir des Grecs, d'autāt qu'ils n'vsēt de bloccage poli ny delicat: mais quand ils se departent du quarré,c'est à dire de matieres esquarries,font les couches ordinaires de Roche dure, ou de Caillou:& ainsi vont liant leurs choses nē plus ne moins que si c'estoit Brique ou tuile,faisans vne couche de mortier,& apres vne autre

F. iij

de bloccage : en forte qu'ils font des oeuures dont on ne peut voir la fin:& baſtiſſent en deux manieres : l'vne qu'ils appellent Iſodomon, & l'autre Pſeud'iſodomon. L'iſodomon eſt quand les couches de maçonnerie ſont faictes d'vne meſme eſpaiſſeur : & le Pſeud'iſodomon, quand leurs ordres ou rangees ſont inegales & differentes.

Ces deux façons de baſtiment ſont auſſi fortes l'vne comme l'autre, ſpecialemẽt pource que les moellõs ſont eſpais, & de proprieté ſolide : parquoy ne peuuent ſuccer la liqueur du mortier, mais la conſeruent en ſon humidité iuſques à perpetuelle vieilleſſe. Dauãtage leurs couches eſtãs faictes vnies, egales ou applanies au nyueau, ne permettent que la matiere s'enfonſe, ains quãd l'eſpaiſſeur des murailles eſt bien liee & enclauee, cela les tiẽt, & fait durer à jamais. Toutesfois il eſt encores vne autre ſorte de baſtir, que leſdicts Grecs appellẽt Emplecton, c'eſt à dire liee, de laquelle leurs païſans ſe ſeruent. De celle là, le front ou ſuperficie s'eſquarrit au marteau, & le reſte ſe met en oeuure tout en la ſorte qu'il vient de la nature, en le liãt de mortier & de pierres, ainſi que l'effect ou occaſion ſe preſente.

Mais les noſtres, cherchans d'auoir plus toſt expedié, ne s'amuſent à eſquarrir ces pierres par le dehors, ains ſeulemẽt les rãgent à la reigle au plus pres du juſte : puis rempliſſent les entredeux de bloccage, ſur quoy ils jettent du mortier : tellement qu'en ceſte maniere de baſtir ſe font trois crouſtes, à ſauoir deux des ſuperficies du deuant, & du derriere, & la troiſieme du mylieu, laquelle eſt farcie de bloccage, comme dit eſt.

Les Grecs ne font pas ainſi : car ils ne les mettẽt en oeuure ſans eſtre premierement eſquarries par vn coſté : & ne laiſſent point d'entredeux pour mettre des petites parmi les grãdes en la face de la muraille, ains la rendent maſſiue par celles qu'ils ont ja egalees, & faictes d'vne meſme eſpaiſſeur. Toutesfois outre cela ils en trauerſent des grãdes & longues eſquarries de toutes parts, qu'ils nomment Diatones, c'eſt à dire eſtendues, leſquelles en trauerſant toute l'eſpaiſſeur de la muraille, la lient, & luy donnent vne bien grande fermeté.

Ainſi donc, ſi par l'inſtructiõ de ces miens Cõmentaires quelcun veut choiſir ou eſlire vne forme pour biẽ baſtir, il pourra faire faire vn ouurage perdurable : là où s'il beſongne de bloccage mollet, ne s'arreſtant ſinon à la beauté : quãd ſon edifice deuiẽdra
vn petit

vn petit ancié, il sera bien difficile qu'il ne ruïne. Et pourcãt quãd lon viét à priser les maisons particulieres, lon ne regarde pas cõbien leurs murailles ont premierement cousté à faire: mais quãd par les cõptes ou registres lon viét à trouuer la mise qui en a esté faicte, lon deduit de ceste sõme vne quatrevingtieme partie pour chacun an de leur vieillesse: & ce qui reste, lõ le faict payer par les acheteurs, ou ceux qui les ont tenuës à loage, aux vendeurs & proprietaires: & disent les maistres iurés qu'elles ne sçauroyent durer plus de quatre vingts ans. Mais si elles sont faictes de bõne brique pourueu qu'elles soyent droites & à plõb, lon n'en rabbat rien, parce qu'elles sont tousiours autãt prisees comme elles ont cousté du commencement à bastir. Et de là vient qu'en certaines villes lon peut voir tous les edifices tant publiques comme priués bastis de brique, singulieremẽt en Athenes, où le mur qui regarde sur le mont Hymette, & deuers Pentelense, en est edifié.

Item les parois qui sont au tẽple de Iupiter & d'Hercules, ensẽble leurs oratoires, tout cela est construit de brique: neãtmoins les colonnes & chapiteaux en sont de pierre dure. Pareillement en Italie en la ville d'Arezzo, il y a vn mur magnifiquement faict de brique: & en celle de Trali en Asie s'en void vne maison edifice par les Rois Attaliques, laquelle est tousiours reseruee pour la demeure de celuy qui est esleu souuerain Prestre de la Cité. Aussi à Lacedemone, en Grece, auoit en certaines murailles des peintures entretaillees dedans les quarreaux de brique, lesquelles furẽt enchassees en des formes ou cassettes de bois: puis à la creation des Magistrats, pour decorer l'Edilité, ou maistrise des oeuures, de Varro & de Murena, furẽt apportees iusques en ceste ville de Rome. En sẽblable fut jadis faicte de brique la maison royale de Cresus: laquelle puis apres les citoyẽs de la ville de Sarde en Lydie, dedierent pour la cour des Senateurs, & pour le repos de ceux qui seroyent plus aagés, en la nommant Gerusia. Plus en la ville d'Halicarnasse, au palais du trespuissant Roy Mausolus, nonobstãt que toutes choses y fussent ornees de marbre apporté de l'isle Proconnesse, si est-ce que les murailles en sont de brique: & encores aujourd'huy se monstrent de perdurable fermeté.

Vray est que par dessus elles sont enduites d'incrustature d'esmail, ou pour mieux dire, plombees, de sorte qu'elles semblent aussi luisantes comme verre. Toutesfois il ne faut pas dire que ce Roy les fist faire ainsi par necessité: car il auoit des

E iiij

rentes infinies, consideré qu'il dominoit à tout le païs de Carie: mais par là peut-on cõsiderer la subtilité de son esprit,& sa grãde industrie en matiere de bastiments,veu qu'estant nay à Mylasis en Lydie,trouuant que le lieu d'Halicarnasse estoit defensable de sa nature,propre à la marchandise,& le port de grande vtilité, son plaisir fut y faire sa maison. Ce lieu est du tout semblable à la courbure ou demy rond d'vn Theatre, & pourtant le Marché est situé tout au plus profond sur la bouche du port, puis au milieu d'icelle courbure, comme en la poignee d'vn arc, il y a vne vne belle place, de merueilleuse estendue:au milieu de laquelle est basti le Mausolee, ou sepulture de ce Roy, d'un ouurage tant exquis,que lon le compte pour l'vn des sept miracles du monde. Au milieu de la maistresse tour du Chasteau, droictement au plus haut estage,est construit le temple de Mars:au dessus duquel est posee vne statue arriuant à sa sublimité d'vn Colosse, & pourtant on l'appelle Acrolithon,c'est à dire haute pierre.

Ceste là fut faicte de l'excellente main du grand sculpteur ou imagier Telochares: toutesfois quelques vns veulent dire que ce fut d'vn certain Timothee. Au bout de la demie circonferẽce à main droite se treuue vn autre tẽple cõsacré à Venus & à Mercure:aupres duquel est la fontaine Salmacis: que par opinion fausse lon estime rendre ceux qui en boyuent,effeminés, ou affligés d'amour lascif.Parquoy ne me desplaira de dire en cest endroit qui a faict que ceste renõmee a sous faux bruit ainsi couru toute la terre: car il ne seroit possible que les gẽts beuuans de son eau,deuinssent luxurieux & impudiques cõme lon dit:mais cela fut anciennemẽt feinct pour exprimer sa beauté claire & crystaline,ensẽble sa bonne saueur.Au temps donc que les capitaines Melas & Areuanias amenerent en ce lieu là vne colonie commune de gents leués par eux en Argos & à Trœzene, ils en deiecterent à force les nations barbares,nommees Cares & Leleges,lesquelles s'estãs retirees aux montaignes,descendoyent aucunesfois par troupes, couroyẽt le plat païs;& molestoyẽt cruellemẽt les cõquereurs par larrecins & pilleries ordinaires.Ce pendant,vn homme de la colonie Grecque, considerant la bonté de ceste eau, & desirant en faire son proffit,leua, vne grosse hostellerie tout tenant la fontaine:& auoit sa maison fournie de toutes choses requises pour le viure.ainsi exerçant sa tauerne, il attiroit peu à peu ces barbares au moyen du bon traictement qu'il leur sçauoit bien faire. par-
quoy

quoy les vns y venoyent par le rapport des autres, appetans la cõuersation ciuile: de sorte qu'auant qu'il fut gueres de temps, d'vne vie dure & brutale qu'ils souloyent mener entr'eux, cest homme leur fit prendre les coustumes des Grecs, & s'y rëger de leur propre & liberale volonté.

Celle eau donques ne corrõpoit pas les courages du vice d'impudicité, mais pource que la douceur du bon & humain traictement sceut amollir les furieuses pensees de ces barbares, voilà comment elle acquit ce renom.

Reste maintenant, puis que i'ay promis traicter de la construction des murailles de la maison du Roy Mausolus, à dire comment elles sont edifiees.

Comme donques au bout de la droite partie de la demie circonference soyent situés le temple de Venus, & la fontaine susdite, ainsi en l'autre extremité à main gauche se treuue la maison royale, que cedit Roy voulut bastir pour sa demeure.

De ces estages lon void bien à plein sur la main droite, le marché, le grand port, & tout le pourpris des murailles. Puis à main gauche y a vn petit port separé des montaignes, tant secret, & si bien caché, qu'homme viuant en sçauroit voir ny entëdre quelle chose on fait leans: au moyen dequoy ce Roy pouuoit commãder & faire entreprendre à ses mariniers & gents de guerre tout ce que bon luy sembloit, sans qu'aucun en fust aduerti.

Apres sa mort, Artemisia son espouse print l'administration du Royaume: parquoy les Rhodiës indignés de voir vne femme dominer sur toutes les cités de Carie, dresserent vne puissante armee de mer, pretendans occuper ses païs.

Mais ayant leur entreprise esté descouuerte à la Roine, elle commanda que ses nauires fussent occultement cachés en son port, auec l'armee de mer qu'elle auoit expressement leuee pour resister à leur effort.

Puis ordõna à ses subjects quils se tinssent en armes sur la muraille, & que quand les Rhodiens auec leur equippage seroyët arriués pres du grand port, ils leur monstrassent bon visage, en criãt bien venue, & leur promissent liurer la ville entre leurs mains.

Ces Rhodiens donques à leur arriuee passerent outre la muraille, & laisserent leurs vaisseaux vuydes.

- Adonc la Royne fit soudainement faire ouuerture de son port, & singler son armee celle part, auec laquelle se jetta dedans ledit

G

grand port:où trouuant les naux Rhodiēnes seules,& desgarnies de defense,mit ses gens dedans,& les fit emmener en haute mer. Ainsi n'ayant plus les ennemis moyen de se sauuer, & se trouuās enclos entre deux grosses puissances, furent taillés en pieces dedans la grande place du marché. Ce faict, la Roine estant r'etrée auec ses gents dedans icelles naux Rhodiennes,elle fit faire voile droit à Rhodes:d'où estant approchee,le reste des Citadins voyāt reuenir leurs nauires ornés de branches de Laurier,estimās que ce fussent leurs compagnons qui retournassent victorieux,en lieu d'amis receurent leurs ennemis. parquoy estant la ville prise, & tous les gouuerneurs tués,elle y fit soudain eriger le trophee de sa victoire,qui furent deux statues d'airain, l'vne de la cité de Rhodes,& l'autre de sa remembrance,laquelle imposoit ses stigmates ou marques à icelle cité. Mais quelque temps apres lesdits Rhodiens ayans recouuré leur domaine,n'osans par la religion ruiner ces statues, (pource qu'il n'est licite d'abollir les trophees consacrés aux dieux immortels,)ils firēt vn haut edifice enuiron le lieu où elles estoyent : au moyen de quoy, & par Grecque industrie, couurirent si bien cela,qu'aucun n'en pouuoit plus rien apperceuoir:& ordonnerent que lon nommast celle place Abaton,c'est à dire inaccessible,ou de laquelle ne se faut enquerir.

Consideré donc que Rois de si grande puissance, n'ont contemné pour leurs habitations les structures de brique, encores que par leur grand reuenu,& heureuses conquestes faictes souuētesfois sur leurs ennemis, ils eussent moyen se fermer non seulement de moellon ou pierre de taille,ains de grands quartiers de Marbre: je suis d'opiniō qu'il ne faut point blasmer les bastimēts de brique, pouruû qu'ils soyent conduits ainsi qu'il appartient. Mais puis qu'il n'est concedé aux habitans de Rōme d'ē maisonner dans l'enclos des murailles, je diray presentement qui les en garde,& qui en est le principal motif.

Les loix publiques ne permettent que lon puisse faire en lieu commun aucunes fermetures ayans plus d'vn pied & demi d'espaisseur:& suyuant ceste ordonnāce,les autres parois se font coustumierement apres ceste mesure : ce qui fut establi à fin que les voyes publiques ne fussēt trop estroites,ny empeschees.Or si lesdites fermetures se font de brique,& elles ne sōt de deux ou trois ordres de largeur,leur espaisseur de pied & demi ne sçauroit soustenir plus d'un estage. Parquoy estant à ceste heure la ville en la
majesté

majesté que lon la void, & peuplee quasi d'vn infinité de citoyés, il y a falu practiquer des habitations innumerables.Comme ainsi soit donc que l'espace du parterre ne fust capable à receuoir vne tant excessiue multitude pour les loger tous en la ville:la necessité contraignit de recourir au secours de hauteur, c'est à sçauoir de leuer trois ou quatre estages l'vn sur l'autre : & pour ce faire, conuint vser de bons cōtreforts de pierre dure, ou de la mesme brique,& faire des murailles tresbien liees à bō mortier de chaux & de sable,pour paruenir à la hauteur desiree : de sorte que pour l'heure presente il se fait encores par dessus tout cela de belles terrasses, commodes pour y manger en Esté, & qui donnent vn grand plaisir à la veuë. Voilà comment par le renforcement des murailles, & par la pluralité des estages multipliee contremont, le peuple de Rome a de belles demeurances, qui n'empeschent point les vnes aux autres.

 La raison deduite pourquoy n'est permis dans Romme de bastir des murailles de brique de plus grosse espaisseur que dit-est de peur de rendre les rues estroictes, & les places trop empeschees:quand il en faudra vser aux champs pour les faire bonnes & durables,il y faudra proceder comme s'ensuit.

 Au plus haut d'icelles murailles,& au dessous du toict, faudra poser vn lict de tuile d'enuiron demi pied de haut: & donner ordre que la saillie de ses cornices soit de grandeur competēte. Ce faisant,lō pourra obuier aux fautes qui ont accoustumé de se faire tous les jours en tel cas:c'est que si d'auāture les tuiles de la couuerture se rompent,ou qu'elles soyent arrachees par l'impetuosité des vents,si que la pluye puisse passer à trauers,celle armure ne lairra dōmager la muraille:car la saillie des susdites cornices, rejectera les gouttes d'eau hors leur ligne perpēdiculaire,&par ainsi gardera saine & entiere la maçōnerie de brique,laquelle hōme ne sçauroit du premier coup juger si elle est bonne.ou mauuaise: car il faut que cela s'espreuue apres qu'elle est mise en besongne exposee aux grādes pluyes & chaleurs:& cepēdāt, si elle se mōstre ferme,lō peut biē dire qu'elle est vallable:cōsideré que celle qui n'est de terre forte,& non cōuenablemēt cuite soudain qu'elle se treuue battue des gelees & bruines,demonstre euidemment son imperfection.Celle-là donc qui ne pourra endurer les orages du tēps,ne sera pas commode à soustenir grād faix. A ceste cause les edifices bastis de vieille brique,pourrōt auoir leurs murailles assez

G ij

durables. Quãt à moy, ie voudroye que les pans du fuſt faicts de cloyes,& hourdés par deſſus, n'euſſent iamais eſté inuẽtés,car nonobſtant qu'ils ſoyent biẽ toſt faicts,& ne chargent gueres vn baſtiment:ſi eſt ce qu'ils ſont dangereux à la cõmunauté,pour eſtre ſubjects à bruſler comme torches. Qui me fait dire que la deſpẽſe miſe en cloſture de briques, eſt de plus grand proffit que celle de ces pans de fuſt,veu qu'il n'y a point de peril comme en eux:& auſſi ils fõt faire des creuaſſes & fentes aux cloiſons ou ils ſõt employés,& ce par la diſpoſition de leurs lattes droites & trauerſantes:leſquelles quand elles ſont hourdees, reçoyuẽt l'humeur, qui les fait enfler,& puis elles ſe retirent en ſeichant,ſi que eſtãt ainſi reſtrainctes & gauchies,elles ſont cauſe de faire rompre la ſolidité des cloiſons.

Mais conſideré que pluſieurs ſont contraints s'en ſeruir,ou pour haſte qu'ils ont de ſe fermer, ou pource qu'ils n'ont la puiſſance d'auoir meilleurematiere,ou à cauſe que la ruine apparẽte de leurs maiſons les y contraint,il ſera bon qu'ils en vſent ainſi. Soit l'empietement, ſur quoy ces pans de fuſt poſeront, releué aſſez haut, de ſorte qu'ils ne touchent ny au paué, ny au lict de tuile concaſſee eſtant deſſous : car quand ils ſont enclaués là dedans, ils ſe moiſiſſent par vieilleſſe,puis s'enfonſent, & viennent à pencher: qui fait corrompre & debriſer la grace des cloſtures.

I'ay expoſé ſelon ma puiſſance la façon de faire les murailles: & ſi ay parlé generalement de l'appareil de leurs matieres, enſemble de quelles proprietés elles ſont : parquoy cy apres pourſuiuray à dire des eſtages qui ſe poſent deſſus , combien il y en peut auoir, & la façon de les dreſſer, en ſorte qu'ils puiſſenteſtre durables par vn long aage,ſuyuant la nature des choſes.

Comment et en quelle ſaiſon il faut couper le bois dont eſt faicte la charpenterie, & de la proprieté de certains arbres. Chapitre. IX.

E bois pour la charpenterie ſe doit couper depuis le commencement d'Autonne juſques au Printemps, auant que le vent Fauonius commence à regner:car en telle ſaiſõ tous les arbres conçoiuẽt & jettent entierement leur ſeue en feuilles, fleurs, & fruicts pour l'annee. Quand donques leurs

con-

conduicts sont ouuerts, & toutes leur parties humectées par le temps, il n'est pas bon de les couper, à raison qu'iceux leurs conduits ne se peuuent puis apres reserrer, ains sont comme les corps des femmes enceinctes, lesquels ne sont estimés sains & entiers depuis le temps de leur conception jusques apres la deliurance: qui fait que les vendeurs ne les pleuuissent seruiables aux achetteurs cependant qu'elles sont chargees: & cela est pource que la semence venant à augmenter en leurs entrailles, attire substance & nourriture pour soy, de toutes les viandes & bruuages que la femme prend pour son viure: & tant plus l'enfant se renforce tendant à maturité, tant moins permet-il que la chose dont il est alimenté, se rende ferme & solide: mais apres l'enfantement, ce qui souloit estre attiré en autre espece de croissance, quand le corps nourrissant l'a produit en estre, & s'en est deliuré, il a lors les veines & arteres ouuertes: chascune desquelles venãt à succer sa part de la substãce nutritiue, font en maniere que ledit corps se refait, & retourne à sa premiere solidité naturelle. Par ceste mesme preuue, en la saison d'Autonne, apres la maturité des fruicts, quãd les feuilles commencẽt à flestrir & tumber, les racines des arbres receuantes en elles la substance qui se souloit distribuer par tout le corps, se reintegrent en leur naturel, tellement que chacune des parties recouure peu à peu son ancien & principal estat: puis la force de l'hyuer suruenante, restraint & reserre les cõduits, ainsi qu'il est escrit cy dessus.

Pourtant, si, suyuant ceste consideration, & au tẽps desia specifié, la matiere viẽt à estre coupee, elle sera prise en bõne saison, pourueu que l'on la coupe comme je diray presentement: c'est que lõ taille la tige de l'arbre jusques à la seue, & qu'õ le laisse demouter en ce poinct, à fin que venant sa substance à distiller goutte à goutte, il puisse entierement dessleicher ses humeurs. Ce faisant, la liqueur inutile qui flue du cœur aux racines, ne se conuertira jamais en putrefaction; & la qualité de la matiere n'aura moyen de se corrompre.

Quand ledit arbre sera sec, il le faudra mettre par terre: & ainsi se trouuera bon pour appliquer en vsage de charpẽterie. Cerrainemẽt lõ peut cõgnoistre par les arbustes, ou petits arbres, qu'il est ainsi cõme ie le di: car quãd ils sõt en leur deuë saisõ chastrés ou percés par le pied ils espandent par les pertuis, & jeɛ̃ent hors de leurs mouelles, la mauuaise & superabondante humidité qu'ils

contiennent: parquoy venās à se desseicher, en acquierēt plus lōgue duree. Mais au regard des arbres qui n'ōt point d'emōctoires pour se purger, les humeurs croissantes en leurs tiges, se viennent à putrifier, de sorte qu'elles les rendent inutiles & corrompus. A ceste cause, si ceux qui sont vifs, & en pied, ne vieillissent de long temps en se desseichant, il n'y a point de doute que quand on les abbat pour les faire seruir de merrein, apres qu'ils ont esté purgés de la maniere declaree, ils peuuent longuement durer en edifices, & donner des commodités bien grandes.

Toutesfois iceux arbres ont entr'eux des proprietés naturelles toutes differentes les vnes des autres, cōme sont le Chesne, l'Orme, le Pouplier, le Cypres, le Sapin, & plusieurs autres dediés à bastir: car le Chesne ne peut seruir à ce que fera bien le Sapin: ny le Cypres à ce que fera l'Orme : pourautant qu'ils n'ont pas vne mesme conformité de nature: mais chacū sa vertu en son espece, laquelle luy a esté donnee au cōmencement de sa creatiō. & de là viēt que les vns estans mis en ouurages, font des effects tous cōtraires aux autres. Premieremēt le Sapin, pource qu'il a beaucoup d'air & de feu en sa composition, mais bien peu d'humidité & de terreïté, ayant esté assorti des plus legiers elemēts de nature, cela fait qu'il n'est gueres pesant: & à raison qu'il a en soy grande force & vigeur naturelle, il ne ploye pas volōtiers sous le faix, ains demeure droit en charpenterie. ce neantmoins à raisō qu'il a beaucoup de chaleur, il engēdre & nourrit des vers, par lesquels sa substance est corrompue: & si brusle facilement. Puis pource que ses pores ou conduicts sont delicats, la subtilité de l'air enclos en sa masse corporelle reçoit incontinent le feu, & puis rend vne flamme violente à merueilles. De ce Sapin dont je parle, auant qu'il soit coupé, la partie qui est la plus prochaine de la terre, receuant par les racines l'humidité qui luy est voisine, prouient toute vnie & sās neuds: mais celle qui est plus haut, ayāt produit ses rameaux en l'air par l'attraction de la chaleur, si elle est coupee enuiron vingt pieds pres du bout, & charpentee à la doloire, adonc les ouuriers la nomment Fusterne, à cause de la durté de ses neuds. Mais la plus basse quād elle est sice pour mettre en œuure, & que les liqueurs fluentes de ses veines sont desseichees suyuant ce que j'ay dit, mesmes apres que lon en a jecté la seue dehors, lon s'en sert en lambrissements ou reuestements de murailles, & l'appellent iceux ouuriers Sapin. Au contraire le Chesne abondant
en prin-

cipes & propriétés terrestres, ayant peu d'humidité, d'air, & de feu, quand on en fait des pieux pour ficher en la terre, il acquiert vne eternité infinie, consideré qu'encores que l'humidité le touche, si ne peut-il receuoir liqueur en son corps, obstant son espaisseur & l'estroite closture de ses pores: parquoy rejectant cest humeur, luy resiste & se restraint subtilement: là où si l'on le met en charpenterie, il se gauchit en desseichant, & fait les ouurages esclattans, & subjects à creuasses.

Mais l'Escueuil ou Escule (qui est vne autre espece de Chesne portāt glā bō à māger) à cause qu'il se treuue tēperé en la mixtiō de ses principes, est grādemēt proffitable en bastimēts: Ce neantmoins quād il est mis en lieu humide, il reçoit tout soudain la liqueur à trauers ses cōduits, en maniere qu'estāt l'air & le feu contraints à faire place, il est en peu de jours corrōpu par l'operation de la puissance humide. Semblablement le Hestre, le Liege, & le Fau, d'autant qu'ils ont pareille mixtiō d'humidité, de feu, de terre, & d'air superabondant, mesmes que leurs conduits sont faciles à penetrer, ils moisissent en petit nombre d'annees.

Aussi le Pouplier, tant le blanc que le noir, & dauantage le Saule, le Tilleul, & l'Oziere, parce qu'ils sont remplis d'air & de feu, & tēperés d'humidité, ayans peu de terrestre en leurs substances, & à ceste occasion legiers & de petit poids, semblent auoir assez vigueur pour s'en seruir aux vsages domestiques: & ce qui les fait ainsi blancs, voire les rend commodes à la taille de menuiserie, est qu'ils ne sont durs ny rebelles par mixtion de terreïté, joinct que leurs conduits sont faciles, & leurs bois de bon fil.

Mais encores que l'Aulne soit produit enuiron les riuages des eaux sa matiere ne me sēble inutile, ains pourueuë de grādes proprietés, consideré qu'en sa premiere tēperature il tient beaucoup d'air & de feu, gueres de terreïté, & de l'humidité bië petit. A ceste cause, & à raison qu'il n'a point trop d'humeur, si l'on en fait des fondements en lieux marescageux ou en riuieres, & qu'on en fiche force pieux curieusement serrés les vns contre les autres: quand ils viennent à receuoir la liqueur dont ils ont le moins en leur nature, adonc ils demeurent immortels, & soustiennent des masses de bastiments admirables: lesquelles ils conseruent sans aucune corruption.

Toutesfois au dehors de terre ledit arbre ne sçauroit durer gueres de tēps: mais quād il est fiché en l'eau, il se maītiēt à jamais.

Et cela se peut voir en la ville de Rauenne, en laquelle tous edifices tāt publiques cōme particuliers sōt fondés dessus tels pilotis.

Au regard de l'Orme, & du Fresne, ils sont garnis d'abondāce d'humeurs, mais ils n'ont comme point d'air & de feu, en comparaison de la terreïté dont ils sont doüés par la nature. Aussi quand on les charpente pour mettre en besongne, ils se treuuent mols, & mesmes n'ont point de resistance sous le faix, à cause de l'excessiue portion de leur humidité qui les fait ployer. Toutesfois, quand ils sont desseichés par vieillesse, ou bien apres que lon les a purgés aux champs par la maniere que dit est, la liqueur qui reside en eux durant qu'ils sont en pied, se vient à euaporer, de sorte qu'ils durcissent assez, & adonc pour cause de leur nature lente, lon en peut faire de bons planchers & fermes.

Quant est du Charme, pourautant qu'en sa mixtion il a peu de feu & de terre, mais beaucoup d'humidité, il n'est pas aisé à rompre, ains a vne traictabilité singulierement proffitable : à l'occasiō dequoy les Grecs, pource qu'ils en font des jougs à leurs bestes, lesquels ils appellent zyga, aussi nomment-ils cest arbre Zygeia.

Il ne se faut moins esmerueiller du Cypres, & du Pin : car nonobstant qu'ils ayent abondāce d'humeur, & mixtion egale des trois autres principes, à cause de l'humeur dont ils sont pleins, ordinairement se rendent courbes quand on s'en sert en edifices, & neantmoins se conseruent sans corruption jusques à merueilleuse vieillesse.

La raison est que la liqueur dōt ils sont abbreuués, a vne saueur grandement amere : laquelle par son amertume ne permet que la vermoulure y puisse penetrer, ny que les Artuisons, Courtelieres, ou semblable vermine la rongent : & de là vient que les ouurages qui s'en font, durent sant fin.

Aussi le Cedre & le Geneurier ont leurs vertus pareilles, & leurs vtilités de mesme : car tout ainsi que la Resine procede du Pin, & semblablement du Cypres, ainsi du Cedre prouient l'huile que lon nomme Cedreleum, duquel toutes choses qui s'en frotent, jusques aux couuertures des liures, ne sont jamais endommagees ny de moysissure, ny de vers. Ces arbres, que je nomme Cedres, ont le feuillage resemblant au Cypres, & dauantage leur bois & leurs veines toutes de droit fil.

Voylà pourquoy en la ville d'Ephese, dedās le tēple de Diane, la statue de ceste deesse en fut faicte, & le lābrissement des voutes en fut

en fut premierement decoré, comme aussi ont esté depuis tous les planchers des autres temples memorables, à fin de durer à perpetuïté.

Ces arbres naissent d'vne estrange hauteur, par especial en l'isle de Crete, que lon appelle pour le present Candie : si sont-ils bien en Afrique, & en certaines regions de Syrie.

Mais le Larice, qui n'est congnu sinon des peuples habitãs enuiron les riuages du Pau, & les costes de la mer Adriatique, non seulement pour la vehemente amertume de son jus, n'est endommagé de vermoulure, ny de Tignes, ains (qui plus est) ne reçoit la flãme du feu: parquoy ne sçauroit brusler, si ce n'est cõme pierres en la fournaise quand on en vout cuire de la Chaux: & si faut necessairement qu'il soit eschauffé d'autre bois : encores ne peut-il receuoir la flamme: & ne fait point de charbon, mais se consume peu à peu en longue espace de temps: qui se fait pource qu'ẽ son commencement il est meslé de petite tẽperature d'air, & de feu, mais bien assorti & consolidé d'humidité & de vigueur terrestre, tellement qu'il en est tant espoissi, que le feu ne peut penetrer par l'ouuerture de ses conduits: & de là vient qu'il rejecte sa force, ne permettant qu'il le puisse soudain greuer.

Aussi à raison de sa pesanteur il ne peut estre soustenu de l'eau: parquoy quand on le veut transporter de lieu en autre, il le faut mettre en des nauires, ou sur des radeaux accommodés à porter le merrein.

Pour donner à congnoistre cõment la nature de ceste matiere de Larice fut trouuee, je suis content d'en faire vn petit discours. Ayant le diuin Iule Cesar faict loger son armee enuiron les Alpes de Bolongne, il commanda aux habitans du païs qu'ils luy fournissent de munitions necessaires. Or y auoit-il là aupres vne forteresse bien equippee de toutes choses, laquelle se nommoit Latignum, dont les gents qui estoyent dedans, se confians en la force naturelle du lieu, ne daignerent obeïr à ses cõmandements: à raison de quoy l'Empereur commãda qu'elle fust assiegee, specialemẽt vne Tour qui estoit deuãt la porte, edifiee dudit bois de Larice, & leuee en grãde hauteur par tronches trauersantes & croisantes les vnes sur les autres en maniere d'vn chãtier de bois. Ceste Tour auoit esté faicte expres, à fin que lõ peust de haut repousser à coups de pierres & de buches, les ennemis qui s'ingereroyẽt de venir à la porte. Quand donc les assaillans apperceurent que

H

ceux de dedans n'auoyent autre traict que des buches, qu'ils ne pouuoyent jecter plus auāt que le pied du mur, à cause de leur pesanteur: il fut commandé par le Camp que les soldats fissent des petits fagots de branches seiches, & prinssent des torches ardātes puis allassent jecter leurs fagots côtre celle Tour, & y missent le feu auec leurs torches. Ce qui fut faict en l'heure. Ainsi apres que la flamme eut allumé les fagots, & qu'elle fut montee quasi jusques au ciel, ceux du Cāp auoyent opinion que toute la masse deust tresbuscher en moins de rien: toutesfois quand le feu fut estainct, ladicte Tour apparut aussi entiere cōme deuāt, & sans aucun dommage: de quoy Cesar s'esmerueillāt, commāda que lon fist des trāchees enuiron la place, hors la portee du traict des defendeurs. Ce voyāt les gents de la forteresse, delibererent se rendre à sa merci, de crainte d'auoir pis: & adonc leur fut demādé de quelle contree estoit ce bois à qui le feu n'auoit sceu faire mal: & lors ils en monstrerent les forests espaisses & plantureuses aux enuirons de la place, laquelle pour ceste cause est dite Larignum, de la matiere appellée Larice: qui se porte par la riuiere du Pau à Rauëne, & aux colonies de Fano, de Pesaro, & d'Ancone: & là est distribuee aux villes & bourgades circonuoisines. Certainemēt s'il estoit possible en apporter sans grāds frais quantité en ceste ville de Rome, elle feroit de grandes vtilités aux edifices qui en seroyent garnis: car encores que tout n'en fust faict, quand il n'y auroit que certaines planches mises aux rabats des couuertures, ou aux encoigneures des maisons insulaires, (c'est à dire à l'entour desquelles on peut aller par quatre rues) elles seroyent hors du peril du feu, pource que ceste matiere (cōme dit est) ne peut estre enflammee, ny moins se resoudre en charbon. Ces arbres ont les feuilles semblables à celles d'vn Pin, leur matiere est de long fil, & autant commode à faire des lambrissements ou reuestements de muraille, comme pourroit estre le Sapin. Si est-ce qu'elle degoutte de la Resine ayant couleur de miel Athenien, & qui est salutaire aux personnes Phthisiques ou hectiques.

Ie pense, à mon jugemēt, auoir traicté à suffisance de toutes les especes de matiere qui sont conuenables en bastiment, & dit de quelle propriété la Nature des choses les a douëes, ensemble la raison de leurs compositions ou principes: parquoy maintenant poursuyuray à discourir pour quelle cause le Sapin, que nous disons communement du pays d'amont, n'est aussi bon comme celuy d'aual.

luy d'aual, lequel porte de merueilleuses commodités en maison-
nages, & est de longue duree.

Puis tout d'vne voye exposeray pour quelle raison les choses
produites en essence, tiennent certaines vertus ou imperfections
acquises des lieux de leur natiuité, à fin que la consideration cu-
rieuse ne donne peine à ceux qui en voudront enquerir.

*Du sapin d'amont & d'aual, ensemble la description de la mon-
tagne Apennine.* Chap. X.

LEs premieres racines du mont Apennin sortent des
riuages de la mer Tyrrhene, & s'estendent à trauers
les Alpes jusques aux extremités de la Tuscane: mais
la croppe de ceste montaigne se courbe comme vn
arc: puis sa cambrure du milieu touche à peu pres les limites de
la mer Adriatique: & par ses circuïtions arriue jusques au destroit
lequel est entre ces deux mers. Ainsi donc icelle cambrure inte-
rieure, qui tend deuers les deux contrees, à sçauoir de la Campa-
gne, & de la Tuscane, est totalement exposee au Soleil, dont elle
est ordinairement batue tant que l'annee dure. Mais le dos de la-
dite cambrure, regardant la mer d'amont, par estre subject au Se-
ptentrion, est abondant de solitudes ombrageuses: qui fait que
les arbres prouenans de ce costé là, pour estre perpetuellement
entretenus d'vne puissance humide, non seulement ne se font
grands & amples, mais (qui plus est) leurs porosités sont par rem-
plissage d'humidité, tousiours enflees, comme saoules de liqueur
superflue: & de là vient que quand on les a coupés ou charpetés,
en sorte qu'ils ont perdu leur vie vegetale, leurs pores venans à
châger de vigueur, en desseichant de jour en jour, s'eslargissent &
vuydent: à l'occasion dequoy les ouurages que lon en fait, ne peu-
uent auoir longue duree. Mais ceux qui sont produits en lieux
aërés, regardans le cours du Soleil, pource qu'ils n'ont les veines
gueres ouuertes, & sont essuyés des chaleurs ordinaires, deuiénet
fermes, & bien solides: car ledit Soleil ne succe seulement les hu-
midités de la terre, mais aussi les attire des arbres, dont il les rend
plus allegés: Pourtant ceux-là (comme dit est) qui sont en regions
descouuertes & chaudes, estans durs le possible, pour auoir leurs
pores espoissis & serrés, mesmes pour n'estre gueres garnis de va-

H ij

ſes propres à contenir humeur naturelle, ſont, quãd on les reduit en merrein, des vtilités innumerables, & durent juſques en bien longue vieilleſſe. A ceſte cauſe les arbres d'aual que lon apporte de païs ſec, ſont meilleurs, & plus recevables que les autres venãs d'amõt, & que lon ameine des contrees humides & ombrageuſes.

J'ay expoſé tout ce que j'ay peu conſiderer en ma penſee des matieres neceſſaires pour dreſſer vn baſtimẽt: & ſi ay dit de quelles tẽperatures ſont leurs mixtions & principes, ainſi qu'ils ont eſté doués par la Nature: & oultre plus quels defauts ou proprietés ſe treuuent ordinairemẽt en chaſcune eſpece, à fin que cela ne ſoit ignoré par ceux qui voudront deſormais baſtir, Tous hõmes donc qui mettrõt peine de ſuyure mes preceptes, en ſeront pour le moins plus aduiſés, en maniere que il leur ſera loiſible d'eſlire les meilleurs matieres entre toutes, pour en edifier leurs ouurages. Maintenant, puis que j'ay aſſez parlé des appareils, ie traicteray en mes liures ſuyuans de la façon des baſtimẽts, & auant tout œuure des Tẽples ou maiſons de Religion conſacrees aux Dieux immortels, enſemble de leurs proportions & meſures, ainſi comme l'ordre veut qu'il ſe face.

TROISIEME LIVRE
D'ARCHITECTVRE
DE MARC VITRVVE
POLLION.

PREFACE.

L'Oracle d'Apollo en l'iſle de Delphos, declara par la bouche de Pythius ſon grand preſtre, que Socrates eſtoit le plus ſage des hõmes, conſideré qu'il auoit treſdoctemẽt & par grãd' prudence dit qu'il euſt eſté beſoin que les poictrines des hommes euſſent eſté feneſtrees & tranſparentes, à fin que leurs ſens ou fantaſies ne fuſſent occultes, mais manifeſtes & conſiderables.

Pleuſt

Pleust à Dieu que Nature suyuãt la sentence de ce Philosophe, les eust faictes visibles. Certainemẽt s'il estoit ainsi, lõ ne cognoistroit sus plus quelles louãges ou vituperes lõ peut dõner à iceux hõmes, ains l'effect des sciẽces des disciplines estant subject à la consideration des yeux, ne seroit aucunemẽt approuué par jugements depraués : car on bailleroit les autorités honnorables aux vertueux & de bõ sçauoir. Toutesfois, puis qu'il ne peut estre sinõ cõme il a pleu à ladicte Nature, de là vient que les gẽts ne peuuẽt bõnemẽt juger quelles sont les sciẽces des artifices cachees sous les poictrines closes: qui fait que les ouuriers, encores qu'ils promettẽt de mõstrer leur industrie, ne peuuẽt par ce moyẽ acquerir aucun credit, ny donner à entẽdre qu'ils sçachẽt ce dont ils sont profession, s'ils ne sont riches, ou congnus de longue main par auoir cõtinuellemẽt exercé leurs practiques, ou biẽ s'ils n'õt grace de parler cõme Aduocats. De ce pouuõs nous prendre exẽple sur les Imagiers & Peintres anciens : car ceux d'entr'eux qui ont eu renõmee d'estre excellẽts, sont & serõt à tousiours honnorés en la memoire de la posterité, comme Myron, Polyclete, Phidias, Lisippe, & plusieurs autres, lesquels ont acquis reputatiõ par leur art, à raison qu'ils ont esté employés aux seruices de Republiques fameuses, de grãds Rois, ou autres personnages magnifiques, pour qui ils ont faict les beaux ouurages. Mais à la verité il y en auoit d'autres de leur temps mesme, qui n'estoyẽt de rien moins artistes que ceux là, toutesfois ils n'ont sceu paruenir à ceste renommee, pource qu'ils n'ont besongné sinon pour quelques gentilshommes ou aucuns citoyens d'humble & modeste fortune: ce neantmoins leurs oeuures n'estoyẽt inferieures à celles des tãt estimés. Parquoy ne faut dire qu'ils ayent esté desgarnis de bon sçauoir & docte experience, mais seulemẽt abãdonnés de felicité humaine. En ce nombre sont Hellas d'Athenes, Chion de Corinthe, Myagre de Phocee, Pharax d'Ephese, Bedas de Byzãce, & assez de tels Imagiers: & quãt aux Peintres, ne faut taire Aristomenes de Thasie, Polycles Atramitain, Nicomache, & innumerables, qui ont esté biẽ pourueus d'industrie, d'amour de leur art; & de practique suffisante. Ce nonobstant, ou le peu de biens qu'ils auoyẽt, ou la malignité de fortune, ou la victoire de leurs emulateurs contendans cõtr'eux par ambitiõ, se sont opposees à leur gloire. A ceste cause je dy qu'il ne se faut esbahir si les vertus des arts sont obscurcies par ignorance : mais lon peut grandement detester la commu-

H iij

ne façon de faire, qui est que par la corruption de festins & banquets lon decline des vrays iugemēts aux approbations faulses & erronees. Si donques les sens & opiniōs des hommes, mesmes les sciences augmentees par estudes estoyent transparētes & visibles (comme Socrates le desiroit) la flatterie ny l'ābition n'auroit plus de lieu: ains si aucū, paruenoyēt au souuerain degré de sciēce par extreme labeur & bonne conduite, lon leur bailleroit de plaine volonté les ouurages à faire. Mais d'autant que les fantasies d'iceux hommes ne sont visibles (comme dit est) ce qu'il me semble qu'elles deuroyent estre : je voy que les lourdauts surmontent les meilleurs ouuriers en grace & en faueur. Parquoy je me resous qu'il ne se faut amuser à combattre ces grosses bestes, pour conuoitise de faire les ouurages, ains ayme trop mieux par ces miens escris faire apparoir quelle est la vertu de ma science.

En mon Premier liure (O Empereur) je vous ay exposé les proprietés de l'art, & dit les prerogatiues dont il doit estre accompagné: puis de quelles doctrines est requis que l'Architecte soit muni, & si ay suradjousté les causes pourquoy il faut qu'il soit ainsi. Apres ay distribué par partitions les discours du sommaire d'Architecture, & l'ay determiné par diffinitions certaines. Consequemment j'ay exposé par quelle industrie on peut eslire des lieux salutaires pour y edifier: chose qui est la principale & plus necessaire en cest endroit: & n'ay obmis à dire quels sont les Vents, & de quelles contrees ils soufflent, les representant par pourtraict & figure. Outre tout cela j'ay encores enseigné par quel moyē se doyuent faire lesdistributions des places & des rues dedās l'eclos des murailles d'vne ville : & ainsi ay mis fin à mon dit Premier liure.

Au second j'ay parlé de la matiere, & dit ses vtilités en bastimēts, mesmes quelles singularités la Nature luy a donnees: maintenant en ce Troisieme je traicteray des Temples consacrés aux Dieux immortels, donnant raison comment il les faut conduire pour venir à perfection d'ouurage.

De la composition des maisons sacrees, ensemble des symmetries du corps humain. Chapitre. I.

LA composition des temples consiste en symmetrie, de laquelle tous Architectes doyuent diligemment entēdre le secret. Ceste symmetrie est engendree de proportion, que les Grecs nomment Analogie,

Propor-

Proportion est vn certain rapport & conuenance des mēbres ou particularités à toute la masse d'vn bastiment : & de ceste là vient à se parfaire la conduite d'icelles symmetries.

Or n'y a-il ne Temple ny autre edifice qui puisse auoir grace de bonne structure sans symmetrie & proportion, & si la conuenance n'est gardee en toutes ses parties aussi bien qu'en vn corps humain parfaictement formé.

Ce corps humain a esté cōposé de la Nature par vn tel artifice, que depuis le bout de son menton jusques au plus haut de son frōt, où est la racine de ses cheueux, cela fait vne dixieme partie de son estendue. Autant en emporte la longueur de la main depuis le pli par où elle joinct au bras, jusques à l'extremité du doigt du milieu. Toute la teste, à prendre depuis le bout du susdit menton jusques à la sommité du test, contient vne huictieme partie : & autant en deuallant par derriere jusques à la fin du col. Depuis le haut de la poictrine jusques aux plus basses racines des cheueux, c'est vne sixieme portion: & si lon monte jusques au plus haut du test, elle vaut justement vne quarte.

Quant à la mesure du visage, depuis le bout du menton jusques au dessous des narines, cela en tient vne troisieme partie. Le nez aussi, depuis le bout des susdites narines jusques au milieu d'être les deux sourcils, s'estend en pareille longueur : & l'espace de ce poinct là jusques à la plus basse racine des cheueux, qui fait que le frōt en a tout autār. Le pied, à cōprendre la rōdeur du talō passār par dessous la semelle jusques à l'extremité du secōd arteil, arriue à vne sixieme partie de toute la hauteur du corps. La coudee, c'est à dire depuis le pli du bras jusques au bout du doigt du milieu de la main, fait vne quatrieme bien mesuree : & la poictrine ne plus ne moins, à prendre depuis le commencement du ventre au dessus du nombril, jusques au dessous du menton.

En cas pareil tous les membres ont chacun leurs parfaictes mesures & proportions, qui ayant esté suyuies par les bons Peintres & Imagiers anciens, leur ont acquis des louanges infinies. A ceste cause ie dy que les membres des maisons sacrees doyuent auoir en toutes leurs parties vne correspondance de mesures, se rengeans à la totalité de la masse.

Or le centre ou poinct du milieu du corps de l'hōme est naturellement le nōbril: car si ledit homme estoit couché tout plat, ayant les pieds & les mains estendues, puis que lon mist vne iambe

du compas fur iceluy nombril,& qu'on allast de l'autre faisant vn rond,la ligne de la circonference toucheroit justement aux extremités des doigts de ses pieds & de ses mains.

Ceste figure est de Philander, qui dit auoir veu ces compas droit & courbe graués en vn marbre à Romme, au jardin d'Angelo Colotie: Et par ceci se void que l'inuention du compas courbe est de temps immemorial.

Encores tout ainsi qu'il fait la figure rōde, ne plus ne moins se treuue en luy la parfaictement quarree: car si l'on mesure depuis la plante des pieds jusques au plus haut de la teste, & que lō tire vne pareille ligne par dessus ses mains estēdues, lō trouuera que ceste là sera autant large que l'autre est lōgue, & que lō en pourra former le quarré parfaict aussi bien que des choses plattes esquarries au moyē de la reigle. Si dōc nature a en telle sorte cōposé le corps de l'hōme, à sçauoir que tous les mēbres correspondēt par proportions à sa juste figure: il semble que les antiques n'ont sans bōne cause ordōné que pour rēdre les ouurages en perfectiō, toutes les especes de mesure y estans requises, ayēt en chacū de leurs membres vne conuenance legitime: & pourtant quand ils enseignoyent les ordres qui se doyuēt suyure en tous edifices, leur plaisir estoit que cela s'obseruast singulierement en la structure des Temples, ausquels on void à perpetuité quelles louanges ou vituperes lon doit donner aux ouuriers qui en ont eu la conduite.

Ces antiques calculerent sur les mēbres du corps de l'homme, les raisons des mesures lesquelles semblent estre necessaires en toutes manieres d'ouurages, cōme sōt le poulse, le palme, le pied, & la coudee: puis les partirent en nombre parfaict, que les Grecs appellēt Teleion, c'est à dire fini. Or est ce nombre, celuy de dix, qui fut premierement inuenté sur les doigts des mains, dōt a esté tiré le palme, & du palme le pied : consideré que comme Nature a mis dix doigts en icelles deux mains, ainsi fut ce le plaisir de Platon que ce nōbre tinst le lieu de l'entier. veu mesmement que
la di-

la dixaine s'accomplit par vnités simples, que lesdits Grecs appellent monades:& incontinent que lon en veut faire onze ou douze,telles sommes ne peuuent estre parfaictes,pource qu'elles passent outre iusques à ce qu'elles arriuent encores à vne autre dixaine,dont les choses vniques ne sõt sinõ partie. Toutesfois les Mathematiciẽs disputans au contraire, ont dit que le nombre de six est le plus accompli, consideré qu'il se diuise en six partitions conuenables à leurs sentences : & comptent pour vn sextant vn, pour vn triẽt deux,pour vn semisse trois,pour vn besse (autremẽt Dimœron)quatre, pour vn quinterne(aussi appellé Pentamœron) cinq,& six pour le parfaict, d'autant qu'il croist & s'augmente en nombrant: au moins qui met vn asse auec ce six, il en fait ce qui est dict Ephecton,qui vaut autant que plus de six: mais quand ils sont paruenus iusques à huict, à raison qu'il y a vne tierce adjoustee,ils le nomment Tiersan, & en grec Epitritos : auquel adjoustant de rechef vn autre demi,dont ils font neuf, cela se dit entr'eux sesquialter, & parmi les Grecs Hemiolios. Consequẽment apres y auoir adjousté deux parties pour arriuer à la dixaine,ils le disent Epidimœron. L'onze pour amour qu'il y a cinq adjoustés, ils le nomment quinterne,& au langage des Grecs Epipentamœron. Puis le douze, en consideration qu'il est composé de deux nombres simples,ils le baptisent Diplasion.

Or pource que le pied de l'hõme est aussi grand que la sixieme partie de sa hauteur, & que tout corps bien formé aduient iustement à ce nõbre,ces Mathematiciẽs ont voulu que ce fust le parfaict.Apres ils aduiserent que la coudee contenoit six palmes,qui sõt vingt & quatre poulces:& de cela sẽble que les cités de Grece se soyent voulu seruir,veu mesmement que cõme la coudee est de six palmes, tout ainsi ont elles vsé de diuisions de poids en leurs drachmes.Qu'il soit vray,lesdites cités ont des pieces de mõnoye d'airain,marquees à la façon d'asses, qui en valent iustement six des nostres,& les nõmẽt Oboles,ou aucunesfois quarts d'oboles, lesquels aussi aucunes d'entr'elles appellent Dichalces, & les autres Trichalces, qui se mettẽt en leursdites drachmes pour vingt & quatre grains.

Si est-ce toutesfois,que nos Romains ont de leur cõmencemẽt receu ce dix pour nombre antique,& voulurent que leur Denier fust du prix de dix Asses d'airain : qui a faict que la composition de ceste monnoye retient encores aujourd'huy le nõ de Denier,

I

& que sa quarte partie forgee pour deux asses, & le tiers d'vn Se-
nasile, a esté du depuis dite Sesterce. Puis quãd ils congnurēt que
ces deux nombres estoyent parfaicts, à sçauoir le six, & le dix, ils
les redigerēt tous deux en vn, & en firēt le tresaccōpli, qui est dit
Decussissexis, signifiant vn seizain. Mais leur auteur qui les meut
à ce faire, fut le pied:car quand lon a osté deux palmes de la cou-
dee, il reste seulement vn pied de quatre Palmes. Or ce palme
contient quatre poulces, & parainsi s'ensuit que le pied en a seize:
& le Denier d'airain autant d'Asses.

Si donques il est conuenable que la façon de nombrer ayt esté
trouuee sur les doigts des mains de l'homme, & que ces vnités di-
stinctes, quãd elles sont mises ensēble, sont vne somme ou mesure
correspondāte à l'espece vniuerselle du corps, il s'ensuit que nous
nous deuons ranger sur ceux qui ayans basti des Temples pour
les Dieux immortels, en ont tellement ordonné les parties, que
encores qu'on les desioigne de leurs proportions & symmetries,
puis qu'on les reünisse auec la totalité de la masse, leurs distribu-
tions ne laissent à se monstrer entieres.

Les commencements de ces edifices sont ceux par lesquels se
mõstre quelle deura estre leur forme totale, specialement par les
Antes que les Grecs disēt Naos en parastasi, c'est à dire Cōtreforts
ou Pilastres quarrés mis au lōg des murailles, & specialemēt sur les
coings: Puis les especes dont ils deuront estre, à sçauoir ou Prosty-
les, autrement ornés de colonnes en la face de deuãt: ou Amphi-
prostyles, à double reng de colonnes en ce mesme front: Peripte-
riques, ou garnis d'aisles dites promenoirs à l'entour de la nef.
Pseudodipteriques, qui signifient, sans aisles, ou n'ayãt que le sim-
ple circuït des murailles. Dipteriques, ou à doubles promenoirs
sous les costieres: & Hypæthriques, autrement exposés à l'air & à
la pluye, n'estans en rien couuerts par le milieu : de tous lesquels
seront cy apres les modes exprimees par les deductions que i'en
feray entendre aux lecteurs.

Le temple sera dit à Antes, quand il aura en son principal ren-
contre les contreforts qui enuironnerõt toute sa closture de mu-
raille, & entre lesdicts cõtreforts deux colonnes assises au milieu:
puis sur le faiste ou comble la symmetrie gardee suyuãt mes pre-
ceptes en ce liure. De cestuy-cy nous en auõs l'exemple aux trois
Fortunes, & par especial en celuy des trois qui est le plus prochain
de la porte Colline, maintenant dicte Salaria.

Le Proſtyle a toutes les particularités de celuy à Antes : mais il a d'auantage deux colonnes contre les pilaſtres des coins, & ſon Architraue pardeſſus, ne plus ne moins que le deſſuſdit : puis encores eſt decoré d'vne autre aſſiſe ſur chacune areſte de ſes encoignures. L'exemple de ceſtuy là eſt en l'iſle du Tibre, au temple de Iupiter & Faunus.

L'Amphiproſtyle auſſi a tous les ordres de ce Proſtyle, & oultre plus a en ſon fons ou poſtique, des colonnes, & ſon faiſte propre, ainſi qu'il ſera dit.

Le Peripterique ſera celuy qui en ſes deuant & derriere aura ſix colōnes, & ſur les coſtés onze, à cōpter celles des coins, & que ces colōnes ſerōt aſſiſes de ſorte qu'il y ayt autant de diſtance depuis les murs de toutes parts juſques à elles, que la grādeur de l'ētrecolōne ſe pourra eſtendre, & ce pour faire vn promenoir à l'ētour de la nef, cōme il y a au Portique ou gallerie de Metellus dediee à Iupiter Stator, en ceſte là d'Hermodius, & en celles de Marius cōſacrees à l'Hōneur & à la Vertu, qui furēt faictes par vn certain Mutius, lequel n'y voulut point mettre de fons à mur razé.

Le Pſeudodipterique eſt de tel art, qu'en ſon commencemēt & en ſon bout il y a huict colōnes, & quinze ſur les coſtés, à cōpter celles des coins. Les murailles de la Nef ſont directement oppoſites aux quatre colonnes du milieu, poſees tāt audit cōmēcemēt qu'en ſon bout : & depuis le tour de la muraille juſques aux pieds deſdites colonnes, y a autant d'eſpace, comme contiēt la lōgueur de deux entrecolonnes. Nous n'auons point de monſtre de cecy en ceſte ville, mais il s'en treuue en Magneſie en Aſie, au Temple de Diane edifié par Hermogenes Alabandus, & en celuy d'Apollo, faict par vn maiſtre qu'on nommoit Amneſtus.

Le Dipterique eſt octaſtyle, c'eſt à dire à vn reng de huict colōnes tant en ſon principal rencontre qu'en ſon fons : & enuiron le tour de ſa Nef à double ordre d'icelles colōnes, ne plu. ne moins que le Temple de Quirinus, baſti à la façon Dorique, & celuy de Diane en Epheſe, edifié à l'Ionique par Cteſiphon.

L'ypæthrique auſſi eſt decaſtyle, pource qu'il a dix doubles colōnes arrēgees en lignes droites, tāt en ſō frōt qu'ē ſon poſtique : & au demourant contiēt toutes les particularités du Dipterique : mais dauantage a encores en ſa Nef dedans œuure, d'autres colonnes reculees du circuït de la muraille, comme ſi c'eſtoit pour vn Portique ou Periſtyle. Le milieu de ce baſtiment eſt expoſé

I ij

à l'air, sans aucune couuerture: & si y a deux portes pour entrer & saillir tant par deuant que par derriere. L'exemple de cestuy-là n'est point en Rome, mais en Athenes au temple de Iupiter Olympique, où il est seulement octastyle, autrement à huict colonnes de rang.

Des cinq especes de bastiment. Chap. II.

IL y a cinq manieres de bastir Temples, qui se nomment en termes propres, Pycnostyle, c'est à dire fort peuplé de colonnes. Systyle, qui n'en a pas tāt du tout. Diastyle, estant plus au large, & dont les colonnes sont plus clair semees qu'il n'est requis. Arœostyle, qui en ses entrecolonnes à l'espace de trois diametres par embas: & l'Eustyle, c'est a dire deuëment & par juste distribution enrichi d'icelles colonnes.

Le Pycnostyle est celuy dont les colonnes sont si pres à pies, qu'en leur entredeux il n'y a que l'espace d'vn diametre & demi de l'vne d'elles, comme lon void en celuy du diuin Iule Cesar, ou en cestuy-là de Venus assis au marché dudit Cesar, & en quelques autres qui se treuuent ordonnés en ceste mode.

Le Systyle est celuy en l'entrecolonne duquel y a la distance de deux diametres, & dont les plinthes de leurs bases sont aussi grands que cest espace, comme il se void au temple de Fortune cheualeureuse, situé pres le Theatre de pierre, & en plusieurs autres qui ont esté ainsi edifiés.

Ces deux genres ou especes de bastiments sont vicieuses. La raison est, que quand les Dames ou bourgeoises ont monté les degrés pour y aller faire leurs prieres, elles ne peuuent passer par les entrecolonnes se tenans par les mains, si elles ne tournoyent l'vne apres l'autre. D'auantage la veuë de la porte est obscurcie par la pluralité des colonnes, aussi sont bien les representations des Dieux, & (qui pis est) lon ne se peut bonnement promener à l'entour, à cause que le passage est trop estroit.

Mais pour faire le Diastyle, il faut proceder en ceste sorte. Nous pouuons mettre en l'entrecolōne l'espace de trois de leurs diametres, ainsi que lon a faict au temple d'Apollon & de Diane. Mais je dy que ceste ordonnance porte quant & soy grāde incommodité,
à sçauoir

à sçauoir que les Architraues s'en rompent en peu de tēps, pour l'amour de la grandeur des interualles ou diſtāces des colonnes.

Pareillement ſi nous faiſons nos temples Areoſtyles, il ne ſera permis d'vſer d'Architraues de pierre ny de Marbre, mais cōuiēt en leur lieu ſe ſeruir de bons gros ſommiers de charpenterie.

Les proprietés de ces Temples ſont Baryces, & Barycephales, c'eſt à dire larges & eſtroites, [meſmes où les voix des Chantres ſe rendent reſonnantes ou debiles.] L'on enrichit leurs cōbles de terre cuitte eſmaillée, ou de placques d'airain dorées par deſſus à la mode Tuſcane, ainſi que lon void aux Temples de Ceres & Hercules, ſitués pres du grand Cirque, autrement place où lon jouë les ieux, & pareillement au Capitole de Pompee.

Maintenant il me faut parler du baſtiment Euſtyle, qui, eſt le plus receuable entre les autres, & duquel les raiſons ſont plus apparentes, tant pour la commodité des perſonnes, que pour ſa bōne grace, & fermeté durable.

Ceſtuy-là en ſes entrecolōnes doit auoir l'eſpace de deux diametres d'icelle, & vne quarte partie d'auantage. Mais l'entrecolonne du mylieu, qui ſera tāt audeuant qu'au derriere, deura porter trois diametres d'eſtendue. Ce faiſant, l'ouurage s'en monſtrera plaiſant à l'oeil, l'entree & l'iſſue n'en ſeront point empeſchees, & le promenoir d'alentour de ſa Nef en aura beaucoup plus belle apparence.

Pour en venir donc à la practique, il faudra beſongner comme s'enſuit. Si le front ou deuāt de ce Temple, ſelon la largeur qu'on luy voudra dōner, doit eſtre Tetraſtyle, c'eſt à dire enrichi de quatre colonnes, l'ouurier compartira ceſte largeur en onze portiōs & demie, non compris en ce les ſaillies des baſes ſur les coins.

S il doit eſtre de ſix colōnes, ceſte largeur ſera diuiſee en dixhuict

Si lon y en veut huict, diuiſez la en vingtquatre & demi.

Apres, ſoit que lon face ledict Temple de quatre, de ſix, ou de huict colonnes de front, prenez l'vne de ces partitions, & ceſte-là ſeruira de Modele pour vous monſtrer combiē de groſſeur chacune de vos colonnes deura auoir par le bout d'embas.

Tous les entrecolonnes, excepté ceux du milieu, deuront auoir (comme dit eſt) deux diametres auec vne quarte partie. mais leſdits du milieu, tāt du front comme du fonds, auront trois Modeles tous entiers.

La hauteur d'icelles colonnes ſera juſtement de huict diametres

I iiij

tres & demi:par ainsi moyennant telle diuision, les entrecolonnes
& les hauteurs de leurs tiges auront leurs mesures conuenables.
Nous n'auons point d'exemplaire de ce bastiment dedans Romme, mais il y en a vn en Asie en l'isle de Teo, lequel est octastyle,
& dedié au Dieu Bacchus.

L'Architecte qui premierement inuenta ces symmetries, fut
Hermogenes, lequel aussi trouua la raison de l'ordre Octastyle, ensemble du Pseudodipterique. Et qu'il soit vray, il osta de la composition d'un temple Dipterique, trente & huict colonnes interieures, tellement qu'il rendit les frais moindres de beaucoup, & l'ouurage plustost expedié: encores (qui plus est) en ce faisant il practiqua grande espace & bonne aisance pour le milieu de la nef, &
si la decora d'vn beau promenoir tout à l'entour : & toutesfois la
belle apparence n'en fut en rien diminuee, ains par distribution
prudente conserua la dignité requise, sans que lon peut dire qu'il
y eust rien de trop ny de trop peu.

La raison de l'ordre Pteromatique, & la disposition des colonnes enuiron la Nef d'vn Temple, fut premieremēt inuentee, à fin
que pour la beauté des entrecolonnes l'apparence s'en monstrast
plus somptueuse & magnifique: puis d'auātage à ce que si vne rauine de pluye venoit à surprendre vne multitude d'hōmes dedās
le Temple descouuert par le milieu, ils peuuent sans sortir, se retirer & mettre à leur aise sous les voutes faictes à l'ētour de la Nef.

Voilà pourquoy ces choses s'obseruent encores en la disposition des Temples Pseudodipteriques, & pourtant est facile à cōsiderer que le susdit Hermogenes fit ses ouurages par vne bonne
industrie, accompagnee de merueilleuse viuacité d'esprit, & qu'il
laissa les sources des fontaines où ceux qui viendroyent apres luy
pourroyent puiser les raisons de maçonnerie.

Pour les edifices qui seront Areostyles, faudra faire que la ligne du diametre des colonnes monte à vne huictieme partie de
leur hauteur.

S'ils sont Diastyles, chacune colonne se doit mesurer en huict
parties & demie, & luy en donner vne pour sa grosseur.

Aux Systyles faut compasser la tige de la colonne en neuf portions & demie, & l'vne de celles là sera pour sa grosseur.

En vn Pycnostyle, la hauteur de ses colonnes se doit diuiser en
dix, & en assigner vne à chacune pour sa juste grosseur.

Mais pour l'Eustyle soit la hauteur d'vne colōne partie en huict
egalités

egalités & demie, ne plus ne moins qu'au Diastyle:& l'vne d'icelle donnee à son diametre par le bout d'embas : & par ce moyen lon trouuera facilement quelle deura estre la distance des entrecolomnes en chacune espece de bastimēt: car tout ainsi que ces espaces croissent entre lesdictes colonnes, en pareil doyuent estre par proportions augmentees leurs grosseurs par le bout d'embas. Et qu'il soit vray, si en vn Temple Areostyle la colonne estoit de neuf ou dix parties, elle se monstreroit trop maigre & trop debile, à raison que l'air passant à trauers les entrecolonnes, fait (ce semble à la veuë) consumer & diminuer la grosseur de leurs tiges: & au contraire si en vn Pycnostyle la grosseur des colonnes estoit d'vne huictieme partie de leur hauteur, elles se monstreroyēt par trop enflees & de mauuaise grace, pour amour de leur multitude, & le peu d'espace qu'il y auroit en leurs entrecolonnes. A ceste cause la raison veut que je poursuyue les symmetries de chacune espece de maçonnerie. Mais preallablement je diray qu'il faut tenir les colonnes des coins plus grosses que les autres d'vne cinquantieme partie de leur diametre, consideré que pour estre enuironnees d'air, elles s'en monstrent plus menuës aux regardans: & pour y remedier faut que lon subuienne par bonne practique à ce qui deçoit le regard des personnes.

Les retraictes ou rappetissements de ces colonnes par le bout d'enhaut se doyuent (à mon aduis) faire en telle sorte, que si chacune d'elles a depuis le fonds jusques à l'autre bout, enuirō quinze pieds de mesure, le diametre dudit fonds se doit diuiser en six parties, & de celles là suffira que le bout d'enhaut en ayt cinq.

De celle qui sera de quinze à vingt pieds, le gros bout deura estre parti en six egalités & demie, dont il en faudra donner cinq & demie au bout d'enhaut.

D'vne autre qui auroit de vingt à trente pieds, soit diuisé le diametre par embas en sept portions & demie, desquelles on en baillera six & demie au bout d'enhaut, & ce sera son rappetissement conuenable.

Quand il s'en presentera de trente à quarante pieds de hauteur, diuisez leur bout d'embas en sept parties & demie, puis dōnez les six & demie à celuy d'enhaut, & ainsi vos colonnes auront bonne retraicte.

Mais si vous en trouuez de quarāte à cinquāte pieds, il vous faudra cōpartir leur diametre en huict diuisiōs, dōt vous en dōnerez

I. iiii

les sept à la retraicte du bout d'enhaut, & ce sera droictement ce qui luy appartient.

Au demourant, s'il est que lon vous en baille de plus hautes, il vous faudra faire leurs rappetissemens à l'equipollent, suyuant ceste raison. Toutesfois quand les colonnes sont si grandes: par la grande estendue de leur hauteur elles deçoyuent la veuë des hommes qui les regardent encontremont: parquoy les bons ouuriers y adjoustent des temperatures selon le deuoir, d'autant que l'œil ne cherche sinon que la beauté: & si lon ne satisfait à son plaisir, par additions conuenables, à fin que ce en quoy il est abusé, soit rendu plus aggreable par bonne industrie, son regard s'en reuient fasché, & luy semble l'ouurage vague, mal conduit, & de mauuaise grace.

Or pour faire le renflement du milieu des colonnes, que les Grecs nomment Entasis, j'en monstreray en mon dernier liure la figure, & enseigneray tout d'une voye par quelle practique ce renflement se doit faire delicat, & de proportion conuenante.

Digression tresutile, par laquelle Philander explique fort diligemment tout ce qui concerne le faict des colonnes & de la trabeation, à fin d'auoir le vray sens du troisieme chapitre suyuant.

D'AVTANT que tous ceux qui sont aucunement versés aux ornemens des bastimens, bailleront tousiours le premier lieu aux colónes & à ce qu'ô leur met sus, & que le chapitre precedent & le suyuant ne parlét presque d'autre, j'ay estimé que ie ne feroy' pas mal, si ie declarois icy le plus briefuement que ie pourray, tant ce que les autres ont trouué sur ceste matiere depuis Vitruue, que ce que i'en ay moy mesme peu remarquer és ouurages des anciens. Ayant donques jetté les fondements tresfermes & tressolides, & marqué les interualles des colonnes, il faut dresser des petits murs, (lesquels, peut estre, nous ne ferons pas mal d'appeller petits autels, à cause que ces murs ressemblent des autels:) & ce feront ces murs qui soustiendront les co-

les colonnes. Or cela ne se peut commodement faire, que premieremēt nous ne soyons resolus quelle façon de bastiment nous voulons faire. Donques, à l'imitation des autres, nous diuiserons en cinq especes tout ce qui concerne la colomnaison & trabeation, & aussi le marrain (sous ces mots sont aussi entendus le plācher, & tout le bastiment de dessus, soit qu'on l'appelle toict, ou paué, ou bien cornice.) Ainsi donc la premiere & la plus simple, sera la Tuscane, la seconde la Dorique, la troisieme l'Ionique, la quatrieme la Corinthienne, & la derniere l'Italique, qu'on appelle aussi composee. De laquelle combien que Vitruue n'en parle point, nous essayerons neantmoins d'expliquer brieuement ce que nous en aurons leu & veu. Nous parlerons donc premierement de la Tuscane, & puis des autres selon leur ordre. Il faut incontinent, sur la terre ferme, bastir ce petit mur que les Grecs appellent Stylobate, pource qu'il souftient les colonnes. Ce Stylobate se fera en ceste sorte: Autant large que sera le plinthe du soubassement, autant large faut-il faire vn quarré de tous costés, auquel par apres, pour base & pour cornice, seront adioustees deux bandes, la dessus & la dessous, aucunement forieétees. Et pource que nous auons deliberé d'adiouster les figures, nous commencerons par ceste-cy.

Stylobate ou piedestal Tuscan.

Apres le Stylobate suit la base, laquelle sera aussi haute, comme sera espais le moyen tailloir bas de la colonne. Ceste hauteur se diuisera en deux: la basse sera pour le plinte, qui sera formé auec le compas: l'autre se subdiuisera en trois, dont les deux seront baillees pour le bozel. La troisieme se ra pour le limbe ou aneau auec l'apophyge. Lesquelles parties, combien que proprement elles soyent parties du tailloir, neantmoins en ceste espece Tuscane elles sont tenues pour partie de la base: mais aux autres especes non pas ainsi.

Le tailloir, c'est à dire la colonne, doit estre posee à niueau sur la base, & faut qu'elle soit six fois aussi haute qu'est sa grosseur par le bas. Or a elle au dessus l'astragale, & l'apophyge, j'entens l'a-

Base Tuscane.

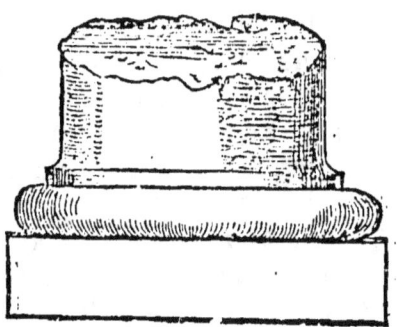

neau: mais il faut faire l'astragale deux fois plus grãd que n'est l'apophyge. Et toutes les deux non plus grandes qu'est la moitié du bout d'enhaut du chapiteau. Sur la colonne faut mettre le chapiteau, le forgettement duquel responde à l'apophyge du tailloir d'ẽ bas, aussi haut qu'est la moitié de la grosseur de la colonne par le bas. Ce chapiteau se divise en trois parties. La plus basse est pour le gorgerin, que les Grecs appellent hypotrachelium: celle du milieu se subdivise en quatre parties, dont les trois serõt pour l'Echine: la quatrieme pour l'anneau, c'est à dire pour la reigle. Ce qui est du chapiteau, c'est le plinthe faict au compas, aussi bien que le plinthe de la base.

Chapiteau Tuscan.

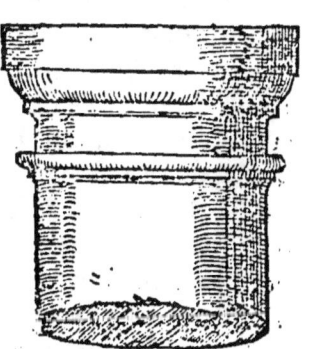

L'architraue suit, appellé epistylium, pource que c'est ce qui se pose premierement sur le chapiteau de la colonne. L'architraue sera aussi haut que le chapiteau: mais pour la bande ou tenie, on y adioustera la sixieme partie d'iceluy. Sur l'architraue se met le Zophore ou frise, de mesme espaisseur, qui est le lieu de la trauaison, & qui represente les poutres couuerts. La cornice s'attribue le dessus de la trabeation, laquelle j'estime representer le pauement, ou plustost le toict souspendu, de mesme espaisseur que l'architraue. Mais quand elle sera partie en quatre parts, la plus basse & la plus haute seront pour les cymaises, qui auront leur grauure peculiere & differente des autres.

La

La cornice Tuscane, le Zophore, & l'architraue.

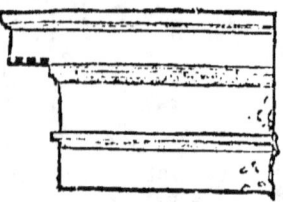

La couronne se fera des deux parts du milieu, au menton de laquelle on grauera trois caneleures. Icelle couronne en ceste espece & aux autres sera foriettee pour le moins autant qu'elle est haute.

Il ne sera hors de propos, ayant mesuré chacune partie, de dire leur nom & leur ordre en chaque espece de colonne, & descrire les figures entieres, autant que la petitesse du volume le pourra permettre, à celle fin que le lecteur en puisse tirer du fruict. Les noms donques & l'ordre des parties de la colonne Tuscane sont premierement de la trabeation, la cymaise, la couronne, la cymaise, le Zophore ou frise, la tenie ou bande, l'architraue. Du chapiteau, le plinthe, l'echine, l'aneau, l'hypotrachelium ou gorgerin. De la colonne, l'astragale, l'apophyge superieure auec le limbe, car l'inferieure va auec la base. De la spire ou base, l'apophyge auec son limbe, le tore, le plinthe. Du stylobate ou piedestal, la tenie ou bande pour la cornice, le quarré parfaict & la bande pour la base.

Iusques icy en escriuant j'ay suyui l'ordre qu'on a accoustumé de suyure en ba-

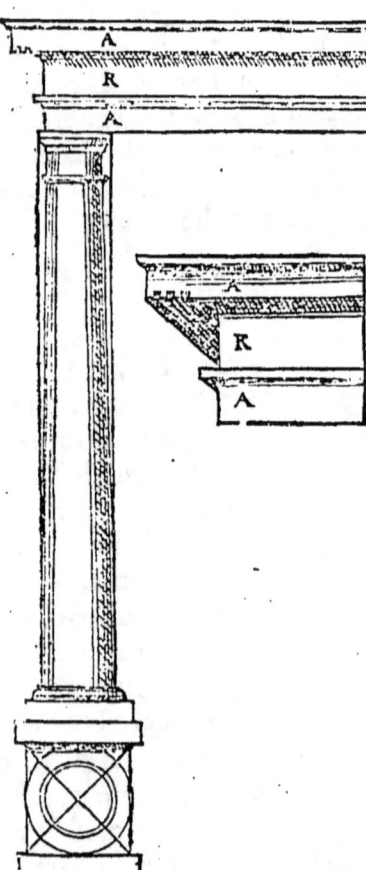

L'entiere colonnaison Tuscane auec sa trabeation.

K ij

stiffant, à fin d'enseigner en quelle façon l'ouurage s'esleue depuis terre, & comme il croist par ses parties: Maintenant, changeant d'ordre, ce que j'ay dit en l'espece Tuscane, commençant par le bas, & finissant par le haut, aux autres quatre ie viendray du haut en bas, commençant à la haute trabeation, ou pauement, ou toict (car, comme i'ay dit, ie pense que la trabeation soit la representation d'vn toict deprimé ou soustenu,) c'est à dire par la cornice: car ainsi l'auons nous appellee pour la distinguer: d'autant que la couronne, (mot duquel vse Vitruue) est vne partie de la cornice. Donques la cornice Dorique est composee de la couronne & de la sime, haute de la moitié de l'espaisseur de la colonne (j'enten tousiours du bas d'icelle colonne) y adioustant vne huictieme partie, pour faire le filet ou reigle de la sime. Icelle sime, laquelle (si je ne me trompe par trop) represente les tuiles, ou la suggronde ou seueronde, à la moitié de la hauteur: l'autre moitié, si elle est diuisee en cinq parties, les trois seront pour la couronne, au menton de laquelle on creusera vne seule canelure, que Vitruue appelle Scotia: ce qui aussi s'obseruera aux trois autres especes. Des deux autres parties, l'vne sera pour la cymaise superieure, l'autre pour l'inferieure. Les triglyphes, (lesquels auec les metopes tiennent le lieu du Zophore, & representent les testes des cheurons à trois poinctes, trauersés par la paroy sur l'architraue, comme les metopes representent les entredeux, & qui sont couuerts aux autres especes comme d'vne table continuelle) seront hauts comme les trois quarts de l'espaisseur de la colonne, & larges comme la moitié. Ceste largeur se diuise en douze parties; desquelles les deux extremes sont des demi canelures: des autres dix on en baillera six aux stries (nous sommes contraints icy, pour parler plus clairement, abuser du nom de strie: car Vitruue les appelle femora, ou cuisses.) Les quatre qui restent seront baillees aux canelures cauees à angle de norme. De ces canelures sont nommés les triglyphes: car ils sont composés come de trois rayons ou grauçures, sçauoir est des deux du milieu entieres, & des deux demies creusees deça & delà. Or se font ces triglyphes en ceste maniere. On façonne vne cuisse au milieu large de deux parties, & à droit & à gauche on creuse à angle de norme des canelures de mesme grosseur que ladite cuisse: puis de costé & d'autre des autres cuisses non moindres que la premiere: apres cela des demi canelures occupent les deux extre-

mes-

mes parties. A Peruse, en vne fort vieille porte, au lieu de triglyphes j'ay veu des hexaglyphes engraués, ayās des chapiteaux Ioniques, estrecis vers le faiste : les parties extremes estoyent occupees, non par des demi canelures, mais par des cuisses. Ce que j'ay voulu remarquer, non pource que j'approuue telle chose, que pour satisfaire à quelques antiquaires, s'il les faut ainsi nommer, qui font grand cas des choses rares, quoy qu'elles soyent faictes contre le deuoir. Quant à moy, je n'ay iamais peu estre idolatre de l'antiquité telle quelle. Ie fay bien grand cas de l'antiquité, mais par tel si, qu'il n'y ayt rien de mal faict ny contre raison. Entre les triglyphes il faut laisser aussi large interualle cōme ils sont hauts : car ainsi se fera vn quarré parfaict, qu'ils appellent metope, pource qu'il est entre deux opes : ainsi appellent-ils les licts des cheurons ou des aix, c'est à dire le lieu où ils se reposent & sont assis. Les metopes sont ou pures, ou enrichies de plats & de testes de Taureaux, qui ont leurs cornes liees auec des cheuelieres, ayans des fleurs pendantes, des feuillages & des fruicts, ou des perles, quelquefois aussi des rubens ou bādelettes. Quelquesvns lesont enrichis d'autre façō.

Cornice, Zophore, & architraue Doriques.

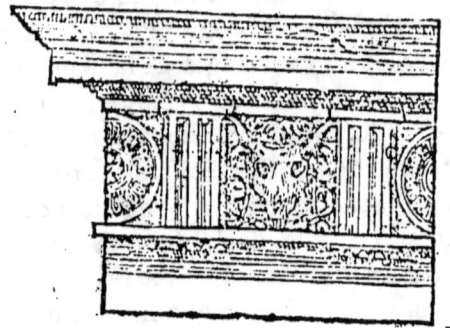

Chapiteau Dorique.

Sur les triglyphes est la tenie, laquelle, encor qu'elle forjecte, quād elle a atteinct leureau, saillant aucunement & s'esleuant, elle leur est en guise de chapiteau. Entre les triglyphes & l'architraue est la tenie, haute de la septieme partie de la moitié de la grosseur de la colōne : mais l'architraue est de la hauteur de toute la moitié

de la grosseur de la colonne. La sixieme & plus haute partie d'icelluy est occupee par six gouttes, respondans chacune à chaque triglyphe : lesdittes gouttes en forme de toupie renuersee : & la reigle ou filet, d'où ces gouttes dependēt, est la quarte partie d'icelles. Du forjectement de la cornice, nous en auons parlé vne fois pour toutes en la Tuscane, & ne le repeterons plus.

La hauteur du chapiteau Dorique sera la mesme que celle du Tuscan, & la distribution semblable, en plinthe, echine, & hypotrachelium, mais plus subtile : Car sa partie la plus haute se doit partir en trois, desquelles les deux seront pour le plinthe : de la troisieme diuisee en trois les deux feront la cymaise : celle qui reste sera la reigle ou filet de la cymaise. La partie du milieu est pour l'echine : lequel quand tu auras diuisé en trois parties, il en retiendra deux pour soy, la troisieme sera pour trois anneaux pareils. Nous auons dit, que l'hypotrachelium est la troisieme basse partie du tout.

La base Dorique.

La colōne a l'astragale, & les apophyges superieure & inferieure. Elle est sept fois aussi haute, qu'est gros le tailloir d'embas : & la base est aussi haute, qu'est la moitié de la grosseur dudit tailloir : & se diuisera en trois parties egales. La basse sera pour le plinthe : les autres trois se diuiseront en quatre, desquelles l'vne sera pour le tore superieur : les autres estans diuisees en deux parties egales, l'vne sera pour le tore inferieur, l'autre pour le trochile ou scotie. Des septiemes parties de ceste-cy soyent faites les deux reigles qui l'éclosent. Or la faut-il creuser tellement, que quand la colonne sera posee sur la base, l'anneau ou limbe de l'apophyge responde au niueau d'icelle, à fin qu'elle ne passe point par delà le solide. Et cecy sera pour ceste espece. Mais quand il y aura deux trochiles, comme il se void aux suyuantes, il faudra aduiser que le creux de l'infe-

l'inferieur responde à la reigle inferieure, & celuy du superieur à la superieure.

Le piedestal ou stylobate Dorique.

Le stylobate ou piedestal, sera de proportion diagone, c'est à dire, aussi haut qu'est la ligne diagonale tiree de l'angle du plinthe à son angle opposite en vn quarré de costés egaux faict & imaginé de costés egaux à la largeur dudit stylobate. A ceste hauteur seront adioustees deux cinquiemes parties pour la cornice & base. La cornice sera diuisee en trois parties: dont les deux seront donnees à la cymaise auec son filet, qui est la troisieme partie d'icelle: La partie qui reste sera donnee à l'astragale & à son filet ou reigle, qui sera aussi la troisieme partie d'iceluy. La base estant diuisee en deux parties, l'vne sera pour le plinthe: l'autre sera diuisee en deux, dont l'vne sera pour le tore: l'autre estant diuisee en trois, l'astragale en occupera les deux, & la reigle ou filet la troisieme.

Le nom & ordre des parties de l'espece Dorique sont celles-cy. De la trabeation, la reigle ou filet, la sime; la cymaise su-

L'entiere colomnaison de la colonne Dorique, auec sa trabeation.

périeure, la couronne, la cymaise inferieure, la tenie où sont les testes des triglyphes, les triglyphes auec les metopes, la tenie, les reigles en l'architraue, d'où pendent six gouttes : Du chapiteau, la reigle ou filet, la cymaise, le plinthe, l'echine, les trois anneaux, l'hypotrachelium, qu'aucuns appellent gorgerin : De la colonne, l'astragale, l'anneau superieur auec l'apophyge, l'apophyge inferieure auec l'anneau : De la base, le tore superieur, la reigle ou filet, le trochile ou scotie, la reigle ou filet, le tore inferieur, le plinthe : Du stylobate & de la cornice, la reigle, la cymaise, l'astragale, la reigle, le quarré diagone : De la base, la reigle, l'astragale, le tore, le plinthe.

S'ensuit la troisieme espece, qui est l'Ionique, en l'explication de laquelle il ne nous sera pas permis de commencer par le plus haut de la trabeation, c'est à dire par la cornice, comme nous auons faict en la precedente : mais à cause que l'architraue, c'est à dire l'epistyliū, est l'eschantillon duquel nous nous seruirons pour mesurer les autres parties, il nous est force de commencer par là. La consideration de l'architraue Ionique n'est pas simple : Mais il faut prendre sa hauteur de la hauteur de la colonne. Comme cela se fait, Vitruue l'a escrit au chapitre precedent, tellement que c'est autant d'espargné pour moy. Ayant dressé comme il faut la hauteur de l'architraue, selon que Vitruue l'ordonne, il la faudra diuiser en sept parties, desquelles l'vne sera pour la cymaise. Les six parties qui resteront, se distribueront en trois bandes, desquelles l'vne en aura trois parties, (& la grosseur de celle-cy doit respondre à la grosseur du tailloir haut de la colonne.) La moyenne en aura quatre. La plus haute, (qui sera aussi grosse qu'est gros le tailloir d'embas,) en aura cinq. Ainsi les parties de l'architraue, sans la cymaise, seront douze, La trauaison, autrement appellee zophore, (qui se fait quand les testes des cheurons sont couuertes comme par vne table continuelle) si elle est simple, il la faudra faire moindre d'vne quarte partie que l'architraue : mais si elle est grauee : il la faudra faire plus grande d'vne quarte partie. Et la cymaise sera haute d'vne septieme partie d'iceluy. Sur la cymaise faudra poser la dentelle de la cornice : ainsi s'appelle la bande qui est coppee à façon de dents, qui representent les restes des aix, La hauteur des dents, (nous les appellerons ainsi, pour plus facilement enseigner) sera deux fois plus grande que leur largeur. L'espace creux, qui est laissé entre deux, sera plus haut

que

que large d'vne tierce partie. A iceluy on adioustera la cymaise, qui sera haute d'vne sixieme partie d'iceluy. De la cornice, qui est plustost le paué ou le toict, la coronne sera telle comme est la moyenne bãde de l'architraue, qui aura sa cymaise de la hauteur de la quatrieme partie d'iceluy. La sime, qui s'adiouste à la coronne, sera plus haute d'vne huictieme partie, & la reigle ou filet à icelle adiousté, sera la sixieme partie dicelle,

La cornice Ionique, le Zophore & l'architraue.

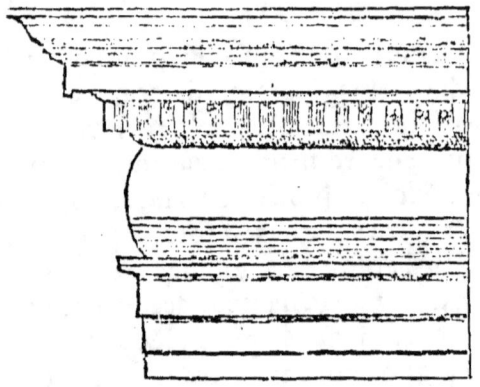

La volute Ionique compassee comme il faut.

Le chapiteau Ionique sera aussi haut, qu'est grosse la troisieme partie du diametre de la colonne par le bas. Le front de l'entablement, outre la cymaise aura sa largeur pareille à tout le diametre: mais à ceste largeur diuisée en dixhuict parties, on adioustera de costé & d'autre la moitié d'vne partie, pour le foriectement de la cymaise, si que en tout il y aura dixneuf parties. Là quãd tu te seras retiré en la part interieure, de la largeur d'vne partie & demie, il faudra laisser cheoir vne ligne perpendiculaire (Vitruue

l'appelle Cathete) haute de neuf parties & demie. D'icelles la plus haute sera de l'entablement, mais de la demie se fera la cymaise. Reste la volute, de laquelle la delineation que Vitruue en auoit faict, est perdue: tellement qu'il a falu que plusieurs ayent

L

trauaillé à la compasser & arrondir. Leon Baptiste Albert (que je sçache) a esté le premier qui est entré en ce cōbat, en son septiesme liure de l'art de bien bastir. Albert Durer a esté le second qui est entré en lice, tous deux braues guerriers. Le dernier de tous, qui s'est attacqué à ce mōstre, ç'a esté Sebastien Serlio, qui est celuy qui m'a appris les premiers rudiments de cest art, & lequel on pensoit bien qu'il en deust venir à bout. Mais, apres auoir baillé beaucoup d'atteinctes à ce monstre, si l'a-il laissé encor respirant, & leuant ses membres, quoy qu'à peine: si que si on le laisse ainsi, il est à craindre qu'il ne se releue, & se roidisse, & se vante que iusques icy il n'a peu estre compassé. Nous essayerons, si nous pouuons venir à bout de l'acheuer de vaincre, pendant qu'il est encor foible des coups qu'il a receu, & si de cecy nous deuons attendre quelque remerciement des lecteurs. Que s'il ne succede, pour le moins auray je ceste consolation, que ces forts & vaillans combattans sont aussi sortis du camp sans auoir acheué la victoire. Et en ces choses ardues & difficiles, c'est beaucoup que d'auoir voulu vaincre. La volute donc, si je ne me trompe, se pourra bien façonner au compas, en ceste maniere. Ayant diuisé ce qui restoit de la ligne perpendiculaire, apres auoir tracé l'entablement, ou tailloir que les Latins nomment *Abacus*, l'ayant, dis-je diuisé en huict parties, en la cinquieme nous descrirons vn cercle, qui sera appellé œil: si que au dessus d'iceluy oeil il y ayt quatre parties, & au dessous trois. La circonference de ce cercle se diuisera en huict parties egales, par lesquelles on tirera autant de lignes. On descrira aussi le mesme cercle diuisé en vne autre feuille de papier, & la ligne de trois parties: puis tirant vne troisieme ligne depuis la haute perpendiculaire. jusques à l'extremité de la couchee, & mettant le poinct fixe du compas, au dernier poinct de la couchee, maine à l'autre poinct d'icelle (qui est au centre de l'œil) le poinct d'icelle, & le tourne jusques à ce qu'il ayt attainct la ligne, qui est tirée depuis la haute perpendiculaire jusques à l'extremité de la couchee. Ceste partie de cercle diuise la en six parties egales. Et depuis le poinct de la couchee, tire des lignes droites par ces six sections jusques à la perpendiculaire. L'interualle qui sera entre chacune, tu le partiras en quatre, tirant des lignes depuis la couchee jusques à la perpendiculaire, comme tu as faict aux six autres. Ayant tiré ces lignes, marque les poincts où elles touchent la perpendiculaire, & auec iceux distingue le

papier

papier estroit. Quand tu auras transporté ceste-cy à icelle vraye perpendiculaire, & que tu auras fiché vne aiguille au centre de l'œil, si que d'icelle on puisse tourner à l'entour, quelque part que ces poincts se rencontreront jusques à la fin, ils seront les termines de la volute, & designeront la grosseur de la courroye ou du baudrier, si tu aimes mieux ainsi l'appeller, qui s'estrecira tousiours jusques à la fin autant qu'il faudra. Reste maintenant à considerer les huictains du cercle, c'est à dire les huict lignes, esquelles nous auons dit que l'œil deuoit estre diuisé, & trouuer en icelles d'où c'est que le pied mobile du compas pourra tracer ses droites circinations de huictain en huictain. car de prescrire le lieu il n'est pas si aisé, veu que cela se peut faire en plusieurs lieux de la mesme ligne. De cecy puis-je aduertir, qu'on commence à l'octaue couchee intrinseque, & puis tirant en haut on fait sa circination par les autres huictains ou octaues.

Entre les volutes pendátes, de costé & d'autre, on engraue en l'echine des ouicules jusques au haut niuellement de l'œil, & des perles, entremeslant à chacũ deux verticilles, l'astragale, & quelquefois la cordelette, de la troisieme partie d'icelle. J'ay expliqué par mon discours le mieux qu'il m'a esté possible vne chose assez obscure: de telle façon, que ceux qui me liront congnoistrõt, que j'ay plustost cerché d'estre facile & aisé à entẽdre, que d'estre veu disert & eloquẽt. Que si nous auõs attainct ce poinct, que d'estre entendus de ceux qui sont versés en ces sciences, nous auõs aussi faict que ceux qui n'ont pas encor essayé à tracer des volutes, quand ils congnoistront que c'est, nous rendent tesmoignage, que nous en auons dignement parlé.

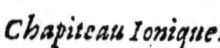

Chapiteau Ionique.

La colonne a son astralage, & ses apophyges auec leurs limbes, & est huict fois aussi haute que est gros son tailloir d'ébas. La base n'est pas plus haute que la moitié de la grosseur de la colonne. Laquelle estant par-

L ij

Base Ionique.

tie en trois, nous laisserons la plus basse au plinthe: les deux autres nous les partirõs en trois: desquelles ayans diuisé la plus basse en six, nous en baillerons vne à l'astragale inferieur: vne autre, diuisee en deux egales portions, sera pour les deux reigles ou filets qui enferment la Scotie, laquelle Scotie aura les quatre parts qui restoyent des six. La partie du milieu sera semblablement diuisee en six, l'vne desquelles sera pour l'astragale superieur. La Scotie superieure est fermee de deux reigles ou filets, desquels le plus haut n'est que d'vne partie, & l'inferieur seulement d'vne demie: Ainsi ceste Scotie aura trois parties & demie. De la troisieme & plus haute partie se fera le tore.

Stylobate Ionique.

Le stylobate sera en la hauteur, de porportiõ sesquialtere, c'est à dire d'ũ quarré de costés egaux & de la moitié d'iceluy. Mais dessus & dessous seront adjoustees des sixiemes parties pour la cornice & pour la base. Ce quarré, en ceste espece & aux autres, est tiré de la perpendiculaire du plinthe de la base. La cornice se diuisera en dix parties, deux desquelles seront pour la cymaise, vne pour la reigle ou filet, trois pour la courõne, deux pour la sime, vne deça & l'autre delà, pour les reigles ou filets. La base se partira en cinq parts. L'vne sera dõnee à l'astragale & au filet, qui aura la moitié d'icelle: la seconde à la sime reuersee auec son filet, qui en sera le tiers: La troisieme sera pour le torule: le plinthe occupera la quatrieme & cinquieme.

Nous

DE VITRVVE. 85

Nous compterons ainsi les noms & suite des parties de l'espece Ionique. De la trabeation, la reigle, la sime, la cymaise, la courone, la cymaise, le denticule, la cymaise, le Zophore, la cymaise: De l'architraue, la fascie premiere, la seconde, la tierce: du chapiteau, la cymaise, l'abacus, la volute, l'echine, l'astragale: de la colonne, l'astragale, l'apophyge superieure auec l'anneau: de la Base, le tore, la reigle, la scotie superieure, la reigle, l'astragale premier, l'astragale posterieur, la reigle, la scotie inferieure, le plinthe: du Stylobate, la cornice, & en icelle la cymaise, la courone, la sime: le quarré en proportion sesquialtere: de la Base, la reigle, l'astragale, la sime renuersee, le torule, le plinthe.

L'entiere colonnaison Tuscane auec sa trabeation.

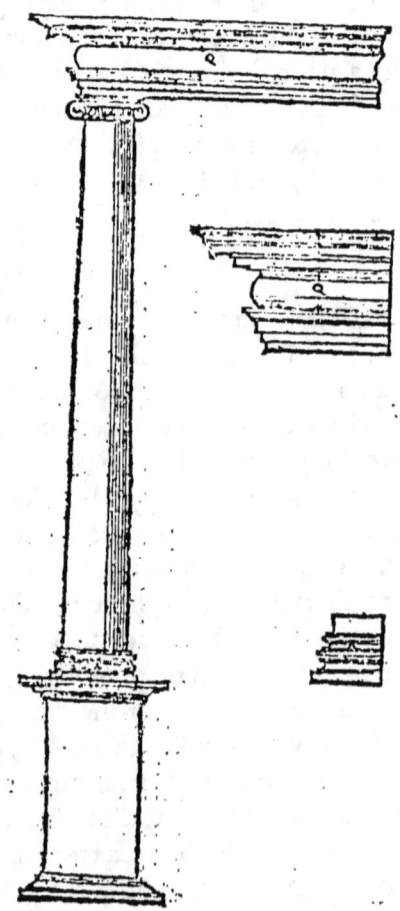

Il nous faut expliquer la quatrieme espece de nos colonnes, que nous auons appellé Corinthienne. Son tref, sa contignatiō, son paué ou toict, c'est à dire l'architraue, le zophore & la cornice, sont si semblables aux Ioniques, que qui les considerera, jugera plustost que l'vn est plus poli que l'autre, que non pas de dire qu'ils soyent differēts. Ce sont les mesmes parties, & la mesme mesure. Ceste difference y est, qu'en l'espece Corinthiēne, entre la couronne & le denticule est mis l'echine, aussi haut qu'est la premiere fascie de l'architraue, & sur ledit echine des ouicules, ou petits œufs graués, quelquefois entiers, quelquefois esmoussés

L iij

par le haut, auec des dards barbillōnés entrelaſſés de coſté & d'autre. Outre ce, ſous la haute faſcie de l'architraue, & ſous la moyēne ſont adjouſtés à chacune vn aſtragale, eſpais de la huictieme partie de ſa faſcie: mais en celuy qui eſt ſous la haute ſōt grauees des perles enfilees auec leurs verticilles: mais celuy qui eſt ſous la moyenne eſt comme vne cordelette.

La couronne Corinthienne, le Zophore, & l'architraue.

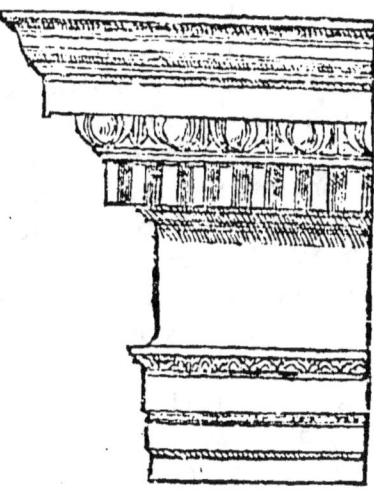

Le chapiteau Corinthien.

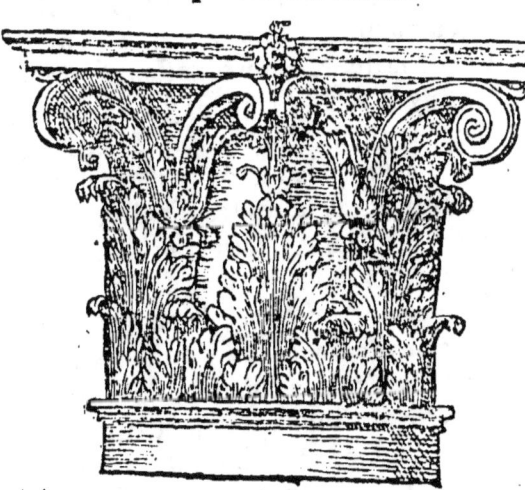

Le chapiteau Corinthien, eſt comme vn vaiſſeau fort haut qu'on auroit façonné, lequel peu à peu ſe dilate en largeur d'eſtroit qu'il eſtoit. Il reſſemble à vn panier, auquel l'abacus ou tailloir ſoit pour couuerture. Le bord de ce vaiſſeau renuerſé contre mont par ſon circuit, eſt egal en ſon amplitude & hauteur à la groſſeur de la colōne par le bas. Mais la largeur du fonds eſt auſſi grāde qu'eſt l'hypotracheliū ou eſtreciſſement du tailloir d'enhaut. Ce vaiſſeau eſtant reueſtu de feuilles d'acanthe, de hauteur, auec ſon tailloir, egalera la hauteur de la colōne. (nous ſuyuōs en cecy Vitruue,)
L'eſpaiſſeur du tailloir

tailloir ou abacus, sera la septieme partie de toute la hauteur. Mais d'iceluy parti en trois, les deux seront donnees audit abacus: & la troisieme sera laissee pour la cymaise auec sa reigle, qui est la demie partie d'icelle. Ce qui reste de hauteur, l'abacus estant faict, estāt mesuré & parti en trois, sera aussi reuestu de trois sortes de feuilles: car il y en a huict basses: il y en a qui s'esleuent jusques à deux parties, il en naist aussi des troisiemes des tiges, qui sont huict, mesurés à la hauteur des demi feuilles: les plus petites sont seize, qui appartiennent à l'abacus, c'est à dire qui reuestissent les villes ou tendons qui sont nés d'elles, & qui recueillent l'abacus. Cecy se void en plusieurs lieux, mais fort clairement au Pantheon, & au portique qui est deuant le temple Sainct Ange, lequel quelques vns estiment auoir esté de Mercure, les autres de Iunon, à cause que les temples de l'vn & de l'autre sont prochains, duquel quelques colonnes sont encor sur bout. Mais qui entendra l'architecture, jugera assez que ce portique est separé. Ces villes ou tendons, à fin que nous retournions d'où nous sommes sortis, se separent en deux, si que leurs parties les plus espaisses s'estendent à chaque angle de l'abacus, & font des volutes, c'est à dire des grāds lierres, qui sont huict en tout: car deux doyuent estre en chaque angle: mais les autres parties plus subtiles se doyuēt glisser sous les fleurs, (lesquelles grauees au milieu des fronts de l'abacus, occupent toute son espaisseur, estans renuersees contremont, & panchantes contre le front) & doyuent rendre autant de petites volutes, c'est à dire autant de petits lierres. Chaque front monstre deux feuilles basses: vne seulement de celles du milieu au niueau de la fleur, les autres estans sous les angles. Entre cestuy-cy & cestuy-là sort vn tige. Il y a quatre fleurs, chacune representee en chaque front courbé de l'abacus, qui (en ces chapiteaux que j'approuue sur tous autres) naissent des petits tiges apres les feuilles du milieu. Toutes les feuilles au circuit ont les bords contremont. Or comme il faut courber l'abacus, il se verra au quatrieme liure.

 La colonne est neuf fois aussi haute, qu'elle est grosse par le bas: & a l'astragale & les apophyges, auec leurs anneaux, comme n°· auōs dit aux autres. La hauteur de la base sera de la moitié de la grosseur de la colonne. Icelle sera diuisee en quatre parties, dōt l'vne sera pour le plinthe: les autres trois se diuiseront en cinq; dont vne partie sera pour le trochile superieur, l'inferieur sera

L iiij

Base Corinthienne,

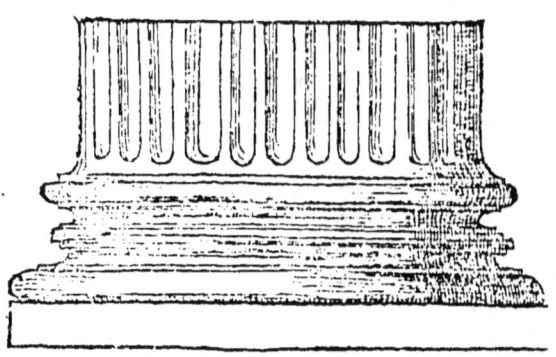

plus grand d'vne quarte. Ce qui reste, doit estre diuisé egalement. Vne partie sera employee en l'astragale, & aux deux reigles, & au trochile inferieur. Mais elle se distribuera de telle façõ, que l'astragale soit la sixieme partie du trochile: que la reigle qui le touche soit espaisse de la moitié d'iceluy: & celle qui est sur le tore, aye seulement deux tiers de la hauteur de l'astragale. L'autre partie sera diuisee de mesme façon, en trochile, les deux reigles, & l'astragale.

Stylobate Corinthien.

Le Stylobate est de proportion superbipartiete tierces, c'est à dire d'vn quarré parfaict, & de deux tiers: mais au quarré de telle proportion il faut encor adjouster vne septieme partie pour la cornice, & autant pour la base. Ceste cornice est differente de l'Ionique, pource qu'au lieu de sime elle a le Zophore, & l'astragale est espais de la moitié du Zophore. Les parties de la base sont semblables, & la mesure de toutes leurs parties semblable.

Les noms & suite des parties de l'espece Corinthienne sont celles-cy. De la trabeation la reigle, la sime, la cymaise, la couronne, l'echine, le denticule, la cymaise, le Zophore, la cymaise, la premiere fascie, l'astragale, la seconde fascie, l'astragale, la troisieme fascie. Du chapiteau, la cymaise, l'abacus, la fleur grauee en l'abacus, la cymaise, les grandes volutes, les petites volutes, les petites feuilles, le tige, les feuilles du milieu, les
feuilles

DE VITRVVE

Entiere colomnaison Corinthienne, auec sa trabeation.

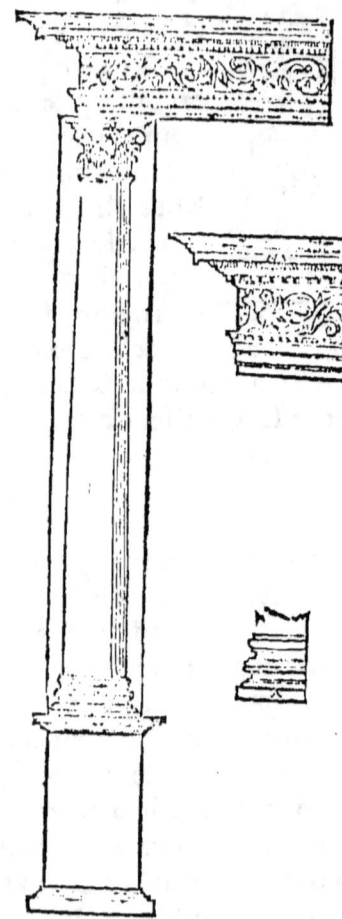

feuilles basses. De la colonne, l'astragale, les apophyges & anneaux comme en la Tuscane. De la base le tore superieur, la reigle, la scotie superieure, la reigle, l'astragale prieur, l'astragale posterieur, la reigle, la scotie inferieure, le plinthe. De la cornice du stylobate, la cymaise, la coronne, le zophore, l'astragale. Du Stylobate, le quarré de proportion superbipartiente tierces. De la base, l'astragale, la sime renuersee, le torule, le plinthe.

LA cinquieme espece, que les vns appellét Italique, les autres mixte ou composee, mettra fin à mon discours. Ceste espece est venue en lumiere apres le temps de Vitruue & de ses escrits, par ceux qui ont adiousté à l'espece Corinthienne des ornements pris de l'Ionique. La partie haute de la trabeation, c'est à dire la cornice, ne sera point plus haute, qu'est l'espaisseur de la colonne par enhaut. Ceste hauteur estant diuisee en six parts, deux en seront donnees à la couronne, vne à la cymaise inferieure, qui s'estend sur le zophore, à fin de faire, auec les modillons le chapiteau, quand estant vn peu forjectee elle respondra à niueau ausdits modillons. On ne met pas la sime sur la couronne, comme aux trois autres especes, mais bien la cymaise, haute de toutes les trois parts restantes. Le Zophore, auquel les modillons sont engrauës, ne sera de rien plus haut que la cornice. Autant lesdits modillons, qui seront plus hauts que larges d'vne quarte partie. Entre les modillons sera laissé interualle tel, qu'il peust estre suffisant pour deux.

M

90 TROISIEME LIVRE

Les François appellent ces modillons corbeaux, les Italiens les nomment modiglioni. Ils representent la forjecture courbee des cheurons. L'architraue est de mesme hauteur, qu'est celle de la trabeation, & est diuisee en trois fascies tout de mesme que l'Ionique.

Le chapiteau se fait en plus d'vne façon. Celuy dont on fait le plus de cas, a l'abacus, les fleurs, & les feuilles comme le Corinthien. Mais au lieu des lierres des coings il y a des volutes, qui ne sont pas beaucoup differentes des Ioniques, sortans entre l'abacus; & l'echine sur lequel sont graués les oeufs, ou bien vn petit faisceau enflé de petits rameaux feuillus, ledit faisceau caueloppé d'vne bandelette. L'echine est aussi haut que l'abacus. Sous l'echine l'astragale espais de la troisieme partie d'iceluy, graué auec des perles y cousues auec verticilles. Nous auons veu au temple S. Laurens, hors la ville, en la voye Tyburtine, depuis le bas du chapiteau, jusques aux angles de l'abacus, des cachets engraués, desquels le front estoit orné de trophees militaires. Et joignant le temple S. Eusebe, vn chapiteau attaché à la muraille, ayant depuis le front jusques aux angles,

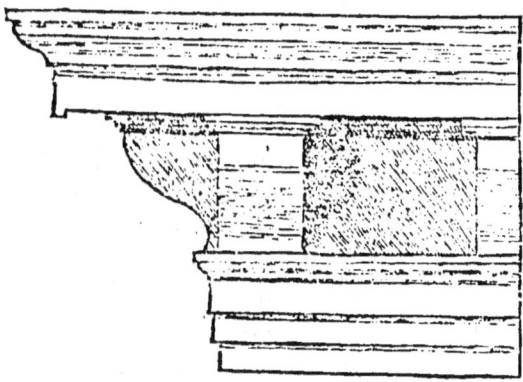

La cornice composee, le Zophore & l'architraue.

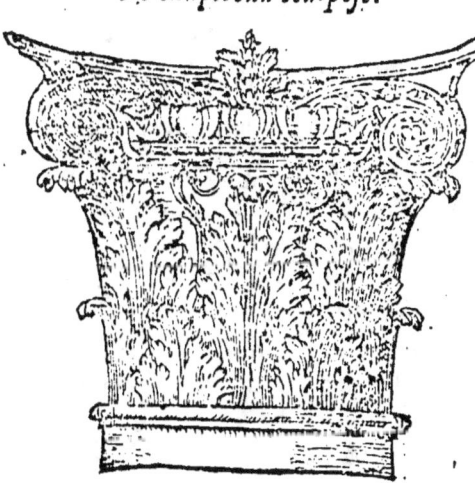

Le chapiteau composé.

angles, des cornes d'abondance forjettees. Il y a aussi des chapiteaux dans Romme, qui en lieu de volute ont la partie anterieure d'vn cheual aislé, tel qu'on peint Pegase. Il y en a aussi, qui au lieu de petits tiges ont des images : autres qui ont des foudres engrauees, comme nous en auons veu aux thermes d'Antonin Caracalle. Mais à quoy m'amuse-je? Tout vn gros volume ne basteroit pas, si nous voulions remarquer la diuersité des chapiteaux que j'ay veus à Romme : mais ils ne sont pas approuués des doctes.

La colonne est dix fois aussi haute, qu'est gros son tailloir bas, auec l'astragale, les apophyges & les anneaux, comme aux autres especes. La Base se prend de l'espece Corinthienne, de mesmes parties, & de mesme dimension.

Le stylobade composé.

Le stylobate est de proportion double, aux deux bouts duquel on adjouste vne huictieme partie pour la cornice & pour la base : mais celle cy se prend de la Corinthienne : celle-là ou de l'Ionique, ou de la Corinthienne.

Les noms & suite des parties de l'espece composite ou Italique. De la trabeation, la reigle, la cymaise, la couronne, les modillons au Zophore, la fascie premiere de l'architraue, la seconde, la troisieme. Du chapiteau, la cymaise, l'abacus, la fleur grauee en l'abacus, les volutes islans entre l'abacus & l'echine, l'echine, le tige, les feuilles hautes, c'est à dire les plus petites, les feuilles du milieu, les feuilles basses. De la colonne, l'astragale, les apophyges superieure & inferieure auec leurs anneaux. De la base, le tore superieur, la reigle, la scotie superieure, la reigle, l'astragale prieur, l'astragale posterieur, la reigle, la scotie inferieure, la reigle, le tore inferieur, le plinthe. Du stylobate, de la cornice, la cymaise, la couronne, la sime, ou cymaise, la couronne, le zophore, l'astragale : le quarré est de proportion double. De la base, l'astragale, la sime renuersee, le torule, le plinthe. *Voyez la figure en la suyuante page.*

92　TROISIEME LIVRE

Entiere colomnaison composite, auec sa trabeation.

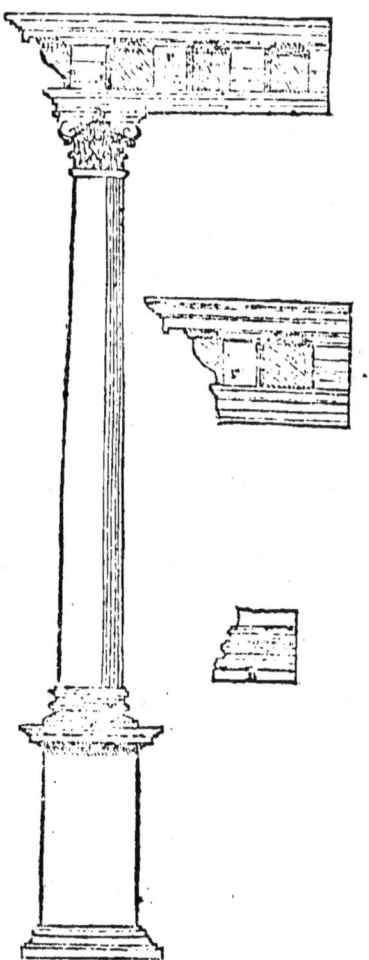

I'ay acheué, auec la plus grande diligence qu'il m'a esté possible, de polir ce qui par les autres auoit esté enseigné touchant ces cinq especes de colonnes, le polir, dis-je, & y adiouster ce qu'ils auoyent oublié, & que i'ay recueilli des vieux monuments & ruïnes Romaines. Ie ne veux pas toutesfois me faire accroire, que ce que j'en ay escrit soit si parfaict, qu'il ne soit permis de s'en esloigner du trauers de l'ōgle. Ie ne veux pas au contraire que quelcun me viēne obiecter que les anciens architectes n'ōt pas tousiours obserué la raison de toutes ces parties & leur dimension. Ces choses ont esté enseignees par moy & par les autres, à fin que celuy qui les suyura puisse aisément discerner vne espece de l'autre. Or faut il que cest Architecte là soit sçauant & bien experimenté, lequel entreprendra d'oster ou adiouster à ce qui est prescrit. Et ne sçay encor s'il ne fera rien mal à propos, comme l'admonneste Vitruue au septieme chapitre du cinquieme liure, & au sixieme du sixieme. Tellement qu'ē vain & mal à propos se gouuernent quelques vns, lesquels ayans mesuré quelques cornices, bases, ou chapiteaux, du Panthee, des theatres, des amphitheatres, des portiques, des voutes, des thermes, s'en veulent seruir en des petits bastiments, ou en autres ouurages, qui ne sont de mesme rapport. Mais encor plus malicieusement

fement s'est leuee depuis peu de mois vne secte, de malencontreuses personnes, laquelle condamne les preceptes de Vitruue, ou qu'ils n'ont jamais leu, ou qu'ils n'ont jamais entendu, & s'efforcent d'empescher qu'on ne le lise. Que donques ces ignorans & audacieux lisent premierement, & puis qu'ils jugent s'il est expedient que chacun bastisse selon sa fantasie.

Des fondemens de muraille sur quoy doyuent poser les colonnes, ensemble de leurs ornements & Architraues, puis de la façon requise à faire iceux fondements tant en lieux plains & solides ou fermes que mal vnis.

Chapitre. III.

LE s fondements de ces manieres de maçonnerie soyent fouillés & creusés jusques au tuf ou lict de terre ferme (s'il est possible de le trouuer) & là dessus soyent faicts de largeur condecente selon la pesanteur de la masse qu'ils auront à porter. Mais il faut singulierement prendre garde à ce qu'ils soyent fermes & bien maçonnés en toutes leurs parties: puis quand on les aura leués jusques à la superficie de la terre, là dessus faudra bastir des petits murs qui seruiront côme de siege pour les colonnes, & les tenir deux fois plus espois que leurs tiges, à celle fin que les parties basses soyent tousiours plus fermes que celles de dessus. Cesdits petits murs se nomment Stylobates, à raison qu'ils portent la charge.

Les bases de l'edifice.

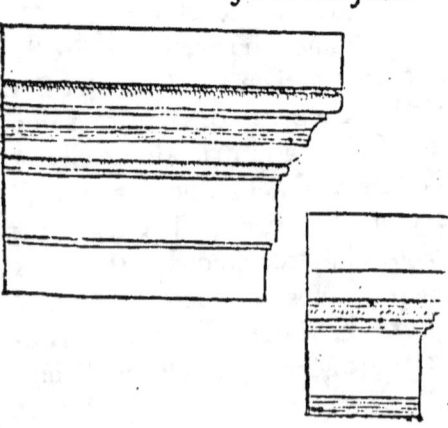

Les saillies des bases ne doyuent passer outre l'espoisseur de leur siege. Puis au second estage faudra encores obseruer l'espoisseur de la muraille suyuant ceste raigle: mais il sera bon que les murs entredeux d'icelles colonnes soyent renforcés de arceaux, ou bien garnis de pilotis, à cel-

le fin qu'ils ne se desmentent ou desmolissent. Toutesfois, qui ne pourroit, en faisant iceux fondements, trouuer le lict de terre ferme, & que le fonds fust mal vni, ou de nature marescageuse: en ce cas il seroit requis de fouiller le plus auāt que lon pourra, pour le tarir s'il est possible, puis y ficher de bons pieux d'Aulne, d'Oliuier, ou de Chesne, aiguisés & bruslés par le bout, mesmes les arranger pres à pres l'vn de l'autre, les enfonçeāt à grāds coups de Bellier, qui est vn engin propre à ce faire, & emplir leurs espaces de charbon, puis asseoir là dessus les fondements, maçonnés de la meilleure matiere que trouuer se pourra.

Machines, appellees Belliers.

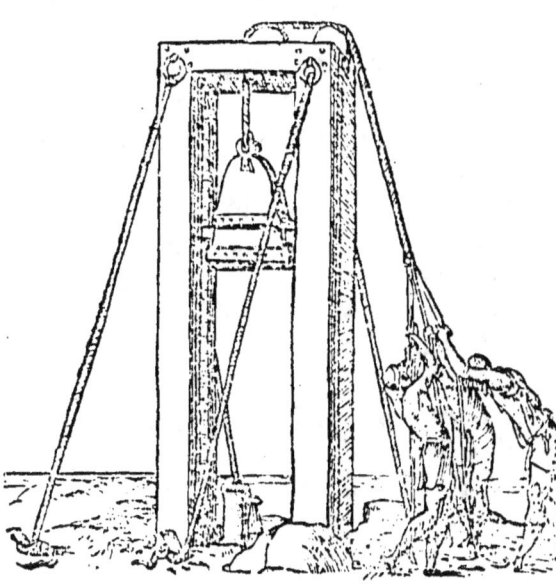

Quand cesdits fondemēts auront esté conduits ainsi qu'il appartient, il faudra (comme dit est) poser dessus ces Stylobates ou petits murs, les iustifiant à la reigle & au nyueau.

Sur iceux Stylobates se doyuent mettre les colonnes par la maniere que i'ay cy deuant enseignee, & si le bastimēt doit estre Pycno-

DE VITRVVE

Pycnostyle, observer son ordre ia escrit: puis pareillement aux Systyles, Diastyles, & Eustyles: car aux Aræostyles l'ouurier a liberté de faire tout ce que bon luy semble, Mais quand ce vient aux Peripteres leurs colonnes se doyuent asseoir par telle raison, qu'autant comme il y en aura au front, autant deux fois y en ayt il sur les costez: & en ce faisant l'edifice sera deux fois aussi long comme large.

A la verité ceux qui ont premierement faict la duplication des colonnes, semblent auoir erré, en ce qu'vn de leurs ordres va regnant en plus grande longueur qu'il n'est licite.

Au deuant de l'edifice des degrés doyuent tousiours estre en nombre impair: car d'autant que lon commence à monter du pied droit, il faut aussi quand lon sera paruenu au plant du Teple, que ledit pied droit s'y trouue le premier.

Les quatre premieres sections sont doigts, Et le pied en contenoit seize. Les trois derniers sont onces, ou pouces, comme nous appellons.

Pour les hauteurs d'iceux degrés, mon opinion est qu'il ne leur en faut donner plus de dix pouces, ny pareillement moins de neuf: & qui les fera ainsi, trouuera que la montee sera commode: ce qu'elle doit estre. Leurs Reposoirs, Aires, ou Pallieres, ne doyuent auoir moins d'vn pied & demi, ny plus de deux en largeur: chose que i'ay bien voulu donner à entendre, à fin que si lon veut faire des Escalliers au deuant d'vn Teple, on les face auec ceste raison.

Mais si à l'entour dudict Temple, specialement en trois costés, il faloit qu'il y eust vne petite ceincture de muraille seruant d'accoudoir, soit faicte & conduicte de sorte que ses moulures se rapportent à celles qui seront aux Piedestals soustenans les colonnes: lesquels Piedestals saillent vn petit du plain de la muraille, & ayent les leurs ressortissantes en dehors: car qui les mettroit à l'vni, les yeux des regardans pourroyent juger qu'il n'y auroit point

M. iiij

d'ouurage. A fin donc que lesdites moulures se facent comme il appartient, & leurs saillies conuenables, j'en feray en mō dernier liure demonstration par figure.

Quand toutes ces choses auront esté faictes, soyent les bases des colōnes assises en leurs lieux, & formees par telle symmetrie, que leur hauteur, y comprenant le Plinthe s'egale au demi diametre de la colonne : lequel Plinthe ait sa saillie, que les Grecs nomment Ecphora, correspondante au quarré de son Piedestal: & par ainsi il contiendra en long & en large vn diametre & demy du bout d'embas de la colonne.

La hauteur de ladite base, si elle est Athenienne, soit diuisee en sorte que sa partie de dessus emporte vne troisieme portion du diametre ia specifié, & le demourant soit laissé pour le Plinthe.

Ceste partie de dessus, dont je vien prochainement de parler, soit compassee en quatre diuisions, non compris en ce ledit Plinthe: & le Bozel de dessus ayt vne quarte de ces parties : puis des autres trois restantes egalement compassees, l'vne sera pour le Bozel d'embas, & le residu pour la Nasselle, que les Grecs nomment Scotia ou Trochilos, c'est à dire obscure, ou Poulie, auec ses petits quarrés. Toutesfois si lon vouloit faire ses bases Ioniques, il faudra ainsi obseruer leurs symmetries, asçauoir que la largeur de chacune d'icelles de tous costés, soit aussi grande que le diametre de la colonne, & vne quarte partie dauantage : & quant à la hauteur, il la faut pareille à l'Athenienne susdicte, & son Plinthe, de mesme le residu, (non compris iceluy Plinthe, qui montera à vne tierce partie du diametre,) sera diuisé en sept portions egales, dont les trois se donneront au Bozel de dessus : & des autres quatre dimensions l'vne seruira pour la Nasselle aussi de dessus: l'autre pour les Astragales ou Armilles auec leurs petits quarrés : & la tierce restante, pour la Nasselle de dessous : laquelle se monstrera plus grande que sa superieure, pour amour qu'elle aura sa saillie amortissante sur l'extremité du Plinthe. Lesdits astragales ou armilles se doyuent faire chacun d'vne huictiéme partie de la nasselle, leur saillie semblablement d'vne huictieme portiō de la hauteur de la base, & d'vne seizieme de tout le diametre de la colonne.

Estant ces bases ainsi formees & assises, les colonnes du milieu tant au front comme au derriere de l'edifice, deuront estre posees

sees dessus en ligne perpendiculaire, respondāt au milieu du centre de la base : puis celles des coins, & les autres qui doyuent apres suyure leur ordre du long des costés d'iceluy temple, tant à droit comme à gauche, en cas pareil estre mises à plomb, si bien que leurs dehors & leurs dedans, qui regardent les murailles de la nef, se monstrent droits à la veuë des hommes. Et pour venir à leur rappetissement par enhaut, il y faut proceder comme i'ay dit. Ce faisant, la figure de la composition se trouuera belle & bié entendue, par especial iceluy rappetissement des colonnes practiqué par raison reguliere.

Apres qu'elles seront leuees sur leurs pieds, il faudra prendre garde à les orner de chapiteaux: lesquels s'ils doyuent estre Ioniques, enrichis de volutes, se forment suyuant ceste symmetrie, à sçauoir que leur tailloir soit aussi long & aussi large que la colonne a de diametre par embas, & vne dixneufieme partie d'auantage. Mais pour y bailler vne iuste hauteur, comprenant icelles volutes, la moitié de ceste mesure suffira. Ce faict, pour arrondir les fronts de ces volutes, faudra depuis l'extremité du tailloir, en retirant en dedans, prendre vne dixhuictieme partie & demye en toutes les quatre cornes du tailloir, puis tirer contrebas deux lignes dites cathetes ou à plomb, l'vne partant du bout de la corne du chapiteau, & l'autre dē celle dixhuictieme partie & demie interieure. Ces lignes se deuront compasser en neuf portions & demie prises sur la longueur du tailloir, auquel en sera laissé vne & demie pour son espoisseur. adonc des huict restantes se feront les volutes, suyuant ces lignes à plomb dessus specifiees, j'enten celle du bout de la corne du tailloir, & l'autre qui a de largeur vne partie & demie, retournant en dedans. Celles l'à s'esgaleront en sorte que quatre parties & demie soyēt laissees dessous le tailloir: & en l'espace qui diuisera icelles quatre parties & demie d'auec les trois & demie restātes, sera marqué le centre de l'œil: puis auec le compas faict vn rond aussi grand en son diametre que l'vne desdites huict parties. Voilà quelle sera la grandeur dudit œil, à trauers le centre duquel faudra tirer vne ligne diametrale croisante par dessus la cathete ou à plomb, puis poser la iambe immobile du compas en sondit centre, & de l'autre estendue iusques au dessous du tailloir circuir iusques à la ligne perpendiculaire passante à trauers iceluy centre, & ainsi aller d'espace en espace diminuant les reuolutions de la volute iusques à ce que

N

lon soit paruenu audict oeil.

Mais au regard de la hauteur du chapiteau, il la faut ainsi faire, à sçauoir que des neuf parties & demie susdites, trois luy en soyent donnees à compter depuis le dessus de la platte bande de son Tailloir, jusques à ce qui posera sur l'Astragale ou membre rond estant en la gorge de la colonne : & la demie restante sera pour ses goules tant droite que renuersee, que lon nomme autrement Cimaise & Nasselle : la saillie de laquelle Cimaise sorte par les deux bouts autant en dehors, outre le quarré du Tailloir, que l'oeil de la Volute a de grandeur en son demi diametre. Les costés ou arrondissements doubles de ces Volutes se facent par telle raison, que l'une des jambes du Compas soit mise sur le haut de l'oeil, & l'autre sous l'assiette du Tailloir, la rauallāt d'une tierce partie dudit oeil, & circuïssant jusques à la ligne perpendiculaire qui passe à trauers son centre, & ainsi continuant de poinct en poinct selon les partitions faictes en luy:& par ce moyen l'ouurier verra succeder l'effect de son desir. Les espaces d'entre les contournements ne soyent plus grāds que le diametre de l'oeil: & soyent taillés par tel art, que leurs profondeurs n'ayent sinon vne douzieme partie de toute leur largeur.

Ichnographie du Chapiteau Ionique angulaire.

Voilà quelles seront les symmetries des chapiteaux propres aux colonnes Ioniques, lesquelles porterōt du moins quinze pieds de hauteur. Mais pour les autres qui en auront d'auātage, lon obseruera leurs proportiōs suyuant tousiours ceste practique.

Tout Tailloir sera tousiours aussi lōg & aussi large que sa colōne portera de diametre par le bout d'embas, & vne neufieme partie d'auātage, à fin que tāt moins aura la plus haute colonne de rappetissement par enhaut, le chapiteau n'ayt aussi moindre saillie selon sa qualité, ny augmentation de hauteur, sinō

tant

tant qu'il luy en faut à l'equipolent. Ie diray en mon dernier liure la maniere de faire les Volutes, & comment on les doit iustemēt tourner au Cōpas pour leur donner bōne rondeur. mesmes tout d'vne voye n'oublieray à en pourtraire la forme.

Estans les chapiteaux parfaicts & posés sur les gorges de leurs colonnes, non à la reigle ou au nyueau, mais par emboistures e-gales aussi bien que leurs bouts d'embas assis dedans leurs Stylo-bates, il est conuenable que la symmetrie des Architraues cores-ponde aux autres membres qui pourront estre encores collo-qués au dessus.

De ces Architraues donc la raison sera telle, que si les colonnes ont de douze à quinze pieds de haut, ou enuiron, la hauteur de l'vn deux deura contenir la moitié du diametre d'icelle colonne par embas. Si elles portēt de quinze à vingt pieds, leur hauteur se diuisera en treize, & l'vne de ces parts sera la mesure de l'Architraue. Si elles sōt de vingt à vingt & cinq pieds, leurdite hauteur se partisse en douze portions & demie: car l'vne seruira pour la proportion requise à son Architraue. Mais si elles montent de vingtcinq à trente, cela soit compassé en douze, & vne de ces e-galités fera autant que la hauteur dudict Architraue.

Voylà comment les proportions de ces membres se doyuent prendre à l'equipolent sur celles des colonnes, à raison que tant plus la veuē de l'homme tire en haut, auec plus grande diffi-culté peut elle penetrer la grosseur de l'air: parquoy venant à suc-comber & à perdre sa force pour amour de ce grand espace, elle rapporte au iugement vne incertaine proportion de modules, & de là vient que pour donner bonne apparence aux membres d'vn bastiment, il y faut tousiours adjouster vn supplement rai-sonnable, à ce que quand les ouurages seront colloqués en lieux hauts, encores que ce soyent Colosses, ou choses desmesurees, elles viennent à representer vne conuenable quantité de gran-deur.

La largeur de l'Architraue par le costé, qui posera sur la colō-ne, soit de mesme estendue que celle de la gorge de la colonne, par où elle ioint au chapiteau: & sa partie de dessus, corresponde au diametre de ladite colonne par embas. La Cimaise ou goule renuersee d'iceluy Architraue, se doit faire d'vne septieme partie de sa hauteur, & porter autant de saillie: puis le reste, non compris ladite Cimaise, estre diuisé en douze dimensions, dont les

N ij

trois appartiennent à la premiere couche ou filiere de pierre, quatre à la deuxieme, & cinq à la troisieme.

Faiste triangulaire.

La frize regnant au dessus de cest Architraue, doit porter vne quarte partie moins qu'il ne fait, si ce n'est que lon la veuille orner de besongnes de taille : car en ce cas seroit requis de luy donner celle quarte d'auantage, à fin de les faire bien monstrer.

La Cimaise doit auoir vne septieme portion de hauteur de la frize qu'elle couure, & porter autât de saillie comme elle est haute.

Au dessus de celle frize doit estre faicte la Detelure aussi haute que la seconde filiere de l'Architraue, & auoir autant de saillie que cela. Faut aussi que son entrecoupure, dite par les Grecs Metoche, se diuise en sorte que chacune des dents ayt de de front la moitié de sa hauteur: & le vuide ou concaue, de trois parts les deux: puis la Doulcine regnant dessus, vne sixieme partie de ladite seconde filiere.

En apres la Cornice auec aussi sa Cimaise, non compris son petit quarré, doit porter autant de haut que la susdite seconde filiere ou couche de pierre de l'Architraue: & la saillie d'icelle Cornice, garnie de sa petite dent par le bout, contenir pareille estenduë qu'il y a depuis la frize jusques à la plus haute Doucine de la cornice: & pour le dire en peu de paroles, toutes saillies qui ont
autant

Faiste arrondi.

autant de ressort ou forject que de hauteur, s'en monstrēt beaucoup plus belles, & de meilleur grace.

Pour biē faire le Tympan du frontispice assis au faiste dessus ce dernier membre, il est besoin que le front de la Cornice soit mesuré en neuf parties, à prendre depuis vn des bouts iusques à l'autre de la Cimaise derniere, & de celles-là en donner vne au milieu d'iceluy Tympan, prenant garde à ce que la premiere filiere de l'Architraue corresponde & soit posee à plomb des gorges d icelles colonnes. Au demourant, les couronnes qui se mettent sur ce Tympan, declinantes en pente, doyuent aussi estre egalement colloquees à fleur des Cornices de dessous, excepté leurs Doucines, qui passeront outre : & leurs petits quarrés, que les Grecs nomment Epitithides, auoir de haut vne huictieme partie d'icelles couronnes.

Les Acroteres ou piedestals des angles, porteront de hauteur la moitié du Tympan : & celuy qui sera sur la pointe du milieu, aura pour mieux se monstrer, vne huictieme portion d'auantage.

Or tous les membres qui doyuent estre assis au dessus des chapiteaux des colōnes, comme Architraues, Frizes, Cornices, Tympans, Pignons, & Acroteres, doyuent pancher en deuant, chacun d'vne douzieme partie de sa hauteur, à raison que quand nous sommes plantés deuant la face d'vn edifice, si deux lignes deriuantes du centre de nostre oeuil, s'estendent en sorte que l'vne arriue à son pied, & l'autre iusques à son faiste, celle qui touchera

ce faiste,sera de beaucoup plus longue que l'autre : & de là vient que tant plus la veuë fait vne ligne allongee en montant, tant plus luy est-il aduis que son object se rejecte en derriere. Parquoy s'il est que l'ouurier face pancher en deuant, comme dit est, adonc semblera il au regard, qu'ils seront iustement assis en ligne perpendiculaire ou à plomb.

Cancleure Ionique.

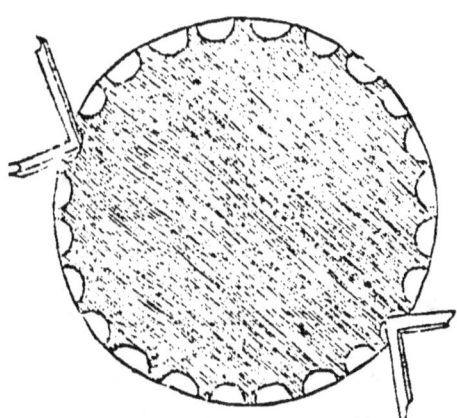

Les cannelures des colonnes doyuēt estre vingt-quatre en nombre,&creusees par telle industrie, que quand l'ãgle droit de l'Esquierre sera mis en l'une, ses bras ou branches touchent à ses costés tant à droit comme à gauche, & que ceste Esquierre puisse estre ainsi librement conduit par tous les poincts de la circumference: & les grosseurs des entre cãnelures doyuent estre aussi grãdes que se trouuera le renflement faict au milieu de la colonne.

Contre les Doulcines ou goules renuersees qui sont en la couronne, declinantes en pente sur les costés de l'edifice, faut qu'il y ayt des testes de Lyon respondantes à niueau de chacune colonne,& les autres du deuant & du derriere aussi arrangees par egale distance : toutesfois la raison requiert qu'il y en ayt vne droictement assize sous le pignon. Celles qui seront à niueau des colonnes, soyent percees à jour, & respondãtes à la goutiere qui reçoit les eaux de la pluye : mais les autres tenans l'espace du milieu sous les pignons, soyẽt solides, ou toutes massiues, à fin que la force de l'eau, qui coule au long des tuyles dans ladite goutiere, ne tumbe parmi les entrecolonnes, car elle mouilleroit les passans. Mais quant aux autres qui sont à fleur des colonnes (comme dit est) elles peuuent bien jetter l'eau par leurs gueules.

I'ay discouru en ce volume au mieux qu'il m'a esté possible, toutes les particularités des bastiments Ioniques: parquoy je m'employeray au suyuant à traicter des proportions Corinthiennes & Doriques.

QVA-

QVATRIEME LIVRE
D'ARCHITECTVRE
DE MARC VITRVVE
POLLION.

PREFACE.

APRES auoir longuement consideré, O Empereur, que plusieurs hommes ont laissé comme parcelles errantes, diuers preceptes & volumes d'Architecture, non ordonnés, mais, sans plus, commencés: il n'a semblé que je feroye chose louable & de grand profit, si je reduysoye en parfaicte science le corps d'vne discipline tant noble, mesmes si en chacun de mes liures j'exposoye les qualités conuenables & requises à toutes ses especes. A ceste cause j'ay desia dit en mon Premier, quel est l'office de l'Architecte, mesmes de quels arts & sciences le besoin requiert qu'il soit instruict.

Au Second j'ay traicté des matieres commodes à bastir : puis en mon Tiers ay enseigné quelles doyuent estre les fabriques des maisons sacrees: n'oubliant à dire combien il en est de modes differentes, & aussi quelles proportions est conuenable leur donner. Consequemment ay monstré de leurs trois façons laquelle a les proprietés plus singulieres suyuant la disposition de ses membres: & tout d'vne voye ay declaré l'ordre Ionique.

Maintenant en ce Quāt volume je parleray des onurages Dorique & Corinthien, puis semblablement de tous les autres, exposant les particularités qui se treuuent entre eux par l'ordinaire.

N. iiij

Des trois manieres de colonnes auec leurs origines & inuentions.
Chapitre I.

Es colonnes Corinthiennes ont toutes les symmetries pareilles aux Ioniques, excepté en leurs chapiteaux: car les ouuriers en font de plus grãds & de plus gresles pour correspondre deuement à la proportion de la colonne. Or la hauteur de celuy de l'ordre Ionique, porte la tierce partie du diametre de sa colonne: & le Corinthien autant comme l'assiette de la sienne est large par embas.

Puis donc que les maistres donnent le total diametre de la colonne au chapiteau Corinthien, celle hauteur fait que la forme subjecte s'en monstre plus menue.

Mais en ce qui concerne les autres membres colloqués sur iceux chapiteaux, on se renge par les symmetries Doriques, ou sur les Ioniques, veu mesmement que la mode Corinthienne n'a aucune propre institution de cornices ny autres ornements, ains les tailleurs se fondans sur la raison des Triglyphes, mettent ou les Modillons sous les couronnes, & les larmes sur les Architraues, à la façon Dorique: ou bien, suyuant les similitudes Ioniques, enrichissent leurs frizes, dites Zophores, de figures à demitaille, & leurs couronnes de dentelures.

Voila comment de ces deux sortes diuerses, & par l'interposition du chapiteau, la tierce maniere d'ouurage a trouué son commencement: car de la forme des colonnes ces trois genres ont acquis leurs noms, asçauoir Dorique, Ionique & Corinthien. Toutesfois la Dorique fut la premiere inuentee, & est de plus grande antiquité que les autres. Qu'il soit ainsi, Dorus fils d'Hellen & d'Optique la Nymphe, regna jadis en Achaïe, & si tenoit tout le païs de Peloponnese. Ce prince edifia en Argos (ville tresancienne) vn Temple à la deesse Iuno, lequel de fortune fut faict à la mode que nous disons Dorique. Apres en d'autres cités d'Achaïe en furent bastis de semblables, n'estant encores trouuee la raison des symmetries. Mais apres que les Atheniens par les responses de l'oracle d'Apollo en l'isle de Delphos, eurent auec le commun consentement de toute la Grece, mené pour vne fois en Asie treize troupes ou Colonies de nouueaux habitans, & à chacune ordonné certains Ducs ou Capitaines pour les gouuer-
ner, la

ner, la souueraine autorité fut baillee à sõ fils de Xuthus & Creusa, lequel ce mesme Dieu Apollo auoit pareillemẽt en ses oracles aduoué pour son fils. Cestuy là print la charge de conduire ces Colonies en Asie, où il occupa incontinẽt les frontieres de Carie, & y bastit des cités magnifiques, comme Ephese, Milete, Myunte (qui depuis fut abysmee en Mer, & de laquelle iceux Ioniens annexerent à ladite Milete le temporel, & les choses sacres) Priene, Samos, Teos, Colophon, Chius, Erythree, Phocee, Clazomene, Lebede, & Melite, qui aussi par le commun accord de toutes ces Cités fut entierement destruite & mise bas, par guerre signifiee à jour prefix, à l'occasion de l'arrogance & temerité de ses habitans: puis en son lieu, par l'intercession du Roy Attalus & de la Royne Arsinoé, la ville de Smyrne fut receuë entre les Ioniennes. Ayant donc les Citoyens de ces cités chassé à force d'armes les Cariens & Leleges, peuples barbares, de long temps residans en ces païs, les victorieux appellerent la contree Ionie, du nom de leur souuerain. puis y edifierent aucuns Temples pour honorer les Dieux immortels, & singulierement Apollo Panionius, l'edifice duquel fut conduit à la semblance de celuy qu'ils auoient veu en Achaïe, & pour ceste raison le nommerent Dorique.

Or est-il que quand ils y voulurent dresser des colonnes, ces bonnes gents ne sçachans quelles symmetries ils leur deuoyent donner, mais cherchans les practiques pour en venir à bout, mesmement par ce qu'ils desiroyent les faire fortes, & commodes à supporter grand fardeau, auec ce qu'elles eussent bonne grace, & se rendissent agreables à la veuë: ils se prindrent à mesurer l'impression de la plante du pied d'vn homme & trouuans que ceste mesure faisoit vne sixieme partie de sa hauteur, ils donnerẽt ceste proportion à leurs colonnes: & de telle largeur qu'estoit l'estendue du diametre par embas, autant de fois voulurent les ouuriers y appliquer ceste hauteur, multipliant iusques à six: toutesfois ils comprenoyent en ce tant le chapiteau que la base.

Voila comment la colonne Dorique fut premierement formee sur la proportion du corps de l'homme, mais depuis elle cõmença d'estre pour belle & ferme vsitee en bastiments.

Quelque temps apres le plaisir de ces Ioniens fut d'edifier encores vn temple à Diane: parquoy cherchãs vne façon nouuelle, ils, par semblable inuention, transporterent la gayeté feminine

O

à l'vsage des colonnes,& tindrent la grosseur de leurs tiges d'vne huictieme partie de la hauteur, à fin qu'elles eussent vne espece plus releuee.

En la base ils supposerent la Spire ou Bozel en lieu de soulier: & au chapiteau colloquerent des volutes comme perruques ou cheuelures crespes entortillees, & pendantes tant d'vn costé que d'autre: puis enrichirent leurs fronts de cymaises ou doucines, les ornant de beaux festons de feuillages pour representer vne teste de femme bien ornee.

En outre, tout à l'entour du corps de la colonne depuis le haut jusques au bas, firent des canelures creuses, à fin d'exprimer les plis des vestements des dames. Et ainsi auec deux inuentions differentes paruindrent à l'effect de leur desir, consideré qu'ils en formerent (comme dit est) vne sur la façon du corps masle, (& ceste là nue de tous ornements) puis l'autre sur la delicature de la femme, qu'ils parerent de beaux ouurages.

Les maistres donc qui vindrent apres eux, procedans à leurs edifices par subtiliation de pensees, & tousiours cherchans leur donner plus grand' grace, se delectans des formes delicates, donnerent à la hauteur de la colonne Dorique sept fois la largeur de son diametre, & à l'Ionique huict & demie: reseruans neantmoins le nom à ce que les Ioniens inuenterent, qui a tousiours depuis continué d'estre appellé ouurage Ionique. Mais la troisieme espece de colonnes, qui est dicte Corinthienne, fut faicte à l'imitation du gent corps de quelque pucelle, pource que les filles en leur aage tendre sont de membres gresles & menus, tellement que quand elles sont bien parees, leurs personnes s'en monstrēt beaucoup plus belles, & d'apparence plus exquise. Au regard du chapiteau de cest ordre, lon dit que son inuention fut telle.

Vne vierge Corinthienne estant en aage d'estre mariee, fut surprise de quelque maladie dont à la fin la mort s'en ensuyuit. Quoy voyant sa nourrice, apres sa sepulture assembla tous les vases ausquels la fille en son viuant souloit prendre delectation, & les mit en vn pannier: puis les porta dessus son monument: où, à fin qu'ils se gardassent plus long temps au vent & à la pluye, les couurit d'vne tuile. Ce pannier fut d'auanture posé sur vne racine d'Acanthe, ou Branque Vrsine: & par succession de temps, pour estre icelle racine pressee du fardeau, enuiron le printemps jetta ses tiges qui croyssoient à l'entour du pannier, mais estant
rabbatues

rabbatuës par les coins de la tuile, force leur fut de se courber contre bas, comme lon void faire à rouleaux ou cartoches.

Ce temps pendant, Callimachus, qui pour l'excellence & subtilité de son art en matiere de taille de Marbre, auoit esté par les Atheniens surnommé Catatechnos, c'est à dire homme industrieux & plein d'artifice, passant de fortune par aupres de cette sepulture, jecta sa veuë sur le pannier, & sur la tige d'ou procedoyent ces feuilles: à quoy prenant plaisir, & se delectant en la nouueauté de telle forme, fit à la semblāce de celà puis apres des colonnes aux Corinthiens, & leur ordonna symmetries conuenables, assignant les moyens pour conduire les œuures en perfectiō suyuant ceste espece de Corinthe.

La courbure du tailloir Corinthiaque.

La proportion donc de ce chapiteau se doit conduire en ceste sorte: asçauoir qu'autant comme sera grosse la colonne par le diametre d'embas, telle soit sa hauteur, y comprenant son tailloir, la largeur duquel aussi s'estende si fort, qu'en comparaison de la hauteur elle soit deux fois aussi grande, suyuant la ligne diagonale qui doit estre tirée de coin à autre du quarré de son plant. Par ainsi ses extremités ou cornes auront de toutes parts leurs saillies necessaires.

Les fronts de sa largeur soyent cambrés en dedans: puis ses coupes des angles portēt vne neufieme partie de la largeur de son front.

Le bas du chapiteau, qui pose sur la gorge de la colonne, n'ayt plus de grosseur que ladite gorge, sans toutesfois y comprendre l'Apothese, gorgerin, ou petit membre rond sur quoy pose iceluy chapiteau.

L'espoisseur de ce tailloir soit d'vne septieme partie de la hau.

O ij

teur de son chapiteau, & le reste diuisé en trois portions, dont la premiere sera baillée à la feuille d'embas, la seconde à la deuxieme, & la tierce à celles des costés d'où naissent les volutes qui tendent contremont pour aider à soustenir ce tailloir, & s'estendent jusques au contournement.

Les Helices ou vrilles en façon de Cartoches, se doyuent rencontrer au milieu du chapiteau, & estre droitement mises à plōb de la Rosace qui sort contre le front du tailloir: & toutes ses semblables soyent formées aussi grādes que l'espaisseur dudit tailloir. Ce faisant, & suyuāt telles symmetries, les chapiteaux Corinthiēs auront leurs mesures conuenables.

Encores y a il des especes de chapiteaux qu'on applique sur les mesmes colonnes, qui sont appellés en diuerses manieres, dont nous ne pouuons nommer les proprietés des symmetries, ny aussi les genres de leurs colonnes: mais seulement congnoissons que leurs vocables sont tirés des Corinthiens, Ioniques & Doriques, parce que la symmetrie est appliquee en subtilité de parures nouuelles.

Des membres assis sur les colonnes.
Chap. II.

Puis que les inuentions des genres de colonnes ont esté cy dessus specifiés, il me semble raisonnable de traicter tout d'vne voye des membres posans dessus, & declarer d'où ils procederent, mesmes par quelles occurrences ils furent iadis inuentés.

En toutes manieres d'edifices lon met coustumierement aux estages assis sur les colonnes, la charpenterie, qui a beaucoup de nominations diuerses: & cōme elle est différente en ses termes, ainsi en prouient il plusieurs vtilités. Qu'il soit vray, l'ouurier fera porter à icelles colōnes, pareillemēt aux jābages des portes, pilastres ou cōtreforts de la muraille, de gros sommiers, poutres, poitrails, ou sablieres: puis aux planchers ordōnera des soliues pour soustenir les aix sur quoy lon marchera. Mais pour les toicts ou couuertures, si l'estendue en est trop grāde, il y mettra des filieres qui regnerōt sur les coupeaux du pignon ou comble, que nos Latins appellent columen, lequel a donné nom à la colonne,

Ces

Ces filieres sont soustenues de boises en trauers, lesquelles portent des aiguilles ou flesches appuyés de leurs tenons. Mais si l'estendue d'iceux toicts n'est que commode, c'est à dire gueres longue, il n'y aura qu'vne filiere sur quoy poseront les cheurons qui declinent en pente outre les extremités de la muraille de costé & d'autre pour faire le rabat. Sur ces cheurons il clouëra de lattes,& dessous les tuiles attachera des aix portans si grande saillie, que les murailles en seront defendues & côtregardees des eaux. Voilà comment chacune chose conseruera son lieu, son genre, & son vray ordre.

Suyuant ceste besongne de charpenterie, les Architectes anciens prindrent patron pour decorer leurs bastiments, & singulierement les Temples construits de pierre de Marbre, leur semblant que telles inuentions estoyent dignes d'estre imitees.

La premiere qui en fut jamais faicte, vint de ce que certains ouuriers bastissans quelque place, apres auoir assis dans oeuure leurs poutres & soliues pour seruir de plâchers (toutesfois en sorte que les bouts en apparoissoyent par dehors) se prindrent à donner grace à leurs entresoliues, & decorer le dessus de Cornices & Frontispices taillés d'ouurage: puis apres coupperent à l'vni des parois les forjects desdites soliues. Mais voyant que cela se môstroit difforme, ils appliquerët, côtre les couppures, quelques tablettes de bois, ornees à deux bandes de cire azuree, à la mode que nous voyôs maintenât les Triglyphes: & fut à fin que ces couppements de soliues estâs couuerts de ce desguisement de peincture, ne se rédissent malaggreables à la veuë.

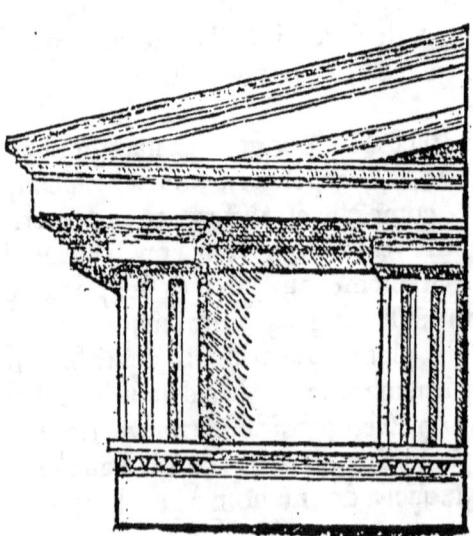

La situation des triglyphes & modillons.

Cela fut occasiô

de faire qu'icelles couppes de foliues cachees par l'application des Triglyphes, commencerent à venir en vfage, & les Opes ou entrefoliues à continuer aux baftiments Doriques.

✗ Quelque temps apres aucuns d'iceux anciens firent en autres ouurages auancer les bouts des cheurons jufques à plomb des Triglyphes, & fous les Modillons poferent des Rouleaux ou Cartoches pour feruir de Confolateurs.

Ainfi donc comme l'inuētiō des Triglyphes fut trouuee par la couppure des foliues & leur egale difpofitiō, ne plus ne moins fut inuentee fous les Couronnes la façon des Modillons qui doyuēt eftre en befongne de pierre de taille ou de Marbre, toufiours formés declinans en pente, pource qu'ils reprefentent cheurons de charpenterie, lefquels font auffi neceffairement inclinés, à fin de laiffer efgouter les eaux.

Ie vous ay dit qu'aux ouurages Doriques, l'ordonnāce des Triglyphes & Modillons s'obferue fuyuant la fimilitude fufdite, & ne peut eftre comme aucuns ignorans ont tefmoigné, à fçauoir que les Triglyphes foyent reprefentations de feneftrages, pource qu'ils fe mettent ordinairement enuiron les angles d'vn edifice, & auffi à plomb des colonnes : & la raifon ne fçauroit permettre que lon fift des ouuertures en tels endroits, veu mefmement que les joinctures des coins fe dementiroyent fi lon y laiffoit des receptions de lumieres. A cefte caufe, fi aux lieux où nous affoyons maintenant lefdits Triglyphes, ces ignorans vouloyent perfifter que ce fuffent places de feneftrages, il faudroit par mefme raifon qu'en baftiments Ioniques les Dentelures en reprefentaffent autant, confideré que les diftances d'entre icelles Dentelures & les Triglyphes font, auffi bien les vnes comme les autres, appellees Metopes. Or ce que les Grecs difent Opes, pour couches de foliueaux ou planches, nos Latins le nomment creux & troux de Colombier. Celle efpace donc qui eft entre deux foliues, lefdits Grecs la fignifient par Metope. A cefte caufe comme aux edifices Doriques la raifon des Triglyphes & Modillons fut inuentee, femblablement aux Ioniques l'ordonnance des Dentelures print fa naïfue proprieté: & ne plus ne moins qu'en iceux Doriques les Modillons reprefentent faillie de cheurons, ainfi aux Ioniques les Dentelures ont apparence de forject d'aix crenelés.

Il fe faut donc garder de mettre en ouurage Grec des Dentelures

telures sous les modillons, pourautant qu'iceux aix ne peuuent raisonnablement estre sous les cheurons: & ce qui doit poser sur eux & sur les aix, si lon le met dessous, en voulant contrefaire la charpenterie, je veuil maintenir que tel ouurage sera faux.

Consequemmēt lesdits anciens n'approuuerent ny ordonnerent onc que lon fist des Dentelures aux faistes des ouurages, mais bien des couronnes toutes simples, à raison que lon n'allier cheurons ny planches contre les deuants diceux faistes, & aussi n'y sçauroyent-ils apparoir, pource que tousiours les faut decliner en pente, à fin de faire escouler les eaux. Ainsi ce qui n'a sceu estre veritablement mis en effect, ils ont estimé qu'en representation ou similitude il ne doit auoir autorité pour en vser dans les ouurages: & pourtant approprierent toutes choses à la perfection, suyuant certains exemples tirés de la Nature, & approuuerent tout ce dont les explications peuuent auoir force de verité en dispute.

Voilà qui leur a faict ordonner ces origines de symmetries & proportions pour chacune espece d'ouurage. Parquoy suyuant leurs traces, j'ay declaré tout ce qui appartient aux ordonnances Ioniques & Corinthiennes, si que maintenant j'exposeray en bref la façon Dorique, auec sa souueraine forme & espece.

De la façon Dorique. Chap. III.

Vcvns Architectes antiques ont esté d'opiniō qu'il ne faloit faire les maisons sacrees à la mode Dorique, pourautant que leurs symmetries en sont (à leurs aduis) fausses & corrompues. Entre ceux-là Tarchesius l'a maintenu, puis Pytheus, & semblablement Hermogenes, lequel ayant āmassé beaucoup de Marbre pour faire vn temple au Dieu Bacchus à ladicte façon Dorique, changea incontinent d'opinion, & le fit à la mode Ionique: non pour estre icelle Dorique de mauuaise grace, ordre impertinent, sans dignité d'apparence, mais pource que la distribution de ses parties est aucunement difficile, voire presque incommode à l'endroit des Trigiyphes; & en l'assiette des Rosaces ou autres compartimens qui se mettēt aux plats fonds des Cornices: veu mesmement qu'il faut poser iceux

Triglyphes en ligne perpendiculaire du milieu des colonnes : & est besoing que les Metopes, qui se feront entredeux, soyent aussi larges cōme hautes. Mais quād ce vient aux colonnes des coins, iceux Triplyphes se posent sur leurs extremités, & non sur le milieu : qui fait que les Metopes prochaines de ces Triglyphes angulaires, ne viennent pas toutes quarrees, mais plus larges que les Triglyphes d'vne moitié de leur hauteur. Ce neātmoins ceux qui les veulent faire toutes egales, reserrent les distances d'entre les colonnes abordantes aux coins, de la mesure d'vne demie hauteur : & ou que cela se face aux largeurs des Metopes, ou à reserrer les entrecolonnes, il se treuue tousiours faux. A ceste cause lesdits antiques ont (comme il semble) voulu euiter en la structure des maisons sacrees, l'institution des symmetries Doriques. Toutesfois nous l'exposerons ainsi que l'ordre le requiert, & cōme nous l'auons entendu de nos maistres, à fin que si quelqu'vn veut suyure ceste voye, il ayt ses proportions toutes appareillees, au moyen desquelles il puisse deuëment & sans faillir, faire les perfections des Temples à icelle mode Dorique.

Si le front d'vn edifice Dorique, où se met la premiere ordōnance des colonnes, est tetrastyle, soit diuisé en vingt & sept parties : & s'il est hexastyle, en quarante & deux. De celles là l'vne seruira de mesure ou module que les Grecs nommēt embatos, c'est à dire lieu par où l'on peult passer : & sur iceluy module seront prises toutes les distributions de l'œuure, ainsi que la raison le requerra.

La grosseur de la Colonne contienne deux d'iceux modules, & sa hauteur, y cōprenant son chapiteau, en ayt quatorze. La hauteur de ce chapiteau monte jusques à vn module, qui est vn demy diametre : mais l'estendue de sa largeur soit de deux, & vne sixieme d'auantage.

Ladite hauteur de chapiteau se diuise puis apres en trois parties : l'vne sera pour le tailloir auec sa cymaise, la seconde pour l'eschine auec ses trois anneaux ou carquans, & la troisieme pour la frize, qui deura estre justement egalee au restrecissemēt du bout d'enhaut de la colonne, sans y comprendre son gorgerin passant outre auec le petit quarré, suyuant ce que nous auons ja escrit en nostre Troisieme, au traicté des colonnes Ioniques.

L'epistyle ou Architraue auec sa plattebande, sous laquelle posent les larmes & leur tringle, ayt vn module de mesure, & ce-

stedit

ſtedite plattebande ſeulement vne ſeptiemé partie de l'Architraue. La longueur des larmes procedantes de la tringle, à plomb des Triglyphes, emporte ſans icelle tringle vne ſixieme partie de ceſte meſure.

La largeur de ceſt Architraue par le bout d'embas, ſoit correſpondante au nud du bout d'enhaut de la colonne. Au deſſus faudra mettre les Triglyphes, obſeruant leurs Metopes: & faire qu'ils ſoyent auſſi hauts qu'vn Module & demy, & larges d'vn en front: mais compartis en ſorte qu'ils viennent droitement à poſer ſur le centre des colonnes tant angulaires, que du milieu : & aux autres entrecolonnes faut qu'il y ayt deux Metopes toutes pleines: puis ſur les ouuertures du rencontre de deuant trois: & autant au derriere. Ce faiſant, & tenant icelles entrees aſſez amples, lon pourra ſans empeſchement aller iuſques aux repreſentations des Dieux.

La largeur de ces Triglyphes ſoit diuiſee en ſix portions, dont les cinq ſoyent aſſignees pour la face du milieu : & la ſixieme diuiſee en deux parts: dequoy l'vne ſe donne au coſté droit, & l'autre au gauche. Celà faict, ſur les milieux deſdits Triglyphes ſoit tiree vne ligne à plomb, appellee entre nos Romains Femur, & parmi les Grecs Miros: les François l'appellent Areſte. Suyuant ceſte ligne là, ſoyent formés canaux ou coches à la reigle: puis aux deux extremités du Triglyphe tant à droict qu'à gauche ſoyent pareillement tirees deux Areſtes pour façonner les deux demis canaux,

Eſtans les Triglyphes ainſi ordonnés, les Metopes d'entredeux ſe facent quarrees, c'eſt à dire auſſi larges comme hautes: & deuers les bords des angles ou coins du temple Dorique, les deux demi Metopes facent enſemble la largeur d'vne entiere: par ainſi toutes les fautes, ſuruenantes ordinairement en leurs ſituations ſur les entrecolonnes, & aux plats fonds des Cornices appellés Lacunaires, ſeront raiſonnablement amendees, conſideré que les diſtances auront proportions toutes egales.

Les chapiteaux de ces Triglyphes doyuent eſtre de la ſixieme partie d'vn module, & ſur eux eſtre aſſize la Cornice, qui doit auoir de ſaillie la moytié auec vne ſixieme d'iceluy module. Sur elle doit regner vne Cymaiſe ou goule renuerſee Dorique, & autant par enhaut, tellement qu'icelle Cornice auec ſes Cymaiſes

P

emporte la moitié de la largeur du module.

La description des larmes de la couronne & de l'architraue.

Soubs la Cornice faut diuiser en lignes perpendiculaires, les Arestes des Triglyphes, les Semimetopes, & les distributions des Larmes: en sorte que la longueur de six Larmes contre bas, en face justement trois de large.

Les autres espaces, pource que les Metopes sont plus larges que les Triglyphes, soyent laissés vnis, & sans ouurage, ou bien y soyent entaillees des sajectes de foudre.

Au menton de la Cornice soit faicte vne ligne demi ronde, qui se nomme Scotia, autrement Nasselle: & le reste estant assis sur ce mébre, côme Tympas de Frontispices, Doucines, & Courônes, se conduise ainsi qu'il a esté cy deuât escrit en nostre ordre Ionique.

Voilà quelle sera la mode qu'il faut obseruer aux ouurages Diastyles, c'est à dire dont les distances des colonnes emportêt trois de leurs grosseurs par embas.

Ouurage tetrastyle systyle monotriglyphe.

Mais si l'edifice est Systyle, & Monotriglyphe, c'est à dire dont l'entrecolonne emporte la grosseur de deux, & en laquelle n'a qu'vn Triglyphe: si le frôt ou rencôtre en doit estre Tetrastyle, qui signifie de quatre colonnes: soit diuisee sa largeur en dixneuf parties & demie: S'il est hexastyle, c'est à dire de six colonnes, en vingt

DE VITRVVE.

Ouurage hexastyle systyle monotriglyphe.

Ouurage tetrastyle Diastyle.

vingtneuf & demie: l'vne d'icelles fera la mesure sur laquelle se faudra ranger, comme il est escrit cy dessus, pour bien distribuer & compartir l'ouurage & mettre sur chacune des parties en l'Architraue vn Triglyphe enuironné de deux Metopes: toutesfois sur les colónes angulaires n'y aura que l'espace d'vn demy Triglyphe.

P ij

Ouurage hexastyle Diastyle.

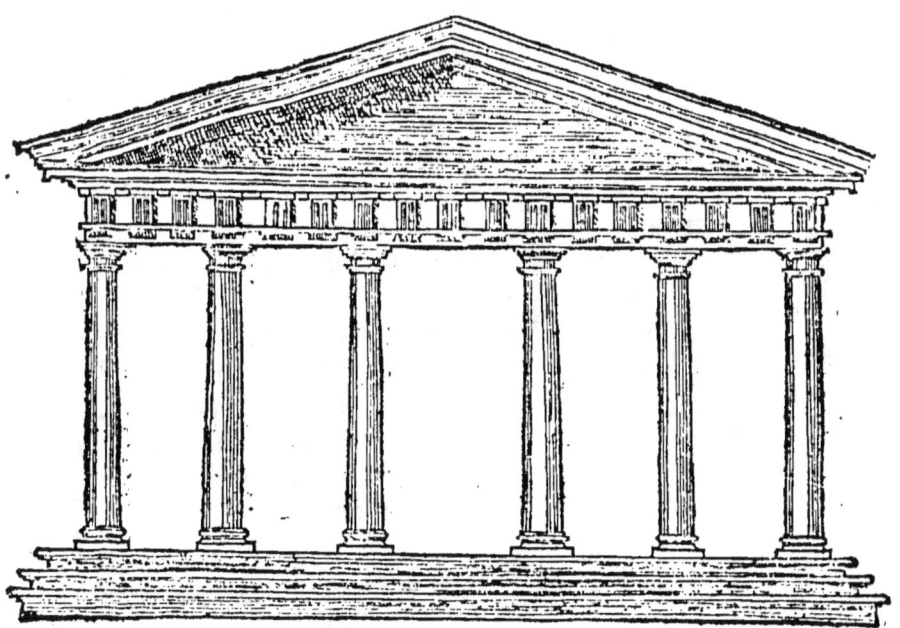

Double description des sagettes de foudre.

En l'ouuerture du milieu, au dessous du Frontispice, il y aura l'espace de trois Triglyphes, & quatre Metopes, à fin que par estre ceste ouuerture de l'entrecolonne du milieu, plus large que les autres, les gents qui voudront aller au temple, y puissent entrer plus à leur aise, & que les statues des Dieux s'en monstrent de plus grande majesté.

Sur les chapiteaux des Triglyphes faut asseoir la Cornice, laquelle ayt, comme cy deuant a esté dit, ses goules renuersees Doriques, aussi bien par embas que par enhaut : & sa hauteur, y comprenant icelles gouttes, soit du demy diametre d'vn Triglyphe.

Des-

DE VITRVVE. 117

Dessous icelle Cornice est besoin de tracer en lignes perpendiculaires ou à plomb les Arestes d'iceux Triglyphes, ensemble les demy metopes, la direction des coches ou canaux, & la distribution des larmes, voire tout le reste de l'ornement, par la maniere que i'ay dite en traictant des edifices Diastyles.

Au regard des colonnes, on les peut caneler comme j'ay dit: & si elles sont pleines, c'est à dire à arestes saillantes en dehors, est necessaire qu'il y en ayt vingt pour le moins.

Figure de la canelure Dorique. Canelure Corinthienne au temple S. Anges.

Mais qui les voudra creuser, il y faut proceder par ceste voye, à sçavoir qu'autant comme doit estre grand l'espace de chacune canelure, autant soit tenu large vn quarré parfaict, au milieu duquel soit mise l'vne des poinctes du Compas, & de l'autre faicte la ligne semicirculaire, en sorte qu'elle voise respondre aux deux extremités de ce quarré. Puis d'autant qu'il y aura de cambrure entre la ligne de la circonference, & celle de la quarrure, autant soyent ces canelures encauees. Ce faisant, la colonne Dorique

P. iij

fera parfaictement accomplie en son espece. Mais pour donner la deuë proportion à la platteban-de d'entre deux canelures, soit faict tout ainsi comme j'ay dit en mon Troisieme liure au traicté de colonnes Ioniques.

Puis que la forme exterieure des symmetries Corinthiennes, Doriques, & Ioniques, est para-cheuee, il est requis maintenant que lon parle de la Nef, ou dedans œuure, ensemble de sa face de deuant.

De la distribution interieure de l'edifice, & de sa face de deuant.
Chapitre IIII.

LA disposition de l'edifice doit estre telle, que sa largeur soit aussi grande, comme la moitié de la longueur, en maniere que ladite Nef soit plus lo-gue d'vne quarte partie, qu'elle n'aura de large par le costé de la muraille où seront les ouuertu-res des grandes portes : & les trois autres parties du deuant, se continuent en ligne droite, mais par interualles, jus-ques aux Antes ou Pilastres des coins de la muraille.

Icelles Antes doyuent estre aussi grosses comme les colonnes. Mais si le bastiment estoit de plus grande estendue que de vingt pieds en largeur, il faudra qu'il y ayt deux colonnes entre les deux pilastres, & que ces colonnes separent les aisles d'auec l'e-space de la premiere face du temple. Les trois entrecolonnes, qui seront entre lesdits pilastres & icelles colonnes, soyent enui-
ronnés

ronnés de petites cloisons de Marbre, ou d'ouurage de menuyserie, mais toutesfois en telle sorte, que les ouuertures y soyent gardees, par lesquelles on puisse auoir passage & entree à la face de deuant: de laquelle si la largeur excede quarante pieds de mesure, les colonnes qui deuront estre entre les Filastres, soyent posees à niueau de celles qui seront au front du temple, & cesdites colonnes interieures soyent aussi hautes que les exterieures.

Mais, pour venir à leurs rapetissemens, y soit procedé suyuant ceste practique. Si celles qui au front du temple, ont huict portions de diametre par enhaut, les autres du dedans en ayet neuf. Mais si lesdites du front, sont de neuf ou de dix, les interieures soyent rappetissees à l'equipollent: à raison qu'en vn air enclos, s'il en y a quelques vnes de maigres, cela ne s'apperceura point: toutesfois qui les trouueroit trop menues, si celles qui seront dehors, ont vingt & quatre canelures, celles du front par dedans en deuront auoir vingt & huict, ou trentedeux. par ce moyen ce qui seroit trop peu en la grosseur de leur tige, y sera suradjousté par l'augmentation du nombre des canelures: de sorte que lon n'y congnoistra rien.

Voilà comment la grosseur de nos colonnes sera rédue pareille par proportion differente: chose qui prouient de ce que l'oeil rencontrant plusieurs objects, se va estendre à plus grande circuition de veuë qu'il ne feroit. Et qu'il soit vray, si deux colonnes d'vne egale grosseur, l'vne cançlee de canelure enfonsee, & l'autre non, sont mesurees d'vne corde ou filet en leur circonference, tellement que ladite corde ou filet passe par dessus les arestes mises entre deux canelures, encores qu'icelles colonnes soyent de grosseur toute pareille (comme dit est,) les filets dont elles serōt euuironnees, ne se rapporteront jamais à vne mesure egale, à raison que le tour des canelures, ensemble de leurs arestes, rendra l'estendue de la ligne plus longue,

Puis donc que cela se monstre en telle sorte, ce ne sera que bien faict d'ordonner les symmetries d'icelles colonnes en lieux estroits & en espace clos, vn peu plus menues & moins lourdes, que celles qui sont à l'ouuert, consideré que le secret des canelures nous aide en cest endroit.

Mais quant à l'espaisseur des murailles de la Nef, il faut qu'elle soit selon la proportion de la grandeur & hauteur qu'on entend donner à l'edifice. Toutesfois il est besoin que les pilastres & co-

lonnes correspondent à ceste grosseur : & qui voudroit bastir la muraille tout à neuf, il sera bon la maçonner de bloccage, & la lier de quartiers de pierre de taille ou de marbre, trauersans toute l'espoisseur. Ce faisant ledit bloccage ainsi lié par ces quartiers, rendra la perfection de l'oeuure plus ferme, & de plus longue duree. Dauantage, qui voudroit entailler contre ces murailles quelques figures de relief, respondantes sur les sieges d'enuiron, cela rendroit l'apparence du bastiment beaucoup plus belle, & de meilleure grace.

De la situation des edifices selon les regions.
Chapitre V.

POVR bien situer les Temples consacrés aux Dieux immortels, & les tourner aux regions où ils doiuent regarder, faudra tenir ceste reigle, que s'il n'y a chose qui nous empesche, & le bastiment se peut faire à liberté : la representation du Dieu colloquee en iceluy, aura la face tournee deuers Soleil couchant, à fin que ceux qui voudront aller à l'autel pour sacrifier, ou faire leurs prieres, puissent, en addressant leur visage à l'Orient, voir à plein front le visage de celle remembrance : tellement que pour impetrer leurs requestes, ils ayent les yeux ententifs à l'image, & au leuant ou orient du Soleil, mesmes que les simulacres semblent se leuer à fin de regarder les supplians ou sacrifians. Voilà pourquoy il est necessaire que tous les autels des Dieux soyent tournés deuers l'Orient. Toutesfois si la nature du lieu repugnoit à cela, l'ordonnance de l'edifice doit estre changee, & la structure establie de sorte que lon puisse voir de ces Temples le plus grand circuit des murailles. Mais s'il les faloit faire au long du riuage des fleuues, comme en Egypte aux enuirons du Nil, la raison voudroit qu'ils regardassent le cours de l'eau : & s'il les conuenoit eriger ioignant les passages publiques, faudroit conduire l'oeuure en maniere que les passans peussent voir là dedans, & faire leurs salutations face à face des simulacres.

Des portes pour les temples, ensemble de leurs ornements, & la façon de leurs fermetures. Chap. VI.

A practique pour faire les portes, & dresser leurs piedroits ou jãbages, est qu'il faut preallablement ordonner de quelle espece on les veut auoir : car les sortes de ces ouuertures sõt Dorique, Ionique, & Athenienne. Qui les voudra donc Doriques, voicy le moyen d'obseruer leur symmetrie.

C'est que la couronne superieure, qui se met sur le front ou claueau de la porte, corresponde en allignement aux chapiteaux des colõnes de la premiere face du Temple, & la lumiere en soit conduite si bien que la hauteur de l'edifice depuis le parterre jusques aux voutes ou lambrissements, soit diuisée en trois egalités & demie: dont les deux soyent donnees à la reception du iour: laquelle soit aussi mypartie en douze:& les cinq & demie feront la largeur de l'entree par embas. Puis si ladite ouuerture se treuue de seize pieds, soit restrecie par le haut de la tierce partie du piedroit ou pilastre. Si elle en a de seize à vingt & cinq, la faut rapetisser par le dessus d'vne quarte partie du piedroit ou Architraue qui tourne à l'entour de la porte. Plus si elle estoit de vingtcinq à trente, la sommité soit ramoderee à vne huictieme partie. Mais si ces portes sont d'autre espece que Dorique, plus aurõt elles d'ouuerture en hauteur, & plus les faudra il conduire en ligne perpẽdiculaire ou à plomb.

Les piedroits desdites portes ayent de frõt vne douzieme partie de la hauteur de la lumiere : mais on les doit restrecir par en haut d'vne quatorzieme partie de leur largeur. La hauteur du frõteau soit aussi grãde que celle d'vn piedroict par le bout d'chaut: & la cymaise ou goule renuersee d'vne sixieme partie de ce piedroit: ayant sa saillie toute egale à sa hauteur. Il faut que ceste cymaise soit taillée Lesbienne, c'est à dire à la façon qui se garde en l'isle de Lesbos, où les ouuriers y mettent l'astragale, qui est vn membre rond comme vn talon.

Sur la cymaise de dessus le front dit claueau, faut qu'il y ayt encores vn contrefrontail, ou dessus de porte, de la grosseur de celuy de dessous : mais sur cestuy là faut tailler la cymaise Dorique, & l'Astragale Lesbien auec sa Doucine. Puis soit faicte la

Q

Cymaise Lesbienne. Astragale Lesbien. Couronne toute vnie auec sa Cymaise ayant les saillies aussi grãdes que le Claueau premier est haut, & ses saillies tant à droit comme à gauche se facent en sorte que leurs membres ornés de demi taille, voisent regnant tout à l'entour du front, & se conioingnent aux onglets ou bien extremités delicates sur lesquelles la Cymaise commence à s'addoucir.

Mais s'il est questiõ de faire ces portes à la mode Ionique, leur ouuerture soit aussi haute comme celle-là des Doriques: & leur largeur se prẽne sur la hauteur diuisee en deux portiõs & demie: dont vne & demie face la largeur du bas de l'ouuerture: & le restrecissement par enhaut, tel cõme j'ay dit des Doriques. La grosseur des Piedroits par enhaut, ayt de front vne quatorzieme partie de la hauteur de la lumiere: & leur cymaise ou goule renuersee soit d'vne sixieme de leur estendue par embas: puis le reste, nõ comprins icelle cymaise, soit diuisé en douze egalités, trois desquelles se donneront à la premiere auec son Astragale, quatre à la seconde, & cinq à la troisieme. Et ces bandes auec leurs Astragales voisent regnãt tout autour du quarré.

Vraye description des prothyrides en vn portail.

En apres soyent les claueaux d'icelles portes ordonnés ainsi que les Doriques: mais leurs Rouleaux, Cartoches ou Consolateurs, autrement nommés Ancones, ou Prothyrides, taillés d'ouurage de relief, soyent pendans à droit & à gauche jusques à l'aligne-

DE VITRVVE.

l'alignement de l'areste basse du premier claueau posant sur les Piedroits: mais le bout de la feuille passe vn petit plus bas. La largeur du front ou rencontre de ces Consolateurs, comprenne de trois parts l'vne d'vn costé de Piedroit par enhaut, & en tirant contre bas, vienne à se rappetisser d'vne quarte partie.

Les feuillures de la porte soyent tellement ordonnees que les batans de l'huisserie d'vne part & d'autre, auec leurs piuots enchassés dedans le seuil & contre le premier claueau, portent en haut & en large vne douzieme partie de toute l'ouuerture.

Les tympans ou panneaux assis entre ces deux battans, ayent chacun trois portions de ces douze.

Apres soyent les distributions des trauersans, faictes en sorte, qu'estant la susdite ouuerture diuisee en cinq egalités, deux en soyent donnees à celuy de dessus, & trois à cestuy là de bas: mais celuy d'entredeux, soit posé droictement sur le milieu de la porte. Les autres ja specifiés soyent mis le haut contre le fronteau, & le bas au rez dudit seuil. La largeur d'iceluy trauersant du milieu, se face de la tierce partie de l'vn des panneaux: puis la cymaise ou moulure regnant à l'entour, dite par nos Latins Replû, soit d'vne sixieme portion du susdit trauersant: ou qui vouldra, vne sixieme & demie: & la grosseur des piuots porte vne moitié de ce trauersant. Les seconds piuots qui seront en l'autre costé, ayent aussi de grosseur vne moitié du trauersant. Mais si lesdites huisseries sont faictes à quatre panneaux, les hauteurs de l'ouuert demourront telles que je les ay descrites: toutesfois pour la largeur lon y adioustera autant que monte celle d'vn trauersant. Et si ces huisseries se doyuent reployer en quatre, lon mettra de plus ceste largeur en la hauteur de la lumiere.

Les Atheniennes & Corinthiennes se font par mesme raison que les Doriques: & n'y a de difference sinon certaines plattebandes qui se mettent au dessous des cornices pour orner les piedroits, lesquelles se doyuent compartir en maniere que de sept parts elles en ayent seulement deux d'auantage que ladite cymaise.

Le residu des ornements d'icelles huisseries ne se fait point de Marqueterie. & si ne sont jamais faictes à deux pans, ains se reployent tousiours en quatre, & aussi s'ouurent en dehors.

Ie pense auoir deduit à suffisance selon ma possibilité comment il faut deuement faire les edifices des maisons sacrees tant Doriques, Ioniques, comme Corinthiennes. Parquoy je traicteray cy

Q ij

apres des dispositions Tuscanes, disant comme elles se doyuent conduire.

La façon de Bastir les temples à la mode Tuscane.
Chap. VII.

A longueur de la place où lon vouldra bastir vn temple à la Tuscane, se doit mesurer en six diuisions, & en donner les cinq à la largeur: puis ceste longueur soit egalee en deux: & la part qui sera pour estre interieure, assignee à l'espace des oratoires & la prochaine du front ou face de deuant, laissee pour la disposition des colonnes. Celà faict, ceste largeur se mipartisse en dix portions, trois desquelles de chacun costé, tant à droit comme à gauche, soyent distribuees aux petits oratoires, ou laissees pour les passages ausquels deuront estre les allees: puis les autres quatre reseruees pour son milieu. Mais au regard de la place qui sera en la face du temple deuant la Nef, il faut qu'elle soit si bien distribuee pour les colonnes, que les deux rangs qui feront les coins, soyent assis droit à droit des pilastres mis sur les angles pour contreforts: & les deux autres du milieu, respondent aux bouts des parois situees entre les pilastres & le milieu de l'edifice; à fin qu'entre lesdits pilastres, & icelles premieres colonnes lon en puisse assoir d'autres entredeux, respondantes en mesme ligne. Toutes ces colonnes portent de diametre par embas vne septieme partition de leur hauteur, laquelle monte à vne tierce de la largeur du temple: leur bout d'é-haut voise en restrecissant d'vne quarte partie d'iceluy diametre.

Leurs bases ayent de hauteur la moitié de ceste mesure, dont le Plinthe soit si bien mesuré au compas, qu'il arriue à la moitié d'icelle base: & par dessus ce Plinthe soit assis le Bozel auec son quarré : montans eux deux ensemble à egale hauteur de ce Plinthe.

La hauteur du chapiteau de ladite colonne Tuscane soit autant que la moitié de son diametre par embas: & la largeur de son tailloir se tienne aussi grande comme est ledit diametre tout entier.

Icelle hauteur de chapiteau soit diuisee en trois parties: l'vne
desquelles

desquelles soit donnee au tailloir, l'autre à l'echine, & la tierce à la frize auec son petit collier ou gorgerin.

Sur ces colonnes soyent assis des sommiers entrés les vns dedans les autres, dont l'espaisseur soit telle, que la grandeur de la charge requerra. Toutesfois il faudra bien aduiser à ne les faire plus larges que la gorge ou bout d'enhaut de la colonne: & doyuent estre assemblés à mortaises faictes en queuë d'Arondelle, enclauees ou cheuillees auec tenons de fer à vis, de maniere qu'il y ayt pour le moins deux bons poulces de distance entre les cheuillures & bandages: car à la verité quand ces fers se touchent, & ne peuuent receuoir la respiration ou rafraischissement du vent, ils s'eschauffent l'vn contre l'autre, si bien qu'ils se rouillẽt, & font auec le temps pourrir le bois. Par dessus ces sommiers, & outre les parois, soyent faictes les saillies des Modillons ou bouts des soliues, aussi grandes que la quarte partie de la largeur du diametre d'vne colonne: & en leurs fronts ou rencontres soyent fichees les tablettes de bois couuenables à decorer l'ouurage. Consequemment dessus ces Modillons soit assis le Frontispice faict de maçonnerie ou charpenterie: & outre son pignon passe le bout de la Filiere contre laquelle il se ioint & assemble. En apres les douues ou lattes, desquelles ce comble doit estre couuert, soyent ordonnees de sorte que la pente ou esgoust des eaux tumbantes sur le toict, correspõde aux petits cheurons mis en patte d'oye, & soustenans d'vn costé & d'autre les extremités de la couuerture.

La description de la patte d'oye.

L'on fait aussi de ces edifices Tuscans en forme ronde, dõt les aucuns sont Monopteres, c'est à dire qui n'ont sinon le simple tour de muraille sans colonnes: & les autres se disent Peripteres, ayans vn ordre de colonnes interieures suyuant les parois de sa circuition. Ceux de telle mode n'ont point de Nef distinguee,

Q. iij

mais sôt en leur milieu pourueus d'vn tribunal releué sur vn glacis portant de haut la troisieme partie de son diametre : & sur les Piedestals colloqués enuiron, sont assises les colonnes, portans de hauteur autant qu'il y a de distance depuis les extremités de leurs Piedestals jusques à la muraille de la circonference. Ces colonnes auec leurs bases & chapiteaux ont autant de diametre par le bout d'embas, que monte vne dixieme partie de leur hauteur, & l'Architraue a de haut vn demi diametre de la colonne.

Au regard de la Frize, & autres membres qui se mettent dessus ils doyuent auoir leurs symmetries correspondantes à ce que j'en ay dit en mon troisieme liure.

Si ce temple se fait Periptere, il n'y aura que deux degrés pour monter à son Tribunal: & encores les Stylobates ou Piedestals de ses colonnes, seront fondés sur le plan dudict temple. Puis la muraille de l'oratoire deura estre tenuë loing de ces Stylobates d'enuiron vne cinquieme partie de la largeur du Temple : au milieu de la ceincture duquel faudra laisser espace conuenable pour faire la porte, à fin que lon puisse aisement aller par tout. Cest oratoire ayt aussi grand diametre (non comprise l'espaisseur des parois) que les colonnes auront de hauteur estant dessus leurs Stylobates. En apres les autres colonnes circuïssantes le tour du Temple, soyent disposees & ordonnees ensuyuant les proportions dont j'ay preallablement donné les reigles. Et pour bien faire le toict, mesmement assoir la Lanterne au droit de son milieu, faudra donner ordre qu'autant que deura estre le diametre de tout l'ouurage, icelle Lanterne ayt la moitié de cela en hauteur, non comprins en ce, le Thole ou Fleuron, qui sera aussi haut du moins qu'vn chapiteau posé sur vne colonne, sans y compter la Pyramyde ou aiguille pointue sur laquelle on le doit assoir. Puis faut conduire toutes les autres particularités ainsi que je les ay descrites, obseruant tousjours les conuenables proportions & symmetries.

Lon fait d'auātage, en tenant ces mesures, d'autres Temples de façon toute diuerse, & dont les ordonnances sont cōtraires, cōme est celuy de Castor au Cirque Flaminien, entre les deux touches de bois consacreesau dieu Veiouis (c'est à dire qui n'a aucune puissance d'aider, mais qui peut bien nuire) : & encores de plus industrieux, comme celuy de la forest de Diane, auquel y a

des

des colonnes plantees tant à droit qu'à gauche respondantes à l'assignement des Pilastres posés contre les murailles de son front. Mais de la sorte dont est celuy de Castor audit Cirque, fut premierement faict le temple de Minerue dedans la forteresse d'Athenes, & vn autre à Pallas sur le Promontoire dit Sunium, au domaine de ladite ville: & ne sont leurs proportions differentes à celles dudit Castor & Diane, mais proprement semblables, d'autant que la longueur des aisles est deux fois aussi grande que la largeur de l'edifice. Mais ainsi comme aux autres bastiments sourds, ou de petite resonnance, les choses ont accoustumé d'estre mises au front ou premier rencontre, là elles sont mises sur les costés.

Quelques ouuriers aussi, prenans les ordonnances de leurs colonnes sur la mode Tuscane, s'en seruent en bastiments Corinthiens & Ioniques: car aux endroits de leurs Pilastres assis en la face de deuant, & vis à vis des cloisons de la Nef, ils asseoyent deux colonnes en droit fil, & par ainsi font vn œuure meslee de façon Grecque & Tuscane.

Certains autres pareillement, ostant les murailles de la Nef, & les appliquãt aux espaces d'entre les colõnes, par ces parois ainsi ostees & transportees aux aisles, rendent la place ample & spacieuse: mais en gardant pat tout le reste les mesmes proportions & symmetries, ils engendrent vne autre espece differente en figure & en nom, laquelle (selon mon jugement) doit estre nommee Pseudoperipterique, c'est à dire à fausses aisles. Et à la verité tels desguisements se font pour la commodité des diuers sacrifices, veu qu'il n'est conuenable d'eriger à tous les Dieux leurs temples d'vne mesme façon, par ce que l'vn desire ses cerimonies contraires à celles des autres.

Ie pense auoir exposé toutes les manieres de bastir les maisons sacrees, ainsi que je les'ay entendues de mes maistres, & d'auantage distingué en partitions toutes les ordonnances & mesures, n'oubliant à dire en quoy & comment elles sont variees, mesmes quelles diuersités elles peuuent auoir: chose que j'ay mis peine à rediger par escrit le plus clairement & par le menu qu'il m'a esté possible: parquoy maintenant je traicteray des autels consacrés aux Dieux immortels, & diray comment on les doit establir pour estre ainsi qu'il appartient selon la diuersité des sacrifices.

La maniere d'establir & situer les autels des dieux.
Chapitre VIII.

Ovs autels soyent tournés deuers l'Oriēt, & tousiours tenus plus bas que les remēbrāces des Dieux qui seront dedans le Temple, à fin que les gents qui supplieront ou sacrifieront, ne soyent (en leuāt la veuë deuers la diuinité) aussi haut que les simulacres ausquels ils voudront faire honneur & reuerence. Les hauteurs d'iceux autels doyuēt estre telles, que ceux qui seront dediés à Iupiter, & toutes autres puissances Celestes, soyent tenus les plus haussés que lon pourra. Mais ceux de Vesta, de la Terre, & de la Mer, bas, & beaucoup plus supprimés. Ce faisant, lon gardera la raison conuenable en la structure d'iceux autels au milieu de l'aire des edifices.

Puis que j'ay amplement declaré en ce liure toutes les parties de l'edification des Temples, je traicteray au suyuant de la distribution requise à l'endroit de tous les bastiments communs.

CINQVIEME LIVRE
D'ARCHITECTVRE
DE MARC VITRVVE
POLLION.

PREFACE.

Evx (Empereur) qui par plus amples liures ont mis en lumiere la conception de leurs pensees, & de ce formé certains preceptes, ont dōné à leurs escrits des autorités grandement authentiques: chose qui pourroit aduenir de ce mien estude, à sçauoir que par aucunes ampliatiōs il acquerroit beaucoup

beaucoup plus grãde prerogatiue qu'il n'a. mais celà ne se cõduit pas ainsi comme l'on pense: car nul ne peut escrire en Architecture, ainsi cõme en Histoire ou Poësie, à raison que le propre d'icelle Histoire est de tenir les lecteurs attentifs, par les affections qu'ils ont d'entendre le succes de plusieurs choses à eux nouuelles: & la Poësie par ses nombres, mesures, disposition artiste, gentil chois de termes, sentēces conuenables aux personnes qu'elle introduit, & prolation distincte, donnant bonne grace à ses vers, attire sans aucune moleste & auec delectation les courages des auditeurs jusqu'à la fin qu'elle pretend.

Celà (Sire) ne se sçauroit faire en la tradition de ceste doctrine, pourautant que les vocables engendrés de la propre necessité de l'art, & la façon de parler, autre que l'ordinaire, rendent vne obscurité bien grande aux entendements de ceux qui le poursuyuent. Consideré donc que ces mots ne sont vsités ny congnus, mesmes qu'ils se treuuent estranges entre les communs, aussi que les escritures, qui en ont esté faictes, sont longues à merueilles, il me semble que qui ne les abbregeroit, les expliquant en peu de paroles, & par preuues euidentes, celà rendroit les apprehensions des lecteurs obfusquees & incertaines. Pource dõc qu'il me conuient vser de nominations occultes, si je veuil exprimer les choses requises en cest endroit, specialement pour deduire la mesure & proportion des membres requis en edifices: ie me delibere n'y employer grande parole, à fin qu'on les puisse mieux retenir en memoire, congnoissant que la brieueté les rēdra moins difficiles, & plus aisees à cõprendre. Aussi je voy ceste Cité, (la ville de Rome) pour le present occupee en diuers negoces tant particuliers que publiques, qui me fait juger estre besoin d'escrire succinctement, à ce que les Citoyens selon leur petit loisir puissent soudainement conceuoir ce que je preten leur faire entendre.

Le plaisir de Pythagoras, & de ceux de sa secte, estoit qu'il faloit escrire les traditions des sciences sous certaines loix Cubiques: & constituerent le Cube du nombre de deux cents seize vers: disant qu'il n'en faut sinon trois pour decider amplement toute matiere qui se presente.

Or est ce Cube vn corps de six costés ou faces, egalement vni & quarré en chacune de ses parties: & quand on le jecte sur quelque chose platte, il demeure immobile sur la face où il s'est assis, pourueu qu'õ ne le bouge plus. De telle sorte sont les Dés dõt les

R

Ioueurs s'esbattêt au Tablier. Et semble que lesdits Pythagoristes ayent pris leur fondement sur ce, que le nombre des vers qu'ils ordonnent, est equiparable à ce Cube : car en quelque sens qu'il se pose, il rend la stabilité de la memoire, solide, & immobile. Aussi les poëtes Grecs Comiques, c'est à dire compositeurs de farces, diuisoyent les interualles du narré de leurs jeux, interposant certains Motets chantés par vne troupe de gents duits à ce faire : & ainsi par le moyen de ceste raison Cubique soulageoyent le parler de leurs personnages.

Consideré donc que ces choses ont esté introduites par les Anciens suyuant la voye de Nature, & que je congnois qu'il me faut escrire à plusieurs ouuriers beaucoup de choses obscures & inusitees, à fin que mes traditions se puissent plus facilement inserer dedâs les memoires des lecteurs, je suis d'aduis qu'il ne seroit pas bon de m'arrester à grande superfluïté de langage : car si je suis brief, mes preceptes en seront plus aptes à estre entendus, veu mesmement que je les ay redigés par ordre, à ce que ceux qui les voudront chercher, n'ayent peine de les cueillir separement, ains que tout en vn corps ensuyuant l'ordre des volumes ils y puissent trouuer les explications conuenables à toutes les particularités de ce negoce.

I'ay desia, Sire, declaré en mes Tiers & Quatrieme, les enseignements pour bastir selon le deuoir toutes maisons sacrees : parquoy en cestuy cy je diray de quelle ordonnance doyuent estre des edifices comuns, & preallablement l'Hostel de la Ville, pource que les polices des affaires particuliers y sont de jour en jour decidees par la conduite des Seigneurs qui en ont la superintendance.

De l'hostel de la ville. Chapitre I.

LEs Grecs bastissent leurs Hostels de Ville en quarré : & y font des galleries doubles assez spacieuses, qu'ils enrichissent de plusieurs colonnes de pierres de taille ou de marbre : sur lesquelles posent leurs Architraues pour soustenir les planchers commodes à se promener. Mais en nos villes d'Italie la raison ne veut pas qu'il se face ainsi, pource que si nous voulons suyure les coustumes de nos Ancestres, il faut donner les prix aux Gladiateurs, ou joueurs

joueurs d'espee, & autres gents exercitans les armes, en la grande place estant deuant ceste maison.

A ceste cause est expedient de distribuer enuirõ le pourpris, où tels esbatements se doyuent faire, les entrecolonnes de largeur bien aisee, & à l'entour des allees establir les boutiques des Orfeures, Merciers, & autres gents de mestier, mesmes faire des loges de bois, ordonnees par si bonne practique, qu'elles soyent duisantes à l'vsage de ceux qui voudront y entrer, & puissent rendre deniers au proffit de la ville.

Au regard de la grãdeur d'icelles places communes, il les faut faire selon la multitude des habitãs, à fin que le pourpris n'en soit trop petit pour receuoir le peuple quãd le besoin s'y offrira. Aussi ne le faut-il faire si grand qu'il semble trop vague quand il y auroit peu de gents.

Pour bien ordonner donc la largeur de son estenduë, il faut preallablement que la lõgueur soit diuisee en trois parties, & que deux en soyent assignees à ceste largeur: par ainsi l'edifice en sera longuet: au moyen dequoy sa disposition se rendra plus vtile & commode pour le peuple lors qu'on y fera quelques choses de joyeuseté.

Les colonnes du second estage doyuent estre d'vne quarte partie moindres que celles du premier, pource que la raison veut que les basses soyent plus grandes & plus grosses que les hautes, à fin de mieux supporter le faix: & en ce faut imiter la nature des arbres croissãs haut & droit, comme sont l'Auet, le Cypres, & le Pin: chacun desquels est tousiours plus gros par aupres du pied que par amont: aussi en prenant leurs croissances, ils se rappetissent naturellement par proportion egale jusques à leur coupeau. Si donques la nature des choses vegetales nous monstre qu'il le faut faire ainsi, je dy que ce sera raisonnablement ordonné de faire les choses hautes moindres en grosseur & hauteur, que les plus prochaines de terre.

Il faut retenir lieu aupres de ceste place commune, pour les Basiliques ou maisons Royales ausquelles conuiennent les Magistrats, à fin d'y administrer iustice au Peuple: & les conuient situer deuers les plus chaudes parties du Ciel que lon pourra, à ce que durant les hiuers, les negociateurs, & autres qui pour lors y aurõt à faire, puissent nonobstant le mauuais temps, y aller quand le besoing le requerra.

R ij

Les largeurs de ces maisons ne soyent iamais ordonnees plus amples qu'vne demie longueur de celle place commune, ny moindres que d'vne tierce partie, Cela s'entend si la nature du lieu le peut permettre, & si elle ne contraint la iuste symmetrie à se chãger en autre maniere. Mais si le lieu est plus estendu en longueur, la raison veut que lon face au long de ses extremités certaines Chalcidiques, Causidiques ou Parquets à playder, comme celuy qui est en la bourgade Aquilienne.

Les colonnes de ces Basiliques soyent pour le moins aussi hautes que les allees seront larges : & le Portique ou promenoir, qui doit estre au milieu de ce pourpris, soit faict d'vne tierce partie de sa longueur. Les autres colonnes du second estage soyẽt moindres que celles du premier, comme il est cy dessus escrit. Le piedestal continué, dit Pluteum, seruant d'appuy sur la Cornice, ayt vne quarte partie de la hauteur de son estage, à fin que ceux qui chemineront sur son plancher, ne puissent estre apperceus par les negociateurs qui se promeneront en bas.

Au regard des Architraues, Frises, Cornices & autres membres du bastiment, il les faudra conduire selon les proportions des colonnes, comme nous auons desia dit en nostre troisieme.

Ces Basiliques peuuent auoir souueraine dignité & belle apparence, si elles sont faictes comme celle que ie fy à Fanestri, maintenant Fano, pres de Senegaille, qui est vne colonie de Iulia, & dõt les symmetries sont telles:

La voute & place du milieu enuironnee de colonnes, est de six vints piedz en longueur, & de soixante de large. Son portique ou promenoir estant au droit de ceste voute, entre les colonnes & la muraille, n'a que vingt pieds de diametre, les colonnes ont de hauteur, en comprenant leurs chapiteaux, cinquãte pieds de mesure, & cinq de grosseur. Chacune d'elles, à derriere soy des Parastates ou pilastres quarrés de vingt pieds de haut, & de deux & demy de large, mesmes sont espois d'vn pied & demi : & ceux là soustiennent les sommiers sur lesquels est fondee la charpenterie des portiques. Sur ces pilastres il y en a encores d'autres de dixhuict pieds de haut, ayãt aussi deux pieds de large, & vn pied d'espaisseur: & ceux là portent pareillement les poutres qui soustiennent les toicts des portiques declinans en pẽte plus bas que n'est ladite voute. Les autres espaces entre iceux Pilastres & les corps des colonnes, sont reserués pour les lumieres.

En la

En la largeur de ceste voute il y a quatre colonnes, à compter celles de ses extremités, assises tāt à droit comme à gauche: & en sa longueur, qui aboutit à la place cōmune, il y en a huict, à comprendre celles des coins de l'edifice:& six de l'autre part, cōptant tousiours ces angulaires. Toutesfois il en faut deux sur le mylieu de la face principale : & sont obmises à fin qu'elles n'empeschent la veuë de la maison d'Auguste, située viz à viz d'icelle Basilique, laquelle de l'autre part a veuë sur le Marché, & sur le Temple de Iupiter. En ce costé la y a vn Tribunal faict en forme de demy cercle, toutesfois de moindre cambrure, & sentant son ouale: le front duquel en sa circonference contient quarantesix pieds de large, & la ligne droite ne s'estend que de quinze, qui est à fin que ceux qui assisteront autour des magistrats, n'empeschent les autres negociateurs practiquans en la Basilique.

Sur les colonnes il y a des sommiers faicts de trois poutres liees ensemble, ayant chacune deux pieds d'espais : & ces sommiers regnent tout à l'entour de l'edifice: mais depuis les troisiemes colonnes en dedans œuure, ils tournent iusques aux Pilastres de la face de deuant, & touchent les courbes du demi cercle tant à droit comme à gauche. Sur ces sommiers, à plomb des chapiteaux, il y a des tronches de bois de trois pieds en hauteur, & larges de quatre en tous sens, au dessus desquelles posent en ligne perpendiculaire, de gros piliers de charpenterie, qui portent des poutres enclauees à gros crampons de fer, & regnantes du long de la Frise iusques sur les contreforts des coins, & tant que dure la muraille du deuant de l'edifice qui est pour soustenir le grand toict de la Basilique, & pareillement l'autre plus esleué, assis sur le milieu de la principale face du bastiment: par ainsi telle double ordonnance de pignons, à sçauoir du toict par dehors, & de la voute par dedans, rendent vne apparence belle, & de bonne grace: nonobstant que les Architraues ne soyent enrichis de moulures, mais seulement la disposition des Piedestals continués, & des colonnes, faicte par bonne symmetrie : car cela peut de beaucoup auancer vn ouurage, & e......res espargner grand partie des frais. Si est ce que lesdites colonnes toutes d'vne hauteur iusques au dessous du sommier seruant à soustenir la voute, monstrent bien que la despense n'y a esté aucunement espargnee, & si donnent singuliere autorité à la besongne.

De quelle maniere faut ordonner la treſorerie, la priſon, & l'auditoire à Plaider. Chap. II.

LA Treſorerie, la Priſon, & l'Auditoire, doyuent eſtre auprés de la place commune: mais il faut que chacun de ces baſtiments ſoit ſi bien ordonné, que la grandeur de leur ſymmetrie correſponde à ladite place: & eſt beſoing entre auttes choſes, que l'Auditoire ſoit faict ſelon la dignité de la Iuriſdiction de la ville. Et ſi d'auanture il eſt quarré, faudra prendre garde à luy donner vne fois & demie autant de haut comme il aura de large. Mais s'il ſe treuue de proportion plus longue, de ceſte longueur & largeur ſoit faict vne meſure, la moitié de laquelle ſoit donnee à la hauteur de l'eſtage juſques au plancher: puis ſoit le dedans œuure enuironné d'vne ceincture ou cornice de Stuc, & blanchie de fleur de Chaux, icelle cornice juſtement aſſiſe au milieu de la muraille: car ſans cela les voix des Aduocats ſeroyent portees juſques en haut, où elles s'eſpartiroyent de ſorte que les auditeurs ne les pourroyent entendre ſi bien qu'il eſt requis. Mais ſi le dedans œuure eſt ainſi tournoyé d'vne Cornice, les paroles des hommes ſeront rabbatues auant eſtre eſleuees en l'air, & diſſipees comme dit eſt, ſi bien qu'elles pourront diſtinctement paruenir aux oreilles des eſcoutans.

Du Theatre. Chap. III.

APRES celle place commune ordonnee, faudra eſlire vn lieu pour le Theatre, en la plus ſaine partie qu'il ſera poſſible le trouuer: & là ſe joueront les jeux pour donner paſſetemps au Peuple durant les jours de feſte conſacrés aux Dieux immortels. Et pour ne faillir à le bien diſpoſer, ſera bon d'auoir recours à ce que j'ay dit en mõ premier liure, au traicté de la collocatiõ des murailles: car en ces ieux les habitans de la ville aſſis pres de leurs femes & enfans, demeurent en grãd contentement: qui fait que les corps eſmeus de volupté, ſont attetifs & immobiles, ayás les pores des veines entr'ouuerts, ſi qu'ils peuuent

uent receuoir les bouffees des Vents: lesquels s'ils viennent de
regions marescageuses, ou autres malsaines, apportent quant &
eux vn air corrompu, qui nuit merueilleusement aux personnes.
A ceste cause si lon choisit par bon soing & industrie vne place
commode pour ce Theatre, les dangers seront euités.

La raison veult que lon prenne garde à ce qu'il ne soit subject
aux impetuosités du Midy, pource que quand le Soleil emplit sa
circonference, l'air enclos là dedans, & qui n'a pouuoir d'en sortir, va cherchant issue de toutes parts, au moyen dequoy il se réd

La description des metes, & de l'obelisque, & des courses qui s'y faisoyent, & du combat auec les bestes, prise des annotations de Philander sur Vitruue.

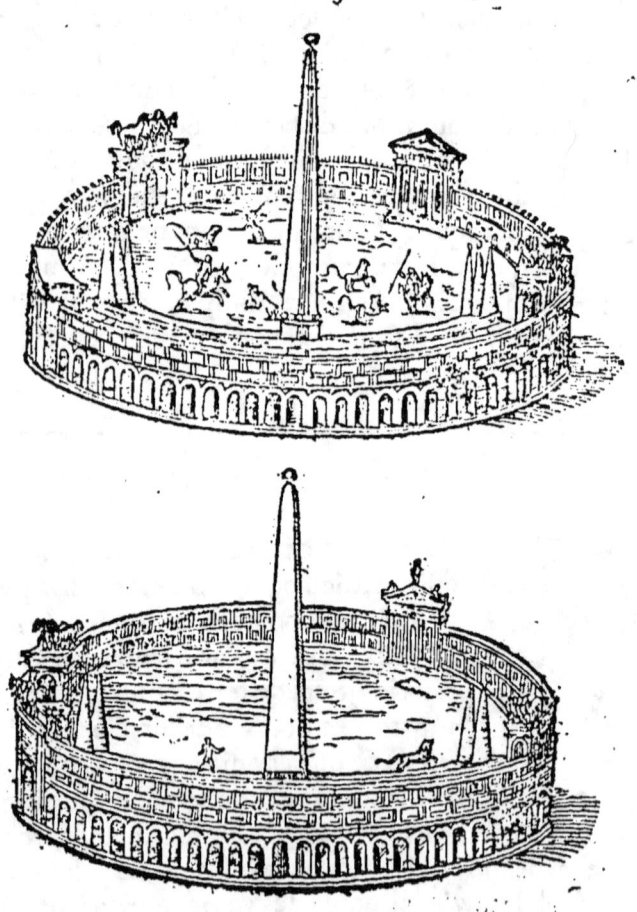

136 CINQVIEME LIVRE

plus chaud que l'ordinaire, en sorte qu'il cuit, voire quasi brusle les assistans, & diminue les humeurs, qui sont la substance de leurs corps.

Pour ces causes donc, & autres que lon pourroit dire à ce propos, il est requis d'euiter sur toutes choses, les parties du Ciel malsaines, & choisir les bonnes. Si donc la place vient à se trouuer en quelque montagne, les fondements en seront beaucoup plus aisés à faire. Mais si d'auanture lon estoit contraint de l'edifier en
lieu

lieu plat, ou marescageux: pour l'asseurāce & fermeté d'iceux fondemēts, faudra suyure la practique par moy donnee en mon troisieme liure, où j'ay parlé de la situation des Temples.

Au dessus de ces fondements sera requis leuer les degrés pour asseoir le Peuple, & les faire de pierre, ou de marbre: puis tenir les Pælliers de hauteur correspondante à l'equipolent du Theatre, & prendre garde à ne faire les eleuations d'iceux degrés plus hautes que lesdits Pælliers auront de largeur pour seruir de passage: car si elles excedoyent celà, les voix en seroyent poussees contremont, & si ne sçauroyent distinctement arriuer aux oreilles de ceux qui seroyent aux plus hauts degrés outre le dernier ordre. Parquoy en somme l'Architecte se doit conduire en cest endroit de sorte qu'estant vne ligne ou cordelette estendue depuis le plus bas degré jusqu'au plus haut, elle vienne à toucher toutes les arestes des sieges: ce faisant, les voix ne trouueront chose qui les empesche.

Dauantage est besoin qu'il y ayt plusieurs entrees & saillies assez spacieuses: mais que celles de dessus ne se rencontrent auec celles de dessous, ains que de tous costés y ayt montees droites, sans contournement ny destour, à fin que le peuple à l'issue des jeux, ne soit foulé par trop grande presse, ains ayt de toutes parts ses eschapatoires separés, & sans porter nuisance les vns aux autres.

En outre faut aduiser que le lieu ne soit sourd de sa nature, mais que les voix puissent clairement resonner parmi son pourpris: & celà se pourra faire, s'il est esleu tel que la voix n'y soit aucunement empeschee.

Or n'est la voix sinon vn esprit fluant, perceptible à l'ouïe par la verberation de l'air.

Ceste voix s'en va tournoyant par infinies circuitions de cercles, tout ainsi que quand lon jette vne pierre ou autre chose en vne eau dormante: car adonc il se fait sur les ondes plusieurs grands cercles, qui procedent tous d'vn seul centre, & se vont estendant en grand' largeur, si le lieu trop estroit ne les destourbe, ou si quelque autre objet ne s'y oppose, gardant que les impressions faictes sur l'eau ne puissent arriuer jusques où elles se pourroyent estendre. A la verité quand il y a de tels rencontres, les premieres figures qui sont repoussees, desuoyent les desseins des autres qui ensuyuent. Aussi la voix

S

s'en va tout de mesme, faisant ses mouuements en rondeur: mais les cercles qui l'engendrent sur l'eau, se peuuent amplifier tant que la nature du lieu le permet, parce qu'ils treuuẽt vne planure egale, où la voix en montant contremont, ne se peut eslargir que de degré en degré. Comme donques il aduient à l'impression des ondes, que si les premieres ne treuuent point de resistance, toutes vont jusques au but où elles doyuent, d'autant que la premiere n'empesche ia seconde, ny celles qui suyuent, aux autres à venir: ainsi la voix sortant de son organe, si elle ne treuue object qui la retarde, fait que son premier ton se va estendant jusques où il doit aller, pareillement le second, & tous les autres qui ensuyuent: tellement qu'ils paruiennent sans distinction aux oreilles des auditeurs assis aux plus hauts & plus bas degrés du Theatre. A ceste cause les Architectes antiques, voulans en leurs ouurages imiter la Nature, apres auoir examiné les effects de la voix, firent les degrés des Theatres montans les vns apres les autres: puis chercherent par reigles de Mathematique, & raisons de Musique, à faire que toutes les voix saillantes des personnages du jeu, se rendissent plus claires & entendibles en arriuant aux oreilles des escoutans. Et tout ainsi comme les instrumẽts de lames d'Airain, ou de Corne, sont faicts suyuant la proportion nommee par les Grecs Diesis (qui est la premiere apprehension du son, incontinent qu'il sort de son organe) à fin de donner plus d'harmonie aux cordes, ainsi furent par les antiques establies les façons des Theatres, pour augmenter la voix, & la rendre plus resonnante.

De l'harmonie. Chapitre IIII.

Armonie est vne practique ou science Musicale, obscure & difficile, principalement à ceux qui n'entendent rien aux lettres Grecques.

Et si je la veuil expliquer, il est force que je me serue de termes Grecs, pourautant que certaines choses concernantes mon intention, n'ont poinct des noms Latins. A ceste cause je l'interpreteray le plus clairement qu'il me sera possible, suyuant les traditions du Philosophe Aristoxenus: & si en feray vne figure determinant les qualités des
sons.

sons: ainsi qu'il les nous a faict entendre, à fin que tout homme qui sera studieux, les puisse facilement comprendre, & s'en ayder.

Quand la voix se va fleschissant par changemēts ou nuances, aucunesfois son ton s'en rend plus subtil, aucunesfois plus graue. Elle est esmeuë en deux manieres : l'vne desquelles a ses effects continués, & l'autre distans par interualles.

Celle qui est continuee, ne consiste en finitions ny aucun lieu, ains rend ses terminations non apparētes: mais les temps du milieu sont manifestes à nos ouïes : comme si quelqu'vn disoit jour, feu, fleur, nuict : certainement ce sont paroles qu'on n'entend point où elles commencent, ny où elles finent, d'autant qu'elles ne sont de subtiles faictes graues, ny de graues subtiliees, selon le rapport de nos oreilles. Mais c'est tout le contraire quand il y a quelque distinction, consideré que quand ladite voix se vient à tourner en nuance, elle mesme s'assubjectit à terminer en quelque son que ce soit, & de cestuy là en vn autre : au moyen dequoy par ses diuers fleschissements puis deça puis delà, elle se fait reputer inconstante par les ouïes des auditeurs, principalement quand ce vient à chanter : car quand les sons se haussent ou baissent, les hommes font plusieurs accords differents. Quand donc icelle voix est forcee à rendre des sons distingués, lon entend biē où elle a commencé & fini: toutesfois les temps du milieu sont abolis par ces extremités.

Or est-il trois especes de resonāce. La premiere, que les Grecs nomment Harmonia, c'est à dire composition ou accord. La seconde Chroma, qui signifie diminution ou fredonnement : & la tierce Diatonos, interpretee haute & claire. Ceste douceur d'Harmonie a esté conceuë & trouuee par art: qui a faict que tout chāt lequel en est orné, engendre vne delectation aggreable & bien estimee. L'espece Chromatique donques subtiliee par industrie de passages mignonnement fredonnés, rend la melodie delicate & gracieuse le possible.

La tierce, dite Diatonos, pource qu'elle est naturelle, se treuue facile à estre conduite en la prolation de ses accents. Voilà d'où vient que les Tetrachordes, instruments de Musique, sont differents de tons : selon qu'ils sont faicts & accommodés à l'vn ou à l'autre de ces genres.

L'Harmonie en iceux Tetrachordes, emporte deux tons &

deux Dieses: & n'est Diese autre chose que la quarte partie d'vn ton : parquoy s'ensuit qu'vn Semiton vaut deux d'icelles Dieses.

Au Chromail s'y treuue deux demitons composés par bon ordre,& encores vn troisieme temps,qui est sans plus l'interualle d'iceux demitons,c'est à dire vn Souspir.

Le Diatonos ce sont deux tons continués,& le troisieme demiton acheue la grandeur du Tetrachorde. Parainsi en ces trois genres de Musique les Tetrachordes sont faicts egaux au moyen de deux tons & vn demi. Mais quand on les sonne ou escoute separement chacun en son espece, ils rendent vne proportion de temps tout dissemblable:à quoy lon peut congnoistre que Nature a diuisé en la voix les differences de tons,demitōs,& Tetrachordes,mesmes qu'elle a determiné leurs estendues,par mesures distinguees selon la quantité qu'elles peuuent auoir : & constitué leurs qualités par certains moyens de distances : suyuant lesquels ceux qui font les Orgues & autres instruments de Musique, vsent des choses par elle ordonnees:car ils distribuent leurs sons par accords conuenables.

Les sons donques,en Grec appellés Phthongi,sont dixhuict en nōbre pour chacune de ces especes: & huict d entr'eux sont permanents & perpetuels en tous les trois genres dessus métionnés: mais au regard des autres dix , quand ce vient à les chanter,ils se treuuent cōmunement vagans en maniere de fleuretis. Les permanents & stables sont ceux qui estant mis entre les mobiles, cōtiennent la conjonction du Tetrachorde:& en ces differences de genres sont permanents en leurs limites ordinaires. Ceux là se font appeller ainsi.

Proslamuanomenos,c'est à dire A.re.Hypate Hypaton,B. my. Hypate meson,E.la.my.Mese,A.la.my.re. Nete synemmenon,D. sol.re.le bas. Paramese,B.fa.b.my.Nete diezeugmenon, E. la. my. & nete Hyperboleon,A.la.my.re.le haut.

Les mobiles sont ceux qui estans en vn Tetrachorde disposés entre les immobiles muent de places en certains genres & lieux, parquoy se font appeller comme s'ensuit Parhypate hypaton, C. Fa.Vt.Lichanos hypaton, D.Sol.Re,le haut. Parhypate meson,F. Fa Vt.Lichanos meson,G.Sol.Re Vt.Trite synemmenon: B.Fa.b my.Paranete synemmenō, C.Sol.Fa. Trite diezeugmenō,C.Sol. Fa.

Fa.Vt.Paranete diezeugmenon,D. La.Sol.Re. Trite hyperboleõ, F.Fa.Vt.Paranete hyperboleon,G.Sol.Re. Vt.

Dauantage ces sons qui se meuuent, reçoyuent, d'autres proprietés, d'autāt qu'ils ont des tēps, ou poses croissantes, tellement que Parhypate, qui en harmonie differe de Hypate Dichs, quand il vient à se changer en Chroma, porte seulement vn demi ton, & en Diatone vn tout entier. La note dite Lichanos, ou D. Sol.Re. est differente de Hypate, pource que ce n'est fors demiton : & quand on la transmue en Chroma, elle vaut bien autant que deux demis : mais en reigle Diatone elle s'esloigne dudit Hypate par trois demitons.

Voylà comment ces dix notes à cause des changemēts en leurs especes, font trois diuersités de consonance.

Or y a il cinq Tetrachordes, dont le premier est graue: aussi les Grecs le nomment Hypaton. Le second moyen, qui par eux est appellé Meson. Le tiers conjoinct, en leur langue Synemmenon. Le quatrieme desioinct ou separé, dit Diezeugmenon : & le cinquieme haut & clair, dont il a gaigné le tiltre de Hyperboleon.

En apres les sortes de consonnances, dont la nature de l'homme peut rendre melodie, se nomment entre lesdits Grecs Symphonies, & sont six de compte faict, à sçauoir Diatessaron, Diapēte, Diapason, Diapason & Diatessaron, Diapason auec Diapente, puis Disdiapason. Celles-là ont tiré leur vocables des membres dont elles sont composees, pource que quād la voix demeure en vne finition de son, puis que soudain elle se mue pour arriuer à vne quarte, lon la dit Diatessaron. Si c'est en vne cinquieme, on la nomme Diapente: en l'octaue Diapason: en vne huictieme & demye, Diapason & Diatessaron: en vne neufieme & demie, Diapason & Diapente: & en vne quinzieme, Disdiapason: car quand il se fait vn son de corde ou chant de voix entre deux espaces, les cōsonnances ne se peuuent bonnement faire, non plus qu'en vne tierce, en vne sixieme, ou en vne septieme: ains (comme j'ay dit par cy deuant) ces Diatessaron & Diapente tenant ordre jusques au Disdiapason, ont certaines melodies de bonne grace en nature de voix harmonieuse, & celles là s'engendrent d'vne conionction de sons que les Grecs signifient par Phthongi.

S iij

Comparaison des changements de la musique ancienne auec celle de nostre temps.

#	Nom	Description	Note	#	Harmonie	Chroma	Diaton	Tetrachord
1.	Proslambanomenos.	Acquise.	A. re.	2.	Harmonie.	Chroma.	Diaton.	
2.	Hypathypaton.	Principales des princip.	B. mi.	3.	Ton.	Ton.	Ton.	
3.	Parhypathypaton.	Sousprincipale des princ.	C. fa. vt.	4.	Diesis.	Demiton.	Demiton.	} Tetrachord.
4.	Lichanos, ou diatonos hypaton.	L'estendue des principales ou Indice.	D. sol. re.	5.	Diesis.	Demiton.	Ton.	
				6.	Diton.	Trisdemiton.	Ton.	
5.	Hypate meson.	La derniere des milieu.	E. la. mi.					
6.	Parhypate meson.	Sousprincipale des milieu.	F. fa. vt.	7.	Diesis.	Demiton.	Demiton.	
7.	Lichanos ou diatonos meson.	Estendue des milieu.	G. sol. re. vt.	8.	Diesis.	Demiton.	Ton.	} Tetrachord.
				9.	Diton.	Trisdemiton.	Ton.	
8.	Mese.	Le milieu.	A. la. mi. re.					
9.	Trite synemmenon, ou sinZeugmenon.	Troisieme des conjoinctes.	B. fa. B. mi.	10.	Diesis.	Demiton.	Demiton.	
				18.	Diesis.	Demiton.	Ton.	} Tetrachord.
10.	Paranete synemmenon.	Penultieme des conjoinct.	C. sol. fa.	19.	Diton.	Trisdemiton.	Ton.	
11.	Nete synemmenon.	Derniere des conionctes.	D. la. sol.					
12.	Paramese.	Prochemidien	B. fa. B. mi.	17.	Ton.	Ton.	Ton.	
13.	Trite diezeugmenon.	Troisieme des esioinctes.	C. sol. fa. vt.	11.	Diesis.	Demiton.	Demiton.	
14.	Paranete diezeugmen.	Penultieme des esioinctes.	D. la. sol. re.	12.	Diesis.	Demiton.	Ton.	} Tetrachord.
15.	Nete diezeugmenon.	Derniere des desioinctes.	E. la. mi.	13.	Diton.	Trisdemiton.	Ton.	
16.	Trite hyperboleon.	Troisieme des excellentes.	F. fa. vt.	14.	Diesis.	Demiton.	Demiton.	
17.	Paranete hyperboleon.	Penultieme des excelletes.	G. sol. re. vt.	15.	Diesis.	Demiton.	Ton.	} Tetrachord.
18.	Nete hyperboleon.	Derniere des excellentes.	A. la. mi. re.	16.	Diton.	Trisdemiton.	Ton.	

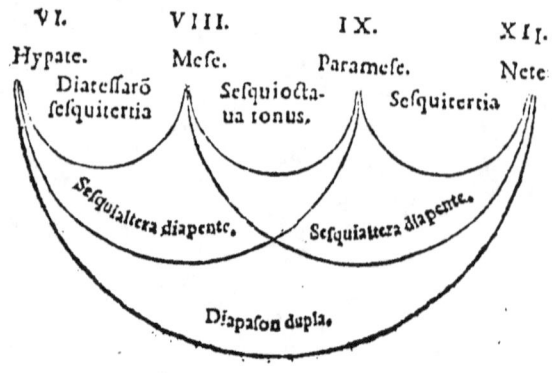

Des vases ou vaisseaux du Theatre. Chap. V.

PAR les inuestigations ou cherchements des choses, & suyuant certaines raisons de mathematique, lon fait des vaisseaux d'Airain à l'equipolent de la grandeur du Theatre: qui sont conduits par artifice tant industrieux, que quand la voix les touche, ils retentissent entre eux, & font entēdre vn Diatessaron & Diapente, puis ainsi consequemment jusques au Disdiapason.

A ceste cause dedans les sieges du Theatre, obseruant les reigles de Musique, lon y laisse de petites chambrettes où on les loge, mais toutesfois en sorte qu'ils ne touchent aucunement aux parois, ains sont leurs places vuydes tout à l'entour: puis au plus haut degré lon les tourne les gueules contre bas : & deuers la partie qui regarde la Scene, ils ont sous leursdites gueules des quarreaux de fer, non moindres de demi pied en hauteur: mesme en leurs chambrettes sont laissees les ouuertures contre les fronts des degrés d'embas, longues de deux pieds, & hautes d'vn demi.

Mais pour bien donner à congnoistre comment & par quelle practique ces vases doyuent estre appliqués, je diray presentemēt ce qu'il m'en semble.

Si le Theatre n'est de grandeur gueres ample, sa hauteur soit par le trauers de son milieu diuisee d'vne ligne perpendiculaire, suyuant laquelle soyent faictes treize chambrettes voutees

S. iiij

distantes en egalités pareilles, à fin que ces vases retondissans & resonnans jusques à Nete hyperboleon, c'est à dire la plus haute note de la Game, soyent assis dedans les chambrettes aux extremités des cornes ou bouts du Theatre, autant d'vne part que d'autre. Les seconds soyent posés par tel art qu'ils puissent resonner depuis les extremités de Diatessaron jusques à Nete Diezeugmenon: les troisiemes depuis Diatessaron jusques à Nete Parameson: les quatriemes depuis Diatessaron jusques à Nete Synemmenon: les cinquiemes depuis Diatessarō jusques à Meson: les sixiemes depuis Diatessaron iusques à HypateMeson: la treizieme, à sçauoir celle du milieu, faut qu'elle estende son harmonie depuis iceluy Diatessaron jusques à Hypate hypaton.

Et si ces vases sont disposés ainsi, la voix procedant de la Scene comme d'vn centre, en tournoyant parmi ses cercles, mesmes frappant de son attouchement toutes leurs concauités, excitera vne resonance claire & aggreable le possible, si que par son retondissement elle engendrera vne harmonie conuenante à soy-mesme. Toutesfois s'il estoit que la grandeur d'iceluy Theatre fust plus ample, lors il faudra diuiser sa hauteur en quatre parties, à fin qu'il y ayt trois ordres de chambrettes, dont l'vne sera pour l'harmonie, l'autre pour le Chroma ou Fleuretis, & la tierce pour le Diaton.

Celà faict, la premiere du fonds soit colloquee comme il est cy dessus escrit en la proportion du petit Theatre : & en celle de la region du milieu, mesmes en l'extremité des cornes tendantes deuers ledit Chroma, soyent assis & posés les vases qui auront le son Hyperbolique ou plus clair.

En la seconde apres, ceux dont le Diatessaron s'estendra jusques au Chroma Diezeugmenon. En la tierce les autres entonnés jusques à Chroma synemmenon. En la quarte sera le Diatessarō jusques au Chroma Meson: puis aux cinquiemes iceluy Diatessaron jusques à Chroma Hypaton: & aux sixiemes, ceux qui seront entonnés sur le Paramesᴏn: pource que le Diapente a certaine communité de consonance auec le Chroma Hyperbolique, & le Diatessaron auec le Chroma Meson.

Au milieu n'y faudra rien mettre, pourautant qu'en l'espece Chromatique nulle autre qualité de son ne peut auoir concordance de melodie. Mais en la plus haute diuision & region desdites chambrettes seront mis dedans les angles ou cornes du Theatre,

Theatre, les vases assignés au Diaton Hyperbolique, & qui auröt expressement esté fondus pour celà. Aux secondes, ceux qui s'estendront depuis le Diatessaron jusques au Diaton Diezeugmenon. Aux tierces, les propres pour le Diapente jusques au Diaton synemmenon. Aux quartes, ceux de Diatessaron jusques au Diaton Meson. Aux quintes les entonnés de Diatessaron jusques au Diaton, Hypaton: & aux sixiemes ceux qui seront jectés pour le Diatessaron, jusques au Proslamuanomenos: puis au milieu, les accommodés au Meson, pource que ceste region là tient certaine affinité de melodie tant auec le Proslamuanomenos Diapasonné, qu'auec le Diaton Hypaton, & auec le Diapente.

Si donc quelqu'vn veut bien conduire vn tel ouurage jusques à sa deuë perfection, faudra preallablement qu'il se renge à la figure designee par raison de Musique, & mise à la fin de mon liure: car c'est celle qu'Aristoxenus mesme nous en a laissee, apres auoir par soigneuse industrie & grande viuacité d'esprit diuisé les modulations en propres genres & especes. A ceste cause, si quelque ouurier ou Architecte se fonde en ces raisons, il n'y a point de doute qu'il paruiendra beaucoup plus aisement qu'vn autre, à la perfection desdits Theatres, & donnera autant de resonnance à la voix, qu'elle en a de sa nature: mesmes fera sentir vn grand contentement aux oreilles des auditeurs.

Si est-ce que l'õ me pourra dire en cest endroit, qu'il se fait tous les ans plusieurs Theatres en ceste ville de Rome, ausquels ne s'obserue rien de tout celà. Veritablement qui le dira ainsi, sera bien abusé, & faillira lourdement, à raison que tous lesdits Theatres publiques se font de charpenterie, reuestue de plusieurs aix ou planches de bois, qui resonnent d'elles mesmes: & qu'il soit vray, l'on en peut voir l'experience, quand les Chantres & Menestriers voulans pousser jusques au plus haut ton, se retournent contre les portes de la Scene, car ils en reçoyuent quelque secours seruant à la consonance de leurs voix ou instruments.

Mais si l'on fait des Theatres de matiere sourde & solide, cõme de pierres de taille, de Marbre, ou telles choses liees & conjointes auec du cyment, il n'y a point de doute qu'elles ne peuuent resonner: parquoy faut en ce cas suyure ceste mienne practique. Mais qui voudroit enquerir de moy, en quel Theatre de ceste ville, ce que j'ay dit, a esté obserué, je confesse qu'il ne

T

feroit en ma puiſſance de le monſtrer: neantmoins il s'en treuue aſſez de tels par les contrees d'Italie, & en pluſieurs cités de la Grece.

Puis nous auons pour bon & ſuffiſant teſmoing Lucius Mummius, lequel apres auoir ruïné de fonds en comble le Theatre de Corinthe, fit apporter les vaſes d'Airain à Rome, & comme deſpouilles d'ennemis, les dedia au temple de la Lune.

Semblablement beaucoup d'Architectes de bon ſçauoir, qui ont baſti des Theatres en quelſques petites bourgades, eſtans par la poureté des habitans côtraints de recourir à l'induſtrie, en lieu de vaſes d'Airain ſe ſont preualus de terre cuite, & les ont ſi bien ordonnés, ſuyuant la maniere cy deſſus expoſee, qu'il en eſt enſuyui des effects honorables & proffitables.

De l'edification du theatre. Chap. VI.

Aintenant, pour bien conduire l'edification du Theatre, il y faudra proceder en ceſte ſorte: C'eſt, qu'autant que deura eſtre grand le pourpris de ſon parterre, apres que l'Architecte aura faict vn centre au beau milieu, ſoit tiree au cordeau vne ligne de circonference, ſur laquelle ſoyent deſignés quatre Trigones ou Triangles de pareils coſtés & interualles, touchans à la ligne d'icelle circonference, comme les Aſtrologues veulent qu'il ſe face en la deſcription des douze Signes du Zodiaque, pour repreſenter l'Harmonie celeſte.

De ces triangles celuy qui aura le coſté plus prochain de la Scene, en la region par où il coupe la ligne de la circonference, ſera le front de celle Scene, duquel en paſſant par deſſus le centre, faudra tirer vne ligne parallele ou equidiſtante, à fin de faire la ſeparation du Poulpitre d'auec l'Orcheſtre, ou lieu propre à danſer.

Ce faiſant, iceluy Poulpitre ſera beaucoup plus ample que ne ſont ceux des Grecs: comme raiſon veut qu'il le ſoit, à cauſe que les Artiſans y font leurs ſeinctes & autres negoces pour la decoration du jeu.

En ceſte Orcheſtre ſont les ſieges des Senateurs ou gouuerneurs

neurs de la Republique: & pourtant ne faut que ce Poulpitre excede cinq pieds de mesure en hauteur, à ce que lesdits personnages d'autorité, qui seront en leurs sieges, puissẽt à l'aise veoir tous les actes & gestes des joueurs.

Au regard des passages pour le Peuple, il les faut compartir en sorte que les coins des triangles touchãs à la ligne de la circonference, facent la conduite des escalliers pour monter jusques au premier ordre des degrés.

Au dessus de ce premier ordre soit faite l'allee, aire, ou pællier du milieu pour monter au second. Et quant aux ouuertures situees sur le plan, qui sont sept en nombre, la ligne courbe de six d'entr'eux, soit estendue en vne longeur droite, & ceste la fera la largeur de la face de la Scene: mais il en faudra oster celle du milieu pour faire les entrees & saillies principales: parainsi ne resteront que cinq, dont deux & demie doubles, tant à droit comme à gauche, monstreront, où, & de quelle espace faudra dresser les loges pour la retraicte des estrangers: puis les deux aboutissantes contre les extremités de la ligne droite, regarderont sur les voyes communes d'enuiron les dites Scene & Theatre.

Chacun rang d'iceux degrés sur quoy les gents feront assis pour voir les jeux, ne soit moins haut que d'vn pied quatre poulces, ny plus que d'vn pied & six doigts, & leur largeur n'excede plus de deux pieds & demi, ny se tienne plus estroite que de deux.

De la couuerture du portique du theatre. Chap. VII.

LA couuerture du Portique d'iceluy Theatre, qui doit estre au sõmet de tous les ordres des degrés, se face à l'alignement de la haulteur de celle de la Scene, à ce que la voix en montãt contremont, & s'estendãt parmy la spaciosité de l'air, puisse egalement paruenir jusques au plus haut d'iceux degrés, & en outre jusques à leur toict, duquel qui ne rendroit la couuerture equipollente à l'autre, tant moins auroit l'edifice de hauteur, & tant pluftost seroit la voix poussee jusques à sa sublimité, où il est force que finablement elle arriue.

L'Orcheſtre ſoit reſpondante à niueau du plus bas rãg des degrés: puis prenant vne ſixieme partie de ſon diametre, les ſieges d'embas ſoyent taillés ſur ceſte meſure, puis poſés enuirõ les cornes ou coins dudit Theatre. Apres, où le premier ordre d'iceux degrés faudra, là ſoyent faictes les aires ou pælliers par où le Peuple puiſſe aller & venir. ce faiſant, ils auront aſſez bonne hauteur & competente.

La longueur de la Scene doit eſtre deux fois auſſi grande que le diametre de l'Orcheſtre: & le Petit mur ou Piedeſtal continué ſouſtenant les premieres colonnes, reſpondre à l'alignement du Poulpitre, y comprenãt ſa Cornice auec ſa Cymaiſe: & doit auoir de haut vne douzieme partie de la ligne droite d'icelle Orcheſtre.

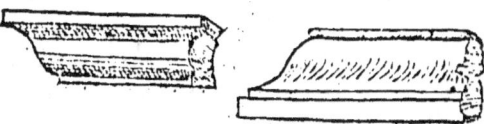

Sime droicte. Sime renuerſee.

Au deſſus dudit Piedeſtal continué ſoyent aſſiſes les colonnes, leſquelles, à compter leurs baſes & chapiteaux, ayent de hauteur vne quatrieme partie d'iceluy diametre: puis les Architraues & autres membres regnans deſſus, vne cinquieme.

Le Petit mur du ſecond eſtage auec ſa Cornice & ſa Doucine, ayt ſeulement la moitié de celuy de deſſous: & les colonnes qui poſeront deſſus, ſoyent moindres d'vne quarte partie que les inferieures: meſmes leurs Architraues & autres membres, d'vne cinquieme.

Encores, s'il eſt queſtion d'y faire vn tiers eſtage, ſon Piedeſtal continué n'ayt que vne moitié de la hauteur de celuy du milieu, & ſes colonnes ſoyent auſſi d'vne quarte partie moindres que les moyennes: pareillement leurs Architraues, Friſes, & Cornices n'ayent ſinon vne cinquieme partie de ceſte hauteur. Toutesfois je ne veuil pas dire qu'en tous Theatres lon doyue obſeruer les meſmes ſymmetries, ains doit l'Architecte adviſer auant tout oeuure quelles proportions il doit ſuyure, les accommodant à la nature du lieu, & à la grandeur ou petiteſſe de l'ouurage.

Si eſt ce neantmoins qu'il eſt des choſes leſquelles en tous Theatres, tant grands que petits il eſt beſoin tenir d'vne meſme grandeur, à cauſe de l'vſage, comme ſont les degrés, leurs Diazones ou ordres, les Piedeſtals continués, les Aires ou Pælliers, les

Montees,

Montees,les Poulpitres,les Tribunaux ou sieges des Magistrats, & telles autres choses, ausquelles la necessité contraint à se departir de symmetrie, pour ne corrompre la commodité de l'vsage.

Semblablement s'il y a quelque defaut de matieres, comme de pierres de taille, de Marbre, de Merrein, & pareilles, dont lon se sert en l'ouurage, ce ne sera point mal faict d'en adjouster ou retrancher, pourueu que cela ne se face trop inconsiderement, mais par bon aduis & prudence. Et certes cela se pourra bien faire selon le deuoir, si l'Architecte est ruzé en l'vsage, vif d'esprit, & pourueu de bonne industrie.

Au regard des Scenes, il est requis qu'elles soyent disposees de sorte, que sur leurs portes du milieu soit le logis Royal pour les Princes & grands Seigneurs, & tant à droit comme à gauche les retraictes des Estrangers. Puis aux espaces ordonnés pour les decorations du jeu, que les Grecs appellent Periactous, à cause que la dedans se treuuent les engins assis sur des piuots à trois faces, mouuans à la volonté d'vn conducteur qui fait les feinctes, sera bon qu'il y ayt trois diuersités de parements, lesquelles, toutes & quantesfois qu'il sera besoin changer de matiere, ou que quelque Dieu deura descendre auec foudres & tonnerres inopinés, leur face changer d'apparence, par se tourner si subtilement, que l'on ne l'apperçoyue, en maniere qu'elles ne se recongnoissent.

Enuiron ces places là seront les voyes par où l'on peut venir à la Scene tant du Marché que d'autres lieux de dehors.

Des trois genres ou especes de scenes. Chap. VIII.

IL est-il trois manieres d'icelles Scenes, à sçauoir Tragique, Comique, & Satyrique : dont les parures sont dissemblables, & aussi leurs maisonnages differents.

Ceux de la Tragique s'enrichissent de Colonnes, Frontispices, Statues, & autres appareils sentans leur Royauté ou Seigneurie.

Ceux de la Comique representent maisons d'hommes particuliers, & ont leurs fenestrages & ouuertures faictes à la mode commune.

Mais la Satyrique est ornee d'Arbres, Cauernes, Montagnes, Rochiers, & pareilles choses rurales, formees d'Ozier entrelassé en maniere de paniers ou de clayes, & couuert dessus ainsi qu'il est requis.

Aux Theatres des Grecs tous ouurages ne se doyuent faire selon ces raisons, pourautant qu'en leurs pourpris ou parterres, conduits en rond aussi bien que ceux de nos Latins, designés par quatre Triangles, il y a quatre quarrés, dont les angles touchent la ligne de la circonference : & par où le costé de celuy qui est le plus prochain de la Scene, couppe la courbure du compassement, là se designe l'espace nommé Proscenium, qui est vne allee ou passage entre les assistans & les ioueurs. Puis de là se tire vne ligne Parallele jusques à l'extremité de la cambrure de la susdite rondeur, pour en faire le front de la Scene : & en passant dessus le centre de l'Orchestre, l'on meine encores vne autre ligne Parallele:& où ceste là couppe le traict de la circonference, l'on y fait des centres, qui se marquent en ses deux bouts à droit & à gauche. Apres, estant le Compas ou cordeau mis sur le centre de la droite partie, l'on circuit depuis son bout iusques à la fenestre du passage entre iceux assistans & les joueurs: & autant de l'autre costé. Parquoy estant trois centres constitués suyuant ceste description, les Grecs en font leur Orchestre plus ample, leur Scene plus reculee, & leur Poulpitre (qu'ils appeilent Logeion) moins auancé, mais plus large que le nostre: chose qu'ils font expres, pource qu'entr'eux les Comiques & les Tragiques recitent en vn mesme temps les sommaires de ce qui doit estre joüé.

Le reste des Artisans est à faire ses negoces en l'Orchestre: & pourtant sont ils appellés les vns Sceniques, & les autres Thymeliques, c'est à dire partie attentifs aux decorations du jeu, & partie à la Musique de Harpes, Violons, Haubois, Trompettes, & telles sortes d'instruments. La hauteur de ce Logeion, ou chaire à prescher, n'ayt moins de dix pieds, ny plus de douze pour sa mesure.

Les portes pour montees estant faictes au long du premier rang des sieges, au droit des angles des quarrés, soyent conduites jusques à la fin du premier ordre: & de là, sur le plã de son Pællier seruant de passage, soyent aussi distribuees les autres pour aller à l'ordre du milieu : & consequemment pour autant de tels ordres
qu'il

qu'il y aura, autant de fois soyent faictes sur leurs aires, les ouuertures des Escaliers par où le Peuple aura moyen d'aller aux places ordonnees selon les qualités des personnes.

Quand ces choses auront esté examinees auec grand soing & bonne industrie, encores faudra-il mieux prendre garde à eslire lieu où la voix puisse retentir doucement, si que n'estant rabbatue ny resaillante, elle ne rapporte aux oreilles des choses incertaines, c'est à dire autrement entendues que proferees : car il y a des lieux en la terre qui naturellement empeschent ses mouuements, ainsi comme aucuns dissonans, ou mal entonnés, que les Grecs nomment Catechountes: d'autres circonsonans, appellés entr'eux Periechountes: aucuns resonãs, qu'ils disent Antechoūtes: & quelques autres consonans, exprimés par Synechountes. Pour lesquels mieux donner à congnoistre, je dy que les dissonãs sont ceux qui quand la premiere prolatiõ a esté poussee en haut, elle se trouuant offensee de certains corps solides superieurs, & rabbatue deuers la terre, vient à opprimer & suffoquer l'eleuatiõ de la suyuante.

Les circonsonans sont ceux ausquels ladite voix va diuagant parmi l'air, & puis par contraincte se resout en l'espace du milieu, de sorte qu'elle esclatte sans aucuns rencontres deça ny delà : parquoy soudainement est esteincte & confondue, laissant aux oreilles des escoutans l'intelligence des paroles incertaine, & mal entendue.

Les resonans sont ceux, ausquels icelle voix venant à rencontrer aucuns corps solides, tressaut, & exprime quelques barbottemens, faisant ses derniers accents doubles, & par ce deceuant l'ouïe.

Les consonans aussi sont ceux où elle est aidee en montant de bas en haut, si bien qu'elle en acquiert accroissement, voire entre dedans les oreilles auec vne intelligence de paroles distincte & singulierement bien formee.

A ceste cause, si au choix des lieux l'Architecte vse de la consideration requise, l'effect de la loquence sera par sa conduite pur & net parmi la spaciosité des Theatres, & ne s'en perdra vne seule syllabe.

Au regard des figures, pour congnoistre leurs differẽces, celles dont les plans seront trassés par quarrés, appartiendront à la mode Grecque : & les autres designees par Trigones ou Triangles

T iiij

egaux, à l'vsage & commodité de nos Latins: & qui voudra suyure ces ordonnances, fera les establissements des Theatres parfaicts, & sans aucune reprehension.

Des portiques ou galleries à se promener derriere la Scene.
Chapitre IX.

ON doit tousiours faire vn Portique derriere la Scene, à celle fin que si vne soudaine pluye vient à troubler les jeux, le Peuple ayt lieu pour se retirer à couuert, & les entrepreneurs du jeu y treuuent aisance pour dresser vn Bal.

Ces Portiques soyent faicts ainsi comme ceux de Pompee, ou d'Eumenes en Athenes, ou comme le Temple de Liber pater, autrement le dieu Bacchus: & faut que les gents qui sortiront du Theatre, rencontrent à main gauche vn Odeum, c'est à dire Salette pour les Chantres, de la façon de celle que Pericles fit bastir en Athenes, laquelle estoit voutee sur colonnes de pierre & couuerte de Masts & Vergues des nauires qu'il auoit conquises sur les Persans.

Toutesfois ledit Odeum fut brulé durant la guerre de Mithridates: mais le Roy Ariobarzanes en fit refaire vn semblable en la ville de Smyrne, & le nomma Strategeum, signifiant lieu pour tenir les armes & despouilles des ennemis. Si est-ce que le peuple de Tralles, qui est en Asie la mineur, auoit ses Portiques à chacun des costés de la Scene, excedans vn stade en longueur, qui estoyēt six vingts cinq pieds du moins: & tout ainsi en auoyent les autres Cités fournies de bons Architectes. Aux enuirons dōques de ces Theatres sont necessaires les Portiques, qui me semblent deuoir estre ordonnés comme s'ensuit, à sçauoir qu'ils soyent à doubles rangs de colonnes, dont celles de dehors seront de façon Dorique, auec leurs Chapiteaux, Architraues, & autres ornements requis à la symmetrie de cest ordre.

La distance d'entre iceux deux rangs de colonnes soit aussi grande comme seront hautes celles de dehors, à prendre depuis leur assiette jusques à celles du dedans: qui seront aussi autant esloignees de la ceincture de muraille enuironnante le portique, comme elles auront de haulteur: & si faut que celles surmontent celles du dehors d'vne cinquieme partie, consideré que leur forme doit

me doit estre Ionique, ou Corinthienne. Toutesfois il ne faut pas que leurs proportions soyent faictes de mesmes celles des Temples dont j'ay tant escrit par cy deuant : car celles-là doyuent auoir vne majesté venerable: & les autres destinees à Portiques ou semblables ouurages, vne esgayeure toute differente.

Ainsi donc, si elles sont Doriques, leurs hauteurs, compris les chapiteaux, soyent diuisees en quinze parties: & l'une sera le module conuenable à mesurer toute l'oeuure. La grosseur de cesdites colonnes ayt de diametre par embas deux de ces mesures: l'entrecolonne cinq & demie: & la hauteur sans y comprendre le chapiteau, quatorze.

Ce chapiteau aura de haut vn de ces modules : & sa largeur deux, auec vne sixieme d'auantage. Et quant aux autres particularités de l'ouurage, il les faudra conduire selon ce que j'en ay ja ordonné en mon Quatrieme, où j'ay traité des maisons sacrees.

Mais s'il faut que les colonnes se facent Ioniques, leur tige, nō compris la base, ny le chapiteau, soit diuisé en huict egalités & demie: l'une desquelles soit donnee au diametre d'embas: dōt la base auec son plinthe auront justemēt la moitié pour leur hauteur: puis la façon pour faire iceluy chapiteau, soit obseruee ainsi que je l'ay escrite en mon Troisieme.

Mais si la colonne est Corinthienne, son bout d'embas & sa base soyent semblables à l'Ionique: puis son chapiteau faict selon la practique contenue en mon Quatrieme: & l'enrichissemēt du Piedestal, qui se fait par moulures saillantes, soit formé sur la description aussi deduite en mon Troisieme.

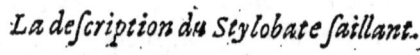

La description du Stylobate saillant.

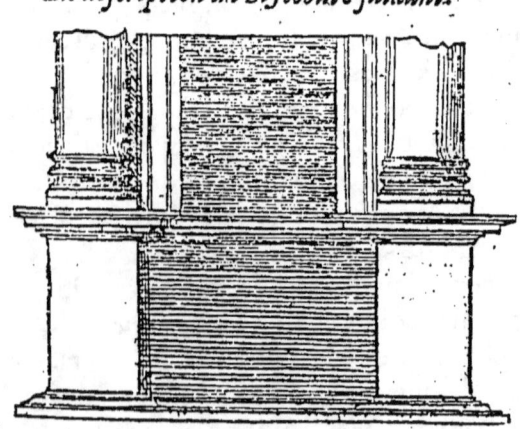

Au regard des Architraues, Corniices, & autres membres qui regnent sur les colonnes, & se conforment à leur proportion, je dy qu'il les faut faire suyuant
V

l'art que j'en ay donné en mes liures precedents.

Il me semble que les entredeux de ces portiques descouuerts, & partant exposés à l'air, doyuent estre plantés de beaux arbres, à raison que tels promenoirs sont grandement salutaires, specialement à la santé des yeux : car quand ledit air est subtilié par le mouuement des branches & des fueilles, & qu'il entre ainsi dedans nos corps par les pores ouuerts, au moyen de l'agitation il purge & nettoye nostre nature : du moins en ostant les humeurs grosses de deuant nos veues, il les rend plus subtiles & plus agues. D'auantage, puis qu'il est ainsi que l'air s'eschauffe en promenant, ledit air venant à succer les humeurs des membres, diminue les repletions, & en les dissipant extenue ce qui est superflu, & que le corps ne peut soustenir : chose qui se preuue par ceste raison, à sçauoir que s'il y a des Fontaines sous le couuert de quelsques toicts, ou bien quelsques regorgements de Marais sous la terre, il ne s'en esleue point d'exhalations nebuleuses : mais c'est tout le contraire en lieux ouuerts & aërés : car incontinent que le Soleil commence à battre la Terre, il excite & fait sortir les humidités de telles places, puis les attire en haut par grosses bouffees. Pareillement consideré que les humeurs molestes sont desseichees de nos corps par l'attraction de l'air, singulierement en lieux à descouuert, & que l'on en void les similitudes en la terre, je ne pense qu'aucun me veuille contrarier en cest endroit, & dire qu'il n'est point de necessité d'auoir dans les villes de tels promenoirs amples & bien ornés de verdure. Parquoy, qui les voudra tousiours tenir secs & non fangeux, faudra qu'il y procede en ceste sorte :

Soyent d'vne part & d'autre faictes des tranchees les plus basses que l'on pourra, reuestues de bonne & forte matiere. Apres, dedans les parois d'iceux promenoirs, soyent mis des Canaux ou Esgousts declinans en pente dedans icelles tranchees : & cela faict, remplissez le lieu de Charbon : puis quand vous aurez bien applani la terre, à fin de la rendre commode à se promener, gettez du Sablon par dessus, & l'ouurage s'en portera tresbien : car au moyen de la nature d'iceluy Charbon, qui est rare & subtilié : mesmes à cause des Canaux desgorgeans dedans les tranchees, les eaux suruenantes en abondance, seront tousiours receuës, & par ainsi les promenoirs se trouueront ordinairement secs & sans humeur.

D'auan-

D'auatage en ces lieux ainsi garnis d'arbres, nos predecesseurs ont tousiours mis l'espoir du secours d'vne ville au temps de la necessité: car quand l'on est assiegé, toutes les autres prouisions sont plus faciles à faire que la munition de bois: au moins l'on se garnit facilement de Sel auant le siege: & quant aux grains, il s'en fait amas beaucoup plus à l'aise, tant pour les greniers publiques, que pour les particuliers: & encores s'il en est indigence, l'on se defend de la famine auec des chairs, herbes, & legumages, en attendant que ledit siege soit leué.

Et si la disette d'eau presse le Peuple, l'on fouït force puits en la terre: ou bien l'on conserue en des Cisternes celle qui chet des pluyes & orages. Mais la ditte prouision de bois, requise & necessaire pour faire cuire les viandes, ne se fait pas si de legier, à raison que l'on n'en peut apporter si tost ne si facilement comme il seroit requis: outre ce, l'ō en consume beaucoup plus que d'autres fournitures: parquoy aduenant le mauuais temps, l'on abbat les arbres plantés en iceux promenoirs, & baille l'on du bois à chacun chef de famille selon le train de son mesnage. Dont je dy que ces promenoirs apportent deux commodités belles & singulieres: l'vne de santé en temps de Paix, & l'autre de secours en temps de Guerre. Et ainsi je veuil conclure que tels bastiments peuuent tousiours apporter grand proffit aux villes, non seulement s'ils sont establis derriere les Theatres des Scenes, mais aussi bien auprés des Temples & maisons de Religion.

Maintenant, pource qu'il me semble que j'ay assez amplement traicté ce discours, je vois poursuyure les bastiments des Estuues, demonstrant comme on les doit faire pour estre bonnes.

De la disposition des estuues, & de leurs particularités necessaires.
Chapitre X.

Vant toute œuure il faut eslire vn lieu chaut de sa nature, cōme sont ceux qui ne sont pas tournés au Septentrion, & au vent de Bise. Apres est besoin que les retraictes où l'on sue, & les tiedes où l'on reprend haleine, ayent leurs fenestres & lumieres du costé de l'Occident d'hiuer. Mais si la nature de la place y repugnoit, faudra qu'elles regardent vers le

Midi, pource que le temps de se lauer, est ordonné depuis le midiour iusques au vespre. Encores doit on prendre garde à ce que les Estuues des femmes & celles des hommes soyent conjointes & situees en mesmes regions: car en ce faisant, les eaux tiedes d'icelles Estuues propres à nettoyer les corps apres l'ejection de la sueur, seront communes aux vns & aux autres.

Sur le fourneau seront assis trois grans Vases d'Airain, ordonnés en sorte que le plus bas soit plein d'eau chaude, le moyen de tiede, & le plus haut de froide, à fin qu'autant qu'il en coulera du tiede dans le chaut, autant en rentre il du froid dedans le tiede.

L'vne & l'autre d'icelles Estuues soyent chauffees d'vn mesme fourneau.

Ces vases dont j'ay parlé, doyuent estre suspendus en telle maniere, que preallablement le Solier ou parterre de l'Estuue soit paué de tuiles d'vn pied & demi en longueur, & decline en pente deuers le fourneau, tellement que si l'on jectoit vne boule ou autre chose ronde dessus: elle n'y peut tenir ferme, mais tousiours retournast deuers l'autel du four. Ce faisant, la flamme pourra plus facilement courir par dessous ladicte suspension. Apres faudra faire des piles ou malles de Brique portans huict poulces de long, lesquelles soyent establies de sorte que d'autres tuiles de deux pieds en longueur, puissent poser dessus. Ces piles soyent maçonnees d'Argille meslee de bourre, ou ligature pareille: & par dessus soyent assises les tuiles de deux pieds, dont j'ay faict mention, & celles là soustiendront le pauement.

Au regard des voutes des Estuues, si elles sont faictes de bonne maçonnerie, elles en seront plus durables. mais si elles sont de charpenterie, il faudra mettre dessous des quarreaux d'ouurage de poterie: pour lesquels disposer comme appartient, faudra suyure ceste practique.

Soyent forgés de bons barreaux de fer en maniere d'Arc, attachés à gros crampons de ce metal, fichés pres à pres l'vn de l'autre contre ce plancher de bois. Mais ces barres soyent tellement ordonnees, que chacun des quarreaux de potier puisse porter sur deux ensemble : mesmes que toute la vouture s'appuyant dessus le fer, soit assemblee & joincte en perfection. Apres, par dessus ces quarreaux soit placqué du mortier faict d'argille & de bourre: & la partie inferieure, qui regardera le paué, soit enduite de

DE VITRVVE. 157

de bon cyment meſlé de Brique en poudre. Ceſte crouſte ſoit blanchie de fleur de Chaux, ou de Marbre pilé. Et ſi ces voutes eſtoyent doubles, elles n'en vaudroyēt que mieux, pourautant que l'humidité ſortāt de la vapeur, ne pourroit corrompre la matiere de charpenterie, ains s'en iroit conſumāt entre ces deux eſpaces.

Quant à la grandeur des Eſtuues, il la faut ſelon la multitude des perſonnages leſquels y doyuent frequenter. Et ſoit leur compoſition telle, que la largeur ſe tienne à vn tiers pres auſſi grande que la longueur, ſans y comprendre le lieu qui eſt deuant le Lauoir ou Bagnoire, auquel les gents qui ſe veulent lauer, attendent que ceux qui ſe lauent, en ſoyent ſortis.

Cedit Lauoir ſe doit faire en lieu clair, à fin que les perſonnes qui viendront à l'entour, ne puiſſent empeſcher la lumiere:

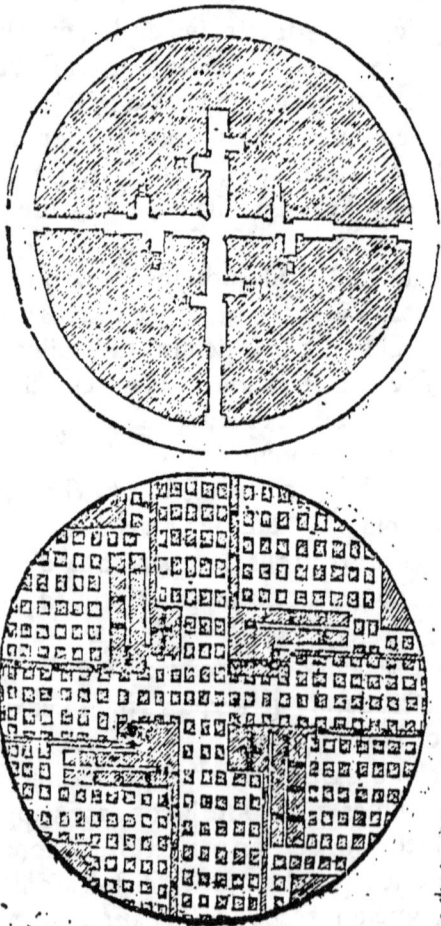

La place donc au deuāt dudit Lauoir, doit eſtre aſſés ſpacieuſe, à ce quand les premiers perſonnages auront occupé la Bagnoire, & ſeront apres à ſe lauer, ceux qui attendrōt, puiſſent demourer debout ſans y eſtre trop empreſſés.

La largeur de cedit Lauoir, entre la paroy de l'edifice, & le petit mur de cloſture, ne ſoit moindre que ſix pieds d'eſtēdue, à fin que le degré d'embas ſeruāt de ſiege aux laueurs, en ayt deux pour ſa part, & qu'il en demeure quatre vuides dedans œuure.

Le Laconique, ou Poile faict à la façon de Lacedemone, & la retraicte pour ſuer, doyuēt eſtre aupres de la chābre tiede. Ces places

V iij

CINQVIEME LIVRE

là soyent aussi hautes comme larges, à prendre depuis le paué jusques au bout de la cambrure de la voute faicte en hemisphere ou moitié de rond: au milieu de laquelle soit laissé vn trou percé à iour ; auquel sera pendu à vne chaine vn vaisseau d'Airain fait en cul de four, lequel par estre abbaissé & remonté, soit cause de faire la temperature des sueurs. Il faut que ce vaisseau soit arrondi au compas, à ce que la force de la vapeur de la flamme puisse egalement aller depuis son milieu tout à l'entour de la circonference.

De l'e

De l'edification des palestres & Xystes, c'est à dire lieux propres à exerciter les forces & agilités du corps & de l'esprit en diverses manieres. Chap. XI.

JE suis en opinion qu'il me faut à ceste heure amplement traicter de l'edification des Palestres, nonobstant qu'elles ne soyent usitees en Italie: mais c'est pour monstrer comment on les bastit en Grece. La façon donques de les faire, est, qu'ē trois Portiques ou galleries s'ordonnent certaines hexedres ou lieux spacieux enuironnés de sieges, ausquels les Philosophes, Rhetoriciens, & autres qualités d'hommes qui se delectent des lettres, peuuent disputer à leur aise.

En icelles Palestres y a des circuits de colōnes quarrés ou barlongs, dont l'estendue contient deux stades en longueur, pour auoir ample commodité de se promener. Ceste espace est par les Grecs communement appellée Diaulos: & en icelle sont compris trois Portiques simples.

Mais il y en a vn quatrieme exposé au Midi, lequel est double, ou à deux rangs de colonnes l'vn contre l'autre, pour obuier que quand les pluyes sont venteuses, l'eau ne puisse penetrer jusques en la partie du dedans.

En iceluy Portique double sont les membres des logis ensuyuans. Premierement tout au milieu est la place dite Ephebeum, où s'exercitent les jeunes gents sans barbe.

Ceste-la est assez spacieuse, garnie d'vn grand nombre de sieges, & plus longue d'vne tierce partie qu'elle n'a de largeur.

A main droite est le Coriceum, c'est à dire lieu où les ieunes filles exercent leurs coustures, & autres œuures feminines.

Tout joignant est le Conistere, où les personnes nues, apres auoir oingt leurs corps d'huile, se frottent de poussiere, à fin que les prises en soyent plus fermes.

Pres de ce Conistere en vn des coins du Portique se treuue certaine retraicte nommee par les Grecs Loutron, seruant à se lauer d'eau froide: & à main gauche du susdit Ephebeum, est l'Eleothesium, auquel les corps prests à s'exerciter, sont frottés d'huile meslé auec de la cire fondue.

Delà on entre dedās le rafraichissoir, à trauers duquel on passe

V iiij

pour aller au Propgnigeum, ou chambre tiede, situee sur l'autre coin du Portique.

Auprès de ce rafraichissoir, en retournant au dedans de l'edifice, est l'Estuue chaude propre à suer, voutee comme le deuoir le requiert, deux fois aussi longue que large.

Ceste là en vn de ses angles a le Laconique, autrement Poile, faict en la mode cy deuant escrite: cõtre lequel est le lauoir d'eau chaude.

Voilà comment les Peristyles ou circuïtions de colonnes ont leurs ordonnances & distributions commodes.

Par le dehors de ces Peristyles sont encores trois autres portiques. L'vn pour receuoir ceux qui en sortent: & les deux autres, tant à droit comme à gauche, stadiés, c'est à dire couuerts, où les Athletes & Luiteurs se peuuent entr'esprouuer quãd il fait mauuais temps.

Celuy de ces deux là qui regarde vers le Septentrion, est deux fois aussi grand que l'autre, & d'vne largeur assez ample.

L'autre simple a par dehors la muraille de l'edifice, & semblablement contre les colonnes opposites, deux Leuees ou voyes, chacune de dix pieds de large pour le moins: l'entredeux desquelles est caué, si qu'il y a deux degrés de descente, qui sont pied & demy de profond depuis l'vni desdites Leuees jusques au parterre creusé.

Ce parterre n'a pas moins de douze pieds dedans œuure:& est cela faict en ceste mode, à fin que les gents vestus, passans par dessus icelles Leuees, ne soyent empeschés par ceux qui s'exercitent à luitter.

Ces Portiques ainsi bastis comme j'ay dit, sont par les Grecs appellés Xystes, c'est à dire où les Athletes & luitteurs s'entr'esprouuent en hiuer sous lieu clos & couuert. Et (à mon iugement) ils doyuent estre ordonnés en telle maniere, qu'il y ayt des Touches ou Complans de bois entre deux Portiques, à fin que lon se puisse promener sous les arbres, joignant lesquels y ayt des loges de Feuillee pour se retirer à passetemps. Encores entre ledit Xyste & le Portique double soyent situés les promenoirs essorés ou exposés à l'air, que ces Grecs nõmẽt Peridromides, & nos Latins Xystes: à fin que les Athletes, quãd ils verrõt le tẽps beau en hiuer, se puissent esprouuer au sortir du couuert, contre lequel y ayt vn Stade, ou Terrasse dressee par telle pratique,

DE VITRVVE. 161

ctique, qu'vn bon nombre d'assistans puissent à leur aise voir les Athletes quand ils se combattront.

Ie pense auoir dit à suffisance les parties qui m'ont semblé necessaires dedans l'enclos des murailles d'vne ville, & par quel art il les faut ordonner.

Des ports, haures ou moules, & autres structures qui se peuuent faire en l'eau. Chapitre XII.

IL ne faut pas, à mon aduis, oublier, à faire vn discours de la commodité des Ports: ains est raisonnable que je die par quels moyens ils gardent les Nauires en seureté durant la fureur des tempestes.

Si ces Ports donques sont naturels, c'est à dire, faicts sans artifice d'homme, & qu'ils ayent quelsques montagnes ou Caps de terre s'estendans en la Mer, courbes en maniere d'vn arc, ils sont en ceste disposition des proffits & commodités merueilleuses.

Enuiron ces Ports faut bastir les Atteliers pour charpenter ou raccoustrer les vaisseaux de marine : & est de necessité que l'on puisse aller de là aux rues & places marchandes.

Plus est expedient que de tous les deux costés du Port, autant à main droite, qu'à main gauche, y ayt des Tours ou Bouleuerts dont l'on puisse auec vn engin estendre vne chaine par dessus l'eau, pour fermer le Port quand l'occasion le requerra.

Mais qui n'auroit le lieu naturellement commode à cela, ny bien suffisant à garder les Nauires de danger, il y faut mettre remede en ceste sorte, à sçauoir que s'il n'y a quelque riuiere ou cours d'eau qui empesche, & il se treuue vne Plage ou Greue de l'vne des parties : en ce cas faudra faire en l'autre qui n'en aura point, quelque Leuee, Chaussee, ou Terrain, & là dessus fonder sa fermeture.

Consequemment, pour decider comme se doyuent faire les bastiments en l'eau, Soit pris force Sable de celuy qui se treuue entre la ville de Cuma pres de Naples, & le Promontoire ou cap de Minerue. Apres soit meslé parmi la Chaulx viue, à sçauoir deux parties de Sable contre vne de Chaux, ainsi que pour faire du

X

mortier commun. Cela despeché, soit ceste composition mise en des Caiſſes ou Cataractes de bois de Chesne, espoisses, fortes, & bien bandees à grosses barres de fer, mesmes attachees à chaines de semblable metail. Apres deuallez les au fonds de l'eau, en la place où vous entendez faire le Moule: & prenez garde sur tout à ce qu'elles soyent fermement assises, & rendues immobiles. Plus en leur entredeux fichez plusieurs bons gros pieux de bois, dont les sommités respondent à l'alignement desdites Caiſſes ou Cataractes: & puis mettez peine d'espuiser l'eau: car quand vous l'aurez mise à sec, facilement pourrez bastir de Pierres, Cimēt, ou Mortier, sur la Greue, suyuant la practique exposee cy dessus, & cōbler l'entredeux d'icelles Cataractes de bonne & forte maçonnerie, parce que le Sable pris en la region de Cuma, tient la prerogatiue de Nature que je vous ay desia specifiee.

Toutesfois, si à cause du Flot, ou par l'excessiue impetuosité de la Mer, ces Cataractes ne pouuoyent demeurer fermes, vous serez sur le riuage vn Moule de bonne liaison, la superficie duquel aura moins que sa moitié de planure toute vnie : puis le reste prochain du Port se conduira en Glacis ou Talus jusques au bord du riuage. Apres, entre l'eau & les costés de ce Moule, soyent faictes des ceintures du maçonnerie d'enuiron pied & demi de large, respondantes à l'alignement de la planure cy-dessus mentionnee. Adonc comblerez iceluy Glacis d'Arene ou Grauier, si bien que le rendrez egal à la ceinture & superficie dudit Moule: puis leuerez dessus, vne Pile de maçonnerie, aussi materielle & ample comme il sera determiné, laquelle vous laisserez seicher par deux mois entiers: car plustost ne le sçauroit parfaictement estre : & au bout de ce temps viendrez à trancher la ceinture qui soustient l'Arene du remplissage: & quand les ondes l'auront attiree en l'eau, cela fera trebucher vostre Pile en la Mer. Voilà comment toutes & quantesfois qu'il en sera besoing, pourrez edifier en l'eau.

Mais aux lieux où il n'y a point de Sable pareil à celuy de Cuma, vous deurez preualoir de ceste industrie, à sçauoir qu'estans vos Caisses ou Cataractes faictes de bonnes grosses planches, bien bandees & liees à chaines de fer (comme dit est) deuallez les au lieu qui sera determiné: puis faictes resarcir leurs joinctures de Croye & de Houille ou herbe de Marais, par Manouuriers chauſſés de Perons, ou bottes à Marinier: & quand cela aura esté

bien

bien estouppé, adonc par Limaces à vis, Rouës, Tympans, & autres manieres d'engins propres à espuiser eau, mettez à sec le lieu qui sera circui de ces Cataractes, dedans lequel creusez vos fondements jusques au Tuf, ou lict de terre ferme, si tant est que le fonds en soit terrestre: & les tenez plus larges que la muraille qui deura estre assize dessus, laquelle doit estre de bonne matiere maçonnee à Chaulx & à Sable.

Mais si le fonds se treuue mol, comme d'vne Crouliere, pilotez le d'Aulne, d'Oliuier, de Chesne, ou autres pieux semblables, qui soyent pointus & bruslés par les bouts: mesmes emplissez de charbon leurs entredeux, ainsi, comme j'ay enseigné en la fondation des murailles de ville, & des Theatres.

Apres, edifiez vostre mur de fondemēt, de bōne pierre de taille, & cōtinuez ses panneaux de ioinct ou liaisons assez lōgues, si que dedans soit tenu bien serré par ces enclaueures, mais n'oubliez à le remplir de bon bloccage, & parainsi vous pourrez bastir dessus vne Tour, ou tel autre edifice que bon vous semblera.

Estant tous ces ouurages curieusement accomplis, pensez de l'Attellier pour la charpenterie ou racoustrement des Nauires, ensemble de leur Canal ou retraicte asseuree.

Ceux là ferez vous regardans la partie de Septentrion pource que celle du Midi au moyen de ses chaleurs engendre Vermoulure, Tignes, Tauellieres, & autres bestions qui dommagent le bois, mesme (qui pis est) les nourrit & conserue. A ceste cause en ces edifices n'entrera de Merrein sinon le moins que vous pourrez, de peur du feu. Et quant à leur Pourpris, je n'en veuil determiner aucune chose, pource qu'il doit estre le plus spacieux qu'il est possible, pour la commodité des Nauires, à fin que s'il y en arriuoit de grands, & en grand nombre, ils puissent là reposer sans estre en presse.

Ie pense auoir traicté suffisamment en ce volume des choses qui me sont venues en la memoire, & m'ont semblé necessaires pour l'vsage des lieux publiques, ayant dit comment on les doit bastir: parquoy en mon suiuant je deduiray la façon des edifices particuliers, specifiant de quelle proportion & symmetrie on les doit conduire.

X ij.

SIXIEME LIVRE D'ARCHITECTVRE DE MARC VITRVVE POLLION.

PREFACE.

IL se lit dedans les histoires de Grece, que le Philosophe Aristippe, de la secte de Socrates, estant par vn Naufrage poussé en la terre des Rhodiës, trouua quelques figures de Geometrie sur la Greue: quoy voyant, escria ses compagnons, & les admonnesta de prendre bon courage, parce (disoit-il) qu'il y auoit apparence de traces d'hommes: & incontinent se mit à chemin pour aller en la ville: où estant paruenu, s'addressa deuers la maison des Estudes, & là se print à disputer en Philosophie, tellement qu'à la fin les auditeurs luy firent de grãds presens, non seulement pour se remettre en bon equippage, mais auec ce pour rabiller ses compagnons, & les pouruoir de commodités necessaires à la vie. Quelque temps apres lesdits compagnons enquirent de luy s'il vouloit point retourner au païs, ou pour le moins y mander quelque chose: & adonc pour response, les pria de dire à ses amis qu'ils ne sçauroyent mieux faire que de donner moyen à leurs enfans d'acquerir telles possessions, qu'elles se puissẽt sauuer auec leurs personnes, si d'auãture ils venoyẽt à eschapper d'vn Naufrage: voulant conclure par celà, que les vrayes richesses de ceste vie sont celles à qui les violents tourbillons de Fortune, la mutation des affaires publiques, & la ruïne auenant par les guerres, ne peuuent porter prejudice ny dommage. Theophraste aussi confermant ceste sentence, pour nous induire à pluftost amasser bõnes doctrines, que nous lier à ces biẽs transitoires, dit que toutes contrees sont comme païs naturel à l'homme pouruu de quelque industrie, & qu'il n'est jamais auolé

en lieu

en lieu où il se tretuue, nonobstant qu'il fust desnué de tous meubles, considéré qu'il ne peut estre poure d'amis, ains se faire bourgeois en toutes les villes où sa volonté sera de resider. Vn tel homme, à la verité, ne se doit gueres soucier des assauts de Fortune: mais ceux qui s'estiment heureux en la terre par estre garnis de richesses, & non de science ou aucun art, cheminent ordinairement sur les voyes glissantes, où jamais ne sont asseurés de leurs vies, ains à toutes heures molestés & battus par les mutations soudaines causees par accidents inopinés. Voila pourquoy Epicure disoit aussi, que la Fortune donne peu de ses biens aux hommes de bon entendement, pource que les plus grandes choses de dessous le Ciel, sont subjectes aux discours de leurs pensees. Sans point de doute plusieurs autres grands Philosophes & Poëtes, escriuans des Tragedies Grecques, ont affermé que cela est ainsi, principalement iceux Poëtes, lesquels en prononçant leurs Poësies dedans les Scenes, ont dit des propos conformes aux precedents: & en ce nombre sont Eucrates, Chionides, Aristophanes, & Alexis, qui maintenoit que les Atheniens estoyent louables, pource que les loix & ordonnances de tous les autres peuples de la Grece, contraignoyent les enfans à nourrir leurs peres & meres en vieillesse: mais iceux Atheniens y faisoyent distinction, ne voulans que tous peres & meres jouïssent de ce priuilege, ains ceux sans plus qui auroyent faict aprendre à leurs enfans quelques sciences en ieunesse, pour s'en preualoir au temps de la necessité: car les tresors que Fortune preste aux hommes, sont par trop soudain repetés quand il luy plaist: mais les disciplines vertueuses inserees dedans les memoires humaines, ne peuuent aucunement perir, ains demeurent fermes & en asseurance jusques au dernier poinct de la vie. A ceste cause je ren graces immortelles à mes parents; lesquels, suyuant la susdite loy d'Athenes, ont mis peine de me faire instruire en cest art, auquel on ne peut paruenir (au moins jusques à perfection) sans le moyen des bonnes lettres, & sans vne Encyclopedie, c'est à dire intelligence de toutes sciences, qui ont telle affinité ensemble, qu'elles s'expliquent l'vne par l'autre.

Me trouuant donc par la solicitude & vigilance de mes parents, auec les bonnes instructions de mes precepteurs, moyennement garni de disciplines, je commençay à me delecter en la Philologie, autrement art de bien parler, ou mettre par escrit: & puis de

X. iij

la Philotechnie, ou curiosité des bonnes sciences, ensemble de l'interpretation des escritures, & de celà preparay la possession à ma pensee, sçachant que le fruict qui depend de ces vertus, est n'auoir plus indigence d'aucune chose, & que le propre de richesse est ne rien desirer, ains estre content de ce que l'on possede. Ie sçay bien toutesfois, qu'il est assés de gents qui estiment la congnoissance de tant de choses, estre de petite valeur à celuy qui l'acquiert, & reputent seulement sages ceux qui ont des biens en abondance.

A la verité quelsques vns de ceux-là, qui pour leur but se sont proposés les richesses, ont par le moyen de leur auoir, & auec leurs entreprises audacieuses, finalement acquis quelque peu de lumiere. Mais au regard de moy, Sire, je ne me trauaillay jamais d'estudier en esperance de gaigner de l'argent, ains l'ay faict seulement pour acquerir bonne renommee, aimant mieux auoir peu auec elle, que beaucoup de biens sans reputation. & ceste chose a faict que j'ay esté jusques à present incongnu: neãtmoins j'espere, quand ces miens liures seront diuulgués par le monde, qu'ils me donneront quelque estime, à tout le moins entre ceux de nostre posterité. Mais pour vous donner à entendre les raisons pourquoy je n'ay point encores esté employé, c'est que tous autres Architectes cherchent les moyens, & practiquent tout ce qui leur est possible, à fin de se faire mettre en besongne : & j'ay appris de mes instituteurs, que l'ouurier se doit faire prier pour prendre la conduite d'vn bastiment, & non solliciter qu'on la luy baille: car celuy qui est de bonne & honneste nature, vient à rougir de honte quand il demande vne telle charge, & fait entrer en doute le personnage qui veut bastir, à sçauoir mons'il en pourra venir à bout, ou non : car ceux qui peuuent aider à vn besoin, sont cherchés & requis à grande instance, non pas les autres qui ont necessité que l'on leur ayde. Quelle chose pouuons nous donques penser que jugent de nos suffisances les chefs de maison, à qui nous voulons faire despendre argent, sinon que c'est pour gaigner sur eux, & faire bien nos besongnes à leurs despens? Pour ces raisons, Sire, nos deuanciers souloyent bailler leurs ouurages à faire aux Atchitectes de bonne race, & qui auoyent bien dequoy: mesmes enqueroyent auant la main, s'ils estoyent bien & deuëment institués en leur profession, & s'ils se monstroyent modestes, ou superbes, d'autant qu'ils ne vouloyent commettre leur

substance

substance en mains de gents presomptueux & opiniastres, ains s'en fier à ceux qu'ils trouuoyent decorés de loüable vergongne. Aussi, certes les bons maistres de ce temps-là n'apprenoyent leur art sinon à leurs enfans ou neueux: mais ils en faisoyent des gents de bien, & tels que lon pouuoit commettre à la fidelité de leur parole, de l'argent innumerable, sans auoir douté qu'ils en fissent tort d'vn seul denier, & maintenant ie voy des ignorans, qui ne sçauent seulemēt que veut dire Architecture: mais (qui pis est) sont malhabiles à ouurer de la main, & toutesfois ils se vantent d'estre grands en cest art. Parquoy je ne puis assez loüer aucuns bons peres de famille de ce siecle, lesquels estans deuenus rusés par l'exercitation des bonnes lettres, regardent quand ils veulent faire vn bastiment, s'ils se doyuent fier à tels idiots ou non, pource qu'ils les jugent plus dignes de consumer leur bien suyuant leur propre fantasie, que de despendre celuy d'autruy par mauuaise opinion, en ne faisant chose qui vaille. Or n'y a il personne qui tasche d'exercer en sa maison aucun mestier vulgaire, comme de Cordonnier, Foullon, & autres faciles: mais lon y veut bien apprendre l'Architecture: & de là vient que ceux qui se disent Architectes, ne font rien moins que cela, car ils n'entendent point le vray art, & partant sont à tort & sans cause appellés ainsi. A raison dequoy il me print volonté de traicter le corps de ceste science, & d'exposer diligemment toutes ses parties: parce que je jugeay en mon esprit, que tel labeur seroit aggreable à toutes nations. Puis donc qu'en mon Cinquieme j'ay parlé de l'oportunité des bastiments publics, en cestuy-cy je deduiray les particuliers: & tout d'vne venue donneray les mesures de leurs proportions & symmetries.

De diuerses qualités de regions, ensemble de plusieurs aspects celestes selon lesquels faut disposer les edifices.

Chapitre I.

LES maisonnages seront ordonnés bien & adroit, si l'on aduise auant toute oeuure en quelles parties & sous quelles influences du monde ils doyuent estre situés: car il les faut d'vne sorte en Egypte, autrement en Espagne, autrement au païs de

Pont qui est en Asie la mineur, autrement en ceste ville de Rome, & ainsi consequemment en toutes autres prouinces, selon leurs inclinations naturelles, suyuant lesquelles faut bastir en diuerses manieres. La raison est, que la terre est par vn costé battue du cours du Soleil, de l'autre il en est bien loing, & en son milieu elle est plus temperee. A ceste cause ainsi que la constitution du ciel est par differentes qualités naturellement colloquee sur ceste masse assubjectie aux influences du cercle dit Zodiaque, par où le Soleil fait son cours ordinaire : ainsi semble-il que lon doit conduire les assiettes des bastiments suyuant les diuersités du ciel, & la proprieté des regions où lon les veut auoir.

Sous le Septentrion donc, par aucuns appellé le Pole, & par d'autres le Nort, ou Transmontane, les bastiments doyuent estre voutés, clos de bonne muraille, sans gueres d'ouuertures, & encores celles-là estroittes, & tournees deuers les chaudes parties du Ciel.

Au contraire, où le Soleil est violent, comme aux regions Meridionales, qui sont tormentees de la chaleur, ces ouuertures se veulent tenir amples, en grand nombre, & tournees deuers ledit Septentrion, où le vent Aquilon, que lon appelle Bize, à fin de subuenir par industrie à ce que Nature blesse de son bon gré.

Semblablement en tous autres climats & prouinces les maisonnages se doyuent temperer selon que le Ciel est disposé pour y enuoyer ses influences : & faut considerer celà en examinant le naturel des choses, & en obseruant les membres des personnes : car aux païs où ledit Soleil jecte moyennement ses vapeurs, il y conserue les corps en bonne temperature : mais en ceux qu'il cuit & quasi brusle par faire son cours trop prochain de leurs terres, en succant il attire la temperature de leurs humeurs : qu'au contraire ne sont desseichees par sa violéce en regions froides, pource que leur situation est fort esloignee du Midi : dont il aduient qu'vn air plein de rosee, faisant penetrer son humidité dedans les corps, par ce moyen les rend de stature plus grande, & les sons de la voix plus gros.

Qu'il soit vray, il se nourrit sous le Septentrion des gents de corpulence excessiue, blancs de charnure, ayans les cheueux pendans, roux ou blonds, les yeux pers, & qui d'auantage sont fort
sanguins

sanguins : choses qui procedent de ce qu'ils sont garnis de repletion d'humeurs causees par les refroidissements du Ciel. mais les autres approchans l'aisseau du midi, & habitans sous le cours du Soleil, sont de petite stature, de charnure brune, bazanee, ayâs les cheueux crespes & frisés, les yeux noirs, les iambes debiles, & bien peu de sang dedans les vaisseaux de leurs veines, tellement qu'ils sont timides à merueilles, par especial d'estre naurés de fer: mais ils supportent sans aucune crainte les ardeurs du Ciel, & les ebullitions des fieures, pour estre leurs membres sustentés de chaleur ordinaire.

Ces corps donques, lesquels naissent sous le Septentrion, ont peur des fieures, parce qu'ils sont imbecilles à y resister : mais à raison de leur grande abondance de sang, ils ne se soucient d'estre blessés de ferrements.

Aussi l'entonnement de la voix selon les nations des hommes, a plusieurs qualités differentes, au moyë que la termination d'Orient & d'Occident par la ligne de l'Equateur diuisant la terre en deux parties, à sçauoir superieure & inferieure, semble naturellement rendre sa circuïtion toute egale : qui fait que les Mathematiciens la nomment horizon, c'est à dire iuste moitié de la circonference, que l'on dit autrement Hemisphere.

Puis donc que la chose est ainsi, faignõs ou imaginons en nous mesmes qu'une ligne soit tiree depuis le poinct constituant la region Septentrionale nommé le Pole Arctique, iusques à l'autre Pole de Midi, ou Antarctique : & de cestuy-là vne autre oblique ou courbe, remontãt iusques à ce piuot, enuiron lequel tournoyët les estoiles dudict Septentrion: ce faisant nous apperceurons sans doute que celà represente en ce Monde vne figure triangulaire pareille à l'organe ou instrument que les Grecs appellent Sambycen, & nous vne Harpe.

Y

Par cela je veuil conclure, que les nations plus prochaines du Pole Antarctique, à cause de la briefue hauteur qu'il y a depuis la superficie de la terre jusques au Ciel, rendent vn son de voix subtil & gresle au possible, ne plus ne moins que fait en vne Espinette la corde plus prochaine du coin : & selon ceste reigle se gouuernent toutes les autres : car celles qui habitent au milieu de la Grece, font leurs tons de voix moyens & plus moderés : mais en montāt par ordre depuis cedit milieu jusques aux extremes parties Septentrionales, qui sont les plus esloignees de la hauteur du Ciel, la nature leur fait jecter des sōs plus graues : & cela nous fait juger que toute la machine du monde est par la temperature du Soleil, & pour l'inclination qu'il luy donne, concordablement cō-
posée

posée pour faire vne parfaicte harmonie. A ceste cause les natiōs qui sont entre le Pole de Midi & celuy du Septentrion, ont communement vn son moyen de voix & de parole, comme l'on void que les cordes font en instruments de Musique: & celles qui tendent le plus au Septentrion, pource que leurs distances depuis la terre jusques au Ciel, sont plus hautes que des autres, mesmes qu'elles ont les organes de la voix replets d'humeur, & entonnés depuis le Hypatos jusques au Proslamuanomenos, la nature les contraint à rendre des sons plus graues, & par ceste mesme raison les gents qui tendent le plus deuers le Midi, font le son plus subtil, comme celuy de Paranete. Mais pour experimenter si ceste proposition est veritable, à sçauoir que les choses se rendent plus graues par les lieux humides, & plus gresles par les chauds, l'on en peut faire l'espreuue par ceste voye.

Prenez deux vaisseaux egalement cuits en vne fournaise de mesme poids, & mesme son. Plongez l'vn dedans l'eau, puis le retirez, & apres les sonnez tous deux, & vous y trouuerez de la difference grande, mesmes qu'ils ne seront plus egaux en pesanteur. Ainsi entre les corps des hommes, lesquels sont de semblable espece en leur forme, & créés par la seule conjonction du ciel auec la terre, les vns en battant l'air de leur voix, font vn son merueilleusement delicat, à cause de la vehemente ardeur du païs où ils habitent: & les autres rendent graues qualités de voix, à raison de l'excessiue abondance d'humeur dont ils sont pleins. Aussi les nations meridionales, pour amour de la subtilité de l'air, & au moyē de la chaleur qui les bat continuellement, sont plus promptes & agiles d'esprit pour trouuer inuētions, & consulter le biē de leurs affaires, que toutes autres. Mais les Septētrionales, enrosées de la grosse vapeur du ciel, & refroidies par les humidités de l'air, ont les entendements tardifs: chose que la nature des Serpents nous peut facilement donner à congnoistre: car quand le refroidissement de leur humeur est desseiché par le temps d'Esté, adonc se meuuent ils impetueusement: mais en hiuer, & durāt les bruines, estant refroidis par la mutation du Ciel, ils deuiennent pesans & presque immobiles: & pourtant ne se faut esmerueiller si l'air chaud rend les entendements plus penetrans, & au contraire si le froid leur cause celle tardiueté.

Toutesfois, nonobstāt que lesdites nations meridionales soyēt pourueuës de grande viuacité d'esprit, & par ce moyen tant ha-

Y ij

biles & prudentes en leurs affaires qu'il n'est possible de plus, si est-ce que quand ce vient à mettre force contre force, elles sont incontinent vaincues, à cause (comme j'ay dit) que la vigueur de leurs membres est trop desseichee par les attractions du Soleil. Mais celles qui naissent & viuent en regions froides, sont plustost appareillees à la violence des armes,& par grande force, conioin-cte à merueilleuse impetuosité,se ruent sans crainte contre leurs ennemis:& neantmoins pource qu'elles sont tardiues d'entendement, se jectent dãs le peril sans consideratiõ: & à cause que leurs conseils s'executent sans ruse, lon les refrainct facilement.

Puis donc que les choses sont ainsi ordonnees en ce Monde par la Nature, à sçauoir que toutes nations sont differentes en qualités, à l'occasion de leurs mixtions inegales, le plaisir d'icelle Nature fut, que nostre peuple Romain eust son domaine situé au beau milieu des Prouinces qui sont entre les grandes estendues de la Terre. & de là vient que par estre leur demeurance temperee de l'vne & l'autre d'icelles, les habitans d'Italie sont competemment doüés de force corporelle, & de viuacité d'esprit: car comme l'estoile de Iupiter est temperee, pource qu'elle fait son cours entre celle de Mars, qui est ardãte, & celle de Saturne merueilleusement froide, tout ainsi & par mesme raison le païs d'Italie, pour estre situé entre le Septentrion & le Midi, acquiert par ses mixtions temperees des louanges innumerables, au moyen de ses dons & graces. Qu'il soit vray, par la prudence de ses conseils il addoucit & amodere les furieuses impetuosités des Barbares: & par la puissance de ses armes dissipe & aneantit les cauteleuses finesses des peuples Meridionaux, si que voyant celà, chacun peut dire que la Prouidence diuine a faict asseoir & fonder la Cité de Rome en vne conree noble, & de singuliere temperature, à fin qu'elle obtinst la domination de l'Empire vniuersel du Monde.

S'il est donques ainsi, que par les inclinations ou influences du Ciel, les Regions ayent esté assorties de qualités contraires, mesmes que Nature ayt voulu y faire naistre des peuples diuersifiés en formes de corsages, & dissemblables d'entendemẽts: il ne faut douter que l'on ne doyue faire les edifices & distribuer leurs parties selon qu'il est requis pour toutes nations, consideré que deuons suyure icelle Nature, qui nous en produit plusieurs demonstrations apparentes.

J'ay

DE VITRVVE.

J'ay diffini raisonnablement & exposé selon ce que je puis cognoistre, les proprietés des païs ainsi qu'elles ont esté disposées: puis enseigné qu'il est expedient de diuersifier les qualités des maisonnages, en les accommodant au cours du Soleil, à l'inclinatiō du Ciel, & aux commodités des Populaires. Parquoy en poursuyuant je diray à peu de paroles, & sous certains ordres distingués, quelles conuenables symmetries l'on doit garder en chacune sorte de bastiment.

Des proportions & mesures qui appartiennent aux edifices particuliers. Chap. II.

Architecte ne doit auoir plus grande sollicitude en soy, que de donner ordre à ce que ses edifices ayent exactement & par proportions conuenables, vne concordance de tous membres auec la totalité de la masse. Puis quand il aura deliberé de quelles mesures il se voudra seruir, le deuoir de son esprit sera de considerer la nature du lieu, & auec ce l'aisance ou la beauté que l'on voudra donner à la maison : & suyuant cela deura par additions ou soustractions faire ses temperatures, à fin, si quelque chose estoit distraicte de la symmetrie, qu'il semble que cela ayt esté faict pour bonne cause, & auec vne grande raison. Toutesfois il s'y doit conduire en sorte que la veuë n'y puisse rien desirer: car chacune espece a toute autre apparence en bas, qu'elle n'a en haut : & si ne semble pas en lieu couuert telle qu'elle se monstre où le iour donne tout à plein.

Parquoy conuient en ces occurrences premediter auec sage discours, comment l'effect s'en ensuyura quand la besongne sera toute acheuee: veu mesmement que les yeux des hommes ne sōt pas tousiours leur rapport veritable, ains deçoyuent souuentesfois la fantasie. Et qu'il soit ainsi, l'on void ordinairement aux Scenes, certains arrondissements de Colonnes, des saillies de Modillons, & des figures de personnages, ou autres choses qui semblent de relief, & toutesfois ce n'est que platte peincture, faicte en toile, ou sur des tableaux de bois, applanis au rabot par le moyen de l'esquierre. Semblablement quand les Auirons des vaisseaux de marine ou de riuiere sont plongés en l'eau, encores qu'ils soyent

Y iij

droits, si semblent-ils courbes: & du plus tost qu'ils reuiennent au dessus, ils se monstrent tels comme ils sont. Cela se fait pource qu'estans iceux Auirons mis dedans l'eau, dont la nature est subtile & transparente, ils renuoyent quelsques reuerberations de leurs corps, lesquelles viennent à nager en la superficie de ceste liqueur, où elles sont tellement agitees par le tremblement des ondes, qu'ils semblent courbés, comme j'ay desia dit. & telle abusion prouient, ou de ladite reuerberation de leurs apparences, ou (comme disent les Naturalistes) de l'esparpillement des rayons de nos yeux. Quoy qu'il en soit: nous voyons par l'vne & l'autre raison qu'il est ainsi: & pourtant faut conclure que nostre regard a des iugements faux.

Or puis qu'ainsi va que les choses vrayes nous apparoissent fausses, & que par experience d'autres sont trouuees contraires à ce que la veue nous rapporte, je ne pense point que l'on doyue douter qu'il sale faire les additions ou soustractions selon la nature des places qui seront esluës pour bastir, toutesfois (comme j'ay dit) en telle sorte que l'on n'y puisse rien blasmer.

A la verité ces choses là se font non seulement par les doctrines acquises, mais aussi par la viuacité de l'esprit des ouuriers. A ceste cause, auant passer outre, faudra premierement determiner la raison des symmetries, sur laquelle ceste mutation se pourra prendre sans crainte de faillir: & puis nous parlerons de la longueur & largeur du parterre d'vn bastiment que l'on voudra faire, pourueu que l'on ayt vne fois arresté son pourpris. Consequemment nous poursuyurons à dire quel doit estre l'appareil propre à la decoration ou embellissement de l'ouurage, à ce que l'object de l'Eurythmie ne mette en doute les contemplateurs, pour decider s'il est ou bien ou mal. & de celà diray je ma sentence, n'oubliant à monstrer les raisons pour la faire ainsi qu'il appartient. Pour y commencer donc, je traicteray en premier lieu des Basses Courts, & donneray les moyens pour les faire de bonne grace.

Des basses courts. Chapitre III.

ES Basses Courts sõt distinguees en cinq especes, à sçauoir, Tuscane, Corinthienne, Tetrastyle ou garnie de quatre colonnes, Displuuiee (ou tellement descouuerte que

que l'eau de la pluye peut tumber dedans) & Testitudinee, c'est à dire voutee à Berceaux ou à Retubes, autrement dites culs de four.

La Basse Court donques sera Tuscane, dont les Soliues trauersantes l'Auant logis (que nos Latins disent Atrium) lequel est en la forme d'vn Ieu de Paume, auront leurs saillies posantes sur des souspendues : & pour receuoir les pluyes, certains cours de tuiles faistieres ou canaux, continués tout au long des murailles, puis declinans sur quatre pilliers de bois dressés aux coins du quarré, desquels par Esuiers couuerts de planches, l'eau se pourra couler en la Cisterne practiquee au dessous du plant.

La Corinthiene aura ses Soliues tout de mesme, & son Pourpris pareil: mais ses Saillies poseront sur des Colonnes ordonnees tout à l'entour.

La Tetrastyle sera celle, qui sous les sommiers aboutissans aux quatre coins de ses parois, aura des colonnes pour les soustenir: chose qui est singulierement proffitable, & de grande fermeté, pourautant que lesdicts sommiers ne sont cōtraints à porter tout le fardeau, & si ne sont chargés de souspendues.

La Displuuiee aura ses piliers soustenans le coffre ou reseruoir de pluyes, regnant sur les quatre murailles, & par iceux piliers se vuyderont les eaux. Ceste mode fait, durant les hiuers, de grādes commodités aux domestiques, pource que leursdicts receptoirs de pluyes esleués, ne donnent aucun empeschement à la lumiere des salles destinees à manger, que nosdits Latins appellent Triclinia. Mais d'autre part il y a ceste incommodité, que telle mode est souuent subjette à estre reparee, pource que les Gargoules mises au long de ses parois, ne reçoyuent les eaux si tost comme il seroit besoin : au moyen dequoy est force qu'elles regorgent : & cela, par successiō de temps, fait pourrir les murailles par le pied, & d'auantage corrompt par moysissure les fenestrages, menuiseries, & tous autres enrichissements ordonnés pour la decoration du dedans œuure.

La Testudinee ou voutee se pourra faire en lieux non subjects à grandes impetuosités, comme Trepignements de ... ds de plusieurs personnes, Cōcussions de grosses Enclumes, & autres telles violences, qui font separer les panneaux de joinct hors des voutes. Sur celle là se font des Terrasses amples & spacieuses, qui dōnent de grandes cōmodités aux domestiques & suruenans.

Des auantlogis, dits atria, ensemble de leurs flancs ou costieres, qui sont
Portiques ou Promenoirs, autrement Estudes ou Comptoirs, auec
leurs mesures & symmetries. Chap. IIII.

Es longueurs & largeurs desdits Auantlogis se distribuent en trois manieres. La premiere est, qu'estant ceste longueur diuisee en cinq parties, trois en sont donnees à sa largeur.

La Seconde, apres que la susdite longueur est compassee en trois, l'on en retient deux pour la largeur.

Et la Troisieme est, quand d'icelle largeur se fait vn quarré parfaict, puis qu'il se couppe d'vne ligne Diagonale, dont l'estendue en est baillee pour longueur à cest Auantlogis.

La hauteur de ces edifices doit estre à vne quarte partie pres aussi grande que leurdite longueur, à prendre depuis le rez de chauffee jusques au dessous des soliues, & le reste employé aux planchers dits Lacunaires, & au Coffre ou receptacle des eaux, dont cy dessus est faicte mention.

Si la longueur d'iceluy Auantlogis est de trente à quarante pieds, la largeur pour les flancs ou costieres, qui sont Portiques tãt à droit comme à gauche, sera d'une tierce partie de ceste mesure. Mais si elle est de quarante à cinquante, soit icelle longueur diuisee en trois parties & demie, l'vne desquelles soit donnee ausdits flancs, Si elle monte de cinquante à soixante, la quarte soit pour lesdites costieres. Plus si ceste longueur s'estend de soixante à quatre vingts, il la faudra diuiser en quatre portions & demie, & en donner vne à la largeur des flancs susdits. Finalement si elle arriue de ces quatre vingts jusques à cent pieds, estant ceste dimension compassee en cinq, vne cinquieme sera justement la largeur conuenable.

La hauteur des sommiers, c'est à dire des Fronteaux, comme Architraues assis sur iceux Portiques, soit egale à leur largeur.

Si ledit Auantlogis n'a que vingt pieds de large, prenez en vne tierce partie, & l'employez en l'espace de l'Estude ou Comptoir. Mais s'il a de trente à quarante pieds, la moitié de la largeur d'iceluy Auantlogis soit donnee à icelle Estude. S'il a de qua-
rante

rante à soixãte, cefte largeur foit diuifee en cinq parties, deux defquelles foyent auffi contribuees à ce Comptoir, confideré qu'il faut que les moindres corps de logis ayent telle raifon de fymmetries, comme les plus grands : car quand nous voudrions en ces grands vfer de la proportion des petits, ces eftudes & coftieres n'y fçauroient auoir place dont on fçeuft faire proffit. Pareillement fi nous vfions de la mefure des grands en ces moindres, les membres s'en trouueroyent exceffifs & mal proportionnés. A cefte caufe je fuis d'opinion qu'il eft conuenable de declarer les moyens que l'on doit tenir en chacune forte de ces baftiméts, pour les rendre vtiles & aggreables à la veuë.

La hauteur donc du Comptoir foit d'vne huictieme partie de la largeur plus grande qu'il n'y a depuis le rez de chauffee jufques au fommier defia fpecifié : & fon plancher foit efleué d'vne tierce de la largeur adjouftee à cefte hauteur.

Les ouuertures ou entrees de ces moindres Auantlogis, appellés Atria, ayent de largeur vne tierce partie d'iceux Comptoirs: & celles des grands, la moitié toute entiere.

Les Images, Statues, ou remembrances des hommes vertueux qui feront mifes pour decoration en ces places, foyent auec leurs ornements de deffus & de deffous, faictes auffi hautes comme auront de diametre les Portiques feruans de coftieres.

La largeur des Huifferies ou clofures foit correfpondante à la hauteur des portes, lefquelles, fi elles font Doriques, foyent ces huifferies faictes à la mode Dorique: & fi elles fôt Ioniques, à Ionique femblablement, felon ce que j'ay dit en mon Quatrieme liure, où j'ay parlé des Thyromates, en expofant la raifon de leurs fymmetries.

La lumiere du plan de la Baffecourt receuant les eaux, ne foit laiffee plus ample qu'vne tierce partie de la largeur de l'Auantlogis, dit Atrium, ny moindre qu'vne quarte : mais fa longueur foit faicte à l'equipolent auffi bien comme celle du fufdict Atrium.

Au regard du Periftyle ou ceincture de Colonnes, il eft befoin le tenir d'vne tierce partie plus long fur le trauers que fur les coftés du dedans, & prendre garde à ce que fes colonnes foyent auffi hautes que le Portique aura d'efpace dedans œuure, & leur entredeux non moindre que le diametre de trois d'entr'elles, ny plus large que de quatre. Toutesfois, s'il conuient les faire Dori-

Z

ques, faudra prendre leurs modules sur ce que j'en ay mis par escrit en mon Quatrieme liure, & selon ces modules disposer les situations des Triglyphes, auec leurs Metopes.

Des grandes sales pour manger, salettes, exedres ou Parloirs garnis de sieges, Pinacotheces, autrement Cabinets: & des mesures que ces membres doyuent auoir. Chap. V.

LA longueur de ces Salles deura estre deux fois aussi grande que la largeur. Aussi les hauteurs de tous conclaues qui seront barlongs, doyuent estre faictes par tel art, qu'estans les mesures des longueur & largeur mises ensemble, soit prise la moitié de ceste estendue, & elle sera iustement la hauteur qu'il leur faut. Mais si lesdites Exedres & Sallettes sont quarrees, la moitié de la largeur adioustee, fera leur conuenable hauteur.

Les Pinacotheces ou Cabinets se doyuent faire spacieux & amples aussi bien que les Exedres.

Les Sallettes Corinthiennes, Tetrastyles, ou autrement Egyptiennes, doyuent auoir leurs longueurs & largeurs suyuant ce qui a desia esté escrit en la symmetrie des grandes Salles pour manger: mais à raison des colonnes que l'on y met, celles là doyuent tousiours estre tenues plus spacieuses qu'aucun des auttes membres, entre lesquels il y a difference de ceux que l'on dit Corinthiens, auec les Egyptiens, pource que iceux Corinthiens ont leurs colonnes toutes simples, ou dressees sur le petit pan de mur nommé Piedestal continué, ou bien posantes sur le rez de chaussee, & par dessus ont leurs Architraues & Cornices faictes de Charpenterie ou de Stuc: puis encores par dessus icelles Cornices, sont les planchers faicts en Berceaux, & compartis auec le compas.

Mais en tels logis à l'Egyptienne, il y a bien sur les Colonnes leurs Architraues soustenans le Lacunaire ou le plancher vni, s'estendant iusques aux pans de muraille qui font le circuit du dedans œuure: & sur ce plancher est mis vn lict, d'aix siés, puis le paué de quarreau plombé ou autre matiere, qui est à descouuert
comme

comme vne Terrasse, à fin que l'on se puisse promener tout à l'entour.

Figure des lieux où les anciens souloyent manger: l'vne de Latran, les autres de Mutine.

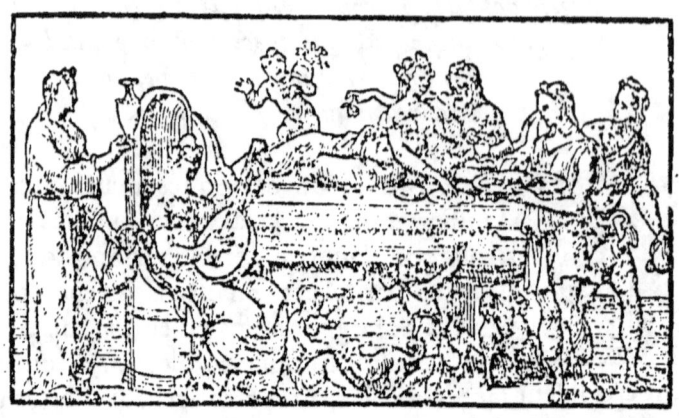

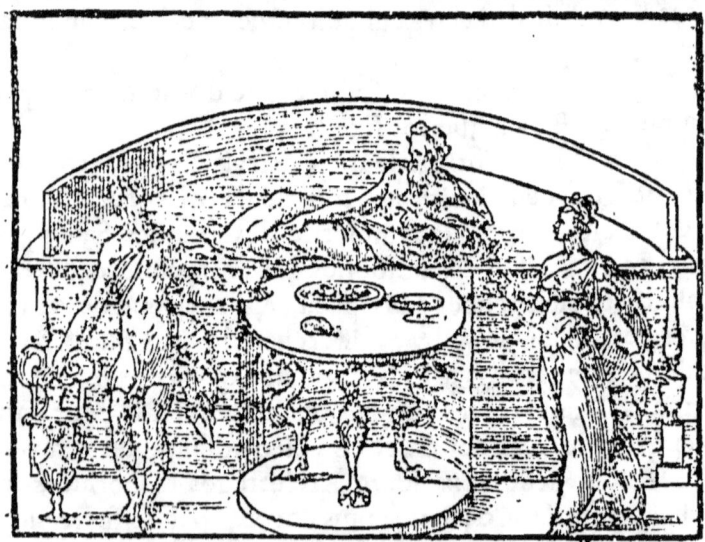

Au dessus de cest Architraue l'on y dresse derechef, en ligne perpendiculaire, des Colonnes moindres d'vne quarte partie que celles de bas: puis sur leurs Architraues & autres ornements l'on assied le second plancher vni, sous lequel en leurs entredeux sont faicts les fenestrages amples & magnifiques, tellement que cest edifice resemble mieux à vne Basilique ou maison Royale, qu'à vn simple logis à l'Egyptienne.

Z ij

Des logis pour banqueter, faicts à la mode grecque.
Chapitre VI.

ON faict aussi des logis pour banqueter, qui ne sont point à la façon d'Italie, & ceux là sont nommés par les Grecs Ciziceniës, c'est à dire, à la guise de Cyzene ville des Milesiés en la region Propontide. L'on tourne leurs veuës devers le Septentrion, autrement Pole Arctique, & specialement sur les Iardins. Leurs portes sont sur le milieu, & l'estendue de leur lõgueur & largeur est telle, qu'il peut auoir en leurs pourpris deux grandes salles vis à vis l'une de l'autre, auec leurs promenoirs enuiron: lesquelles salles ont à droit & à gauche leurs lumieres de fenestrages doubles, à fin que les gents estans à couuert, puissent auoir plus ample veuë sur iceux iardins. La hauteur de ces logis se fait sur l'espace de la longueur, à laquelle on adjouste la moitié de la largeur.

En ceste maniere de bastiment faut obseruer toutes les raisons de symmetrie les moins empeschantes que l'on pourra: & en premier lieu si les ouuertures des lumieres ne sont obscurcies ou rendues troubles par la hauteur des parois, elles seront bien & beau colloquees. Mais si elles estoyent obfusquees par le destroit

de la

de la place ou autres incommodités: en ce cas sera necessaire que les souftractions ou additions des symmetries se facent par bon jugement, à fin que les parties de beauté requises pour le contentement de la veuë, soyent du moins vraysemblables, si du tout ne peuuent estre veritables.

Deuers quelles regions du ciel toutes especes d'edifices doyuent regarder pour estre commodes & saines aux habitans.

Chapitre VII.

I'EXPOSERAY maintenant par quelles proprietés toutes manieres de bastiments doyuent estre conduits, & quelles regions du Ciel est necessaire qu'ils regardent pour estre commodes & salutaires. Les Salles où l'on mange durant l'hiuer, ensemble les Bagnoires ou Estuues, doyuent auoir leurs fenestrages percés du costé de l'Occident d'hiuer, à raison qu'il se faut seruir de la lueur du Vespre: & pource aussi que le Soleil, quand il se va coucher, jecte ses rayons celle part, & l'eschauffe, en sorte qu'elle en est plus tiede sur le soir.

Les chambres & Librairies regarderont l'Orient, puis que l'vsage requiert la lumiere du matin: & d'auātage les liures n'y moisirōt point, si nos ouuertures se font ainsi. Mais aux tournees deuers le Midi & Occident, ils y seroyent facilement corrompus de tignes, & de vermoulure, pourautāt que les vents humides venās de ces costés là, engendrent ces manieres de bestes, & par l'exhalation de leurs haleines portans humidité, ternissent la blācheur des volumes.

Les Salles à manger au Printemps, & en Autonne, doyuent aussi regarder cest Orient, à cause que quand les lumieres sont opposees au cours qu'il fait en Occident, il les rend temperees, singulierement en ceste saison là, où les hommes ont accoustumé se recreer en sa tiedeté.

Celles de l'Esté seront bien tournees deuers le Septentrion, pour amour que ce Climat est ordinairement frais: ce que ne sont les autres qui durant le Solstice du mois de Iuin, deuiennent ardans par la chaleur qui les bat: mais non pas cestuy-là, d'autant

Z iii

qu'il est opposé au cours dudit Soleil, chose qui le rend sain, & donne volupté à l'vsage des personnes.

Semblablement les Cabinets, Contrepointeries, Broderies, & Boutiques de Peintres, doyuent estre exposées audit Septentrion, à fin que les couleurs que tels ouuriers appliqueront en leurs besongnes, demeurent en immuable qualité, qui sera causée par la constance de la lumiere, laquelle est tousiours egale de ce costé là.

Des places propres & conuenables aux edifices tant communs que particuliers, ensemble des façons requises pour toutes manieres de personnes. Chap. VIII.

ENcores que les bastiments soyent tournés deuers les regions du Ciel ainsi que nous auons enseigné, si faut-il d'auantage penser à bien situer les habitations des peres de famille, & aduiser comment les membres communs & particuliers deuront estre disposés: car il n'est pas licite à toutes gents d'entrer en ceux qui sont reserués pour les Maistres, comme Chābres, Salles, Estuues, & autres de semblables vsages, mais seulement à ceux qui y sont inuités.

Les communs sont où chacun a liberté d'aller & venir de sa propre autorité sans que l'on l'y appelle, comme Auantportails, Basses courts, Peristyles ou Galleries, & toutes autres de pareil vsage. A ceste cause il n'est requis bastir des Auantportails, Estudes ou Comptoirs, ny Auantlogis magnifiques pour personnages de mediocre fortune, consideré que ceux là font la court aux riches, à fin d'acquerir leur amitié, comme ces riches font aux superieurs, pour entrer en leur bonne grace, & estre secourus de leur faueur au besoing.

Semblablement ceux qui font mestier & marchandise des fruicts de la terre, doyuent auoir à l'entrée de leurs maisons, Estables & Boutiques, puis au dedans quelsques Chambrettes voutées, ensemble des Greniers, Celliers, Caues, & telles aisances, plus propres à garder iceux fruicts, que mignotées pour la beauté.

Pour Banquiers, Vsuriers, Publiquains, Changeurs, & autres qui
presteur

prestent argent à interest & sur gage, il est expedient de faire leurs maisons commodes, belles, & asseurees de l'aguet des larrons.

Pour Conseillers, Aduocats, Procureurs, & gents de Practique, il les faut pompeuses & amples, à fin de receuoir le grand nombre des personnes qui ont ordinairement à faire à eux.

Mais pour les Nobles constitués en dignités honorables, dont ils doyuent subuenir aux Citoyens & menu Peuple, faut dresser des Auantportails à la Royale, des Auantlogis superbes, des Peristyles ou Galleries de grãde estédue, des touches de Bois ou Buissons pleins d'ombrage, & des Promenoirs de grande spaciosité; toutes lesquelles choses doyuent estre si bien conduites & parfaictes, qu'elles ayent monstre de grande magnificence. Puis encores, outre tout cela, leur faut de belles Librairies, des Cabinets, des Basiliques ou Palais de singularité non moindre que les ouurages des edifices publics: pource que bien souuent dedans les maisons d'iceux Nobles, se tiennent les Conseils publics, où s'y font les iugements particuliers, & les appointements des causes qui se mettent en arbitrage.

Si les maisons donc sont, pour toutes qualités de personnes, conduites & ordonnces selon mes preceptes, il n'y aura que reprendre, veu mesmement qu'elles auront leurs commodités bonnes & bien entendues pour seruir à l'vsage de toutes choses ordinaires.

Or ne seront sans plus ces raisons obseruees en la ville, mais semblablement aux villages, où si les Auantlogis, dits Atria, ont accoustumé d'estre en la ville deuant la porte, là (par expres aux habitations des peres de famille (les Peristyles des basses courts se trouueront au premier front, & les Auantlogis apres. Toutesfois il auront entour eux des Portiques paués, regardans sur les lieux des Palestres, & deuers les Promenoirs ordinaires.

I'ay suyuant ce que i'auoye proposé, sommairement, & au mieux qu'il m'a esté possible, escrit les raisons des bastiments de ville.

Des edifices champestres, ensemble la description de plusieurs leurs parties auec leurs vsages. Chap. IX.

Aintenant ie traicteray de ceux des champs, & diray comment il les faut ordonner pour les rendre commodes à l'vsage.

Z iiij

Auant toute œuure ion doit prendre garde à les mettre en lieux falutaires, & fe ranger fur ce qui a efté dit en mon premier liure, au chapitre de l'affiette des murailles: car il faut confiderer les regions du Ciel, puis baftir les maifons champeftres ainfi que ie vois dire.

Leurs grandeurs ou pourpris foyent felon la quātité de la terre labourable qui fera de leur appartenance, & felon les fruicts qui en pourront prouenir.

L'enclos des courts & leur eftendue foit auffi felon le nombre du beftail qui deura eftre nourri en la maifon, & felon les Charrues neceffaires pour le labourage.

Dedans cefte court foit la cuifine fituee au plus chaud lieu qui fe pourra choifir, & les Eftables des beufs mifes tout auprès, les crefches ou mengeoires defquels regarderont deuers le Foyer, & la partie d'Orient, pource que lefdits beufs en voyant la lumiere & le feu, ne deuiennent jamais farouches. A cefte caufe les païfans qui ne congnoiffent les regions du Ciel, ne font d'aduis que les beufs regardent en autre partie qu'à celle où le Soleil fe lieue.

Les largeurs d'icelles eftables ne doyuent eftre moindres de dix pieds, ny plus amples que de quinze, & leur longueur telle que chacune paire de beufs ne tienne moins de fept pieds de place.

Les eftuues ou bagnoires doyuent auffi eftre aboutiffantes à la cuifine: car au moyen de celà le feruice ruftique pour le lauement ne fera gueres loing.

Le preffoir foit ioignant la cuifine: ce faifant, le maneuure requis aux diuers fruicts dont lon tire des huiles, ne fera incommode ny malaifé.

Le cellier à vin foit voifin d'iceluy preffoir, & fes feneftrages regardent à la partie du Septentrion: car s'ils eftoyent d'vn autre cofté où le Soleil peuft battre & efchauffer, le vin qui feroit leans, fe trouueroit greué de la chaleur, tellement qu'il perdroit beaucoup de fa force.

L'huilerie doit auoir fa lumiere du Midi, & des autres parties chaudes, pour garder que l'huile ne fe gele, ains fe purifie par la tiedeté de la chaleur. Le pourpris de ce membre là doit eftre faict felon les fruicts que lon recueille d'ordinaire, & felon le nombre des vaiffeaux qui s'y doyuent tenir: lefquels s'ils font

culeaires,

Culeaires, c'est à dire tenant chacun mille six cents liures de liqueur, leur milieu doit occuper quatre pieds d'espace de terre.

Au regard du susdit Pressoir, s'il n'est tourné à vis par dedans vne Escrouë faicte en la grosse poutre, ains pressé à leuiers & à planches, il ne luy faut moins de quarante pieds de long : & s'il en a autant, l'espace pour iceux leuiers sera d'estenduë suffisante.

Aussi sa largeur ne doit estre moindre que de seize : & par ce moyen les pressoiriers y pourront bien & commodement faire leurs ouurages. Mais s'il faloit deux Pressoirs en vn lieu, & sous vne mesme couuerture, le plant soit de vingtquatre pieds de large.

Les bergeries, & estables des cheures, se doyuent faire de telle grandeur, que chacune des bestes ne tiene moins de quatre pieds & demi de place, ny plus de six pour sa commodité.

Les ouuertures des Greniers hauts, soyent tournees deuers le Septentrion, ou le vent Aquilon, qui est la Bize : & par ce moyē les grains ne se pourront tost eschauffer, ains estans rafraischis par le soufflement de ces vents, se garderont long temps sans aucun dommage. Mais si lesdites ouuertures sont exposees aux autres regions du ciel, il est certain qu'il s'en engendrera des charantons, cussons, & autres vermines qui ont accoustumé de gaster les grains.

Les estables pour les cheuaux se doyuent faire en places chaudes, specialement aux villages : mais il faut dōner ordre à ce qu'elles ne regardent le foyer : car quand ces bestes sont logees pres du feu, elles deuiennent farouches & ombrageuses.

Les cresches aussi ou mangeoires pour les beufs qui se font à l'air contre la muraille de la Cuisine, & regardent vers l'Orient, ne sont pas inutiles : car quand en la saison d'hiuer, durāt les jours serains, l'on y amene les beufs au matin pour ronger au soleil, ils en deuiennent plus nets, & plus polis.

Les Reseruoirs de toutes manieres de prouisions domestiques, cōme Feniers, Moulins, Boulengeries, & autres semblables, doyuent estre hors du village, à fin que les maisons ne soyent en danger du feu.

Mais s'il conuient edifier quelsques choses plus delicates en iceux villages, il les faudra tellement ordonner suyuant les symmetries determinees pour la Ville, qu'elles ne soyent nullement em-

Aa

peschantes aux vtilités du labourage.

Semblablement faut pouruoir à ce que toutes maisons soyent claires,& non sombres. Toutesfois il est plus facile d'auoir de la clairté au Village qu'en la ville, pource qu'il n'y a muraille de voisin qui empesche:ou en icelle ville, les hauteurs des parois communes, ou les logis trop à l'estroit, causent des obscurités ennuyeuses, pour ausquelles remedier se faudra seruir de ceste practique.

Soit en la partie d'où se deura tirer le jour,tédue quelque corde depuis le haut de la paroy, qui semblera porter nuisance, jusques au lieu où l'on voudra que la lumiere donne:lors si en regardant contremont, suyuant icelle corde, l'on peut voir le Ciel tout à plein, là se pourra faire l'ouuerture, pource qu'elle ne sera obfusquee d'aucune chose. Mais s'il y auoit des poutres, sommiers, fronteaux de portes, ou bien planchers qui empeschassent, il faudra ouurir le dessus pour en attirer la clairté.

Somme il se faut gouuerner en sorte, que de quelsconques parties on pourra voir le Ciel, là soyent assignees les places des fenestres:& en ce faisant, les edifices auront assez de jour. Toutesfois, si aux salles pour manger,& en tous autres conclaues où les hommes conuersent, est requise ample lumiere pour leurs vsages, elle n'est moins necessaire aux passages communs, ny aux montees, pource que souuentesfois les vns y rencontrent les autres estans chargés:& s'il n'y auoit du jour à suffisance, il en pourroit aduenir de grands inconueniens.

I'ay (ce me semble) exposé au long & par le menu, comment se doyuent conduire les maisonnages de nos Romains, à fin que ce ne soit chose obscure à ceux qui auront affection de bastir : parquoy maintenant je dedairay en bref, par quelle voye s'ordonnent les edifices à la Grecque, à ce qu'ils ne soyent ignorés.

De la disposition des bastiments à la Grecque, ensemble de leurs parties,& de la difference de leurs noms, assez diuers des vsages & coustumes Italiennes. Chap. X.

Ource que les Grecs ne bastissent à nostre mode, & ne font point d'Auantlogis, dits Atria, ains ordonnent certaines allees estroictes, commençantes dés l'entree de
leurs

leurs portes : aux costés desquelles mettent d'vne part les estables, & de l'autre les logis des hostes suruenans, & là finent icelles allees ou espaces entre deux portes, que lesdits Grecs nomment Thyroreion : puis l'on entre incontinent dedans leur Peristyle, lequel a ses Portiques diuisés en trois parties, dont l'vne, qui est à antes ou pilastres, regarde sur la region de Midi : lesdits pilastres sont de beaucoup separés l'vn de l'autre, & par dessus l'on assiet des sommiers, puis on mesure combien il y a d'espace entre deux, à fin de donner ceste largeur au plan ou parterre du dedans, à vne tierce partie pres. Ce lieu se nomme par aucuns Prostas, & par les autres Parastas. Mais dedans le pourpris que ces Peristyles enuironnent, l'on y fait de grands logis, où les Meres de famille resident auec leurs seruantes, qui besongnent en laine, & autres ouurages de femmes.

Aux costés droit & gauche de ces Prostades, sont les chambres dont l'vne est appellee Thalamus, & l'autre Amphithalamus, c'est à dire à vn lict, & à deux.

Puis enuiron lesdits Portiques se treuuent les Salles de l'ordinaire, auec des chambres & garderobbes familieres. Ceste partie de maison s'appelle Gyneconitis, pource qu'elle est destinee aux femmes.

A celle là sont joincts les plus grands corps de logis, enuironnés de Peristyles plus larges, & où il y a quatre Portiques d'une mesme hauteur : si ce n'est que l'on veuille faire celuy qui regarde le Midi, plus releué, & de plus grandes colonnes. mais quand il aduient ainsi, l'on appelle tout ce circuït de Peristyles, Rhodien.

Ces corps de logis là ont de beaux Auantportails, & des portes conuenables à leurs ordres, representantes vne grande majesté.

Les dedans de ces Peristyles sont enrichis de planchers tous vnis, faicts de Stuc, & garnis de menuiserie sur les flancs : puis aux parties qui regardent le Septentrion, sont les salles Cyzicenes, auec les cabinets : deuers l'Orient, les librairies, les exedres ou parloirs pleins de sieges, à l'Occident : & en la region de Midi, de grandes salles quarrees, de telle spaciosité, que l'on y peut aysement dresser & seruir quatre tables, au milieu desquelles on peut jouër des jeux sans empeschement de personne.

En ces grandes Salles se font les bancquets des hommes, pour

ce qu'il n'a pas esté institué d'antiquité, que les meres de famille assistent où ils bancqueteront. Aussi ces pourpris de logis sont pour ceste cause nommés Andronitides, c'est à dire où les hommes conuersent sans importunité de femmes.

Outre tout cela il se fait des petites maisons tant à droit cõme à gauche, qui ont leurs entrees toutes propres, auec leurs salles & chambres commodes, à ce que quand les hostes y suruiennent, ils ne soyent receus dedans les Peristyles: mais en ces logis ordonnés pour eux. Chose qui est venuë de ce que quand les Grecs estoyent riches, & delicats par dessus toutes nations, il leur pleut ordonner pour les amis suruenans, tels logis garnis de salles, chambres, garderobbes & celliers, pourueus de ce qu'il appartenoit. Toutesfois pour la premiere iournee ils les conuioyent à soupper auec eux: mais si ces estrangiers estoyent pour y faire seiour, le lendemain leurs hostes leur enuoyoyent des poulets, oeufs, herbes, fruicts & autres viures de leurs metairies: ce que les peinctres voulans representer en leurs peinctures, nommerent cela tout en vn mot Xenia. Et par ceste façon de faire les seigneurs des maisons ou peres de famille ne sembloyent estre chargés de gents de dehors, & si gardoyent leur liberté, par estre les logis de leurs hostes separés des leurs, ainsi comme dit est.

Entre ces Peristyles & les logis des suruenans, il y a des passages qui s'appellent Mesaule, c'est à dire voyes communes entre deux salles: mais nos Latins les disent Androncs, qui est vne chose esmerueillable: car cela ne peut conuenir en Grec, ny en Latin, pour autant que les susdits Grecs ont accoustumé de nommer Androncs les corps de logis où les hommes bancquettent les vns auec les autres, & où les femmes ne peuuent assister.

Il y a aussi des choses semblables, que nosdits Latins confondent, comme Xyste, Prothyron, Telamons, & autres: car Xyste, en signifiance Grecque, est vn Portique d'ample largeur, auquel les Athletes ou luitteurs s'entr'espreuuent en hiuer, & iceux nos Latins vsurpent ce mot pour vn promenoir à descouuert, que les Grecs appellent Peridromide.

Semblablement Prothyre, qui est vn Auantportail, nous le disons Diathyra, combien que ce soit vne barriere de charpenterie deuant la porte.

Plus, s'il y a quelques statues d'hommes qui soustiennent des
Modil-

Modillons ou Cornices, iceux nos Romains les baptisent Telamons, combien qu'il ne se treuue en aucunes histoires la raison qui les meut à cela: car les Grecs les nomment Atlantes, pource qu'Atlas est par les imagers formé soustenāt le monde: chose qui est feincte de luy, pour auoir esté le premier qui par la viuacité de son esprit & sa grande industrie fit congnoistre aux hommes les raisons du cours du Soleil & de la Lune, auec les montans & decours de toutes les Planetes. bienfaict(certes)qui a induit les ouuriers à le figurer en ceste maniere, & qui a esté cause que ses filles dites par iceux Grecs Atlātides ou Pleiades, & par nous Vergilies, ont esté colloquees au Ciel entre les estoiles. Ie ne dy pas, toutesfois, cecy à fin que lon change de langage, ou accoustumāce de parler, mais pource qu'il m'a semblé estre bon d'ē toucher vn mot en passant, pour satisfaire aux Philologues ou gents qui se delectent en la proprieté des paroles.

I'ay amplement discouru comment se font les edifices tant à la mode Italienne que la Grecque, sans oublier les proportions cōuenables à leurs symmetries: & pource que cy dessus a esté faict assez mention de la beauté & enrichissement des ouurages, à ceste heure je parleray de leur fermeté, en deduisant par quelle maniere on les peut rendre sans vices, & durables jusques à bien longue vieillesse.

De la fermeté des fondements en maisonnages.
Chapitre XI.

SI les fondements des edifices, qui deuront estre à rez de chaussee, ou fleur de terre, sont faicts selon ce que j'ay dit en mon Premier liure aux chapitres des murailles & du Theatre, il n'y a point de doute qu'ils seront fermes & durables pour long temps. Mais si lon y veut des chambres sousterraines, ou des voutes, les fondements de ces membres-là se deuront faire plus espais que de ceux des estages superieurs: & faut que leurs Parois, Pilastres, & Colonnes, correspondent en ligne perpendiculaire ou à plomb du milieu de ceux d'embas, pour estre solides ainsi qu'il appartient: car si les charges d'icelles parois ou colonnes sont en pendant, elles ne pourront auoir longue duree.

D'auantage il n'y aura point de mal de mettre sous le seuil & sur le claueau des portes, quelsques poutres ou sommiers de bon bois, posantes sur les iambages & pilastres des deux costés: car autrement, quand iceux claueaux ou dessus de portes, sont fort chargés de maçonnerie, ils se cambrent par le milieu, tellement qu'ils font rompre la clef & les panneaux de joinct de l'arc assis sur iceux jambages. Mais quãd il y a de ces consolateurs de bois, ils ne permettent que les soliues de l'estage de dessus viennent à s'affaisser contre ledit arc en voute, si qu'ils en facent desmentir ses panneaux, comme dit est.

Aussi faut-il donner ordre à ce que plusieurs arches faictes en la muraille, aident à supporter le faix, & ce par bons panneaux de joinct, tous respondans au centre de la clef qui les fermera: car quand il y aura de tels soustenements entre les soliues de l'estage de dessus & le demi rond de ladite porte, la matiere soulagee de son fardeau ne se cambrera point, &, qui plus est, si ladite paroy se commence à gaster par vieillesse, on la pourra facilement raccoustrer sans estançonnements.

En outre, aux edifices qui se font par piles, c'est à dire par estages ornés de pilastres ou colonnes, ou bien à arches faictes à pãneaux de joinct respondans à vn centre comme dit est, les piles & soustenements d'embas doyuent tousiours estre les plus massiues, à fin que par le moyen de leurs forces, elles puissent resister au fardeau, encores que lesdits panneaux de joinct venans à estre pressés par la charge des parois, foulassent leurs panneaux de couche, & poussassent hors tant d'vne part que d'autre les clefs des voutes, ou leurs impostes qu'on dit Assiettes.

La forme des impostes, ou assiettes.

Pareillement si les contreforts des coins sont longs & gros, par tenir estroittemẽt les liaisons

liaisons des murailles ensemble, ils causeront vne grande fermeté, à tout le moins si l'on prend garde à les faire ainsi curieusement que le cas le requiert.

Figure du niueau.

Encores faut il sur toutes choses aduiser à faire que les estages de maçonnerie s'entr'accordent en lignes perpendiculaires, & ne panchent d'vn costé ny d'autre. Mais le principal est des fondemēts, ausquels l'esboulement de la terre apporte souuentesfois de merueilleuses incommodités : chose qui vient de ce que ladite terre ne peut tousiours estre du mesme poids qu'elle est au tēps d'esté, ains venant à receuoir grande abondāce d'eaux en la saison d'hiuer, faut necessairement qu'elle augmente de pesanteur & de masse : au moyen dequoy elle rōpt & met hors de lieu les clostures des bastiments. Mais, pour y remedier, faudra faire comme je vois dire.

Premierement l'Architecte doit prendre garde à faire le fondement si espais que l'esboulement de la terre ne le puisse mouuoir : & tout d'vne venuë en le faisant fortifier d'anterides ou erismes, qui sont contreforts autant distans les vns des autres, que la hauteur d'iceluy fondement pourra estre grande : & aussi espais par le pied que sa masse aura de large. Ces cōtreforts commenceront à mōter depuis le Tuf ou lict de terre ferme, & iront en estrecissant petit à petit jusques au bout d'enhaut, auquel deuront auoir autant de massif que la muraille aura de diametre, laquelle deura estre assise sur iceluy fondement.

D'auantage par dedans œuure & contre le terrain, faut que le costé du susdit fondement soit faict à dents de sie, & que chacune ayt autant de ressort, comme la masse deura auoir de hauteur, mesme qu'elle soit autant espaisse pour le moins, que sera le pied de la muraille que l'on deura poser dessus.

Finalement, apres auoir mesuré en la partie de dedans, depuis les arestes des coins autant que montera la hauteur du fondement, & que l'on aura marqué cela, soyent fuyant ces marques faictes des couches de maçonnerie en forme diagonale, & du

A a iiij

milieu de la muraille deux autres menees à leurs extremites. Ainsi faisant, icelles couches diagonales ne permettront que toute la force de l'esboulement de terre puisse esbranler la masse, ains dissiperont son impetuosité en resistant à sa pesanteur.

J'ay dit & donné à entendre comment vn ouurage se doit conduire sans fautes, & à quoy ceux qui commenceront à bastir doyuent prendre garde: chose que j'ay traictee, pource qu'il y a beaucoup plus d'affaire à renouueller des fondements, qu'à changer tuyles, poutres, soliues, planches, où telles autres particularités, qui estant corrompues sont facilement renouuellees: & si ay donné la maniere de les bastir fermes & solides. Mais il n'est en la puissance d'vn Architecte de dire toutes les matieres dont on se peut seruir, pource que toutes les sortes que l'on y employe, ne prouiennent pas en tous païs, comme j'ay desia dit en mon Cinquieme: & aussi il est en la volonté du Seigneur de l'œuure, d'edifier de brique, de bloccage, ou de pierre de taille, ainsi que bon luy semblera.

Les approbations donques de tous maisonnages se considerét en trois qualités, à sçauoir en la subtilité de la manifacture, en la magnificence, & en la disposition: de sorte que si vn ouurage se void somptueusement accompli, tous hommes puissans en loüent la despense: & s'il y a de belle manifacture, les ouuriers en sont bien estimés. Mais s'il est de belle representation, & que les symmetriés y soyent gardees au deuoir, cela cause vn grand honneur à l'Architecte, lequel pourra conduire le tout en perfection, s'il veut aucunesfois croire le conseil tant d'iceux ouuriers, que simples gents de la contree: car tous hommes, non seulement les Architectes, peuuent priser ce qui est beau & bon: mais la difference d'entre iceux Architectes & ces simples gents, est que si le simple homme ne void la chose faicte, il ne peut juger comment elle doit estre, où l'Architecte, soudain qu'il aura preueu en sa pensee ce qu'il deura edifier, auant que jamais il y ayt rien commencé, verra comment l'ouurage deura succeder tant en belle apparence, commodité d'vsage, que decoration de symmetrie.

Or ay je dit toutes les particularités qui m'ont semblé necessaires & proffitables en edifices particuliers, mesmes ay le plus ouuertement qu'il m'a esté possible, escrit comment on se doit conduire en les faisant. Parquoy en ce mien liure suyuãt je traicteray
de leurs

de leurs polissemẽts cõuenables,& enseigneray la practique pour rẽdre les œuures plaisantes à la veuë,& les faire durer sans se corrompre quasi jusques à perpetuité.

SEPTIEME LIVRE D'ARCHITECTVRE DE MARC VITRVVE POLLION.

PREFACE.

NOs predecesseurs, nõ moins sagement que profitablement, instituerent que par la composition des liures on laisseroit à la posterité le fruict de toutes bonnes inuentions industrieuses, à fin que les loüables exercitations ne perissent, ains qu'en croissant aage apres autre, tous bons arts & sciences au moyen de l'ampliation des escritures, paruinssent de degré en degré au souuerain but de doctrine, & se conseruassent à perpetuité. A ceste cause nous ne leur deuons seulement rendre graces moyennes, mais immortelles & infinies, consideré qu'ils ne nous ont rien caché par enuie ou mauuaise affection, ains ont esté curieux & ententifs à nous laisser par leurs volumes les intelligences de toutes disciplines. A la verité, si ces bons personnages n'eussent usé de telle cordialité en nostre endroit, jamais n'eussions peu entendre quelles choses furent faites à la guerre de Troye, ny quelles opinions eurent des choses naturelles Thales, Democrite, Anaxagoras, Xenophanes, & le reste des Physiciens: non (certes) quelles fins ont prescrites aux hommes, Socrates, Platon, Aristote, Zenon, Epicure, & autres excellents Philosophes. Aussi eussions nous ignoré les gestes de Cresus, d'Alexandre, de Darius, & de plusieurs grãds Rois, mesmes qui les esmeut à faire leurs vertueuses entreprises, n'eust esté que cesdits bons

Bb

Ancestres nous en ont laissé des commentaires, enrichis de sentences doctes, tant à fin de perpetuer iceux grāds Seigneurs, que pour exercer nos memoires, & les decorer de coustumes honnestes. Voilà pourquoy l'on ne sçauoit assez specifier quantes & quelles graces, il leur conuient rendre: ny au contraire, dire combien sont à blasmer ceux qui desrobbent leurs traditions, & impudemment cherchent d'en faire leur propre: car tels Cabasseurs ne s'osent appuyer sur ce qu'ils inuentent de leurs fantasies, ny se fier à leurs ouurages maigres & steriles, mais par enuie, joincte à mœurs deprauees, en vilipendant les labeurs d'autruy, se vātent d'auoir faict merueilles: dont ils ne sont seulement à reprendre, ains pour ce crime detestable, dignes d'estre chastiés asprement, voire aussi bien qu'iceux nos deuanciers tesmoignent auoir esté faict sur quelsques malheureux pour semblables delicts: chose qui n'est, à mon aduis, maintenant hors de propos d'estre rememoree, à fin de donner à congnoistre quelles ont esté les corrections de ces pillars.

Estans les Rois Attaliques dominateurs en Asie, stimulés des singulieres douceurs qui prouiennent de la Philologie, ou art de bien parler, ils dresserent en la ville de Pergame vne Librairie excellente pour la commune delectasion de leurs subjects, & en ce mesme temps le Roy Ptolemee regnant en Egypte, espris d'vne extreme ialouzie de leur gloire, & meu d'vn ardent desir qu'il auoit aux lettres, delibera d'en faire vne autre en sa bonne ville d'Alexandrie, non inferieure en aucune qualité à la susdite de Pergame: & de faict, apres auoir à toute diligence mis la main à l'œuure, estima que c'estoit peu de cas, s'il ne donnoit ordre à y pouruoir de bonnes semences, dont la cueillette fust profitable à l'auenir. A ceste cause il institua des jeux au Dieu Apollo & aux Muses, puis tout ainsi qu'il y a prix pour les Athletes ou Luitteurs, ne plus ne moins ordonna-il certains loyers honnorables, pour les bons esprits qui obtiendroyent victoire, dont il ressortiroit quelque vtilité au commun peuple. Or estans ces choses bien establies, & le terme des Ieux approchant, il falut eslire des Iuges sages & garnis de bonnes lettres, pour decider des ouurages qui seroyent mis sur les rengs en ce combat: de quoy le Roy s'estant acquitté à son possible, jamais ne sçeut trouuer entre son peuple sinon six hommes qui fussent mettables pour tel effect: tellement qu'il estoit en grande peine d'vn septieme: parquoy se

mist

mit à en consulter auec ces six esleus par luy, leur demandant s'ils congnoissoient aucun qui fust suffisant d'accomplir & parfaire leur nombre. A quoy ils respondirēt, qu'vn certain Aristophanes pourroit bien employer ses jours à lire songneusement les liures amassés, pour les rediger en ordre: dont le Roy fut merueilleusement satisfaict & le fit admettre en leur congregation: où estant constitué, & le jour des Ieux escheu, il s'en alla seoir en la place qui luy estoit assignee. Puis estans les Poëtes appellés au premier choc, ce pendant qu'ils recitoyent les œuures, le peuple demonstroit par indices apparents ceux qui luy estoyēt aggreables: & quand ce vint à en demander les opinions aux Iuges, les six dirent tous l'vn comme l'autre, adiugeans le premier prix à celuy qu'ils congnurent auoir plus delecté la multitude, le second au deuxieme, & ainsi consequemment de tous les autres. Mais quād ce vint au susdit Aristophanes, il fut de sentence entierement cōtraire, & prononcea que celuy des Poëtes qui n'auoit aucunemēt pleu à l'assistance, deuoit auoir l'honneur de la journee: dont le Roy & chacun furent griefuement offensés. Quoy voyant iceluy Aristophanes, se leua en pieds, & obtint par prieres qu'il luy fust loisible de faire entendre qui l'auoit meu. Alors tout le monde faisant silence, il persista, que celuy qu'il disoit, se pouuoit estimer Poëte: & tous les autres, vsurpateurs des ouurages d'autruy: adjoustant que l'office des Iuges estoit d'approuuer les inuentions, & non les larrecins manifestes. Adonc le peuple se print à esbahir de telle magnanimité, & le Roy de sa part à faire doute que ce repreneur ne peust venir à bout de son entente : mais luy estant pourueu d'vne heureuse memoire, pour confirmer son dire, tira de certaines Armaires presque vne infinité de Volumes, ausquels conferant les Poësies qui auoyent esté recitees, contraignit ceux qui s'en emparoyent, à confesser par leurs bouches, comment ils les auoyent desrobbees. au moyen de quoy le Roy ordonna sur le champ qu'on procedast contre eux comme contre larrons prouués: & apres l'execution les chassa de sa presence à leur extreme honte & vitupere: puis fit plusieurs beaux presents à celuy qui les auoit ainsi descouuerts, & entre autres choses le constitua chef de sadicte Librairie. Dauantage quelsques ans apres, vn outrecuidé portant nom de Zoïle, & se faisant surnōmer Homeromastix, c'est à dire fleau d'Homere, vint en celle mesme ville d'Alexandrie, où il recita deuant la majesté du Roy ses detractions contre l'Ilia-

de & l'Odyssee: ce que le bon Prince ne pouuant endurer, pource que le malheureux mesdisoit du pere des Poëtes, directeur de toute sa Philologie, & par especial en l'absēce de celuy dōt toutes les nations de la terre admiroyent la doctrine, il se retira en cholere, & ne daigna parler à luy: dōt aduint que ce Zoïle, apres auoir longuement demouré en Egypte, & cōsumé ses deniers, se fit recommander à sa maiesté, la suppliant treshumblemēt qu'elle luy daignast ayder de quelque chose. A quoy l'on dit qu'elle fit ceste responce: Homere est mort il y a mille ans ou envirō, & si a depuis perpetuellement substanté, & substāte encore pour le jourd'huy, beaucoup de milliers de personnes qui font professiō de sa lecture. Parquoy il est raisōnable que celuy qui s'estime de meilleur entendemēt, & plus grande science, puisse subuenir non seulement à soy, mais à vne infinité d'autres hommes, & n'en sceut jamais tirer autre chose, si qu'il mourut en extreme pourcté. Toutesfois il est beaucoup de diuerses opinions de sa mort: car les aucuns tiēnent qu'il fut condāné Parricide, c'est à dire meurtrier de son pere, & executé comme tel. Les autres disent qu'il fut pēdu en croix par le jugemēt de Philadelphe. D'autres qu'il fut lapidé: & quelques vns, que l'on le brusla tout vif en la ville de Smyrne. Quoy qu'il en soit, si aucune de ces morts l'extermina, je dy qu'il l'auoit bié meritée: & en cas pareil, que tout autre qui s'attribue les sentences des Auteurs, dont il n'entendit jamais seulement les principes, est digne de semblable supplice.

Moy donc, quel que je soye, ô Cesar, en vous presentāt ce miē oeuure d'Architecture, je ne tasche à supprimer les noms de ceux dont je me suis aydé, pour m'attribuer leurs louanges: & ne veuil deprimer les inuentions de personne, pour exalter les miennes outre le deuoir, ains remercie vniuersellement toutes manieres d'escriuains, qui ont siecle apres autre, exercité leurs industries, pour prester de leur abondance à ceux de la posterité, ayans desir d'escrire leurs conceptions: ce qu'ils ont faict à moy, qui comme puiseur d'eau en leurs fontaines, & l'appliquant en mes vsages, ay rendu ceste matiere plus fertile, & ma diction plus copieuse. Parquoy, Sire, en faisant pauois de ces autheurs, j'ose bien prendre la hardiesse de laisser sortir ces miens labeurs en lumiere, ainsi comme celuy qui a eu franc aller & franc venir en leurs possessions, où je me suis fourni des choses qui m'ont semblé conuenables à mon intention, & par où j'ay eu, les addresses

pour

pour ne fouruoyer en cefte Campagne, en laquelle j'ay faict comme Agatharque, lequel à la fuafion d'Efchyle fon precepteur, commença deuant tous en Athenes, à conuertir la Tragedie en Scene, laiffant aux fucceffeurs les moyens de faire comme luy: tellement que Democrite & Anaxagoras fe trouuans ftimulés de fuiure cefte route, efcriuirent en mefme ftile la practique de Perfpectiue, donnant à entendre comment il faut par raifon naturelle, eftant conftitué vn centre, y faire correfpondre toutes lignes procedentes du poinct de la veuë, felon la portee de fes rayons : & ce pour & à fin que la platte peincture appliquee pour ornement aux Scenes, reprefentaft des apparences de baftiments releués : & que certains traicts mis en fuperficies plaines, femblaffent les vns approcher, & les autres fe reculer.

Apres ces deux Philofophes deffus nommés, Silene fit vn liure des fymmetries & proportions Doriques. Auffi Theodore efcriuit de la formation du Temple de Iuno bafti en Samos felō icelle maniere Dorique, Confequemment Crefiphon & Metagenes donnerent à entendre l'ordre de celuy de Diane en Ephefe. Puis Philee traicta de l'autre dedié à Minerue, lequel eft en la ville de Priene, edifié à la mode Ionique. Plus Ictin & Carpion traicterēt auffi du Tēple d'icelle Minerue erigé dedans le Chafteau d'Athenes: & Diodore de Phocee fpecifia particulierement le Tholé (c'eft à dire Pinnacle ou Lanterne) de celuy d'Apollo en Delphes, nonobftant qu'aucuns veulent dire que c'eftoit de la chambre des Archifs où fe gardent les efcritures.

Philo parla auffi des fymmetries & proportions d'iceux Temples, & de l'Armurerie qui auoit jadis efte au port de Pyree, pres ladite ville d'Athenes: Semblablement Hermogenes defcriuit le Temple de Diane fitué à Magnefie en Afie, que luy mefme auoit faict Ionien Pfeudodipterique: & auec ce ne voulut taire celuy de la ville de Teo en Paphlagonie, qui eftoit Monoptere, ou a vn rāg de colonnes, dedié à Liber pater, qui eft Bacchus. Apres Argelie declara quelles eftoyent les fymmetries de Corinthe, & la façon du Temple d'Efculapius, conftruit en la ville de Tralles, à la mode Ionique: & dit-on qu'il en auoit efte le conducteur. Auffi Satyre & Phyteus efcriuirēt du Maufolee ou fepulcre du Roy Maufolus, dominateur en Carie, & mari de la Royne Artemifia. Veritablement vne felicité humaine a procuré beaucoup de biens &

de grands honneurs à ces Auteurs là, pourautant que leurs inuentions exquises sont & seront pour tout jamais fleurissantes entre les humains, qui les reputent dignes de memoire, consideré qu'elles causent plusieurs vtilités a toutes gents qui se veulent mesler de bastir: comme aussi sont les contentions de Leochares, Bryaxes, Scopas, & Praxiteles, qui entreprindrent souuentesfois à l'enuy l'vn de l'autre, d'enrichir certaines faces de murailles, dont il nous est venu tout plein de choses singulieres. Toutesfois quelques vns estiment que Timothee estoit de la partie: & de cestuy là je puis bien dire que l'excellence de son art, a faict renommer ses ouurages entre les sept Miracles de ce monde. Mais encores en a-il esté de moindres, qui ont donné certaines reigles pour obseruer les proportions des symmetries: comme Nexaris, Theocydes, Demophile, Pollis, Leonidas, Silanion, Melampe, Sarnac, & Euphranor: puis d'autres ingenieux qui ont traicté des Machines, comme Cliades, Architas, Archimedes, Ctesibius, Nymphodore, Philode Byzance, Diphile, Democles, Charidas, Polyidos, Phyros, Agesistrate, & autres, des volumes ou commentaires desquels j'ay tiré & reduit en vn corps toutes les particularités qui m'ont semblé plus necessaires: ce que j'ay faict expres, pour auoir consideré que les Grecs ont escrit beaucoup de liures d'Architecture, & nos Latins si peu que rien. Si est-ce qu'vn certain Fussitius se proposa le premier d'en faire vn volume qui seroit admirable.

Aussi Terence Varro, entre les neuf sciences qu'il a traictees, en fit vn volume: & Publius Septimius deux: mais outre ce n'est apparu qu'aucun s'en soit voulu entremettre, nonobstant que nos Citoyens anciés ayent esté si excellents Architectes, qu'ils en pouuoyent donner des reigles singulieres, & les coucher en stile non moins elegant que proffitable. Quil soit vray, au temps que les bons ouuriers, Antistates, Callesthros, Antimachides, & Porinos, edifioyent en Athenes le Temple de Iupiter Olympique, dont Pisistrate fournissoit la despense, ces Maistres firent sans plus les fondements: car aduenant la mort du Prince, ils furent contraints par les troubles & dissensions de la Republique, de laisser l'ouurage imparfaict: qui demoura ainsi enuiron deux cents ans: lesquels expirés, Antioche delibera de continuer les frais pour acheuer ceste besongne: & de faict appella vn certain Cossutius Citoyen Romain, lequel s'en acquitta treshonorablement,

blement, au moyen de son grand sçauoir & industrie, d'autant
qu'il fit selon la grandeur du pourpris la collocation des colon-
nes en ordre Dipterique, puis assit dessus les architraues & autres
ornements, par si bonne symmetrie, qu'il n'y auoit que redire:&
de là vient que cest ouurage n'est seulement estimé du popu-
laire, ains est loüé par les plus entendus entre le petit nombre
des magnifiques dont l'on fait honorable mention, pourautant
que celle maison sacree est disposee en si bon ordre, & si bien
enrichie de marbre en ses quatre costés, que cela leur a donné
des noms propres, qui sont encores à present celebrés par loua-
ble renommee, veu mesmement que leurs excellences, & les di-
scretes inuentions qui vindrent en la fantasie de cest Architecte
pour leur donner la grace qu'il conuenoit, se font bien admirer
jusques aux sieges des Dieux immortels. En cas pareil le Temple
de Diane en Ephese fut jadis commencé à la mode Ionique, par
Ctesiphon de Crete & Metagenes son fils : mais depuis l'on dit
qu'vn Demetrius dedié au seruice d'icelle Deesse, & vn Peonius
d'Ephese, l'acheuerent en grande somptuosité. D'auantage ce
mesme Peonius, & vn Daphnis de la ville de Milete, firent celuy
du Dieu Apollo, en symmetries Ioniques. Puis Ictin bastit à la
façon Dorique, en la Cité d'Eleusie, celuy de Ceres & Proserpi-
ne, qui estoit de grandeur esmerueillable : & n'y voulut point de
colonnes par dehors la nef, à fin que plus aisement l'on peust
approcher des sacrifices. Toutesfois, quand Demetrie Phalereé
auditeur de Theophraste, fut constitué seigneur d'Athenes, où il
regna dix ans, & ce pendant fut honoré de trois cents soixante
statues d'Airain, qui furent dressees en sa louange, vn certain
Philon mettant des colonnes en sa face de deuant, le rendit
Prostyle, & en l'aggrandissant d'vn Auantportail, donna aisance
aux entrans & sortans : mesmes adjousta souueraine autorité à
l'ouurage. L'on dit aussi que le dessus nommé Cossutius entre-
print de faire en Asty, le Temple de Iupiter Olympique de mo-
dules ou mesures fort amples, & de symmetries Corinthiennes,
telles que cy dessus est escrit. Ce neantmoins l'on ne treuue
point qu'il ayt laissé aucuns commentaires de sa doctrine : & ne
faut dire que telle chose soit seulement desiree en cest ouurier,
ains aussi bien en Caius Mutius, lequel se confiant de sa grande
science, fit le Temple d'Honneur & de Vertu, en la maison
qui souloit estre de Marius, où il obserua tellement les sym-

Bb iiij

metries des Colonnes & Architraues, que l'on peut dire qu'il suyuit legitimement les institutions de ceste practique. Et à la verité si cest edifice eust aussi bien esté de marbre, & que les frais de la matiere luy eussent donné autant de reputation & d'autorité que l'industrie, il seroit maintenant nommé entre les premiers & principaux ouurages de ce monde.

Puis donc, o Sire, qu'il se treuue que nos predecesseurs n'ont esté moins grands Architectes que les Grecs, mesmement assez de nostre memoire, & que peu de ceux là en ont faict des volumes, j'ay pensé qu'il ne seroit raisonnable de m'en taire, ains en chacun des miens exposer par bon ordre toutes les particularités requises en cest endroit: & pource que j'ay desia en mon Sixieme despesché les raisons des edifices priués, en cestuy-cy, qui tiet le septieme lieu, i'enseigneray les manieres des embellissements, donnant à entendre par quelle voye ils auront bonne grace auec longue duree.

De la ruderation dite repous ou placquement de mortier meslé de bricque ou tuiles concassees auec glaire ou quelque autre cyment pour faire Terrasses. Chap. I.

AVANT toute oeuure je parleray de la Ruderation, qui tient le premier lieu entre les ouurages de polissure, à fin que le Maçon entende comment il doit rendre les aires solides, par vne curiosité conjoincte à industrie & prudence.

S'il faut terrasser à rez de chaussee, tastez premierement si le plant est ferme par tout, & puis le mettez à l'vni, apres gettez vostre composition dessus pour la premiere crouste de l'aire. Mais s'il y a quelques croulieres, prenez garde à les combler soigneusement par remplissage de palis.

Touresfois quand ce viendra aux planchers des estages, donnez ordre à ce que les parois, si elles ne montent jusques au plus haut, ne soyent mises pour soustenace du paué, ains qu'estant relaschees par separations distinctes, chacune porte son entablement: car si elles sont toutes d'vne venue, quand iceux entablements se viendront à retirer en seichant, ou bien à s'affaisser par trop grãd poix, encores que l'edifice demeure en solidité, si est ce que pe-

que necessairement il s'y fera des entr'ouuertures tant à droit, comme à gauche.

Aussi faut-il aduiser à ce que l'on ne mette en besongne des planches d'Escueuil parmi celles de Chesne, pourautant que lesdites de Chesne incontinent qu'elles sont imbibees de l'humeur, se rejettent & gauchissent terriblement: qui est cause de faire des fendasses aux planchers. Mais si vous ne pouuiez finer d'Escueuil, & le besoing vous contraignoit à employer de ces planches de Chesne, mon opinion est qu'elles doyuent estre faictes à la sie les plus tenues que l'on pourra, consideré que moins auront elles d'espaisseur, & tant plus facilement seront rendues subjectes par les cloux dont on les attachera. Puis sur chacune des soliues soit vne de ces planches clouëe à bons cloux par ses deux bouts, à fin qu'elles ne se puissent cambrer de nulle part: ce faisant, tout succedera bien. Mais si vous les y mettiez d'Erable, de Fau, ou de Farne, qui est aussi vne autre espece de Chesne, l'ouurage ne sçauroit gueres longuement durer.

Apres donc que vos entablements seront faicts, si vous auez de la fougere seiche, mettez en dessus: ou sinon, seruez vous de paille, à fin que vostre charpenterie soit contregardee des vapeurs du mortier, par dessus lequel assiez vostre paué de caillou, si gros, que le plus petit puisse pour le moins emplir la paulme de la main: & apres vn lict de cela, terrassez de vostre composition: laquelle si c'est de matiere qui n'ayt jamais serui, vne partie de chaux suffira contre trois: mais si elle a autresfois esté en œuure, vous en mettrez deux contre cinq, pour plaquer vostre terrasse: laquelle ferez tresbien piler ou battre par manouuriers expres, à fin qu'il s'en face vne crouste, qui estant acheuee, ne porte moins d'vn dodrant d'espaisseur, c'est à dire neuf poulces, comprise en ce la charpēterie. puis par dessus ceste là, encores ferez vous derechef vne escaille de brique pilee, mise auec du mortier, dont la mixtiō sera d'vne partie de chaux destrempee, contre trois de ceste poudre, à ce que ce terrassement, excepté toutesfois ladite charpenterie, n'ayt moins de six doigts de mesure.

Sur ceste escaille assiez à la regle & au nyueau vostre paué, faict de petites placques de pierre de diuerses couleurs en maniere de marqueterie, qu'on dit ouurage Musaïque, ou de grandes lozenges esquarries: & quand tout cela sera bien ordonné, mesmes la superficie conduite en telle sorte, si elle est de mar-

C.c

queterie, faictes la si bien frotter qu'il n'y ayt point d'eschellettes ou rabottements en sesdites placques, soyent triangulaires, quadrangles, ou hexagones, autrement à six faces : ains ayt la composition de cest assemblage son plant vni ce qu'il sera possible d'estre.

Mais s'il est paué de lozenges esquarries, prenez garde à ce que tous les angles s'entr'accordent, & ne soyent raboteux en aucun endroit: car s'il aduenoit que lesdits angles ne fussent tous egaux, le frottement n'auroit pas esté faict ainsi qu'il appartient.

Pareillement si les paués sont de tuile Tiburtine en façon d'espi, il conuient les polir diligemment, à fin qu'il ne s'y trouue fosses ny mottes, ains qu'ils soyent tous vnis sous la regle, & si bien applanis qu'il n'y ayt que redire.

Outre ce frottement, & apres les polissures accomplies, criblez par dessus du marbre en poudre, puis auec de la chaux & du sable enduysez en les joinctures de vos placqués ou lozenges, & les en armez selon le deuoir. Mais si vous voulez pauer des terrasses à descouuert, n'oubliez à y faire tout ce qui est requis: pource que quand les entablements se viennent à enfler par l'humeur qu'ils ont beuë, ou à se retirer par trop de haste, ou bien quand ils s'enfoslent & affaissent par la cambrure des soliues, cela par son esmotion cause de grands dommages au paué: & d'auantage les gelees ou bruïnes ne permettent qu'il demeure long temps en son entier. Parquoy, si la necessité contraint d'en faire à l'air, comme dit est, à fin de garder qu'il ne se corrompe, il y faudra proceder comme s'ensuit.

Quand vous aurez ja estendu vn lict de planches sur les soliues, mettez en encores par dessus vn en trauers, & les clouez tresbien à bons cloux longs & forts, à fin que ce soit vn double defensif à vostre Charpenterie. Apres meslez vne tierce partie de brique pilee & deux de chaux auec vostre ruderation faicte de frais, si que ces deux correspondent à trois de mortier, tellement que le tout face cinq: & quand vous aurez placqué de cela sur vos planches, faites en terrasse: laquelle apres auoir esté pilee & conduicte ainsi qu'il a esté par moy specifié, ne porte moins d'vn pied d'espais. Cela faict enduysez derechef vne Escaille, ainsi comme il est cy deuant escrit, & par dessus assiez vostre paué de grandes lozenges de pierre esquarrie, ou de quarreaux de terre cuite

d'enuie-

d'enuiron deux doigts d'eſpaiſſeur: puis leuez vn comble deſſus, de dix pieds deux doigts. Ce faiſant, ſi voſtre paué eſt biẽ frotté & enduit, jamais n'y aura choſe qui le puiſſe corrompre.

Toutesfois, à fin que la charpenterie ne ſe gaſte par les gelees qui ſe pourroyent mettre entre les joinctes de pierres ou quarreaux, jectez tous les ans deſſus, auant que l'hiuer cõmence, de la lie d'huile, ou du marc d'oliues, tellement que la terraſſe en puiſſe eſtre abbruuee: & par ce moyen l'oingture ne ſouffrira que les bruïnes y puiſſent faire mal. Mais encores ſi vous y voulicz plus curieuſemẽt beſongner, faudroit mettre par deſſus la terraſſe, des tuiles plattes de deux pieds en longueur, enclauees les vnes dedans les autres par petites feuillures & reſſorts d'vn doigt de large, puis enduire leurs entrejoints de chaux deſtrempee auec de l'huile, & les frotter ſelõ ce que i'ay enſeigné. Ce faiſant, la chaux qui ſe durcira entre les aſſemblages, ne permettra que l'eau ny autre liqueur puiſſe penetrer à trauers. Et quand ceſte couche de tuile ſera faicte, donnez luy encores vne crouſte de mortier, laquelle ſoit bien entaſſee à coups de pilons ou battoirs: & par deſſus aſſiez voſtre paué tel que bon vous ſemblera, comme de grandes lozenges de pierre, ou de tuile en eſpi: meſmes leuez ſur tout cela vn comble tel qu'il a eſté cy deuant declaré, & voſtre ouurage ne ſe corrompra de long temps.

Ouurage à eſpi.

Du broyement de la chaux pour faire les œuures de Stuc, & d'incrustature. Chap. II.

APres que vous serez sorti de la besongne des Terrasses, il faudra penser aux ouurages de Stuc, pour embellir & blanchir les murailles : chose dont vous viendrez à vostre intention, si vos mottes de chaux sont broyees long temps auant qu'il en soit necessité, à fin que s'il y en auoit quelsques vnes qui ne fussent parfaictement cuites en la fournaise, elles s'amendassent par le broyement du hoyau qui les pestrira en liqueur continuelle : car si vous prenez de la fraische pour vous en seruir auant qu'elle ayt esté ainsi maceree, quand vous l'aurez enduite sur vos parois, il s'y fera des enflures & creuasses à l'occasion des petits cailloux crus qu'elle contiendra en soy : & si l'on ne prend garde à cela, ils feront, par succession de temps, dissipper & tumber par grands plaquarts toute l'incrustature des parois : là où si vous y donnez l'ordre que j'enseigne, & la preparez curieusement pour mettre en œuure, il n'en viendra de long temps faute.

Or pour sçauoir si elle est delayee à suffisance, prenez vne coignee de charpentier, & comme l'on fait des coipçaux de merrein, tranchez en vostre chaux dedans sa fosse. Adonc s'il y a des petits cailloux qui facent tourner le fil de la coignee, estimez que la chaux n'est pas temperee au deuoir : mesmes si vous en retirez le fer net & sec, ce sera signe que sa masse est debile & alteree : où, si elle est grasse & delayee comme il appartient, en s'attachant comme glu contre ce ferrement, elle se monstrera cuite ce qu'il faut.

Parquoy, apres auoir eschaffaudé, & faict prouision d'instruments necessaires, besoignez en vos conclaues à la disposition des planchers en voute, au moins s'ils ne doyuent estre Lacunaires, c'est à dire à plat fonds au dessous des Soliues, pour estre ornés de compartiments, & autres beaux ouurages selon le plaisir du Maistre.

De la

De la disposition des planchers en voute, ensemble de l'incrustature du dedans, & de leur couuerture par dessus.
Chapitre III.

Q V A N D la raison requerra qu'il se face des voutes, gouuernez vous y en ceste sorte.

Chambre à voute rondes.

Chambre à voute longuette.

Vos aix soyét tellement dressés, qu'il n'y ayt plus de deux pieds d'espace entre l'vn & l'autre. Leur matiere soit de Cypres, s'il est possible, pource que l'Auet se corrompt incontinent par pourriture & vieillesse. mesmies apres qu'ils seront distribués selõ la forme du cõpassement, liez les aux entablements auec des estaches ordonnées, ou les clouez à l'encontre des toicts, auec bõs cloux de fer: & ces estaches se preparent de tel bois, que vermoulure, ancienneté, ou humeur, ne leur puissent porter dommage. Prenez donques du buys, du geneure, de l'oliuier, du rouure, du cypres, ou autre semblable, excepté de chesne, pour amour que cestuy-là en se rejectant, gauchissant, ou retirant de soy-mesme, est cause de faire entr'ouurir les ouurages où il est appliqué.

Lors estant vos aix arrengés, liez à l'encõtre des cloyes faictes de bruye-

Cc iij

Chambre en hemisphere.

re d'Espagne, ou cannes de Grece applaties au maillet, ainsi que la forme de la voute le desire, & par dessus jectez du mortier de chaux & de sable, à fin, si aucunes gouttes d'eau distilloyēt des plus hauts plãchers, ou du toict, qu'elles soyēt soustenues au moyen de ceste crouste.

Mais si vous ne pouuez recouurer des cannes ou roseaux de Grece, faites en cueillir aux marais, des plus menus qui se pourront trouuer, & en tressez vos dictes cloyes, taillees à la juste lõgueur & largeur de la distance d'entre les aix. Toutesfois prenez garde à ce qu'il n'y ayt entre deux nœuds de leur attachement, plus de deux pieds

Chambre en lune.

d'espace;

d'espace:& ainsi soyët elles joinctes à vos aix, que ferez entrelarder de fiches de bois pour plus grande fortification de l'œuure. Apres, obseruez toutes les autres façons, suyuant ce qui a esté declaré cy dessus, & vous vous en trouuerez bien.

Quand vostre voute sera tissue & mise en ordre, sa face de bas soit placquee de gros mortier, puis surpouldree de sable, & finalement enduite d'vne crouste de farine de croye ou marbre, polie à toute diligence.

Audessous doit estre mise la cornice, qu'il est besoing tenir subtile & legiere, pource que si elle est lourde, sa pesanteur la contraindra de se desioindre d'auec le mur, & ne se pourra bonnement souftenir.

En la formation de ceste cornice, gardez vous d'y mesler du plastre parmy le marbre, mais la moulez tout d vne venue seulemët de son mortier, à fin que s'il n'est besoing l'enrichir de quelques ouurages, elle puisse seicher tout à vne fois aussi bien par dedans que par dehors.

Toutesfois notez que la façon de faire des anciens doit estre rejectee en la disposition de ces voutes, à raison que le grand fardeau qu'ils souloyent faire porter sur le plat de ladite cornice, est merueilleusement dangereux de ruïner.

Entre les especes d'icelles cornices, il en est de toutes vnies, & d'autres ornees de moulures: de celles-là les vnies se doyuent appliquer aux côclaues où l'on fait du feu, & où s'allumët plusieurs lumieres, à fin que l'on les puisse plus facilement essuyer par dehors. mais aux lieux destinés pour l'esté, & aux parloirs où l'on ne fait point de feu, au moyen de quoy la fumee n'y peut nuire, elles doyuent estre ornees de besongne de taille, pource que tousiours l'ouurage blanc, pour amour de la beauté de sa lueur, ne prend seulement la fumee de son propre edifice, ains l'attire des circonuoisins.

Apres les cornices mises en leur lieu, soyent les parois maçonnees de gros mortier & aspre: & quand ceste main se commencera de seicher, rafraichissez la d'vne autre par dessus, & formez les directions de la seconde crouste si bien, que les longueurs soyent menees à l'vni sous la reigle, les hauteurs tirees au cordeau garni de plomb, & les coins faicts correspondans aux deux branches de l'esquierre.

Cc iiij

Balance ou niueau.

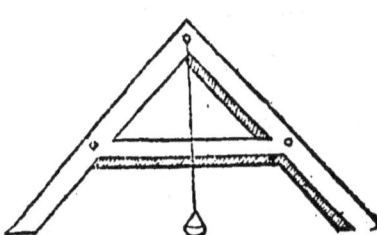

Ce faisant, l'on pourra peindre tout ce que l'on voudra, fur icelles parois, ſãs auoir crainte que l'ouurage ſe gaſte de long temps, pourueu que derechef, & auant la peincture, quand ceſte derniere main de mortier ſe commencera de ſeicher, vous enduyſez pour la ſeconde fois, voire juſques à la tierce, les incruſtatures de matiere plus fine l'vne que l'autre, veu que tant plus ſera ſa direction eſpaiſſe, tant plus auſſi ſera ferme, & longuement durable la ſolidité de ceſte incruſtature.

Toutesfois il eſt à entendre, qu'à chacune main que le maçon donnera de gros mortier, faudra qu'il la rehauſſe de gros grain de marbre criblé, & que la matiere ſoit ſi bien teperee, que quand il l'applanira, elle ne s'attache à la truelle, ains que le mortier laiſſe le fer pur & net. adonc quand ce gros grain de marbre ſe cōmēcera de ſeicher, face encores vne autre eſcaille, où il y en mette du moyen: ſur laquelle, eſtant bien & deuëment labouree & polie, ainſi comme dit a eſté, enduiſe pour la tierce fois de la plus fine fleur dudit marbre qu'il aura peu ſaſſer: & en ce faiſant, pource que la muraille ſe trouuera bien armee de trois crouſtes, comme dit-eſt, elle ne ſera aucunemēt ſubjecte à creuaſſes, ny autres inconueniencts ordinaires: car eſtant bien entaſſee par les coups des battoirs, & fermemēt enduite auec les grains & fleur de marbre, quand le peintre aſſerra ſes couleurs deſſus, elles auront vn luſtre beau & aggreable au poſſible: ce qui ne leur aduient quand on les couche à frais ſur des parois humides: mais auſſi elles y tiennent à jamais, à raiſon que la chaux, priuee de ſa liqueur naturelle en cuiſant dedans la fournaiſe où elle eſt ſubtilice, & ſes conduits rendus ouuerts: comme contrainte par alteration, attire & reçoit en ſoy toutes choſes humides qui viennent à la toucher, puis ce meſlange faict, meſmes apres eſtre imbibee des ſemences qu'elle attire d'autres principes: adonc venant à durcir, en quelconque ſorte d'ouurage qu'on la forme, ſon corps ſe faict tel qu'il ſemble proprement auoir ces qualités en ſon eſpece. & de là viēt que les maçonneries ou incruſtatures, qui en ſont faictes, ne ſe ga
ſtent

stent jamais par antiquité, ny (qui plus est) quand on les touche, ne perdent la couleur qui leur a esté vne fois dõnee, si ce n'est que l'ouurier s'ẽ soit acquitté trop de legier, ou les ayt couchees à sec.

Quand donc icelles incrustatures seront enduites sur les parois par la maniere que dit est, elles pourront durer en vigueur jusques à bien longue vieillesse, & d'auantage auoir vn lustre dõt il ne se perdra tãt soit peu. Mais s'il estoit que vous ne fissiez sinõ vne crouste de mortier surpoudree de menu grain de marbre, cela par estre tendre, se corromproit assez facilement, & si n'auroit jamais bon lustre, à raison de l'imbecillité de sa crouste : car ne plus ne moins qu'vn miroir d'argent forgé d'vne lame subtile, a sa lueur lente, & sans gueres de force, mais au contraire celuy qui est faict d'vne temperature solide, & reçoit en soy le polissement curieux, a ses forces fermement luisantes : ainsi les incrustatures formees de matiere debile, ne sont seulement subjectes à creuasses, ains à se dissiper en peu de temps, où les autres qui sont fondees en abondance de mortier & grain de marbre, quand on les polit par diuers manœuures, ne se monstrent sans plus luisantes, ains (qui mieux vaut) acquierent telle proprieté, qu'elles rejectent au naturel les figures de ceux qui les regardent, aussi bien que feroit vne glace de miroir. Et de là vient que les maçons de Grece vsans de ces façons de polir, ne rendent seulement leurs ouurages fermes, mais les font luisans le possible.

Aussi à la verité, apres auoir placqué le mortier de chaux & de sable, confus ensemble, ils loënt des manouuriers expres, pour battre à qui mieux mieux, & faire entasser à coups de battoir leurs incrustatures, qui en prennent lustre auec fermeté bien grande.

Voilà certes comment ils en besongnent : parquoy la matiere en deuient si polie, que plusieurs en couppent & tirent de grandes placques hors des vieilles murailles, pour s'en seruir en lieu d'ardoizes à trasser les characteres d'Arithmetique, ou autres figures à leur fantasie, pourautant que la susdite crouste est de telle nature qu'elle se peut accommoder à cest effect, & rendre d'auantage la representation des personnes qui passent par aupres.

Mais si vostre volonté estoit de jecter ceste incrustature sur aucuns pans de fust, qui necessairement s'entr'ouurent pour amour

Dd

des lattes droites & croisantes dont ils sont tressés en maniere de clayes, consideré qu'il est force que lesdites lattes s'abbreuuët & enflent d'humidité quand on les placque de hourdis, puis au seicher se retirent de tous costés, qui est cause de faire creuasser les murailles. Pour euiter cest incöuenient, il vous faudra faire comme s'ensuit:

Quâd toute la paroy aura esté placquee, il vous y faudra clouër pres à pres des roseaux secs, auec bons cloux à latte, puis derechef hourder ainsi qu'il appartient:& si vosdits premiers roseaux sont cloüés en trauers, en remettre d'autres droits par dessus. Celà faict, vous placquerez de mortier & grains de marbre, suyuant ce que i'ay desia dit:& par ce moyen le double ordre d'iceux roseaux, attaché à ces pans de fust, ne permettra jamais qu'il s'y puisse faire entr'ouuertures ny creuasses.

Des polissements en lieux humides.
Chap. IIII.

CY dessus a esté monstré par quelle practique se doyuent faire les incrustatures en lieux secs : parquoy maintenant exposeray comment il les faut faire en lieux humides, si bien qu'elles puissent longuement durer sans se corrompre. Premierement en tous conclaues ou membres de maison qui seront à rez de chaussée, mettez y en lieu de terrasse ou lict de repous, des tuileaux & des briques, la hauteur de trois pieds, ou enuiron, à fin que ceste partie qui deura estre pauee, & ses quatre murailles qui seront pour receuoir l'incrustature, ne soyent corrompues par l'humidité. Mais s'il estoit qu'aucune des parois suintast perpetuellement, faites en vne autre autant reculee d'elle, que la commodité du lieu le pourra permettre: & entre ces deux mettez y vne gouttiere arriuant plus bas que le niueau du parterre, laquelle ayt son esgout en quelque lieu bien ample : & laissez aussi vn souspirail au haut d'icelles deux murailles: car s'il ny en auoit point par haut, ny par bas, ceste nouuelle paroy ne seruiroit de rien, & ne lairroit à se dissiper. Adöc quand celà sera despesché, semez vostre muraille de repous de tuile par dedans œuure, puis y donnez tous les manœuures de

mortier,

mortier, & de grain de marbre: mesmes la polissez ainsi comme j'ay enseigné par cy deuant, & l'effect vous en succedera tresbien.

Toutesfois, si le lieu ne portoit que l'on y peust faire ceste contremuraille, appliquez vn canal en la voute, dont les issues respondent en place spacieuse, puis sur l'vn des costés du bord assoyés des tuiles de deux pieds de large, & en l'autre soyent construites certaines piles ou masses de brique de huict poulces de longueur, sur lesquelles les coins desdites tuiles puissent poser, toutesfois en sorte qu'elles ne soyent distantes plus d'vn palme hors de la paroy, puis soyent dressees les tuiles à ourlet, & continuees depuis le bas du mur jusques au haut, & leurs parties interieures curieusement surfondues de bray, ou poix à calfeutrer nauires, à fin que l'eau ne se puisse tenir dessus, ains qu'elles la rejectent d'elles mesmes: sans oublier aussi à faire les souspiraux, tant au bas comme au haut de la muraille, au dessus de la voute.

Apres prenez de la chaux destrempee seulement d'eau claire, & en blanchissez vos parois, à ce qu'elles reçoyuent le repous de brique ou tuile concassee: car pour amour de l'alteration que ladite chaux a rapportee de la fournaise où elle a esté cuite, les murailles ne peuuent receuoir ny retenir ce repous, si la chaux subjecte ne conjoint toutes les matieres ensemble, les contraignant à se lier l'vne auec l'autre.

Quand donques vous aurez bien enduit ce repous, en lieu de grauier jettez dessus de la poudre de tuile pilee: & ne faillez à y donner toutes les façons qui ont esté dites cy dessus en la formation des incrustatures, Et quant à la beauté de leurs polissements, elle doit auoir ses practiques requises à l'accomplissement de decoration, à fin que la dignité y soit gardee conuenable aux lieux où ces enrichissements se deuront faire, si qu'elle ne soit estrange & hors de la diuersité des especes accoustumees.

Ceste composition n'est propre pour les salles & chambres où l'on mange en hiuer : ny aussi n'est la Megalographie, qui vaut autant à dire comme peincture de grand coust, ou bien ornee de grands personnages, à sçauoir Dieux, ou hommes heroïques, batailles, fables, & autres semblables : mesmes n'y est requise la despense des cornices faictes de stuc, & ouurees de moulures, ou besongne de taille singuliere, pourautant que cela seroit incon-

tinent corrompu, ou de la fumee du feu, ou de la suye des diuerses lumieres que l'on y met ordinairement. Mais en ces lieux les sieges & dressoirs doyuent estre noircis d'encre, puis entés de tables de pierre bize, ou de Porphyre portant couleur de cinabre.

Quand les murailles de ces salles ou chambres auront esté polies ainsi qu'il appartient, ce ne sera chose desplaisante que de se ranger à faire les paués pour l'hiuer, à la mode des Grecs, qui n'est de grand' despense, mais proffitable & commode à merueilles.

Premierement ils fouillent & creusent le plant enuiron deux pieds en profond, & le pilottent & planchent d'aix, ou remplissent de fagots ainsi comme ils entendent: apres jectent dessus du repous de pierre, terrasse, ou quarreau bien recuit, & donnent quelque peu de pente à leur paué, de sorte qu'il a son esgoust respondant au canal seruant d'euier. Cela faict, encores mettent-ils dessus vn lict de charbon pilé: puis auec bon mortier de chaux & de sable meslé de suye, ou de cendre de feu, font vne crouste vnie à la reigle & au nieau, portant demi pied d'espais, laquelle ils commandent lisser soigneusement auec vne mollette à broyer couleurs: & par ainsi leur paué deuient noir & de bon lustre: qui a telle proprieté, que quand ils font des banquets ou festins en icelles salles basses, si l'on respand du vin ou de l'eau dessus, ou bien si l'on y crache, incontinent que l'humeur y est tumbee, elle seiche ou esuanouït tout aussi tost: & d'auantage, si les seruiteurs ou seruantes y vont nuds pieds, ja pourtant ne sont morfondus sur ceste maniere de pauement.

De la raison de peindre en edifices. Chap. V.

EN tous autres conclaues destinés au Printemps, à l'esté, & à l'Autonne, les anciens y ont ordonné certaines manieres de peincture, & de propres couleurs. Or n'est peincture autre chose, sinon la representation d'vne forme ainsi qu'elle est, ou bien qu'elle peut estre, comme seroit d'vn homme, d'vn edifice, d'vn nauire, & autres telles figures, de l'apparence desquelles, & par ordonnances expressiues, l'on fait les exéplaires

rès approchans de sa similitude. A ceste cause iceux anciens, qui ont institué les commencemēts de ces recreations de veuë, premierement commencerent à feindre les diuersités des incrustatures de marbre, auec leurs applicatiōs en besongne: puis contrefirent les cornices: apres se mirent à representer les differētes distributiōs des plaques de pierre bize ou de porphire portāt couleur de cinnabre: & consequēment entrerēt en la practique de figurer des maisonnages, mesmes a imiter les arrondissemens des colonnes, & les saillies apparentes des combles ou frontispices.

Mais en lieux amples, comme Exedres, autrement Parloirs garnis de plusieurs sieges tout à l'entour, à cause de la grandeur des parois, ils y designerent les fronts ou faces des Scenes à la mode Tragique, Comique, ou Satyrique.

Aussi le dedās des galleries ou promenoirs, ils (à cause de leur longue estenduë) les enrichirēt de passages garnis d'arbres & sauuageaux, fruictiers, herbes, & semblables verdures, en exprimant la vraye apparence de certains lieux à leur plaisir, comme ports ou haures de marine, promontoires, qui sont hautes roches emmi les ondes, riuages, fleuues, fontaines, ruisseaux, temples, touches de bois, montaignes, troupeaux de bestail, & pasteurs qui les gardoyēt: mesmes en certains endroits colloquoyēt des figures de Megalographie, à sçauoir semblance de Dieux, explications de quelques fables, ou bien les combats & escarmouches de la guerre Troyenne, puis les erreurs d'Vlysses, & autres relles choses tirees du naturel, representees en ces ouurages par objects quasi semblables. Mais ces exemplaires, que lesdits anciens contrefaisoyent apres les choses vrayes, sont maintenant hors de chance, par l'introductiō des mauuaises coustumes, car l'on peindra plustost sur les incrustatures, des monstres ou fantasies impossibles, que certaines representations de corporalités estans en estre.

Et qu'il soit vray, en lieu de colonnes on fera des roseaux: & pour des frontispices, aucunes harpyes, dont les queuës declineront en floccars à costes, reuestues de feuilles espelees, & de volutes garnies de rosaces, où y aura des candelabres supportans des desseins de petits edifices; du comble desquels sortirōt quelques rainseaux de feuillage, delicats & fort esgayés, qui porteront des figures de petits enfans assis, ou faisans plusieurs diuers actes: mesmes des tiges d'icelles feuilles procederont d'autres

D d iij

bouillons de fleurs, desquelles partira certaines moitiés d'animaux estranges, à faces humaines, ou de bestes brutes à la fantasie du peintre: choses qui ne furét onques en nature, voire qui ne sont, & ne sçauroyent estre. Toutesfois ces inuentions nouuelles nous ont menés à ce, que le iugement depraué ne fait plus compte de la proprieté des arts. Mais ie vous prie, comment pourroit vn roseau naturellement soustenir le toict d'vne maison? ou par quelle maniere porteroit le cādelabre vn edifice chargé d'architraue, frize, cornice, frontispice, & autres tels parements? ou bien comment sçauroit vn rainseau de feuillage tendre & delié, seruir de siege à des animaux fantastiques? ou produire de ses racines & rameaux des bouillons de fleur jectans des demies formes de bestes? Certainement celà ne se peut faire. Ce neantmoins les hommes voyans ces brouilleries fausses, non seulement ne les blasment, ains s'en delectent, & y prennent plaisir, ne daignans considerer si cela est en nature, ou non. Parquoy les pensees obscurcies par jugements debiles, ne sçauent approuuer ce qui vient du naturel, & qui en matiere de decorations doit auoir autorité entre les ouurages.

Sans point de doute mon aduis est que les peinctures sont reprouuables, qui n'ont aucune verisimilitude, comme celles-là qui se disent maintenant crotesques: & encores qu'elles soyent belles & plaisātes par industrie artificielle, si ne les doit-on admettre sans raisons apparentes, ayans pouuoir de les persuader tolerabies à ceux qui voudroyent arguer à l'encontre: comme il se fit jadis en la ville de Tralles, où vn certain ouurier nommé Apaturius d'Alabande, fit le modelle d'vne Scene en vn petit Theatre que les Tralliens appellent en leur langue Ecclesiasterion.

Ce Maistre y planta en lieu de colonnes, des figures d'animaux, & contraignoit des Satyres à soustenir les architraues, sur lesquels posoyent des tabernacles ou lanternes rondes, dont les bords de la couuerture auoyent leurs saillies respondantes sur les cornices enrichies de testes de lions pour gargoules. Or quant à cela, toutes ces particularités se peuuent raisonnablement faire pour esgoutter les eaux du toict. Mais encores rehaussa il son ouurage d'vne Surscene, en laquelle y auoit aussi vn autre pinnacle, vn beau deuant d'edifice, vn demi comble ou faiste, & tous autres enrichissements conuenables à rendre vne oeuure belle.

La

La presence de telle Scene plaisoit aux yeux de tous les habitās, pour raisõ de sa nouueauté, si qu'ils estoyēt quasi en termes de l'approuuer, & vouloir qu'il leur en bastist vne ainsi: mais il suruint sur ces entrefaictes vn certain Licinius Mathematiciē, lequel se print à dire deuant toute l'assistance, que le peuple d'Alabande sēbloit estre assez expert en toutes occurrences ciuiles, mais qu'il auoit esté iugé peu sage seulement pour vn petit vice d'inconuenience. car (dit il) en leur Gymnase, ou lieu des exercices: toutes les statues qui y sont, semblent aduocasser deuant les Iuges: & toutes celles qui sont en leur Parquet de plaidoyerie, sont monstre de iouër au bassin, ou de courir, ou iouër à la balle: dont est aduenu que la mauuaise & impropre collocation des images, a causé à iceux Alabandins le peu d'estime où l'on les tient de present. Or iugeons donques maintenant de nous mesmes, si la Scene de cest Apaturius ne nous rend point Abderites, ou Alabandins: car qui est celuy de vous qui peust edifier vne maison sur la couuerture d'vn autre? ou qui sçauroit y assoir de colonnes, & les enrichir de frontispices par dessus? A la verité ce sont choses qui se posent ordinairement sur les espoisseurs des estages, non sur les tuiles qui seruent de toict à couurir. Si donc les choses qui ne peuuent estre en effect, sont approuuees par nous en nos peinctures: ie dy que nous tumberons en l'erreur de ces Cités, lesquelles pour ces petites fautes furent estimees imprudentes, & de poure conseil. Certainement ledit Apaturius n'osa respondre vn seul mot à celuy qui blasmoit son ouurage, ains emporta doucement son modelle: & quand il en eut faict vn autre suyuant la verité de l'art, il recongnut son erreur, & approuua l'opinion de celuy qui l'auoit repris. Pleust aux Dieux immortels que ce Licinius resuscitast maintenant: pour certain ie suis en opinion qu'il s'essayeroit de corriger nostre follie en ce qui concerne les mauuaises ordonnances que l'on applique sur les incrustatures. Mais il me semble que ce ne sera hors de propos de faire entendre cõment ceste fausse raison a peu vaincre la verité.

Ce que les Anciens s'efforçoyent monstrer auec grand labeur & par industrie, nos ouuriers l'expriment à ceste heure auec des couleurs belles & aggreables en leurs especes. Et si la subtilité de l'Artisan souloit donner quelque reputation à l'ouurage, à presēt la prodigue despense de celuy qui bastit, fait que telle subtilité ne soit plus desiree: car qui est l'homme d'entre tous iceux anciens,

D d iiij

qui n'ayt peu vsé de vermillon comme de drogue conuenable en Medecine? & maintenāt toutes les murailles en sont couuertes. Puis encores est venue en jeu la chrysocolle, qui est bourras, aucunesfois de couleur de jaune doré, d'azur, de verdbrun, de rougeclair, de blanc, ou de terre d'ombrage, selon les veines des mineraux d'où elle est tiree. Apres est succedé le Pourpre, ou Cramoisi, qui se dit communement Lacque: & consequemment la couleur d'Armenie, qui est la Perse ou Inde: & celles là nonobstant qu'on ne les couche d'art, si ne laissent elles à contenter la veuë. A ceste cause, & pour estre precieuses de soy, elles sont exceptees par les loix, qui veulent que le Seigneur du bastiment en fournisse si bon luy semble, & non le peintre qui aura pris son ouurage à prix faict.

I ay donné les aduertissements qui m'ont semblé necessaires, à fin que l'on ne faille desormais à l'endroit des incrustatures. Parquoy maintenāt je diray de l'appareil des estoffes tout ce qui me pourra venir en la memoire: & en premier lieu, pource qu'il a esté desia parlé de la chaux, je traicteray du marbre, enseignant la pratique pour s'en seruir en ornement de murailles.

Du marbre, & comment on le prepare pour en decorer les parois. Chap. VI.

OVTES les especes de marbre ne sont procreees en chacune des regions de la terre, ains en aucūs lieux s'y engendre des placques, qui ont des petites miettes luisantes comme grains de sel, & celles là pilees & moulues sont merueilleusement commodes à surpouldrer les incrustatures, & à mesler parmy la paste dequoy l'on forme les cornices. Mais aux païs où il n'y en a point, l'on prēd du repous ou bloccage de marbre, qui chet à bas quand les ouuriers taillent leurs pierres, & le fait-on piler menu dedans vn mortier de fer, puis on le passe par vn crible; & ce qui en sort, se reserue en trois parties, dont le plus gros grain se reserue (comme il a esté cy dessus escrit) pour la premiere main de placcage contre la muraille sur laquelle on veut faire crouste, le second ou moyen pour la deuxieme, & le tiers, qui est le plus delié, pour la troisieme. Apres, quand on a bien enduit tout cela auec la truelle, & frotté par dessus pour luy donner

sa po-

sa polissure, l'on vient à y coucher les couleurs, qui en rendent leurs brillements & splēdeurs plus luisantes, & de meilleure grace. Mais pour satisfaire à tout le monde, j'exposeray les differences de leurs preparations ordinaires.

Des couleurs, & premierement de l'ochre. Chap. VII.

IL est des couleurs qui se concreent d'elles mesmes en certaines places de la terre d'où elles se tirent: mais aussi s'en trouue il assez d'autres qui se composent par mixtions & temperatures de quelsques choses, & s'affinent en les traictāt ainsi qu'il appartient, de sorte qu'elles prestent en ouurages la mesme vtilité que feroyent les naturelles. A ceste cause nous expedierons en premier lieu celles qui naissent d'elles mesmes, & se fouillent en propres minieres, singulierement celle que les Grecs nomment Ochra, c'est à dire pasle.

Ceste-là se treuue en plusieurs contrees, mesme y en a beaucoup en Italie: & l'Athenienne, qui souloit iadis estre excellente, maintenant ne se treuue plus, à raison que quand il y auoit en Athenes des familles deputees à fouiller les minieres d'argent, l'on faisoit de grandes caues sous terre pour trouuer abondance de ce metal, & si cependant les fouilleurs rencontroyent vne veine de quelque autre chose, ils la poursuyuoyent aussi bien que l'argent. Et de là est venu que les anciens en leurs enrichissemēts de murailles, ont employé beaucoup de Sil, qui est vne couleur approchante de l'ochre, mais quand il est tiré hors des veines de marbre, si on le brusle, & esteinct en vinaigre, il prend semblance de pourpre, ou cramoisi violet. Toutesfois aucūs pēsent que c'est azur d'outre mer, & d'autres l'estiment terre Selenusie, portant couleur de Iaict, & laquelle destrempee en iceluy, est propre à blanchir les murailles.

Aussi tire l'on de plusieurs endroits des Rubriches ou pierres sanguines, mais peu les produisent bōnes. Les meilleures se treuuent aupres de Sinope ville de la prouince de Pont, si sont elles bien en Egypte, & en pareil aux isles Baleares, maintenant dites Maiorque, & Minorque. Semblablement il s'en recouure en l'isle de Lemnos, qui est en la mer Egee, & de laquelle nostre Senat &

E e

le peuple Romain conceda aux Atheniens iouïr des impositions
& gabelles. Mais le Paretoine, qui est comme le Cinnabre de mi-
niere, retiët son nõ du lieu auquel il est fuillé: & est vne espece de
BoliArmeni. Aussi fait bien le Melin, qui a couleur de Miel, pour-
autant que la force de ce metal est (à ce que lon dit) en l'Isle de
Melos comptee au nombre des Cyclades.

Dauantage la Croye verde, autrement appellee verd de terre,
prouient en diuerses contrees, mais la plus excellente s'apporte
de Smyrne, cité d'Ionie en Asie la mineur: & ceste là se nomme
Theodotion entre les Grecs, pour amour qu'elle fut premiere-
ment trouuee en vne piece de terre appartenante à vn certain
Theodotus.

Au regard de l'Orpiment, qu'iceux Grecs nomment Arseni-
con, il se fouille au païs de Pont. Mais la Sandaraque estimee
d'aucuns estre Massicot, qui est substance de Ceruse, se recueille
en diuers endroits, toutesfois la meilleure se prend en la susdite
region de Pont aupres du fleuue Hypanis, & tient en soy quelque
portion de metal. Encores en d'autres contrees, comme sur les
finages d'entre Magnesie & Ephese, il y a des places d'où l'on la
tire toute apprestee, si qu'il ne la faut ny moudre ny cribler: car
elle est aussi subtile que seroit vne autre pilee & sassee curieuse-
ment par mains d'hommes.

Du minium ou vermillon. Chap. VIII.

IE commenceray maintenant à expliquer les rai-
sons du Minium, lequel on dit auoir esté premie-
rement trouué aux champs Cylbians, pres la ville
d'Ephese: & à la verité l'effect & l'occasion en
sont esmerueillables: car vn certain Callias d'A-
thenes, trouuant de l'arene rouge dedans les mi-
nieres d'argent, la fit cuyre, pensant en tirer de l'Or, mais il n'en
sçeut auoir sinon ceste couleur. Or quand on le fouille en la ter-
re, les mottes de sa matiere sont dites Anthrax, & gardent ce
nom jusques à ce que par l'artifice des ouuriers elles paruiennet
à estre Vermillon. La veine en est comme de fer, toutesfois vn
petit plus rouge, & à l'entour de soy a de la poudre vermeille.
Quand on la taille à la Besche ou Hoyau, il en sort vne infinité de
petites

petites gouttes de vif argent, lesquelles sont incontinent recueillies par les fouilleurs.

Et apres que lon a faict vn grand amas de ces mottes, & qu'on les a portees en la forge, l'on les jecte soudain en la fournaise, à fin qu'elles seichent, & vuydent l'abondance de leur humeur. adonc il s'en esliue vne fumee par la vapeur du feu, laquelle venant à se rabbattre dessus l'atre du four, se treuue conuertie en vif argent. Ainsi donc que l'on en retire ces mottes, lesdites gouttes esparpillees dessus l'atre, ne peuuent estre recueillies à cause de leur petitesse, parquoy l'on les pousse auec vn Balay en vn vaisseau plein d'eau, où elles s'amassent ensemble, & se confondent toutes en vne masse: & encores qu'elles n'emplissent qu'vne mesure de quatre Sextiers, si est-ce que quand on vient à les peser, on les treuue du poids de cent liures. D'auātage, si ceste masse est remise dedans vn autre vaisseau, & vous posez dessus vne pierre de cent liures, elle nagera en la superficie sans aller au fons, pource que sa pesanteur ne sçaura presser, enfraindre, ny dissiper ceste liqueur. Ce neātmoins si vous ostez ce poids de pierre, & mettez en son lieu vn seul scrupule d'or, qui n'est sinon la tierce partie d'vne drachme, il ne nagera point amont, ains de soymesme se coulera au fonds. Au moyen de quoy faut conclure, & ne sçauroit on nier, que ce metal ne soit plus pesant que toutes autres choses, nō par amplitude de poids, mais seulement par son espece.

Au regard de ce vif argent, il est conuenable à nostre vsage en beaucoup de particularités: car l'on ne sçauroit sans luy dorer à droit ny l'argent, ny le cuyure: & qui plus est, s'il y a de l'or tissu parmi le drap d'vne robbe vsee par vieillesse, tellement qu'elle ne seroit plus honneste à porter, l'on en brusle les lambeaux en des pots de terre, puis est la cendre jettee en de l'eau parmy laquelle y a d'iceluy vif argent, & il attire incontinent tous les grains d'or, les contraignant de se coupler à soy. cela faict, on espanche ceste eau: & met on ce vif argent sur vne piece de drap ou de cuyr pour le tordre à force de mains, & pour amour de sa nature liquide il sort par les entrefilures du drap, ou à trauers les porosités du cuir: & l'or entassé par l'espraincte, se treuue dedans tout espuré, quand on le desueloppe.

Ee ij

De la temperature du vermillon. Chap. IX.

JE retourneray maintenant à la temperature de noſtre Minium, & diray que quand ces mottes ont eſté bien ſeichees, l'on les pile en des mortiers de fer, puis les broye l'on curieuſement: meſmes par laueures & cuiſſons ſouuentesfois renouuellees, les ouuriers font tant qu'elles deuiennent en couleurs: puis quand cela eſt depeſché, iceluy Minium, à cauſe du depart du vif argent, & pour auoir laiſſé les autres vertus naturelles qu'il contenoit en ſoy, deuient vne terre tendre & debile: qui fait que quand on l'employe en ouurages de peincture pour les parements des murailles, s'il eſt en lieux clos & couuerts, ſa couleur demeure aſſez long temps ſans ſe corrompre: mais en ceux qui ſont eſſorés, comme Periſtyles, Exedres, ou autres de telle qualité, où le ſoleil & la lune peuuent battre & frapper de leurs rayons, il ſe gaſte en petit nombre de jours: car il ſe ternit, & perd la proprieté de ſa couleur.

A ceſte cauſe pluſieurs perſonnages en ont eſté deceus, & ſingulierement Faberius le Scribe, lequel voulant auoir ſa maiſon du mont Auentin, belle & plaiſante le poſſible, en fit peindre toutes les murailles de ſes Periſtyles: mais au bout de trente jours elles deuindrent de laide & diuerſe apparence: quoy voyant il remarchanda ſoudain pour les faire decorer d'autre peincture.

Toutesfois, s'il y a quelcun qui veuille plus ſubtilier en ceſt endroit, à fin de faire que la couche de Minium retienne ſa couleur, il faudra qu'il vſe de ceſte practique.

Quand la paroy bien polie ſera deuenuë ſeiche, la face auec vne groſſe broiſſe enduire par tout de cire blanche, fondue & meſlee parmi de l'huile: puis auec feu de charbon qu'il aura dedans vn reſchauffoir, voiſe eſchauffant la muraille, de ſorte qu'il la face ſuer, & ſurfondre la cire, lors l'applanie à tout le poliſſoir, ſi qu'il la rende egale proprement. Apres paſſe derechef du ſuif de chandelle par deſſus, & le frotte de beaux drappeaux nets demi vſés, comme l'on faict les ſtatues de marbre.

Ceſte ſorte de poliſſement ſe dit par les Grecs Encauſis, c'eſt
à dire

à dire conduite par le feu : ou selon aucuns Onisis, qui signifie aide & vtilité: ou bien, suyuant d'autres, Onyx, qui vaut autant que claire & vnie comme vn ongle. Mais quoy qu'il en soit, si tel preseruatif de cire blanche, est appliqué sur la muraille, jamais ne permettra que la lueur de la lune, ny les rayons du soleil, puissent en lechant arracher la couleur appliquee en ces ouurages.

Or les officines ou maisons des preparateurs & distribueurs de ceste marchandise, qui souloyēt estre aux minieres d'Ephese, sont à ceste heure trãsferces en ceste ville, à raison que pareille especé de veine fut depuis trouuee aux regions d'Espagne, d'où les mottes s'apportent, & sont cõduittes jusques en nos magasins ou fondiques, par les facteurs & entremetteurs qui en ont pris la charge, & resident entre le Tēple de Flora (maintenant appellé Camp de fleur,) & celuy de Quirinus.

Ledit Minium se falsifie auec de la chaux, que l'on mesle parmi : parquoy si quelcun veut esprouuer s'il y a point de fraude, prenne vne lame de fer, & en jecte vn petit dessus, puis la mette au feu, & l'y tienne jusques à ce qu'elle deuienne toute embrasee: adonc s'il voit que par cest embrasement son minium ayt changé de couleur, & soit deuenu noirastre, oste sa lame hors du feu: & si en refroidissant il reuient en sa premiere couleur, ce sera signe qu'il est loyal & marchand : mais où il garderoit vne cotte noire, l'on peut estimer qu'il y a de la tromperie.

I'ay dit de ce Minium tout ce qui m'est peu venir en memoire: ce neantmoins encores diray-je de la Chrysocolle, que l'on apporte du païs de Macedoine, & qu'on la fouille dedans les terres prochaines des minieres d'airain. Et quãt au Minium, & à la couleurs Inde, leurs noms declarent assez en quelles regions ils sont procreés par la Nature.

Des couleurs qui se font par art.
Chap. X.

'Entreray maintenant sur les matieres, qui estans desguisees par autres genres de preparatiõs & tēperatures, reçoyuent proprieté de naïfues couleurs: & auant toutes autres parleray de l'Atrament ou Noir, dont

l'vſage eſt ſingulierement requis aux ouurages de peincture: à fin que les practiques pour le faire beau, ſoyent notoires à vn chacun.

L'on edifie vn lieu comme vn Laconique ou poile, & le polit on de marbre, en le frottant ſubtilement. Deuant iceluy poile ſe fait vn petit fourneau qui a ſon iſſue ou tuyau de cheminee dedans ce poile. adonc l'on eſtouppe tresbien la gueule de ſon atre, à fin que la flamme n'en ſorte. Apres on met de la poix reſine dedans la fournaiſe, où elle eſt contrainctè par la puiſſance du feu qui la bruſle, de jetter, par ſon conduit, ſa ſuye parmy le ſuſdit poile dedans lequel s'attache contre les murailles, & à la voute, d'où puis apres on la recueille, & la fait on meſler auec de la gomme pour ſeruir d'encre aux libraires: & du reſte les peintres le brouillans auec de la colle, en noirciſſent les murailles quand il en eſt beſoin.

Mais qui n'auroit de ces matieres preſtes, pourra en ceſte ſorte ſubuenir à la neceſſité, à ce que par trop attendre, la beſongne ne traine outre le deuoir.

L'on bruſle des ſarmens de vigne, ou des coipeaux de pin: & quand ils ſont redigés en charbon, l'on les eſteint: puis ſe pilent dedans vn mortier auec de la colle: & par ceſte voye s'en retire du noir, qui n'eſt pas laid en ouurages de peincture.

Pareillement ſi on bruſle en la fournaiſe de la lie de vin ſeiche, & qu'vn ouurier la meſle auec de la colle, il en fera vne couleur d'atrament belle & plaiſante le poſſible: & tant plus la lie ſera de bon vin, tant plus aura elle proprieté d'imiter non ſeulement le noir, mais la couleur Inde, que l'on dict autrement moree.

De la preparation du cerulee, ou bleu, que d'aucuns appellent Turquin. Chap. XI.

A téperature du cerulee, s'inuenta premierement en Alexandrie: mais quelque temps apres vn certain Veſtorius apprint de le faire à Pouſſol pres de Naples. La raiſon, certes, de ſa practique eſt aſſez admirable: car l'on broye de l'Arene ou Sable auec la fleur de Nitre, ſi delié, que cela deuient comme fa-

me farine : puis l'on prend de la mitaille ou limature d'airain de Cypre, faicte auec de grosses limes, & la surpouldre l'on dessus, à fin que le tout se vienne à incorporer. Cela faict, l'on en moule des pelotes entre les mains, puis sont mises en quelque lieu pour seicher. adonc quand on les void assez seiches, on les met en vn grand vaisseau de terre, & ce vaisseau dedans vne fournaise : ainsi que l'airain & le sable s'entr'eschauffans l'vn l'autre, mesmes s'entredonnans & receuans des sueurs causees par la violence du feu, delaissent leurs qualitez naturelles, si bien qu'estans, par icelle vehemence du feu, leur premiere forme destruite, ils se reduisent en couleur cerulee.

Quand est du brusté, qui cause des grands proffits sur les ornements d'incrustature, il se prepare comme s'ensuit.

L'on fait cuire des mottes de bon sil, jusques à ce que l'on les voye toutes embrasees : & lors on les esteint en vinaigre : & par ce moyen prennent incontinent couleur de pourpre.

Comment se font la ceruse ou blanc de plomb, le verd de gris, & la Sandaraque, autrement Massicot.

Chapitre XII.

IL ne sera maintenant hors de propos de parler de la ceruse, & mesmes du verd de gris, que nos Latins appellent Eruca, pour enseigner comment cela se conduit. Les Rhodiens mettent en des muis ou tonneaux quelques branches de sarment, qu'ils surfondent auec du vinaigre, & par dessus assoyent des lames de plomb, puis estouppent songneusement les gueules, à fin qu'il n'en sorte vent ny haleine : & certain temps apres viennent à les r'ouurir : adonc ils treuuent la ceruse attachee contre ces lames de plomb.

Tout ainsi, certes, & par mesme moyen, appliquant des lames d'airain ou cuyure, ils en font le verd de gris ou eruca, cõme j'ay desia dit. Ceste ceruse, quand on la cuit dedans vne fournaise, elle change couleur, & se conuertit en Sandaraque, ou Massicot. Chose que les hommes ont appris par inconuenient de feu : & ceste-là preste beaucoup meilleur vsage que l'autre, qui prouient aux minieres, d'où l'on la tire pour s'en seruir.

Ee iiij

La maniere de faire le pourpre, qui est la plus excellente couleur de toutes les artificielles. Chap. XIII.

Ecommenceray maintenant à deduire du Pourpre, à raison qu'il a par dessus toutes les susdictes couleurs, vne tresaggreable & tresexcellente suauité de regardure.

Il se tire de certaines coquilles marines, dequoy l'on teinct le veloux & satin cramoisi, & n'est moins esmerueillable, à qui bien le veut considerer, que le naturel de toutes autres choses, pour autant que l'on ne le treuue d'vne mesme apparence en tous les lieux où il s'engendre, ains est naturellement temperé par le cours du soleil. & de là vient que celuy que l'on prend en la region de Pont, & en Gaule, tire sur le brun, pour estre ces païs là prochains du Septentrion. Mais ceux qui voyagent entre ledit Septentrion & l'Occident, le treuuent liuide, ou de couleur de sang meurtri. L'autre, qui se cueille aux contrees d'Orient & d'Occident equinoctiaux, a vne apparence de violet: & celuy qui s'apporte des prouinces Meridionales, est procreé auec puissance rouge. A ceste cause vn semblable vermeil prouient en l'Isle de Rhodes, & en tous autres climats semblables approchants du cours d'iceluy soleil.

Quand l'on a faict amas de ces coquilles, certains personnages deputés les incisent tout à l'entour auec des ferremēts, & de ces incisions sort goutte à goutte vne sanie ou bourbe purpuree, laquelle est recueillie en des mortiers, & si bien broyee que le tout se reduit en masse : & pource qu'il est tiré hors les coquilles des poissons de mer, nos Latins l'appellent Ostrum. Mais il s'altere incontinent par le hasle, à cause de sa salure, si ce n'est que de fois à autre on le surfonde & enrose de miel.

Des couleurs dudit pourpre. Chap. XIIII.

On faict aussi des couleurs de pourpre, en teignant de la croye auec de la garence & grains de trocsne, ou meures sauuages, procedátes de l'herbe dicte Couleuree, que d'aucuns appellēt du Tan. Les autres veulent

lent que ce soit auec de la fleur de Iacinthe, autremẽt dicte Vacciet, ou bien bois de Brezil. Pareillement l'on represente plusieurs couleurs auec le jus de certaines autres fleurs. Aumoins quand les peintres taschent à representer le fil d'Athenes (qui est Azur d'outre mer,) ils jectent en vn vaisseau plein d'eau, de ces fleurs de Vacciet desia seiches, & les font bouillir sur le feu: puis estant ce marc temperé, le jectent sur vn linge, qu'ils tordent & espraingnent à force de mains, pour en retirer la liqueur, qu'ils reçoyuent en vn mortier, où ils meslent de la terre Erythree ou rouge: & en la broyant parmi, contrefont la couleur d'iceluy fil Athenien.

Tout ainsi, & par mesme practique, en prenant du vacciet, & le pilant auec du laict, ils en font du pourpre beau à merueilles. Et ceux qui ne peuuent ouurer de Chrysocolle, pource qu'elle est trop chere, prennent d'vne herbe dite par nos Romains Luteum, & par les François Guesde ou Pastel, laquelle ils destrempent parmi du Cerulee ou Turquin, & en font vne couleur excellentement verde.

Ces façons de faire se nomment teinctures. Mais quand il y a faute de couleur Inde ou Moree, les ouuriers prénent de la croye Selinusie, ou annulaire, qui est comme terre à lauer, & en la teignant auec du verre, que les Grecs nomment Hyalon, contrefont assez bien ce quils desirent.

Ie pense auoir escrit & traité en ce liure, au mieux qu'il m'a esté possible, tous les moyens qui se doyuẽt suyure pour rendre vn bastiment ferme & durable, ensemble dit par quelle industrie l'õ peut faire les peintures belles & plaisantes à la veuë, mesmes quelles vertus & proprietés les couleurs ont en soy: tellement qu'en ces sept volumes sont contenues toutes les perfections be bastir, auec les commodités qu'elles doyuent auoir. Parquoy en ce suyuant mon discours sera des Eaux, & par luy donneray à entendre les raisons pour en trouuer en lieux où il n'y en auroit point, auec la maniere de les conduire, & esprouuer si elles sont bonnes, ou non, pour l'vsage des personnes qui resideront à l'entour.

F f

HVICTIEME LIVRE
D'ARCHITECTVRE
DE MARC VITRVVE
POLLION.

PREFACE.

E Philosophe Thales, natif de Milete en la region de Carie, qui est d'Asie la mineur, & lequel fut d'vn des sept sages de Grece, a voulu maintenir que l'eau est commencement de toutes choses. Heraclite d'Ephese, que c'est le feu. Les Prestres des Persans nōmés en leur langue Magi, c'est à dire sages, ont dit que l'eau auec iceluy feu sont cause de la generation & corruption de toutes choses. Mais Euripide, auditeur d'Anaxagoras, que les Atheniens surnōment Philosophe Scenique, attribua cest effect à l'air & à la terre, disant que ladite terre conçoit & prend semence des pluyes & rosees du ciel, & qu'elle en a ainsi produit en ce monde le genre des hommes & de tous autres animaux: mesmes que ce qui est prouenu d'elle, alors qu'il vient à se dissouldre par la necessité du temps, retourne en pouldre, sans receuoir extermination, mais (sans plus) changement, parce qu'il se reduit en la proprieté qu'il souloit auoir en son principe. Toutesfois Pythagoras, Empedocles, Epicharme, & plusieurs autres grāds personnages: tant Physiciens comme Philosophes, ont proposé quatre commencements, à sçauoir le feu, l'air, l'eau, & la terre, asseurant que ceux-là estans alliés en la formation naturelle, causent les qualités de toutes especes differentes.

Or nous auons aduisé par dessus, que les choses qui ont essence, ne sont seulement procreees de ces quatre, mais que rien du monde ne peut estre substanté sans leur puissance, non, certes,

croistre

croistre, ny se conseruer: car les corps animés d'esprit, ne peuuent auoir fruition de vie, si l'air influant ne faict ses aspirations & respirations eu son enclos, dedans lequel, s'il n'a suffisante proportion de chaleur, l'esprit ne peut viuifier, ny la composition demourer solide: consideré que les viandes, cause de l'alliance, seroyent sans concoction temperee. Or s'il est que les membres d'vn corps ne soyent soustenus de substance terrestre, force sera qu'ils defaillent en peu de temps, & ce par estre destitués de la mixtion du principe de terre. Pareillement si aucuns autres animaux sont sans puissance humide, priués de sang, ou taris de la liqueur de leurs principes, ils ne tardent point à estre dissippés.

A ceste cause la prouidence diuine n'a faict les matieres requises aux humains, cheres, ny difficiles à recouurer, ainsi comme les perles, les pierres precieuses, l'or, l'argent, & autres, non appetees du corps, ny de l'ame: ains a semé abondamment par tout le monde, voire quasi mis entre les mains des creatures raisonnables, toutes les choses sans lesquelles leur vie ne sçauroit consister: tellement que si d'auanture quelqu'une de celles-là defaut au corps, l'esprit ou air assigné pour la restitution, y satisfait au possible. Aussi à la verité l'appareil propre à ayder la chaleur naturelle, est la vigueur du soleil, auec l'inuention du feu, qui conserue la vie plus seurement qu'elle ne seroit sans luy. Pareillement les fruicts de terre prestans abondance de nourriture, continuellement repaissent les viuans, & subuiennent à la superfluïté de leurs desirs. Aussi l'eau de sa part, tant aggreable, ne concede seulement la commodité de boire, ains apporte auec ce, des vtilités infinies, tant pour nos necessités, que recreations ordinaires. Et de là vient que les Prestres du païs d'Egypte, voulans monstrer en leurs cerimonies que toutes choses acquierent leur essence par la grande vertu de l'humeur, quand ils emplissent & puis couurent leur Hydrie, c'est à dire Vase à tenir l'eau, qui, par grande obseruance de religion, ils rapportent en leur Temple, tous se prosternent le visage contre terre, & lieuent les mains deuers le ciel, pour rendre graces à la bonté diuine des inuentions qu'il luy a pleu donner aux hommes.

<div style="text-align:center">F f ij</div>

Des manieres pour trouuer l'eau. Chap. I.

Puis donc qu'il est determiné par les Naturalistes, Philosophes, & Prestres, que toutes choses ont leur origine par le moyen de l'eau, il me semble que pour auoir en mes sept volumes precedãts suffisammẽt exposé les raisons de bastir tous edifices, il est besoin que je parle en cestuy-cy de l'inuention de ladite eau, donnãt à entendre quelles proprietés elle peut auoir selon la nature des lieux où elle fait ses sources: puis par quelles practiques on la peut conduire à nos commodités: & cõment l'on doit esprouuer si elle est salutaire ou non, consideré mesmement que sa liqueur est tresnecessaire, tant pour nostre viure, que pour nos delectations & vsages.

Elle sera facile à conduire, si les fontaines sont en pleine veuë, & coulãtes. Mais si elles croupissent, il en faut chercher les sources sous la terre, & les assembler toutes en vn canal. Parquoy voulant ce faire, sera requis vser de ceste industrie.

Auant le leuer du soleil le fontainier se couchera tout plat sur le ventre emmy la place où il voudra chercher, & là tenant son menton pres de terre, soustenu de quelque appuy, ira speculant ceste campaigne. par ainsi sa veuë ne s'en ira vagant plus haut que le deuoir, parce que sondit menton demourra immobile, ains gardera vne hauteur niuellee à la proportion qui sera necessaire.

Adõc où il apperceura des humeurs sourdãtes & s'entrebrouillantes en l'air par tourbillons, face fouiller ses pionniers: car c'est signe que cela ne sçauroit proceder de lieu sec.

D'auantage luy est besoin considerer le naturel du païs, veu mesmement qu'il en est aucuns là où elle s'engendre, & d'autres qui n'en ont comme point.

Qu'il soit vray, en croyëres elle prouient simple, sans grande abondance, & n'est de gueres bonne saueur.

En sable fondant sous le pied, elle y est debile. Encores si on la rencontre en lieux bas, elle sera limonneuse & fade à sauourer.

En terre noire on y treuue bien quelques sueurs & gouttes rares, lesquelles s'y assẽblent des pluyes & neiges de l'hiuer, & croupissent

pissent aux endroits solides. Celles-là sont d'assez bon goust.

En la glaire l'on y treuue des veines moyennes, & non certaines, mais aussi elles sont accompagnees d'vne plaisante suauité.

En sablon masle, c'est à dire aspre & tirant sur le brun, & pareillement en l'arene, & au carboncle, elles y sont plus certaines & plus durables, voire (qui vaut mieux) de bien bon goust.

En roche rouge il y en a de bonnes & abondantes, à tout le moins si ce n'est qu'elles s'espanchent par aucunes creuasses.

Sous les racines des montaignes, & dedans les roches bises, elles y sont beaucoup plus copieuses & affluentes, mesmes plus froides & plus saines que les autres.

En sources champestres on les treuue salles, pesantes, tiedes, & fades, si ce n'est que elles tumbent des montaignes, & passent par dessous la terre, puis viennent à s'escreuer emmi vn champ, où elles soyent encourtinees de la ramure des arbres: car en ce cas elles sont aussi delicates que les propres sources qui naissent des montaignes.

Maintenant donc les signes pour congnoistre en quels quartiers de terre il y aura de l'eau, outre la practique cy deuant declaree, feront tels.

S'il y naist de la menue ionchee, du saule sauuage, de l'aune, de l'osiere, des roseaux, du lierre, & autres semblables especes, qui ne peuuent prouenir ny estre alimentees sans humeur.

Toutesfois il en croist bien au long de quelque mare ou fosse, receuant la liqueur des pluyes, & celle qui coule des campagnes, là où elle croupit, & pour amour de sa concauité se conserue plus longuement qu'en autre lieu. Ce neantmoins il ne s'y faut arrester, mais la doit-on querir en territoires où ces herbes & arbustes prouiennent sans semer ny planter, ains naturellement par eux mesmes.

Puis aux places, où ces signes n'apparoistront, faudra vser de telles experiences.

Soit faicte vne fosse en terre, non moins large que de trois pieds de tous costés, ny moins profonde que de cinq, & là dedans enuiron le coucher du soleil, mettez y vn vaisseau d'airain, ou de plomb, ou bien quelque bassin, si le pouuez plustost auoir. oignez le d'huile par dedans, puis le renuersez la gueule contre bas. Apres couurez la superfice de ceste fosse, ou de roseaux

F F iiij

ou de feuillars, & jectez de la terre par dessus. Le jour ensuyuant allez la descouurir : & lors si vous trouuez en vostre vase des petites gouttes de sueur, sçachez qu'il y a de l'eau en cest endroit.

Pareillement si vous mettez dedans icelle fosse vn pot de terre non cuit, & le couurez comme le deuant dit, quand vous viendrez à r'ouurir la Fosse, s'il y a de l'eau sous la terre, vostre pot sera humide, ou parauenture sellé à l'occasion de la liqueur.

Plus, si vous y iettez vne toison de laine, & que le jour d'apres en faciez sortir de l'eau en la tordant, soyez asseuré qu'il y en aura grande abondance en ce lieu là.

D'auantage si vne lampe pleine d'huile, & allumee, est mise là dedans, & le jour ensuyuant n'est tarie, ains ayt de la mesche & de l'huile de reste, mesmes qu'elle se treuue humide : ce sera signe qu'il y a là de l'eau en son fonds : consideré que toute tiedeté attire les humeurs à soy.

Finalement si vous faictes du feu en celle place, tant que la crouste de la terre se brusle & s'en eschauffe interieurement, de maniere qu'il en sorte vne vapeur nebuleuse, croyez qu'il y a dessous ce que vous desirez.

Quand toutes ces choses auront esté experimentees, ou à tout le moins vne d'icelles, s'il se mostre aucuns des signes des susdits, vous ferez là creuser vn puy. Mais si de fortune l'on rencontroit que ce fust vne source d'eau, plusieurs autres fosses deuront estre fouïes enuiron, & par trachees moyenné qu'elles respondent toutes en vn lieu.

Ces Eaux se doyuent principalement chercher aux montaignes, & deuers les regions Septentrionales, à raison que pour estre opposees au cours du Soleil, on les y treuue plus sauoureuses, plus saines, & en plus grande abondance, consideré que ces parties sont fort peuplees d'arbres & de boscages : aussi que les montaignes ont leurs ombres empeschantes que les rayons dudit Soleil ne paruiennent directemēt sur la terre, si qu'ils ne peuuent succer ny attirer les humeurs qui en sortent.

Et outre ce, les espaces d'entre icelles montaignes sont propres à receuoir les eaux. Encores pour amour de l'espaisseur des forests, les neiges y sont plus long temps conseruees par l'ombrage des arbres & des montaignes : puis quand elles se viennent à fondre

dre, leur humeur coule à trauers les veines de la terre, tellement qu'elle arriue aux plus basses racines desdites montaignes, d'où s'escreuent les bouillons des fontaines courantes.

Mais, au contraire, parmi les campagnes on n'y peut auoir gueres d'eau: & encores, s'il y en a, elle ne sçauroit estre saine, à cause que la vehemente impetuosité du soleil, n'estant empeschee d'aucune resistance d'ombres, succe leur humidité, & les espuise par sa chaleur, tellement, que s'il y en a qui se monstre à plein, l'air en attire la substance plus legiere, subtile & salutaire, puis l'espard sous la grande concauité du ciel: & ce qui est gros, terrestre, & de mauuaise saueur est laissé dedans les fontaines champestres.

Des eaux de pluye. Chap. II.

LEs eaux donc qui se recueillent des pluyes, sont plus saines que toutes les autres, à raison que c'est de la plus pure & plus delicate vapeur qui ayt sçeu estre choisie en toutes les fontaines, riuieres, mares, & autres lieux semblables, mesmes qui apres son attraction, auant que retourner à la terre, a esté exercitee parmy la spaciosité de l'air, puis distillee par les orages:

Aussi l'on ne void gueres souuent qu'il s'amasse des eaux de pluye parmi les campagnes, mais bien dedãs ou aupres des montaignes : & ce pource que les humeurs esmeuës au matin par l'aduenement du soleil, quand elles sont sorties de terre, en quelconque partie du Ciel qu'elles se tournent, vont poussant & agitant l'air, si bien qu'apres estre esleuees en lieu vuide, elles reçoyuent des bouffees d'air ensuyuantes: & cela fait que telle violence chassant les vapeurs qui la precedent, engendre les esprits des vents, auec leurs tourbillons qui croissent & augmentent.

Or en quelque partie qu'icelles humeurs amassees en nuages, soyent portees par les vents, tousiours sont elles prouenuës de fontaines, fleuues, palus, & marine, par la siedté du soleil, qui les esleuees contremont: où estant cons.... auec les ondees du susdit air, quand elles viennent à rencontrer aucunes montaignes qui les repoussent, incontinent sont dispersees, & se resoluent en

liqueur, pour amour de leur repletion & grauité, si qu'elles se respandent en pluyes ou bruïnes sur les terres.

Mais la raison prouuante que les vapeurs & nuages naissent de la terre, semble estre telle, à sçauoir que sa masse contient en soy des chaleurs estouffees, des exhalations horribles, des refroidissements, & vne grande abõdance d'eau: choses qui font que quãd l'air se refroidit sur la nuict, les soufflements d'iceluy vent s'engendrent quand & les tenebres. mesmes alors sortent les nuages des lieux humides, & s'esleuent contremont: puis aussi tost que le soleil reuient à se monstrer sur la terre, & qu'il la touche de ses rayons, l'air qui en est preallablement eschauffé, attire les humeurs auec la rosee. & de ce peut on voir l'exemple dedans les estuues: car il n'y en a point de chaudes qui puissent naturellement auoir des fontaines froides sur leurs voutes: & toutesfois quãd leur cõcauité est eschauffee par la vapeur du feu vagant dessous, elle attire l'eau du paué, & la faict attacher contre sa cambrure, où elle est soustenue en petites gouttes: dont ne se faut esmerueiller, pource que toute exhalation chaude se pousse tousiours contremont: & n'est incontinent rabbatue, à cause de sa subtilité. Mais quand elle a faict grand amas d'humeurs, cela ne peut estre soustenu, à cause de sa pesanteur, ains distille sur les testes de ceux qui se lauent ou estuuent.

Pareillement, & par mesme raison, quand l'air celeste se treuue eschauffé du soleil, il attire de toutes parts les humidités à soy, puis les assemble & brouille en nuages.

Aussi quand la terre est battue de chaleur, elle iette ses humidités, ne plus ne moins que le corps d'vn homme faict sa sueur. Et de ce rendent les vents indice manifeste, entre lesquels ceux qui viennent des regions froides, comme Septentrion & Aquilon, ont leurs haleines seiches & extenuees. Mais Auster, & les autres, qui exercent leurs impetuosités sous le cours du soleil, c'est à dire au Midi, sont naturellement humides & tousiours apportent de l'eau, à raison qu'ils passent à trauers des contrees chaudes, où ils sont eschauffés, & en venant, attirẽt de toutes terres les humidités, qu'ils respandent à la fin sur les parties Septentrionales.

Encores peuuent porter tesmoignage de ce, les sources & commencements des riuieres, mesmes monstrer qu'il se fait ainsi, considéré que toutes Chartes de la terre pourtraictes par Chorographie,

phie, ou curieuse representation de la menuë particularité des prouinces, & par les autorités de plusieurs escritures, l'on void ordinairement que les plus grands fleuues qui soyent, viennent des païs Septentrionaux.

Premierement Ganges, & Inde (lequel fait porter son nom à la region par où il passe) sortent du mont Caucase.

De la Syrie, maintenant Iudee, partent le Tigre & l'Euphrates: d'Asie, & du païs de Pont procedent le Borysthene, l'Hypan, & le Tanaïs: de Colchos, le Phasis: de Gaule ou France, le Rosne: de la Belgique, le Rhin: deça les Alpes, le Timaue & le Pau: d'Italie, le Tibre: & de Maurusie, que nos Romains appellent Mauritanie, maintenant Barbarie, celuy de Dyris, qui sort du mont Atlas, specialemēt de son costé Septentrional, d'où il coule deuers l'Occident par le lac Heptabole, où il change de nom, & s'appelle Nigir. puis sortant de ce lac, passe par dessous des montaignes desertes, & par contrees Meridionales se va jetter dedans le palu Coloé, qui ceinct l'Isle de Meroé, Royaume des Ethiopiës Meridionaux: & apres laissant ce palu, trauerse parmi les fleuues Astasoban, Astaboran, & plusieurs autres, si qu'il paruient à vne Cataracte de Montaignes, qui est vne ouuerture, par où il se precipite de haut en bas: & adonc tenant son chemin deuers les regiōs Septentrionales, il arriue entre Elephantide, Syene, & les Cāpagnes de Thebes en Egypte, où il est dit le Nil.

Mais ce qui donne à cōgnoistre que sa premiere source vient de Mauritanie, est que de l'autre costé du mont Atlas, il y a des fontaines qui coulent à l'Ocean Occidental, aux eaux desquelles naissent aussi bien que dedans ledit Nil, des Ichneumons, qui sont bestes de la grandeur d'vn chat, & quasi de la forme d'vn rat, auec Crocodiles, & autres semblables bestes d'estranges natures de poissons, excepté des Hippopotames, ou Cheuaux de riuiere.

Ce consideré donc, & attendu que tous les plus grands fleuues de la terre se voyent sur les descriptions des chartes, sortir du costé de Septentrion, mesmes que les campagnes d'Afrique situees sous le midi, & subjectes au cours du soleil, ont quasi toutes leurs humeurs cachees, peu de fōtaines, & des riuieres encores moins, il s'ēsuit que l'on treuue des sources beaucoup meilleures deuers les parties de Septentrion & Aquilon, qu'en toutes autres, si ce n'est qu'il y eust des veines de soulphre, d'alū, ou de betun, qui est

Gg

ciment naturel: car en ce cas la raison change, pource que les fōtaines de telles places jettent des eaux chaudes ou froides, qui sont de mauuaise odeur, & meschant goust. Toutesfois il n'y a jamais aucune eau, laquelle saille chaude de sa propre nature, ains est preallablement froide: mais en passant par des lieux ardans, s'eschauffe, & sort ainsi par certaines creuasses, en bouillonnant sur la terre, où elle ne conserue longuement sa chaleur, mais se refroidit en peu d'espace: & si elle estoit naturellement chaude jamais ne se refroidiroit.

Bien est vray que sa saueur, son odeur, & sa couleur ne se peuuent restituer en leur premier estat, pource que la qualité acquise par accident, est si bien meslee auec la substance, qu'elle n'en peut estre separee, à cause de la subtilité de sa nature.

Des eaux chaudes, & des vertus qu'elles apportent en passant par diuerses veines de metaux, ensemble de la proprieté naturelle de diuerses fontaines, fleuues, lacs, & autres reseruoirs d'humidité. Chapitre III.

IL se treuue aucunes fontaines chaudes, dont il sort de l'eau de tresbonne saueur, & si douce à boire, que l'on ne desireroit en son lieu de celle du bois des Camenes ou Muses, qui est hors la porte Capene: ny de la Martiale anciennement dite Aufeia, sourdante de la fontaine Piconie, aux dernieres montaignes des Peligniens: puis passant par le païs des Marsans, & à trauers le lac Fucin, d'où estant sortie, tend à Rome: Ceste eau chaude est ainsi faicte bonne par la Nature, suyuant ceste raison.

Quand il s'allume vn feu au fons de terre, soit par alun, Betū, ou soulphre, l'ardeur eschauffe les parties qui luy sōt plus prochaines, & fait exhaler vne vapeur chaude qui monte en haut: cependant, s'il y a quelques fontaines d'eau douce qui sourdent en ces lieux superieurs, leurs eaux estans rencontrees de ceste vapeur, bouillonnent entre les veines de la terre; & ainsi vont coulant, sans que la saueur en soit corrompue.

Il est aussi des fontaines froides, qui n'ont bon goust, ny bonne odeur: celles là naissent quasi pres du fons d'icelle terre, & passent

parmi

parmi des lieux ardans: puis, apres auoir couru grand païs, estans refroidies, sortent en apparence, & apportent leurs saueur, odeur, & couleur, corrompues: comme fait le fleuue Albula, lequel passe au long de la voye Tyburtine: & les sources froides dites Sulfurees, qui sont en la campagne d'Ardea, & en plusieurs lieux semblables.

Or nonobstant que leurs eaux soyent froides, si semble-il à les voir, qu'elles bouillent. la raison est, que quand elles sont cheutes de haut en quelsques endroits ardans, l'humeur & le feu venans à se rencontrer, excitent vn bruit vehement à merueilles, en maniere qu'il s'en engendre des bouffees de vent fort impetueuses, dont elle estant enflee, est contrainte à bouillonner, & à sortir ainsi en la superficie de la terre.

Entre lesdites eaux, celles qui n'ont point de passages ouuerts, mais sont arrestees par quelsques rochiers ou autres empeschemens, sont côtraintes d'estre poussees à trauers certaines veines estroites jusques au coupeau des montaignes: parquoy ceux qui pensent trouuer en ceste grãde hauteur aucunes sources de fontaines, se voyent abusés quand ils viennẽt à faire leurs fosses plus larges: car tout ainsi comme vn vaisseau d'airain, qui n'est plein jusques au bords, mais contient seulement en sa capacité, de trois parts les deux d'eau, quand il est muni de son couuertoir, & mis sur le feu qui le penetre: de sa chaleur ardante, & contraint l'eau à s'eschauffer, elle pour amour de sa subtilité naturelle reçoit en soy vn enflemẽt excessif causé par la chaleur, si que non seulemẽt elle ne comble tout le vaisseau, ains par les bouffees qui en procedent, fait leuer ledit couuertoir, & croist si desmesurement, qu'elle regorge par dessus: & adonc, si tost que l'on vient à oster ce couuertoir, & qu'elle peut enuoyer ses exhalations en l'air, incontinent retourne à son premier estat: ne plus ne moins, & par mesme moyen, quand icelles sources de fontaines sont contraintes de passer par des conduits estroits, les esprits de l'eau bouillonnante s'esleuent contremont: & aussi tost qu'ils sont eslargis, la subtilité de la vertu liquide se rassiet, & retourne en son lieu, de sorte qu'elle est reintegree en la proprieté de sa mesure, ainsi qu'elle souloit estre auant l'eschauffement.

Toute eau chaude est medecinale, pourautant qu'elle est cuite par ses rencontres, qui luy font receuoir vne autre vertu pour nos vsages. Et qu'il soit vray, les fontaines sulfurees guerissent les

Gg ij

morfondures & refroidissements de nerfs, en les reschauffant au moyen de leurs proprietés chaudes, & attirant des corps les humeurs corrompues & deprauees.

Celles qui sont pleines d'alum, proffitent grandement aux paralytiques, & autres qui ont leurs membres mutilés, pource qu'elles ouurent les porosités des veines, puis purgent les parties affligees, & par la force de leur chaleur en chassent hors la maladie contraire, si bien que les langoureux en sont souuentesfois restitués en leur premiere santé.

Le bruuage des bitumineuses ou garnies de ciment liquide, a coustume de guerir les douleurs interieures, en purgeant les personnes molestees de mauuaises humeurs.

Aussi est-il vne espece d'eau froide nitreuse, comme à Pinne, à Vestina, & en la bourgade appellee Cutilia, ou selon aucuns Cotiscolia, du territoire des Sabins, & en autres lieux semblables, laquelle purge les gents qui en boyuent, & diminue les tumeurs ou enflures des escrouëlles.

L'on treuue semblablement assez de fontaines d'où l'on tire de l'Or, de l'Argent, du fer, de l'Airain, du Plomb, & autres choses semblables: mais celles là sont expressement dangereuses: car leurs qualités sont du tout contraires à l'eau chaude, qui jecte le Soulfre, l'Alun, ou le Ciment, consideré que quand ces minerales sont receuës en vn corps par bruuages, & qu'elles viennent à toucher les nerfs & arteres en passant par les veines, ils en endurcissent & enflent, comme aussi font consequemment les membres: & iceux nerfs engrossis par l'enflure se retirent auec le temps, si que les hommes en deuiennent ou goutteux arthritiques, ou podagres, à raisõ que la subtilité de leursdites veines est atteincte par des substances froides, espaisses & dures le possible.

Il y a d'auantage vne autre espece d'eau, qui encores qu'elle ne soit gueres claire, si en sort-il vne escume coloree comme vne fleur vermeille ou verde teincte en pourpre, laquelle nage sur ses ondes. Ceste la se peut voir singulieremẽt en Athenes: car aux lieux d'enuiron, cõme en Asty, & au port de Pyree, il y en a quelques sources, toutesfois personne n'en boit pour ceste raison la. Bien est vray que les habitans s'en seruent à lauer, & à plusieurs autres vsages, mais ils boyuent de l'eau des puits, & par ainsi euitent les inconuenients qui leur en pourroyent aduenir. Si est-ce qu'à Trœzene ils ne s'en sçauroyent garder, pour autant qu'il n'y

en a

en a point d'autre, s'ils ne la font apporter de Cibdele : & de là vient que tous ceux de celle ville, ou la plus part, sont goutteux podagres.

Or en Tarso, cité de Cilicie, il y passe vn fleuue nommé Cydnos, dedans lequel si les susdits Podagres vont lauer leurs jambes, ils guerissent en peu de temps.

Aussi en est-il en autres diuers païs maintes especes, qui ont leurs proprietés particulieres, comme en Sicile la riuiere Himera, laquelle au saillir de sa source incontinent se diuise en deux parties, dont l'vne, à sçauoir celle qui tend deuers Ethna, pource qu'elle passe par vne douce veine de terre, est pourueuë d'infinie douceur : & l'autre coulant à trauers les campagnes où l'on fouille le sel, a vne saueur fort sallee.

Pareillement aupres de Paretoine, autrement dite Ammonia, situee dedans les deserts de Libye, sur le chemin tendant au Temple de Iupiter Ammon, & joignant Cassio sur la voye d'Egypte, il y a certaines eaux marescageuses, qui sont tant sallees, qu'elles ont de grosses croustes de sel congelees sur leurs ondes.

Et pour ne trop particulariser le tout, il y a en plusieurs autres contrees des fontaines, des fleuues, & des viuiers, lesquels pour passer à trauers d'aucunes salines, necessairement en deuiennent sallés.

D'auantage il s'en treuue de tels, qui en coulant parmi des veines de terre grasse, apportent vne liqueur huilee, comme le fleuue Liparis courant au long de la ville de Solos en Cilicie, dont ceux qui se baignent ou nagent en ses eaux, semblent au sortir estre frottés d'huile.

Le semblable font vn lac d'Egypte, & vn autre des Indes, qui quand le Ciel est serain, produit vne copieuse abondance d'huile.

Et en Carthage y a vne fontaine, sur laquelle flotte de l'huile portant odeur de escorce de citron, dequoy l'on gresse les bestes contre la rongne.

A Zacynthe, qui est vne isle de la mer Adriatique, à dyrrachio, maintenãt Raguze, & en Apollonie, cité de Hongrie, aujourd'huy dite la Vallone, se voyent des fontaines qui vomissent grande abondance de poix auec leur eau, comme aupres de Babylone le lac de merueilleuse estenduë qui se nõme Limne Asphaltis, main-

tenant la Mer morte, qui fouftient en fa fuperficie du betum ou ciment flottant, & d'iceluy betum auec de la brique, la Roine Semiramis fit premierement ceindre la ville de muraille.

En Ioppé de la region de Syrie, la plus antique ville du monde, edifiee dés deuant le Deluge, mefmes en la partie d'Arabie, que tiennent les Numidiens, il y a des eftangs fpacieux & trefamples, qui jectent des maffes defmefurees de betum, lefquelles ceux qui habitent enuiron, attirent à bord: mais celà n'eft pas efmerueillable, à raifon qu'il fe treuue en cefte contree là plufieurs perrieres de betum endurci, & quand la force de l'eau vient à paffer parmi la terre bitumineufe, elle en attire de grands quartiers auec foy: puis eftant fortie de deffous ladite terre, s'en depart, & ainfi rejecte le betum à fes riues.

Plus en Cappadoce, region d'Afie, fur le chemin qui va de Mazaca, à prefent Cefaree, à la Tane, fe treuue vn grand lac, dedans lequel fi l'on y plonge vne partie de quelque rofeau, ou du bois d'autre efpece, & que le jour enfuyuant on l'en retire, la partie qui aura demouré hors de l'eau, gardera bien encores fa propre qualité: & l'autre, que l'on en tirera, fera conuertie en pierre.

Pareillement en Hierapoli de Phrygie, il y a vne fource d'eau chaude bouillonnante, laquelle on fait par tranchees aller à l'entour des iardins & des vignes, & au bout de l'ã fe tourne en croufte de pierre, fi que les habitans font toutes les annees des foffés tant à droit comme à gauche enuiron leurs poffeffiõs, & ainfi les ferment de bonnes cloftures. A la verité il femble que celà fe face naturellement, pource qu'en ces lieux il naift vne fubftãce dedans la terre, qui a vertu de fe cailler: parquoy quand cefte proprieté mixtionnee fort de terre par le moyen des fontaines, elle eft contrainte à feicher par la force du foleil & de l'air, ne plus ne moins que l'on void faire aux aires des falines.

En outre il y a des fontaines qui faillẽt de terre, lefquelles par fon amertume deuiennent merueilleufement ameres: & ainfi en prend-il au fleuue Hypanis, qui depuis fa fource jufques à enuirõ quarante mille de long, va courant auec faueur trefdouce: mais quand il eft paruenu en vn lieu diftant de la bouche par où il entre en la mer, d'enuiron cẽt foixante mille, vne petite fontaine fe vient mefler parmi fon eau, & rend fon abondance toute amere, pource que fa liqueur paffe à trauers quelque veine de terre d'où

l'on

l'on tire la Sandaraque, autrement Orpin rouge, ou Maſſicot, & en acquiert ceſte amertume.

Ces choſes differentes en gouſt, prouiennent du naturel de la terre, auſſi biē comme la ſeue des arbres fruictiers, deſquels ſi les racines, & en pareil des vignes, meſmes de toutes autres ſemences, ne prenoyēt ſubſtance en la vertu des territoires, & les fruicts ne s'en ſentoyent aucunement, les ſaueurs de tout ſeroyent en chacune contree d'une pareille qualité.

Mais nous voyons que l'iſle de Lesbos porte le vin ou maluoiſie Protyre, autrement Protrope, c'eſt à dire Mouſt, qui coule de la grappe auant que la vendange ſoit foulee. Le païs de Myſie ou Meonie donne celuy qui eſt dict Catacecaumenos, ſignifiant roſti, pour amour que la terre en eſt toute cendreuſe, à cauſe du feu qui ſouloit eſtre deſſous, lequel eſt maintenant du tout eſteinct, & nonobſtant ne produit autre arbre que la vigne. La Lydie engendre le Tmolique, ainſi nommé d'une de ſes montaignes. Ceſtuy-là n'a point de grace eſtant ſeul, mais quād il eſt meſlé parmy du doux, ſa dureté ſe tempere, & ſe garde longuement. La Sicile baille le Mamertin, qui eſt du cru de Meſſine, & combat tous les meilleurs vins d'Italie. La campagne de Naples preſte le Falerne. Puis Terracine & Fundi miniſtrent le Cecube, qui prēd ſon nom d'un terroir eſtant pres de Gayette.

Meſmes au reſte des autres prouinces croiſt innumerable multitude de vins, tous differēts en qualités & vertus. Choſes qui ne ſe ſçauroyēt faire, ſi la proprieté de l'humeur terreſtre n'infondoit ſes ſaueurs dedās les racines, & ne nourriſſoit vne matiere, laquelle mōtāt juſques aux extremités de ſes objects, engēdre vne ſeue cōuenable aux lieux & aux eſpeces. Que ſi la terre n'eſtoit differēte en ſes humeurs, il ne naiſtroit ſeulemēt dās les roſeaux, iōcs, & toutes herbes de Syrie & d'Arabie, des odeurs douces & ſoueſues, ny les arbres portans l'encens & le poiure, ny germeroyent les Bacces ou grains tant requis, auec les petites gouttes de myrre, ny la region de Cyrene voiſine d'Afrique & ſituee contre ſa partie gauche, ne produiroit le benioin dedās les riges ou tuyaux de l'herbe dicte Silphion par les Grecs, & Laſer ou Laſerpitium entre nos Latins: mais en toutes les contrees de la terre toutes choſes ſauldroyent de meſme gouſt & gente.

Certainement telle diuerſité eſt cauſee ſur les climats par les influences du ciel & du ſoleil, qui en faiſant ſon cours plus

Gg iiij

prochain ou plus esloigné d'eux, moyenne que les humeurs de la terre deuiennent telles que nous les auons. Ce neantmoins icelles qualités ne se voyent sans plus sur les choses ja specifiees, ains aussi bien les peut-on discerner entre les troupeaux des grandes & petites bestes de pasture : & n'est à croire que ces effects peussent aduenir dissemblables, si les proprietés de tous païs n'estoyēt temperees par la puissance dudit soleil. Qu'il soit vray, il y en a en Beotie (region de ceste nostre Europe regardant trois mers, à sçauoir du Peloponnese maintenant la Moree, celle de Sicile, & l'Adriatique ou Venitienne) les fleuues Cephysus & Melas, pareillement en Lucanie, à ceste heure la Prusse ou Brusse, au territoire de Naples, celuy de Crates, à Troye le Xanthus, & aux domaines des Clazomeniens, Erythreans, & Laodiceans peuples d'Asie, se treuuent des fontaines & riuieres de telle proprieté, que quand l'on veut preparer les troupeaux à conception & generation, chacun jour on les y meine boire, dont il aduient qu'encores que les bestes soyent blanches, si en engendrent elles en certains lieux de cendrees ou grises, en aucunes places d'enfumees, & en autres quartiers de noires comme veloux, ou plumes de corbeau.

Par ainsi, quand la vertu de la liqueur entre dedans les corps subjects, elle y seme la qualité substancieuse de chacune sienne espece dont elle est imbibee. A ceste cause, & pource qu'enuiron les riuages du fleuue Scamander, qui passe à trauers la campagne de Troye, il y naist des engeances de bestes rousses & cendrees, les habitans d'Ilion luy donnerent le nom de Xanthus, qui signifie Rousseau.

L'on treuue aussi des cours d'eau dāgereux & mortiferes, pour auoir receu en passant par les veines de la terre maleficiee, vne puissance venimeuse accidentale, telle comme l'on dit que souloit auoir la fontaine de Neptune aupres de Terracine, dōt ceux qui en beuuoyent par inaduertance, mouroyent incontinent suffoqués : à l'occasion dequoy les anciens la comblerent de terre.

En Thrace y a le lac Cychrōs, qui ne fait pas seulement mourir les personnes qui en boyuent, mais aussi ceux qui s'en lauent.

En Thessalie aussi se void vne fontaine coulante, dont aucune beste n'ose gouster, ny qui plus est (de quelque genre qu'elle soit)
en ap-

en approcher : toutesfois aupres de sa source il y a vn arbre qui porte des fleurs vermeilles comme pourpre.

Pareillement en Macedoine, au propre lieu où Euripides le poëte tragique est enterré, à droit & à gauche de sa sepulture, courent deux ruisseaux qui s'assemblét au pied, pres l'un desquels tous voyageurs passans incités de la bonté de son eau, ont accoustumé de s'asseoir pour repaistre : mais en celuy qui est à l'autre costé, homme ne s'y ose arrester, pourautant que l'on estime sa liqueur venimeuse.

Item au païs des Nonacriens, estant de l'appartenance d'Arcadie, saillent d'un roc en vne montaigne quelques gouttes d'humeur extremement froide, qui se nomme en Grec Stygos hydor, c'est à dire eau de pleur, ou de Melancholie, laquelle ne peut estre conseruee en vaisseaux d'argent, d'airain, ny de fer, ains les felle en peu d'heure, & sort par les creuasses : mais on la peut bien retenir en vn ongle de mule : & dit-on qu'Antipater en fit apporter par Iollas son fils, en vn lieu où il estoit à la suyte du grand Alexandre, & que finalement il fit mourir son Roy par ceste poison.

Aussi entre les Alpes qui diuisét la France de l'Italie, au Royaume ou Seigneurie de Cotti, ne contenant que douze cités, qui ne se monstrerent onques ennemies du nom Romain, il y a vne eau de telle nature, que si quelqu'un en boit, incontinent il tumbe mort à terre.

Pareillement au champ Falisque en Etrurie, maintenant païs des Florentins, sur le chemin pour aller à Naples, en vn bois ioignant la ville de Cornete, sourd vne fontaine, en laquelle se voyét ordinairement plusieurs os de couleuures, lezardes & autres manieres de serpents.

Plus se rencontrét en maintes places diuerses fontaines d'eau tirante sur l'aigre, comme à Lynceste en Macedoine, à Virene en Italie, voisine de la Campagne de Naples, & à Theano en icelle mesme Campagne, puis en beaucoup d'autres endroits, lesquelles (à ce que l'on dit) ont puissance de rompre les pierres qui naissent en la vessie, si l'on en boit par quelques jours : & semble que ce goust leur soit naturel, pour estre leur fonds on lict muni d'une substance aigre, dont les eaux sourdantes sont infuses, tellement qu'elles en apportent ceste aigreur, qui estant auallee en vn corps pierreux, dissippe & aneantit ce qu'elle rencontre de li-

Hh

monneux amassé par la bourbe des autres bruuages, & depuis cuit & conuerti en pierre par la Nature. Mais si nous voulons enquerir par quelle voye la formation de ces pierres est destruite au moyen des choses aigres, ainsi pourrons nous en trouuer la raison.

Si vn œuf demeure longuement en du vinaigre, sa coquille s'amollira, & à la fin sera brisée : mesmes si le plomb, qui est de nature lente & graue, est mis en vn vaisseau dedans lequel soit surfondu du vinaigre, & puis qu'on l'estouppe diligemment, cela sera cause de faire dissoudre ce metal, & le reduire en ceruse. Semblablement l'airain, qui est encores de nature plus solide, estant accoustré en ceste sorte, s'en diminue, & deuient verd de gris.

Aussi s'en delayent les perles : & d'auantage les cailloux si tresdurs que le fer ny le feu ne les peut rompre ; s'il est qu'on les eschauffe de feu vif, puis que l'ò jecte du vinaigre dessus, ils s'esclattent en moins de rien, & les fait-on ainsi voler hors de leur assiette naturelle.

Si donques nous voyons à l'œil que ces choses se facent en telle maniere, nous pouuons conjecturer par mesmes raisons, qu'il est necessaire que par l'aigreur infuse dedans les substances, les personnes molestees de la pierre ; peuuent estre naturellement gueries, & restituees en leur premiere santé.

En cas pareil il y a des fontaines qui ont vne saueur vineuse, & de celles-là s'en treuue vne en Paphlagonie, dont ceux qui en boyuent, s'enyurent sans vin.

Mais à Equicoli, Bourgade située entre Norsia, la marque d'Ancone, les Sabins, & les Latins, tout au long d'Italie jusques en Sicile, & dont la partie droite regarde la mer Tyrrhene, & la senestre l'Adriatique ou Venitienne, mesmes dedans les Alpes, au lieu où est la nation des Medulliens, il y a vn certain genre d'eau, de laquelle ceux qui en boyuent, deuiennent goitreux, c'est à dire ont le gosier gros.

Aussi en Arcadie se treuue vne cité assez fameuse, appellée Clitore, qui en son territoire a vne fosse, dont il sourd vne veine d'eau de telle nature, que ceux qui en boyuent, sont faicts abstemiens, qui vaut autant à dire comme haïssans le vin, de maniere qu'ils ne le peuuent seulement sentir. Encontre ceste source y a vn epigramme Grec trassé en pierre, dont la sentence porte que l'eau n'en est pas propre à s'y baguer, mesmés qu'elle monstre inimitié

mitié aux vignes, accident qui lui aduint quãd Melampus le grãd Augure, purgea par sacrifices la fureur enragee des filles de Pretus, & les restitua en leur bon sens. L'epigramme est de semblable teneur:

Si la soif te contraint, Pasteur, & ton troupeau,
De venir à midy de Clitorus à l'eau,
Esteins la: puis aupres des Nymphes te repose,
Et tes bestes auec: mais ton corps n'y expose,
Qu'il ne soit enyuré du vent lequel en sort.
Fuy ma liqueur, qui hait les vignes à la mort,
Depuis que Melampus y purgea de la rage
Les Pretides, ostant l'infect de leur courage,
Ainsi comme il passoit d'Arges pour s'en venir
En ces sauuages monts d'Arcadie tenir.

Item en l'isle de Chio, qui est en la mer Mediterranee, entre Samos & Lesbos, se treuue vne fontaine, dont si quelcun boit par inaduertence, il deuient soudain troublé de son entendement. Tout joignant y a vn autre epigramme engraué, contenant en sentence, que la saueur en est assez gaye, mais que qui en boit, a soudain la ceruelle dure comme vne roche : & les vers sonnent ainsi:

Fraische & plaisante au goust se peut trouuer ceste eau,
Mais dur comme vn caillou elle rend le cerueau.

Encores en la ville de Suse, Metropolitaine du Royaume de Perse, y a vne petite fontaine qui fait perdre les dents à ceux qui en boyuent: parquoy au dessus est aussi vn epigramme escrit, signifiant que l'eau en est singuliere pour lauer, mais que si l'on en boit, les racines des dents tumbent aussi tost hors des genciues: si que les vers en disent ce qui s'ensuit.

Ami, tu vois vne eau qui est à craindre,
Dont vn chacun peut lauer sans se feindre :
Mais qui en veut aualler vn petit,
En l'estomac prouoqué d'appetit,
Si seulement des leures de sa bouche
Le malheur fait seulement qu'il y touche,
En moins de rien les dents luy tomberont,
Et vuides lors les places laisseront.

Hh ij

Encores de la proprieté de quelques païs, & fontaines.
Chapitre IIII.

OVLTRE tout celà, il y a des fontaines en certains lieux, lesquelles causent à ceux qui naissent enuiron, des voix bonnes & resonantes pour châter, comme à Tarse de Cilicie, à Magnesie en Asie, & assez d'autres de ceste nature. Pareillement à vingt mille pres de Zama cité d'Afrique, où le Roy Iuba fit faire double ceincture de muraille, & y bastit sa maison royale, se treuue vne bourgade appellee Ismuc, le territoire de laquelle a ses sinages tant merueilleux, qu'à peine le pourroit-on croire: car nonobstant que le païs d'Afrique soit producteur & nourrissier des bestes cruelles au possible, & singulierement des serpents, il n'en sçauroit naistre vne mauuaise en toute la campagne subjecte audit Ismuc: &, qui plus est, si l'õ y en apporte de quelque autre prouince, elles y meurent en moins de rien: & ne fait la terre seulement tel effect en ce domaine, ains en toutes autres regions là où elle est portee.

L'on dit aussi qu'il y en a de semblable vertu aux Isles Baleaires, voisines de la Sardaigne. Mais encores a ceste terre d'Ismuc vne puissance plus admirable, comme ie l'entédi par Caius Iulius fils du Roy Masinissa, au temps qu'il fuyuoit Cesar à la guerre en la compagnie de son pere. Ce Prince là en pouuoit bien parler à la verité, pource que la Seigneurie en estoit sienne. Or estoit-il logé en ma maison, où nous mangions ordinairement ensemble, & cependant se mouuoyent aucunesfois des propos de Philologie, qu'il faloit necessairement debattre iusques au bout. Vne fois dõc entre les autres, ainsi comme nous deuisions des eaux & de leurs puissances naturelles, il me dist qu'en sa terre d'Ismuc y auoit des fontaines qui causoyent resonnances de bonne voix pour châter à ceux qui naissoyẽt aux enuirõs; & que pour ceste cause les marchãds d'outre mer y venoyẽt achetter de beaux jeunes hommes sous condition seruile, ensemble de belles jeunes filles en aage de marier, & les faisoyent coupler ensemble, à fin que les enfans qui en prouiendroyent, ne fussent seulement doüés de bonne voix, mais auec ce d'une aggreable forme corporelle.

Puis

Puis donc qu'il est ainsi qu'vne telle diuersité de choses est distribuée par la Nature, & que le corps humain est terrestre en aucunes parties, mesmes qu'il a en soy plusieurs differences d'humeurs, comme de sang, laict, sueur, vrine, & larmes, s'il se void en portion tant petite vne si grande contrarieté de saueurs, ce n'est pas de merueille si en vne tant excessiue spaciosité de terre, il se treuue innumerables varietés de substances, par les veines desquelles la force de l'eau courante en est tachee auant qu'elle paruienne aux sources de ses fontaines.

Veritablement de celà, & pour amour de la difference des lieux, ensemble des qualités des regions, & des vertus dissemblables des terres, il s'en fait plusieurs fontaines variantes & contraires en leurs propres especes, & de celles là j'en ay moymesme veu quelques vnes en voyageant, mais le reste ie l'ay trouué parmy les liures de ces auteurs Grecs, à sçauoir Theophraste, Timee, Possidone, Hegesie, Herodote, Aristide, & Metrodore, lesquels par leurs escrits, composés auec extreme soing & estude infini, ont declaré les proprietés des lieux, les vertus des eaux infuses par les mouuements du Ciel, & les qualités des regions distinguees ainsi comme dit est: choses que j'ay suyuies & recitees en ce mien liure autant qu'il m'a semblé necessaire pour exprimer les effects diuers de ceste liqueur, à fin que par mes traditions tous hommes puissent plus facilement eslire les sources commodes à leurs vsages, & les conduire dedans leurs cités, bourgades, ou demeures: car entre toutes les choses de ce monde il n'y en a point qui semble estre plus necessaire à la vie, que ladite eau: & qu'il soit vray, encores que la nature de tous humains fust priuee de l'vsage du froment, des fruicts prouenans des arbustes, de chair, de poisson, & autres telles substances nutritiues, si pourroit elle se conseruer en vie: mais sãs eau, il n'y a corps d'animal quel qu'il soit, qui peust viure: ny aucune espece de mangeaille naistre en la terre pour nostre nourriture: mesmes quand il en prouiendroit, le moyen seroit osté de l'appareiller.

A ceste cause il est requis de chercher auec curieuse diligence & industrie, des fontaines qui soyent salutaires pour la vie & entretenement des hommes. Les espreuues donques de leur bonté ou mauuaistié se feront en ceste sorte.

Hh iij

De l'experience des Eaux. Chap. V.

Remierement, si les fontaines sont à l'ouuert & coulantes, auant que commencer à faire leurs conduits pour les mener où l'on s'en voudra seruir, faut regarder de quelle disposition sont les habitans d'à l'entour. Et si l'on void qu'ils soyent sains & allegres, de couleur pure, & non maleficiés de jambes, ny louches, ou bigles, ce sera signe que la liqueur est bonne.

Item si vne fontaine nouuelle est fouïe en la terre, & son eau est mise en vn vase estamé à la Corinthienne, ou en autre qui soit de bon airain; & elle n'y fait point de tache, cela signifiera qu'elle est fort saine.

Pareillement si l'on fait bouillir de ceste eau en vn chauderon bien net, où l'on attend qu'elle se refroidisse, puis que l'on vienne à la respandre, s'il n'y demeure point au fonds de grauelle ny de limon, elle sera bien approuuee.

Plus si l'on met au feu des legumages, cõme pois, feues, ou autres semblables, pour cuire en vn pot auec ceste eau, s'ils cuisent vistement, ce sera vray indice qu'elle est salutaire.

D'auantage si on la void en sa source nette & luisante, mesmes qu'en quelque lieu qu'elle flue, il ne s'y engendre point de mousse ny de ionc, & que son canal ne soit souillé d'aucune ordure, ains conserue vne plaisante purité, ces signes là denoteront la substance estre subtile & singuliere.

De la conduite & niuellement des eaux, ensemble des instruments requis à ce negoce. Chap. VI.

IE parleray maintenant de la façon que l'on doit tenir pour les conduire dedans les habitations & enclos de murailles, & diray quelles practiques il y faut obseruer.

La premiere chose est le niuellement, qui se faict par dioptres, instrumẽts Geometriques propres à guigner si vne chose est droite ou non, ou par balances a-
qua-

quatiques: ou par chorobates, au moyen desquelles on fait mieux & plus seurement que par dioptres ny balances, pourautant que ces deux instruments là deçoyuent souuentesfois les niueleurs.

Or est Chorobate vne reigle d'enuiron vingt pieds de long, laquelle en ses extremités a des arrests ou anches egales & quarrees, adjoustees justement par mortaises: mesmes entre icelle reigle & ces anches, a des trauersans marqués de lignes perpendiculaires droitement incisees, & des plombets aussi pendans à ladite reigle de chacun costé, lesquels quand la reigle est assise, s'ils correspondent en egalité, & battent sur les lignes doitement incisees, donnent asseurance que le Niueau est droit.

Mais si le vent les faisoit bransler, tellement que par ses esmotions les lignes & plombets ne peussent estre d'accord, ny donner à congnoistre la signifiance certaine de ce que l'on desire, en ce cas est necessaire qu'il y ayt en la superficie de ladite reigle vne feuillure lõgue de cinq pieds, large d'vn doigt & profonde d'vn demi, qui soit emplie d'eau: & si elle en touche egalemẽt les bords, l'on sçaura par là que le niueau est posé comme il doit estre.

Apres donc que le Fontainier aura niuellé auec ceste Chorobate, il pourra facilement sçauoir de quelle hauteur sera ladite eau.

Toutesfois les studieux des liures d'Archimedes diront icy, parauenture, que l'on ne sçauroit faire vray niuellement de ceste liqueur, pource que son opinion est que elle n'a figure platte, ains spherique ou rõde, à raison de quoy son cẽtre est au propre lieu de celuy du globe de la terre. Quoy qu'il en die, encores que ladite eau soit plaine ou spherique, si est-il de necessité que les deux arrests ou extremités de la feuillure faicte en nostre Chorobate, soustiennent l'eau egalement: car si l'vne estoit plus haute que l'autre, sõ humeur ne sçauroit toucher aux bords de la partie qui tendroit contremont, comme elle feroit à celle qui auroit tant soit peu de pente, d'autant que la Nature veut qu'en quelque lieu que l'eau se verse, qu'elle soit enflee & courbe en son milieu, mais aux deux bouts à droit & à gauche tienne pareille egalité. La figure donques de ceste Chorobate sera pourtraicte en mon dernier liure: Si est-ce que ce pendãt je diray que si l'eau a cheute de bien haut, son cours en sera de beaucoup plus facile: & s'il se trouuoit des fosses en son chemin, l'on y pourra remedier en

Hh iiij

les comblant de masses de pierres bien cimentées.

En combien de manieres se conduisent les eaux.
Chapitre VII.

A conduite de ceste liqueur se fait en trois sortes diuerses, dont la premiere est par fossés ou tranchees, la seconde par canaux de pierre bien cimétés, & la tierce par goulets de plomb ou tuyaux de terre cuite. mais les moyés que l'on doit tenir en chacune de ces trois, sont tels:

Si l'on se sert de fossés ou tranchees, il faut que la maçonnerie du fonds à glacis, & des costés, soit solide & bonne le possible, & que ce fonds ayt en cent pieds de longueur, pour le moins huict poulces de pente : mesmes que le canal soit puis apres vouté de bonne & forte matiere, à fin que le soleil ne puisse penetrer jusques à l'eau.

Ceste liqueur estant venue jusques aux murailles de la ville ou bourgade, il luy faudra faire vne escluse ou receptacle, & tout joignant vne grande auge vuidante par trois Gargoules.

En ceste Escluse doyuent estre mis trois tuyaux egalement diuisés, & continuans du long de l'auge, à fin que si la liqueur venoit à surabonder plus vne fois que l'autre, elle se puisse desgorger par celuy du milieu: contre lequel soyét appliqués les autres goulets, qui deuront vuider dedans tous les reseruoirs, dont l'un sera destiné aux bagnoires des estuues, à fin qu'il en puisse tous les ans venir proffit au peuple : l'autre aux maisons particulieres : & que le tiers ne faille jamais au commun. A la verité l'on ne pourra aucunement desuoyer l'eau, si elle a des conduits propres commeçans à certains tuyaux. Parquoy la cause qui me les fait diuiser en ce poinct, est à ce que ceux qui en voudront auoir en leurs maisons payent aux officiers commis en cest estat certaines sommes pour l'entretenement du cours.

Mais s'il y auoit quelque montaigne entre la source de la fontaine & l'enclos des murailles, il y faudra pouruoir ainsi.

Soyent faictes des cauernes en icelle montaigne à l'equipollent de la pente que l'on deura donner à l'eau, comme il est escrit cy dessus. Toutesfois s'il se rencótroit du tuf, ou de la roche, soit à trauers

trauers faicte vne tranchee pour vn canal. Mais si ce n'estoit fors terre ou sable, faites des coffres de maçonnerie à trauers vos cauernes, si bien que la puissiez conduire par ceste voye jusques où vous la desirez auoir. Et s'il est que veuillez creuser des puits, donnez ordre qu'il y ayt pour le moins entre deux vn acte, qui est vne sente de quatre pieds en largeur, & six vingts en longueur.

Si vous conduysez vostre dite eau par des goulets de plomb, faites vne escluse ou reseruoir tout encontre la source : puis soyent les lames d'iceux goulets ordonnees selon l'abōdance de l'eau, & ces goulets cōduits depuis ceste premiere escluse jusques à l'auge qui sera pres des murailles.

Les goulets de plomb ne soyent fondus moindres que de dix pieds en longueur : & s'il en faut cent pour vn rang continué, chacun d'eux soit de douze cents liures pesant.

S'il y en faut seulement quatre vingts, chacune partie de ce goulet poise pour le moins neuf cents soixante.

S'il n'en est requis que cinquante, leur poids soit de cinq cents seulement.

Quand il n'en faudra que quarante, aduisez à ne leur donner sinon quatre cents quatre vingts de pesanteur.

Où ce seroit assez de trente, le poids de trois cents soixante suffira pour chacun.

Pour vingt, il ne les faudra que de deux cents quarante.

Pour quinze, de cent quatre vingts.

Pour dix, de six vingts.

Pour huict, de quatre vingts & six.

Et pour cinq de soixante seulement.

Ces lames de plomb portent leurs noms acquis de la largeur des doigts & poulces qu'elles ont auāt estre tournees en rōdeur: car si vne d'entr'elles a cinquante poulces de large premier qu'estre mise au goulet, on l'appelle cinquantainerie, & ainsi consequemment toutes les autres.

La conduite de l'eau donc, qui deura estre faicte par des goulets de plomb, se peut expedier en ceste sorte, à sçauoir que s'il y a pente depuis la source jusques aux murs de la ville, non empeschee de montaignes entredeux, en ce cas faudra bastir les coffres de maçonnerie, & leur donner les glacis ou talus, suyuant ce que j'ay dit en parlant des fossés ou tranchees. Mais s'il n'y auoit gue-

Ii

res longue voye entre icelle source, & l'escluse faicte joignant la muraille, il sera conuenable de la faire aller par circuitions ou tournoyements.

Toutesfois si lesdites vallees sont de perpetuelle descente, c'est à dire continuee, soit le cours addressé deuers leurs declinements: & quand les eaux seront arriuees au fonds, ne les contraignez pas à remōter trop haut, à fin que leur glacis soit le plus long que faire se pourra, & sur le milieu cambrez le en dos d'asne, ou en ventre, que les Grecs appellent Koiliã: puis faites que quād l'eau regorgera contre la pente opposite, elle s'eslieue contremōt pour amour du long espace de ce dos d'asne, qui se cambre petit à petit: car sçachez que si vous ne faites en ces vallees, costres ou canaux niuellés ainsi qu'il appartient, mais sans plus vn gauchissement à la semblance d'vn genouil ployé, la force de l'eau viendra de telle impetuosité, qu'elle rompra & desioindra les soudures des goulets,

Notez aussi qu'il faut faire à ce ventre des souspiraux, par où la force de la vapeur de l'eau puisse exhaler, & se resoudre en air.

Voilà comment ceux qui voudront conduire l'eau par ces goulets de plomb, pourront, suyuant ces practiques, faire conuenablement leurs decours, tournoyements, ventres, & souspiraux necessaires.

Et si tant est qu'il y ayt pente depuis la source jusques aux murailles, ce ne sera chose inutile de colloquer entre deux cents actes de voye, certaines escluses & reseruoirs, à ce que s'il se rompoit ou gastoit aucune chose en quelque lieu, tout l'ouurage ne soit perdu, ains que l'on puisse facilement trouuer l'endroit où la faute sera suruenue.

Toutesfois il n'est besoing de faire icelles escluses sur le decours ou glacis en la planure du ventre, ny contre les remontements, ny mesmes dedans les vallees, ains en plaine campagne.

Et si nous voulōs amener l'eau à moins de frais, il y faudra proceder en ceste mode:

Faites des tuyaux de terre cuite, dōt l'espaisseur de tous costés ne soit moindre que de deux poulces, & les tenez plus menus par vn des bouts, si que l'vn puisse entrer en l'autre, & se joindre ensemble au plus du juste, comme s'ils estoyent entés: apres sarcissez leurs joinctures de chaux viue empastee auec de l'huile: puis à la pente du ventre soit mise vne pierre de roche rouge, & colloque.

à l'en-

à l'endroit par où il faudra que l'eau tourne : & soit ceste pierre cauee tellement, que le dernier tuyau de la pente se puisse emboister justement en elle : & en cas pareil le premier du ventre niuellé, par mesme mode en la pente opposite le dernier tuyau de ce ventre niuellé joigne à la concauité de ceste pierre rouge: & tout de mesme le premier de l'expression : ou remontement y soit enté ainsi qu'il est requis. Ce faisant, la planure niuellee des tuyaux, du glacis, & du remontement, ne se haussera outre le deuoir: chose qui aduient souuentesfois en la conduite des eaux: car il en sort vn Esprit ou Air si vehemēt, qu'il peut rompre & briser les pierres: à quoy l'on remedie si du cōmencemēt la liqueur est admise à sortir de la source lentement & par le menu: mesmes si les genouillieres, par où il faut que l'eau tourne, sont bien liees ou tenues fermes par expresse pesātẽur de laittage: & au demeurāt faut faire en la practique de ces tuyaux de terre comme vous auez entendu aux goulets de plomb.

Mais il est à noter que du commencement que l'on laisse couler l'eau de la source à trauers iceux tuyaux, faut qu'il y ayt de la fauille ou cendre dedans, à fin que si les joinctures ne sont assez estouppees, elles s'estouppent par ceste voye.

La conduite qui se fait par iceux tuyaux, a les proprietés ensuyuantes, à sçauoir que s'il suruiēt aucune brizure en l'ouurage, tout homme la peut r'amender en peu de temps.

Plus la liqueur coulante à trauers d'eux, est beaucoup meilleure & plus saine que celle qui passe parmi les goulets du plomb, à raison qu'elle en semble deuenir maleficiee, d'autant que la ceruse naist de plomb : & l'on dit qu'icelle ceruse est nuisante aux corps humains. A ceste cause si ce metal engendre en l'eau quelque substance, elle est vicieuse & mauuaise, consideré qu'il n'y a point de doute que luy mesme ne soit mal salutaire.

Et de ce pouuons nous prendre exemple sur les ouuriers qui exercent ordinairement la plomberie, pource que leurs teincts de visages sont tousiours bazannés & passes : qui aduient du soufflement lequel se fait en la fonte dudit plomb: car il s'en esliéue vne vapeur latente en sa masse, laquelle penetre dedans leurs persõnes, & en les bruslant peu à peu de jour en jour, chasse hors de tous leurs membres la vertu naturelle du sang. A l'occasion dequoy semble qu'il n'est pas bon de faire couler l'eau par des goulets de plomb, au moins si nous la desirons auoir saine, veu que

l'ufage du viure quotidien monftre qu'elle eft plus fauoureufe en paffant par des tuyaux de terre : car nonobftant que plufieurs grands perfonnages ayent leurs buffets d'argent, si veulent-ils pour amour de la bonne saueur, tenir leur eau en des cruches de terre.

Mais s'il n'y a point de fontaines dont nous puiffions amener le cours en nos mefnages, la neceffité côtraint à fouiller des puits: au maneuure dequoy la raifon n'eft à rejecter, ains doit-on auec grand exercice d'efprit & induftrie, côfiderer le naturel des chofes, fpecialement de la terre, qui a diuerfes qualités & efpeces en foy, pour eftre aufli bien que les autres elements compofee de quatre principes. Premierement elle eft terreftre : fecondement elle eft humide, à caufe des fontaines d'eau qu'elle contient en fon ventre : tiercement elle eft chaude : & qu'il foit vray, de fes chaleurs s'engendrent le foulphre, l'alum & le betum ou ciment: & quartement elle eft aërienne, confideré qu'il en fort par fois des bouffees de vent fi violentes & grieues, que quand elles peuuent arriuer jufques à l'ouuerture des puits au moyen des veines fiftuleufes par où leur fubtilité paffe, fi elles rencontrêt là des hômes foffoyans, incontinent par vapeur naturelle viennent à eftoupper leurs Efprits de vie dedãs leurs narines & autres côduits propres à afpirer & refpirer, fi que ceux qui ne s'en peuuent legierement fuïr en eftouffent, & tumbent morts en moins de rien. Pour remedier donques à tel inconuenient, faudra faire ce qui s'enfuit.

Soit allumee vne lanterne, puis deuallee au fond du puits: & fi elle y demeure ardante, les hommes y pourront defcendre fans peril: mais fi la lumiere eft efteincte par la force de la vapeur, faites fouïr des foufpiraux à droit & à gauche de voftre puits, par où la force des bouffees pourra fortir ainfi comme par des narines : & cela faict, quand vos ouuriers feront arriués jufques à l'eau, faites à l'entour de la foffe vne ceincture de muraille par tel art, que les veines de l'eau ne foyét point eftouppees. Et s'il efchet que le lieu foit dur, ou qu'il n'y ayt aucunes veines au plus bas, adonc ordonnez là vn lict de repous de tuiles concaffees, puis donnez ordre que les eaux de pluye diftillante des toicts & d'autres lieux fuperieurs, tumbent en icelle foffe, en maniere qu'il y en puiffe auoir quantité.

Mais pour bien faire ceft ouurage de repous, ayez premierement

ment preparé du grauier net & aspre : puis concassez du caillou dur, si menu, que la plus grosse pierre ne poise plus d'une liure : & apres gaschez de la plus forte chaux que pourrez trouuer, tellement que cinq parties du sable correspondent à deux de ladite chaux : & quand ce mortier sera faict, meslez vostre repous parmi, puis de celà faites vne ceincture de muraille en vostre fosse, & la tenez au niueau de la hauteur que verrez conuenable, en la battant & pilant auec bons pilons de bois, ferrés par le bout, ainsi que la raison requiert.

Adonc, quand ceste ceincture de muraille aura esté curieusement pilee, ce qui sera de reste au milieu, soit creusé jusques à l'assiette du fondement : puis quand le plant sera mis à l'vni, faites encores là dedans de ce mesme mortier & repous, vn paué de l'espaisseur qui pourra estre determinee. Et si ces lieux sont ou doubles ou triples, c'est à dire s'il y a trois caues vn peu plus hautes l'vne que l'autre, si que les eaux se puissent affiner par coulements sur les glacis, leur vsage en sera beaucoup meilleur & plus sain : car quand le limon aura lieu pour se rassoir, la liqueur en deuiendra plus claire, & conseruera sa bonne saueur sans corruptiõ de mauuaises odeurs. Toutesfois si elle ne se peut ainsi faire, pour le moins faudra-il jetter du sel en l'eau, à fin qu'elle se subtilie & purifie.

I'ay mis en ce volume tout ce qui m'a esté possible de dire touchant la vertu & diuers effects de l'eau, ensemble les vtilités qu'elle apporte, & par quelles practiques on la peut conduire où l'on veut, mesmes esprouuer si elle est bonne :
parquoy en ce suyuant i'escriray des choses
Gnomoniques, & de la raison
des Horloges.

Fin du huictieme liure.

NEVFIEME LIVRE D'ARCHITECTVRE
DE MARC VITRVVE POLLION.

PREFACE.

Es anciens Grecs constituerent de si grandes prerogatiues aux Athletes ou vaillans luitteurs, qui auroyent victoire aux jeux Olympiques, Pythiens, Isthmiens, ou de Nemee, que non seulement quand ils se trouueroyent aux assemblees populaires, ils deuroyent estre honorés de chacun, mais, qui plus est, qu'en monstrant le loyer de leurs victoires, ils seroyent conduits par les rues des villes, montés sur des chariots triomphans, & ainsi ramenés jusques à leurs maisons: mesmes que tout le temps de leurs vies ils iouïroyent de certains reuenus assignés sur les deniers communs pour fournir à la despense ordinaire d'eux & de leur famille.

En verité quand je pense à cela, je m'esmerueille pourquoy plus grãdes ou semblables dignités ne sont decernees à ceux qui escriuent les bonnes sciences, veu mesmemẽt qu'ils font pour jamais des proffits infinis à toutes nations du monde. Et m'est aduis qu'il estoit plus raisonnable de l'instituer ainsi, consideré que lesdits Athletes ne se faisoyẽt sinon rẽdre plus robustes au moyẽ de leurs exercitations corporelles: mais les escriuains ne subtilient seulement leurs esprits, ains aussi bien polissent ceux de toutes autres creatures raisonnables: & ce par leurs liures pleins de bonnes doctrines & preceptes seruans à exerciter les courages des vertueux: car dequoy sert maintenant aux humains que Milo de Crotone fut inuincible, & plusieurs autres comme luy, sinõ pour monstrer qu'en leur viuant ils ont acquis reputation de noblesse entre leurs citoyens? Les traditions, certes, de Pythagoras,
Demo-

Democrite, Platon, Aristote, & autres sages, qui sont journellemẽt cultiuees par industries continuelles, ne donnent sans plus aux gents de leur païs aucuns fruicts de bon goust, meslés de fleurs souëfues & odorantes, mais si font elles à toutes gents, si bien que ceux qui en sont abreuués dés leur jeunesse, & suffisamment sustantés, en fin viennent à congnoistre que c'est de sapience, puis en ordonnent aux bõnes villes des loix ou coustumes ciuiles fondees sur l'equité de droit: de quoy si vne cité est destituee, elle ne peut longuement demourer en prosperité. Ce consideré donc, mesmes que tels & si grands biens ont par la voye des escritures esté preparés aux hommes, tant en public, comme particulier, je ne suis seulement d'opinion qu'il fale ordonner des corõnes aux gents de bien qui se meslent d'escrire, mais d'auantage leur establir des triomphes, voire les juger dignes d'estre colloqués entre les sieges des Dieux immortels. Et à fin de monstrer que leurs inuentions sont vtiles aux creatures raisonnables, j'en reciteray cy apres pour exemples quelsques vnes tirees d'une grosse multitude, à ce que les personnes, en recongnoissance des commodités qui leur en prouiennent, confessent liberalement que tels honneurs sont deus à ceux dont nous les auons euës.

En premier lieu donc j'en deduiray vne de plusieurs profitables, que Platon a inuentees de son esprit, & diray comment il l'expliqua.

L'inuention de Platon pour mesurer vne piece de terre.
Chapitre I.

SI vne piece de terre ou autre place se treuue quarree de pareils costés, & il est besoing la doubler, luy donnant pareille proportion de toutes parts, pource que l'on n'en peut venir à bout par multiplication, ny autre voye de nombres, il faut que cela se face au moyen de certaine description de lignes conduites & menees ainsi qu'il appartient. Le lieu donques quarré, qui a dix pieds de long, & autant de large, fait vne aire ou parterre lequel en contient cent. Et s'il est question de doubler, tellement que l'aire soit tousiours de costés egaux, & retienne deux cents pieds de mesure, il est requis auant toute œuure

de chercher le plus grād costé qui se pourra trouuer en ce quarré : chose à quoy nul ne sçauroit auenir par la supputation des nombres:car si vous constitués quatorze pour vne des parties, les pieds qui en seront multipliés, c'est à dire quatorze fois quatorze, reuiendront seulement à la somme de cent quatre vingts seize. Mais si vous y en mettez quinze, ils monteront à deux cents vingt & cinq. Puis donc que cela ne se peut expliquer par nombres, singulierement en ce quarré contenant dix pieds de long & autant de large, tirez vne ligne diagonale depuis vn coing jusques à l'autre, en maniere qu'elle diuise ledit quarré en deux triāgles de pareille grandeur, contenant chacun cinquante pieds de parterre. Puis faictes vn autre quarré semblablement de costés egaux, la longueur de l'un desquels corresponde à ceste ligne diagonale: & par ainsi vous trouuerez que si dedans le petit quarré il y a deux triangles portant chacun cinquante pieds de mesure, diuisés par icelle ligne diagonale : il s'en trouuera quatre dedans le plus grand, qui seront chacun aussi spacieux que l'vn de ceux du petit, & contiendront vn pareil nombre de pieds. Par ceste estendue de lignes fut inuentee de Platon la duplication du quarré, comme demonstre la figure pourtraicte cy dessous.

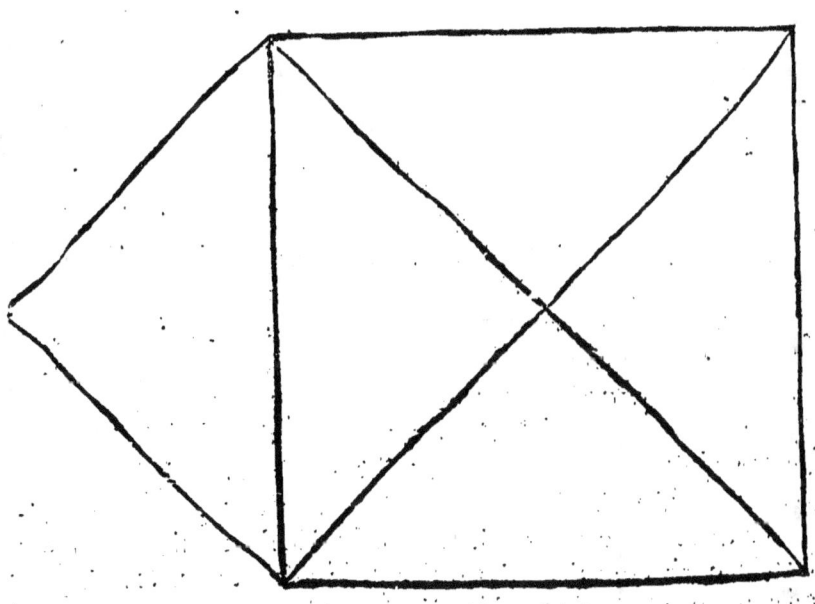

De l'Esquierre inuenté par Pythagoras, au moyen de la formation d'un triangle orthogone, c'est à dire d'angles ou coins droits. Chap. II.

Ythagoras sans manifacture d'artisans nous a monstré l'inuention de l'esquierre, voire en telle sorte que lesdits artisans le voulans faire, encores qu'ils y employent grand labeur, si n'en peuuent-ils bonnement venir à bout. Mais par les raisons & methodes que ce Philosophe en donna, il se fait iustement ainsi.

Prenez trois reigles, dont la premiere ayt trois pieds de long, la seconde quatre, & la troisieme cinq : puis le mettez de sorte que l'une touche l'autre d'vn des coins de ses extremités, si bien que cela represente la figure d'vn triangle : ce faisant, vous trouuerez vn esquierre parfaict.

Or si suyuant la longueur de chacune de ces reigles, vous faites des quarrés egaux ou de pareils costés : l'vn qui aura trois pieds de large, en contiendra neuf de plant : l'autre de quatre, en aura seize : & celuy de cinq, vingt & cinq. Par ce moyen autant cōme les deux quarrés faicts sur les lignes de trois & de quatre pieds de chacun costé, auront de grādeur en leurs aires : autāt en aura celuy seul qui sera formé sur la ligne de cinq pieds de mesure. chose qui se preuue par ce desseing present.

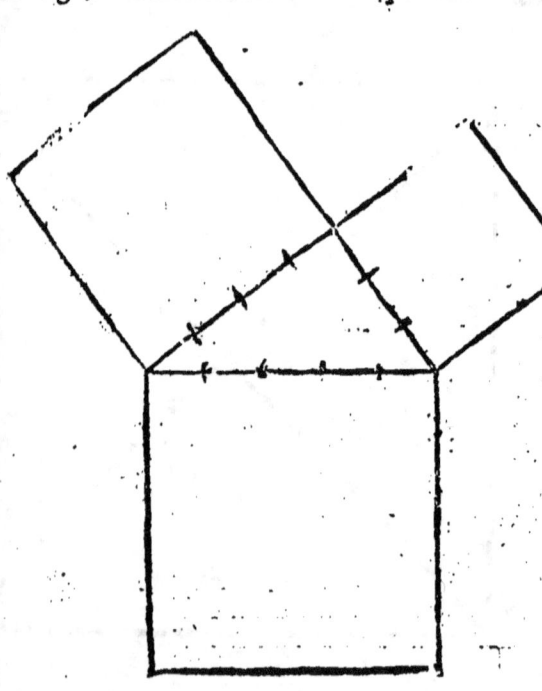

258 NEVFIEME LIVRE

Degrés en vis, ou viret, ou à viorbe.

Quand Pythagoras eut trouué ce secret, ne doutant point qu'il n'eust, en ceste inuention, esté admonnesté des Muses, pour leur en rendre graces conuenables, on dit qu'il leur sacrifia: pource que cōme ceste raison est vtile en plusieurs occurrences & mesures, ainsi est elle expediéte aux bastiments des edifices, & par especial en l'asseté des escalliers, à fin de leur donner telle pente cōme il faut pour l'aisance de leurs marches: car si la hauteur d'vne maison depuis le plus haut de son faiste, ou comble, jusques à rez de chaussee, est mypartie en trois, la bōne longueur de la pēte de la montee propice à y conduire par tous les estages, deura estre de cinq parties, à raisō qu'autant que sont grandes trois d'icelles parties en hauteur depuis ledit comble jusques à rez de chaussee, il en faut pour la pēte de l'escallier adjouster vne d'auantage, à fin d'exceder la ligne perpendiculaire ou à plōb: & suyuant cela se doiuent enchasser egalemēt les bouts des marches dedans leurs rampās. Ce faisant les aisances des mōtees & de leurs marches seront ainsi qu'il appartient, cōme la forme cy dessous en pourra faire foy.

Degrés droits, où à escallier.

Comment vne portion d'argent meslee auec de l'or, peut estre congnue en vne piece d'œuure entiere.
Chap. III.

Ncores que les inuentions d'Archimede soyent en grand nombre, & toutes admirables & diuerses, si est-ce que celle que je pren à deduire, semble estre vne excessiue expression de sa grande industrie : car quand Hiero fut paruenu à la dignité royale de Syracuse, maintenant Sicile, vn jour entre les autres, apres auoir bien faict ses besongnes, son plaisir fut ordonner que l'on porteroit en quelque temple, vne couronne d'or, qu'il auoit vouée aux Dieux. & pour ce faire conuint de prix auec l'Orfeure, & luy bailla de l'or au poids. Cest ouurier au bout de certain têps apporta & pleuuit au Roy son ouurage pour bon, & curieusement faict : puis rendit (ce sembla) mesme poids d'or comme il auoit receu. Mais apres qu'on en eut faict l'essay, & trouué qu'il auoit desrobbé vne certaine partie d'or, meslant autant d'argent parmy, Hiero courroucé du peu d'estime que cest artisan auoit faict de son autorité, & toutefois ne sçachant moyen pour apperceuoir son larrecin, pria le susdit Archimedes qu'il voulust prendre ceste charge sur luy. Ce qu'il fit, & en pensant à son affaire, arriue par fortune aux bains, où en entrant dedans vne cuue pleine d'eau pour se lauer, considera, qu'autāt qu'il mettoit de son corps dedans la cuue, autant regorgeoit-il de liqueur sur la terre.

A ceste cause, ayant trouué la raison de ce qu'il cherchoit, ne fit plus lōg sejour en ces bains : mais en sortit esmeu de merueilleuse joye : & en courant nud deuers sa maison, signifioit à haute voix qu'il auoit trouué le secret de sa charge, criant en Grec, heurica, eurica : c'est a dire, Ie l'ay trouué, ie l'ay trouué. Puis aussi tost qu'il fut entré chez soy, pour esprouuer sa fantasie, l'ō dit qu'il fit deux boules, l'vne d'or, & l'autre d'argent, chacune selon sa qualité pesante autant que la couronne.

Cela faict, il emplit jusques aux bords vn vase à large ouuerture, & là dedans plongea la boule d'argent, qui en fit sortir autant d'eau comme elle tenoit de place. Apres il la tira dehors, & remit

en son vase pareille portion d'eau, la mesurant auec vn sextier:& en ceste façon trouua quelle correspondance auoit vne certaine mesure d'eau auec vne masse d'argent.

L'espreuue faicte de celà, il mit derechef son autre boule d'or en ce vase,& apres l'auoir retiree, trouua par mesme raison qu'il n'en estoit pas tant sorti d'eau, cōme pour ceste-là d'argent, mais d'autant moins qu'icelle boule d'or estoit plus petite en circonference, & si pesoit autant que la plus grosse. A la fin, & pour la tierce fois, il remplit encores son vase d'eau, & mit la couronne dedans. Lors il congnut qu'elle auoit plus espanché d'eau que la susdite boule d'or, qui estoit de son mesme poids:& ainsi fondant sa consideration là dessus, trouua combiē il y auoit d'argent meslé,& le manifeste larrecin de l'orfeure.

Venons maintenant à parler des inuentions d'Architas de Tarēte & d'Eratosthenes de Cyrene. Sās point de doute ces deux grands personnages ont trouué aux sciēces Mathematiques plusieurs choses aggreables aux hommes:mais nonobstāt qu'en toutes autres speculations ils ayent contenté les studieux, si est-ce qu'en leurs disputes sur icelles Mathematiques,ils se sont rendus suspects, pource que l'vn s'est efforcé d'expliquer par autre demōstration que son concurrent, ce qu'Appollo auoit commandé en son oracle de Delos, à sçauoir, qu'autant que ses autels au cyēt de pieds en quarrure, celà fust doublé egalement,& par ce moyē les habitans de l'Isle seroyent deliurés de la peste.

Representation du Demicylindre.

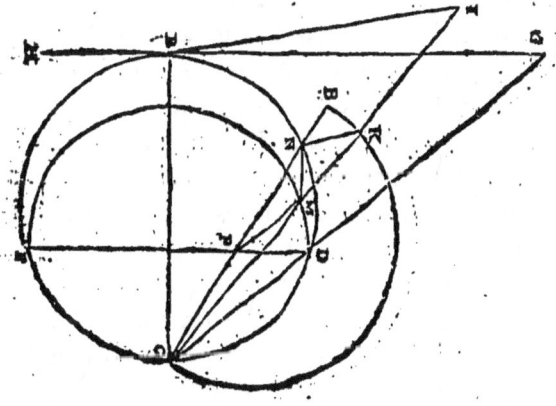

Au regard donc d'iceluy Architas, il expoſa par deſcriptions de Demicylindres (qui ſont inſtruments Aſtronomiques propres à congnoiſtre les eleuations du ſoleil & du pole) comment cela ſe deuoit faire : & Eratoſthenes le meſme par raiſon organique du Meſolabe, qui eſt vn demi Aſtrolabe.

La deſcription du Meſolabe.

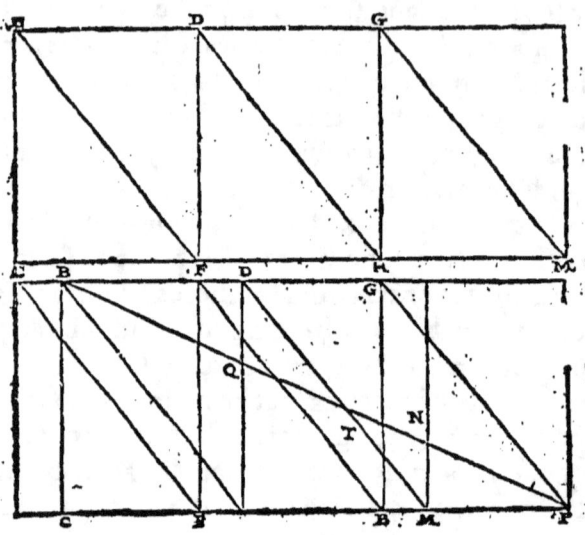

Puis donc que ces choſes ont eſté trouuees par ſi grandes ſuauités de doctrines, & que nous ſommes naturellement contraints à nous eſmouuoir en conſiderant les effects des inuentions de toutes choſes : quand je vien à penſer à pluſieurs de leurs particularités, je m'eſmerueille quand & quand des volumes que Democrite auoit eſcrits de la nature des choſes, & de ſon commentaire intitulé Cheirotonecton, auquel il ſe ſeruoit de ſon anneau ou ſignet, cachetāt de cire meſlee de cinnabre ou vermillon les choſes qu'il auroit experimentees.

Les traditions donc de ces hommes ne ſont ſeulement profitables pour reformer les grandes erreurs, mais perpetuellement preparees pour l'utilité de toutes gents : où les prouëſſes des Athletes en peu d'annees enuieilliſſent auec leurs corps, qui me fait dire que quand ils ſont en leur aage plus fleuriſſant, eux, ny leurs efforts paſſés ne peuuent profiter à la vie des hommes de leur ſiecle, ny aux autres qui viennent apres eux. Qu'il ſoit ainſi,

K.k. iiij

l'on n'attribue point d'honneurs aux conditions des escriuains, ny à leurs preceptes, ains aux bonnes doctrines prouenantes de leurs bons esprits, lesquels penetrans outre les plus hautes parties de l'air,& s'esleuans jusques au ciel par les degrés de la pensée, ne font seulement que leurs traditions vertueuses soyent honnorables à tousiours, mais par plus forte raison que leurs figures où remembrances soyent à jamais congnues de la posterité. A ceste cause les personnages, qui ont la memoire remplie de la joye que donnent les bonnes lettres, ne sçauroyent qu'ils n'eussent en leurs poictrines imprimee, ou, pour mieux dire, dedice la representation du poete Ennius aussi bien que des Dieux immortels:& ceux qui studieusement se delectent des beaux vers d'Accius, n'ont tant seulement remembrance de la force de ses paroles, ains leur est aduis que sa figure leur est presente à toutes heures, & en toutes places.

Ie pense bien que plusieurs, qui naistront apres nous, sembleront vouloir disputer de la nature des choses contre Lucrece, aussi de l'art de rhetorique contre Ciceron, & de la proprieté de la langue latine contre Varro. Mesmes se trouuera des Philologues ou gents aimans le bien parler, qui disputeront de diuerses choses contre les sages de Grece, tellement qu'ils monstreront auoir des secrettes constitutions auec eux. Mais en somme les traditions ou sentences des doctes escriuains, florissantes par antiquité, quand elles en l'absence de leurs corps viennent à estre alleguees en consultations & autres occurrences, ont plus d'autorité que les opinions de tous ceux lesquels y assistent.

Au moyen dequoy, Sire, me sentant assez garni d'icelles congnoissances antiques, j'entrepris d'escrire ces liures, toutesfois non sans bons commentaires, ny sans le conseil de mes amis.

Aux sept premiers donc j'ay parlé des edifices, au huictieme des eaux, & en cestuy-cy je traicteray des raisons Gnomoniques, c'est à dire demonstrations des heures par les aiguilles des quadrans, disant comme elles furent inuentees sur la contemplation des rayons du soleil, faisans faire ombre à icelles aiguilles:& n'oublieray tout d'vn chemin à dire comment elles s'alongent ou s'accourcissent.

Des

Des raisons gnomoniques, inuentees par les vmbres aux rayons du Soleil, ensemble du Ciel, & des Planetes.
Chapitre IIII.

Our auoir esté ces choses inuentees par entendements diuins, elles font grandement esmerueiller ceux qui les considerent, à raison que l'ombre de l'aiguille equinoctiale est d'vne grandeur en Athenes, d'vne autre en Alexandrie, autrement à Rome, & n'est semblable en la ville de Plaisance qui luy est voisine : mesmes ne se treuue jamais pareille en aucunes des regions de la terre, qui est cause que telle mutation fait qu'il y a difference grande en la description ou marque des Horloges, consideré que les formes des Analemmes, ou figures speculatiues, surquoy se fonde toute l'intention de l'ouurage, sont designees selon les grandeurs des ombres Equinoctiales.

Or est Analemme vne practique inuentee sur le cours du Soleil à l'obseruation de ses ombres, qui commencent à croistre depuis le commencement de l'hiuer : & ceste là ayant esté par les studieux d'Architecture de longue main exercitee, suyuant les trasses de la Reigle & du compas, a faict inuenter les effects que l'on en void communement au Monde, qui est vn receptacle de toutes les productions de Nature, parce que le ciel embelli d'estoilles, tournoye sans cesser enuiron la mer & la terre par dessus les extremités ou piuots de l'aisseau que nous disons ligne perpendiculaire ou à plomb. Chose qui a esté ainsi constituee par la puissance de ladite Nature, laquelle a establi ces piuots pour seruir de centres, dont l'vn est à Septentrion, & passe depuis la sommité du ciel à trauers la mer & la terre, & l'autre opposite & caché sous ladite terre, est assis au midi.

Pardessus donques les rondeurs de ces piuots, que les Grecs nomment Poles, les cieux vont eternellement tournoyans tout ainsi comme enuiron leurs centres, ne plus ne moins que s'ils estoyent faicts au tour : & par ce moyen la terre enuironnee de la mer, est naturellement colloquee pour seruir de centre ausdits cieux.

Parquoy, ayant esté ces choses disposees par la Nature comme

dit-eſt, à ſçauoir qu'en la partie Septentrionale le cêtre des cieux ſeroit au plus haut de la circonference, à le prendre du plant ou ſuperficie de la terre:& en celle là du midi, que ſon oppoſite tiẽdroit le plus bas lieu, meſme ſeroit obſcurci par l'interpoſition d'icelle terre, Nature fit encores la bande ou ceincture du Zodiaque paſſant par le milieu des cieux, & s'enclinant deuers le Pole du Midi:puis y forma les douze Signes par eſtoiles à ce diſpoſees, à fin que quand les douze parties ſeroyent parfaictes, cela exprimaſt la figure que ladite Nature a voulu peindre.

Voilà comment les eſtoiles luiſantes, auec le ciel, & le reſte de l'ornement des planettes, qui tournoyent enuiron la mer & la terre, accompliſſent leurs cours ſelon la circonference du Ciel.

Toutes choſes donques viſibles & inuiſibles ont eſté ordonnées pour la neceſſité du temps : & de là vient que ſix Signes en nombre tournoyent touſiours quant & le ciel par deſſus la face de la terre, & les ſix autres de deſſous ſont cachés par ſon ombrage.

Or puis que ſix d'entr'eux nous apparoiſſent ordinairement, il faut dire que toute telle partie du dernier Signe, qui par le tournoyement du Ciel contraint & forcé à ce faire, vient à decliner ſous la terre, & par ce moyen s'abſconſer à nos yeux:toute pareille portion de celuy qui remonte par l'impulſion du ſuſdit tournement, vient par neceſſité à ſortir des lieux non apparents, & à ſe monſtrer en lumiere pendant que le tournoyement ſe fait:car il y a vne force contraignante, qui fait que quand l'vn de ces Signes vient à monter, l'autre deuale en meſme inſtant.

Eſtans donc iceux Signes douze en nombre, contenant chacun vne douzieme partie du ciel, & tournoyans continuellement de l'Orient en Occident:la lune & les Planetes, Mercure, Venus, le Soleil, Mars, Iupiter, & Saturne, vont errant par ces Signes en mouuement contraire, montant l'vn apres l'autre ainſi que par des degrés: & font leurs cours d'Orient en Occident, mais toutesfois par diuerſes grandeurs de circuïtions.

Qu'il ſoit vray, la Lune en vingt & huict jours, auec enuirõ vne heure, partant de l'vn des ſuſdits Signes, & retournant en celuy meſme, fait & accomplit vn mois Lunaire, en parcourant toute la rotondité du Zodiaque.

AE

Au regard du Soleil, il passe en vn mois l'estendue que côprend vn Signe, & parainsi en douze mois trauersant toutes leurs douze maisons, quand il reuient à celle d'où il est au commencemét parti, il acheue l'an tout entier.

Ce cercle donc, que la Lune tournoye treize fois en douze mois, le Soleil le passe en vn seul cours. Mais les Planettes de Mercure & Venus, errantes à l'entour des rayons du Soleil, de qui le corps leur est comme centre, font en leurs voyages des retrogradations ou recullements, & des stations ou demeures extraordinaires: qui est cause que durant ceste circuition elles demeurét par certains interualles aux maisons de quelsques vns des douze Signes: & celà se congnoist principalement en icelle Planette de Venus, qui suit aucunesfois le Soleil, & apres qu'il est couché, apparoit au ciel claire & luisante, dont ce pendant est nommee Vesperugo: mais en autre saisons elle va deuant luy, & d'autant qu'elle se monstre plustost que sa lumiere, lors on l'appelle Lucifer.

Celà (certes) fait imaginer que les Planetes tardent par fois quelque temps en vn Signe, & d'autres coups trauersent plustost par vn autre. A ceste cause, consideré qu'elles ne resident egalement & par certain nombre de jours en toutes les maisons du Zodiaque, l'on peut dire qu'en passant chemin elles expedient leurs voyages plus legierement pour faire leurs justes reuolutiôs: car apres auoir trop musé en aucuns lieux, quand elles viennent à sortir de ceste contrainte, assez tost paruiennent à la iuste circuition.

Quát à la Planette de Mercure, son voyage se fait de sorte qu'é trois cents soixáte jours elle trauerse les espaces de tous les douze Signes, puis retourne en celuy d'où elle estoit premierement partie: mais en ces entrefaictes va compassant son labeur par si bonne mesure qu'elle ne demeure qu'enuiron trente jours en chacun Signe.

Venus, apres estre deliuree de l'empeschement des rayons du Soleil, en trente jours aussi elle trauerse vn Signe: mais s'il luy en faut aucunesfois tarder quarante, il est à presumer que c'est par contrainte: parquoy quand elle en peut sortir, incontinent s'essaye à regaigner le temps qu'elle a mis en ceste demeure.

Tout le tour donc de ceste Planette s'acheue en quatre cents quatre vingts & cinq jours, puis r'entre de rechef dedans le Signe d'où elle auoit premierement commencé à faire son voyage.

Ll

Mars, en six cents quatre vingts trois iours, ou enuiron, trauersant les maisons du Zodiaque, reuient au Signe d'où il estoit parti: mais pource qu'il tarde en aucuns, il passe plus legierement les autres, & par ainsi accomplit le nombre des iours determinés à son tournoyement.

Iupiter montant par des degrés plus faciles contre le mouuement ordinaire du ciel, en trois cents soixante & cinq iours, ou à peu pres, penetre toutes les susdites maisons du Zodiaque: toutesfois auant auoir acheué son cours, il demeure à errer onze ans, trois cents soixante & trois iours: & cela faict, r'entre comme les autres au mesme Signe où il estoit en la douzieme annee precedente.

Saturne en vingt & neuf mois, quelque peu de iours d'auantage, trauerse l'espace d'un Signe, parquoy demeure vingt & neuf ans, auec enuiron cent soixante iours, à faire toute la reuolution du ciel: & apres se remet comme les autres en celuy où il estoit au commencement de la trentieme annee precedente.

Sa tardiueté est causee, pource que tant plus il est distant du ciel de la Lune, qui est le plus bas de tous, tant plus a il à faire vn grand tournoyement de roue, & pourtant se monstre le plus tardif.

Figure des aspects.

A D *aspect trigone.*
A C *aspect tetragone.*
A B *aspect hexagone.*
A E *aspect diametral.*

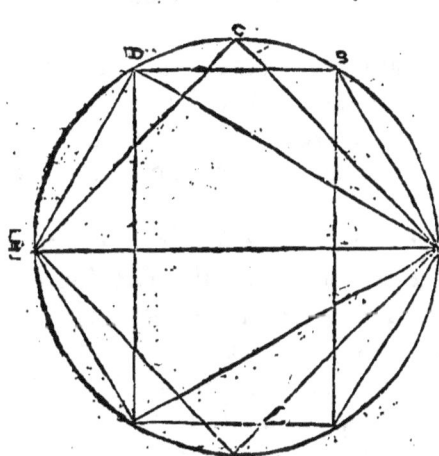

Au regard des autres estoiles, qui font leurs circuitions par dessus la voye du soleil, quand elles paruiennent aux triangles où pour lors il se treuue, possible ne leur est de passer outre, mais faut necessairement qu'elles retrogradent ou reculent pour luy faire chemin, & cependant leur cours s'en allentit, iusques à ce que ledit soleil soit sorti de ce triangle, & r'entré en vn autre Signe.

L'opi-

L'opinion de quelques vns a esté que celà se fait, pource que quand ledit soleil, est esloigné de nous en certaine distance, les estoiles errantes par ces voyes non claires sont empeschees & obscurcies par retardations.

Mais quāt à moy, il ne me semble pas ainsi, cōsideré que la splēdeur du Soleil visible & apparent se monstre par tout le monde, sans aucunes obscurités, & tousiours apparoist telle, encores que les susdites estoiles se retrogradent & retardent par fois.

Si donques en telles merueilleuses distances l'effort de nostre veuë ne peut penetrer iusques à elles, pourquoy jugeons nous que l'on peut objecter des obscurités à leurs diuines resplendissances?

Certainement ceste raison que je produiray presentement, nous sera plus valable, à sçauoir que comme la chaleur euoque & attire à soy toutes choses, specialement les fruicts de la terre que nous voyons esleuer en haut, moyennant icelle chaleur, & d'abondant les vapeurs des eaux, qui par l'arc en ciel sont attraictes des fontaines, & portees iusques à la region des nuees: ainsi & par mesme moyen la vehemente impetuosité du Soleil jectant ses rayons en forme de triangle, attire à soy les estoiles qui le suyuent, & ne permet que les courantes deuant luy passent outre, ains les retient quasi comme auec vne bride, les contraignant de retourner à soy, & demourer en quelque autre Signe triangulaire, iusques à ce qu'il aura tiré plus auant.

Mais l'on me pourra demander, pourquoy le Soleil fait plustost faire par ces chaleurs telles stations à vn Signe distant de luy par cinq grandes espaces, qu'il ne fait à vn autre lequel n'en est qu'à deux ou à trois, & que pour ceste cause luy est de beaucoup plus voisin?

Or pour satisfaire à celà, je veuil donner à entendre par quelle maniere j'estime qu'il se face. & pour en venir à la decision, c'est que les rayons de cedit Soleil s'estendent par le ciel en la maniere d'vn triangle de pareils costés, & partant ne passent peu ne point le cinquieme Signe distant de luy. Qu'il soit vray si estās espandus par sa spaciosité ils vaguoyent diffusement par voyes circulaires, & ne s'estendoyent en forme de triangle, il est certain qu'ils brusleroyent les choses plus prochaines. Et celà semble auoir touché Euripides, poëte grec, en la fable de Phaëthon, quād il dit que tant plus sont les choses eslongnees de la sphere du So-

leil, tant plus ardent elles viuement:& celles qui en sont plus prochaines, sont seulement eschauffées par certaine temperature. Parquoy son vers dit en substance, que le Soleil brusle les choses loingtaines,& tempere les prochaines.

Si donc l'effect,& la raison, auec le tesmoignage d'vn tel homme, nous monstrent qu'il est ainsi, ie ne pense point que l'on puisse juger autrement que comme j'en ay cy dessus escrit.

Mais pour retourner à la planete de Iupiter, ie dy qu'elle, qui a son mouuemét entre le ciel de Mars & celuy de Saturne, fait plus grand tour que ledit Mars,& moindre qu'iceluy Saturne : & ainsi est-il du reste des estoiles:car d'autant plus elles sont distantes du dernier ciel,& prochaines de la terre, tant pluftost se despeschét leurs cours: si que celle qui a moindre tournoyement à faire, passe souuentesfois par dessous sa superieure,& ainsi l'auance ou precede:ne plus ne moins que si en vne rouë de potier, qui eust sept cercles tous venans à rappetisser en approchant du moyeu,& s'agrandissans en tirant vers le dernier, l'on mettoit sept formis, à sçauoir vn sur chacû,& qu'iceux formis fussent contraints de faire leurs circuitions entieres, nonobstant que la rouë tournast de mouuement contraire, il seroit de necessité que celuy qui auroit la circonference plus prochaine du centre, eust plustost faict son voyage que les autres,& celuy qui se trouueroit plus esloigné, encores qu'il cheminast aussi viste que ses compagnons, parfit son cours de beaucoup plus de temps, à raison du grand tournoyement qu'il luy auroit conuenu faire.

Certes il est tout ainsi des Planetes, lesquelles s'efforçans de monter contre le cours du Zodiaque, viennent à la perfection de leurs voyages par les sentiers qui leur sont ordonnés: mais à cause du mouuement celeste,& de ses superabondances, elles sont reculees en arriere, par la circuition iournelle ou ordinaire du temps.

Mais pour prouuer qu'il y a des estoiles temperees, aucunes chaudes, & d'autres froides, cecy en semble estre la raison : c'est que tout feu a sa flamme, laquelle tousiours monte en haut:& de là vient que le Soleil eschauffant l'estoile qui se treuue au dessus de luy, la rend chaude & ardante.

Or celle là de Mars fait son cours au dessus du Soleil, & par ainsi deuient ardante au moyen de sa reuerberation.

Celle de Saturne, pour estre prochaine du dernier Ciel, dont
elle

elle touche les regions gelees, est extremement froide.

Mais Iupiter, d'autant qu'il est constitué entre iceux Mars & Saturne, de la froideur & chaleur desquels son corps est moderé, il se treuue auoir conuenable temperature, & en demonstre les effects.

I'ay suffisamment exposé ce que j'ay appris de mes maistres, tât du cercle des douze Signes, que des sept Planetes, ensemble de leurs mouuements & effects contraires, mesmes par quels moyës & en quels nombres de jours elles passent de Signe en autre, en parfaisant leurs circuïtions: parquoy maintenant je traicteray de la lueur de la Lune croissante, & de sa diminution, ainsi qu'il a esté deduit par nos ancestres.

Le Philosophe Berose, qui partit de la nation de Chaldee pour passer en Asie, a ainsi exposé ceste congnoissance, à sçauoir que ladite Lune est vne masse ou boule ronde, la moitié de blancheur de laquelle est luisante, & au demourant perse: & quand en faisant son voyage elle roule par dessous la sphere du Soleil, adonc de son globe atteinct de ses rayons, & de l'impetuosité de sa chaleur, tellement que la partie blanche conuenable à receuoir lumiere, en est enluminee: puis quand icelle partie blanche est toute tournee contremont deuers le Soleil, son residu regardant contrebas; & qui n'est blanc comme l'autre, nous semble obscur, à cause de la similitude qu'il a naturellement auec le ciel, par especial quand ladite moitié perse est en ligne perpendiculaire ou en plomb dessus nous: car en ce poinct tout le blanc est opposite aux rayons du soleil, de sorte que la lumiere en est retenue deuers le haut: & pendant celà on la dit prime Lune. Mais quand elle se va tournant du costé Oriental, l'impetuosité d'iceluy Soleil la relasche vn petit, & lors le bord de sa moitié luisante enuoye sa splendeur sur la terre par vne ligne merueilleusement subtile: & adonc est appellee seconde Lune. Puis selon que son corps se tourne, on la nomme tierce, quarte, & ainsi de jour en jour. Toutesfois au septieme, quand le Soleil est en la region Occidentale, & ladite Lune entre l'Orient & l'Occident, droit au milieu du ciel, distante de la sphere du Soleil de tout le demi diametre, la moitié de sa partie blanche se monstre clairement à la terre.

Apres estant aduenu le quatorzieme jour, quand tout l'espace du ciel est interposé entre eux deux, & que le Soleil regar-

Ll iij

dant en arriere, penetre en tirant à l'Occident, jusques au cercle de la Lune qui monte, pource qu'il en est au plus loing, & qu'elle est atteincte de ses rayons, la circonference de sa rouë vient à estre pleine de lumiere, & à jecter sa lueur sur le Monde.

Finalement elle venant jour apres autre à descroistre, retourne jusques au bas de la rouë, & ainsi par le cours, tournoyement, & reuocations du soleil, fait son mois Lunaire entier: & quand on ne peut plus apperceuoir la clarté de ses rayons, adonc disons nous qu'elle est menstrueuse, ou cachee.

Mais Aristarque Mathematicien de l'isle de Samos, par vne grande viuacité d'esprit proposa & laissa des raisons toutes diuerses à ceste doctrine, lesquelles je deduiray pour satisfaire aux hommes.

Il n'y a persone qui ne cognoisse que la Lune n'a point de clairté de soy, mais est comme vn miroir receuant lumiere de la splendeur du soleil: & pourtant disoit ce Philosophe, La Lune, en comparaison des autres Planettes, est celle qui fait le plus petit tour, & le plus prochain de la Terre, à raison dequoy tout autāt qu'elle demeure directement opposite ou au dessous de la sphere du soleil & de ses rayons, pour le premier jour auant qu'elle passe outre, sa lueur est absconse ou cachee.

Par ainsi cependant qu'elle demeure en ligne perpendiculaire du Soleil, on l'appelle nouuelle. Le prochain jour d'apres, qu'elle commēce à sortir de dessous sa puissance, on la nomme seconde, pource qu'elle fait vne petite & debile ostension de l'extremité de sa rondeur.

Le troisieme jour ensuyuant, qu'elle s'est reculee du Soleil, sa lumiere se prend à croistre peu à peu, puis ainsi journee apres autre, jusques à ce que à la septieme tant se soit eslongnee de ses rayons, qu'elle se treuue enuiron le milieu du ciel, où sa clairté ne se monstre qu'à demy, mais sa partie regardant la face dudit soleil, est parfaictement enluminee: puis au quatorzieme jour, quād elle est distante de luy de tout le diametre du ciel, adonc est elle pleine, & se lieue quand le Soleil decline à l'Occident, pource que (comme dit est) tout l'espace du ciel est entr'eux deux, & par l'impetuosité de ce corps jectant ses rayons, reçoit lumiere en toute sa circonference.

Le dixseptieme jour consecutif, ainsi que le Soleil se lieue, elle commence à redescendre vers l'Occident: le vingtvnieme apres
le leuer

le leuer du Soleil, elle est derechef enuiron le milieu du ciel, & a de luisant en soy ce qui regarde ledit Soleil, mais au demeurant elle est obscure.

Par ainsi continuant journellement son cours, enuirō le vingt-huictieme iour elle se remet directement opposite aux rayons du Soleil, & adonc est dite menstruese, ou non apparoissante: qui est tout ce que i'en puis dire.

Mais maintenant je poursuyuray à specifier comment le Soleil passant de mois en autre par tous les douze signes du Zodiaque, augmente & diminue les espaces des jours & des heures.

Du cours ou passage du soleil parmi les douze Signes du Zodiaque. Chap. V.

QVAND le Soleil entre au Signe d'Aries, autrement Mouton, & qu'il est en sa huictieme partie, adonc se fait l'Equinocce du Printemps, c'est à dire les nuicts pareilles aux jours : puis quand il monte jusques à la queuë du Taureau, & aux Vergilies ou Pleiades, qu'on dit la poule & les poussins, entre lesquels est la partie de deuant d'iceluy Taureau : adonc est le Soleil outre la moitié de la plus grande espace du ciel, & va tendant deuers la partie Septentrionale. Apres, quand il sort du Taureau, & entre au Signe des Iumeaux, ces Vergilies commencent à se monstrer, & cependant il s'augmente de plus en plus sur la terre, qui fait que les jours en aggrandissent.

A son issue des Iumeaux il entre en l'Escreuice, qui tient vn petit espace du ciel: & quand il se treuue en son huictieme degré, alors est le Solstice : puis en roüant il arriue jusques à la teste ou poictrine du Lion, pource que ces parties sont attribuees à ladite Escreuice.

Au sortir de ceste poictrine du Lion, & du dernier bout de l'Escreuice, il passe à trauers les autres degrés du Lion, & lors commence à faire diminuer la grandeur du jour, abbregeāt son tour circulaire, si qu'il retourne à vn cours tout pareil à celuy qu'il auoit estant chez les Iumeaux.

Quand il est sorti hors de ce Lion, & entré en la maison de

L l iiij

la Vierge, en paſſant ſur les bords de ſa robbe, il r'appetiſſe ſa circuïtion, & ſe fait egal au cours qu'il auoit eſtant au ſigne du Taureau.

Apres deſlogeant de ceſte Vierge par l'extremité de ſa robbe, laquelle couure les premieres parties des Balāces, ſi toſt qu'il arriue en leur huictieme degré, il fait l'equinocce d'Autonne, où les nuicts ſont pareilles aux jours: & ce cours-là ſe compare à celuy qu'il faiſoit eſtant au ſigne du Mouton.

Mais quand il entre dedans le Scorpion, & que les Vergilies ne ſe monſtrent plus, il diminue la longueur des jours, en tirant deuers les parties du Mydi.

Apres, quand il a delaiſſé iceluy Scorpion pour entrer au Sagittaire, & ſe treuue à l'endroit du dedans de ſes cuiſſes, il rend encores le jour plus petit: & à l'iſſue de ce Signe, ſpecialement du dedans de ſes cuiſſes (comme j'ay dit) qui eſt vne partie attribuee au Capricorne, quand il eſt paruenu à ſon huictieme degré, alors il fait le plus brief cours qu'il ſçauroit faire: & à raiſon de ceſte brieueté l'on appelle ce temps-là Brume, ou jours brumaux, autrement la ſaiſon d'hiuer.

Plus en entrant du Capricorne dedans Aquarius, ou Verſeur d'eau, il commence à refaire croiſtre les jours, & rend ſon tour pareil à celuy qu'il faiſoit en la maiſon du Sagittaire.

De ceſt Aquarius quand il eſt monté aux Poiſſons, Fauonius, autrement le vent du Printemps, commence à ſouffler: & adonc ledit Soleil fait ſon tour egal à celuy qu'il faiſoit eſtant en la maiſon du Scorpion.

Voilà comment en paſſant par ces ſignes il augmente & diminue en certaines ſaiſons, les eſpaces des jours & des heures.

Maintenāt reſte à parler des autres Aſtres qui ſont tāt à droit comme à gauche du Zodiaque aux parties de Midi & de Septentrion, & naturellement figurés par eſtoiles à ce diſpoſees.

Des Aſtres qui ſont à coſté du Zodiaque deuers la partie de Septentrion. Chap. VI.

LE Septentrion, que les Grecs nomment Arctos ou Helicé, & nous l'Ourſe majeur, a vn gardien derriere elle, appellé Bootes ou Arctophylax, duquel la Vierge n'eſt gueres loing. Ceſte Vierge a ſur ſon eſpaule droite, vne eſtoile

estoile de merueilleuse clairté, laquelle est par nos Latins communement dite Prouindemia, & par les anciens Grecs Protrygetos, c'est à dire la messagiere de vendanges. Ceste-là en son espece luisante est plus coloree que les autres. A l'encontre d'elle il y en a vne autre qui ne bouge d'entre les genouils du gardien de l'Ourse, parquoy on la nomme Arcturus, qui signifie la queuë de l'Ourse.

Apres, vis à vis du chef d'iceluy Septentrion, passe vn Charretier trauersant par dessus les pieds des Iumeaux, & se plante sur la poincte de la Corne droite du Taureau: & sur celle de la gauche, aux pieds du susdit Charretier, se void aussi vne estoile que l'on dit estre sa main.

Au surplus, sur l'espaule gauche du Taureau, & joignāt le Mouton, sont la Cheure & ses Cheureaux, au costé droit desquels est Perseus, qui va courant par dessous la base ou assiette des Vergilies, & en la partie senestre gist la teste du Mouton.

Perseus s'appuye de sa main droite sur le simulacre ou figure de Cassiopea, & de la gauche tient esleuee par dessus le charretier la teste de Gorgone Meduse, qu'il jecte sous les pieds d'Andromeda, sur le ventre de laquelle passent les poissons, & semblablement par dessus le dos du Cheual volant, appellé Pegase, dont vne estoile luysante en acheuant son ventre forme la teste d'Andromeda, qui a sa main droicte sur le simulacre ou remembrance de Cassiopea, & sa gauche sur le poisson aquilonaire, c'est à dire estant en la partie d'Orient d'où souffle Boreas, autrement dit le vent de Bize.

L'Aquarius, ou Verseur d'eau, est au dessus de la teste d'iceluy Pegasus, qui de la pinse de ses pieds attaint les genouils de cest Aquarius.

La moitié de la figure de Cassiopea sert aussi à representer le Capricorne: au dessus duquel sont l'Aigle & le Dauphin, auec la Sajecte tout aupres d'eux.

Contre ceste Sajecte est l'Aigle, qui du bout de son aisle droite touche la main de Cepheus, & le Sceptre: mais Cassiopea est appuyee sur sa gauche.

Sous la queuë de cest oiseau sont cachés les pieds du Cheual, du Sagittaire, du Scorpion, & vne partie des B...nces.

Par dessus tout cela le Serpent touche à la Courône, auec l'extremité de son museau: mais l'Ophiuchus son porteur le tient en

Mm

ses mains par le milieu, marchant de son pied gauche sur le front du Scorpion, & la queuë d'iceluy Serpent fait le dessus de la teste dudit Ophiuchus roidissant les genouils: a ce que l'on dit estre son effort.

Voyez la figure des longitudes & latitudes des estoiles fixes,
& aussi le mouuement des auges des
Planettes.

Toutesfois les sommités des testes d'iceux signes sont plus faciles à congnoistre que le reste, pource qu'elles se voyent formees d'estoiles non obscures.

Le pied de cest Ophiuchus agenouillé se fortifie contre les temples de la hure du Serpent, qui entrelasse l'Arcture, lequel fait porter son nom aux estoiles du Septentrion. Si est-ce que le Dauphin se courbe vn petit par dedans.

Contre le bec de l'Oiseau est posee la Lyre.

Entre les espaules du gardien de l'Ourse & l'Ophiuchus agenouillé, est la Couronne ornee d'estoiles.

Au cercle Septentrional sont colloquees les deux Ourses, dont les espaules s'entreregardent, tellement que leurs poitrines vont l'vne deçà, l'autre delà.

La mineur, ou moindre, est dite par les Grecs Cynosura, & la majeur ou plus grande Helicé. Leurs testes sont tellement ordonnees, qu'elles se voyent de trauers: & leurs queuës opposites pour estre leuees contremont, surmontent & apparoissent par dessus.

Au regard du Serpent, il tient grande estendue parmy le Ciel, & l'estoile nommee Pole, rend sa lueur enuiron le chef du plus grand Septetrion: car celle qui est prochaine du Dragon, est colloquee à l'entour de sa teste; & vn autre enuiron la Cynosure, laquelle est agitee de la fluxion ou mouuement d'iceluy Serpent, & estendue tout aupres.

Mais il se rejecte & rehausse par entortillements depuis la hure de l'Ourse mineur jusques aupres du museau de la plus grande, & contre la temple droite de sa teste.

Sur la queuë de la petite posent les pieds de Cepheus, & là tout au plus haut du comble sont les estoiles dont se fait le triangle de pareils costés, & d'auantage le signe du Mouton.

Enuiron

DE VITRVVE. 275

Enuiron le moindre Septentrion, & le simulacre de Cassiopea, il y a plusieurs estoiles confuses, dont je laisse la speculation aux plus studieux.

I'ay traicté amplement des estoiles qui sont au costé droit de l'Orient, entre le cercle des douze signes du Zodiaque, & les astres du Septentrion, declarant comme elles sont ordonnees au Ciel: parquoy à ceste heure je parleray de celles qui sont au costé gauche dudit Orient deuers la partie de Midi: & exposeray tout d'vne voye comment elles y ont esté distribuees & rangees par la prouidence de Nature.

Des signes qui sont à costé du Zodiaque deuers la partie de Midi. Chap. VII.

AV dessous du Capricorne est le Poisson Austral, que l'on dit autremét Meridien, la queuë duquel regarde Cepheus: & depuis ce Poisson jusques au Sagittaire, l'espace demeure vuide.

L'Encensier est apres situé sous l'aiguillon du Scorpion.

Puis la partie de deuant du Centaure est prochaine de la Balance, & tient iceluy Centaure le Scorpion entre ses mains.

La figure, que les Astronomes ont appellee Hydra, s'estéd aussi longue que contient d'espace la Vierge, le Lion, & l'Escreuice, & passe par dessous eux trois.

Le Serpent tortillé, qui a vn grand nombre d'estoiles, ceint tout le contenu de l'Escreuice, & leue son museau droit deuers le Lion. Si est-ce que sur le milieu de son corps il soustient vne Coupe, & sous la main de la Vierge jecte sa queuë, sur laquelle pose vn Corbeau, duquel les Estoiles posees sur les muscles des aisles, sont d'vne lueur egale à celles qui se voyent au dedans du ventre d'iceluy Serpent, sous la queuë duquel aussi est constitué le Centaure.

En outre, & tout aupres de la Coupe & du Lion se void le Nauire nommé Argo, dont la Prouë est obscure, mais le Mast & les Auirons d'alentour se monstrent assez apparents.

L'extremité de la Poupe de ce Nauire se joint au signe du grand Chien, & le petit va suyuant les deux Iumeaux, passant tout contre la teste du Serpent. Si est ce que ledit grand Chien court

Mm ij

apres le petit. Toutesfois Orion est là en trauers, subject & pressé de l'ongle du Centaure, qui tient en sa main gauche vne Massue, & leue l'autre à l'encontre des Iumeaux.

La teste du susdit Centaure sert de base ou plant au Chien qui poursuit le Lieure.

La Balene est au dessous du Mouton & des Poissons, mais de sa creste part vne subtile fusion d'estoiles bien ordōnee, qui trauerse jusques aux deux Poissons, & est icelle fusion nommee en Grec Hermidone, c'est à dire les delices de Mercure.

Outre tout cela le neud ou tortillement du Serpent, qui est par vne longue trainee retourné en dedans, vient à toucher le bout de la creste d'icelle Balene.

Consequemment il s'ensuit vn grand Fleuue d'estoiles, qui representel la figure de l'Eridan, maintenant dit le Pau : & fait le commencement de sa source au dessous du pied gauche d'Orion : puis l'eau que lon dit estre espandue par l'Aquarius ou Verseur d'eau, tumbe entre la teste du Poisson Meridional, & la queuë de la Balene.

Voyez la Sphere du monde.

Ie pense auoir suffisamment exposé, suyuant l'opinion de Democrite Philosophe naturel, les expressions des signes figurés & formés par certaines estoiles, ainsi qu'il a pleu à Nature & à la Prouidence diuine les ordonner : mais j'ay tant seulemēt parlé de celles dont nous pouuōs considerer les naissances & decours, ou les discerner à veuë d'œil : car comme les estoiles du Septentrion, qui tournoyent à l'entour de l'aisseau du ciel, jamais ne disparoissent ny se vōt cacher sous la terre, tout ainsi les autres qui rouënt environ le Pole du Midi (lequel à raison de la courbure ou circonference du monde, est logé sous la Terre) sont occultes, & n'y ont aucun accessoire qui est cause que leurs figures ne sont apparentes ny congnues, au moyen de l'interposition d'icelle Terre : chose dequoy nous peut rendre bōn tesmoignage l'estoile de Canopus ou Canobus, laquelle apparoit au bout du Gouuernail du Nauire dit Argo, car elle nous est incongnue en ces regiōs superieures, & n'en sçaurions parler sinon par la relation des mariniers traffiquans sur les extremités du païs d'Egypte prochaines des fins de la terre.

En

DE VITRVVE. 277

En ce discours j'ay bien au long deduit quel est le tournoyement du ciel à l'entour de ce globe terrestre, ensemble celuy du Zodiaque & d'auantage monstré quelle est la disposition des Signes situés tant du costé de Septentrion que de Midi: & ce pourautant que par icelle circonuolution, & moyennant les cours du Soleil contraire à celuy des signes dudit Zodiaque, mesmes par les ombres equinoctiales des Gnomons ou ayguilles, on vient à trouuer comment il faut descrire les Analemmes dessus specifiés, car tout le reste de l'Astrologie se meslant de dire quelles influences ont sur la vie des hommes, les douze Signes auec les cinq planetes errantes, aussi bien que le Soleil & la Lune, je le laisse pour la part des Chaldees, consideré que leur profession est de figurer le Ciel selon les natiuités des personnes, à fin de juger par là des choses passees & aduenir, fondees sur le cours des Astres. Si est-ce que les inuentions que l'on en treuue par escrit, font foy de quelle industrie & viuacité d'esprit ont esté ceux de ceste nation qui en ont traicté, & combien ils ont esté singuliers en leurs art.

Premierement Berose ja nommé sortant de son païs se retira en l'isle & en la ville de Co, où il enseigna ceste science: en quoy puis apres Antipater estudia: & si fit Achinapolus, lequel ne jugea seulement l'heur ou malheur des hommes par les natiuités, ains aussi bien par leurs conceptions, & en composa quelques liures. Mais pour les choses naturelles Thales de Milete, Anaxagoras de Clazomene, Pythagoras de Samos, Xenophanes de Colophone, & Democrite d'Abdere, par raisons subtilement excogitees nous ont instruits comment Nature s'y gouuerne, & par quels effects elles les produit. Puis Eudoxe, Eudemon, Calliste, Melo, Philippe, Hipparque, Arate, & autres qui ont suyui les dessus nommés, n'ont par Astrologie seulement congnu la naissance & decours des estoiles, mais d'auantage predit selon cela les euenements des orages & tempestes, le tout au moyen de leurs reigles & instruments Astrologiques, & en ont donné les intelligences à nous & à la posterité. Parquoy je dy que telles sciences sont à reuerer par les hommes, pource qu'elles ont esté cherchees à si grand soing & diligence, qu'il semble que ce soit inspiration diuine, qui fait juger lesdits euenements des tempestes auant qu'elles aruient. Mais quant à moy je laisse cela pour les estudes & exercices de ceux qui s'y voudront amuser.

Mm iiij

De la practique pour faire les horloges ou Quadrans, ensemble de l'ombre des aiguilles au temps de l'Equinocce, c'est à dire quand la nuict est pareille au jour, & de quelle grandeur est ceste ombre à Rome, & en aucuns autres païs. Chap. VIII.

IL faut que je separe d'auec les contemplations dessus narrees, les raisons propres à faire les Horloges, & que je die tout d'vne voye comment se font les brieuetés menstruales ou bien coulantes des jours, pluftost en hiuer qu'é esté: plus que j'expose par quelle maniere ils recroissent.

Quãd le soleil au temps de l'Equinocce passe parmi les signes du Mouton & de la Balance, si l'aiguille d'vn Quadran assis à Rome est diuisee en neuf parties, son ombre n'en aura que huict, à cause de la declination du ciel.

En Athenes si elle est de quatre, son ombre n'en aura que trois.

A Rhodes, si elle en a sept, ladite ombre n'en aura que cinq.

A Tarente neuf pour onze.

Et en Alexandrie trois contre cinq. Mesmes en toutes les Regions de la terre on treuue que les ombres equinoctiales d'icelles aiguilles ont esté par la Nature distribuees d'vne mesure en l'vne, & d'autre sorte en l'autre.

A ceste cause en tous endroits où l'on aura vouloir de mettre des Quadrans, il est necessaire (auant toute œuure) de sçauoir la grandeur de l'ombre equinoctiale: puis si l'aiguille a neuf parties, & son ombrage huict (comme il se fait à Rome) il faudra en la superficie de la platine tirer vne ligne droite, & encores vne autre à plomb tumbante sur son milieu, de sorte que celle qui est dite Gnomon, responde justement à l'esquierre.

Celà faict, faudra diuiser au compas iceluy Gnomon en neuf parties, & commencer à mesurer de la ligne de terre jusques au bout, & où finera le neufieme, soit constitué le centre, & marqué par A. apres faudra tourner depuis ce centre jusques à ladite ligne de terre, & marquer celà par B. & ce quartier de rond sera dit partie Meridonale.

Consequemment faudra estendre sur la ligne de terre, huict de ces diuisions prises sur le Gnomon de neuf, & au bout d'icelles signer

gner la lettre C: lors ce fera la vraye eftendue de la ligne Equinoctiale. Adonc dequis iceluy C, foit tirée encores vne autre ligne jufques au centre marqué par A: & cefte là monftrera quel eft le rayon du Soleil au temps de l'Equinocce.

Plus en tournant derechef le compas fur main gauche, depuis ce centre jufques à la ligne du Plant, ce fera derechef vn quartier du rond tout egal au premier, qu'il conuiendra marquer par E. puis l'autre bout par I. & finalement de ce centre faudra tirer vne ligne contrebas, à fin que les quartiers d'iceluy cercle foyent juftement partis en deux. Cefte ligne eft par les Mathematiciens appellee Horizon.

Ainfi donc, quand tout cela aura efté traffé, faudra prendre vne quinzieme partie de la circonference, & mettre l'vn des pieds du compas fur la ligne de la rondeur, au lieu par où elle eft couppee du rayon equinoctial, figné F: & faire des poincts tant à droit comme à gauche, les marquant des lettres G, H: puis tirer du centre deux lignes contrebas, & les faire arriuer jufques à la ligne de terre: & où elles poferont, figner T, R: & ces deux reprefenteront l'vne le rayon du Soleil en hiuer, & l'autre celuy de l'efté.

A l'oppofite de l'E fera la lettre I, droitement au bout de la ligne qui en paffant pardeffus le centre couppe celle de la circonference, & auffi vis à vis des lettres G & H feront K & L: puis contre C, F, & A, fera le charactere N. Cela faict, faudra tirer deux lignes diametrales depuis le G, jufques à L: & depuis la H, jufques à K: dõt l'inferieure de ces deux fera pour la partie d'efté, & la fuperieure pour l'hiuer. Cefdites lignes diametrales doyuent eftre egalement diuifees par le milieu, notant les poincts de l'entrecouppement par M & O: & là faudra figner des centres, par deffus lefquels mefmes à trauers celuy d'A, tirerez vne ligne depuis vn des coftés de la circonference jufques à l'autre, & en garnirez les extremités de P, & Q: cefte là feruira comme de perpendiculaire au rayon equinoctial; & fuyuant les raifons de Mathematique fera nommee Axon.

Apres mettant vne des jambes du compas deffus les centres prochainement fpecifiés, vous ferez deux demis cercles, qui refpondront aux bouts des lignes diametrales que je vous vien de dire, & l'vn de ceux là fera pour l'efté, puis l'autre pour l'hiuer.

Mm iiij

Confequemment, aux endroits par où les lignes paralleles couppent celle qui est dite Horizon, en la partie droite afferrez la lettre S,& en la feneftre V: mefmes depuis la fin du demi cercle, où eft pofé le charactere G, irez tirant vne petite ligne parallele ou equidiftante à l'Axon deffus dit, refpondāte à l'autre bout du demi cercle, où eft marquee la lettre H:& cefte dicte petite parallele fe nomme entre les gents de l'art Lacotome, fignifiant où couppure concaue.

Adonc eftant ces chofes expediees, le pied ferme du compas doit eftre mis au lieu cotté X, par où le rayon equinoctial diuife cefte ligne, & l'autre mené à l'endroit où celuy de l'efté couppe la ligne de la circonference, figné H. Finalement mettez voftre compas fur le centre Equinoctial, & faites vn rond comprenant l'interualle d'efté, autrement cercle menftrual que l'on dit Monachos, pour fignifier vne voye parmi le Zodiaque, à l'entour de laquelle la Lune fait fon cours: & par ce moyé vous aurez la formation parfaicte de voftre Analemme, ou Theme fur quoy fe fonde toute l'intention de l'ouurage.

Quand celà fera ainfi pourtraict & expliqué, foit par lignes d'hiuer, d'efté, equinoctiales ou menftruelles, les heures deuront eftre marquees fur les platines fubjectes fuyuant l'Analemme qui en aura efté dreffé, fur lequel on pourra faire beaucoup de fantafies diuerfes, & de fortes d'horloges, conduifant la practique par les raifons artificielles enfuyuantes, qui nonobftant que les defcriptions & figures en foyent diffemblables, tendent toutes à vne mefme fin, à fçauoir de diuifer egalement en douze parties, les jours de l'Equinocce, de l'hiuer, & du Solftice: chofe que je laiffe expreffement, non de peur que je n'en peuffe bien venir à bout, ny par pareffe ou nonchalance, mais à fin que je ne defplaife en efcriuant trop de particularités : raifon qui me fera contenter de donner feulement à congnoiftre ceux par qui furent inuentees les differences des Horloges, en fi grand nombre que je n'en fçauroye maintenant inuenter de nouuelles, & fi ne me femble raifonnable d'vfurper leurs labeurs & induftries pour en faire mon propre. A cefte caufe je diray en paffant de qui ces fubtilités nous font venues.

De la

De la raiſon des horloges, enſemble de leur vſage, & de leur inuention, meſmes par qui elle furent trouuees.
Chapitre IX.

ON dit que Beroſe de Chaldee inuenta l'hemicycle, ou demirond caué en vn quarré, puis arrondi pars dehors comme vne demi Boule.

Ariſtarque de Samos trouua la Scaphe ou Hemiſphere, & ſemblablement le plat dedans la forme vnie.

Eudoxus l'Aſtrologue imagina le premier l'Araignee: touteſfois aucuns veulent dire que ce fut Apollonius.

Le Plinthe ou Lacunaire, tel que l'on en void vn au Cirque Flaminien, eſt venu de Scopas de Syracuſe.

Parmenion nous a donné l'inſtrument dit Proſtahiſtoroumena c'eſt à dire monſtre hiſtoriee des Signes celeſtes attribués aux mois, auec la diuiſion des jours, & les marques des heures.

Theodoſe exhiba le Proſpanclima, ou Quadran bon en toutes contrees.

André Patrocles produiſit le Pelecinon, qui eſt en maniere d'vne Congnee.

Dionyſodore trouua le Conon, portant ſemblance d'vne pomme de Pin, ou corps triangulaire.

Apollonius trouua la Pharetre ou Carquois, & autres modes, que je laiſſe pour cauſe de brieueté.

Ces bons eſprits deſſus nommés, & pluſieurs autres, nous ont enrichis de telles inuentions, meſme de la Gonarche, & l'Engonate, qui ont forme de Genouil, comme les mots le ſonnent, & outre ce de l'Antiborec, laquelle ſe met directement oppoſite au Septentrion, au contraire des autres ſortes qui s'expoſent toutes au Mydi.

Sëblablement beaucoup d'Auteurs nous ont eſcrit les moyens pour en faire ſur ces genres, des autres commodes à porter en voyage, & propres à prendre à la ceincture, tellement que ſi quelcun en veut ſçauoir les practiques, il les pourra trouuer en leurs liures, pourueu qu'il entende les deſcriptions des Analemmes, ainſi que j'ay dit cy deſſus.

D'auantage, ces meſmes Auteurs ont enſeigné les raiſons

pour faire certaines Horloges d'eau, mais le premier qui les inuenta, fut Ctesibius d'Alexandrie, lequel aussi forma des esprits naturels, auec des engins Pneumatiques, c'est à dire instrumēts qui par le moyen de l'air se venans de soy mesme à entonner là dedās rendoyent des sons approchans de la voix humaine. Parquoy me semble conuenable que je face entendre aux studieux comment ces fantasies vindrent en son imagination.

Ce Ctesibius fut fils d'un Barbier d'Alexandrie, & estoit excellent sur tous autres en industrie & viuacité d'esprit, & pourtant se delectoit du tout en choses artificielles.

Or aduint vne fois que volonté luy print de prendre vn miroir en la boutique de son pere, & taschoit à faire que quand il le tiroit en bas, & remonteroit contremont, vne corde cachee luy aydast en celà, au moyen de certain contrepoids : & de faict appliqua son engin en ceste sorte.

Il fit vne feuillure derriere vn Posteau, & y cloüa des petites poulies, par dessus lesquelles passa vne cordelette ayant vne masse de plomb attachee au bout : & quand le poids venoit à couler parmi ce destroit, en contraignant l'espaisseur de l'air enclos & la chassant à l'ouuert, rendoit vn son entēdible aux oreilles des hōmes, causé par icelle contraincte.

Luy donc considerant qu'il s'engendroit des voix spirituelles au moyen de ce battement d'air, & par ses saillies, alla incontinent se fonder sur tels principes; & en forma le premier les Machines que l'on dit Hydrauliques, qui sont instruments sonnans par le mouuement de l'eau. puis fit encores les expressions ou seringuements de ceste liqueur, les Automates, ou choses mouuātes d'elles mesmes; ensemble les autres Porrectes, qui chassent en auant, & celles qui vont roüant en rondeur, auec maintes especes de singularités delicieuses, entre lesquelles se presenta la raison des Horloges aquatiques : en laquelle pour mieux paruenir à son entente, il fit creuser de l'Or & des pierres precieuses, pource que ce sont matieres qui ne s'vsent point par le froyement de l'eau, & ne se chargent de crasse ny d'ordure qui puissent estoupper leurs conduits, en sorte que l'eau coulante egalement à trauers leurs concauités, & tumbante dedans la conque, soustenoit la scaphe renuersee, dite par les ouuriers Phellos ou Tympā, & maintenant forme de Liege en façon de demi boule, garnie d'vne aiguille egalement dentelee.

Ceste

Ceste là faisoit faire plusieurs choses esmerueillables : car ces dentelures faisans mouuoir l'vne apres l'autre des rouës crenelees assises au dessus d'elles, estoyent cause de les faire tourner peu à peu, si que par ce mouuement vn peu forcé il en aduenoit des effects estranges, consideré que certaines petites statues en faisoient maints actes : & entre autres tournoyent à l'entour des Metes ou Obelisques, d'où il sortoit quelsques pierrettes qui menoyent bruit en tumbant, des trompettes en rendoyent son, & s'en ensuyuoit plusieurs Parergues, qui sont choses plus de plaisir que de proffit.

Encores auec ces machines estoyent les Heures distinguees contre quelque Colonne ou contrefort de muraille, & ce par le moyen de certaine petite statue saillante d'vn trou faict au bout d'embas, & tenant vne verge en sa main, auec l'extremité de laquelle monstroit tout au long du jour l'heure qu'il pouuoit estre. Mais pource qu'il en est de brieues & de longues, autrement egales & inegales, c'est à dire ayant plus de distance les vnes que les autres les poincts de leurs assiettes, & qu'il faloit representer leurs croissances ou decours, celà se faisoit par addition ou soustraction de certains coins materiels, que l'on ostoit & remettoit quand il en estoit necessité selon les iours & les mois de l'annee.

Mais au regard de l'alentissement de l'eau pour temperer les espaces du temps conuenable, elles se faisoyent cōme il s'ensuit.

L'on ordonnoit deux Metes ou Tremies comme de moulin, l'vne creuse, & l'autre massiue, si bien faictes au tour, que l'vne pouuoit entrer dedans l'autre, & en la creuse tumboit premierement l'eau qui faisoit elargir ou restraindre, tellement que son cours en estoit alenti ou pressé selon les saisons occurrentes.

Voilà comment par ces subtiles inuentions d'engins l'on faisoit des Horloges aquatiques pour seruir en hiuer. Toutesfois si aucuns ne vouloyent approuuer l'addition ou soustractiō de coins dessus mentionnee, & vouloyent dire qu'il ne s'y faut fier, à raison qu'ils faillent bien souuent, & ainsi abusent les hommes : l'egalité ou inegalité des iours & des heures se pourra autrement & plus seurement faire par ceste practique.

Soyent les assiettes d'icelles heures marquees sur vne Colonne par des lignes trauersantes, suyuant la figure de l'Analemme qui en aura preallablement esté pourtraict, n'oubliant à y traffer

Nn ij

aussi les lignes menstruelles ou du decours. Cela faict, donnez ordre à ce que ladite Colonne se puisse tourner par elle mesme de iour en iour, si qu'en faisant ainsi, la statue qui sortira du pied puisse monstrer auec sa verge leur croissance ou abbregement, & l'inegalité des heures.

L'on fait aussi encores en autre maniere des horloges d'hiuer, que l'on appelle Anaporiques, parole qui signifie retournans, pource qu'ils sont en forme circulaire, laquelle en rouant retourne tousiours au premier lieu d'ou elle fut esbranlee: & se conduisent auec ceste practique.

Les Heures se disposent par certaines vergettes de fil de loton, constituees en leur front ou monstre, suyuant la description de l'Analemme propre au lieu: & en ceste monstre sont expliqués des cercles finissans les espaces menstrueux, ou des iours qui accourcissent.

Puis au derriere de ces vergettes est mis vn tympan ou platine circulaire, en quoy la figure du monde est peincte, auec le cercle du Zodiaque, & ses douze Signes: mais l'on forme leurs espaces les vnes plus grandes, les autres moindres, à prendre depuis le centre dudit tympan iusques à la circonference: & en la derniere, qui vient à estre sur le globe de terre, est enchassé vn petit moyeu auec son aisseau tournant, environ lequel est tortillee vne petite chainette semblablement de laton, qui à l'vn de ses bouts tient attaché le phellos ou liege lequel se souslieue par l'infusion de l'eau: & à l'autre vn sac plein de Sable, ou quelque chose graue, de poids esgal à ce Tympan: & par ceste industrie autant que le Liege vient à se souslever par ce cours d'eau, autant s'abbaisse contre bas la pesanteur du sable, qui fait ainsi tourner ce moyeu, lequel contrainct iceluy tympan à faire comme luy, mouuement qui cause par fois la plus grande partie du Zodiaque, & d'autres coups la plus petite, à monstrer suyuant les saisons, la proprieté des heures, pourautant que sous chacun Signe sont faicts de petits pertuis, egaux en nombre aux iours des mois où lesdits Signes regnent: & la bulle ou aiguille doree qui tient le lieu du Soleil en ces Horloges, va signifiant les espaces des heures: puis quand elle est remuee de pertuis en pertuis, monstre comment le mois sur quoy elle passe, fait son cours & reuolution.

Ainsi donc comme le Soleil en errant par les degrés des douze Si-

ze Signes, allonge & diminue les iours & les heures, ne plus ne moins la guide des horloges cheminant de poinct en poinct cōtre le tournoyement du centre du tympan, quand elle est chacun jour transposée par celuy qui en a la charge, passe en certain tēps sur les distances larges, & en autre par les estroittes, si que par ses indications menstrueuses ou decourantes, elle fait voir les inegalités d'iceux iours & heures.

Mais pour parler de l'administration de l'eau, & dire commēt elle est raisonnablement temperee, sçachez que derriere le front ou monstre de l'horloge on met vne auge en laquelle entre l'eau par vn goulet, puis se vuyde au moyen d'vn conduit qui est en son fons. & contre ce conduit est attaché vn tympan de cuyure, aussi percé, par où l'eau tumbant de l'auge va coulant. Dedans cestuy-là en est mis encores vn moindre faict au tour, & le nomme l'on masle, l'autre femelle, c'est à dire entrant juste l'vn dedās l'autre, tellement qu'iceluy moindre tympan seruant comme vn touret au tuyau d'vne fontaine de cuyure, que les Grecs appellent Epistomion, en tournant dedans le plus grand, va tout doux comme s'il estoit tors à la main.

Contre la circonferēce de ce grand Tympā l'on marque trois cents soixante & cinq poincts par egales distances: & le moindre globe a sur le centre de sa masse vne languette, dont le bout va monstrant les poincts l'vn apres l'autre, mesmes en iceluy globe autour du centre est faict vn petit pertuis par où l'eau coule dedans le grand Tympan, & en croissant petit à petit, garde vne administration moderee.

Or si les figures des signes du Zodiaque sout peinctes contre ce grand Tympan immobile, si qu'au plus haut le Cancer ou Escreuice y soit formé, & au bout d'embas de sa ligne perpendiculaire le Capricorne, ou Bouc cornu, puis à la dextre la Balance, & à la senestre le Mouton, auec aussi les autres signes qui doyuent estre entre les espaces, comme l'on les void au ciel, je di que quād le Soleil sera en la maison du Capicorne, & la languette regardera ce poinct là, allāt ainsi de jour en jour touchāt tous les poincts l'vn apres l'autre, la masse qui la supporte, receuant l'eau par son conduit en ligne perpendiculaire, fera admettre vne grande pesanteur d'eau courante, de sorte que le Tympan femelle sera bien tost empli, & par ce moyen les espaces des iours & des heures se verront plus tost passés & parcourus.

Mais quand par l'effusion continuelle, la languette d'iceluy moindre tympan, que l'on dit masle, entrera au signe d'Aquarius ou Verseur d'eau, tous les pertuis conjoints se departiront du perpendiculaire, en maniere que l'eau à l'occasion de ceste fluxion lente, sera contrainte à monter plus tardiuement.

Par ainsi donc, d'autant que le vaisseau femelle reçoit ceste liqueur en cours plus debile, d'autant faut-il que les espaces des heures en soyent plus allongés.

Toutesfois, quand l'Eau est môtee comme par des degrés iusques aux poincts du Verseur d'eau, & des Poissôs, le petit trou du globe ou moyeu, auquel est posee la languette, venant à regarder la huictieme partie du Mouton, fera les heures equinoctiales par la temperature de la liqueur croissante: & depuis le Mouton, en passât par dessus le Taureau & les Iumeaux, iusques à l'Escreuice, qui est le plus haut où le Soleil sçauroit môter, faudra necessairemêt que ladite eau decline & se rabaisse peu à peu: ce neantmoins elle demeure quelque temps sans decroistre: & ainsi fera sur le Signe de l'Escreuice les heures du Solstice d'esté.

Consequemment, quand elle declinera iusques au huictieme degré de la Balāce, passant sur les Signes du Lion & de la Vierge, sa liqueur abbaissant, & peu à peu estraignāt les espaces, monstrera de combien ses jours appetisseront: & ainsi mesmes en arriuāt iusques au huictieme degré de la Balance, rendra derechef les heures equinoctiales.

D'auantage, en auallant encores pluftost iusques au Capricorne, & passant preallablemêt à trauers les Signes du Scorpion & du Sagittaire, quand elle sera paruenue iusques au huictieme poinct ou degré d'iceluy Capricorne, fera de nouueau la brieueté des heures Brumales ou de l'hiuer, au moyen de la precipitation de sa liqueur.

Ie pense auoir escrit le plus proprement qu'il m'a esté possible, les raisons de la formation des horloges, & de leur appareil pour faire qu'elles soyent commodes à nos vsages: maintenant reste à traicter des Engins & Machines, & à deduire leurs principes: qui sera cause de m'ē faire escrire au Volume ensuyuāt, à fin que tout le corps d'Architecture soit bien & deuëment accompli.

Fin du neufieme liure.

DIXIE-

DIXIEME LIVRE
D'ARCHITECTVRE
DE MARC VITRVVE POL-
LION TRAICTANT DES
anciens & Machines.

PREFACE.

ON dit que les Anciens de la Cité d'Ephese, noble & ample entre celles de Grece, firẽt iadis vne loy de condition assez dure, toutesfois non illicite ny desraisonnable, à sçauoir que quand vn Architecte prendroit la charge de quelque bastiment publique, il diroit auãt la main cõbien cela pourroit couster:& l'estimation faicte, ses biens seroyent obligés aux Gouuerneurs jusques à ce que l'ouurage fust acompli. Adõc, si la despense conuenoit à son dire, outre son payement, il estoit remuneré d'honneurs à ce decernés. Encores si elle ne se mõtoit sinon à vne quarte partie d'auantage, on l'adjoustoit liberalement à son taux,& se leuoit sur les deniers communs, si qu'il n'en estoit de rien tenu. mais où elle venoit à exceder ceste quarte partie, l'argent pour acheuer se prenoit sur ses biens.

Pleust aux Dieux immortels que ceste ordonnance fust admise par le peuple de Rome, non seulement à l'endroit des edifices publics, mais aussi bien pour les particuliers: car s'il estoit ainsi, les ignorans ne pilleroyent le monde sans punition condigne, ains les prudens & aduisés par souueraine sublimité de doctrines, feroyent tous seuls profession d'Architecture, dont aduiendroit que les peres de famille ne desbourseroyent ordinairement vne infinité de mises superflues, qui les despouillent maintesfois de tous biens : & faudroit que les hardis entrepreneurs, craignans encourir la peine de la loy,dissent plus à la verité qu'ils ne font, le sommaire des frais conuenables, si que les bastisseurs pourroyent acheuer leurs maisons pour l'argent par eux pre-

paré, ou vn peu plus. Qu'il soit vray, si quelcun met à part quatre cents pour employer en vn bastiment, & on luy dit durant le maneuure qu'il en faut encores cēt seulemēt pour la derniere main, il ne sera gueres marri de ceste nouuelle, & prēdra pour le moins esperance de voir bien tost son logis acheué. Mais si on le charge d'vn surcroist de moitié, ou autre somme plus excessiue, il se prēd à fascher, ne fait plus compte d'y entendre, rompt l'attelier, perd le courage, & est contraint de quitter tout là.

Sans point de doute ceste faute n'aduient seulement en matiere de maisonnages, ains aussi bien aux structures qui se font par les Magistrats pour donner resiouïssance au peuple, comme sont Lices ou Camps clos dressés en plein marché, pour faire combattre des joueürs d'espee, ou quelques Theatres de scenes: car en ces cas il n'y a point d'attente, mais sont les conducteurs contraints (veuillent ou non) d'auoir faict & parfaict en certain jour prefix, tant les eschaffaux necessaires, que les sieges ordonnés pour tels spectacles, auec aussi les couuertures de voiles pour defendre les assistans de la pluye & du soleil, ensemble toutes autres particularités d'engins & machines qui s'y doyuent appliquer pour la decoration du ieu, suyuant le subject dequoy il peut traicter.

A ceste cause vne prudente diligence est singulieremēt requise en cest endroit, & par especial la fantasie industrieuse d'vn esprit vigilāt & bien exercité, consideré qu'il ne se fait jamais rien de bon sans vn sage discours, auant le coup premedité en la pensee, ny sans la vertu de l'experience acquise par diuers effects de practique.

Puis donc que ceste loy fut anciennement establie en Ephese, il ne me semble hors de propos de dire à ceste heure, qu'auant qu'vn ouurage se commence, la raison veut que l'on face curieusement & à cautelle vn petit bordereau de la mise, pour se garder d'estre abusé. Mais pource que nous n'auōs Loy ny coustume qui puisse contraindre les Architectes à ce que dit est, nonobstāt que les Preteurs & Ediles, c'est à dire Iuges & Voyers ou Maistres d'œuures & reparations, doyuent tenir main à faire expedier iceux Eschauffaulx & engins, il m'a semblé, Sire, qu'apres auoir exposé en mes liures precedents, toutes les raisons des edifices, mon deuoir est de traicter en cestuy-cy (auquel consiste l'entiere perfection du corps d'Architecture) quels ont esté les commencements

des

des Machines, donnant par mes escrits les moyens pour les faire, & s'en seruir en toutes occurrences.

Quelle chose est machine, & de la difference qu'il y a entre Orga-ne & elle, mesmes de son commencement, inuenté par necessité. Chap. I.

MAchine, est vne ferme conjonction ou assemblage de pieces de charpenterie, ayant vne singuliere & merueilleuse force à l'endroit du mouuement des fardeaux.

Ceste là se conduit par roulements de choses circulaires artistement mises en œuure, & les Grecs nomment celà Ciclyce cinesis.

Or en est-il vne espece propre à monter, laquelle se dit entre iceux Grecs Acrouatique.

Plus il s'en void vne autre spirituelle, c'est à dire faisant ses effects par l'air ou vent qui s'entonne dedans, & en leur langue s'appelle Pneumatique. Et si en aurons encores vne troisieme pour tirer, qu'ils expliquent par Vanausos.

La propre à monter est quand on a dressé l'Estamperche auec ses Arcsboutãs, & qu'on les a joincts par trauersans entés dedans les mortaises, si que les ouuriers peuuent sans peril se guinder amont pour faire les appareils du ieu.

La spirituelle est tout instrument qui faict entendre certaines resonnances organiques, au moyen des attractions & expressions de l'air, contrainct à entrer & sortir de son corps.

Et la commode à tirer, est tout engin par qui les fardeaux se peuuent transporter de lieu en autre, mesmes asseoir haut où il en est besoing, apres les auoir mis en l'air.

Au regard donc de la machine propre à môter, elle ne se peut attribuer gloire de grand artifice, mais seulement audace, consideré que son tout est contenu en assemblage de membrures, entretoises, tortillements de cordages, & soustenements par contreforts.

Mais l'instrument qui acquiert vigueur par l'esprit de l'air, entrant en sa concauité, fait voir de beaux effects de soy: causés par subtilités d'industrie.

Toutesfois encores est-ce que la machine destinée à tirer, rend des commodités plus grandes, plus profitables, & plus estimables de magnificence, pourautant qu'elle a plusieurs merueilleuses vertus, quand l'on en sçait vser auec prudence.

Aucuns de ces engins se meuuent mechaniquement, c'est à dire auec ingeniosité d'art, & les autres organiquement, ou par cōtraintes d'air entonné, comme dit est.

Or entre les machines & organes est difference telle, que lesdites machines sont contraintes de mōstrer leurs effects par plusieurs actes d'ouurage accompagnés d'vne grande force, comme il se void à tendre les grosses arbalestes ou bricoles, ou à tourner les vis des pressoirs par dedans leurs escrouës.

Et les organes font ce qui est proposé, auec vne seule besongne, & par vn maniement subtil : comme quand ce vient à monter les Scorpions ou Bacules, & à faire tourner les Anisocycles, qui sont mouuements de rouages allans de tous costés, sans gueres de peine.

Ces organes donc & les machines sont necessaires à nos vsages: car sans le secours qui nous en vient, il n'y a chose qui ne nous donnast beaucoup d'empeschement. Parquoy ie dy que tous engins ont esté premierement creés par la Nature, & exprimés par le tournoyement du ciel, qui nous y a serui de precepteur & maistre, comme ainsi soit que les hommes en premier lieu contemplerent le cours du Soleil, de la Lune, & des cinq estoiles errates, desquelles si les mouuements ne se faisoyent par artifice trop industrieux, nous n'aurions point de lumiere sur la terre, & jamais ne paruiendroyent les fruicts à la maturité requise.

A ceste cause nos premiers peres, voyans que la Nature faisoit ainsi ces ouurages, prindrent exemple à elle, & en cerchant d'imiter ses circuïtions, stimulés (comme il est à croire) de quelque esprit diuin, inuenterent plusieurs vtilités pour nostre vie, trouuans moyen de rendre maintes choses aisees par machines, & quelsques autres par organes: puis leurs suyuans furent curieux, d'augmenter de degré en degré par estudes, arts, institutions & doctrines, ce qu'ils congnurent estre necessaire pour le bien de nos vsages, par especial comme les vestements de laine, qui furent premierement inuentés de la necessité, & les toiles qui se tissirent & ourdirent sur mestiers organiques par entrelassemēts de filets, non seulement pour couurir les corps des personnes rai-
son-

sonnables, & les defendre des injures du temps, mais, qui plus est, pour adjouster honnesteté aux accoustrements ordinaires.

Aussi nous n'eussions jamais eu abondance de viures, sans l'inuention d'accoupler sous le joug bœufs, cheuaux, & autres bestes domestiques, pour leur faire trainer la charrue.

Pareillement, si ce n'estoit la preparation des Sucules ou Moulinets pour leuer quelques choses de pesant, ensemble des pressoirs à vis, qui se serrent à force de barres, nous n'aurions pas la liqueur de l'huile si claire comme nous l'auons, ny les fruicts de la vigne causans toute joyeuseté, tant purifiés comme ils se voyent.

D'auantage on ne les sçauroit transporter de lieu en autre par la terre sans le moyen du charroy, ny par eau si ce n'estoit auec nauires ou bateaux. Encores l'inuention des Balances, & Traineaux à plommee, auec les poids dequoy l'on pese en gros & en menu, gardent plusieurs gents d'estre abusés, qui le pourroyent estre par l'iniquité & mœurs deprauees de plusieurs hommes.

Il y a certes innumerables sortes de tels engins, dont ne me semble estre besoin de faire mention, pource qu'ils sont trop cõmunes, & tous les jours entre nos mains, comme rouës, soufflets forgerons, chariots, charrettes, moulinets, treuils, & autres tels instruments proffitables à nos manieres de viure. Parquoy maintenant je parleray de ceux qui ne s'employent si souuent, à fin de les rendre manifestes aux personnages qui auront enuie de congnoistre que c'est.

Des machines tractoires, ou propres à tirer gros fardeaux, tant pour maisons sacrees, que pour autres ouurages publiques. Chap. II.

EN premier lieu je despescheray les engins necessairement faicts pour s'en seruir en bastimẽts de temples, & autres communs edifices, en deduisãt par le menu toutes leurs particularités.

L'on prend trois fusts de merrein, autant gros & puissans que requiert la pesanteur du fardeau que l'on en veut leuer, puis on les dresse de sorte qu'ils sont joincts & serrés par le bout d'enhaut auec vne cheuille, &

par embas eslargis en triangle : mesmes à fin de les faire tenir droit & ferme, l'on passe vn chable à trauers iceluy bout d'enhaut,& des escharpes de cordage qui en partent tirantes contrebas,& ordōnees enuiron les jambages pour les tenir plus fermemēt debout. Apres on pend cōtre sa sommité vne mousle, qu'aucuns de nous appellent Trochlea,& les autres Rechamus, en laquelle sont mises deux Poulies tournantes à leur ayse, au moyen des goujons qui les trauersent. Par vne de celles d'enhaut passe premierement la corde conductrice de toute la besongne, & de là s'en reuiēt à vne de celles de bas: apres retourne encores à l'autre de haut, d'où elle vient reprendre la deuxieme de bas: puis on passe l'vn de ses bouts par vn trou fraict à trauers du Moulinet,& le reste pēd entre les jambages de l'engin qu'ō appelle vne Cheure. Cela faict, sur le deuāt de l'espaisseur des arcsboutās, droit au milieu par où ils s'eslargissent, l'on y fiche des Ammares, Auches, ou Boistes, que nous disons Cheloniæ, autrement Tortues, à cause qu'elles sont faictes à la façon de ces bestes là:& à trauers d'icelles Ammares passe ledit Mouliner, autrement Fuzee, aussi nōmé entre nous Sucula, signifiant Truyette, pource qu'il est plus gros par le milieu que par ses extremités, comme l'on void que sont ordinairement les Truyes. Ce moulinet a aussi en ses deux bouts qui passent outre, deux mortaises en quoy l'on met des Bar-

Machine de laquelle les Rommains d'aujourd'huy se seruent pour leuer fardeaux.

res ou Leuiers, pour en faire tourner l'engin plus aisement : & au bout d'embas de la susdite moufle on lie vne louue de fer, dont les dents entrent dedans les creusures des pierres faictes en bizeau : puis se serrent tant d'vn costé que d'autre, auec des coins de ce metal. Ainsi par auoir ladite corde vn de ses bouts lié à ce moulinet, quand on le fait tourner auec les barres mises à trauers ses mortaises, icelle corde en tortillant se roidit, & fait sousleuer les fardeaux jusques à la hauteur des lieux, où l'on pretend les appliquer en ouurage.

De diuers noms propres aux machines, & la practique de les affuster pour s'en seruir. Chap. III.

L'ENGIN qui a trois poulies en sa moufle, à l'entour desquelles se va la corde enuironnant, est dit par les Grecs Trispastos.

Mais quand il y en a deux au bout d'embas contre trois amont, alors ils le nomment Pentaspaston.

Si donc il faut faire des Machines expresses pour les grands & excessifs fardeaux, la raison veut que l'on se serue de merrein gros & long à l'quipolent de la charge qu'ils auront à porter. Toutesfois il s'entend tousiours qu'il y ayt vne moufle pendue au bout d'enhaut, & vn moulinet assis entre les jambages, ainsi comme j'ay desia dit : puis estans ces choses ordonnees, les escharpes qui deuront aider à leuer & soustenir la machine en pied, soyent premierement tendues assez lasches, & certaines autres disposees enuiron ses espaules, à fin de la tenir plus ferme. Mais s'il ne se trouuoit point de murailles ou autres choses commodes pour y attacher icelles escharpes, soyent fichés en la terre quelsques pieux courbes ou à teste de crosse, serrés de bōs pilotis entassés à coups de belier, hic, ou maillet ferré, si que ils tiennent en sorte que l'on y puisse arrester les bouts des escharpes : adōc de la moufle liee auec vne puissante corde cōtre la sommité de cest engin, en parte vne autre declinante deuers les pieux courbes, semblablement garnis de moufles, par les poulies desquels ceste-là passera, puis remontera droit à celle d'ehaut, & de là se viēdra nouer au Singe assis pres du pied de la machine, lequel estant tourné à

force de barres ou Leuiers passans par dedans ses mortaises, fera dresser les assauts par eux mesmes, & sans peril. alors les escharpes trauersantes & tendues contrebas, soyent roidies pour tenir l'engin droit sur ses pieds sans gauchir de costé ny d'autre: & par ce moyen les moufles & cordages propres à guinder quelque besongne, se trouueront bien appliqués pour en tirer seruice.

D'vne machine pareille à la precedente, mais à qui l'on peut plus seurement fier des charges colossicoteres, nonobstant qu'il n'y ayt de changé sinon le Moulinet à vn Tympan ou Treuil.
Chap. IIII.

S'IL aduient qu'il falle leuer en l'ouurage de colossicoteres, qui sont fardeaux plus grands que d'ordinaire, & de plus excessiue pesanteur, il ne sera pas seur de les fier à vn moulinet, mais ne plus ne moins qu'il est soustenu sur des auches, boistes, ou aminares, ainsi faudra-il faire passer par dedans les arcsboutans ou jambages de l'engin, vn aisseau de forte matiere, puis l'enuironner d'vn Tympan, ou Treuil, nommé par aucuns, Grande rouë, mais par certains Grecs Amphireusis, & par les autres Peritrochos. Si est-il encores à noter que les moufles de ces machines ne sont telles que celles des dessusdites Cheures, car il y a tant en haut comme en bas doubles ordres de poulies, & la corde menant le mouuement passe par le trou d'embas de la moufle, en sorte que ses deux bouts sont egaux quand elle est estendue. apres elle est liee fort & ferme au dessous d'icelle moufle, auec vn petit cordeau, si bien que ses deux parties ne peuuent plus varier deça ny dela, à droit ny à gauche. Cela faict, ses deux bouts se rapportent aux poulies de dessus, par dehors, & les fait-on reuenir à celles de bas aussi par dehors, puis se rapportent derechef aux deux autres poulies superieures: mais adonc c'est par dedans d'où ils viennent s'attacher au Treuil, l'un par le costé dextre, l'autre par le senestre: & outre tout cela encores y a-il vne autre corde attachee à ce Treuil, qui s'en va enuironner le Singe, lequel venant à estre tourné,

tourné, fait que les bouts de la corde enuironnée à l'entour d'iceluy Treuil, se tendent egalement tant d'vne part que d'autre, & par ce moyen font leuer les fardeaux auec peu de peine & sans peril.

Ce nonobstant, s'il y auoit vne grande Rouë sous le milieu de l'engin, ou à l'vn des costés, laquelle aucun manouurier peust faire tourner en cheminant dedans, sans que l'on s'amusast à tordre les bras du Singe, les effects de l'ouurage en seroyent bien plus legierement despeschés.

Ergate ou Singe.

Sucula, ou Tournoir.

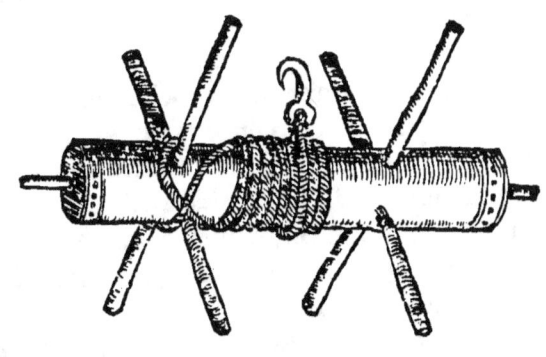

D'vne autre espece de machine tractoire, ou pour tirer far-
deaux à mont. Chap. V.

IL est encores vne autre espece d'engin assez arti-ficielle, & qui despesche bien tost matiere: mais il n'y a que les ouuriers industrieux qui s'en sçachẽt aider: car ce n'est seulement qu'vne piece de bois que lon dresse debout, & la fait-on tenir en pied par quatre escharpes mises aux quatre costés, cõ-tre deux desquels on fiche des ammares, auches, ou boistes, & s'y attache auec bon cordage vne moufle, sous quoy l'on assiet vne tringle portant enuiron deux pieds en longueur, six pouces de large, & quatre doigts d'espais. Ceste moufle a en sa largeur trois ordres de poulies. Puis l'on attache au haut de la machine trois cordes conductrices, qui se rapportẽt à la moufle du bout d'em-bas, & remontent par dedans iusques à ses hautes poulies, d'où elles s'en vont trouuer la moufle superieure, par dessus les pou-lies de laquelle toutes passent par dehors, mais elles viennent re-trouuer les plus basses en passant par dedans, & de là s'en vont par dessus le second ordre aussi par la partie exterieure, d'où el-les se rapportent aux secondes poulies de haut, & apres estre pas-sees retournent au bas, & de bas en haut, ou en passant par dessus les poulies reuiennent au fonds de l'engin, & là rencontrent en-cores vne autre tierce moufle, que les Grecs nomment Epagon, & les nostres Artemon. Ceste-là se lie au pied de la machine, & à

trois

trois poulies: par lesquelles estant les cordes passees, elles se baillent en mains des manouuriers pour les tirer, & en ceste maniere trois compagnies d'iceux manouuriers lieuent sans singe, tost & facilement vne chose pesante.

Telle sorte de machine s'appelle entre les Grecs Polyspastos, pource que par trois circuïtions de poulies elle preste grande facilité & promptitude. Or la constitution de ceste seule piece de bois, est tant vtile de sa nature, qu'elle peut porter son fardeau en auant, en arriere, à droit, ou bien à gauche, ainsi comme l'on veut, d'autant qu'elle se peut pancher de toutes parts, en laschant les escarpes qui la soustiennent.

Tous ces engins dessus escrits, ne seruent sans plus aux choses que je vien de dire: mais pareillement à charger & descharger nauires: pour à quoy donner ordre, faut aucunesfois les leuer toutes droites, & d'autres prendre leurs moufles cy deuāt specifiees, puis les attacher au bout du mast, où il y a des poulies à tout quoy l'on tire le grand voile à mont, & là les faut laisser pendre contrebas. D'auantage l'on en peut dresser en pleine terre, auec ceste mesme industrie, sans dresser bois debout, mais seulement par accoustrer les cordages des moufles, en leuer lesdits nauires hors de l'eau, & les mettre à sec pour y r'abiller ce qui est necessaire.

Ingenieuse inuention de Ctesiphon pour trainer gros fardeaux par terre. Chap. VI.

IL ne sera (ce me seble) que bon de declarer maintenant vn industrieux secret de Ctesiphon: parquoy entendez ce que je vous en diray.

Ce bon esprit voulant apporter au temple de Diane en Ephese quelsques tiges de Colōnes qui auoyent esté taillees en la carriere, considerant la pesanteur du fardeau, & la mollesse de la terre par où les conuenoit passer, jugea qu'il n'estoit expedient de se fier au charroy, dont il craignoit que les rouës enfondrassent trop auant: parquoy fit son effort de trouuer ceste practique.

Il print quatre fusts de merrein espois de quatre bons poulces en quarré, deux desquels estoyent aussi longs que la tige d'vne

Colonne, & les deux du trauers vn peu plus grands que sa grosseur pour chacū bout,& fit passer ceux là par emboistures faictes en queuë d'arondelle, outre les deux longs, puis ficha & plomba dedans les extremités de la colonne, des cheuilles de fer à grosse teste, qui sortoyent parmi les trauersans, où il y auoit des anneaux de ce metal, pour enuironner les cheuilles joignant leurs testes. Apres il enta quelques pieces de bois aux deux bouts des fusts longs, & là fit attacher les cordes où les bœufs se deuoyent atteller. Mais il faut entendre que les cheuilles passantes à trauers les anneaux, faisoyent auoir vn mouuement libre à la colonne, si que quand iceux bœufs la trainoyent, sa rondeur pouuoit rouler sans difficulté.

Quand les ouuriers donques eurent charrié toutes leurs colonnes en la ville par ceste voye, & aduenant le besoing qu'il y faloit par voiture transporter les Architraues, Metagenes fils du susdit Cresiphon, vsant de l'inuention de son pere à l'endroit des susdites colonnes, s'en seruit pour les Architraues : car il fit faire des rouës d'enuiron douze pieds de diametre, par le moyen desquelles voulut que passassent aussi des cheuilles fichees aux extremités d'iceux Architraues, & enuironnees d'anneaux comme celles des susdites colonnes : & ainsi estant cest engin trainé par les bœufs, ces cheuilles encloses dedans les anneaux, firent tourner les rouës, au moyen dequoy iceux Architraues leur seruans comme d'aisseaux, furent incontinent portés au lieu où il les faloit mettre en œuure. Mais pour donner exemple de cecy, je ne sçauroye mieux accomparer cest engin qu'à des Cylindres ou Bloutroirs, auec lesquels on met à l'vni les aires des Palestres, & dont les laboureurs au temps present applanissent leurs terres en païs plat, quand semailles sont faictes. Toutesfois je vous vueil bien aduertir que ces inuentions n'eussent peu succeder, si la carriere n'eust esté pres de la ville: & aussi certes, il n'y auoit que huict mille pas de distance jusques au Temple de Diane, & d'auantage ne s'y trouuoit montaigne ny vallee, ains vne campagne entierement egale.

Mais de nostre memoire, venant la base d'Apollo Colossique, c'est à dire beaucoup plus grande que le naturel, à se rompre & esclater par vieillesse, les Prestres, qui en auoyent la charge, craignans que l'image tumbast, & se mist en pieces, marchanderent à tailler vne autre base dedans la mesme carriere, d'où Cresi-
phon

phon & Metagenes auoyent tiré leurs Colonnes & Architraues: & de faict vn certain Paconius conuint de prix auecques eux. Or auoit ceste base douze pieds de long, huict de large, & six de haut: parquoy aduenant le temps requis à la transporter, ce Paconius enflé de vaine gloire, ne la daigna charier comme les precedents, ains proposa de faire vne autre inuention pour mesme effect. A ceste cause il ordonna des rouës d'enuiron quinze pieds de diametre, aux moyeux desquelles fit emboister les extremitéz de ceste grosse pierre: & apres assit des fuzeaux ou reigles de bois portantes deux poulces d'espaisseur, depuis l'vne des rouës jusques à l'autre, & les fit entrer sur leurs courbes, de sorte, qu'elles se rengeoyent au compas tout à lentour de la pierre: & n'y auoit plus d'vn pied d'espace entre deux. Celà faict, il tortilla vne corde enuiron ces fuzeaux, si que quand les beufs furent accouplés à son engin, ceste corde se deuuidoit à chacun tour de rouë: mais elle n'estoit pas assez ferme pour conduire le faix en ligne droite, ains luy estoit force de gauchir d'vne part ou d'autre: si qu'il faloit necessairement à tous coups reculer les rouës pour les remettre en sentier droit, & de rien ne s'auançoit la besongne: Parquoy le poure maladuisé consuma tous ses deniers à tirer auāt, & reculer arriere, de sorte qu'il ne se trouua plus soluable pour acheuer ce qu'il auoit entrepris.

Comme fut trouuee la carriere dont fut basti le temple de Diane en Ephese. Chap. VII.

IE sortiray maintenāt hors de propos, pour donner à entendre comment ceste carriere fut trouuee.

Vn pasteur, nommé Pixodare, frequentoit enuiron ce lieu là, pendant que les citoyens d'Ephese entreprenoyent à faire de marbre iceluy temple de Diane: & se deliberoyent d'en enuoyer querir à Paro, l'vne des isles Cyclades, à Proconesse, isle de Propontide, à Heraclee, ville de Bithynie, ou à Thase, pareillement isle de la mer Egee aupres de Thrace.

Aduint que ce pasteur mena ses bestes pasturer en la propre campagne où la carriere estoit, dont dessus est faicte mention: & que deux de ses Belliers, se voulans entreheurter, firent d'auan-

ture leur course sans s'atteindre: toutesfois l'vn rencontra de ses cornes vne roche, dont il abbattit vn petit esclat, qui se trouua de couleur merueilleusement blanche. quoy voyant Pixodare, laissa là tout son troupeau, & s'en courut porter ceste pierre à la ville où l'on consultoit le moyen plus expedient pour recouurer du marbre: parquoy les magistrats luy decernerent des honneurs venerables:& entre autres choses luy changerent son nom, voulans qu'en lieu de Pixodare il fust appellé Euangelos, c'est à dire bon messager:& encores jusques à ce jourdhuy lesdicts seigneurs vont tous les mois en la place qu'il leur enseigna, & luy font vn sacrifice solennel, autrement ils encourroyent en vne peine dite & accordee des ce temps là.

Des instruments appellés Porrectum, c'est à dire poussant auant, & rotondation ou roulement circulaire, propres à mouuoir gros fardeaux. Chap. VIII.

'AY en peu de paroles exposé ce qui m'a semblé necessaire à l'endroit des machines pour tirer: parquoy maintenant je parleray des engins dont les mouuements & vertus sont des choses differentes en soy, les rendant si conuenables, qu'il en vient deux perfections, à sçauoir vne que nous disons Porrectum, & les Grecs Eutheia:& l'autre que nous appellons Rotondation, ou roulement, & iceux Grecs la disent Cyclozen.

A la verité le mouuement du Porrectum ne se sçauroit faire sans Rotondation: ny au contraire celuy de la seconde ne seroit rien sans le premier, & ne pourroyent l'vn sans l'autre, causer l'enlieuement des gros fardeaux.

Mais à fin que l'on entende mieux ce que l'en veult presentement dire, mon exposition sera telle: L'on met en des poulies certains goujons qui seruent de cetre: puis elles s'appliquer en leurs moufles. apres estât vne corde passee à l'entour de leurs feuillures, par circonuolutions conuenables, & attachee au moulinet ou fuzee, quad on vient à tourner cela, il fait leuer les fardeaux à môt, pource que les extremitez d'iceluy moulinet, estans en lieu de centres sur les ammares, auches, ou boistes, & tournees en rond

par

par les brassieres passees à trauers ses mortaises, sont cause de l'eleuation du poids.

Pareillement vn pied de cheure, ou pinse de fer, mise contre quelque charge qu'vne multitude de mains d'hommes ne peut mouuoir, quand elle a vn centre ou appuy, que les Grecs appellent Hypomochlion, & communement orgueuil, supposé à soy, mesmes que son bizeau peut entrer sous le faix, incontinent qu'vn homme vient à peser sur l'autre bout cela fait bien tost, & auec grande facilité leuer la charge: & ce pour cause que la partie du deuant de la pinse plus courte que l'autre, & qui tient lieu de centre, se met sous le fardeau qui s'esmeut par le poisement de l'homme sur le bout plus loing, & plus esloigné du bizeau: en quoy faisant, il en aduient vn mouuement circulaire, ou en rondeur, lequel contraint vn grand poids à s'esbranler par peu de peine. Mais si ledit bizeau est mis dessous le poids que l'on veut faire mouuoir, & que son autre bout ne soit pressé entre bas ains esleué en amont, son centre s'appuyera sur la terre, qui luy sera en lieu de charge: & le coin du fardeau fera l'effect d'vn appuyement d'hommes: toutesfois il ne se leurra pas auec telle aisance que quand vn bloc ou orgueuil seroit jetté sous le trauers de la pinse: & neansmoins la pesanteur du faix pourroit estre aucunement esbranlee. Et si la plus grande partie d'icelle pinse entre dessous la charge, encores qu'elle soit appuyee sur quelque hypomochlion ou orgueuil, son contrebout estant trop pres du centre, ne pourra faire mouuoir ce qui est pretendu, nonobstant qu'on foule & enfonse le manche autant que l'on pourra, si ce n'est (comme je vien de dire) que son bizeau cause de l'esbranlement, ne morde gueres dessous, & que son autre bout soit conuenablement esloigné du centre, à fin que l'enfoncement ne se face trop pres de la charge. Ceste chose se peut considerer par vn fleau de traincau à plommee, que nos Latins appellent Trutine ou Statere: car quand ce que l'on veut peser est mis en la Balance pendante pres l'vne de ses extremités, & que l'on va petit à petit adjoustant les poids sur les oches marquees au long du fleau, en tirant deça ou delà, tant plus on le met en arriere, plus fait il congnoistre, nonobstant sa foiblesse, de quelle pesanteur est la masse, consideré qu'encores quelle soit beaucoup plus ample, si se rend-il egal à elle, & tout par chercher sur ce fleau à le reculer du centre autant loing comme il est requis. Voilà com-

ment vne petite force de poids fait en vn moment esbranler vn puissant fardeau, & contraint sans violence à monter doucement de bas en haut.

Trutine, ou balance.

Balance, ou leurand.

En cas

En cas pareil vn gouuerneur de quelque grand'nauire maniāt son timon ou gouuernail, que les Grecs nomment Oiax, fait par ceste raison centrique en moins de rien, & auec vne seule main exercitee en l'art de nauiguer, aller son vaisseau la part où il l'addresse, nonobstant qu'il soit chargé de merueilleuse abondance de marchandise, & de viures necessaires à l'equippage. Aussi quād les voiles sont abbattus à demi mast, possible n'est qu'un nauire puisse legierement voguer: mais quand on les a tirés tout à mont, il tranche l'eau auec grande promptitude, pource qu'ils ne sont prochains du pied d'iceluy mast qui tient le lieu de centre: ains estendus jusques au bout au plus loing qu'ils en peuuent estre, au moyen dequoy cucuillent du vent autant comme il en est besoing.

Par ainsi donc, quand vne Pinse est mise sous vn fardeau, si on l'enfonse par le milieu de sa branche, la charge se treuue tant rebelle, qu'on ne la peut bonnemēt esmouuoir: mais si tost que l'on vient à peser sur l'autre bout esloigné de son Centre, le faix s'enlieue facilement.

Ne plus ne moins est-il des voiles: car quand ils sont abbattus à demi (comme i'ay dit) leur puissance en est de beaucoup moindre: mais quand on les a tirés à mont jusques au coupeau du mast, pource qu'ils, par ce moyen, s'esloignent dudit centre, encores que le vent ne se renforce; ains demeure en vn mesme estat, si est-ce que par l'oppression de la partie haute, le nauire est contraint à voguer beaucoup plus legierement, qu'il ne feroit.

Mesmes quand les auirons liés de cordage cōtre les costés du nauire, sont mis en l'eau, & agités à force de bras, leurs extremes parties estans plongees dedans les vagues, font aller le corps du nauire auant, auec beaucoup plus grande impetuosité, que sans leur impulsion: ioinct que sa prouë va couppant la subtilité des ondes sur lesquelles il est porté.

Pareillement quand aucunes grandes & pesantes charges sont leuees sur les espaules de quelsques Portefaix, que nous disons Phalangarij, s'ils sont hexaphores, ou tetraphores, c'est à dire six ou quatre en nombre, ils souspesent le faix auant marcher, & ce par les centres du milieu des tinels, à fin que chacun d'eux en porte vne egale portion, nonobstāt qu'il ne se puisse diuiser: mais cela se conduit par le moyen de certaine raison distributiue, la-

Pp iiij

quelle se fait sentir en cest instant : & à ceste occasion sont au milieu desdits tinels fichés aucuns crochets de fer où s'attachent les cordeaux des tetraphores, à fin que la charge ne voise coulât auant ou arriere: car s'il aduenoit ainsi, elle presseroit par trop les espaules de celuy dont elle approcheroit plus pres: comme vous voyez qu'il se fait au fleau du Traineau, quãd sa plommee se meine d'vne oche en autre.

Ceste mesme raison fait entendre, que si aucuns cheuaux sont attellés sous vn joug tant bien distribué sur son milieu, qu'il n'y ayt que redire, adonc tirent ces bestes esgalement: mais où la distribution n'est pareille, celuy des cheuaux qui a plus d'auantage, foule griefuement son compagnon : parquoy en ce cas faut desnoüer leur lõge, & r'adresser l'vn des costés du joug. Ce faisant, le plus foible sera tellement soulagé, qu'il pourra tirer autant que le plus fort.

A la verité il en prend ainsi aux portefaix comme à ces cheuaux attellés, j'enten quand leurs cordeaux ne sont au milieu des tinels, & que la charge abandonnant le centre, rend l'vne des parties plus longue que l'autre. Qu'il soit vray, si estant constitué le centre au lieu où pour lors le cordeau se treuue, puis que l'on vienne à compasser deux ronds de ses deux bouts : l'vn regardant la plus courte partie du tinel, & l'autre la plus longue, il n'y a point de doute, que la plus estendue donnera sa circonference plus ample que la moindre, qui fera la sienne d'autant plus petite.

Aussi comme les rouës de peu de tour sont de mouuement plus dur & difficile, ainsi les jougs & tinels sur les endroits où leurs espaces sont moindres depuis le centre jusques à l'extremité, pesant plus sur les espaules ou collets des hommes, ou des bestes. mais ceux qui ont d'vn mesme centre les distances assez longues, sentent alleger les fardeaux, soit en tirant, ou en portant: & ce pour la raison que telles choses longues ou rondes prennent leur mouuement du centre: comme en pareil font chariots, charrettes, tympans, treuils, rouës, vis, escrouës, scorpions, arbalestes, presses, & autres tels engins, qui par semblable occasion de longueur, centre, ou roulement circulaire, font les effects à quoy on les applique.

Des

Des especes & genres d'organes propres à puiser eau: & premierement du Tympan. Chap. IX.

JE commenceray maintenant à traicter des organes inuentés de long temps pour puiser eau, & en monstreray de diuerses manieres: mais le Tympan tiendra le premier lieu.

Cestuy-là ne fait monter l'eau gueres haut: toutesfois il en puyse en peu de temps vne abondance merueilleuse. Parquoy, à fin d'en specifier les particularités, ie di que l'on fait tourner vn arbre sur le tour, ou bien on le faict arrondir au compas: puis se ferre par les deux bouts, & droit en son milieu s'assiet vne rouë creuse, d'aix songneusement ioincts & serrés l'vn contre l'autre. apres on pose cest engin sur deux pieds-droits garnis de lames de fer à l'entour des troux, où entrent les extremités dudit arbre. Dedans le creux de ceste rouë il y a huict panneaux de boys, qui prennent depuis sa circonference, & amortissent dessus le moyeu pour seruir d'egales separations ou chambrettes. Encores enuiron sa rondeur se fichent des aix de mesme matiere, entre deux desquels demeure enuiron demi pied d'ouuerture, à fin que ses concauités se puissent facilement emplir.

Mais il est à noter que l'on a preallablement faict à l'entour d'iceluy moyeu certains conduits, comme trous de colombier, à sçauoir vn en chacune des espaces comparties pour chambrettes: & quand cela est bien calfretté ou enduit de bray (ainsi qu'il se fait aux nauires) la rouë venant à tourner par le mouuement d'aucuns hommes qui cheminent dedans, puyse force eau, à raison des ouuertures qui sont autour de sa circonference: puis ceste liqueur s'escoule incontinent par les conduits faicts à l'entour de son moyeu, lequel est depuis là percé en trauers iusques au bout de l'arbre: parquoy necessairement elle tumbe dedans vn auge de charpenterie, ayant vne couloire iointe à soy; par où elle va enroser les iardins, ou attremper les aires des salines: car il se tire assez d'eau par ceste façon là.

Mais s'il est question de la faire monter plus haut, ceste mesme practique se changera comme ie vous diray.

Faictes enuiron l'arbre gisant vne rouë si grande qu'elle puisse

Qq

conuenir à la hauteur qui sera necessaire, & attachez à l'entour de ses courbes, plusieurs augets de bois quarrés & bien enduits de poids & cire fondues ensemble: puis commandez à quelque homme qu'il entre dedans pour la faire tourner en marchant de ses pieds: car par ce moyen les augets emplis d'eau monteront au plus haut de la rouë, & en descendant verseront dedans la grande auge tout entierement ce qu'ils auront puisé.

Et s'il conuient la faire monter encores plus haut, l'on accommodera sur la circonference de la rouë vne chaine double, laquelle pendra jusques au fonds, & au long de ses chainons seront attachees des cruches congiales, c'est à dire contenantes chacune dix liures d'eau pour le moins. par ainsi le mouuement de la rouë faisant tourner icelle chaine à l'entour, enleuera ces cruches jusques au plus haut: & quand elles seront paruenues droit à plomb du moyeu, force leur sera de decliner contrebas, & verser dedans l'auge ce qu'elles auront enleué d'eau.

Des rouës & tympans propres à moudre farine.
Capitre X.

On fait aussi sur les riuieres, des rouës suyuant ceste mesme industrie: mais enuiron leurs courbes sont attachees des aubes, lesquelles estans l'vne apres l'autre battues l'impetuosité des ondes, contraignent la rouë à se tourner: & ainsi en puisant force eauë dedans leurs augets, qui la portent jusques au plus haut, prestent ce qui est necessaire pour l'vsage, sans aide ny moyen d'hommes cheminans, mais seulement par le cours violent de l'eau.

Par semblable raison se meuuent aussi les machines hydrauliques, c'est à dire resonnantes en l'eau: car toutes les particularités dessus escrites y sont entierement contenues: mais il y a d'auantage au bout de leur arbre vn tympan dentelé, que l'on appelle second ou moindre: lequel estant assis en ligne perpendiculaire, fait tourner la lanterne à pagnons & fuseaux auec son rouët, mais le plus grand aussi dentelé, est posé de plat: &

cestuy

cestuy là est garni d'vn arbre debout, ayant en sa teste vn gros fer de moulin auec sa nille qui tient la meule, enuironnee de son archure ou chappe. Parainsi les fuseaux de ceste lanterne enuironnant ledit arbre debout, poussant les dentelures du tympan couché de plat, contraignent icelle meule à tourner : & ce pendant elle a au dessus de sa nille vne tremie où l'on engrene le bled, qui est incontinent moulu & reduit en farine.

De la limace ou pompe, dite cochlea, laquelle enleue grande abondance d'eau, mais non si haut comme la precedente.
Cap. XL

IL y a semblablement vne autre inuention de vis appellee entre nous Cochlea, laquelle puise vne grande force d'eau, mais elle ne la porte pas si haut comme la rouë : & voici la maniere de la faire.

L'on prend vn fust ou chatier de merrein, & regarde l'on à ce qu'il ayt autant de poulces d'espaisseur comme il porte de pieds en longueur, puis on l'arrondit au compas, & se fait vn cercle sur chacune de ses extremités, que l'on compartit en tetrantes ou octantes, c'est à dire en quatre ou huict parties egales par lignes tirees à la reigle, qui doyuent estre si iustement assises, qu'estant ce chantier leué sur la terre, elles viennent toutes à correspondre à plomb l'vne de l'autre. Apres depuis le bout d'embas iusques à celuy d'en haut l'on va trassant d'autres lignes sur la longueur, si bien conuenantes ensemble, qu'il n'y a point plus d'espace entr'elles, qu'emporte vne des huict diuisions faictes au compas sur icelles deux extremités. Voilà comment s'ordonnent en icelles longueur & rondeur les distances egales. Cela faict, suyuant lesdites lignes longues, on marque en trauers des decussations, autrement traicts quarrés, & sur les entrecroisures se notent des poincts apparents. Puis quand tout est curieusement acheué, l'on prend vne reigle de saule ou oziere, tenue & subtile, laquelle est oincte de poix-fondue, & se met sur le

premier ou plus bas poinct de la decussation : puis est menee en tordant de poinct en poinct jusques au coupeau selon les longueurs & trauerses faictes en la circonference. & ainsi consequemment par ordre, suyuant tous les huict poincts marqués aux deux bouts, l'on passe ladite reigle en tournoyant pardessus toutes les marques de la decussation, si qu'elle paruient & s'attache à la fin contre sa ligne correspondante, allant ainsi depuis le premier poinct, auquel sa basse partie est attachee, jusques au huictieme d'enhaut. & suyuant ceste voye l'on va par toutes ses espaces de la longueur & rondeur ou sont notés les traicts quarrés:& par où ceste regle ployante a noirci de sa poix, on faict des feuillures enuironnantes les huict diuisions de la grosseur, à la semblance d'vne Limasse naturelle. Adonc dessus icelles reigles l'on y en assied des nouuelles pareillement oinctes de poix, jusques à ce que cela croisse en telle quantité, que la huictieme partie de la longueur soit egale à la grosseur.

Pardessus ces reigles on attache des tablettes de bois qui ferment les entorses,& les enduit on de poix fondue, mesmes se garnissent de lames de fer, clouees à bons cloux:& sur les centres de deux ronds se fichent de fortes cheuilles pareillement de fer:& quand tout cela est ainsi ordonné, l'on plante deux estamperches à droit & à gauche de la dite Limace, ayant pres de leurs sommités, des trouxs ronds garnis de viroles de fer, par où les bouts de de cest engin trauersent, si qu'il tourne facilement, quand aucuns hommes cheminent par dedans sa roüe.

Mais pour l'asseoir ainsi qu'il appartient, faut necessairement qu'il y ayt vn des bouts haut,& l'autre bas, à la façon que l'on forme le triangle orthogone, c'est à dire de costés droits, sur quoy Pythagoras inuenta son esquierre : & que sa longueur soit diuisee en cinq parties, trois desquelles doyuent estre donnees à lexaucement:& par ainsi l'espace estant depuis le bout d'embas de l'estamperche perpendiculaire, jusques au plus bas goulet de ceste limace, comprendra quatre portions. Mais pour mieux enseigner comment cela se doit faire, la figure en sera pourtraicte en mon dernier liure.

I'ay descrit le plus ouuertement qu'il m'a esté possible, de quelle matiere se font les Organes pour puiser de l'eau, & enseigné les moyens de les faire, mesme ay dit comment & de quelles choses ils reçoyuent leur mouuement, dont il vient des vtilités

infi-

infinies ; à fin que tels engins soyent manifestes à ceux qui s'en voudront seruir par cy apres.

De la pompe de Ctesibius, laquelle enleue l'eau merueilleusement haut. Chap. XII.

REste maintenant à parler de la Pompe de Ctesibius, laquelle fait monter l'eau en hauteur admirable.

Ceste là se fait d'Arain: & est à sçauoir qu'en so fonds y a deux barillets iumeaux, peu esloignés l'vn de l'autre qui ont des biberons en forme de fourchette, venans à se rencontrer bec à bec, & s'assembler au milieu d'vne conque, dedans laquelle sont subtilement mises deux languettes gisantes sur les ouuertures d'iceux biberons, & qui les estouppent si bien qu'elles ne permettent raualler ce qui a esté par l'esprit de l'air chassé ou seringué en la conque, sur laquelle est assis vn entonnoir renuersé, faisant monstre d'vne cloche ou manteau contre la pluye, estroit par haut, & large par bas : ledit entonnoir si bien attaché par charnieres à la conque subjecte, que la force de l'eau enflant là dedans, ne la peut enleuer en aucune maniere. Au dessus de cest entonnoir est posee vne Sarbatane chassoire ou tuyau, que nos Latins disent Tuba, bien souldee, & dressee en grande hauteur.

Mais pour retourner aux barillets, ils ont pareillement sur les basses ouuertures de leurs biberons, d'autres languettes accommodees pour semblable effect que celles de dessus, & en leurs plats fons superieurs deux pilons masles polis sur le tour, oingts d'huile, justement enuironnés de tringles sur iceux plats fonds, & en leurs bouts d'enhaut garnis de mortaises trauersees de brassieres, pour les faire continuellement tourner, & quãd cela se fait, il contraint par agitation l'air enclos en iceux barillets à esmouuoir l'eau ; laquelle fait ouurir les languettes des biberons d'embas, par où en enflant, monte & se pousse jusques dedans la conque, & là estant receuë ; l'entonnoir vient à chasser son esprit à trauers la Sarbatane, autant haut que elle peut estre: puis elle retombe en vne auge, & de là s'en va au seruice & vsage des hommes.

Qq iij

Ledict Cresibius ne trouua seulement ceste inuention exquise, ains plusieurs autres estranges & diuerses, lesquelles estant contraintes par expressions de ceste liqueur, auenantes de l'air agité, empruntent de singuliers effects sur la Nature, comme sont jargonnements d'oiseaux, qui se forment par le mouuement de l'esprit entonné en la concauité de leurs corps: ou comme les engibates, autrement vases attirans l'eau, qui font mouuoir de petites statues: & assez d'autres choses ingenieuses donnant recreatiõ à l'ouïe & à la veuë: entre lesquelles j'ay choisi ce qui m'a semblé plus necessaire pour en parler en mon liure precedent sur le traicté des Horloges, & pour dire en cestuy-cy les particularités qui me semblent coüenables à l'endroit de l'attraction des eaux, ayant bien voulu passer ce que je n'ay jugé estre d'importance, mais seulemẽt imaginé pour causer voluptés delicieuses: car ceux qui seront conuoiteux de telles gentillesses, en pourront tant apprendre dedans les Commentaires dudit Ctesibius, qu'ils deurõt estre satisfaicts en leur esprit.

Des engins hydrauliques, de quoy l'on faict les orgues.

Chapitre XIII.

JE traicteray maintenant des engins hydrauliques, & n'oublieray à mettre par escrit autant succinctement & au plus pres du vray que je pourray, quelle est la maniere de les ordonner.

Sur vn sommier de charpenterie l'on assied vn coffre d'airain, & au dessus dudit sommier tant à droit comme à gauche sont dressés des tirans mis en forme d'eschelle, dont les bouts d'embas sont enclos en certaines soupapes pareillement d'airain, les fonds desquelles, pour estre subtilement faicts au tour, se peuuent mouuoir assez à l'aise, estans leurs centres attachés à crampons de fer, & joincts à des verins fichés au bout de leurs pilons masles enueloppés de peaux à tout la laine.

Sur le haut fonds de cesdites soupapes il y a des trous d'enuiron trois doigts d'ouuerture, à plomb desquels & à l'entour d'iceux

ceux verins sont mis quelsques Dauphins de cuyure, qui en leurs bouches ont des chaines pendantes, aux extremités desquelles s'accrochent des Cymbales, deuallantes par iceux trous jusques dedans le coffre, contenant de l'eau en sa concauité, & là dedans est comme vn entonnoir reuersé, soustenu sur quelsques billots cubiques en façon de dés quarrés, portans trois poulces de hauteur, qui respondent à nyueau de la grande soupape releuee entre les fonds du coffre, & l'embouchure des soufflets. Au dessus du goulet de cest entonnoir est enchassé vn autre petit coffre soustenant la teste du sommier, que les Grecs appellent Canon musical : en la longueur duquel, si l'instrument doit estre Tetrachorde, c'est à dire à quatre jeux differents, on y fait quatre canaux, au bout desquels sont attachés des trayans : s'il est hexachorde, six : & qui le desire octochorde, huict. En chacun des susdits canaux se met vn tuyau comme vn goulet de fontaine, par dedans lequel trauerse vne clef de fer, qui venant à estre tournee, fait ouurir les conduits respondans en iceux canaux, sur lesquels est posé le reste de ce Canon musical, qui a des pertuis ordonnés en son trauers, lesquels aussi respondent à la haute table dite par iceux Grecs Pinax.

Entre ce canon & la susdite table il y a des sautereaux interposés, nommés pleuritides, c'est à dire costés, percés tout d'vne mode, & oingts d'huile, à fin quelles puissent monter & deualler plus à l'aise pour estoupper les tuyaux, à quoy ils sont subjects, comme ils sont : car quand on jouë sur le clauier, leurs montements & descentes ouurent certains pertuis, & referment les autres. Ces sautereaux ont de petits hameçons de fer, qui s'attachent aux marches du clauier, si que quand on les vient à toucher des doigts, ils se mouuent en merueilleuse promptitude.

Plus sur la table y a des trous par où le vent peut sortir des canaux, & en iceux sautereaux sont souldés quelsques anneiets, dedans lesquels se viennent à enclorre tous les menus bouts des tuyaux d'Orgue.

D'auantage il y a des conduits ou postes saillans hors d'icelles Soupapes fermement conioincts aux superficies des tables de bois, & touchans jusques aux ouuertures qui sont dedans le Trembloir, auquel y a pareillement d'autres sautereaux faicts au tour, colloqués de telle sorte, que quand ladite Soupape vient à receuoir le vent, ils, en fermant les conduits, ne permettent

que l'esprit en puisse resortir:& par ce moyen quand on abbaisse les pilôs enueloppés de laine,les crapons à quoy sont accrochees les superficies des petites Soupapes, les contraignent à deualler jusques au fonds:& adonc les Dauphins posés sur les verins,descēdans par les ouuertures,emplissent auec leurs cymbales ces concauités de vases:puis derechef iceux crampons rehaussans menu & souuent lesdites superficies,par la vehemente agitation de l'esprit,& faisans estoupper aux cymbales les trous superieurs ja mētionnés,sont cause que l'air enclos leans, est par espraintes contraint à entrer dedans les conduits ou postes, d'où il s'en va lancer dedans le sommier de bois : & passant à trauers sa concauité, se jette dans le coffre d'airain contenant l'eau:parquoy, à raison du mouuement des pilons,estant l'abondance de l'air opprimee, force luy est de se couler parmi les ouuertures des clefs, en maniere que cela sert d'ame pour emplir les canaux,si que quand les marches du clauier sont enfoncees au moyen des doigts de l'Organiste, & que les trayans des petites Soupapes s'en haussent & rabbaissent continuellement,ils estouppent quelques tuyaux, & en font ouurir d'autres, en maniere qu'auec l'art de musique engendrant plusieurs diuersités d'harmonie,l'Orgue rend des sons doux & aggreables au possible.

I'ay faict tout mon effort d'exposer clairement par escrit ceste chose obscure:toutesfois je ne l'ay sceu rendre si facile que chacū la puisse comprendre du premier coup:& croy que je ne seray entendu sinon de ceux qui font profession de cest art.

Toutesfois s'il s'en treuuent aucuns qui peu à peu y puissent mordre,par ce que j'en ay dit,je suis asseuré qu'apres en auoir acquis pleine congnoissance,ils trouueront que toutes les particularités en sont par moy deduites, suyuant la subtilité que le subject desire.

Comment & par quelle raison nous pouuons mesurer nostre chemin,encores que soyons portés en charrette,ou que nauiguions dedans quelque nauire.

Chapitre XIIII.

MAINTENANT se tourne mon stile à traicter vn secret,lequel n'est sans proffit,& qui fut par grande industrie inuenté de nos predecesseurs, puis à nous laissé pour

pour noſtre vſage. C'eſt à fin de ſçauoir en allant par païs, encores que ſoyons en chariot ou ſur la mer en quelque nauire, combien nous aurons faict de milles ou demi lieuës de chemin: Choſe qui ſe pourra facilement congnoiſtre au moyen de la practique ſuyuante.

Soyent les rouës de noſtre chariot faictes ſi larges que leur diametre comprenne quatre pieds & vn ſextant, c'eſt à dire vne ſixieme partie de pied, à fin qu'eſtant la rouë aſſize ſur vn coſté, quand ſa rondeur commencera de tourner ſur la terre pour faire voyage, apres qu'elle ſera reuenue au meſme poinct de ſon commencement, elle ayt paſſé vne certaine portion de voye, à ſçauoir douze pieds & demi.

Eſtant ceſte choſe ainſi preparee, faudra fermement joindre contre le moyeu de la rouë par le dedans du chariot vn tympan ou rouët ayant ſur les courbes de ſa circõference vne dent toute ſeule: puis dedãs le corps d'iceluy chariot ſoit attaché vn eſtuy de bois quarré trauerſé d'vn aiſſeau portant vn autre rouët mouuant en maniere de lanterne, ledit rouët garni tout à l'entour de quatre cents dentelures egalement diſtantes, & cõuenãtes à la groſſeur de la dent du tympan inferieur. Apres ſoit miſe ſur l'vn des coſtés d'iceluy ſecond tympan vne languette paſſante toutes les autres dents : & pardeſſus cela ſe poſe derechef vn troiſieme rouët couché de plat, & dentelé de meſme, enuironné d'vne autre chappe, & dont les crenelures conuiennent à la dent ſaillãte d'vn des coſtés du ſecond tympan deſſus dict.

En la circonference de ce troiſieme creux par dedans ſoyent faicts autant de trous comme l'on peut cheminer de milles en vn jour, ou plus ou moins: car le nõbre expres n'y ſert de rien. apres, en chacun de ces trous ſoit mis vn caillou rond : & faites en la chappe ou reueſtement certain pertuis reſpondant à vn conduit, dedans lequel les caillous puiſſent tumber l'vn apres l'autre quãd ils arriueront à l'endroit, & eſtre receus en vn vaiſſeau d'airain ſuppoſé tout expres & mis dedans le chariot. Parainſi quand la rouë cheminera, le tympan joinct à ſon moyeu ſe tournera par force auecques elle: & chacun tour qu'il fera, ſa dent pouſſera l'vne de celles du ſecond rouët ſuperieur à luy, tellement que quand il aura tourné par quatre cents fois, iceluy tympan ſecond n'aura faict qu'vn tour ſeulement : au moyen de quoy la languette eſtant attachee à l'vn de ſes coſtés, & excedante les

R.r

autres dentelures, fera aussi cheminer par ordre les dēts du troisieme tympan superieur, si que le chemin cependant exploitté, contiendra cinq mille pieds d'estendue, qui sont mille pas, ou demie lieuë de voye:& ainsi les caillous, qui cherront dedans le vase, donneront par tinter aduertissement des milles que l'on passera:& au soir quand on les viendra recueillir, leur nombre enseignera combien il y en aura eu de despeschés en toute la journee.

Tout ainsi peut-on faire en nauigations, changeant seulemēt quelque peu de choses: & ne faut sinon passer vn arbre gisant à trauers les bords du nauire, en sorte que ses deux extremités saillent dehors, & que des rouës portans quatre pieds & vn sextant de diametre, y soyent accommodees, ayans leurs circonferences touchantes à l'eau.

Sur le milieu d'iceluy arbre, par dedans le corps du nauire, mettez y vn tympan ou rouët garni d'vne seule dent passante hors de sa rondeur: dessus cela soit assis vn estuy ayant vn autre tympan clos en soy, dentelé de quatre cents dentelures egales, conuenantes à celle du rouët inferieur, attaché à l'arbre gisant. Ledit secōd tympan ayt aussi vne languette posee sur l'vn de ses costés, & excedante la circonference jusques à toucher vne tierce rouë pareillement mise de plat en vne autre chappe, & dentelee tout de mesme, à fin que la dēt du tympan attaché à l'arbre, pousse à chacun tour qu'il fera, vne de celles de son rouët superieur: lequel aussi face cheminer auec sa languette excedante la tierce rouë, mise de plat, & percee de certains trous, dont chacun soit garni d'vn caillou rond. Mais il ne faut oublier de faire aux fonds de la chappe ou estuy d'icelle tierce rouë, vn pertuis respondant à vn conduit par où le caillou deliuré de l'empeschement qui le gardoit de tumber, puisse choir en vn vase d'airain supposé, & signifier par son bruit qu'vn mille de voye est despesché: & par ce moyen quād le corps du Nauire voguera par impulsiō d'auirons, ou de vent, les arbres sur qui seront les rouës touchantes l'eau, agitees par mouuement contraire, forceront les tympās interieurs à tourner: car en se tournant, elles feront mouuoir l'arbre gisant, & cedit arbre le rouët attaché à soy, garni d'vne seule dent, cōme dit est: si qu'à chacun tour qu'il fera, celle dent poussera vne de celles de son tympan superieur, qui à ceste cause fera sa circuitiō tardiue, consideré que quand les rouës munies d'arbres auront

faise

faict quatre cents reuolutions, le second tympan poussé par la dent du susdit attaché à l'arbre gisant, n'aura tourné sors vn seul coup : & ce pendant toutes & quantesfois que le troisieme rouët couché de plat menera ses cailloux sur le trou faict en son estuy, ils tumberont par le conduit dedans le vase d'arain supposé: & par ainsi feront entendre auec leur retentissement, & par leur nombre, combien l'on passera de milles durant telle nauigation.

Il me semble que j'ay suffisamment exposé les secrets qui donnent proffit & plaisir en temps calme & priué de crainte, mesmes que j'ay dit tout d'vne voye comment ils se doyuent faire & practiquer.

Des catapultes ou grandes machines à lancer traicts, ensemble des Scorpions ou Bacules.
Chap. XV.

MAintenant donc je traicteray des munitions inuentees pour s'en preualoir & garentir quand le peril apporte le besoing: & enseigneray la practique de faire Scorpions, Catapultes, & Arbalestes à fonde, sans oublier leurs mesures & proportions. Mais en premier lieu ie descriray par le menu vn Catapulte, à fin d'expedier nostre Scorpion puis apres.

Toute la symmetrie de ces Machines se prend sur la longueur du traict qu'elles doyuent jecter: & fait-on sur les bouts des chapiteaux la grandeur des trous par où se doyuët tendre les nerfs entortillés qui font cambrer les bras de l'arc, justement de la neufieme partie d'iceluy traict, & se forme la largeur & profondeur d'iceux trous comme il s'ensuit.

Les tables, que nous disons paralleles ou equidistantes, de quoy s'arment, tant haut que bas, les deux extremités de ces chapiteaux, sont tenues sur le milieu de la largeur d'vn trou & vn dodrant, c'est à dire vne neufieme partie de plus, & en tout le residu portent de large la moitié d'vne de ces mesures & demie.

Les Parastates, autrement contreforts, tãt à droit cõme à gau-

Rr ij

che, non compris en leurs gonds ou crochets de fer, ont quatre diametres de trou en largeur, & cinq d'espaisseur pour le moins.

Ces ferrures emportent vn demi diametre auec vn sicilique, valant vne quarte partie de la totalité.

Depuis ce trou jusques à l'arbrier du milieu il y a l'espace d'vn demi diametre, auec vn sicilique d'auantage.

La largeur du susdit arbrier est d'vn trou & vn quart: mais pour son espoisseur il en a vn tout entier.

Le cours ou Coulisse sur quoy se met la sajette droit au milieu d'iceluy arbrier, tient vne quarte partie de diametre.

Les quatre angles ou arestes d'enuiron, tant sur le front comme sur les costés, se doyuent bien bander de lames de fer, ou ficher à clous & cheuilles de ce propre metal.

A la susdite Coulisse (que les Grecs appellent Strix) faut de long l'estendue de dixneuf trous.

Les Tringles, dites par aucuns des nostres Buculæ, qui sont attachees d'vn costé & d'autre de la coulisse, doyuent en cas pareil auoir dixneuf diametres de long: mais l'espaisseur d'vn y peut suffire.

L'on en fiche aussi deux autres contre le bas de l'arbrier, pour asseoir la succule ou moulinet entredeux, portant neuf diametres de longueur, & de grosseur vn demi seulement.

La Bucule, appellee Camillum, ou, selon quelsques vns, Loculamentũ, c'est à dire cheuille entrant dedans le ressort pour faire descharger la machine, est assise sur vne pate de fer, ou queuë d'arõdelle à charniere, & porte d'espais vn trou entier, mais de hauteur elle n'en a sinon demi.

La longueur d'iceluy moulinet est de neuf diametres, auec vn neufieme: mais celle des braffieres, nommees Scutulæ, qui le font tourner, doit estre aussi de neuf ou enuiron.

L'Epitoxis, ou noix de la Catapulte, a de long vn demi trou auec vn quart de la moitié, & d'espaisseur vne quarte partie.

Le Chelos, ou bien Manucle, autrement ressort, porte trois diametres de longueur, mesmes est large & espais d'vn demi & vn quart.

L'estendue du Canal en fonds ou Coulisse allant contrebas de l'arbrier, peut porter seize diametres, & la neufieme partie d'vn en profondeur: puis de large vn demi auec aussi vn quart.

La Columelle, ou Cheualet, dressé dessus sa base à terre, porte
de net-

de net huict trous de haut:& la largeur de la mortaise estãt faicte en son Plinthe, en quoy entre le tenon d'iceluy Cheualet, comprend vn demy diametre, & vn quart d'ouuerture : & celle clef a d'espaisseur vne douzieme partie, autrement vne drachme, qui vaut enuiron vn huictieme de la totalité.

La longueur du Cheualet, depuis son pied jusques au crochet d'enhaut, porte douze trous & vn neufieme, & de largeur vn tout entier, auec vn demi & vn quart de superabondant.

Ce Cheualet a trois crampons dentelés, chacun desquels porte neuf trous de long, demi de large & vn neufieme: puis d'espaisseur vne drachme, qui vaut trois scrupules.

La longueur du Pyuot, sur quoy tourne la machine, est d'vne neufieme partie de trou.

La teste du Cheualet est longue d'vn demi diametre, auec vn cotyle valant neuf poulces.

L'auant fiche, porte de large vn trou entier, & vn neufieme, auec vn sicilique d'auantage, mais d'espaisseur elle en a aussi vn.

La moindre Colonne ou arcboutant de derriere, qui se nõme en Grec Antibasis, a huict diametres de haut, de large vn & demi: puis d'espaisseur quatre oboles & d'auantage.

Le subject ou cheualet de la machine, a douze trous de haut en son entier : & est de pareille largeur & grosseur que ladite petite colonne ou arcboutant.

Sur ceste petite colonne se met vn Chelonium, entre nous Puluinus, c'est à dire coissin, & communement ammare, boiste, ou auche, qui a de long deux diametres & demi auec vne neufieme partie : de hauteur autant, & de largeur vn & demi auec vn quart.

Les Cartibes du moulinet, autrement viroles de fer exterieures, fortifiantes ses deux extremités, ont deux demis trous d'estẽdue, & vne neufieme portion de plus.

L'ouuerture de chacune mortaise, par où passent les brassieres pour tourner, est d'vn demi diametre & vn neufieme, & ces brassieres sont larges d'vn demi.

Les trauersans ou entretoises, auec leurs piuots, ont de lõgueur dix diametres de trou auec vn neufieme, & de large vn & vn neufieme: puis leur espaisseur est de cinq.

La longueur de chacun bras de l'arc porte sept trous de me-

sure,& de grosseur en sa racine entee dedans les chapiteaux, vne douzieme & vne drachme: puis, par le menu bout, vne grosseur d'iceux trous auec vne drachme de plus.

Toute la cambrure de la machine bien tenduë, arriue à huict diametres de trou.

Voilà comment & par quelles proportiõs ces choses se preparent : toutesfois on y peut adiouster ou diminuer à l'equipolent: car si les montans dits Anatones, autrement egaux en resonnance, sont plus hauts que larges, il faudra raccourcir les bras, à fin que le tõ causé de ceste hauteur, n'en soit mol, ny debile, ains que la courte estenduë d'iceux bras pousse le traict plus roidement, & rende son effort de beaucoup plus grande violence.

Mais si ledit montãt est Catatone, c'est à dire moins haut que large, il faut faire ses bras vn peu plus longs, pour amoderer la grãde force qu'il conuiendroit mettre à les bander. & se doit en cela suyure l'obseruation du tinel, dont j'ay parlé enuiron le commencement de ce liure : consideré que s'il n'a sinon quatre pieds de long, cinq hommes sont requis à leuer vn fardeau : mais s'il en a huict, facilement sera leué par deux.

Ne plus ne moins est-il des bras d'vn arc, veu que tant plus on les tient longs, plus sont-ils aisés à bander : & tant plus on les fait courts, plus se treuuent-ils vigoureux, & en poussent leur charge plus roide.

Des arbalestes ou bricoles à fondes.
Chap. XVI.

'A Y dit & declaré la façon de faire les Catapulres, ensemble quelles proportions & membrures on leur doit dõner. Mais la raison des Arbalestes est aucunemẽt differẽte, nonobstãt que ces deux machines tẽdent à vn mesme effect: car aucunes dicelles Arbalestes se montent par moulinets à brassieres, d'autres par Polyspastes ou bandages à plusieurs poulions: quelsques vnes par Ergates ou Singes: & d'autres par Tympans ou Treuils de charpentier.

Si faut-il bien entendre qu'il ne s'en fait aucune, sinon sur la grãdeur du poids de la pierre qu'on luy veut faire jecter: parquoy
leur

leur practique n'est facile à tout le monde, ains seulement à ceux qui entendent les nombres & multiplications d'Arithmetique. Qu'il soit ainsi, on fait au bout de leurs montans certains trous, par lesquels on les tend auec cheueux de femme, ou bien cordages de nerfs filés. mesmes se prend celle grandeur de trous sur la grosseur de la pierre offensiue, ne plus ne moins que se font les proportions des Catapultes sur la longueur de leurs sagettes. Parquoy voulãt subuenir à ceux qui ne sont exercités en Geometrie ny Arithmetique, à fin qu'aduenant la fureur de la guerre, ils ne s'amusent à calculer sur cest affaire, je leur donneray presentemẽt à congnoistre les choses certaines que j'ay veuës, en mettãt moymesme la main à l'œuure, & que j'ay en partie apprises de mes maistres, par especial comment les poids des Grecs se conforment à leurs mesures, & par quelle voye nous les pouuons accommoder aux nostres.

De la proportion des pierres qui se doyuent mettre en la fonde d'vne arbaleste.

Chap. XVII.

L'Arbaleste qui doit jetter vn caillou pesant deux liures, doit auoir les trous au bout de ses chapiteaux de cinq doigts de large.

Si ledit caillou pese quatre liures, chacun trou aura six ou sept doigts de diametre, & quelque neufieme partie d'auantage.

Si la pierre est de six liures, huict doigts & vn neufieme suffisent à l'ouuerture.

Pour vingt liures de poids, il la faudra de dix doigts & vn neufieme.

Pour quatre liures, de douze doigts & demi auec vn quart.

Pour soixante liures, de treize doigts & vne huictieme partie.

Pour quatre vingts liures, de quinze doigts & vn neufieme.

Pour cẽt vingt liures, d'vn pied & demi, auec aussi doigt & demi, & vn neufieme sur le tout.

Pour cent soixante liures, de deux pieds & vn neufieme.

Pour cent quatre vingts liures, de deux pieds & cinq doigts.

Pour deux cents liures, de deux pieds & six doigts.

Pour deux cents dix liures, de deux pieds sept doigts & vn neufieme.

Pour deux cents cinquante liures, de deux pieds, onze doigts & demi.

Estant ainsi constituee la largeur de ces trous principaux, soit formee la Scutule ou Rondelle, que les Grecs nomment Peritritos, c'est à dire percee enuiron sa circonference, laquelle ayt deux diametres de trou en longueur, auec vne douzieme partie, & vne drachme de superabondant: puis de grosseur deux d'iceux trous, & vne sixieme portion adjoincte.

Apres soit diuisee en deux moitiés la ligne de sa rondeur: & l'ũ de ses bouts restreci d'vne sixieme partie de la longueur, en sorte que ladite rondelle vienne à representer vne forme ouale, mais qu'elle porte de large à l'endroit de sa versure ou restrecissement, vne quarte partie de ceste mesure: & sur le costé où se faict sa cãbrure, auquel se rapportent les summités des angles, & où pareillement les trous se rangent, faut que la restrecissure se retourne en dedans d'vne sixieme partie de ladite largeur.

Le maistre trou d'icelle Rondelle soit autant long comme a d'espaisseur l'Epizyge, c'est à dire la chambrette où s'enchasse la noix.

Quand tout celà aura esté formé, l'enuiron se diuise en neuf parties, à fin que la cambrure en soit doucemẽt contournee: mais faites que l'ouuerture de son trou porte vn diametre du principal auec vn demi & trois oboles. Lors ceste besongne accõplie, soyẽt ordonnés les vaisseaux ou augets propres à tenir les pierres, en sorte qu'ils ayent deux trous de large, & vne quarte partie de la moitié d'vn, ou pour le moins vn & demi auec vn Sicilique, & vn neufieme: puis leur espaisseur, sans ce qui entre dedans la mortaise, monte à vn demi diametre: mais il faut qu'elle ayt autant de saillie que monte la mesure principale auec vne seizieme partie de plus.

La longueur des Parastates, ou contreforts, se face de cinq diametres, vn cinquieme & trois oboles.

La courbure ayt vne moitié de trou, & la grosseur emporte vne once auec vne soixantieme partie de superabondant.

L'on adjouste à la Parastate moyenne autant que vaut l'espace estant pres du trou faict en la description, à sçauoir vne cinquieme partie du diametre.

La

La hauteur se fait d'vne quarte.

La Plattebande attachee aux bords de l'entablement à huict trous d'estendue, est espaisse d'vn demi.

Les gonds ou piuots doyuent porter deux troux, vne drachme auec vne neufieme portion de plus: & leur grosseur auoir vn diametre tout entier auec deux siciliques, & vn neufieme ou enuiron.

La courbure de la tringle de dessus, arriue à vn demi trou & vn quart: mais la largeur & la grosseur de l'autre exterieure porte celle proportion double.

La largeur de la Parastate se rapporte à la longueur qu'aura donné le contour de la formation, & autant en faut à la courbure auec vn K, qui signifie Cotyle, valant neuf poulces.

Au demeurant, les tringles de dessus soyent egales à celles de dessous, à sçauoir chacune d'un Cotyle.

Les deux tables des trauersans ayent vne largeur de trou auec vn Cotyle de plus: chacune des perches du Climacyclos ou Climacis, qui est vne petite eschelle pour bander & faire monter de degré en degré la corde de l'arc jusques à la noix, ayt treize trous & vn neufieme de long: puis de grosseur trois & vn quart.

L'interualle ou espace du milieu comprenne seulement vne quarte partie & vn neufieme de la largeur du trou, & l'espaisseur vne huictieme auec vn quart.

La partie superieure du climacis, prochaine & conjoincte à la table, soit diuisee en cinq parties, dont deux & vne neufieme portion se donnent au membre que les Grecs appellent Chelon, qui ayt de large vne seizieme partie, & d'espaisseur vn silique auec vn neufieme: mais sa longueur soit de trois trous d'estendue, adjoinct encores vn demi diametre, & vn cotyle d'auantage.

Les eminences ou saillies de ce Chelos, soyēt d'vn demy trou, & non plus.

Le Pleuthigoma, c'est à dire auget quarré, dedans lequel se met la pierre ou quarreau qu'il conuient jetter, ayt d'ouuerture vn Oxybaphe, autrement la quarte partie d'vn Cotyle, qui contient vingt & quatre drachmes, auec vn silique d'auantage.

Ce qui est joinct à l'Axon, que l'on appelle front trauersant au cheualet, sur lequel se tourne la Machine, soit de trois diametres & vn neufieme.

La largeur des reigles ou tringles du dedans, porte vne seizie-

me partie du trou, & d'espaisseur vn Oxybaphe, auec aussi vn Cotyle de plus.

Le replum ou couuerture du fer faict en sorte de coignee, s'éboiste dedans le Chelos de la profondeur d'vn cotyle.

Le bout de la climace ayt vne drachme & demie de large, & son espaisseur soit d'vn cotyle.

Le quarré qui est auprés de la Climace, ayt vne douzieme portion & demie du trou entier, & en ses extremités vn cotyle.

Le diametre de l'aisseau rond, soit egal à celuy du Chelos: mais aux cheuilles en faut vn demi, moins vne seizieme partie & vn cotyle.

L'Anteridion ou clef de la machine, ayt de longueur quinze trous auec vn sicilique, & de large par embas vne seizieme partie de ceste dite longueur, auec vn neufieme d'auantage: mais par enhaut son espaisseur soit de deux cotyles.

La base que l'on dit Eschara, porte conuenable quātité de trous en long: la contrebase autant: puis leur espaisseur soit de la neufieme portion d'vn diametre principal.

La colōne se compasse sur la moitié de la hauteur, en y adjoustant vn cotyle d'auantage: & doit auoir en grosseur & largeur vn cinquieme. Toutesfois sa hauteur ne se prend pas sur la proportion du trou, ains luy est donnee telle qu'il est besoing selon l'vsage & cōmodité des bras: sa hauteur est de six parties, & sa grosseur en la racine du trou sur les extremités est d'vne douzieme portion de ceste mesure.

I'ay declaré les symmetries qui m'ont semblé necessaires pour faire des Arbalestes à fōde, & aussi des Catapultes: parquoy maintenant n'obmettray à specifier tout ce qui me sera possible pour donner à entendre comment & par quelle industrie se montent & bandent leurs cordes faictes de nerfs ou cheueux tortillés.

Du bandage des catapultes & arbalestes.
Chap. XVIII.

ON prend certains chantiers de bois de grādeur assez ample, aux bouts desquels s'attachent aucunes Ammares, Auches, ou Boistes, que l'ō charge de moulinets: puis en l'espace du milieu de ces chantiers l'on fait des mortaises

mortaises en quoy se logēt les testes des Catapultes, qui se serrēt à coins comme vne louue, à fin qu'elles ne bougent quād on les veut bander. D'auantage l'on met en iceux bouts de machine aucuns moyeux d'airain arrestés par goujons de fer, que les Grecs nōment Epithides, apres, l'extremité de la corde se passe d'vn costé par le trou de son moyeu, & trauerse jusques à l'autre : puis on l'attache au moulinet, que l'on tourne auec des maniuelles, jusques à ce que ladite corde tende si fort, que quand on la touche des mains, sa resonnance soit par tout egale: & lors on l'arreste sur ce poinct, au moyen des coins de fer, comme dit est, à fin qu'elle ne se puisse lascher: & aussi l'on monte de mesme (par moulinet & maniuelles) celle qui passe de l'autre part, jusques à ce que les deux s'accordent en vnisson. Voilà comment par cest arrest de coins, & auec le jugement de l'oreille musicienne, se fait la temperature du bādage d'icelles Catapultes, dont i'ay traicté au mieux que i'ay peu faire.

Des engins pour defendre & offendre: mais en premier lieu de l'inuention du Bellier, & de sa machine.
Chap. XIX.

RESTE maintenant à parler des machines offensiues, & à dire comment par leur execution les Capitaines se font victorieux: puis en quelle sorte les villes en peuuent estre defendues.

L'on dit que l'inuention du Bellier pour offendre, vint de ce que les Carthaginiens dresserent quelque fois vne armee pour subjuguer les Isles dites Gades, maintenant le destroit de Gibraltar : où ayant à force pris vn chasteau, qu'ils vouloyent demollir, mais ne se trouuans assez de ferrements, chargerent vne saline de bois, qu'ils sousleuerent en leurs mains, & heurterent auec son bout si continuellement contre le haut du mur, qu'ils commencerent à jetter par terre les premiers rangs de la maçonnerie: puis poursuyuirent ainsi de degré en degré jusques à ce qu'ils eurent demoli tout le pan.

Cependant vn charpentier Tyrien, nommé Pephasmenos, induict de ceste inuention, leua vn mast de nauire, & y en pendit

Sf ij

vn autre de trauers en maniere d'vn fleau de balance, lequel par estre tiré & bouté violentement contre la muraille, ruïna en peu d'espace toute la forteresse des Gaditans.

Apres Cetras de Calcedoine fut le premier qui y fit vne base assise sur des rouës, & assembla par mortaises sur les lambourdes certaines estâperches, ausquelles il fit pendre le Bellier: puis couurit sa chappe d'vn bon gros cuir de Beuf, à ce que les hommes ordonnés pour estre dedans ceste machine propre à estonner le mur, fussent en plus grande seureté contre les traicts de l'ennemi: & pourtant que ses efforts estoyent tardifs, son plaisir fut de la nommer Tortue belliniere.

Voilà quels furent les premiers commencements pour establir ceste machine.

Mais durant que le Roy Philippe de Macedoine, fils d'Amyntas, tenoit le siege deuant Byzance, à present Constantinople, vn Polyidus de Thessalie en fit plusieurs autres sortes plus faciles, & d'aussi grand effect: puis Diades & Chereas, qui militerent sous le grand Alexandre, apprindrent la science de les faire: & ce Diades monstre par ses escrits qu'il inuenta les tours ou bastilles ambulatoires, c'est à dire qui se cōduisent où l'on veut, puis dit qu'il les souloit faire charier quant & quant les soldats toutes desassemblees, & par pieces.

Plus, que la Terebre, Trepan, ou Tariere est de son inuention, auec aussi la machine motante, dite Pont volant, par lequel on peut aller à plein pied sus la muraille. D'auātage il afferme auoir trouué le Corbeau demolisseur, par quelques vns appellé Grue, & qui plus est, encores nous fait il entendre qu'il vsoit du Bellier à rouët, dont il a laissé les raisons par escrit.

Ce Diades veut que la plus basse tour ambulatoire ne se face moins haute que de soixante coudees, & qu'elle en ayt dixsept de large; mesme que son restrecissement par enhaut soit d'vne cinquieme de sa mesure par embas: aussi requiert que les montās du fonds, soyēt dodrātaux, c'est à dire de douze poulces d'espaisseur, & ceux d'enhaut d'vn demi pied. En outre sa doctrine apprend qu'il faut clorre celle tour de dix entablements ou pans de fust, qui doyuent estre fenestrés de tous costés. Mais la plus grande Bastille doit (ce dit-il) porter six vingts coudees de haut, vingt-trois & demy de large, auec vne neufieme partie du tout, & son restrecissement par en haut soit d'vne cinquieme portion de son

diametre

diametre aussi bien que la precedente.

Ceste grande Bastille estoit jadis close de vingt entablements, qui auoyent chacun trois coudees de diametre, & la faisoit l'ingenieux couurir de cuirs non parés, à fin qu'elle peut resister aux traicts de l'ennemi.

La Tortue belliniere se faisoit aussi par ceste mesme practique, & auoit trente coudees en dedans œuure, & seize de haut, sans son faiste, qui en portoit sept depuis le dernier estage jusques à sa sommité.

Encores sortoit-il contremont sur le milieu d'iceluy faiste vne tournelle qui n'auoit moins de douze coudees de large, & quatre estages l'vn sur l'autre, au plus haut desquels estoyent logés certains Scorpions & Catapultes, & ceux de dessous bien garnis d'eau pour esteindre le feu si d'auanture les ennemis l'y pouuoyent faire prendre.

Outre tout cela on mettoit en ceste machine vne autre Belliniere, dite en Grec Criodocé, en laquelle auoit vn rouleau poly au tour, & le Bellier posoit dessus, qui par roidissements & alentissements de cordes faisoit des effects merueilleux: & pour le conseruer, on le couuroit aussi de cuirs non parés, ne plus ne moins cōme la Bastille susdite.

Voicy maintenant ce que nostre Diades à laissé par escrit de la terebre ou tariere.

Il dit qu'il faisoit ceste machine pareille à la tortue, & qu'il y auoit en son milieu vn chantier garni d'vn cours ou coulisse tout ainsi que l'on est accoustumé de faire à l'endroit des catapultes & arbalestes : & estoit iceluy chantier de cinquante coudees en longueur: & d'une de large en quarrure. Sur cestuy-là s'attachoit vn moulinet en trauers, qui auoit en ses deux bouts tant à droit comme à gauche, deux poulions faisant mouuoir vn fust ferré ; assis sur la Coulisse ; au dessous de laquelle estoit seurement cachés certains hommes qui le faisoyent heurter souuent, & auec vne grande impetuosité. Puis au dessus de ce chantier l'on mettoit des mantelets couuerts de cuir cru, tant pour la defense de ladite coulisse, que de tout le corps de la machine, qui en estoit pareillement remparée.

Au regard du Corbeau, iceluy Diades ne fut onques d'opiniō d'en rien escrire, pource qu'il luy sembla n'auoir comme point d'efficace.

Mais quant à l'engin pour monter, qui est en Grec nommé Epibatra, & à nous Pont volant, puis aux machines de marine, dont l'on se sert pour aborder nauires ennemis, je treuue (apres auoir soigneusement reuisité ses liures) qu'il auoit promis d'en escrire: toutesfois il n'en est ensuyui autre chose que la seule promesse.

Or ay-je dit & exposé ce que le susdit Diades a escrit des machines, ensemble la practique pour les faire: parquoy maintenant je parleray de celles que j'ay apprises de mes maistres, & qui me semblent necessaires.

Preparation de la tortue commode à remplir fossés. Chap. XX.

Qvi veut faire la Tortue pour combler vn fossé, & la mener (s'il est besoin) jusques au pied d'vne muraille, faut qu'il y procede en ceste sorte.

Soit, auant tout œuure, faicte vne base quarree, que les Grecs nomment Eschara, laquelle ayt de tous costés xxv. pieds de large, assise sur quatre trauersans, assemblés sur deux lambourdes ou poutres espaisses d'vne douxieme partie & demie de la mesure susdite, & larges d'vne sixieme justement: mais iceux trauersans soyent distans l'vn de l'autre d'enuiron pied & demi, & leurs arbuscules ou billets reuestans les roüages, qui se disent en Grec Hamaxopodes, c'est à dire pieds de charroy, soyent supposés en chacun de leurs espaces, tellement qu'entre ces arbuscules puissent tourner les aisseaux des roüës bien bandés à lames de fer. Toutesfois il est requis que lesdits arbuscules tournent pareillement sur leur piuots, & soyent garnis de mortaises, par dedans lesquelles estans mises certaines brassieres, les mouuements du roüage se facent, mais de mode que la machine puisse aller auant & arriere, à droit & à gauche, obliquement ou de trauers, en tous costés qu'il sera necessaire, au moyen (comme dit est) du tournement d'iceux arbuscules mouuans. Cela faict, soyent estendus tant d'vne part que d'autre de la base, deux chantiers ayant six pieds de saillie, enuiron la forjecture desquels en soyent fichés deux autres sur
les

les fronts du deuant & du derriere, portans aussi sept pieds de passe, & qui ayent telle largeur & grosseur comme il est ja escrit en la base.

Dessus ceste compaction ou assemblage soyent dressés des montans compactiles, c'est à dire qui se puissent joindre, portans neuf pieds de haut, sans leurs piuots, & larges de pied & demi de tous costés, toutesfois esloignés par bas de pied & demi d'espace: & ces montans s'emboistent par haut en des sablieres mortaisees, sur lesquelles soyent assis des cheurons entés les vns dedans les autres, & leués de neuf pieds en hauteur: puis, pour faire leur pignon, soit posé sur tout cela vne filiere quarree, dedans laquelle ils se voisent tous assembler, & s'amortissent ou declinent en pente dessus les montans des costés où ils soyent arrestés fort & ferme. Apres couurez ce pignon de bons aix, specialement de bois de palme: & si vous n'en pouuez finer, en leur lieu seruez vous de tout autre merrein qui peut auoir vigueur de resister au feu: non pas de sapin ny d'Aulne, pource que ce sont bois rompas, & qui reçoyuent facilement la flamme.

En fin: ceignez tous les costés de vostre machine auec des cloyes faictes de menus sions d'ozier, verds & couppés de frais, puis tissus & entrelassés le plus espaissemēt que possible sera, mesmes reparés de bales de cuir cru, embouties d'alque, qui est herbe marine, ou de paille trempee en vinaigre: & de cela soit armé tout le corps de la tortue: par ainsi telles choses amortiront les grands coups venans des arbalestes ennemies, & n'obeïront du premier assaut à la violente impetuosité du feu.

D'autres manieres de tortues.
Chap. XXI.

IL est encores vne autre espece de tortue, laquelle a toutes les particularités dessus escrites, excepté les montans: mais en leur lieu elle est garnie de flancheres, & d'vn comble faict de fortes planches, dont le rabbat est soustenu de courbes cambrees encontrement: & est ledit comble recouuert d'autres planches & cuirs fermement attachés: puis le tout enduit d'vne crouste d'argille pestrie auec rongnures de

cheueux, de telle espaisseur que le feu ne s'y sçauroit de long temps attacher.

Ces machines peuuent estre montees sur huict rouës, s'il est besoing, & que la nature du lieu le permette. Mais les autres Tortues, que les Grecs nomment Oryges, & qui se font pour sapper vne muraille, ont tout ce qui a esté specifié cy dessus: tant y a que leurs premiers rencontres sont faicts en poincte triangulaire, à fin que quand on les bat de traict venant par dessus quelque mur, ces Tortues ne reçoyuent les coups à plain, ains les facent glisser au long de leurs flancs, si que les sappeurs estans dessous en soyent detendus, & gardés du peril.

Ce ne sera maintenant sans propos si je traicte de la Tortue que fit jadis Agetor de Byzance, & si j'en expose l'artifice.

Premierement il ordonna sa base de soixante pieds en lõgueur, & dixhuict de large: puis les montans ou piedroits plantés sur les quatres coins pour l'assemblage, furent faicts de deux poultres conjoinctes : & auoyent chacun trentesept pieds de haut, & au reste pied quatre poulces d'espaisseur, auec vn & demi de large.

Ladite base estoit montee sur huict rouës, qui la faisoyent aller, portant chacune six pieds & demi de diametre auec vn quart de plus, & trois en espaisseur: mais cela estoit fait par telle industrie, qu'il y auoit triples courbes assemblees à queuës d'arondelles, & liees par lames de fer battues à froid. Ces rouës auoyent leurs tournements par le moyen des arbuscules ou hamaxopodes, dõt nous auons deuant parlé : & sur la planure des lambourdes, dont la base estoit planchee, y auoit d autres montans leués, portans dixhuict pieds & vn quart de mesure, larges en face d'vn demi & quart, espais à l'equipolent, puis separés d'vn pied & demi de distance, auec vn quart de superabondant. Sur iceux montans estoyent couchees des sablieres larges d'vn pied & quart, espaisses de demi auec quart, & en elles s'assembloit toute la charpenterie.

Au dessus de cest estage, se rangeoyent les cheurõs ayans douze pieds de haut, & s'alloyent enclauer dedans les mortaises d'vne filiere seruant à les conjoindre mesmes auoyent leurs entretoises ou barres au long des costés, au dessus desquelles se clouoyent fermement les planches pour couurir les parties basses de ladite machine.

En

En l'eſtage du milieu ſe mettoyent les Scorpions & Catapultes: puis outre tout celà ſe pouuoyent dreſſer deux Eſtamperches de trentecinq pieds en hauteur, eſpaiſſes de pied & demi, larges de deux, qui s'aſſembloyent à vn trauerſant mortaiſé & bandé à lames de fer, auquel ſe pouuoit de fois à autre changer d'engins, au moyen d'vn certain arcboutant aſſigné entre les deux Eſtamperches, & s'enclauant en la ſabliere de trauers.

Sur ceſt arcboutant eſtoyẽt attachees les ammares ou auches, & les ferrements pour aſſeoir moulinets, plus s'y pouuoyent mettre deux aiſſeaux ou arbres giſans polis au tour, ſur leſquels tournoyent les cordages qui faiſoyent mouuoir le bellier, & ſur les teſtes des hõmes deſtinés à le mouuoir, ſe leuoit vne petite Eſchauguette en façon de Tournelle, où pouuoyent entrer deux ſoldats, & eſpier ſeurement de là, quelles choſes faiſoyent les ennemis, pour en faire le rapport aux Capitaines.

Le bellier de ceſte machine auoit cent ſix pieds de long, & eſtoit large en fons d'vn pied & vn palme, valant quatre poulces: mais en ſon bout de deuant il portoit vn pied d'eſpais: & fut garni d'vn eſperon d'acier, ainſi que les grands nauires ont accouſtumé de le porter.

De ceſt eſperon procedoyent quatre bandes de fer enuiron de quinze pieds de long, fermemẽt clouëes ſur le fuſt, qui auoit quatre chables gros de huict doigts, tendus depuis l'vn de ſes bouts juſques à l'autre, & accouſtré en pareille ſorte que l'õ fait les cordes d'vn maſt pour le tenir leué entre poupe & prouë.

Ces chables eſtoyent liés de cordeaux par le trauers, à pied & palme d'eſpace l'vn de l'autre, puis le bellier eſtoit enueloppé de cuir cru, & pour le ſouſtenir en l'air, y auoit quatre chaines expreſſes pareillement recouuertes de cuir.

En la forgetture ou ſaillie de ceſte machine ſe mettoit comme vne arche de gros aix de bois, attachee aux boucles des gros chables, par deſſus la retorſe deſquels on pouuoit facilement & ſans crainte, couler juſques au pied de la muraille.

Ladite machine ſe mouuoit en ſix manieres, à ſçauoir en auant & en arriere, de coſté & d'autre, à droit & à gauche, quand elle eſtoit pouſſee: meſmes ſe pouuoit leuer contremont, & ſe rabbaiſſer contrebas. Si donc on la faiſoit leuer pour demolir vne muraille: c'eſtoit enuiron cent pieds de haut, mais ſi on la pouſſoit d'vn coſté ou d'autre, à dextre ou à ſeneſtre, elle s'auançoit auſſi

T.

de cent pieds en ça ou en là:& la pouuoient cent hommes gouuerner, nonobstant qu'elle pesast quatre mille talents, qui sont trois cents vingt mille liures.

Conclusion de toute l'œuure.

J'Ay dit des Scorpions, Catapultes, Arbalestes, Tortues, & Bastilles mouuantes, ce qui m'a semblé necessaire: sans oublier leurs inuenteurs, ny à traicter de la maniere pour les faire, & puis en venir à l'execution: mais je n'ay trouué expedient d'escrire des Eschelles, Guindages, & autres choses, dont les raisons sont imbecilles, ou trop communes, veu que les soldats en font coustumierement à leur mode: & aussi pource que tels instruments de guerre, ne peuuent seruir en toutes places, ny faire tousiours de semblables effects, à raison que les forces des nations sont differentes, & leurs munitions ou rempars dissemblables. parquoy faut dresser les machines d'vne sorte contre les peuples audacieux & temeraires, d'autre, contre les diligents ou prompts à donner ordre en leurs affaires: puis encores de differente inuention contre les timides & craintifs.

A ceste cause si quelcun veut soigneusement penser à ces miés aduertissements, & eslire entre la diuersité des machines, ce qu'il congnoistra luy estre necessaire, ou bien luy mesme en faire d'autres à l'enui des precedentes, je suis asseuré qu'il n'aura besoin de recourir ailleurs, consideré qu'il se pourra preualoir de toutes les matieres & subtilités alleguees selon les lieux & occurrences qui se presenteront.

Au regard de ce qui concerne les choses defensables, mon aduis est, qu'il ne s'en doit rien mettre par escrit, pourautant que les ennemis n'appareillent tousiours leurs defenses selon ce que nous auons projeté, ains aduient souuét que leurs engins & machines sont inutiles sans artifice, mais seulement par vne prompte execution de conseil, qui les surprend à despourueu: chose que l'ō dit qui aduint iadis aux Rhodiens, lesquels auoyent vn Architecte nommé Diognetus, à qui tous les ans en faueur de son art, & pour honneur de la Republique ils donnoyent certaine prouision assignee sur leurs deniers communs. Or suruint-il vn Enginier

ñier nouueau, nommé Callias, natif d'Arade en Phœnicie region d'Asie, prochaine de Tyr & de Sidõ, qu'õ appelle Tripoli, opposite à Tortose, assez pres de Damas, lequel incontinent fit vne Acroase, c'est à dire inuitation de peuple, à vne lecture publique, en laquelle il monstra vn modelle de la closture d'vne ville, & mit dessus vne machine attachee à vn guindal tournãt & fleschissant de toutes parts, dont facilement il rauit vne helepolie ou grande bastille venant (ce sembloit) pour endommager la muraille, tellement qu'il l'apporta dedans l'enclos. Quoy voyant iceux Rhodiens esmerueillés, osterent à leur Diognetus la pension qui luy estoit assignee, & en pourueurent cest Enginier nouuellement suruenu. Peu de temps apres le Roy Demetrius, qui pour la grande opiniastrise de son courage estoit surnommé Poliorcetes, c'est à dire destructeur de villes, se mit en deliberatiõ de faire la guerre aux Rhodiens : & pour en venir plustost à bout, mena quant & soy Epimachus d'Athenes, excellẽt & singulier Architecte, lequel fit vne Helepolie de despense excessiue, de labeur merueilleux, & d'industrie souueraine : car elle auoit cent vingt cinq pieds de haut, sur soixante de large : & si estoit couuerte ou ramparee de haires faictes de poil, & de cuirs cruds, tellement qu'elle pouuoit soustenir vn coup d'Arbaleste à fonde, jectant vne pierre du poids de trois cents soixante liures : & pesoit son equippage entier trois cents soixante mille liures : parquoy les Rhodiens se retirerent deuers le susdit Callias, pour le prier qu'il affustast quelque engin contre ceste grande Bastille, & l'apportast (suyuant sa promesse) dedans le pourpris de la ville. lors le poure hõme confessa liberalemẽt que cela n'estoit en sa puissance : aussi à la verité toutes choses ne se font pas en vn mesme moyen : car il en est de telles, que quand on les met en grand, cela fait monstre pareille aux effects de leurs petits modelles : mais au contraire il y en a d'autres dont on ne sçauroit produire aucuns exemples, ains se manifestent chacun par soy : & si en trouue l'on de telles qui semblẽt auoir quelque verisimilitude apres le project qui en est presenté. ce neantmoins quand il les faut augmenter de matiere, l'effect s'ẽ tourne incontinent à rien, comme je le feray congnoistre par ce que presentement je vous diray. L'on fera bien d'vne tariere vn trou de demi poulce, ou d'vn tout entier, voire (qui plus est) d'vn & demi : mais qui voudroit auec ce seul outil en faire vn qui portast vn palme de diametre, jamais cela ne pourroit succeder, &

encores moins d'vn demi pied: parquoy en faut totalement oster sa fantasie. En cas pareil il est des choses qui monstrent aucunesfois quelque effect en petit modelle, & semble qu'il puisse ainsi aduenir quand l'on en veut vser en moyens: mais il n'est possible qu'en experiences grandes ou excessiues celà paruienne à bonne fin, Les Rhodiens donc, venans à considerer ceste raison, & congnoissans qu'ils s'estoyent par eux mesmes abusés, faisans tort & iniure à leur Diognetus, mesmes voyans que l'ennemi persistoit en son entreprise de les surmonter, pour reduire tout en seruitude, & que la machine estoit ja dressée pour abbattre la muraille, craignans le peril qui en pouuoit aduenir, & n'attendans autre chose plus modeste que le degast de la Cité, ils s'humilierent deuers leur premier Architecte, & le requirent qu'il voulust en celle necessité leur estre secourable. ce que de prime face il refusa: mais apres en auoir esté prié par les nobles vierges, jeunes enfans, & gents de religion, estant son courage amolli, il promit d'en faire son deuoir, mais sous telle condition, que s'il prenoit la machine, elle seroit en sa puissance pour en disposer à sa volonté: ce qui liberalement luy fut accordé par les magistrats, & adonc il perça le mur en la partie par où la machine deuoit arriuer, ordonnant que tous les bourgeois, sans aucun excepter, fissent jecter par ce trou, en certains canaux ou gouttieres respondates au pied du mur, tout ce qu'ils auoyent en leurs maisons d'eau, d'vrines, & autres immondices. Ce qui fut faict: parquoy estant ceste nuict là faict vn grand lac de fange enuiron la muraille, le jour ensuyuant comme la Bastille espouuantable venoit pour faire sa batterie, auant que jamais elle peust approcher de la ville, elle tumba en ce vorage humide, si que jamais ne peut aller auant, ny mesmes retourner en arriere.

A ceste cause le Roy Demetrius se voyant frustré de son esperance par le bon sens de ce Diognetus, incontinent leua son siege, & retourna en ses païs. Alors les Rhodiens, deliurés de la guerre par l'industrie de leur Architecte, luy en rendirent graces publiques, & l'honorerent de tous les resmoignages de vertu dont ils se peurent aduiser. puis tost apres il amena celle machine dans la ville, & l'establit à demourer en la place commune, l'ayant chargee d'vne telle inscription ou epitaphe.

Diognetus a donné ce present au peuple de la despouille des ennemis.

Voilà

DE VITRVVE. 333

Voilà comment, à l'endroit des choses defensables, non seulement les machines industrieuses, mais les bons conseils sont grandement à estimer.

Tout en pareil en l'isle de Chius, maintenant Sio, dominee des Geneuois, en la prouince d'Ionie, certains ennemis ayans appresté sur leurs nauires, des sambuques ou ponts volans pour entrer par dessus les murailles d'vne forteresse maritime, ou prochaine du riuage de la mer, les habitans jecterent tant de terre, grauier, & pierres dedans l'eau au droit du lieu par où la muraille se deuoit escheller, que quand les assaillans cuiderent le jour d'apres aborder, leurs nauires s'aggrauerent sur la terrasse qui auoit esté faicte sous les ondes, & ne peurent aucunement passer outre, ny (qui pis est) se retirer: parquoy leurs vaisseaux furent tant viuemēt battus de maillets & sajectes portans feu artificiel, que tous se trouuerent ars, brouïs, & redigés en cendre.

Estant aussi la ville d'Apollonie assiegee de toutes parts, ses ennemis faisoyent fouiller des mines, & pensoyent sans suspicion entrer par dessous les murailles, dont les Apolloniens furent aduertis par bonnes espies, & en deuindrent si merueilleusement troublés, que les courages leur failloyēt au besoin, si qu'ils ne sçauoyent quel conseil prendre pour obuier à leur infortune, d'autant qu'ils ignoroyent le temps & le lieu par où & quand les ennemis deuroyent sortir. En ces entrefaictes vn Typho d'Alexandrie, Architecte de leans, fit faire plusieurs contremines par dedans la muraille, & voulut qu'elles passassent par dessous les fondements, autāt que la portee d'vne arbaleste à main: puis en chacune d'icelles pendit quelques vaisseaux d'airain, dont il aduint que ceux qui estoyent en l'vne respondante à la mine des ennemis, se prindrent à tinter aux coups des pionniers: & par ce moyē fut entendu en quelle part les aduersaires cauoyent, & par où ils esperoyent entrer: puis la limitation congnuë, il fit emplir plusieurs grandes chaudieres d'eau bouillante, de poix, d'vrine, excrement humain, & de sablon viuement embrasé, pour jecter sur les testes de ces mineurs: apres il cōtremina de nuict en plusieurs endroits respondās à la mine, & au desceu des assaillans commāda verser tous ses appareils sur leurs testes, si qu'il fit cruellement mourir tous ceux qui se trouuerent en la folle entreprise.

En cas pareil estant vne fois la ville de Marseille assiegee, les ennemis firent plus de trente mines pour la surprendre: mais les

Tr iij

Marsiliens, se doutans de surprise, firent creuser tous leurs fossés beaucoup plus bas qu'ils n'estoyent auparauant, & par ainsi toutes les mines furent descouuertes. Vray est que deuāt les lieux où l'on ne pouuoit cauer, & deuers les parties où icelles mines se faisoyent, ils ordonnerent des tranchees longues & larges en façon de viuiers: & les emplirent tant de l'eau des puits, que de celle du port, en sorte que quand les ouuertures des mines furent faictes pour saillir dehors, incontinent vne grande rauine d'eau se lancea tout à trauers les caues, & abbattit les estançonnemens tant de la voute que des costés, au moyen dequoy ceux qui estoyent dedans furent accablés par le flot, & estouffés par la ruïne ou esboulement de la terre.

Vne autre fois aussi, que l'on faisoit vn bloccus ou fort à l'encontre de leur muraille, venant l'ouurage à s'augmenter par arbres couppés & mis où l'ennemi vouloit camper, ils y lancerent auec leurs engins à traict tant de barreaux de fer ardans, que toute la munition en fut arse & consumee.

Plus ayant esté vne Tortuë Belliniere approchee de leur muraille pour la battre & demollir, ils jecterent à l'entour vn las courant, qui empongna la teste du Bellier: puis tordans le reste auec vn treuil par vne ergate ou Singe, garderent la batterie d'estre faicte: & à la fin confondirent celle machine par grands coups d'arbalestes portantes pierres d'excessiue & merueilleuse pesanteur.

Voilà comment les cités dessusdites eurent victoire sur leurs ennemis, non par le moyen des engins, mais par l'industrie des Architectes remediante aux contraires efforts & violences.

J'ay mis par escrit en ce dixieme liure toutes les choses qui m'ont semblé necessaires à l'endroit des machines, tant pour la paix que pour la guerre, specialement de celles que j'ay jugees proffitables: mais en mes autres neuf precedents j'ay traicté de toutes les especes & particularités de bastimēts, à fin que le corps d'Architecture eust tous ses membres accomplis en la comprehension de ces miens dix volumes.

Fin du dixieme & dernier liure de Vitruue.

DECLARATION
DES NOMS PROPRES
ET MOTS DIFFICILES
CONTENVS EN VITRVVE.

J'ay laissé ceste table comme Iean Martin, sans y changer l'ordre, ny sans y vouloir beaucoup corriger en l'orthographe, pource que cela n'eust pas tousiours peu bien reüssi.

ABSTEMIEN, signifie homme haïssant l'odeur & la saueur du vin, ou qui n'en boit point de sa nature.

Achante, est vne herbe que les herbiers nomment Branque vrsine, & les iardiniers patte d'ours.

Accius, fut vn Poëte tragique, nay de pere & mere libertins: c'est à dire qui apres auoir esté serfs, meriterēt pour leur bon seruice, d'estre mis en liberté. Sa poësie estoit estimee vn peu dure: toutesfois Decius Brutus en faisoit si grand compte, qu'il en decoroit temples & sepultures, mesmes encores que ledit Poëte fust petit de corps: si luy fit iceluy Brutus faire vne grande statue, laquelle fut mise au temple des Camenes ou Muses, qui pour lors estoit à Rome.

Acroasse, signifie vne audience publique, ou bien harague faite en presence d'vne grande assemblee de peuple.

Acroteres, sont promontoires, ou lieux que l'on void de loing en la mer: mais dedans Vitruue ils se prennent pour certains petits pilastres ou piedestais, aucunesfois chargés de figures, &

Tit. iiij.

aucunesfois non, qui se mettent joignant les bouts, & sur le milieu d'vn frontispice.

Acrouatique, signifie tout engin propre à leuer fardeaux amont.

Acte de terre, est vn espace contenant quatre pieds de large, & six vingts de long: toutesfois celuy qui est quarré parfaict contiét six vingts pieds de tous costés, & le quarré double, fait ce que nous disons vn Arpent.

Africus, est vn vent de Midi.

Agetor de Byzance, est le nom propre d'vn homme qui fut Architecte.

Albula, selon aucuns, est le fleuue qui passe à Rome, maintenát appellé le Tybre: & selon d'autres est vn marais produisant soulphre, lequel se treuue en allant de Rome à Tiuoli.

Alexandrie, est vne bonne ville en Egypte, laquelle y fut edifiee par Alexandre le grand, & encores porte son nom.

Alexis fut vn poëte Comique, premierement appellé Sybaris: il estoit auant le temps de Menander.

Alge, est ceste meschante herbe qui naist en la mer, ou dedans les estangs.

Altin, fut vne ville au territoire de Venise.

Amphireusis, est vne grande rouë comme celle d'vne grue, au moyen de laquelle s'enlieuent gros fardeaux.

Amphiprostyle, est vne sorte de bastiment ayát toutes les particularités de celuy qui est dit prostyle : mais il a d'auantage en son fonds des colonnes & frontispice, aussi bien qu'en la face du deuant.

Afrique, est l'vne des trois parties du monde : elle prend son commencement aux fins d'Egypte, & s'estend du costé de Midy passant par l'Ethiopie, jusques à la montaigne Atlas, du costé de Septentrion: elle est bornee de la mer mediterranee, & finit aux Gades, que l'on dit maintenant le destroit de Gibraltar. Ces prouinces ou païs sont Libye, Cyrene, Pentapoly, Byzance, Carthage, & Numidie. Aucuns diuisent ceste Afrique en grande & petite, disans que ladite petite a Numidie du costé d'Occident, & deuers Orient Cyrene: mais que par où elle regarde le Septentrió, cela est borné de la mer mediterranee (comme dit est:) la grande commence au Midi, & s'estend jusques à l'Occidét: elle est situee

entre

entre Asie, & Europe, & fut anciennement nommee Afrique: d'vn Afer successeur d'Abraham, lequel mena là vne compagnie de gents pour y habiter: & de faict, apres plusieurs guerres, s'en fit maistre & seigneur paisible.

Ammon, est vn surnom qui fut anciennement donné à Iupiter, quand il se transforma en mouton, pour monstrer à son fils Bacchus, passant par les deserts de Libye, vne fōtaine d'eau fraische, à fin de rassasier son armee qui mouroit de soif. Aucuns veulent dire que ce mouton frappa du pied sur le sable, dont il sourdit vne fontaine, à raison dequoy les Grecs donnerent au susdit Iupiter le surnom d'Ammonios, qui vaut autant à dire que sablonnier: car Ammon, en leur langue, signifie du sablon.

Amintas, estoit vn Roy de Macedoine, qui fut grand pere d'Alexandre.

Amaxopodes, sont arbres debout, vuides, ou qui ont des enfourchements par le milieu, au trauers desquels sont mises des rouës pour faire cheminer engins ou machines de guerre, en tous costés qu'il plaist à l'Enginier.

Anaporiques, sont Horloges retournans par traict de temps sur le poinct où premierement ils auoyent esté ordonnés.

Anatones, sont resonances egales de cordes d'arc, ou arbalestes, quand on les a bandees autant qu'il est requis.

Analemme, signifie vn project sur lequel se fonde toute l'intention d'vn ouurier: mais où Vitruue en parle, il veut seulement entendre la compassure des quadrans de muraille.

Anaxagoras, fut vn grand philosophe naturel, de noble lignee & bien riche, mais il laissa toutes ses richesses pour contempler plus à son aise les merueilleux secrets de la Nature.

Ancons, ou Prothyrides, sont proprement crochets de fer attachés aux voultes des caues, sur quoy l'on met des ais pour y garder ce que l'on veut: mais en Vitruue ils se prennent pour gonds de portes.

Andromeda, fut fille de Cepheus Roy d'Ethiopie, & de Cassiopé sa femme, laquelle par grand orgueuil se vantoit estre plus belle que les Nereïdes nymphes de la mer, en haine dequoy elles prindrent sa fille Andromeda, & la lierent contre vn rocher, à fin de la faire deuorer à vn monstre marin: mais Perseus l'en deliura & fit mourir ce monstre, puis espousa la belle qu'il mena en son païs, où elle regna longuement auec luy: & à la fin par le benefice

V v

de Minerue, fut colloquee au ciel entre les estoiles, & ce pour le grand bien que ceste Deesse vouloit à Perseus, le congnoissant bon & vertueux Prince.

Andronitides, sont lieux où les hommes Grecs se souloyent retirer pour banqueter, sans empeschement de femmes.

Angiportes, sont proprement petites ruelles estroites, tortues & difficiles à passer, ou bien qui n'ont fors vne autre entree sans issue, mais on les met aucunesfois pour tous chemins par où l'on apporte viures à la ville, & autres choses propices aux vsages des habitans, mesmes peuuent signifier toutes voyes publiques.

Angles, sont coins ou extremités de toutes choses.

Anchibates, ou Enchibates, sont choses prochaines d'vne profondeur.

Anisocyles, sont engins à roüages, qui se peuuent facilement mener de tous costés selon le bon plaisir des hommes.

Anses, sont bouts de cordes noües en maniere d'vn las.

Anterides, ou Erismes, sont contreforts de fondements, autant separés les vns des autres, que ledit fondemēt peut auoir de hauteur, depuis son fonds jusques à rez de chaussee.

Asie est le nom d'vne des trois parties du monde, mais beaucoup plus grāde que les autres. Ceste là se diuise en deux parties, à sçauoir grande, & petite: elle commence en Inde Oriëtale, sa separation d'auec l'Europe se fait par le fleuue Tanaïs, & de l'Afrique par le Nil. Le nom d'Asie luy fut donné (comme veulent aucuns) par vne Nymphe ainsi appellee, laquelle fut fille de l'Occean, & de Tethis, puis espouse de Iapetus: Mais Herodote escrit le contraire, disant que ceste Asie estoit mere de Prometheus: Encores en est-il d'autres qui tesmoignent que ce nom luy fut imposé par vn Asius fils de Maneus Lydien, qui de son temps regna en elle. Au regard de moy, je ne puis juger quelle opinion est la meilleure, mais tāt y a que je treuue qu'Asie est le nō d'vn grand marais, en la region de Lydie, prochain du fleuue Cayster, & cestuy là (selon mon jugement) pourroit bien auoir donné son nom à toute la contree.

Antiochus, fut vn roy de Syrie en Iudee, descendant de Seleucus Nicanor premier fondateur de la ville d'Antioche.

Antibase, vaut autant à dire comme vne contrebase ou entablement.

Antipater, fut vn Philosophe poëte, de la secte Stoïque, natif de

la

la ville dite Sydon, ou Tyr en Phenicie, qui depuis le premier jour de sa vie, jusques à celuy de sa mort, fut tousiours trauaillé de fieure: ce neantmoins il vescut assez long aage, mais finalement il mourut de sa fieure.

Antiboree, est vne espece d'horloge tout au contraire des autres: car communement tous se tournent deuers le Midi, & ceste là se met opposite au Septentrion ou Nort, que plusieurs nomment Transmontane.

Apennin, est le nom de la montaigne qui s'estend tout au long & par le milieu d'Italie: elle commence à Gennes, & continue jusques en Sicile: mais le dos de sa cambrure va regardant la mer Adriatique, autrement dite Venitienne, ou mer d'amont: & le dedans de ladite cambrure void la mer Tyrrene, que l'on dit communement d'aual.

Apollonie, est le nom d'vne ville antique.

Apollo, fut vn Dieu qui souloit estre adoré par les Gentils: les Grecs le nommoyent Phebus, qui signifie le Soleil. Ce Dieu auoit diuerses puissances, à sçauoir d'ayder aux poëtes à bien faire leurs ouurages, de predire les choses à venir, de bien tirer de l'arc, d'estre chef de la Medecine, & de bien sonner de la lyre. A ceste cause nous en voyons trois signes enuiron son image, à sçauoir la lyre, qui represente l'harmonie celeste, & le bouclier qui le signifie n'estre subject aux offenses humaines, puis ses sagettes, qui demonstrent la puissance de punir les mesfaicts.

Apulia, est vn païs au Royaume de Naples, que l'on dit maintenant la Pouille, pres Calabre.

Aquarius, ou Verseur d'eau, est l'vn des douze signes du ciel, qui regne tous les ans au mois de Ianuier.

Aquilee, est vne cité au domaine des Venitiens.

Arabie, est vn grand païs d'Asie la majeur, situee entre Iudee & l'Egypte: il se diuise en trois parties, dõt la premiere est dite heureuse, la seconde pierreuse, & l'autre deserte.

Arade, est le nom d'vne cité antique.

Araignee, est vne description de lignes sur le dos d'vn Astrolabe ou instrument propre à congnoistre les hauteurs du Soleil, & autres choses connuenables aux Astrologues & Geometriens.

Arbuscules, ou Amaxopodes cy dessus specifiés sont vne mesme chose, & signifient autant comme pieds causans le mouuement d'vn charroy.

Arcadie, est vne partie de la region d'Achaïe, qui est des appartenances du païs de Peloponnese en la Grece, & est ceste Arcadie mediterrane: c'est à dire de tous costés esloignee de la mer, & si est merueilleusement bossue de montaignes, qui fait que ses habitans sont pour la plus part gardiens de bestail.

Archimedes, fut vn grand Mathematicien: c'est à dire homme bien meslé de plusieurs bonnes sciences, & entre autres d'Astrologie, Geometrie, & Arithmetique ou art de nombrer, & sur tout souuerain enginier. Sa naissance fut en Siracuse ville de Sicile situee au pied de la montaigne Pachin, d'où sort la fontaine Arethuse. Il fit vne fois vne sphere de verre, en laquelle par admirable industrie, tous regardans pouuoyent voir les contraires mouuements des cieux. Il florissoit au temps que Marcus Marcellus capitaine Romain assiegea Syracuse, auant la prinse de laquelle il defendit expressement à tous ses soldats, qu'aucun ne fust si hardi de faire mal audit Archimedes. Et nonobstant, ainsi que le poure homme estoit ententif de tout son esprit auec le corps, à former quelques figures de Geometrie, pour faire des engins nuysibles aux Romains, il fut tué par vn soldat furieux, qui ne sçeut auoir la congnoissance de ce Philosophe tant & si curieusement recommandé.

Architas, fut vn Philosophe de la ville de Tarente en Calabre, qui florissoit au temps que Platon vint en Sicile, au mandement de Denys le Tyran, & qui aduertit secrettemet par vne lettre ledit Platon que ce Roy malheureux le vouloit faire mourir: au moyen dequoy à grand'haste se retira.

Architecte, signifie vn homme de bon entendement, qui pred sur foy la conduite d'vn edifice.

Architraue, est comme vn sommier de pierre, ou de charpenterie, qui se met au dessus d'vn estage, pour en continuer des autres en montant.

Arctos, ou Helice, est vne estoile assez prochaine du Pole arctique, dit aucunesfois le Septentrion, par autres le Nord, & par aucuns la Transmontane: toutesfois les Astrologues & Poëtes la nomment communement la grande Ourse.

Arcturus, ou Arctophylax, est aussi vne autre estoile, & signifie gardien ou queuë de l'Ourse.

Arden, fut vne cité antique, principale du païs des Rutuliens, dont Turnus estoit Roy, & n'estoit esloignee que de dixhuict mille,

mille, qui vallent neuf lieuës Frãçoises, de la place où fut fondee, & encores est de present la ville de Rome.

Aire, est proprement vne planure de terre, vuide & sans aucuns empeschements, où l'on bat les gerbes apres moissons: mais Vitruue en vse quelque fois en autre signification, & par especial pour aisances, dites entre les ouuriers Paelliers, qui se practiquent sur encoigneures de montees à vis.

Areopage, estoit le lieu où se tenoit le conseil des Senateurs Atheniens, qui jugeoyent par nuict des crimes dignes de mort, à fin que l'ō ne prinst garde aux qualités, piteux visages & excuses, de ceux qui se vouloyent justifier par eux-mesmes, ou par aduocat: mais seulement à ce qui estoit à faire selon la rigueur de Iustice.

Areostyle, est vne certaine assiette de colonnes, qui est assez exposee dedans le texte.

Arezzo, est vne ville de Tuscane, en la duché de Florence, qui fut edifiee par les Grecs, dés le temps que le peuple d'Israël estoit sous le gouuernement des Iuges.

Argestes, est vn vent froid & humide, qui vient de l'Occident equinoctial.

Argille, est vne terre assez cõgnue entre les ouuriers, parquoy je n'en feray autre mehtion.

Arges, fut vne antique cité bien fameuse, en la region de Peloponnese, & si voisine d'Athenes que les habitans de ces deux v-soyent d'vn puits commun, parquoy les autres peuples les nommerent Fratrié: toutesfois il y a eu plusieurs autres cités de ce nō d'Arges, tant en la Grece qu'en Italie.

Argo, fut le Nauire qui porta Iason en Colchos, où il conquit la toison d'or. Les Poëtes ont feinct que ce Nauire fut raui au ciel, & le mettent entre les signes.

Aries, est vne machine de guerre que je nomme souuentesfois Belliniere, pource que comme les Belliers s'entreheurtent, ainsi heurtoit ce torment les murailles des villes assaillies par telle impetuosité, & si tresdru, quelle les faisoit venir à terre.

Aristarchus, fut vn Mathematicien de l'isle de Samos, lequel inuenta diuerses manieres d'Horloges.

Aristote, est communement estimé le Prince de tous les Philosophes.

Aristophanes, est le nom de deux hommes dont l'vn fut de By-

Vv iiij

zance, maintenant Cōstantinople, & l'autre d'Athenes: tous deux grandement estimés pour leur bonne science.

Aristippus, fut vn Philosophe de Cyrene cité de Libye, entre Egypte & les Syrtes: Il fut auditeur de Socrates, & voulut ainsi cōme Epicure maintenir que le souuerain bien consiste en seule volupté: On le surnomma chien de Roy: pource que desirant satisfaire à son vētre, comme les bestes brutes, il flattoit Denys le Tyran de Sicile, qui à ceste cause luy faisoit faueur & bonne chere.

Aristoxenus fut Medecin & Philosophe de Tarente, auditeur d'Aristote, auquel en mourant il dit vilenie, à raison qu'il auoit preferé à luy Theophraste sō autre disciple, pour estre successeur en ses lectures. Cest Aristoxenus a escrit des liures en toutes sciēces: mais principalement en Musique, & disoit entre autres choses que l'Ame n'est sinon harmonie.

Arithmetique, est la science de compter & nombrer.

Armilles, sont comme gros anneaux qui se mettent pour ornement à l'entour des bras, dont ils sont communement dits bracellets.

Artimon, signifie vn petit voile de nauire, que l'on dit autrement Trinquet.

As, estoit antiquement vn poids de douze onces.

Asphaltes, est vn lac au dessous de Babilone, que plusieurs estiment estre la Mer morte.

Astragale, est vn membre rond en maçonnerie, que l'on dit autrement fuzee auec ses pezons.

Astres, sont estoiles au Ciel.

Attaliques, furent les Rois d'Asie qui descēdirēt de la lignee d'Attalus.

Athenes, fut vne cité de Grece, noble & grandement renommee, entre les païs d'Achaïe & Macedoine, premieremēt edifiee par Cecrops. Tous les bons arts & sciences industrieuses furent inuentees en icelle: qui fut aussi mere & nourrice de plusieurs excellents Philosophes, Orateurs, & Poëtes, qui par leurs œuures ont acquis grande louange durable à perpetuïté.

Athos, est vne montaigne entre Macedoine & Thrace, l'vne des plus hautes du monde: mais le grand Roy Xerxes, seulement pour monstrer sa puissance la fit trancher en deux parties, & passa la mer à trauers.

Atomes, sont ces petites choses qui ne se peuuent diuiser, lesquelles

quelles on void volleter aux rayons du Soleil.

Atlas, fut vn souuerain Astrologue, & celuy qui premierement enseigna les cours du Soleil & des estoiles. Aucunesfois aussi Atlas se prend pour vne môtaigne en Afrique, si haute que son coupeau semble toucher au ciel.

Athletes, estoyent ceux qui s'exercitoyent à la luitte & autres forces corporelles : & aucunesfois ils se mettent pour gens qui disputent l'vn contre l'autre, ou font à l'enui des exercices d'esprit.

Atrament, est la couleur que l'on dit noire, ou brune.

Atrium, est vn auantlogis : mais aucunesfois il se prend pour toute l'habitation, ou pour le principal membre d'icelle.

Automates, sont choses qui se meuuent par elles mesmes.

Auaton, signifie vn auantmur, ou lieu dont l'on n'a congnoissance: aucunesfois aussi on le prend pour vn desert, & place ruinee, ou bien inaccessible: c'est à dire à laquelle on ne peut aller.

B

Babilone, est la ville principale du Royaume où premierement regna Nembroth le Geant, au temps duquel encores n'estoit elle fermee de murailles: mais Ninus successeur commença de la faire clorre, & Semiramis la Roine l'acheua: elle est assise en vne grãde plaine merueilleusement delectable pour la nature du lieu: sa ceincture de muraille est toute quarree, & si a cinquante coudees de large, auec quatre fois autant de haut, mesmes est toute faicte de brique maçonnee de cyment liquide, autour de laquelle y a cent portes fermees de grosses lames d'airain, & le fleuue, dit Euphrates, passe à trauers la ville. On l'appelle aujourd'huy le grand Caire, & est sous la seigneurie du Turc.

Baleaires, sont deux isles en la mer d'Espagne, maintenant dites Majorque & Minorque, dont les habitãs souloyent viure sauuagement, & aller nuds: ils s'exercitoyẽt pour le plus à jetter pierres à la fonde, & n'eussent osé leurs enfans manger vn seul morceau de viande, si premierement ils ne l'eussent à coups de pierre abbatue de dessus vn pillier où elle auoit esté mise expres. Ces Isles eurent jadis en elles si grand nombre de connils, que les habitans furent contraints de supplier le Monarque Auguste, que son bon plaisir fust leur enuoyer secours de gents pour les desanger & destruire.

Baings sont propres à lauer les corps des personnes, il en est

en plusieurs lieux qui sont naturellement tiedes, mais les particularités seroyent trop longues à reciter.

Banausos, est vn mot Grec, signifiant tout artisan qui besongne par feu.

Barice, est toute chose de grande resonance.

Baricephale, est aussi vn grand temple, ou autre edifice, dedans lequel la voix resonne fort à cause des voutes.

Basilique, signifie vn palais royal, ou bien le lieu où les Senateurs & magistrats rendent ordinairement le droit au peuple.

Berose, fut vn Chaldeé, tresexpert astrologue, auquel les Atheniens firent dresser vne statue ayant la langue d'or.

Byzance, fut vne cité fort antique, laquelle aujourd'huy se nomme Constantinople.

Beotie, est vne region de Grece laquelle regarde trois mers, à sçauoir celle de Poloponnese, de Sicile, & l'Adriatique ou Venitienne.

Boreas, ou Aquilo, est vn vent qui vient d'entre Septentrion & Orient, apportant la gelee: il est froid, sec, & sans pluye, nous le disons communement la bize.

Borysthenes, est vn fleuue d'Asie passant à trauers la Scythie.

Brume, est le temps des plus courts jours de l'annee, ausquels se fait le Solstice d'hiuer, c'est à dire quand le Soleil est au plus bas qu'il sçauroit estre, & commence à remonter.

Buccule, est vne petite couuerture comme d'une layette, faicte pour ouurir & fermer au besoing.

C

Chambres, sont proprement lieux faicts en voute: aussi le mot vient de cambrer, qui signifie autrement courber, mais nous en abusons en nostre langage, & les mettons pour estages dont les planchers sont plats & vnis.

Camene, estoit vne fontaine à Rome, dont l'eau estoit singuliere pour ceux qui desiroyent bien-chanter, & auoir bonne voix.

Camille, estoit vn vaisseau couuert, dedans lequel se gardoyent tous les vtensiles d'vne espousee.

Canopus, est vne estoile pres du Pole antarctique, & qui ne se void sinon par ceux qui nauiguent deuers Taprobane.

Canon musical, est le sommier sur lequel se font les conduits ou postes qui portent le vent depuis vn tuyau d'orgue jusques à l'autre,

à l'autre, aussi loing que l'on veut, pour faire vne douce resonnance.

Capitole, souloit antiquemēt estre le chasteau ou forteresse de la ville de Rome.

Capricorne, est l'vn des douze signes du ciel, où le Soleil se treuue au mois de Decembre.

Cheureaux, sont pareillement signes au ciel.

Carcois, signifie le haut bout du mast d'vn nauire, où y a certains pouillions propres à tirer la corde attachee à la verge sur quoy le voile est estendu.

Caria, est vn païs d'Asie la mineur, qu'on dit maintenāt la Moree, où regna le Roy Mausolus mari d'Artemisia, laquelle donna le nom à l'herbe dite Armoise.

Cartage, fut vne cité antique d'Afrique tant renommee, que Saluste dit qu'il vaut mieux s'en taire que d'en dire peu.

Cartibe, est vne table de pierre esquarrie, mais aucunement plus longue que large.

Cassiopea, est vn signe au ciel.

Chastrer les arbres, & les percer par le pied, à fin d'en faire sortir la mauuaise humeur qui est en leur tige, & qui corrompt la bonne seue.

Catapulte, est vne grande machine de guerre, qui est assez exposee dedans le texte: elle n'est maintenant plus en vsage.

Cataracte, est vne ouuerture entre des mōtaignes, par où quelque cours d'eau se jecte de haut en bas, & fait merueilleusement grand bruit.

Catatechnos, signifie vn ouurier besoignant de grand art.

Caucase, est vne grande montaigne, qui separe le païs d'Inde d'auec la Scythie.

Causis, signifie bruslure, ou cauterisation.

Cæcias, est vn vēt qui souffle de telle sorte, qu'il ne chasse point les nuees, mais les attire. Il est situé entre Aquilon & l'Orient equinoctial.

Cedre, est vn arbre que Vitruue descrit assez au penultieme chapitre de son deuxieme liure.

Centre, est le poinct qui se fait d'vne des jambes du compas, pour tourner vn rond si grand ou si petit que l'on le veut.

Centaure, est vn signe au ciel, que nous appellons Sagittaire, par où le Soleil passe au mois de Nouembre.

X x

Cephisus & Nelas, sont deux rivieres au païs de Beotie, dont la premiere sourd au pied du mont Parnassus, & puis s'en va tumber en la mer dite Phalere. La seconde pareillement sort de la mesme motaigne, & se rend nauigable dés sa source: son eau va choir dedans iceluy Cephisus.

Ceres, fut fille de Saturne & d'Opis, c'est à dire du Temps & de la Terre: elle est dite deesse des froments, pource que ce fut la premiere qui en monstra l'vsage aux hommes. Voyez qu'en dit Cicero en son liure de la nature des Dieux, & Claudian le Poëte en son rauissement de Proserpine.

Cerulee, est la couleur qu'on dit Azur.

Ceruse, est vne drogue que nous appellons communement blanc de plomb, ou blanc d'Espagne.

Cerre, est vne espece d'arbre qui croist droit & haut, & qui est de forte matiere, nous l'appellons communement Hestre.

Chelonies, sont ammares, auches, ou boites, sur quoy s'assied vn moulinet qui se tourne à bras, pour faire monter vn fardeau où l'on veut.

Chirotonecto estoit le titre d'vn liure que Democrite le Philosophe auoit faict pour soy-mesme, & signifie autant comme recueil des choses esluës, & quasi triees à la main.

Chionides, fut vn Athenien Poëte, facteur de Comedies ou jeux pour donner plaisir au peuple.

Chio, est vne petite isle de la mer Mediterrane, maintenāt dite Sio, subjecte aux Geneuois, & produit d'excellent vin.

Chorobate est vn instrument propre à niueller eau.

Chrysocolle, est vne couleur prouenāte d'vn humeur qui naist dedans les puits, & aux minieres des metaux: elle participe aucunesfois du verd, aucunesfois de l'azur, aucunesfois du rouge, & aucunesfois du iaune, qui est la plus grande perfection qu'elle sauroit auoir en beauté.

Chroma, est vn temps de Musique, fleurette de plusieurs semibreues, qui ne durent plus à estre prononcees, que fait vne note de plein chant.

Cicloten, en Grec, signifie mouuemēt de poulions ou rouages.

Cidnus, est vn fleuue, qui sort de la montaigne Taurus, & passe à trauers la ville de Tarso en Cilicie.

Cylindre, est vne piece de bois ronde, ayant deux rouleaux en ses extremités. Icelle, en païs plat, s'attache par double corde au col-

au collier d'vn cheual, ou autre beste de labeur, & en applanit l'on les terres, apres qu'elles ont esté labourees. Nos Champenois l'appellent communement Bloutroïr, pource qu'il casse & met à l'vni les mottes de terre, qu'ils nomment Bloutres ou Blottes.

Cymaises, sont moulures, que nos ouuriers disent communement doucines.

Cymbales, sont clochettes assez congnuës aux fondeurs: parquoy je ne m'arresteray à les descrire.

Cynosure, est vne estoile au Ciel.

Cirque de Flaminius, c'est celuy que Cesar fit refaire.

Climats, sont amples espaces de la terre ou du ciel, que l'ō peut dire bandes ou lizieres.

Climaciclos, est vne petite eschelle ou bādage d'vne machine de guerre, pour la mettre en deuoir de jetter traict à l'aise des tireurs, en la montant à reposees.

Clitore, est vne ville d'Arcadie, assez specifiee au texte.

Colchos, est vne prouince en Asie, voisine du païs de Pont. En elle est contenue la montaigne de Caucase, qui s'estend jusques aux montaignes Riphees. D'vn de ses costés elle regarde la mer Euxine, & les palus Meotides: & de l'autre la mer Caspiane ou Hyrcanienne: le fleuue Phasis la baigne de ses ondes. Ceste prouince fut au temps passé le royaume d'Aëtes pere de Medee, & où l'on feint que Iason rauit la toison d'Or.

Colosicoteres, sont choses plus grandes que le naturel.

Comices, estoyent les jours ausquels tout le peuple de Rome s'assembloit, à fin de creer les magistrats.

Conclaues, sont tous lieux qui se ferment à clef: mais aucuns veulent que ce soyent les plus secrettes parties d'vne maison.

Conistere estoit vn lieu où les jeunes hōmes qui s'exercitoyēt nuds à la luitte, apres auoir huilé leurs corps, venoyēt à les frotter de poudre, à fin que leurs aduersaires peussēt auoir meilleur prise.

Conon, estoit vne forme d'horloge.

Cos, est vne isle des Cyclades en la mer Egee selon aucuns, & selon d'autres en l'Icarienne, voisine de Rhodes, droit deuāt Carie. Elle fut au temps passé merueilleusement bien peuplee, & fort plaisante à la veuë de ceux qui nauiguoyēt en ceste mer. D'auantage elle produit du vin excellent. Hippocrates chef de la medecine, & Appelles singulier en peincture, furent tous deux natifs de là.

Coracin, est la couleur du plumage d'vn corbeau.

Corbeau, est vn signe au ciel.

Corus, ou Argestes, est vn vent froid & humide, lequel toutesfois a peu de rigueur.

Crathes est le nom d'vn fleuue qui passe en Lucanie, autremēt la Prusse, au royaume de Naples, dont l'eau a grāde efficace pour secourir à plusieurs maladies, & si a d'auantage proprieté de faire deuenir les cheueux blonds aux personnes qui se baignent souuent en ses ondes, & qui en lauēt leurs testes. Il en est aussi vn autre en Achaïe lequel a tout semblable nom.

Cresus, fut fils d'Aliattes Roy de Lydie, qui deuoit hommage à Cyrus monarque des Persans : mais il voulut mescongnoistre son seigneur, dont à la fin la juste punition s'en ensuyuit: car il fut pris en vne bataille & mené à Cyrus qui le cōdamna d'estre bruslé : & comme il estoit sur le bois où l'on vouloit mettre le feu, le poure captif s'escria par trois fois, Solon, Solon, Solon, qui estoit vn mot inaccoustumé à Cyrus : parquoy il desira sçauoir que c'estoit à dire; & à ceste fin le fit amener deuant son siege royal, où il declara que c'estoit le nom d'vn Philosophe, auquel vne fois il auoit monstré ses grands tresors, & demandé s'il estimoit homme au monde autant heureux que luy : à quoy luy fut promptement respondu, qu'il n'estoit aucun parfaictement heureux, cependant qu'il viuoit en ce monde. Et ceste chose entendue par Cyrus, qui eut peur de la muableté de Fortune, non seulement ne fut cause de respirer Cresus de mort, ains que son vainqueur luy fit de grāds biens, & le retint de là en auant au conseil de ses plus particuliers affaires.

Crete, est vne isle de Grece, maintenant dite Cādie, & est sous la seigneurie des Venitiens.

Criodoce, est le fust armé d'vne teste de belier, dont l'on souloit par assauts demollir les murailles des villes ou forteresses ennemies.

Cresiphon, fut vn Architecte qui edifia le temple de Diane en Ephese, estimé l'vn des sept miracles du monde, auant qu'il fust bruslé par Herostrate, lequel seulement desiroit à faire parler de soy.

Cube, est assez exposé dedans le texte; parquoy icy n'en feray autre mention.

Cuma, fut jadis vne cité pres de Baye au royaume de Naples,
& de là

& de là fut la Sibylle Cumaine, tant celebree par Virgile.

Cypres, est vn arbre assez congnu en plusieurs endroits : mais qui voudra voir sa nature, lise le trentetroisieme chapitre du seizieme liure de Pline.

D

Darius, fut vn Roy de Perse, trois fois surmonté en bataille par Alexandre le grand, & à la troisieme, ainsi comme il se vouloit sauuer par fuite, l'on dit qu'il fut tué de ses propres soldats.

Decastyle, vaut autant à dire comme vn lieu orné de dix colonnes.

Decussation, est ce que nos ouuriers communement appellẽt traict quarré.

Dauphin est vn signe au ciel.

Delos, est vne isle au milieu des Cyclades, en la mer Ionique, & est fort renommee, pource que les poëtes antiques disẽt qu'Apollo & Diane y prindrent leur naissance.

Demetrius, fut vn roy de Macedoine, surnommé Poliorcetes, c'est à dire ruïneur de villes, plus renommé apres Alexandre le grand, qu'autre qui ayt regné en ceste prouince là.

Democrite, fut imitateur de Pythagoras, mais non pas auditeur: il estoit de si riche maison, que son pere logea quelquefois le grand Roy Xerxes, & à ses propres despens le traicta magnifiquement auec son armee, qui estoit d'vn million d'hommes & plus, à ce que disent les escriuains: toutesfois ce Democrite, ayant deux freres plus aagés que luy, voulut auoir sa legitime, dont il consuma beaucoup à voyager, premierement en Egypte, où il voulut apprendre l'art de Geometrie des prestres Egyptiens, puis en Chaldée, & aux Gymnosophistes en Inde : finalement il s'en reuint, en Athenes, où il se mocquoit de tout ce que faisoyent les hommes, & rioit ordinairement. Apres, luy mesme se creua les yeux, à fin qu'il peust mieux à son aise penser aux secrets de Nature. Il vescut cent neuf ans, & puis mourut.

Dentilles, ou dentelures, sont termes assez vsités entre les ouuriers.

Desert, c'est vn lieu inhabité, ou inhabitable.

Diagramma, est vn pourtraict ou figure de Geometrie, & si peut aussi quelquefois signifier l'escriture contenue en vn liure.

Diastyle, signifie vn lien enrichi d'vn double rang de colonnes.

Diathese, est l'affection qu'vn personnage peut auoir de parler, quand il a conceu en son courage quelque chose qui luy semble deuoir estre dite.

Diapenté, est vn accord de Musique, tant en voix que sur instruments: les chantres le nomment communement vne quinte.

Diatessaron, est vne quatrieme, qui n'est pas bon accord, mais elle passe si vistement qu'elle fait trouuer les autres accords beaucoup plus doux qu'ils ne sembleroyent sans ceste dissonance.

Diatone, vaut autant à dire comme parfaicte consonance de deux voix ou sons estans d'accord.

Diaulos, est vn cours double, à sçauoir depuis vn lieu jusques à vn autre, & le retour apres. Aussi est ce Diaulos vne mesure contenant douze cents pieds de terre, qui valent deux cents stades, autrement la longueur de deux cents coudees.

Dicalces, ou tricalces, estoyent antiquement petites pieces de monnoye, qui ne valoyent que deux ou trois deniers.

Didoron, signifie vn pied en longueur, qui vaut quatre palmes contiguees, dont il en porte deux de large qui ne font sinon demi pied.

Dimœron, signifie douze.

Dinocrates, fut vn Architecte, maintenant plus renommé par la mention qu'en a faict cest auteur, que par le tesmoignage d'aucū autre: car Plutarque en son dernier liure de la fortune ou vertu d'Alexandre, dit que celuy qui voulut proposer à ce grād Roy de reduire le mont Athos en figure d'homme, estoit nommé Staficrates.

Diognetus, fut aussi vn autre Architecte assez fameux, par le rapport de cest auteur.

Dioptre, est vn instrument propre à niueller de l'eau.

Diplasion, signifie vne double en accord de Musique.

Dirrachio, est vne ville de Sicile, qui fut antiquement nōmee Epidamnus du nom d'vn Roy barbare qui regnoit en icelle isle, mais les Romains voulans y mener vne Colonie de leurs gents pour y demourer, l'aimerent mieux nommer Dirrachio, du nom de Dirrachus fils de la fille de ce Roy, à raison qu'il y fit edifier le port:

port: toutesfois aucuns veulent dire que ceste ville n'est pas en Sicile, mais en Esclauonie, sur le bord de la mer Adriatique, & qu'on la nomme maintenant Ragouze. Quoy qu'il en soit, c'est le lieu où Cicero eslisoit son exil, quand la Monarchie des Romains estoit troublee par le Triumuirat, ou tyrannie de trois hommes, à sçauoir Marc Antoine, Octauian Auguste, & Lepide, successeurs de Cesar.

Diris, est vne montaigne en Mauritanie, laquelle, à cause de sa grande hauteur estoit estimee Colonne supportant le ciel, mais maintenant on la nomme Atlas.

Discipline, est differente à la science: car discipline est ce qui s'apprend par doctrine & enseignement de Maistres, mais science est la chose que l'homme compréd de soy mesme, par le moyé de sa raison.

Disposition, est vne bonne & conuenable situation des choses.

Displuuies, sont lieux à descouuert, qui peuuent par tous endroits receuoir la pluye en leur pourpris.

Dorique, en cest auteur est vne façon de bastir, laquelle estoit antiquement propre à vn peuple de Grece appellé Dorien, qui habitoit en vne partie d'Achaïe, assez pres d'Athenes.

Doron a esté assez exposé cy dessus au mot de Didoron.

Drachme se prend aucunesfois pour vne mesure, & aucunesfois pour vn poids.

Dryades, sont Nymphes des bois, ainsi nommees de Drys parole Grecque, laquelle antiquement signifioit toute espece d'arbre: mais depuis les Grecs n'en ont vsé que pour signifier vn Chesne.

E

Echeia, est vn retentissement de paroles, ou pour le moins redoublement de dernieres syllabes, quand l'on parle ou chante haut en lieux qui sont tel effect de leur nature.

Ecclesiasterion, vaut autant à dire comme lieu où les hommes s'assemblent pour voir quelque chose.

Ecphores, sont saillies de moulures, & d'autres choses en edifices.

Edilité, au temps des Romains, estoit l'office ou magistrat

ayant charge de prendre garde aux baſtiments de la ville, tant particuliers que publiques, & viſiter s'ils eſtoyent bons ou mauuais, à fin qu'il n'en aduint aucun inconuenient au peuple. Auiourd'huy celà ſe fait par Voyers à ce deputés, & par maiſtres maçons & charpentiers commis à ceſt affaire.

Effecton ſignifie outre ſix, ou autant qu'vn ſixieme & demi.

Egypte eſt vne region d'Aſie, par où paſſe le fleuue du Nil, tant renommé. Ceſte là ſe vante auoir eſté habitee d'hommes pluſtoſt que nulle des autres terres, & que les peuples qu'elle a nourris ont inuenté pluſieurs bonnes ſciences, comme la ſaincte Theologie, & la calculation des eſtoiles. Auſſi (à dire la verité) Dedalus, Melampus, Pythagoras, Homere, Solon, Muſeus, Platon, Democrite, Apollonius Thyaneus, & pluſieurs autres memorables perſonnages antiques, y ont eſté apprendre les ſciences, dont ils ont depuis annobli leurs contrees.

Eleotheſium, ou pluſtoſt Eleodeuſium, eſtoit vn lieu où les antiques voulans luitter nuds, ſe frottoyent le corps d'huile, meſlé auec de la Cire fondue.

Emplecton, ſignifie bonne liaiſon de maçonnerie.

Engonatum, eſtoit vn inſtrument qui auoit la forme d'vn genouil ployé, & ſeruoit à congnoiſtre les heures.

Engibates, ou Anchibates, ſont ja expoſés en la lettre A.

Ennius, fut vn Poëte antique Latin, quaucuns diſent auoir eſté nay à Rudis cité fort anciéne au païs de Calabre, & les autres veulent qu'il ſoit de Tarente, laquelle eſt au meſme païs. Quoy qu'il en ſoit, ce Poëte fut amené à Rome par Caton le Queſteur, c'eſt à dire Lieutenant ou Chef en l'armee des Romains, ou bien Treſorier general, ayant charge de faire apporter les deniers communs à l'Eſpagne: ſa demeure eſtoit au mont Auentin, où il ſe cōtenta du ſeruice d'vne ſeule chambriere: toutesfois il auoit grande familiarité auec Scipion l'Africain, & luy faiſoit ordinairemēt compagnie à la guerre, qui fait dire à pluſieurs qu'apres ſa mort, ſon corps fut enterré au ſepulchre des Scipions. L'on dit que le ſuſdit Caton, eſtant deſia en grande vieilleſſe, voulut apprendre les lettres Grecques de ceſt Ennius, duquel auſſi Virgille a prins beaucoup de bonnes choſes, comme il a confeſſé ſouuentesfois, diſant à ſes amis qu'il grattoit de l'or dedans le fumier d'Ennius.

Enta-

Entasis, signifie tumeur ou enflure au corps d'vne creature, mais cest auteur en vse pour le renflement des Colonnes.

Eolipiles, sont boules creuses propres à souffler feu.

Epagon, est vne tierce mouffle attachee au pied d'vn engin, à ce que les manouuriers enlieuent plus facilement vn fardeau.

Ephese, souloit estre vne grande ville d'Asie fort renommee, singulierement pour vn Temple consacré à Diane, lequel estoit nombré entre les sept miracles du monde, aussi demeura-il deux cents vingt ans à estre basti, & dedans ce temps fut enrichi de cent vingt sept colonnes, chacune portant soixante pieds de hauteur, & faicte pour le plaisir d'un Roy, mais entre autres il y en eut trente six entaillees d'vn excellent & tresindustrieux artifice.

Ephebeum, estoit vn lieu expressement ordonné pour y faire exerciter les jeunes gens.

Epibatra, est proprement l'eschelle par où l'on monte de l'esquif au nauire.

Epicure Athenien, auditeur de Xenocrates, commença de philosopher en l'aage de quatorze ans: il ne mettoit, quoy qu'on en veuille dire, le souuerain bien en volupté du corps, comme faisoit Aristippus, mais le constituoit en priuation de douleur, que Cicero nomme indolece. Ledit Philosophe n'estima onques la Dialectique, ou art de disputer, ains disoit que la Philosophie se peut assez comprendre par simples & communes paroles, pourueu qu'elles ayent force & proprieté de signifier les choses dont l'on entend parler. Sa fantasie fut, qu'il n'est point de Dieux de prouidence, ny d'industrie en la vie humaine, par laquelle aucune personne se puisse aduancer outre sa destinee. Il ne voulut en toute sa vie faire sinon vn seul ami familier, qui se nommoit Metrodore de Lampsace, mais aussi l'aima-il parfaictement.

Epistomium, est la clef ou tourillon d'vne fontaine mise à vn vaisseau, & laquelle ouure ou serre la voye à la liqueur contenue dedans, ainsi qu'il plaist à celuy qui la manie.

Epistyles sont Architraues; que j'ay desia specifiés en la lettre A.

Epitritos en Grec, signifie aux Latins vne sesquitierce, & à nous vne tierce & demie.

Y y

Epitoxis, est la noix d'vne arbaleste, où la corde se vient à bander.

Episigis, est la chambrette ou mortaise en quoy on met ladite noix.

Equicoles, sont peuples assez exprimés dedans le texte.

Eratosthenes, fut vn Philosophe de Cyrene cité de Libye entre Egypte & les Sirtes: il fut disciple d'Ariston Chionien, & de Callimach le Poëte: mais il se trouua si bien garni de bonnes sciëces, que plusieurs le nōmerēt le petit Platon. Ce fut vn excellët Cosmographe, c'est à dire escriuain ou peinctre de toute la machine du monde, où il vescut quatre vingts & vn an, puis paya le tribut de nature.

Erythree, est, selon aucuns, vne espece de terre qui se dit fleur de pierre, ou terre sigillee: autres estiment que c'est vne sorte d'Alum, comme de Roche, quelsques vns croyent que ce soit comme Vitriol Romain, & certains autres la cuydent fleur de farine de froment bruslee: mais à la verité c'est terre comme lie de vin vermeil, ou comme cendre faicte d'vne herbe qui s'apporte du païs de Leuant, laquelle cendre aucuns nomment Alum de Catine.

Ergata, est l'engin que nos ouuriers nomment vn Singe, auec lequel on descharge les bateaux replis de choses si pesantes que mains d'hommes n'y sçauroyent donner ordre.

Eridan, est vn signe au Ciel, & en terre le fleuue d'Italie ordinairement nommé le Pau.

Eschylus, il a esté deux hommes de ce nom, dont l'vn fut d'Athenes, & l'autre Poëte de Thrace.

Eschara, signifie vn gril à rostir, & pource qu'vne base ou entablement d'aix cloués sur lambourdes ou pieces de charpenterie se fait à la semblance d'iceluy gril, on la nomme entre les Grecs Eschara.

Escueil, est vn arbre de l'espece de Chesne, portant du glan bō à manger, dont les premiers hommes prenoyent leur nourriture, auant que les grains fussent en vsage.

Ethna, maintenant Montgibel, est vne montaigne en Sicile, qui souloit continuellement brusler, & jecter flambes & flammesches par haut; toutesfois son pied a tousiours esté verd, & merueilleusement delectable: mais depuis quelques annees l'on dit que le feu s'en est esteinct. Les Poëtes faignent que Iu-

piter

piter y foudroya certains Geans.

Ethrurie, est le païs de la Tuscane, maintenant des Florentins.

Euangelos, signifie bon messager.

Eudoxus fut le nō du fils d'Eschines de Candie: il estoit en son temps grand Geometrien, singulier Astrologue, & medecin excellent: aussi fut-il auditeur de Socrates, & le premier qui ordōna les annees: cest homme de bon jugement se mocquoit des Chaldeens, qui predisoyent bonne ou mauuaise fortune aux creatures humaines, suyuant l'influence du ciel au jour de leur natiuité. Si est-ce qu'il y a encores eu vn autre Eudoxus Rhodien, lequel a escrit des histoires : & aussi portoit ce mesme nom, vn Poëte comique de Sicile, qui suyuoit Agathocles le Tyran.

Euphrates, nommé Almachar en la langue des Assiriens, est vn fleuue d'Asie, qui passe à trauers la ville de Babylone, maintenant le grand Caire : il rend la Mesopotamie fertile, & qui en voudra voir d'auantage, lise le vingt &quatrieme chapitre du cinquieme liure de Pline, Pomponius Mela en son troisieme liure, & Solon au cinquieme chapitre de son œuure.

Europe, est l'vne des trois parties du monde : son commencement est au deça du fleuue Tanais, ou à la mer dite Hellesponte, & sa fin aux Gades ou destroit Gibraltar. Pline l'appelle nourrice du peuple dominateur de toutes nations: Et dit Herodote en son quatrieme liure, que c'est la plus belle partie de la terre, mais qu'il n'y a viuant lequel puisse dire à la verité d'où ce nom luy est venu: Toutesfois l'opinion commune est que ce fut d'vne Europa fille d'Agenor Roy de Phenicie, laquelle Iupiter transformé en bœuf rauit, & la mena en Crete, où elle enfanta de luy Minos, Rhadamante, & Sarpedon.

Eurus, est vn vent chaud & humide.

Eustyle, c'est vn lieu bien & conuenablement garni de colonnes.

Exastyle, c'est à dire ou il y a six colonnes.

Exaphores, sont six gaignedeniers qui portent vn fardeau ensemble.

Exedres, sont lieux garnis de sieges, où les hommes se peuuent retirer pour parler de leurs affaires, & pour ceste raison je les nomme dedans le texte Parloirs, à la mode vsitee entre les marchands, specialement practiquans en la ville d'Anuers, & autres

où s'exercent grande traffique de marchandise.

F

Femur en Latin, & en Grec Meros, signifie à nous ce que les ouuriers appellent vne Areste.

Flora, dicte par les Grecs Chloris, fut vne Romaine, fille de joye, qui par s'abandonner à plusieurs hommes, acquesta des richesses innumerables, dõt à sa mort elle institua le peuple de Rome heritier, sous condition toutesfois que par chacun an du tẽps à venir, on feroit certains jeux au jour de sa natiuité, à fin de perpetuer sa memoire. Mais depuis le Senat, voyant que la cause de ces jeux estoit peu honneste, pour leur donner meilleure couuerture, fit entendre au peuple qu'elle estoit deesse des fleurs, & qu'il la faloit honorer de sacrifices, à fin que les fleurs & tous fruicts de la terre eussent moyen de prosperer.

Femorales, sont les dedans des cuisses, qui arriuent jusques aux aynes.

Fontaine du Soleil, ceste-là est au païs des Troglodites, & l'appellent ses voisins communement douce, à raison que sur le Midi elle est d'vne saueur bien plaisante à boire, & froide le possible: mais quand ce vient sur la minuict, elle s'eschauffe à merueilles, & deuient tresamere.

Frize, est vne platte bande entre l'Architraue & la Cornice, en laquelle s'entaillent aucunesfois des feuilles, ou autres belles fantasies de demi bosse, à fin d'enrichir & bien esgayer la besongne.

G.

Ganges, dit par les Grecs Physon, est le plus grand fleuue qui soit en Inde: car il enuironne tout le païs, & a sa grauelle bien garnie de petites papillotes d'or. Quelsques vns veulent dire que sa source est en Paradis terrestre, mais d'autres maintiennent qu'elle se treuue en la Scythie, & que son cours passe par le milieu de ladite Inde, la diuisant en deux moitiés. Le plus estroit de ce fleuue est de huict mille pas, & la plus grãde largeur qu'il y ayt s'estend jusques à vingt mille, mais sa moindre profondeur est de cent pieds de mesure.

Gades, sont deux isles situees au destroit de mer qui separe l'Afrique de l'Europe, & se nomment l'vne Abila, & l'autre Calpe. Aucuns tiennent qu'en la moindre des deux, qui est prochaine d'Europe, y auoit antiquement vn temple dedié au grand Hercules,

cules, & que là estoient ses colonnes d'airain, portātes huict coudees de hauteur, chose qui a faict appeller ce regort de mer les colonnnes d'Hercules: mais maintenant les mariniers l'appellent le destroit de Gilbraltar.

Genethliologie, est vne science fausse & abusiue, qui promet de dire les choses aduenir à toutes personnes, par la destinee que chacun apporte quant & soy au poinct de sa natiuité: nos Astrologues judiciaires nomment cest acte là, faire vne reuolution, ou vn horoscope.

Gerusie, est vn lieu où les sages vieillards se retirent pour consulter ensemble de quelque affaire.

Gymnases, estoyent jadis places basties expres pour y faire habiliter la jeunesse en toutes manieres d'exercices, tant de l'esprit comme du corps.

Gyneconitis, est vne partie de maison où seulemēt les femmes se retirent, & n'est loisible aux hommes d'y entrer.

Gnomonique, est vne raison reguliere qui se fonde sur les aiguilles des Quadrans, pour faire voir au moyen de leurs ombres qu'elle heure il peut estre du jour.

Gonarche, estoit vn instrument en forme de genouil ployé, qui faisoit semblable effect de monstrer les heures.

H

Harmonie, est vn esprit aucunement celeste & elementaire, qui se peut dire commun à tout le monde, à raison que par quantités nombrables il esmeut & dispose toutes choses à concordances. Sainct Augustin la diffinit ainsi, Harmonie est vn accord de voix differentes, comme hautes, basses, moyennes, & autres que l'on appelle contres, lesquelles ne seruent que de rendre la melodie plus parfaicte.

Helepolie, est vne grande machine de guerre, que nos predecesseurs souloyent nommer Bastille, faicte comme vn fort de gros merrein, pour battre par dessus la muraille d'vne ville, & desloger les soldats de leurs defenses, à fin de donner moyen aux pionniers du parti assaillant de sapper ladite muraille.

Helice, est l'estoile que l'on appelle communement l'Ourse, pour autant que la fiction des poëtes veut que la fille du Roy Lycaon Calistho, l'vne des Nymphes de Diane, Deesse de la chasse

& de chasteté, fut engrossée par Iupiter : & comme la Deesse se baignoit en vne fontaine auec ses Nymphes, elle apperceut le gros ventre de Calistho, parquoy son plaisir fut la transformer en Ourse, & pareillement le fruict de son corps: mais Iupiter en prenant compassion, colloqua au ciel la mere & son enfant, qu'il conuertit en estoiles, que l'on dit la grande Ourse, & la petite.

Hemiolios, est vn nombre contenant en sa plus grande moitié toute sa moindre partie, & encores demye d'auantage, les Latins disent cela Sesqui.

Hemisphere, vaut autant à dire comme demie rondeur: antiquement c'estoit vn Horloge creux comme vn bassin, & encores n'en est pas la mode perdue: car il s'en treuue de tels en plusieurs endroits: & la plus belle sorte que j'en visse oncques, est en vn village nommé Chelse pres Londres, en la maison de Tomas Morus, qui fut Chancellier d'Angleterre.

Hemicycle, ne signifie autre chose que demi cercle.

Heraclea, fut vne ville de Bithynie, fort renommée à cause des Colonies qui sortirent d'elle pour aller habiter en autres païs: ceste là, selon Strabo, demoura longuement en la subjection des Tyrans, mais à la fin elle en fut deliurée. Il y en auoit vne autre de mesme nom, en Italie, pres Cortone: Plus vne autre en Sicile, entre les montaignes Pachin & Lilybee, vne autre au Royaume de Pont en Asie, vne autre sur l'extremité de l'Europe, & s'appelle maintenant Calpé, dont il esté parlé sous le mot de Gades. En ceste là souloit auoir vn bel Amphitheatre, de si grand artifice, qu'on le comptoit pour l'vn des sept miracles du monde : il en estoit aussi vne autre assise au pied du mont Oeta, entre Thessalie, & Macedoine, ou Hercules conuerti en fureur se brusla: vne autre sur la bouche du Rosne, & encores vne autre en la Campagne de Naples.

Heraclite, fut vn Philosophe de Perse, qu'aucuns veulent dire n'auoir jamais eu de precepteur, ains qu'il apprint de soymesme, aidé seulement de sa nature, & d'vne extreme diligence : toutesfois quelques autres afferment qu'il fut auditeur de Xenocrates, & d'vn Hippasus Pythagoriste. Il florissoit au temps du dernier Darius, sur la fin de ses jours il deuint hydropique, & ne voulut aucunement croire le conseil des Medecins pour se guerir, mais suyuant sa fantasie, se fit frotter tout le corps de suif de bœuf, puis
s'endor-

s'endormit au Soleil, où les chiens le mangerent. C'est cestuy là que l'on dit qui pleuroit ordinairement les miseres des hommes, au contraire de Democrite qui se rioit de leurs folies.

Hermidone, sont les delices de Mercure.

Hermodius, par ce nom fut aucunesfois appellé le Dieu Mercure.

Hydrauliques, sont machines mouuantes & resonantes par le moyen du cours de l'eau.

Hypate, c'est vne voix ou vn son graue.

Hierapoli, est vne cité en Syrie selon Ptolemee en son cinquieme liure, Pline l'appelle Bambyce, & les Syriens en leur langage Magog: elle est assez prochaine de Laodicee, & d'vne source d'eau chaude qui faisoit facilement conuertir en tuf la terre, qui en estoit arrosee. D'auantage il y souloit auoir en son domaine vne autre eau de telle nature, que les draps qui en estoyent taincts auec jus de quelsques racines, se monstroyent aussi beaux que ceux qui auoyent passé par l'escarlate.

Hypate Hypaton, est la note que nous disons en la reigle de la main B. My.

Hypate meson, c'est E. La. My.

Hypanis, est vn fleuue de Sarmatie, selon aucuns, & selon cest auteur il est en la region de Pont en Asie.

Hyperthyrides sont fronteaux, claueaux, ou linteaux entre les ouuriers: mais au commun ils s'appellent dessus de portes.

Hypetros, signifie vn lieu qui n'est point couuert par dessus, ains totalement exposé à l'air.

Hypocauste, est vn poile pour eschauffer vne chambre ou vne salle.

Hypotrachelio, c'est vn petit membre rond auec son petit quarré contre le bout d'enhaut d'vne colonne. Les ouuriers le nomment Gorgerin.

Hyppopotames, sont cheuaux aquatiques, lesquels principalement naissent dedans le fleuue du Nil: leurs deux pieds de deuant sont onglés & fourchés comme ceux d'vn bœuf, ils ont le crin & le dos comme vn cheual, & si hannissent tout ainsi, leurs museaux sont camus, & leurs dents comme celles d'vn Porc sanglier, mesmes ont la queuë tout ainsi tortillee. Voyez qu'en disent Pline au vingt cinquieme chapitre de son huictieme liure, & Budé en ses Pandectes.

Y y iiij

Hipomoclion, c'eſt vn billot que les ouuriers mettent deuant quelque groſſe pierre ou autre choſe qu'ils veulent mouuoir de lieu en autre, puis aſſoyent deſſus le dos de leurs pinſes ou pieds de cheures, & mettent leurs biſeaux ſous le faix. Cela faict ils foulent tant qu'ils peuuent ſur les queuës ou bouts d'iceux outils, & par ce moyen ſouſleuent ce qu'ils veulent, mais à raiſon que ce petit billot eſt cauſe de faire deſplacer vne choſe ſans comparaiſon plus peſante qu'il n'eſt, les ſuſdicts ouuriers luy ont donné le nom d'Orgueuil.

Homeromaſtix, c'eſt à dire meſdiſant d'Homere.

I

Ichneumons, ſont beſtes de la grandeur d'vn chat, & de la forme d'vn rat, au moyen dequoy on les appelle Rats d'Inde, ou Romadoux. J'en ay veu vn viuant au ſeigneur Maximiliam Sforce. Ceſte beſte fait mourir les Crocodiles: car elle ſe faict vne cotte de fange, & la laiſſe ſeicher, à fin de s'en ſeruir d'armure, puis ſe lance dedans les ventres de ces grandes beſtes où elle rompt & dechire leurs entrailles, apres s'en ſort par l'ouuerture d'iceluy ventre dont la peau n'eſt gueres dure: & pour ceſte raiſon les Indiens adorent l'Ichneumon, comme celuy qui deſtruit leurs plus mortels ennemys.

Ichnographie eſt aſſez expoſee par l'auteur meſme, parquoy je n'en feray autre redite.

Ictinus, ou Ictin, fut antiquement le nom d'vn Architecte.

Idees, ſont imaginations que les hommes font en leurs penſees.

Imbecilles, c'eſt à dire ſans puiſſance.

Inde, eſt vne couleur azuree, & ſemblablement vn grand fleuue en Aſie, dont la contree d'Inde prend ſon nom: toutesfois il eſt nommé Sandus, par les peuples habitans au long de ſes riuages. Il reçoit beaucoup de groſſes riuieres en ſoy, comme Cophé, Aceſine, & Hydaſpes; deſquelles Pline a ſuffiſammét eſcrit au vingtieme chapitre de ſon ſixieme liure.

Ionie, d'où eſt venuë la ſorte des baſtiments Ioniques, eſt vne prouince d'Aſie la mineur, ſituee entre Carie & Eolie: le premier qui luy donna le nom, fut vn Capitaine Athenien appellé Ion, fils de Xuth, dont ceſt auteur parle aſſez en ſon texte.

Ioppe, eſt vne ville maritime du païs de Paleſtine, où, ſelon aucuns, regna jadis Cepheus pere d'Andromeda. C'eſt la plus antique

tique cité du monde, consideré, qu'elle estoit edifiee des deuant le deluge. Quelsques autres affermēt que ceste Ioppe n'est point au païs de Palestine, mais en Inde. Quoy qu'il en soit, il ne se treuue aucun auteur qui ayt mieux ny plus elegammēt escrit sa situation qu'a faict Egesippus, en son troisieme liure de la guerre des Iuifs : parquoy qui la voudra voir amplement se retire à cest auteur là.

Isis, qui premierement portoit le nom d'Io, fut fille d'Inachus. Ceste là, en allant par païs, vne fois estant arriuee sur la fin du Nil, fut par Iupiter son ami transformee en vache blanche, à raison dequoy les Egyptiens la souloyent adorer pour Deesse.

Isthmiens, sont jeux que Theseus institua jadis à l'enui de ceux qu'Hercules auoit ordōnés en Olympe. Les hommes victorieux en ceux là estoyent couronnés de rameaux de pin.

Isodome, est vne espece de bastiment auquel toutes les couches de la maçonnerie sont faictes d'vne egale hauteur.

Isles, ou maisons insulaires, sont celles à l'entour desquelles on peut tournoyer par quatre voyes sans empeschement d'autre edifice.

Iuno, Deesse de l'air, est interpretee aydāte à toutes creatures: Elle fut feincte sœur & femme de Iupiter, qui est le feu, pource que ces deux elements conuiennent ensemble. Voyez qu'il en est dit en la nature des Dieux escrite par Cicero.

Iupiter, le grand Dieu des Gentils, signifie autant comme pere aydant. Sous ce nom est entendu le feu, pource qu'il n'y a chose qui tant nourrisse que la chaleur. Voyez qu'en dit Cicero en son troisieme liure d'icelle nature des Dieux.

L

Lacedemoniens, estoyent peuples habitans vne partie de Peloponesse, region de la Grece. Elle fut premierement nommee Oebalia, puis apres Lacedemone, qui est assez renommee pour la belle Helene, laquelle y fut rauie par Paris, & pour autres infinis hommes excellēts en conduite de guerre, mesmes plusieurs autres douës de singuliere felicité d'esprit. Voyez qu'en dit Plutarque en ses Apophthegmes ou breues sentences Laconiques.

Laconique, est vn poisle d'Estuues.

Lacotome, est vne couppure emportant vne petite piece hors la rondeur d'vn cercle, comme seroit la couronne d'vn prestre, si elle estoit taillee jusques au rest. Car s'il aduenoit ainsi, necessaire

ment faudroit qu'il demeurast certaine profondeur sur le tour de la teste, & l'eschantillon, qui en seroit osté, se pourroit appeller Lacotome.

Lacunaires, sont planchers faicts en voute, mais en ce liure ils se prennent souuentesfois pour planchers plats ou bien plats fons, c'est à dire dessous d'Architraues & de Frizes.

Lacunaire, ou Plinthe, est aussi vne forme d'Horloge faicte sur vne tuile ou pierre cuite platte, aucunement plus longue que large.

Larice, est vne espece d'arbre assez donnee à cognoistre par le texte de cest Auteur.

Larignum, estoit vn chasteau, ainsi nommé pour estre voisin des bois de Larice.

Laser, est le jus d'vne herbe que les Latins appellent Laserpitium, les Grecs Silphion, & nous, suyuant les Arabes, Benjouin. Pline en son vingt deuxieme liure dit que ceste herbe est vn des meilleurs dons que nous ayons eu de nature, à raison qu'elle & sõ jus entrent en plusieurs compositions, & l'herbe par soy, aide grãdement à faire la digestion, par especial à vieilles gents, & profite aux femmes en diuerses medecines.

Lesbos, est vne isle en la mer Egee, dedans laquelle souloit auoir vne ville de ce mesme nom, qui estoit metropolitaine, autrement chef de toutes celles du païs de Troade, dont les plus memorables furent Mitilene, Pirra, Eressos, Antissa, & Methimna: son circuit estoit d'onze cens pas Geometriques. En ceste isle nasquirent jadis Pittacus l'vn des sept sages de Grece, Alceus, Sappho, & Theophraste le Philosophe disciple d'Aristote.

Liber pater, est selon aucuns Bacchus. Toutesfois il a esté plusieurs hommes de ce nom: mais le plus renommé de tous fut celuy que l'on dit auoir esté engendré par Iupiter & Semelé. Il nasquit en Thebes au païs de Beotie, & fut appellé Liber, de la liberté qu'il donna aux villes de son païs : ou pource que Bacchus, autrement le Vin, est Dieu de liberté, d'autant qu'il deliure les pensees de toutes fascheries & sollicitudes, mesmes les rẽd audacieuses, & hardies à toutes entreprises: ou pource que ceux qui en ont pris outre deuoir, parlent plus librement que les autres. Aussi est le Soleil appellé Liber, à raison qu'il fait en liberté son cours à trauers du ciel.

Libonotus, est vn vent chaud & temperé.

Libra,

Libra, ou la Balance, est vn des douze signes du cercle par où passe le Soleil.

Lion est semblablement vn autre signe.

Lieure pareillement.

Libration, & Niuellement, c'est tout vn.

Lycanos hypaton, est vne voix ou note que nous appellons D. Sol. Re.

Lycanos mezon. G. Sol. Re.

Lydie, est vne prouince d'Asie, à trauers laquelle passe le fleuue Meander, qui fait de merueilleux tournoyements. Elle s'estend jusques en Ionie, & du costé d'Orient se fait voisine à la Phrygie, mais en la partie du Septentrion elle rencontre la Mysie, & deuers le Midi circuit & enuironne le païs de Carie. En ceste region de Lydie, sont le mont Tmolus, & le fleuue Pactolus, dont la grauelle est semee de paillettes d'or. Ses villes memorables furēt Ephese, Colophon, Clasomene, & Phara.

Ligne scotique, c'est à dire tenebreuse: car de ce mot Scotos, qui vaut autant comme obscur, prend son nom la maladie dite par les Grecs Scotomia, qui signifie esblouïssement des yeux.

Lyre, est vn signe au ciel.

Lysis, en matiere de moulures, est ce que nos ouuriers appellent vne doucine, & les Italiens goule droite, ou goule renuersee.

Logos opticos, est en Grec, ce que nous disons propos de Perspectiue.

Logeion, c'est vn poulpitre ou chaire comme pour vn Prescheur, en quoy souloit antiquement vn certain personnage deputé, donner à entendre au peuple qu'elle estoit la matiere d'vne Comedie, Tragedie, ou Satyre, quand on la vouloit jouër.

Loutron, signifie vn baing d'eau froide.

Loriques, en cest auteur, sont croustes ou reuestements de murailles.

Luteum, ou Lutea, est, selon aucuns, l'herbe que nous appellōs Pastel, mais selon les autres c'est Guesde.

Lucius Mummius, fut vn citoyen de Rome.

M

Macedoine, est vne regiō d'Europe, entre Thrace & Thessalie. Elle auoit du commencement bien petite estendue: mais par la valeur de ses Rois, specialement de Philippe & de son fils Alexādre, auec l'industrie de son peuple, qui sousmit ses voisins à soy, el-

le s'aggrandit, en sorte que cent & cinquante nations, estoyent subjectes à son obeïssance.

Magnesie, est vne prouince de Macedoine, annexee à Thessalie, & est distante d'Ephese par seize mille pas. Les habitās d'icelle Magnesie souloyent antiquement estre bons hommes d'armes à cheual. Il est aussi vne Magnesie nombree entre les bonnes villes d'Asie, & situee sur le riuage du fleuue Meander. Aupres de ceste la Scipion l'Asiatique donna vne merueilleuse route au Roy Antiochus, qui estoit ennemi des Romains.

Malonie, est vne espece de vin que l'on dit à ceste heure maluoisie.

Mamertin, estoit aussi vn vin qui croissoit aupres d'vne ville de la Campagne de Naples, lequel souloit estre estimé entre les meilleurs.

Manachos, est vn cercle, au moyen duquel on congnoist non seulement les ombres equinoctiales d'Esté & d'Yuer: mais aussi des autres saisons: & de ce cercle est diametre ce que dessus j'ay nommé Iacotome.

Mars, au temps de la gentilité, estoit adoré pour Dieu des batailles.

Martia, estoit antiquement vne fontaine que j'ay assez exposee auec le texte.

Marseille, est vne ville en Prouence, où elle eut sa premiere fōdation au temps qu'Astyages regnoit sur les Macedoniens, Sedechias sur les Hebrieux, qui estoit enuiron la quarantedeuxieme Olympiade, cinq cents treize ans auant l'incarnation de Iesus Christ, & quatre cents quatre vingts quatre ans pres la mort du Roy Dauid. Vray est qu'elle fut vne fois ruinee, mais certains hōmes de Phocense, fuyans la tyrannie de Cyrus, ou (selon aucuns) la malignité d'Harpalus son lieutenant, la redifierét. Cicerō, en son second liure des Offices, dit tant de bien & de louanges de celle bonne ville, que je remets tous les lecteurs à luy.

Masinissa, fut vn Roy de Numidie en Afrique, lequel fut premierement ennemi des Romains, & puis deuint leur bon ami, mesmes perseuera en ceste amitié jusques à la fin de sa vie.

Mausolus, fut vn Roy de Carie, païs d'Asie la mineur, entre Lycie & Ionie. De ce Roy Theopompus dit, qu'il ne desista jamais par faute d'argent à faire chose qu'il eust entreprise. Aussi estoit il Satrape, c'est à dire gouuerneur de la Grecé. Il auoit vne femme

me nommée Artemisia, laquelle aima tant son mari, qu'apres sa mort elle print les cendres de son corps, pource que la coustume d'adonc portoit que les corps des trespassés estoyët bruslés auec merueilleuses cerimonies, & les mit en vn vaisseau parmi de l'eau infuse de plusieurs bonnes odeurs, puis les but, ne voulant dôner à son feu mari autre sepulture que dedans son propre corps, tant elle luy portoit vraye amitié & singuliere affection. Si est-ce toutesfois qu'elle luy auoit fait commencer vn sepulchre tel que je diray au prochain article suyuant.

Mausolee, fut la sepulture du susdit Roy Mausolus, dont Pline au cinquieme chapitre de son trëtesixieme liure, dit, que la Royne Artemisia pour le bastir, conuint de prix auec Scopas, Briaxes, Timothee, & Leochares, ouuriers excellents & recommandables par dessus tous ceux de leur siecle, qui estoit en l'an deuxieme de la centieme Olympiade, à sçauoir sept cens vingtcinq ans auant la natiuité de Iesus Christ. Ces Architectes donc firent ce Mausolee plus long que large : car sur les costés regardans le Septentrion & le Midi, ils luy donnerent soixante trois pieds d'estendue, mais non tant aux fronts du deuant & du derriere qui regardoyët l'Orient & l'Occident. Tout son circuit estoit de quatre cents onze pieds, & auoit vingtcinq coudees en hauteur : Il fut enrichi de trentesix Colonnes excellentes pour leur admirable artifice. Scopas fit le costé d'Orient, Briaxes celuy de Septentrion, Timothee celuy de Midi, & Leochares celuy d'Occident : mais auant que l'ouurage fust acheué, la bonne Roine Artemisia mourut : ce nonobstant les maistres ne se departirent de leur entreprise, ains la continuerent, sçachans bien qu'ils en auroyent honneur à tout jamais, & que plusieurs des successeurs poursuyuans les arts d'architecture & sculpture, en pourroyent tirer beaucoup de bônes choses : &, à la verité, ils ne furent deceus de leur esperance, car encores jusques aujourd'huy, plusieurs s'efforcent de contrefaire les choses qui en sont venues. Quand ceux-là donques eurent tout acheué, il suruint vn cinquieme Architecte, lequel fit au dessus du comble vne Pyramide egale en hauteur au bastiment subject à elle, & voulut que par vingt & quatre degrés l'on peust monter à son couppeau tendant en poincte quarree, & encores apres tout cela le chariot de marbre, que Pithis auoit fait, fut mis & posé sur le haut, depuis lequel jusques au rez de chaussee, il y eut par ce moyë cent quaräte pieds de mesure, & de ceste

Artemisia & de só Mausolee se void en plusieurs medailles faictes & forgees dés le temps de ladite Roine, ou pour le moins bien tost apres sa mort.

Maurusia, est ce que nous disons maintenant le Royaume de Grenade en Espagne.

Masaca, autrement Cesaree, est vne cité de Cappadoce, assise au pied du mont dit Argeus.

Mechaniques, sont gents industrieux, & qui viuent de leur art.

Medulliens, c'est vne nation de peuple habitante les Alpes ou montaignes d'Italie.

Megalographie, est peincture qui represente des choses grandes comme actes heroïques, ou de grands seigneurs, & choses semblables.

Melin, est vne couleur qu'aucuns veulent dire estre jaune, d'autres tiennent qu'elle est blanche, & quelsques vns affermét qu'elle est entre les deux.

Melas, est vn nom propre à plusieurs fleuues: car il y en a vn en Mygdonie, l'autre en Asie la mineur; & cestuy-là circuït la ville dite Smyrne, vn autre nauigable en Cilicie, & qui la separe de Paphlagonie; vn autre en Thrace, vn autre en Beotie, & sort de la mótaigne Parnasse, mesmes a tous ses riuages couuers d'Oliuiers. Parquoy les Poëtes veulent qu'il soit consacré à Minerue Deesse de science. Ledit fleuue est nauigable depuis sa source: & enuiron le Solstice d'Esté il se desborde comme le Nil: toutesfois il n'en court ja plus loing que de coustume, ains tumbe en quelsques fosses, ou se jecte en des lacs, tellement qu'il en regorge certaine petite portion en Cephisus lequel est son voisin: Il y en a aussi vn autre de ce mesme nom en Sicile, & de cestuy-là parle Ouide au quatrieme liure de ses Fastes, quand il racompte le chemin que fit Ceres en cherchant sa fille Proserpine, que Pluto luy auoit rauie.

Melampus fut fils d'Amythaon & de Dorippé, mesmes frere d'vn nommé Biant. Ce nom, qui signifie pieds noirs, luy fut dóné pource que sa mere, je ne sçay à quelle occasion, le laissa dés son enfance emmi quelque champ, où elle couurit tout son corps de quelsques choses, reserué les pieds, qui demourèrét battus & noircis du Soleil. Ce Melampus fut vn excellent diuinateur, & garni de grande science, au moyen dequoy il guerit les filles de Pretus, qui estoyét deuenues enragees, & les restitua en leur bó sens,
puis

puis en espousa l'vne, à sçauoir Iphianassa.

Mercure, à l'interpreter selon le Latin, vaut autant à dire comme courāt au milieu des hommes: Il est Hermes entre les Grecs, qui signifie interprete ou truchement. Or n'est ce Mercure autre chose, que la parole, au moyen de laquelle tous hommes peuuent traffiquer ensemble, & voilà pourquoy les antiques le firent Dieu de Marchandise, & luy mirēt des aisles à la teste & aux pieds, voulans donner à entēdre que la parole se porte legieremēt en l'air: Plus ils le firent messagier, à raison que par la parole toutes pensees sont descouuertes, Qui voudra voir combien il en fut de memorables sous ce nom, lise le troisieme liure de Cicero traictant de la nature des Dieux.

Meroé est vne ville metropolitaine de la plus grande Isle que face le Nil, & si en y a bien sept cents, comme tesmoigne Diodore Sicilien, en ses premier & dixseptieme liures. Ceste Isle porte la forme d'vn bouclier, & si a bien trois mille stades en longueur, & mille en largeur, dont chacun stade vaut cent vingt cinq pas, ou six cents vingt cinq pieds communs: Elle est garnie de minieres d'Or, d'Argent, d'Airain, & de Iaiz, mesmes de bois d'Ebene, & de plusieurs sortes de pierrerie. Elle est distante par cinq mille stades de la ville de Siene, dont cy apres sera parlé. Le Roy Cambyses, ayant occupé toute l'Egypte, dōna le nom de sa sœur à ceste Meroé, pource que en la menant par le païs, elle y mourut & y fut enterree.

Methode, est vne brieue façon d'enseigner ou apprēdre quelque chose, au moyen de laquelle les hommes paruiennent assez tost à leur desir.

Metopes, sont espaces quarrés entre deux Solines.

Milete, fut vne ville de Carie en Asie, laquelle fut fōdee par vn Miletus fils d'Apollo, & d'Argea fille de Cleochus. D'autres disēt qu'il ne fut engendré de cest Apollo, mais d'vn Exantius fils de Micon, & encores d'autres afferment qu'il estoit fils de Sarpedon fils de Iupiter. Quoy qu'il en soit, ce Miletus voulant chasser Minos ja de grand aage hors son Royaume de Crete, maintenant Candie, Iupiter luy donna telles affres qu'il s'efuit en l'Isle de Samos, & de là en Carie, où (comme dit est) il fonda vne ville de son nom pour sa retraicte.

Milo de Crotone, fut homme de si grande force, qu'il couroit bien vn stade entier sans reprendre son haleine, combien qu'il por-

Zz iiij

tast vn beuf sur ses espaules, qu'à la fin de la course il assommoit d'vn coup de poin, puis le mangeoit tout en vn jour. S'il tenoit vne pomme en sa main, homme viuant ne la luy eust sçeu arracher : & s'il auoit assis son pied en quelque place, nul ne l'en pouuoit desmouuoir. Cestuy-là se fiant en sa force admirable, vid vne fois vn arbre esclatté par le milieu, qui luy donna enuie d'esprouuer si auec ses deux mains seulement il en pourroit faire deux parties: & de faict il y essaya : mais quand il eut faict son effort, l'arbre se resserra de maniere qu'il ne peut onques retirer ses mains, à l'occasion dequoy il demoura là tant qu'il y fut mangé des loups,

Minerue, autremēt Pallas, estoit par les antiques estimee Deesse de science. Voyez qu'en dit Cicero en son troisieme liure de la nature des Dieux.

Myron fut vn sculpteur natif, selon aucuns, de Syracuse en Sicile, & selon d'autres, il nasquit en Athenes. Quoy qu'il en soit, il se monstra excellent en son art, & entre autres choses il fit vne jeune genice, telle que plusieurs estimoyent qu'elle fust viue.

Mysie est vne region d'Hellespont, dont l'vne des parties tient de l'Asie, & l'autre de l'Europe, joignāt au fleuue Ister, maintenāt Danube. Aussi Ptolemee en fait deux regions, à sçauoir la haute & la basse, ou la grāde & la petite, & les situe toutes deux au delà de Bithynie, assez pres de la mōtagne Ida. La haute Mysie est aujourd'huy dite Seruie, & Russie, qui comprend vne portion de Hongrie, & la basse est partie de Thrace, & se nomme à present Boulgie: toutes les deux sont sous la puissance du Turc.

Mithridates, fut vn Roy du païs de Pont en Asie, lequel auoit grande force de corps & de courage : Il sçauoit parler vingt & deux langages diuers. Cestuy-là durant que les Romains estoyēt en discord les vns cōtre les autres, chassa le Roy Nicomedes hors son païs de Bithynie, & Ariobarzanes de Cappadoce, mesmes occupa toute la Grece, & les Isles adjacentes, excepté seulement Rhodes. Il entretint la guerre cinquante six ans contre les Romains, & en ces entrefaictes fit prisonniers Q. Oppius leur Proconsul, & Aquileius leur Legat. Toutesfois il fut vne fois vaincu par Lucullus aupres de Cizique, en maniere qu'il fut contraint s'en fuir & se retirer deuers Tigranes Roy d'Armenie. Apres il fut encores combattu par Sylla, & finalement surmonté par Pompee.

Quoy

Quoy voyant son fils Pharnaces, luy mesmes l'assiegea en vn chasteau: & celà voyant le poure Roy tascha de se faire mourir par poison, chose qui ne luy peut succeder, obstant les grands remedes dont il auoit vsé toute sa vie, & en auoit accoustumé sa nature, qui fut cause de luy faire appeller vn soldat Françoys, à ce qu'il le voulust tuer, mais ce soldat estonné de la presence de son Seigneur ne sçeut jamais auoir le cœur de ce faire, ains se print à trembler de frayeur. Quoy voyant ledit Roy, reduit à l'extremité, de desespoir luy mesme print la main du soldat, & aida courageusement à se meurtrir.

Monde, ce mot comprend en soy le ciel, la terre, & toutes les choses qui naturellement y sont contenues.

Monades, ce sont nombres simples, comme qui cõpteroit plusieurs fois vn, sans dire deux, trois, quatre, & ainsi des autres.

Mutius Sceuola fut vn gentil homme Romain, lequel au tẽps que Porsenna Roy des Etruriens, maintenant Tuscans ou Florẽtins, eut mis son siege deuant Rome, à fin de restituer le Roy Tarquin, surnommé l'orgueilleux, en son autorité, dont les Romains l'auoyẽt desmis, Ce Mutius alla de faict à pensee au camp de Porsenna pour le tuer: & voyant vn Capitaine aussi richement accoustré comme vn Roy, il executa sur luy son entreprise, pensant auoir faict mourir le Roy: mais tost apres, congnoissant qu'il auoit failli, luy mesme brusla sa main par despit, auec merueilleuse constance, declarant à Porsenna que trois cents gentils hommes Romains auoyent juré sa mort aussi bien que luy. Quoy entendu par ledit Roy, & voyant la magnanimité dudit Mutius, mesmes le dangier où seroit sa personne, se voulant oppiniastrer à la continuation du siege, non seulement ne voulut pardonner à ce Mutius, ains, qui plus est, apres auoir pris par acquit certains hostages des Romains, se partit de deuant la ville, & retourna en ses païs.

N

Nauire, pour vn signe du ciel, c'est celle qui est dite Argos, en laquelle Iason nauigua pour aller conquerir la Toison d'or.

Nemee, est vne region d'Arcadie, dedans l'vne des grãdes forests de laquelle Hercules fit mourir vn grand Lion: pour souuenance dequoy les Argiens establirent des jeux qui furent nommés de Nemee.

Neté, Neté diezeugmenõ, Neté hyperboleon, & Neté synnem̃menon, sont voix ou notes assez exposées parmi le texte, parquoy je n'en diray cy autre chose.

Nonacris est vne fontaine en Arcadie, dõt il est assez parlé dedans le texte, parquoy je m'en tairay en cest endroit.

O.

Ocre, est vne couleur jaune assez commune entre les peinctres.

Octastyle, est vne place garnie de huict colonnes.

Odeum, estoit vn lieu propre à chanter.

Oiax, entre les Grecs, est à nous le timon ou gouuernail d'vn nauire.

Olympiques, ou Olympiens, estoyent jeux qui se celebroyent de cinq en cinq annees à Pise & à Helide villes de Grece, en l'hõneur de Iupiter Olympique, c'est à dire celeste.

Orcheſtre, est vne place dedans le Theatre, reseruee pour les plus grands, & plus apparents personnages, à fin de voir mieux à leur aise les esbatements qui s'y faisoyent.

Organes, instruments, & engins, c'est vne mesme chose.

Orizon, selõ Proclus en sa Sphere, est vn cercle appellé finiteur ou terminateur, pour autant que celuy-là fait justement les bornes de l'Hemisphere: c'est à dire demie Sphere, car il diuise sa rõdeur entiere en deux parties toutes egales.

Orion, est vn signe du Ciel, qui se monstre tousiours au commencement de l'hiuer, en la saison duquel se troublent la mer & la terre, par pluyes, gresles, orages, & bruïnes: Toutesfois quand on void ce signe clair & luisant, il signifie que le temps sera beau, & s'il se monstre trouble & obscur, l'on peut attendre grandes emotions en l'air.

Orygies sont machines propres à defendre les pionniers qui vont sapper vne muraille.

P.

Pau, nommé par les Grecs Eridan, est vn fleuue d'Italie qui sort du pied de la mõtaigne Vesul, en terre des Geneuois: Toutesfois il ne court gueres loing de sa source, qu'il ne se cache sous la terre, puis ressort entre Forly & Faënce: Il est appellé Roy des fleuues, pource qu'il reçoit en son canal trente fleuues nauigables, dont il porte les eaux en la mer Adriatique. Voyez qu'ẽ dit Pline au sixieme chapitre de son troisieme liure.

Palestre,

Paleſtre, eſtoit antiquement vn lieu où les jeunes hommes s'exercitoyent à toutes les forces & agilités de corps & d'eſprit qu'il eſtoit poſſible mettre en auant.

Palme, eſt vn mot qui a beaucoup de ſignifications: car en premier lieu il ſignifie la paume de la main, contenant quatre pouces de large, & de là vient qu'il ſe met ſouuenteſfois pour ſemblable meſure. Auſſi eſt palme vn arbre qui porte les dattes, lequel aucuns veulẽt dire eſtre ſterile en Italie, & fertile en Eſpagne, ſpecialement ſur les riuages de la mer. A la verité j'en ay veu en l'vn & en l'autre païs: mais je n'y pris oncques de ſi pres garde, à l'occaſion de ma jeuneſſe, qui ne s'addonnoit encores à telles choſes. Si eſt-ce que ſi ledit arbre porte fruict en Eſpagne, aucuns tiennent qu'il eſt amer. En Afrique il en produit de doux: mais il ne ſe peut longuement conſeruer. Et en tous les païs d'Orient il y prouient en toute perfection, tellement que les habitans en font du pain, du bruuage, & pluſieurs autres choſes conuenantes à leurs neceſſités. Noſtre auteur le met quelqueſfois pour la partie platte d'vn Auiron, à ſçauoir celle qui bat les ondes, & qui fait nager les bateaux.

Paralleles, ſont deux lignes egalement diſtantes l'une de l'autre.

Parameſé, Paraneté ſynemmenon, Paraneté Diezeugmenon, Paraneté hyperboleon, Parhypate meſon, Parhypate hypaton, & autres telles paroles Grecques, ſont aſſez exprimees auec le texte: parquoy en ceſt endroit ne requierent plus ample declaration.

Paraſtades, ou Paraſtates, ſont compagnons ou coadjuteurs, comme gents de pied à gens de cheual: mais propremẽt ce ſont ſoixante ſoldats eſlus, qui font vn bataillon quarré, dont le Capitaine eſt appellé Tetrarque: pareillement en vn bal, celuy qui ſuyt apres le premier, peut eſtre nommé Paraſtate, à raiſon que ſi ledit premier failloit, ceſtuy-là pourroit reparer la faute, & de là eſt venu que les Arcsboutans, dont on fortifie les murailles, ſont ainſi nommés entre les Grecs.

Parapegma, eſt pris pour tout inſtrument Aſtronomique: mais en particulier, ce n'eſt ſinon la reigle attachee ſur ſon dos, car Parapegaio en Grec ne veut dire autre choſe ſinon je fiche ou attache quelque choſe.

Paretoine, eſt vn port en la mer Cyrenaique, lequel a quarãte ſta-

Aaa ij

des en estendue, & de là print son nom la couleur qui est comme Cinnabre de miniere, assez pesante en son espece, mesmes ayant vne rougeur bien viue, qui donne bonne grace aux ouurages où elle est appliquee.

Paro, ou Paros, est vne isle des Cyclades, distante de Delos par trentecinq mille de mer. Ceste isle fut premieremēt dite Platee, & apres Minoïde: l'on y souloit prendre du Marbre, dont il se faisoit plusieurs belles figures.

Paphlagonie, est vne regiō d'Asie la mineur, de laquelle sortoit jadis vn peuple qui s'en vint habiter en Italie, où il fut incontinēt nommé Venitiē, tant estimé pour le jourd'huy, que sa louange est espandue par le monde vniuersel.

Pas Geometrique, contient cinq pieds de mesure.

Pausanias fils de Cleombrotus, fut vn Capitaine des Lacedemoniens, lequel à peu de compagnie, y comprenant le secours d'Aristides Athenien, vainquit en la campagne de Platea, Mardonius gendre de l'Empereur de Perse, & de Mede nonobstāt qu'il eust deux cents mille hommes de pied à l'eslitte, & vingt mille de cheual bien armés: mais à la fin ce Capitaine, apres auoir bien augmenté son païs d'honneurs & de grandes richesses, laissa vaincre sa vertu aux delices des Persans, & de faict se print à vser d'accoustrements & de table barbares, mesmes conspira de mettre l'Empire des Lacedemoniens sous la puissance de Xerxes, moyennant qu'il luy donneroit l'vne de ses filles en mariage: chose qui fut reuelee au conseil de Lacedemone: parquoy le traistre fut banni du païs, & ne peut paruenir à ses attainctes: car comme il se fust retiré au temple de Minerue pour la seureté de sa personne, il fut tué de plusieurs coups, & son corps jecté en vne grande fosse, que les Grecs nomment Barothron, où se mettoyent tous malfaicteurs dignes de peine capitale, apres l'execution de mort.

Pelecinon estoit antiquement vn Horloge faict en façon d'vne Congnee.

Pentadoron signifie cinq palmes, qui vallent vingt poulces.

Pantameros, d'où vient Pentameron, est entre les Grecs, autāt que cinq fois cinq, c'est à dire vingt cinq.

Pentaspastō est vne moufle ou bandage, en quoy sont mis cinq poulions. Car Penta signifie cinq, & Spastos vne poulie. Celà viēt du verbe Grec Spazo, qui vaut autant à dire comme je tire.

Perga-

SVR VITRVVE. 373

Pergame, estoit vne cité d'Asie, qui florit longuement sous les Rois Attaliques: mais à la fin elle tumba sous la puissance des Romains. En ceste ville fut premierement inuété l'vsage du parchemin pour escrire. Galien Prince des Medecins en fut natif, & semblablemēt Apollodorus le Philosophe precepteur d'Auguste Cesar. Là dedans se gardoyent par Lysimachus fils d'Agathocles les thresors du grād Roy Alexādre, ausquels, ensemble à plusieurs dignités seigneuriales, succeda ce Lysimachus, homme noble & aimant la vertu.

Peridromides, sont proprement voyes faictes en rond, comme l'on en void encores quelsques vnes à Rome, aupres des thermes de Diocletian, où l'on apprend les cheuaux à volter.

Peripteres, sont lieux qui ont des allees à l'entour d'eux comme il y a aux Cloistres de nos Moynes, & autres places qui sont faictes ainsi pour le plaisir & commodité de ceux qui en ont la puissance.

Perimetros, est ce que nous disons communement la circonference, ou rondeur d'vn cercle.

Peritriton, c'est à dire percé tout à l'entour.

Perseus, est vn signe au ciel, dont les Poëtes ont feinct de belles fables, qui tendent toutes à des intelligences bōnes & de grād proffit pour ceux qui les en sçauent tirer. Voyez quelle expositiō vous en donnera Fulgentius, enuiron la fin du premier liure de ses Mythologies: c'est à dire, esclarcissement des Fables, & là je pense que pourrez estre satisfaicts de plusieurs choses que je laisse à escrire pour cause de brieueté.

Pharetre estoit vne inuētion d'Horloge faicte à la forme d'vn carquois, ou d'vne trousse de gaynier, en quoy les Archiers tiennent leurs flesches.

Phasis est vn fleuue en Colchos, dont il a esté parlé cy dessus en la description de ce païs là.

Phellos, c'est Liege.

Phaëthō, est feinct par les Poëtes fils du Soleil & de Clymene, & disent qu'Epaphus Roy d'Egypte l'appella bastard. Parquoy ce Phaëthon s'en alla quant & sa mere deuers son pere pour luy demander vn don: ce qu'il obtint, auec promesse & sermēt solennel qu'il ne seroit par luy refusé: dont Phaërhon bien aise demanda permission de gouuerner les cheuaux du Soleil, chose qui luy fut bien enuis accordee: Car le Dieu n'eust osé rompre son serment.

Aa a iij

Or aduint que ce Phaëthon sortant de la voye ordinaire, brusla vne grande partie de la terre: quoy voyant Iupiter, il le foudroya, & fit tumber dedans le fleuue d'Italie, communement appellé Pau, dont dessus a esté parlé.

Phidias, fut vn sculpteur ou imagier antique, tant estimé en só art, que Pline dit qu'on ne le sçauroit assez louër. Il fit d'or & d'yuoire vne statue de Minerue, laquelle auoit vintsix coudees en hauteur, & en son escu tailla en demi bosse la guerre des Amazones. Voyez qu'en dit iceluy Pline au huictieme chapitre de son trentequatrieme liure.

Philologie, est affection de bien parler, ou de sçauoir les bónes lettres.

Philotechnos, c'est à dire amateur de quelque art.

Philosophie, amour de sagesse.

Physiologie, est le plaisir que l'on prend à parler des choses naturelles.

Phthongi, ce sont resonances de voix, ou de cordes d'instruments.

Pinacoteques, estoyent lieux où les antiques souloyent tenir leurs tableaux de platte peincture, vases d'argent enrichis de beaux ouurages, tapisseries, accoustrements, images de relief, & autres ornements de maison. Nous appellons maintenāt ces lieux là Cabinets.

Pinna, est vne antique ville d'Italie au territoire des Vestins, peuples qui sont entre les Mauriciens & Sabins, selon aucuns, ou, selon les autres, entre lesdits Sabins & la Marche d'Ancone: mais encores quelsques vns tiennent que leur habitation est entre les Martiens & les Sabins dessus nommés.

Piree estoit vn port d'Athenes: où il venoit grande affluence de marchands: Il contenoit deux mille pas en longueur, tellement qu'il y auoit bien place pour quatre cents nauires.

Pisistratus, fut Athenié, fils d'Hippocrates, noble de race, & tāt riche d'eloquence, que ses concitoyens emmiellés des fortes persuasions dont il vsoit, se despouillerent volontairement de leur propre liberté, & la mirēt entre ses mains, nonobstāt qu'ils n'eussent en ce monde chose plus chere que ceste là: Car si grande fut la vertu de ses paroles, que ce peuple en estima plus la douceur, qu'il ne fit la reueréce de Solon, premier instituteur de leurs loix. Ce Pisistratus, fut celuy qui auant tous autres fit vne librairie,

com-

commune en Athenes : mais depuis le grand Roy Xerxes, ayant pris la ville d'assaut, emporta tous les liures en Perse, & plusieurs longues annees apres Seleucus Nicanor, fut moyen d'en reparer derechef ladite ville. Durant le regne de ce Pisistratus, il commanda que les vers d'Homere, qui estoyent en forme de chansons, fussent reduits en l'ordre où ils sont miantenant.

Pythagoras fut vn Philosophe natif en l'isle de Samos: son pere fut nommé Demaratus, riche marchand, & grand negociateur, tant aux prouinces loingtaines, que circonuoysines. Ce Pythagoras, ayant merueilleusement grande enuie d'apprendre l'Astrologie, s'en alla premierement en Egypte, & tost apres en Babylone, puis retourna en Crete, & de là s'en voulut aller à Lacedemone, pour ouïr les loix de Lycurgue, & de Minos, qui auoyent singuliere autorité en ce temps : Apres il vint en Italie & fit sa residence à Cotron, où trouuant le peuple addonné a toute luxure, tant proffiterent ses remonstrances, auec son autorité & doctrine, qu'il le remit en voye de bien & honnestement viure: en sorte que toutes les femmes plus dissoluës se reduisirent à chasteté : & les jeunes hommes à temperance : mesmes ses propos furent de telle efficace, que les dames pompeuses à desmesure, donnerent tous leurs beaux accoustrements au Temple de Iuno : Parquoy Pythagoras ayant esté cause de ce grand bien, partit de Cotron, & s'en alla en Metapont, où il mourut bien tost apres, & de sa maison fut faict vn temple, où le peuple l'adora comme vn Dieu. Il florissoit en Italie durant le regne de Seruius Tullius sixieme Roy des Romains. Son opinion estoit que les ames par mort separees des corps humains, rentroyent incontinent en d'autres, jusques aux bestes brutes, & parce defendoit l'vsage de la chair. Quelsques vns disent aussi qu'il ne mangeoit point de feues. De ma part je m'en raporte à ce qui en est: mais je ne veuil oublier en cest endroit, la sentence de deux vers qui furent faicts à sa loüange : c'est que sa pensée penetroit jusques au Ciel, & que les choses niees par nature à la veuë des hommes, luy estoyent congnuës au moyen des yeux de sa prudence, mesmes les tenoit enfermees en sa poictrine.

Pythius, fut pere d'Apelles l'excellent Peintre.

Pythiens, estoyent jeux institués en l'honneur d'Apollon qui auoit tué le grand serpent Pytho, ou, comme veut Strabon en son

neufieme liure, vn mauuais & dangereux homme, qui estoit surnommé Dragon. Les victorieux en ces jeux-là estoyent pour tesmoignage de leur vertu, ornés de belles statues que l'on faisoit à leur semblance.

Planes, sont arbres qui ne portēt point de fruict, & sont estimés seulement pour leur ombrage. Voyez qu'en dit Pline au premier chapitre de son Douzieme liure.

Platea, estoit vne cité en Beotie, situee au pied de la montaigne Citeron, en la campagne au dessous d'icelle ville. Pausanias & Aristides vainquirent Mardonius chef de l'armee du Roy Xerxes.

Platon estoit diuin Philosophe, & tenu pour tel, entre tous hōmes aimans les bonnes lettres. Il fut nay en Athenes le propre jour qu'Apollon nasquit en Delos. Au cōmencement de son aage le nom d'Aristocles luy fut donné, ainsi que le portoit le pere de son pere. La taille de son corps fut celle que nous appellōs riche, c'est à dire entre la grande & la moyenne: mais la croisure de ses espaules se monstroit si large, qu'vn maistre d'escrime, sous lequel ce jeune homme se dressoit, le nomma premierement Plato, qui signifie large. En toutes les choses dont il se voulut entremettre, son excellence fut exquise & admirable. Toutesfois son affection s'addonna mieux à la Philosophie qu'ailleurs: aussi certes il proffita si bien, que ceux qui en eurent congnoissance l'appellerent l'Homere des Philosophes: car telle estoit son eloquence, que l'on disoit cōmunement, si Iupiter vouloit parler en Grec, il parleroit comme Platon. Sa premiere estude fut sous Socrates en Athenes, & de là vint en Italie pour ouïr les Pythagoristes, où nonobstant qu'il eust assez affaire d'argent pour l'entretenement de sa famille, si achetta-il les liures de Philolaüs de Crotone, le pris de Cent mines d'argent, valant chacune mine d'argent dix escus couronne, & de ces liures s'ayda grandement en son Timee. Apres il alla en Egypte pour ouïr les Gymnosophistes, & fit porter force charges d'huile quād & soy, à fin de les vēdre à son besoing. Là dit-on qu'il eut congnoissance des liures de Moïse. Estant dōc retourné d'Egypte, il nauiga par trois fois en Sicile. La premiere à fin de voir le feu de la montaigne Etna, de present Mongibel. La seconde, pour parler au ieune Denys le Tyran, qu'il esperoit persuader à la liberté de ceste contree, & la troisieme contre sa volōté, quand il y fut appellé par Architas de Tarente, & les

Pyrates

Pyrates ou Coursaires de mer le prindrent vne fois aupres d'Egine, & le vendirent trente mines: mais il fut rachetté par vn Nicetes de Cyrene. Ce Philosophe mourut en l'an quatre vingts & vnieme de son aage, d'vne maladie que les Grecs appellẽt Phthiriasis: c'est à dire corruption de chair, d'où il sort de la vermine ainsi comme de formieres.

Pleiades, sont les estoiles que nous disons la poule & les poussins. Nos antiques Latins les appellerent Vergilies, pource qu'elles commencent d'apparoir au Printemps, quand se fait l'Equinocce: c'est à dire lors que la nuict se rend pareille au jour.

Plenthigoma est vn Auget quarré, dedans lequel se mettoit la charge que l'on vouloit faire jecter à vne fonde ou bacule de guerre.

Plinthe, est vn membre plat & quarré en maçonnerie ou menuiserie: il s'applique en plusieurs endroits: car il se met tant dessous que dessus le Piedestal, & tousiours est la premiere partie de la base.

Pneumatiques, sont instruments qui moyennant vn air enclos rendent & font des effects merueilleux, comme les Orgues qui se voyent à ceste heure en vsage.

Polycletus estoit sculpteur ou imagier de Sydon, l'vn des plus excellents qui onques furent: son maistre fut nommé Agelades. Entre autres choses il fit vne fois des jouëurs de dés si parfaictement representans le naturel, qu'on n'y eust sçeu que ramender: Vne autre fois il luy print volonté de faire deux statues faisantes vn mesme acte, l'vne suyuant son art, & l'autre selon la fantasie du peuple, qu'il oyoit volontiers deuiser, & de faict il s'en contenta: puis mit ces deux pieces en veuë, mais la sienne fut la premiere, qui fut grandement estimee, & l'autre apres, qui ne plaisoit pas tant. Adonc ce gentil ouurier se print à dire à ceux qui s'en faisoyẽt juges, Sçachez que j'ay faict la premiere: mais vous auez ordonné la seconde, & par ce moyen fut congnu que l'inuention d'vn ouurier bien exercité en son art, est à preferer au discours d'vne multitude confuse qui ne parle sinon à la vollee.

Polyspaston est vne Mouffle ou bãdage, en quoy sont plusieurs poulions.

Poliorcetes, c'est à dire preneur & ruineur de villes.

Pont, est vne region d'Asie la mineur, bornee du costé d'Occident, par le fleuue Haly, de l'Orient, du païs de Colchos, dõt des-

Bbb

sus est faicte mention, deuers le Midy, de la petite Armenie, & en la partie de Septentrion, de la Mer que l'on dit Euxine. En celle region du Pont regnerent Mithridates, Eupator, & la Roine Pythodoris.

Proconnesse, est vne isle en la mer Propontide, seule habitee entre les autres, de là s'apportoit le beau Marbre dont les antiques imagiers & tailleurs de pierres souloyent faire de beaux ouurages.

Pretus, de qui Melampus guerit les filles, fut fils du Roy Abas, l'vn des douze qui regnerent en Arges, fils de Lynceus & d'Hypermnestra sa féme: toutesfois aucuns veulét dire que Belus fut sõ pere. Ce Roy Abas estoit merueilleusemét bon chef de guerre, & homme de subtil entendement. Il regna vingt & trois ans, selon Eusebe: son fils Pretus fut pere d'Acrisius, & ayeul de Perseus tant renommé.

Preteur, est le juge delegué par vn seigneur ou seigneurie, pour aller administrer justice aux subiects en diuers lieux de la jurisdiction.

Pronaos, c'est à dire deuant de Temple.

Proslamuanomenos, entre les Musiciens antiques, se disoit vn son acquis: mais ceux de ce temps veulent que ce soit vne notte en la game de la main, laquelle ils disent communement A. Re.

Prostades, sont pieds droits, ou jambages de portes.

Prosorthas, signifie ligne à plomb tumbant sur vne trauersante ou droite, & par ce moyen faisant vn angle droit ou deux.

Prothyrides, sont fronteaux, claueaux, ou lintheaux d'huisseries.

Pseudisodomon c'est vne muraille faicte de licts de maçonnerie plus grands les vns que les autres.

Pseudodipteros, signifie fausses aisles.

Pteromatos, c'est à dire ayant des aisles.

Ptolemee Lagus, fut vn des capitaines d'Alexandre, apres la mort duquel, ce Ptolemee se fit Roy d'Egypte, d'Afrique, & d'vne grand part d'Arabie: Il regna quarante ans, & de son nom tous ses successeurs Rois d'Egypte, furent appellés Ptolemees. Ce Roy ne vouloit posseder sinon ce qui luy estoit necessaire pour son vsage, & disoit que l'office d'vn Roy estoit plustost de faire les autres riches, que de l'estre soymesme. Il eut deux fils & vne fille. Le premier,

mier, nommé Ptolemee Philadelphe, le second, Ptolemee Ceraunus, & la fille, Arsinoé. Auant sa mort il fit couronner son fils Philadelphe, qui estoit docte le possible, & souuerain amateur des lettres, aussi auoit-il esté disciple de Stratō le Philosophe, qui l'auoit curieusement institué. Ce fut celuy qui ordonna la belle librairie dōt est faicte mention dedās le texte de Vitruue, il regna trēte & huict ans. Incontinent apres la mort de son pere, il chassa de ses païs son frere Ceraunus, lequel se retira deuers Macedoine, dont il debouta Seleucus, qui auoit tué Lysimachus mari de sa sœur Arsinoé, laquelle en estoit Roine : & apres la mort de cest vsurpateur, ledit Ceraunus espousa sa propre sœur: mais durāt l'appareil des nopces il fit tuer deux enfans ses neueux, qu'elle auoit eus de Lysimachus. Quoy voyant la dolente mere, à grand regret s'enfuït du païs, & se retira en Samothrace. Mais cest enorme crime ne demoura longuement impuni: car le malheureux Ceraunus par ironie ou sens contraire surnommé Philadelphe, fut tué, par celle partie des Gaulois qui allerent en Macedoine, sous la conduicte de Belgius frere de Brennus. Celuy donc qui succeda au royaume d'Egypte apres le premier Philadelphe, fut surnommé Euergetes, c'est à dire bien faisant, il ne regna sinon vingt six ans. Luy mort Ptolemee Philopator print l'administration du Royaume, & la garda dixsept ans. Apres y eut Ptolemee Epiphanes, qui regna vint quatre ans, & sō regne fini, Philometor en print la possession, qui luy dura trentecinq ans, puis elle vint au second Euergetes, lequel regna vingt & neuf ans. Apres luy Soter en iouït dixsept ans, & finalement en fut Roy Ptolemee Dionysius, frere de Cleopatra, lequel fit trancher la teste à Pompee, pour en faire present aggreable à Cesar.

Publius Numidius estoit vn capitaine Romain, auquel ce surnom fut donné pour auoir vaincu les Carthaginiens, qui parauāt auoyent esté appellés Numidiens.

R.

Redondance vaut autant à dire comme esmotion ou concussion, ainsi que d'vne eau tormentee.

Replum, est ce que nos ouuriers disent doucine, & les Italiens goule droite ou renuersee.

Rhin, est le fleuue qui separe la Germanie de la Gaule, & se va par trois bouches jetter en la mer de l'Occean Septentrional.

Rosne, est vn fleuue qui sort des Alpes, lesquelles sōt la separa-

tion de Gaule, d'Alemagne, & d'Italie: sa source n'est gueres loing de celle du Rhin, & du Danube. Son cours est tant impetueux, que les bateaux ne peuuent remonter contremont, sans grande force de cheuaux. Il passe à trauers le Lac de Geneue, & au dessous la ville de Lyon se joint à la riuiere de Saone: puis en allant deuers Midi, les riuieres d'Isere, & de Durence, entrent en son canal, & apres il se va jetter en la mer de Prouence, assez pres de Marseille.

Rhodes, est vne isle des Cyclades, & la premiere (selon Pline) que rencontrent ceux qui viennent du Leuant: elle est la troisieme entre les memorables d'Asie: Car Lesbos & Cypre sont plus grandes. Elle est tant renommee entre les Chrestiens, que ce seroit superfluité d'en plus escrire.

Ruderation, est ce que les ouuriers appellent communement repous: & d'autant que ce mot est assez exposé dedans le texte, je n'en tiendray icy plus long propos.

S.

Sagittaire est l'vn des douze Signes du ciel.

Salmacis, est vne fontaine assez descrite par Vitruue.

Samos, signifie hauteur & sublimité. C'est le nom de deux isles, l'vne en la mer Icarienne, & l'autre aupres d'Itaque. En la premiere nasquit le Philosophe Pythagoras, dont cy dessus est faicte mention.

Scopas, fut vn imagier excellent, natif de Syracuse. Il florit du temps que la Roine Artemisia faisoit faire son Mausolee, & y fut employé, comme plusieurs autres bons ouuriers.

Scopinas, aussi de Syracuse, fut grand Mathematicien.

Scorpion, est vn des douze Signes du ciel: c'est aussi vn instrument de guerre, que nous disons communement vne Arbaleste.

Septentrion, est vn Signe du ciel communement appellé Chariot.

Sicile, est vne isle d'Italie ainsi nomee d'vn Siculus fils de Neptune. Elle souloit antiquement estre terre ferme conjoincte à ladite Italie: mais la mer peu à peu mina la terre, de sorte que finalemét elle en fit la separatiõ. Ceste isle est en forme de triangle, & sur chacune poincte a vne montaigne: dont la premiere, qui regarde vers le midi, est appellee Pachin, l'autre du costé de Septétrion, Pelorus, laquelle n'est esloignee d'Italie sinon de mille cinq
cents

cents pas, puis la tierce tournee deuers Afrique, se nomme Lilybee, & n'y a de distance entre deux, sinon douze mille de trauerse ou enuiron.

Syene est vne ville situee sur les finages d'Ethiopie & d'Egypte: toutesfois quelques vns veulent dire qu'elle est en Egypte, & d'autres, qui regardent encores de plus pres, ne la mettent seulement en Egypte, ains en Thebaïde, qui est vne prouince d'icelle Egypte. Sa situatiõ, du costé de Midi, est cinq mille plus haut qu'Alexandrie, droitement sous le Tropique du Cancer ou de l'Escreuice, si que quand le Soleil est en ce signe à l'heure du Midi durant le solstice, ses rayons tombans de droit fil sur la ville ne font rendre ombre à aucune chose que ce soit.

Smyrne, est vne ville d'Ionie en Asie la mineur, qui fut ainsi appellee du nom de la femme de Theseus le Thessalien, lequel premierement l'edifia. Strabo dit que les Lydiens la ruinerent vne fois, & qu'elle demoura pres de quatre cents ans habitee comme vn village: mais à la fin Antigonus la repara, si fit aussi Lysimachus, tellement qu'elle fut la plus belle de toutes les autres villes d'Ionie. Vne partie de son pourpris est sur le pendant d'vne mõtagne, & l'autre en vne belle plaine, reserué le port, le gymnase, ou lieu des exercices, & la retraicte des matrones. Les rues sõt droites le possible, faictes par belle ordonnance, mesmes sont si bien pauees, qu'il n'y a que redire. Les portiques ou promenoirs sont grands, amples & quarrés, leur parterre mis à l'vni & releué competemment sur le rez de chaussee: mais il y a entre autres choses vne belle librairie surnommee Homerique, garnie d'vn beau portique tout quarré, & ennoblie d'vn temple consacré à Homere, dedãs lequel est sa statue, artistemẽt taillee apres le naturel, chose que ce peuple a faict faire, à raisõ qu'il estime ledit Homere auoir esté nay en sa ville: & encores, pour luy faire plus d'hõneur, les habitans vsent entre eux d'vne piece de monnoye d'airin, qu'ils nõment communement vn Homere. Le fleuue Melas tourne deux fois enuiron ses murailles, & d'auantage le port se peut fermer, toutes & quantesfois que l'occasion s'en presente.

Socrates estoit vn philosophe d'Athenes, fils d'vn nommé Sophroniscus lapidaire, & de Phanariste, sage femme, ou matrone secourãte aux autres femmes au poinct de leur enfantement. Il fut premieremẽt disciple d'vn Archelaüs physicien, ou philosophe naturel: mais cõgnoissãt que la speculation des choses naturelles

n'apporte le fruict qui est requis à biē & heureusemēt viure, il se mit le premier à philosopher sur les mœurs des hōmes, & en parla tant bien, mesmes se monstra si constant en toutes choses, qu'il fut estimé le plus sage du monde. Aussi jamais viuant ne luy veit changer de visage, pour chose bonne ou mauuaise qui luy peust aduenir. Il eut deux femmes espousees tout en vn temps, l'vne dite Xantippé, & l'autre Myrto, qui tensoyent souuentesfois ensemble dequoy Socrates se mocquoit, leur disant qu'à l'occasiō de luy, qui estoit homme laid à merueilles, à sçauoir, camus, chauue, velu cōme vn ours, & ayant les jarrets tortus, elles ne deuoyent se dōner tant de peine : dont vne fois tant leur en dit, que toutes deux se jecterent sur luy, & le battirent tresbien, si qu'il fut contraint s'éfuïr : & en ces entrefaictes rencontra vn sien ami, nommé Alcibiades qui luy demanda pourquoy il enduroit deux tant mauuaises femmes en sa maison : adonc sa responce fut, qu'auec elles il s'accoustumoit à supporter plus patiemment les iniures & oultrages qu'ō luy pourroit faire par la ville. Beaucoup de singulieres choses se disent de ce Philosophe, lesquelles seroyent trop longues à racompter : parquoy ceux qui auront enuie de les sçauoir, pourront lire le troisieme liure de l'Orateur de Cicerō, & là ils seront satisfaicts : Mais pour toucher le faict de sa mort, il fut accusé par vn riche homme, dit Anytus, par vn Melite poëte, & par vn Lycō orateur, qu'il mesdisoit irreueremment des Dieux, & de leur adoration, parquoy force luy fut boire de la Ciguë, qui estoit antiquement en Athenes vne espece de mort dont on punissoit les malfaicteurs : & par ce moyen le poure homme mourut : puis incontinent apres le peuple se trouua si desplaisant de l'auoir perdu par fausse accusation, qu'il fit mourir deux de ses accusateurs, & le riche s'enfuït en exil. Depuis aussi, pour amender l'offense faicte en la personne d'vn tant juste & excellent personnage, les magistrats d'Athenes luy firent dresser en plein marché vne statue de cuyure, à fin de perpetuer sa memoire. Voyez si bon vous semble qu'en dit Platon en son dialogue intitulé Phedon, ou de l'immortalité de l'ame, & en l'autre dit Critō, ou de ce qu'on doit faire, nouuellement mis en François par vn vertueux Prelat de ce royaume.

Spectacle, signifie aucunesfois vne chose que l'on regarde, aucunesfois l'acte de regarder, & d'autres le lieu conuenable pour faire voir quelque passetemps au peuple, mesmes peut estre vn

petit

petit trou parmi lequel on guigne ou borgne ce que l'on tasche regarder.

Spire est la base qui se met dessous l'empietement des colonnes.

Stade est vn lieu auquel courent hommes ou cheuaux, & où les Athletes s'entr'espreuuent; il contient en longueur la huictieme partie d'vne demi lieuë, & pour bien dire, il fait six cents vingt cinq pieds communs, qui valent cent vingt cinq pas.

Styx est vne fontaine sortant goutte à goutte d'vne roche aupres de Nonacri en Arcadie. L'eau en est de si froide nature, qu'ē peu de tēps se cōuertit en pierre: & si quelqu'ū en boit, il est mort tost apres. elle ne peut estre portee en vaisseau de quelque matiere que ce soit, sinon dans le pied d'vne mule. L'on dit, mais je ne sçay si c'est à tort, ou à droit, qu'Alexandre, le grand fut empoisonné de ceste liqueur, par le cōseil de son precepteur en Philosophie. Il y a semblablement aupres de Memphis en Egypte, vn marais de ce nom, enuironnant l'isle dite, Auaton, c'est à dire inaccessible, dont parle assez Heliodore, qui depuis nagueres a esté heureusement traduit en François. Les poëtes ont feinct que ledit Styx est l'vn des fleuues d'Enfer, & que les Dieux juroyēt seulemēt par cestuy là: si qu'il ne leur estoit loisible de fausser tel serment, autrement ils estoyent par cent annees priués de la fruītiō du Nectar leur bruuage, & cependant ne leur estoit faict ny sacrifice ny adoratiō. Iceux poëtes disent aussi que Victoire fut fille de ce fleuue, & qu'elle donna grand secours à Iupiter en la guerre que luy firent les Geans: en recompense dequoy ce Dieu souuerain cōmanda que nul des celestes fust deslors en auāt si hardi de jurer par le fleuue Styx, qui signifie tristesse, laquelle est totalement contraire à la joye qui les tient en Immortalité.

Stylobates, sont piedestals ou fondements de colonnes.

Subsolanus, est vn vent contraire à celuy que l'on dit Fauonius ou Zephyrus: les Grecs le nomment Apeliotes.

Sunium, est vn promontoire pres d'Athenes.

Suse, est la ville metropolitaine ou capitale du royaume de Perse, ainsi nōmee d'vn fleuue de ce nom. Aucuns veulēt dire qu'elle fut premierement edifiee par Tithon mari d'Aurora, & pere de Memnō, mais Pline veut que ce ayt esté par vn Darius fils d'Hidaspes. En ceste ville souloit estre la maisō Royale de Cyrus, admirable & presque incroyable en richesses, c'est où le Roy Assuerus fit

Bbb iiij

son grand festin, dont il est tant parlé en la Bible.

T

Talent estoit, durant l'antiquité, vne espece de monnoye, & de poids de plusieurs manieres. Pline dit qu'il valoit à Rome seize sesterces, c'est à dire quarantes mines ou liures : d'autres disent soixante, qui faisoyent la somme de six mille deniers ou drachmes : laquelle, selon Budé, est maintenant à nous six cents escus couronne. Qui en voudra voir d'auantage lise cest autheur en son Epitome ou abbregement de Asse, & là il sera satisfaict.

Tanaïs, est vn fleuue de la Scythie, maintenant Tartarie, lequel separe l'Asie de l'Europe.

Terracine, est vne cité pres de Rome.

Tetracorde, est vn instrument de Musique à quatre cordes faisans resonnances diuerses.

Tybre est le fleuue qui passe à Rome, tant renommé qu'il n'est ja besoin d'en faire icy aucune mention.

Tales, fut vn des sept sages de Grece, premier inuenteur entre les Grecs de la Geometrie, grand inquisiteur des choses naturelles, & singulier contemplateur des celestes. Aucuns afferment que ce fut luy qui diuisa premierement les saisons de l'année, & predit auant tout autres l'eclipse du Soleil : aussi donna-il commencement à la secte Ionique, comme Pythagoras fit à l'Italiéne.

Tarse estoit antiquement la ville metropolitaine du païs de Cilicie. Son fondateur, selon aucuns, fut Perseus fils de Danaé : & les autres l'attribuent à Sardanapale. En ceste là nasquit sainct Paul l'Apostre, dont elle est plus honoree que de tous les autres biens qui furent jamais en elle.

Theatre, est vn bastiment faict en forme d'vn demi rond, propre à faire voir des jeux & passetemps à vn grand nombre de peuple.

Telamons, se souloyent prendre par les Latins au temps de Vitruue pour figures d'hommes soustenantes quelques parties d'edifices : mais il ne veut approuuer telle chose, ains dit qu'il ne sçait la raison qui les mouuoit, & que les Grecs à meilleure cause les nomment Atlantides, du nom d'Atlas Roy de Mauritanie en Afrique, lequel fut frere de Prometheus : & faignent les Poëtes que c'estoit vn Géant soustenát le ciel sur ses espaules, pour autát qu'il fut le premier enseignant aux hómes le cours du Soleil, de

la Lune

la Lune, & des Estoiles. A la verité ceste fiction fait que les figures ou images soustenantes grands fardeaux, se deuroyent plustost nommer Atlantides que Telamons: car Telamō fut Roy de l'isle Salamine en Eubœe pres d'Athenes, pere de Teucer & Ajax, qui se trouuerent au siege de Troye auec Achilles: apres la mort duquel, icelui Aiax voulut auoir ses armes: ce qu'il ne peut obtenir contre Vlysses, à l'occasion dequoy il se tua soymesme, cōme deduit bien amplement Ouide au troisieme liure de sa Metamorphose: & ne voy de ma part non plus que Vitruue, pourquoy l'on doyue appeller en edifices les consolateurs Telamons, si ce n'est pource que ce Roy au retour de Troye, porta fort impatiemmēt la mort du susdit Ajax, voire jusques à en bannir son second fils Teucer, d'autāt qu'il ne l'auoit vangee: mais j'en laisse le jugemēt à ceux qui ont plus leu, lesquels, parauenture, pourront cy apres mettre les lecteurs hors de doute.

Themistocles fut vn gentilhomme Athenien, fils d'vn grand personnage appelé Neocles. Ce jeune homme en son adolescence estoit prodigue, & fort lascif: mais quād il fut esleu Capitaine de la Republique, soudainement se conuertit à faire des choses grādes & dignes de memoire: car en premier lieu il fit edifier le port de Piree fort vtile & necessaire pour les Atheniens, puis vainquit les Perses en guerre faicte sur la mer, aupres de l'isle Salamine: ce neātmoins apres plusieurs gestes Heroiques, le peuple de sō païs ingrat, le chassa & mit en exil, tellement qu'il fut contraint se retirer par deuers le grand Roy Xerxes, cōmun ennemi de la Grece, lequel incontinent l'institua cōducteur de son armee pour aller contre les susdits Atheniens. Et lors voyant ce noble cœur le peril eminēt appareillé a son païs, pour garder la foy à sō maistre & n'estre accusé de cruauté cōtre ceux de sa propre natiō, il aualla tout expres du sang de Taureau, & par ceste poison mourut. Plutarque dit qu'aucun ne luy doit estre preferé en gestes vertueux & dignes de memoire, mesmes que peu luy sont semblables. Il estoit d'vne si grande memoire, qu'il desiroit apprendre vn art pour oublier assez de choses, dont à son aduis il se fust bien passé.

Theophraste estoit vn Philosophe natif d'Eresse en l'isle de Lesbos. Il fut premierement nommé Tyrtan. Son precepteur estoit Aristote, qui le rendit le plus docte & le mieux parlant de tous les Peripateticiēs. Entre autres choses il disoit que l'homme

Cc c

sçauant est le bien venu en tous païs, & qu'il peut tousiours acquerir des amis.

Thrascias, est vn vent qui souffle entre le Septentrion, & l'Occident Solsticial.

Thessalie, est vne region de Grece qui souloit estre du domaine des Atheniens. Elle a d'vn costé le païs de Bœotie, & de l'autre la Macedoine. Son nom iadis estoit Æmonia, mais depuis il fut chãgé en Æolis, & finalemẽt print celuy de Thessalie, d'vn Thessalus fils d'Æmon, ou bien de Iason & de Medee : Toutesfois encores escrit Strabo, que sa premiere & plus antique nomination estoit Pyrrhee, du nom de Pyrrha femme de Deucaliõ : En ce païs nasquit le Roy Grecus qui a donné le nom à toute la contrée de Grece qu'elle retient encores à present.

Thiroreïon, est vne allee entre deux portes.

Thole, est la clef ou piece de milieu, en quoy s'assemblent toutes les courbes d'vne voute, & là antiquement se souloyent pendre les dons qui estoyent faicts à vn Dieu en quelque temple. Aucunesfois aussi on le prend en bastiment pour vn pinacle, tabernacle, ou lanterne.

Thuscane, est vne region d'Italie: maintenant le païs des Florentins.

Thyrrene, est la mer qui bat la coste du païs de Tuscane, & fut ainsi nommee à raison que le Dieu Bacchus estant vne fois en son enfance endormi sur le riuage, aucuns mariniers Tyriens, ou de la ville de Tyr en Phœnicie de Syrie, le prindrent & porterent en leur nauire : & quand il fut esueillé, soudainement leur demanda quelle part ils le vouloyent porter : à quoy luy respondirẽt, Là où seroit sa volonté. Adonc il leur commanda tirer deuers l'isle Naxos, qui lors luy estoit consacree. Ce qu'ils ne firent, ains tournerent les voiles pour singler autre part. Dequoy ce Dieu s'appercevant leur fit auoir vne vision de tigres, qui par seblant les vouloyent estrangler, & de la frayeur qu'ils en eurẽt se iettereẽt d'eux mesmes en la mer, qui depuis en fut appellee Thyrrhene, en abregeant le mot de Tyrienne.

Tyburtine, est la voye par où on va de Rome à Tiuoli, qui souloit antiquement estre appellee Tybur.

Tigris, est vn grand fleuue, qui, selon l'escriture saincte, prouiẽt de Paradis terrestre, & descend deuers l'Assirie, puis, apres plusieurs tournoyements, s'en va iecter en la mer rouge : toutesfois

aucuns

aucuns veulent dire que sa source est Armenie, au nombre desquels sont Pline & Strabo, lesquels disent que du commencemēt le cours de son eau est tardif, mais quand il est paruenu jusques au finage des Mediens. Adonc se fait nommer Tigris, signifiant en leur langage vne sagette, pource qu'il court presque aussi viste qu'vne flesche deschochee d'vn puissant Arc, ou qu'vne beste sauuage appellee de ce mesme nom pour sa merueilleuse legiereté. De là il s'en entre dedans le lac Arethusa, & passe à trauers, sans que les eaux se meslent en aucune maniere, ny mesmes les poissōs que l'vne & l'autre produisent. Sortant de là il passe parmy l'Arabie, apres ceinct la Mesopotamie, & reçoit en soy les fleuues Hydaspes, & Eufrates, puis se va jecter dedans la mer Persane.

Timaue, souloit estre le nom d'vn fleuue qui maintenant s'appelle Taillemēt. Sa source est au païs de Friol pres d'Italie: il passe joignant la ville d'Aquilee, puis tumbe par vne cataracte du haut à bas des montagnes: & adonc s'abysme en la terre, par dessous laquelle son cours continue enuiron cent stades, puis se jecte en la mer de Venise.

Tuf, est vne espece de terre aspre & ferme: mais qui facilement se reduit en sablon: toutesfois quand les ouuriers qui font les fōdements d'vn edifice, la rencontrēt, ils ne passent plus outre, ains commencent à maçonner là dessus.

Tragedie, est vne espece de Poësie, en laquelle sont introduits grands seigneurs & autres graues personnages, qui commencent tousiours par quelsques choses delectātes, mais la fin en est triste & doloureuse: pource qu'il en ensuit discordes, emprisonnements bannissemēts, meurtres, & autres calamités redoutables à toutes gents de bon entendement.

Trales est vne ville en Lydie assez pres de Magnesie, il en est aussi vne autre de semblable nom en Phrygie sur les limites de Carie.

Triglyphes sont ornemēts en maçonnerie & menuiserie, où il y a des concauités comme oches de sagettes: & pource que Vitruue en parle assez, & donne la raison de les faire, je ne m'estendray à en deduire plus auant.

Trite diezeugmenō, est vne voix ou note en la reigle de main, laquelle se dit à present C. sol fa vt.

Trite hyperboleon, veut autant en nostre Musique comme fa vt le haut.

Ccc ij

Trité synemmenon, se peult referer à B. fa, B. My.

Trophees, sont enseignes de victoire, mises en apparence deuant les passans, à sçauoir despouilles & butins faicts en guerre par mort ou fuite d'ennemis.

V.

Veiouis, estoit antiquement dit tout Dieu qui n'auoit puissance d'aider, mais seulement de nuire.

Venise est vne excellente ville en la mer Adriatique. Elle fut fondee en l'an quatre cents cinquante quatre, apres la passion de nostre Seigneur Iesus-Christ, durant qu'Attila, Roy d'Hongrie, ruïnoit l'empire de Rome.

Venus, estoit par les antiques estimee la deesse d'amours, mais les Poëtes ont feinct qu'il en a esté trois, la premiere fille du Ciel & du Iour, laquelle enfanta Cupido & les trois Graces du faict de Iupiter selon aucuns, & selon les autres de Bacchus: la seconde, engendree du membre viril du Ciel, que Saturne son fils luy couppa d'vne faux en dormant, puis le jeta dedans la mer, qui receut la semence en son escume: & la tierce qu'ils disent estre fille d'icelluy Iupiter, & Dione femme de Vulcan, & amie de Mars.

Vergilies, autrement Pleiades, sont les estoiles, qui acheuent le signe du Taureau, & lesquelles à leur premiere apparoissance monstrent aux mariniers que le temps de nauiguer est ouuert. Le commun peuple les nomme en vn mot la Poussiniere. Les Poëtes disent qu'elles sont sept en nombre, & les faignent filles d'Atlas, & de la Nymphe Pleione: mesmes asseurent que Iupiter eut leur compagnie, à raison dequoy son plaisir fut les colloquer au nombre des estoiles: toutesfois il s'en treuue d'autres qui alleguent diuerses autres raisons, que je laisse pour cause de brieueté. Leurs noms sont Electra, Alcyone, Celeno, Merope, Asterpe, Tageta, Maia; dont la premiere & plus haute, à sçauoir Electra, ne se peut voir fors à grand' peine, pource que, comment disent iceux Poëtes, ceste-là seule fut mariee à vn homme mortel, dit Sisyphus, & toutes les autres aux Dieux, pourtant se cache elle de honte, ou à raison qu'elle ne peut onques endurer de voir la ruïne de Troye, ains mit la main deuant ses yeux.

Vierge, est vn des douze signes du Zodiaque, par où le Soleil passe au mois d'Aoust, & les Poëtes feignent qu'elle est fille de Iupiter & de Tethis, engendree durant l'aage d'Or, durant lequel elle donnoit loix aux hommes qui par son moyen conuersoyent

ensem-

ensemble en toute amitié, sans aucune deception: parquoy luy fut donné le nom de Iustice: mais quand l'aage d'Argent cōmença, & que lesdits hommes deuindrent auaricieux, perpetrans à ceste cause plusieurs crimes enormes les vns contre les autres, ceste vierge se retira au ciel,& depuis n'en osa descendre. Voyez qu'en dit Hyginius, en son secōd liure, où il traicte des Signes celestes.

Vertu, est affection conuenable à vn courage constant, & qui rend l'homme louable dedans lequel elle se met: mesmes qui estant par soy volontairement separee, se fait priser pour son vtilité. Le Poëte Horace la definit autrement, & dit que c'est fuïr le vice, qu'il estime la plus grande sagesse du mōde. Aristote veut que ce soit vne accoustumance choisie, permanente entre les extremités de biē & de mal. Seneque afferme que ce n'est autre chose sinon vne droite raison. Mais sainct Augustin en son quatrieme liure de la Cité de Dieu, tesmoigne que les antiques l'ont diffinie, Art de bien & heureusement viure, & de faict l'adoroyent pour vne deesse: toutesfois iceluy sainct Augustin escrit que ce n'est fors vn don de Dieu: & de ce le faut croire par dessus tous les autres.

Vesune, est vne montagne de la Campagne au Royaume de Naples, bien chargee de vignes & arbres fruictiers, nonobstant que son coupeau soit sterile pour auoir au temps passé longuement jecté feu & flambe. Voyez qu'en dit Sannazar en son Arcadie.

Vmbrie, est la partie d'Italie que nous disons à ceste heure la Marque d'Ancone.

Voix, est vn son ou battement d'air, qui prouient de l'estomach par la gorge, & se forme en la bouche, au moyen de la langue & des dents, qui l'empeschent de sortir confusement: celà se prononce en telle maniere que les hommes s'en peuuent entendre.

Volupté, est vne joye desmesuree, qui se reçoit par la jouissance de quelque bien present. Elle s'attribue au corps & à l'esprit, combien que les Epicuristes l'assignent seulement audit corps: mais ceste là n'est aucunement louable, ains, selon Platon, est la source de tous maux. Et au contraire, celle de l'esprit nous faict gouster en ce Monde les choses immortelles & celestes.

Vulcan, selon la fiction des Poëtes, est le Dieu du feu, & forgeron des Dieux. Il fit les foudres, dont Iupiter, foudroya les Geās a-

Ccc iij

lors qu'ils luy faisoyent la guerre. Ciceron, en son troisieme liure des Dieux, en parle tant que ce seroit superfluité à moy d'en traicter en cest endroit.

Vulturne, est vn vent qui souffle en l'Orient d'hiuer, & à pris son nom d'vn Vautour, oiseau volant auec impetuosité merueilleuse: Les Grecs le nomment Euronotus, pource qu'il est entre Aquilõ & celuy qu'ils disent Eurus. C'est aussi vne ville en la campagne de Naples, ainsi appellee du nom d'vn fleuue qui passe en elle, dont Sannazar fait assez de mention en son Arcadie.

X.

Xanthus est le fleuue qui souloit passer à Troye la grande, auant qu'elle fust ruïnee par les Grecs. Il se nomme autrement Scamander.

Xenie, est autant comme hospitalité, ou reception chez soy de quelque ami estrangier pour la bonne affection que l'on luy porte. Ce mot signifie aucunesfois les dons ou presents que l'on fait des vins, viandes, fruicts, & autres choses semblables.

Xenophanes, fut vn Philosophe natif en la ville de Colophone, qui escriuit des Elegies & vers jambiques contre Hesiode & Homere, à raison qu'ils disent des Dieux plusieurs choses qui ne luy sembloyent receuables.

Xiste estoit antiquement vn lieu à descouuert, où les Athletes se souloyent exerciter en agilités & forces corporelles, cõme vne belle planure semee de sablon, & bien encortinee de plusieurs arbres. C'estoit aussi (entre les Latins, nonobstant qu'ils ayent emprunté ce terme là des Grecs) les allees d'vn jardin closes de buis, lauandes, romarins, & autres hayes de telle sorte, curieusement tondues: & signifioit d'auantage vne autre place à couuert, où les jeunes hommes se pouuoyent entr'esprouuer, en temps de pluye, & durant l'hiuer.

Z.

Zacynthe, est vne Isle de Grece, prochaine d'Etolie, n'ayant en soy qu'vne seule ville appellee de ce mesme nom: toutesfois son terroir est fertile au possible. Pline dit qu'elle est situee entre Samos & Achaïe.

Zama, souloit estre vne cité en Afrique, mais les Romains la destruisirent de fonds en comble.

Zephyre, ou Fauonius, est vn vent qui se lieue ordinairement toutes les annees au commencemẽt du Printemps, & est appellé

Zephire

Zephyre en Grec, pource qu'il apporte quant & soy toutes les choses qui sont conuenables à la vie,

Zele, signifie aucunesfois enuie, aucunesfois amour, & aucunesfois emulatiõ, ou volonté que l'on a de surmõter, ou du moins se rendre pareil à vn homme en quelque chose.

Zenon, fut vn Philosophe natif en la cité d'Erlee en Cypre, auditeur de Parmenides. Ce Zenon trouua la Dialectique, ou inuention de disputer artistement pour congnoistre le vray du faux: & vne fois qu'il auoit encouragé quelsques jeunes gentils hommes de son païs pour le remettre en liberté, par la mort de Neanchus, qui l'vsurpoit à force, telle conspiration fut reuelee au Tyran, qui fit incontinent tormenter le poure Philosophe des plus estrãges cruautés dont il se pouuoit aduiser, à fin qu'il accusast ses compagnõs: mais il n'en sçeut onques tirer vne parole seruãte à son intention, ains luy nõmoit ses plus familiers & speciaux amis, & entre ses torments declara qu'il vouloit dire vn mot à l'oreille du Tyran, lequel incontinent se presenta, & adonc le poure martyr la luy arracha de la teste à belles dents, puis tronsonna incontinent sa langue, & la luy cracha au visage. Quoy voyant les hommes du païs conciterent vn grand tumulte entre eux, & lapiderent le Tyran ainsi qu'il auoit merité.

Zodiaque, est le cercle ou voye du Ciel, distinguee en douze Maisons pour les douze Signes par où passe le Soleil en faisant son cours pour vne annee.

IEAN MARTIN AV LECTEVR.

I'AY entrepris de traduire Vitruue pour les ouuriers & autres gents qui n'entendent la langue Latine: Car je preté trauailler pour ceux-là, & non pour les hommes doctes qui n'ont besoing qu'on leur esclaircisse les choses, ains les peuuent, si bon leur semble, manifestement exposer à autruy, ou faire d'autres inuentions assez proffitables à nous & à la posterité, si tant est qu'ils ne se vueillent monstrer chiches des dons de grace par eux liberalement receus, tant de Dieu que de la Nature.

Ccc iiij

www.ingramcontent.com/pod-product-compliance
Lightning Source LLC
Chambersburg PA
CBHW051354220526
45469CB00001B/248